성찰하는 티칭아티스트

연극예술교육에서의 집단 지혜

이 도서의 국립중앙도서관 출판예정도서목록(CIP)은 서지정보유통지원시스템 홈페이지(http://seoji.nl.go.kr)와
국가자료공동목록시스템(http://www.nl.go.kr/kolisnet)에서 이용하실 수 있습니다.
(CIP제어번호: CIP2017004874)

The Reflexive Teaching Artist:
Collected Wisdom from
the Drama/Theatre Field

연극예술교육에서의 집단 지혜

성찰하는
티칭아티스트

캐스린 도슨 Kathryn Dawson
대니얼 A. 켈린 Daniel A. Kelin, II 지음

김병주 옮김

한울
아카데미

문화예술교육 총서, 아르떼 라이브러리
이 책은 문화체육관광부·한국문화예술교육진흥원과 함께 기획·제작했습니다.

나의 과거의, 현재의, 그리고 미래의 학생들에게.

여러분이 우리의 미래입니다.

여러분들의 여정의 한 부분에 함께할 수 있어 영광으로 생각합니다.

_ 케이티

내가 함께 일했던 티칭아티스트 한 분 한 분에게.

여러분에게 참으로 많은 것을 배웠습니다.

_ 댄

차례

 저는 역자이기 이전에, 여러 해 전에 뉴욕의 유서 깊은 전문기관에서 액터 티처actor-teacher라는 명칭으로 수 년 동안 일한 바 있습니다. 그때의 경험과 배움은 오늘에 이르기까지 제 인생의 항로를 바꾸는 결정적 계기가 되었습니다. 이론이 실천으로 연계되고, 실천이 이론으로 회귀되는 이 작업의 매력에 빠지면서 저의 도전은 본격적으로 시작되었다고 할 수 있겠지요. 그래서 저에게 이 책은 제 동료들의 이야기이자, 제 자신의 고민이기도 합니다.

 이 책은 크게 세 가지의 키워드로 살펴볼 수 있습니다. 먼저, 이 책은 미국을 중심으로 확산되어온 예술을 가르치는 전문가, 즉 '티칭아티스트Teaching Artist'라는 명칭을 지닌, 복합적이고 때로는 모호한 경계선의 영역을 확장하고 있는 전문가들에 대한 책입니다. 예술과 교육이라는 영역의 만남, 그리고 최근에는 여기에 사회/공동체라는 영역까지 접목되어 한층 강력하고 복합적이며 때로는 혼란스럽기도 한 실천 작업들을 수행하는 전문가를 깊숙이 들여다보고 있습니다. 불과 10여 년간의 문화예술교육 사업과 예술 강사로 통칭되어온 정부 주도의 개념에 익숙해진 우리의 시각이나 이해와는 사뭇 다른 미국의 관점에서 고민과 논의를 다룹니다. 당연히 그들의 사회적 문화적 환경에서 생성된 '티칭아티스트'의 개념과 정의[1]는 우리의 그것과는 상당 부분 유사하면서도 또 많이 다릅니다.[2] 그런 까닭에, 고심 끝에 저는 의미가 공유되기 쉽지 않은 용어를 굳이 우리말로 번역하기보다는 그대로 두어 그 차별성과 유사성을 우리가 인식하는

것이 더 중요하다고 판단했습니다. 서구에서조차도 여전히 '티칭아티스트'의 정의나 개념 등은 아직 하나로 통일되지 않았습니다. 그리고 앞으로도 그렇게 되지 않을 가능성도 높습니다. 이 역시 현재를 살아가는 우리의 역사와 함께 끊임없이 발전하고 진화하면서 새롭게 생성될 것이지요. 중요한 것은 그 정신, 지향점, 접근, 예술성, 철학 등 본질적 요소에 대한 포괄적 이해로 우리의 공통인식을 확장하는 것일 터입니다. 이 책의 덕목은 예술과 교육, 사회/공동체의 접목을 꿈꾸는 젊은이들에게 유용한 입문서가 됨은 물론, 이미 오랜 실천을 통해 자신의 관점과 접근이 어느 정도 정리된 베테랑들에게도 새롭게 스스로를 되돌아보고 성장할 수 있는 깊이 있는 논의가 가능한 책이라는 점입니다.

두 번째로, 이 책은 여러 분야의 예술교육을 백화점식으로 소개하지 않고, '연극'이라는 이미 종합적이고 복합적인 장르를 집중하여 다루고 있습니다. 눈여겨볼 것은 그 연극을 '드라마drama'와 '띠어터theatre'로 명확히 구분하면서도 그 자연스런 융합을 지향하고 있다는 점입니다. 우리나라식의 표현으로 비유하면 '연극교육'과 '교육연극'을 서로 구분은 하되, 그것을 단순히 장르의 이해관계가 아닌 인간, 삶, 성장이라는 궁극의 지향점을 향해 총체적으로 연계하고 만나고자 하는 것이지요. 이를 위해, 이 책에서는 다섯 가지의 핵심 키워드를 중심으로 총 25개의 다양한 현장 사례를 생생하게 다루고 있습니다. 거기에는 특정 연극기법 혹은 수업기법을 알려주는 이야기가 아닌, 이 모호한 작업의 가능성, 한계, 실패와 좌절을 통해 우리가 여전히 더 성장해야 하며, 성장할 수 있는 사람임을 솔직하게 나누고 있습니다.

1 기본 정의와 특성에 대한 이해를 원하는 분은 다음의 글을 참고하시기 바랍니다. 김병주, 「전문예술교육가(TA) 양성을 위한 기초연구」. 《한국초등교육》, 22(2), 2011, 277~300쪽.

2 '티칭아티스트'의 본질적 특성과 우리 문화예술교육 현장의 고민은 다음 논문을 참고하기 바랍니다. B. J. Kim, "Balancing the Apollonian and Dionysian dualism: a look at the drama/theatre teaching artist," *RIDE: The Journal of Applied Theatre and Performance*. Vol.20, No.3(2015), pp.302~305.

마지막으로, 이 책은 때로는 외롭고 때로는 모호한 이 예술교육의 현장에서 우리 스스로가 버텨내고 성장할 수 있는 힘은 결국 우리 스스로와 주변에 대한 '성찰'임을 강조하고 있습니다. 이 책의 덕목은 추상적이고 때로는 난해하게만 받아들이는 '성찰'에 대한 필요와 의미, 방법과 연습까지 제시하고 있다는 점입니다. 특히나 다른 어떤 예술 분야와 달리, 순간의 체험과 즉흥적인 상호작용을 예술적 체험의 근간으로 활용하는 연극 분야에서 이처럼 반응과 맥락을 직관적으로 읽어내고, 관찰하고, 판단하며, 되돌아보는 성찰의 중요성은 절대적이라고 할 수 있습니다. 우리는 아직도 더 많이, 더 깊이, 더 넓게 성장할 여지를 지니고 있습니다.

　한 권의 책을 번역하는 과정은 많은 고통과 번민과 아쉬움을 동반하는 작업이기도 합니다. 원어와 우리말의 차이, 뉘앙스, 맥락을 모두 일치하기는 쉽지 않습니다. 나름대로 최선을 다했지만 부족한 부분이 많을 것입니다. 언제든 수정 보완해야 할 부분이 있다면 주저 없이 알려주셔서 저도 이 책도 더 성장할 수 있도록 도와주시기 바랍니다.

　이 방대한 책을 번역 출간할 수 있게 해주신 한국문화예술교육진흥원에 감사드립니다. 또한 하나부터 열까지 꼼꼼하게 검토하고 교정해주신 한울엠플러스와 편집자의 수고에 감사를 드립니다. 그리고 이 책의 초벌작업부터 함께 도와주신 양진영 선생님께 깊은 감사를 드립니다. 마지막으로, 이 책으로 앞으로 더욱 성장하시게 될 동료들, 후배들, 교사들, 학생들 그리고 긴 시간을 참아준 소중한 저의 가족에게 이 책을 바칩니다.

2017년 2월, 겨울 끝자락을 보내며

김병주

감사의 글

너무 범위가 넓은 것처럼 보일지 몰라도, 예술/교육 분야에서 내가 만났던 모든 사람 한 명 한 명이 나 자신의 실천에 대해 생각해보게 해주었으며, 종종 내가 우울한 밤을 보내게 하기도 했다. 하지만 아침 햇살은 언제나 새로운 통찰로 빛났다. 이것은 내가 수년간 함께, 또 그들을 위해 작업했던 모든 학생들과 어린이들의 경우 특히 그러하다. 나는 정확히 꼭 필요한 시점에 내가 반성 reflecting을 넘어 반영적 성찰reflexive로 성장할 수 있도록 나를 자극해준 공동저자 케이티에게 감사를 표한다. 이 여정을 함께해주어서 고맙다.

_ 대니얼 A. 켈린Daniel A. Kelin, II

* * *

나의 이전, 그리고 현재의 텍사스 오스틴 대학 동료들인 샤론 그레이디Sharon Grady, 메건 알루츠Megan Alrutz, 록산느 슈뢰더-아르스Roxanne Schroeder-Arce, 콜먼 제닝스Coleman Jennings, 린 호어Lynn Hoare, 수잰 제더Suzan Zeder, 조앤 라자루스Joan Lazarus에게 감사한다. 우리의 최초의 티칭아티스트teaching artist 과정을 만들고자 했던 나의 노력을 지지해주고, 또 이 분야의 전문성을 높이고자 했던 그들의 신념에 감사를 표한다. 내게 티칭아티스트 교육관과 실천을 가르치는 새로운 정년트랙 직책에 임명해준 브랜트 포프Brant Pope와 덕 뎀스터Doug Dempster에게

14

특별히 감사를 전한다. 학과 내부에서 동료 교수의 성장을 지원해준 그들의 혁신과 의지에 언제나 깊이 감사할 것이다.

친애하는 나의 친구들과 그동안 함께 했던 티칭아티스트 동료들, 잭 플로트닉Jack Plotnick, 달린 헌트Darlene Hunt, 메그 브로건Meg Brogan, 줄리 펄Julie Pearl, 기니스 라이츠Gwenyth Reitz, 브리짓 리Bridget Lee, 린 호어Lynn Hoare에게 감사한다. 예술 안에서, 또 예술을 통한 배움의 잠재력과 힘을 발견하는 데 나와 함께해주어서 감사한다. 이론과 실천에서 내가 보다 나은 교육 연구자가 될 수 있게끔 가르쳐준 스테퍼니 코슨Stephanie Cawthon에게 특별히 감사를 전한다. 이 책에서 제시된 실행연구 모델은 그녀의 탁월한 예시에 기반을 둔 것이기도 하다.

나의 공동저자이자 동료이자 비평가이자 치어리더였던 댄에게 감사한다. 그의 재능, 끈기, 마감일을 지키는 능력이 아니었다면 이 책은 절대로 완성되지 못했을 것이다. 그는 공손하게 반대 의견을 제시하는 방법을 가르쳐주었고 내가 나의 예술성을 재발견하게끔 자극을 주었다. 그 컨퍼런스가 있던 호텔의 바에서 나눈 우리의 첫 대화에서 시작하여 우리가 얼마나 멀리 왔는지! 감사를 전한다.

그리고 마지막으로, 예술가이자 교육가가 되고자 한 나의 모든 노력을 지지해준 부모님과 형제들, 그리고 나의 가족들, 무엇보다도 나의 동반자인 밥Bob, 그리고 나의 두 아이들 루비Ruby와 라일라Lilah의 이해심에 감사한다. 내가 멀리 떨어져 있을 때조차도 나의 마음은 언제나 영원히 그들과 함께 있다는 것을 이해해준 그 마음에 감사한다.

_ 캐스린 도슨Kathryn Dawson

* * *

우리의 여러 티칭아티스트 기고자들에게 진심으로 감사한다. 마감일을 지켜주고, 실행가들과 참여자들의 다양성을 진심으로 존중하는 우리 분야에 대해 혁신적인 책을 만들고자 작업하는 동안 우리가 함께 나눈 대화에 늘 열린 자세

로 함께해주어 감사드린다. 우리의 초기 편집자들인 세라 콜먼Sarah Coleman과 섀넌 베일리Shannon Baley에게, 그리고 우리의 후반 작업을 함께해준 중요한 친구들인 세실리 오닐Cecily O'Neill과 에릭 부스Eric Booth와 닉 자피Nick Jaffe에게도 진심으로 감사드린다. 그들의 지혜, 날카로운 눈, 그리고 조언이 이 책을 다듬는 데 아주 결정적인 도움이 되었다. 인텔렉트Intellect 출판사의 제시카 미첼Jessica Mitchell의 조언과 열정에 특별히 감사를 전한다.

_ 댄과 케이티

알고 했건 모르고 했건, 당신이 방금 집어든 책은 그 안내를 따른다면 티칭아 티스트로서 당신의 최고의 작업을 보다 큰 영향력과 만족감을 향해 나아가도록 만들어줄 것이다. 성찰은 예술 학습 스펙트럼에서 단연코 가장 간과되는 요소 이다. 아니, 성찰은 모든 제도권 학습의 요소 중에서 가장 간과되는 요소이다. 그리고 지금 우리는 우리 자신의 전문적인 학습은 물론 우리 참여자들의 학습 에 유기적 연소를 배가시키는 데 필수적인 산소를 공급해줄 안내서를 갖게 되 었다. 그뿐 아니라 케이티와 댄은 반성reflection을 반영적 성찰reflexivity의 단계까 지 끌어올려 성찰적 학습을 행위로 옮기고 있다. 이 책은 당신의 작업에서 한 번도 시도해보지 않았던 유용한 구분, 당신 자신의 실행에 적용해볼 새로운 개 념들, 그리고 이전에는 시도해보지 않았던 영역으로 당신의 실행을 확장해줄 안내들로 가득차 있다. 최소한 나에게는 그러했다. 아직도 젊은 티칭아티스트 분야에서 어느덧 백발이 성성한 원로가 되어버린 나에게도 그런 감동을 주었 다. 이 책은 분명 새로운 티칭아티스트들을 위한 영감이 되어줄 것이며, 자신의 작업에서 한 차원 더 높은 탁월성, 영향력, 만족감을 발견하고자 노력하는 우리 동료들을 안내해줌으로써 숙련된 수준의 티칭아티스트들에게도 자랑스러운 첫 번째 책이 될 것이다. 그러한 길잡이가 되는 이 책의 등장이야말로 우리 분야가 성숙해지고 있다는 신호이다. 케이티와 댄에게 감사를 전한다.

존 듀이John Dewey는 우리가 우리 경험에 대해 성찰하지 않는다면 우리는 그

경험으로부터 배우지 못한다고 일갈했다. 그 말을 성찰해보라! 이는 우리가 매번 역동적인 활동들로 워크숍을 가득 채우더라도 과정 전반에 걸쳐 효과적인 성찰적 기회를 포함하지 않는다면 참여자들이 더 많은 배움을 얻어갈 기회를 놓치게 된다는 것을 우리에게 일깨워준다. 워크숍을 구성하고 실행하는 방식으로 우리를 이끄는 습관과 가정assumption까지 포함하여, 우리가 워크숍을 실행하고 수행하는 우리 자신의 작업에 대해 성찰하는 것을 놓칠 때마다, 우리는 우리 스스로의 잠재 가능성을 잃게 되는 것이다. 복잡한 만남들의 틈바구니 속에서 우리는 이렇게 잠시 멈추어 그 경험의 방향을 우리 자신을 향해 틀어보는 것이 필요하다('성찰한다reflect'는 단어의 어원은 무언가를 향해 굽히거나 방향을 트는 것이다). 그럼으로써 우리는 다시 기억하고 간직할 가치를 지닌 것들을 알아낼 수 있게 된다. 이는 전적으로 주관적인 과정이다. 참여자들은 그것의 이례적인 특성이라든지 진실성의 느낌을 주목하고 기억할 필요가 있을 수도 있고, 나중에 다시 되찾아갈 수 있도록 이정표가 되는 질문이나 생각 또는 기억을 가질 수도 있으며, 자신들이 만들어낸 과정이나 삶의 다른 부분과의 연결점을 명확히 이해할 수도 있다. 누가 알겠는가? 어쩌면 우리는 8학년 학생들과 진행했으나 끝내 불붙지 않고 끝났던 토론을 주목해야 할 수도 있고, 우리가 했던 질문이 고등학생들을 예상치 못한 방향으로 끌어갔던 경험을 되돌아보거나, 우리가 오늘 6살 어린이들과 작업하는 동안 진심으로 즐겁지는 않았던 그런 기억들을 돌아보아야 할 수도 있다.

학생이건 티칭아티스트이건, 각각의 개인은 무엇이 중요한지를 안다. 그러나 우리가 성찰로 초대하지 않는다면 그 개인은 지식을 소유하고 활성화할 가능성이 적을 것이다. 이는 참여자들과 우리 자신에게도 적용된다. 우리가 근무하게 되는 여건들은 성찰적 실천을 독려하지 못한다. 그리고 우리는 아주 전투적이고 반反성찰적인 문화에 살고 있다. 소비자적 관점에서 즉각적인 결과와 만족도를 내놓으라며 "다음에는 무엇을 줄 수 있는데?"라고 몰아붙이는 문화 말이다. 숙련된 티칭아티스트들은 우리의 참여자들에게 이러한 필수적인 인간 역량을 개선하기 위한 작업을 제공해주며, 이 책은 우리가 이것을 스스로 능숙하

게 다룰 수 있도록 안내한다.

나는 케이티와 댄이 나의 '80퍼센트의 법칙'—당신이 가르치는 것의 80퍼센트는 당신 자신이다—을 이 책의 초반부에 언급하기로 한 것을 매우 기쁘게 생각한다. 이는 예술교육은 물론 일반적인 교육—공교육이건 비공식적 교육이건 간에—에 내재된 깊은 진실이자 삶의 전반에 걸친 것이기도 하다. 이 책은 그 법칙에 따라 올바른 목표를 지향하고 있다. 이것을 다른 이들에게도 활성화하기 위해서는 우리 스스로가 성찰의 가치와 즐거움을 구체화하고 발산하며 그것에 흠뻑 빠져들어야 한다. 이 책은 구조화된 방식으로 책 속에서 성찰하도록 이끄는 고마운 초대장이다. 이 책 자체가 마치 좋은 티칭아티스트와 같은 기능을 한다. 저자들의 안내를 따라 이 반영적 성찰의 체육관에서 제공하는 운동기구들을 사용하여 단련하고, 그것을 당신의 학생들, 예술가로서의 자기 자신, 그리고 당신의 인생에 접목하기 바란다. 당신은 우리의 문화, 그리고 직업적 고용의 현실 속에서 위축되고 있는 예술교육의 전문성을 위해 꼭 필수적인 '창조적 근육'들을 강화하고 있는 것이다.

반영적 성찰의 실행은 어떤 복합적인 분야에서도 지속적인 성장을 위해 추구해야 할 매우 적합한 가치이며, 케이티와 댄은 그들의 가치의 깃발을 명확하고 적절하게 제시하고 있다. 그들은 우리의 길을 안내하는 티칭아티스트 실천의 기본 토대들을 제시해주었다. 그들은 우리 실천의 핵심을 다섯 영역, 즉 의도성intentionality, 질quality, 예술적 관점artistic perspective, 프라시스praxis, 평가assessment로 나누었다. 이것들은 우리 분야가 얻어낸 집단 지혜를 연결하는 만족스러운 접근이라고 느껴진다. 그 챕터들을 읽으면서, 나는 "그래, 나도 경험을 통해 그걸 알아. 그런데 사실 내가 그걸 알고 있었다는 사실을 잘 몰랐어"와 같은 순간들을 반복적으로 느꼈다. 사례연구들은 이 개념적 틀을 보다 단단하게 엮어주는데, 마치 동료들과 함께 나누는 멋진 대화들과 같다. 티칭아티스트들이 우리 실행의 '구조'에 대해 관심을 갖는 것만큼이나, 우리는 구체적인 예시가 필요하다. 우리는 사람들이 해낸 작업에 대해 이야기하기를 바라며, 그 안에서 무슨 일이 생겼었는지, 또 그 과정에서 무엇을 배웠는지에 대해 대화하기를 원한다.

케이티와 댄은 최종적으로 우리 실천에 대해 사고하는 두 가지 새로운 방식으로 안내한다. 그것은 '프락시스'와 '참여적 실행연구'이다. 이 두 가지는 우리가 하는 작업의 틀을 다시 구축하게 하는 강력한 방법들이다. 이것들은 복합적인 분야의 수준 높은 실천가들이라면 누구나 그들의 작업과 관련해 생각하는 방법들이다. 최고의 뇌수술 전문의들은 단순한 서비스를 제공하는 기술자들처럼 사고하지 않는다. 그들은 경험, 이론, 실험의 연결망 속에서 행동으로 인해 새롭게 펼쳐지는 프락시스의 맥락에서 작업을 실행한다. 그들은 또한 실행연구의 맥락에서 작업을 하는데, 각 수술의 즉흥성은 보다 나은 수술을 위한 지속적인 학습의 새로운 데이터를 제공한다. 그리고 데이터의 수집, 분석, 공유와 같은 단순한 실행은 그 전문의와 해당 분야가 앞으로 나아가도록 돕는다. 티칭아티스트들은 체화된 학습의 뇌 전문의들과 같으며, 이 책은 우리의 실행에서 새로운 습관을 향해 안내하여 우리가 단순히 서비스를 전달하는 데 머물러 있기보다는 지속적인 학습자이자 실천하는 연구자로서의 자세를 견지하도록 한다.

개인적인 생각이지만, 난 그들이 어떻게 이 작업을 해냈는지 모르겠다. 케이티와 댄은 여러 프로그램을 이끌며 넓은 영역들에 깊숙이 헌신하고 있는, 엄청나게 바쁜 티칭아티스트들이다. 이 책에 소개된 그들의 약력만으로는 그들의 활동 범위를 다 전달하기 어려울 정도이다. 그러나 어떻게 했는지는 모르지만, 그들은 우리를 위해 이 책을 만들어낼 수 있었다. 여러 단계의 원고작업을 거쳤을 것이고, 여기에 기고한 수많은 필자들과 함께 작업했을 것이다. 그 자체만으로도 하나의 성과라고 할 만한 이 책의 개념적 뼈대를 철저하고 세밀하게 수정했을 것이다. 티칭아티스트들이 늘 그렇게 하듯이, 독자를 끌어들이고 정보를 제공하고 활동을 연계하는 자신만의 스타일을 찾아내어 이 책을 완성했을 것이다. 나는 특히 그들이 어떤 경우에는 개별적으로 자신의 목소리를 내는 방식을 택하고, 또 한 목소리로 말할 때에는 참으로 명료하게 전달했다는 점이 매우 인상적이었다. 우리 분야가 한층 더 강력한 실천으로 나아갈 수 있는 초석을 세워준 것에 대해 케이티와 댄에게 감사한다. 그러한 실천이야말로 우리에게, 또 우리의 참여자들에게 보람 있는 일이 될 것이다. 이것이 바로 하나의 전문 분야가

성장하는 방식이다. 두 명의 리더가 그들, 그리고 그들의 현명한 동료들이 알고 있는 최고의 지혜로 함께 끌어당겨주고, 우리 모두가 명확성과 생생한 열정을 지니고 따라갈 수 있도록 진정으로 초대하고 있는 것이다.

_ 에릭 부스^{Eric Booth}

* * *

예술가이자 교육가인 이중적 관점에서 썼기에, 이 책의 저자들은 티칭아티스트와 교육에서 예술성이 갖는 가능성의 복합적인 기능에 대한 근본적인 질문들을 제기한다. 그들은 이렇게 다양한 분야의 지도를 만드는 어려움들에 대해 현실적인 감각을 지니면서도 뛰어난 기술과 협력관계로 자신들의 과제에 접근했으며, 독자들이 자신의 목적과 실행에 대해 성찰하고 인식하고 질문할 수 있도록 초대한다. 그들의 목표는 대화를 유발하고, 개인적·집단적 전문성을 강화하고, 성찰을 독려하며, 학교와 지역사회에서 연극의 경험과 이해와 향유를 촉진하는 것이다.

저자들은 내가 교육가이자 예술가로서 무엇을 알고 무엇을 하는가보다 더 중요한 것은 나라는 사람이 누구인가라는 점을 받아들이고 있다. 그들은 상호적인 연습들을 통해 독자들의 개인적이고 전문적인 여정에 대해 진정으로 성찰하도록 초대하고, 자신들의 진솔한 성찰을 제공한다.

협력적인 학습 환경의 본질을 정립하기 위한 방법으로, 저자들은 다섯 가지의 핵심 개념들―의도성, 질, 예술적 관점, 프락시스, 평가―을 정의했다. 그리고 이러한 유용한 개념들을 우리 분야가 공유하는 논의의 출발점으로 제공한다. 각각의 개념들은 현장의 티칭아티스트들에 관한 흥미로운 관점들을 공유하는 사례연구들을 통해 탐구된다. 이 사례연구들은 통찰, 기법, 세심함 등에서 매우 인상적인 수준의 논의를 제공한다. 이 연구들은 엄청나게 다양한 맥락들을 다루고 있으며, 그들의 이야기를 효과적으로 전달하고자 대화와 혁신적 기술을 사용하기도 한다. 그 이야기들은 드라마와 연극에 참여하는 것이 광범위한 개

인적, 교육적, 예술적, 사회적 목적을 달성하는 데 중요한 역할을 할 수 있음을 설득력 있게 보여준다. 무엇보다도, 모든 실행가들이 자신들의 성공담과 실패 담에 대해 성찰하는 솔직함이야말로 초보자는 물론 경험이 많은 티칭아티스트 들 모두에게 매우 귀중한 배움이 된다.

'예술적 관점'에 대한 영역은 특히 환상적이다. 이것은 특히 교육과정상의 요 구가 미학적 고려사항보다 중요하게 받아들여지는 학교 맥락에서 명확히 짚어 내기 힘들 수 있는 개념이다. 이 챕터는 티칭아티스트가 맞닥뜨리는 많은 어려 움 중 하나를 조명하고 있다. 그것은 다른 이들을 예술양식으로 인도하도록 노 력하면서 동시에 자기 개인의 예술적 성장도 배양해야 한다는 것이다. 이상적 으로는, 티칭아티스트들은 다양한 맥락과 다각적인 커뮤니티들에게 양질의 예 술교육 경험을 전달하기 위한 그들의 능력을 확장하면서도 예술가로서 그들 스 스로의 능력도 발전시키고 지속할 수 있어야 할 것이다. 유능한 티칭아티스트 들은 다음과 같은 일을 할 수 있을 것이다.

- 그들의 자료가 지닌 잠재력과 가능성을 이해하기
- 이러한 자료들을 성공적으로 활용하기
- 작업에 대한 그들의 헌신과 열정을 보여주기
- 실패해도 상관없는 맥락들을 생성하기
- 참여자가 집중하고, 탐구하고, 생각하도록 만드는 언어 사용하기
- 참여자들의 기여를 이끌어내기
- 예상치 못한 반응에 대처하기
- 다양한 범주의 적합한 전략과 접근을 사용하기
- 흥미로운 질문을 던지고 다양한 관점을 증진하기
- 판단을 보류하고 차질이 있었을 때 빠르게 복구하기
- 애매함과 복잡함을 수용하기

예술적 관점에 대해 성찰하는 사례연구들에서, 우리는 여기에 언급된 모든

능력들과 그 이상의 것들까지 운용해야 하는 용기 있는 티칭아티스트들의 감동적인 일화들을 만나게 된다. 참여자들의 경험을 인정하고 각 개인의 능력과 자존감을 높여주는 것은 상당한 대인관계 능력과 민감성을 요구한다. 티칭아티스트는 개인의 요구와 흥미를 인지하면서 동시에 전체 그룹의 작업을 촉진하고 지지해야만 한다.

이처럼 야심이 넘치고 영감을 주는 이 책은 인상적인 여러 연구, 성찰, 이론, 실천을 놀랍도록 다양한 맥락에서 보여준다. 탐구라는 복잡한 영역에 대한 이해를 바탕으로, 또 이 책이 참조하는 넓은 범위와 학술적 깊이라는 측면에서, 이 책은 실천가들과 학자들 모두에게 매우 유용하다는 것을 증명할 것이다. 이 책은 재능 있고 자기성찰적인 실천가들의 손에서 드라마와 띠어터가 변혁적 학습을 발생시킬 수 있다는 것을 보여준다. 이 책에서 만나게 되는 이들처럼 헌신적이고 뛰어난 능력과 경험을 지닌 티칭아티스트들이 존재하는 한, 드라마와 연극이 학생들, 교육가들, 학교와 커뮤니티의 삶에 계속해서 긍정적인 영향력을 제공하리라는 희망을 품을 수 있을 것이다.

_ 세실리 오닐Cecily O'Neill

티칭아티스트 선언

지금은 티칭아티스트들의 시대이다. 연방 정부와 미국의 주요 도시들은 우리 공립학교의 교육개혁에서 예술을 주요한 도구로 인정하기 시작했다(President's Committee on the Arts and the Humanities, 2011; UNESCO, 2006; UNESCO, 2010; The Improve Group, 2012).

지금은 티칭아티스트들의 시대이다. 다양한 단체들과 기관들은 커뮤니티 기반 프로그래밍과 복지의 확산outreach을 통해 티칭아티스트들을 고용한다.

지금은 티칭아티스트들의 시대이다. 학술지들, 웹사이트들, 서적들, 그리고 티칭아티스트의 교육관 및 실천과 관련한 학교와 커뮤니티의 대학 과정들이 그 숫자와 다양성 면에서 지속적으로 증가하고 있다.

그럼에도 불구하고⋯⋯ 직업으로서의 티칭아티스트의 전문성은 여전히 제대로 인정받지 못하고 있다. 학교에서는 과연 티칭아티스트가 진정한 교사인가에 대해 문제를 제기하고, 한편으로 전업예술가들은 과연 티칭아티스트들이 진정한 예술가인지를 문제 제기한다. 심지어 티칭아티스트들 내에서도 이 분야의 보다 명확한 정의와 전문성에 대한 요구가 있다.

그럼에도 불구하고⋯⋯ 티칭아티스트들은 여전히 충분히 연구되지 않고, 충분히 보상받지 못하며, 종종 잘못된 오해를 받고 있다(Rabkin, Reynolds, Hedberg, Shelby, 2011).

티칭아티스트들은 이처럼 복잡한 영역에서 어떻게 활동하는가?

자기 자신이 누구인지, 자신이 하는 일을 왜 하는지, 그리고 그들의 작업이 다른 이들과 어떻게 관계를 맺는지에 대한 깊은 이해를 바탕으로 뚜렷한 목적 의식을 지니고 작업에 참여한다.

당신의 천직, 당신의 생의 과업은 바로 '당신의 깊은 즐거움이 세상의 깊은 필요
와 만나는 곳'에 있다(Buechner, 1993: 95).

두 명의 티칭아티스트가 다른 티칭아티스트들을 위해 쓴 이 책은, 광범위한
참여자들을 대상으로 다양한 환경에서 작업하고 있는 '전문 티칭아티스트'들의
집단 지혜를 담고 있다. 따라서 이 책에서 등장하는 '우리we'라는 대명사는 저자
두 사람을 지칭하기도 하지만, 동시에 예술교육의 실천에 관한 우리 모두의 목
소리를 대변하기도 한다. 이 책에서 우리는 독자 여러분이 다음의 질문들을 고
려하기를 바란다.

나는 왜 티칭아티스트인가? 나의 천직, 나의 생의 과업, 나의 소명은 무엇인
가? 나의 경력 내내 탁월하고 의욕적인 티칭아티스트로 성장하고 지속하는 데
'성찰적 실행'이 어떤 도움이 될 수 있는가? '성찰적 실행'은 나의 동료 및 학생
들과 유사한 목표, 열정, 헌신을 만들어내는 데 어떤 영감을 줄 수 있을까?

- 초점: 성찰적 실행
- 지속적으로 이해하기: 우리의 반성과 성찰을 향상하기
- 핵심 질문: 성찰은 어떻게 실천과 목적을 향상시킬 수 있는가?

우리는 무엇에 대해 쓰고 있는가?

이 책은 연극(드라마/띠어터) 티칭아티스트들에게 성찰적 실행의 힘을 생각할 것을 독려하고자 한다. 우리 자신들과 다른 이들에 대한 성찰을 통해 우리는 '연극 속에서in, 연극에 대하여about, 그리고 연극을 통하여through' 가르치는 실천을 보다 가까이 들여다보고자 한다. 우리의 비판적 탐구와 성찰적인 실행을 지속적으로 발전시킴으로써 우리는 드라마drama와 띠어터theatre를 아우르는 연극교육 전문성의 기반을 강화할 수 있다.

이 책은 우리가 제시하는 논의가 다른 예술영역 및 비예술 실천에도 적용될 수 있다는 믿음으로, 특별히 연극교육 고유의 전문성에 집중하고자 한다. 우리는 연극교육을 지칭하는 데 드라마/띠어터라는 결합된 용어[3]를 사용하기로 했는데, 그 이유는 두 용어가 서로 다른 역사와 실행의 전통을 지니고 있기 때문이다. 어떤 이들은 '드라마'라는 용어를 문학 분야(예: 연극 극본이나 희곡문학)와 연관하여 이해한다. 다른 이들은 참여자들끼리 혹은 관객과 공연자 사이에서 발생하는 의미 만들기 및 상호작용의 형태와 연관 지어 이해한다(Nicholson, 2009). 한 마디로, 드라마는 '과정process'의 '어떻게how'에 초점을 두고 예술 양식의 '왜why'에 주목하는 '교육적 관점pedagogy'을 강조한다. 반면 띠어터라는 용어는 대개 다양한 양식과 맥락 안에서 연극을 만들고 공연하는 것과 관련된 특정한 기술이나 기법들을 지칭한다(Grady, 2000; Saldaña, 1998). 한 마디로, 띠어터는 '결과물product'의 '어떻게how'에 초점을 두고 예술 양식의 '무엇what'에 주목하는 실행을 강조한다. 또한 연극의 미국식 표기인 'theat-er'라는 용어는 연극이 행해지는 공간을 지칭하는 반면, 연극의 영국식 표기인 'theat-re'는 실행을 지칭하기도 한다. 우리가 다 읽을 수 없을 만큼 방대한 숫자의 기존 출간 서적들

3 연극예술교육이 지닌 특성을 고려하여 저자들이 제시한 방식에 부합하고자, 본문의 번역 역시 가급적 '드라마drama'와 '띠어터theatre'를 병기하거나 구분하여 사용했으며, 문맥상 명확하거나 통칭해도 큰 우려가 없을 경우에만 '연극'으로 번역했음을 밝힌다.

을 보면 크게 두 갈래로 분류될 수 있다. 이론/교육철학 중심과 수업 지도안/활동 중심이다. 이 책은 이러한 양극의 세상 사이에서, 서로의 방향으로 가까워지기 위한 방법을 고민하고자 한다.

그 목표를 위해 우리는 광범위한 실행 사례연구를 통해 밝혀진 기본적인 일련의 개념들을 하나의 성찰적 틀거리로 제공한다. 그 기본적인 개념들은 다음과 같다. 의도성intentionality, 질quality, 예술적 관점artistic perspective, 프락시스praxis, 평가assessment. 이 책에서 우리는 각각의 개념을 자세히 들여다보며 그것을 실제적으로 적용할 수 있도록 목표를 숙고하고 질문을 제기할 것이다. 우리는 이 기본 개념들의 목록이 우리들의 대화-혹은 논쟁?-를 위한 출발점이며 완결된 것이 아님을 인정한다. 이 개념들이 적절히 잘 결합될 때 모범적인 작업들을 만들어낼 수 있다고 믿으며, 그것은 선택지가 하나밖에 없는 메뉴가 아니라 여러 가지 코스로 제공될 수 있는 요리가 된다. 우리에게 큰 영향을 준 문헌들은 『양질의 질: 예술 교육에서의 수월성 이해하기Qualities of Quality: Understanding Excellence in Arts Education』(Seidel, Tishman, Winner, Hetland and Palmer, 2009), 『음악 티칭아티스트의 정석: 명인 교육자가 되기The Music Teaching Artist's Bible: Becoming a Virtuoso Educator』(Booth, 2009), 『현장의 티칭아티스트A Teaching Artist at Work』(McKean, 2006), 『스튜디오 생각하기Studio Thinking』(Hetland, Winner, Veenema and Sherridan, 2007), 『상상력을 해방시키기Releasing the Imagination』(Greene, 1995), 「성찰적 실행가의 재고찰: 비판적 실천의 철학을 위하여Re-imaging the Reflective Practitioner: Towards a Philosophy of Critical Praxis」(Neelands, 2006) 등이 대표적이다.

이 문헌들과 그 외의 다른 여러 문헌들이 우리 연극 분야의 질에 대한 지속적인 논의에 기여했다. 이어지는 단원에서 계속 논의되겠지만 질quality은 다양한 요인으로 인해 결정된다. 우리는 이러한 조건을 일반화하려고 시도하지만, 매번 주어지는 상황은 예측 불가한 요인들의 영향을 받을 것이다. 거기에 덧붙여, 우리는 우리의 글이 각각의 독자들은 물론 이 분야의 깊은 반성을 독려하기를 바란다. 이러한 이유로 이 책은 자신의 성찰 과정에 신체활동적 요소를 접목하는 데 관심이 있는 독자들을 위해 보다 깊은 성찰과 실천을 위한 간단한 활동들

을 제공하고자 한다. 예컨대 답을 요하는 질문들, 완성해야 하는 도표들, 후속 연구 과정들이 그것이다.

왜 우리는 이 주제를 제기하는가?

앞에서도 언급했듯이 이 책은 두 명의 저자(케이티와 댄)가 쓴 것이다. 우리는 미국의 서로 다른 지역에서 살고, 다른 환경에서 현재 일하고 있고, 서로 다른 다양한 경험을 했음에도 불구하고 하나의 목소리로 함께 쓰기로 결정했다. 많은 점에서 우리의 배경은 드라마/띠어터 분야 티칭아티스트의 다양성을 대변한다. 우리의 이력서를 종합하면, 각급 학교, 기업, 박물관, 예술기관, 대학교, 전문 극단, 어린이 방송, 도시, 교외, 지역사회, 국내 및 국제적 작업을 총망라한다. 우리를 이 분야로 끌어당기고 우리가 계속 이 분야에서 생각하고 작업하고 글을 쓰게 하는 원동력은 바로 예술과 교육 사이의 관계에 대한 깊은 호기심이다. 공동저자로서 우리는 우리의 교육관과 실천에서 교육과 예술 모두를 소중한 가치로 받아들인다.

댄: 티칭아티스트들을 훈련하고 지원하며 정기적으로 직접 티칭아티스트로서 일하는 전문극장의 교육감독 입장에서, 나는 종종 예술가의 렌즈를 통해 티칭아티스트의 실천을 바라본다.

- 예술가는 어디에서 시작하는가?
- 예술가의 과정은 어디에서 시작하는가?
- 예술가는 어떻게 자신에게 가장 잘 맞는 과정을 알아차리게 되는가?
- 예술가는 어떻게 자신의 작업 결과물에 대한 민감성과 이해도를 발전시키게 되는가?
- 예술교육 수업의 매 순간에서 예술과 교수instruction 사이의 균형

은 무엇인가?
- 티칭아티스트는 어떻게 자신의 수업의 영향력을 계량화하는가?(자기 자신, 참여자들, 장소 등)
- 티칭아티스트는 어떻게 젊은 예술가들이 그들 자신의 미학과 예술성을 이해하고 포용하게끔 안내할 수 있는가?
- 모범적인 전문극장 공연은 젊은 예술가와 비예술가들의 교육에 어떠한 역할을 하는가?

케이티: 예술을 통해 교실의 학습 문화를 바꾸는 데 관심 있는 예비교사와 현직 교사들을 가르치는 대학 교수로서, 나는 종종 교육가의 렌즈를 통해 티칭아티스트 실행을 바라본다.
- 우리가 새로운 환경에 들어갈 때, 어떻게 그 공간과 장소를 형성하는 권력 체계와 참여자들의 정체성의 맥락을 이해하며 시작할 수 있을까?
- 우리가 함께하는 작업의 목적은 무엇인가?
- 우리는 어떻게 결정하고 판단하는가?
- 우리의 작업이 성공적이기 위해서는 어떠한 선행 지식이 필요한가?
- 우리의 다양하고 개인적인 경험들을 우리의 협업에서 어떻게 고려하며 그 가치를 존중할 수 있는가?
- 우리는 어떻게 우리의 과정을 통해 반성하고 집단적 이해를 종합할 수 있는가?

공동 저술이라는 협상과정을 통해, 우리는 서로의 개인적, 그리고 공동적 성찰이 어떻게 우리 각자의 관점을 숙고하게 하고 자극하면서 우리 스스로의 실행을 더 깊고 풍성하게 하는가를 몸소 경험했다.

이 책의 목적은 무엇인가?

이 책은 독자들이 성찰적 티칭아티스트가 되도록 초대하고자 한다. 티칭아티스트란 자기 자신, 그리고 다른 이들과의 반성과 성찰에 기반을 두어 자신의 실행을 되돌아보고 또 다른 실천으로 연계하는 사람이다. 우리는 독자들이 각자의 경험과 다른 이들의 경험에 대해 반성적이고 성찰적인 사고를 할 수 있도록 이 책에서 우리가 던지는 질문들을 함께 생각해보기를 권한다. 우리는 독자들이 자신의 실행 목적과 효과를 어떻게 이해하며, 자신은 물론 연극 분야에 걸쳐 자신의 영향력과 신념을 깊숙이 숙고하여 '지금 이 순간'의 자세로 메모하고 기록하기를 권한다. 우리는 독자들이 이 책을 실행을 위한 도구로 사용해주기를 바란다.

제1부 "티칭아티스트를 성찰하기"에서 제1장은 **티칭아티스트**라는 용어를 다룬다. 미국의 예술적·교육적 지평의 현 상황과 21세기 미국 사회에서의 티칭아티스트의 독특한 목적과 역할을 살피고 정의한다. 이어서 우리는 '자기 성찰'을 통해 독자가 티칭아티스트의 세계를 이해할 수 있는 여러 활동을 제시했다. 우리는 독자들 각자의 개인적 정체성, 신념, 경험이 자신의 핵심 가치를 만들고 티칭아티스트로서의 정체성과 실천에 영향을 준다는 것을 독자들이 인식할 수 있기를 바란다. 제1부의 제2장은 **반성적**reflective 실행과 **반영적**reflexive 성찰 실행의 정의와 목적을 다룬다. 우리는 용어들 사이의 관계를 살피고 일상에서 티칭아티스트 실행에 결합하여 적용하는 법을 논의했다. 우리는 반영적 성찰reflexivity을 행위action로 담아내는 간단한 활동으로 제2장을 마무리했다.

제2부 "현장에서의 지혜 모음"의 제3장부터 제7장까지는 우리가 제안한 성찰적 실행을 위한 개념적 틀을 정의했다. 의도성, 질, 예술적 관점, 평가와 프락시스. 각각의 기본적인 개념은 전 세계의 다양한 현장에서 작업하는 다각적인 분야의 드라마/띠어터 전문 티칭아티스트들의 사례를 통해 개별화되고 맥락화되며 확장되었다. 사례연구들은 의도intention와 탐구inquiry에 특히 집중하여 티칭아티스트 실행의 '왜', '무엇', 그리고 '어떻게'가 계속적 순환고리로 연계되는 부분

을 보다 깊이 들여다보는 데 초점을 두었다.

제3부 "반영적 성찰의 실행가"의 제8장에서는 독자들이 참여적 실행연구 participatory action research로의 단계적 접근을 통해 자신의 실행에서 이 책의 핵심 개념들을 적용해보도록 제시했다.

왜 이런 방식으로 이 책을 쓰게 되었는가?

티칭아티스트로서, 그리고 티칭아티스트의 지지자이자 훈련자로서 우리는 이 분야의 전문성을 더 강화하고 더 많은 대화를 독려하는 책을 동료들과 공유하기를 갈망했다. 이 책에서 우리의 목표는 이른바 '큰 그림'이라는 목표를 위한 진지한 고민과 대화에 박차를 가하는 것이다. 개별적이고 집단적인 성찰이라는 출발점을 통해, 우리는 이 책이 독자들이 이 분야에 몸담게 된 저마다의 소명에 더 큰 인식적 영감과 활기를 불어넣게 되기를 바란다. 또 이 책이 저마다의 경험 수준을 지닌 티칭아티스트가 스스로 '자기 교육'을 계속하는 계기가 되며, 그럼으로써 그들이 참여자들, 동료들, 그리고 협력자들의 경험을 풍성하게 할 수 있게 되기를 바란다. 무엇보다도 우리는 이 책이 우리 분야의 기본적 요소들에 대한 지속적인 대화를 촉발하여 티칭아티스트의 일상적 작업에 더 많은 명확성을, 목적을, 역할을, 그리고 목소리를 제공할 수 있기를 바란다.

지금은 티칭아티스트들의 시대이다. 우리는 여러분들이 지속적이고 목적의식을 지닌 성찰을 통해 우리가 하는 실천 작업의 전문성을 한층 더 발전시켜주기를 기원한다.

제1부

티칭아티스트를 성찰하기

티칭아티스트

'티칭아티스트'란 예술에 대해, 예술을 통해, 예술 안에서 넓은 범위의 사람들을 배움의 경험에 효과적으로 참여시킬 수 있는, 교육자로서의 상호보완적 기술과 호기심과 감성을 지닌 실천하는 전문 예술가이다(Booth, 2010: 2).

오늘날 '티칭아티스트'는, 자신들의 예술 양식을 실행하고 동시에 그들이 예술가로서 활용하는 지식과 과정을 다른 사람들에게 가르치는 데에 참여하는 넓은 범위의 활동을 하는 개인들을 묘사하는 용어가 되었다(McKean, 2006: xii).

연극 티칭아티스트로서 우리 공동저자들은 이 분야를 포괄적으로 받아들인다. 우리는 이 분야의 작업이 제공하는 엄청난 즐거움, 그 약점들, 그 높은 참여적 특성, 명료하게 정의되지 못한 기준, 그리고 관련된 연극 전문가들과 교육 전문가들 사이의 의견 대립에 대해서도 인지하고 있다. 우리는 또한 드라마/띠어터 분야의 티칭아티스트 실행이라는 우산 아래 포함된 매우 폭넓은 스펙트럼도 인정하는 바이다.

이 장에서 우리는 독자들에게 이 분야에서 그들 자신의 위치와 목적을 이해하고 정의할 수 있는 방안을 제공하기 위해 티칭아티스트 실행 및 교육관의 정의와 맥락을 탐구하려 한다. 성찰reflection이 우리의 책을 위한 전제-질문하고 반성하고, 생각하고 다시 생각하고, 개인적 이해를 묻고, 가능성을 재정의하는-에 중심

이 되기에, 우리는 길잡이 질문을 통해 우리의 성찰을 구조화하고, 자아성찰과 통합을 위한 간단한 활동들로 맺고자 한다.

티칭아티스트는 누구인가?

가르치는 예술가이다. 뛰어난 예술적 전문성으로 가르치는 사람이다. 예술에 대해 가르치거나 예술을 통해 가르치거나 예술과 함께 가르치거나 가르치기 위해 예술을 사용하거나, 비예술적 주제에 대해 생각하고/생각하거나 탐험하는 사람이다. 이러한 모든 묘사는 티칭아티스트의 정의에 적용될 수 있을 것이다. 그러므로 티칭아티스트로서 목적과 신뢰성을 갖추려면 가르침과 예술 모두에 대해 경험과 지식이 있어야 한다고 주장할 수 있다. 지나치게 단순하게 들릴 수도 있겠지만, 바로 이것이 이 책을 통한 우리의 여정에서 강조하는 것이다. 가르침의 예술. 예술적으로 가르치기. 예술에 영감을 받은 가르침. 예술적 가르침. 가르침의 예술은 바로 영감을 주는 것이다. 자기 자신의 예술 경험에 영감을 받아, 티칭아티스트는 영감을 주는 경험을 촉진하며 학생들이 자기 자신의 영감을 스스로 찾을 수 있도록 안내한다.

티칭아티스트란 무엇인가?

드라마/띠어터 분야의 티칭아티스트들은 전 세계를 가로질러 도시, 지역사회, 마을 등 폭넓은 범위의 다양한 환경(예: 전문 극장, 예술 단체, 학교, 지역사회, 대학교, 기업, 교도소, 박물관 등)에서 종사한다. 티칭아티스트들은 다양한 연령, 성별, 성적 지향, 문화, 윤리와 인종, 능력, 사회경제적 지위를 대변하는 폭넓은 사람들과 작업하게 된다. 어떤 이들은 특정한 대상이나 장소(예: 초등학교 학생들)에 초점을 맞추기도 하고 어떤 이들은 여전히 다양한 사람들과 함께 특정한

형식의 연극(예: 모든 연령의 청소년들과 함께 창작 공연을 만들어내거나 혹은 청소년들과 극본이 있는 공연을 연출하는 것과 같은 유스띠어터)을 실행하기도 한다. 어떤 이들은 전문 극장이나 특정 예술 단체에서 근무하며, 다른 이들은 독립적으로 고용되어 여러 기관에 근무자로 등재되어 있기도 하고, 혹은 그들 개인의 사업체로서 프로젝트나 워크숍을 수행하기도 한다. 어떤 이들은 여전히 학교나 대학에 정규 또는 시간제로 고용되어 있지만 그들이 추구하는 고유한 접근법인 예술을 통한 교육 작업 방식을 나타내기 위해 티칭아티스트라는 직함을 사용한다. 이 책에서 우리는 티칭아티스트 실행을 특정한 환경에서 수행하는 **작업**으로 특징짓고자 한다. 학교, 지역사회, 전문 극장 등이 그러한 환경에 해당한다. 이러한 분류는 직업군 내에서 다소 유동적일 수 있지만, 실행을 위한 미션mission, 의도, 그리고 재정지원은 대체로 이러한 큰 대분류를 출발점으로 진행되는 편이며, 그것이 티칭아티스트들에게 요구되는 작업의 종류나 방식을 구획 짓기 때문이다.

어째서 티칭아티스트인가?

티칭아티스트들은 종종 예술 또는 예술적 과정에의 연결다리가 되어준다. 누가 예술에 접근성이 있는가, 누가 예술과 관련되어 있는가, 누가 예술기관에서 가장 환영받는가에 대한 지속되는 논의에서 티칭아티스트들은 가치 있는 자산이 된다. 개인이 예술과 관련하여 더 많은 경험이 있을수록, 그는 어떻게 예술이 표현의 형식으로 작동하는지를, 그리고 그가 자신을 표현하는 법을 배우게 되는 매체로 작동하는지를 더 이해할 수 있게 된다. 그러나, 특히 공립학교에서, 어린이나 청소년들의 예술에 대한 접근성이 줄어들고 있다. 학생들이 예술과 예술작품을 만드는 것의 힘을 이해하거나 경험할 수 있는 기회가 줄어들고 있다. 학교, 지역사회나 전문 극장의 드라마/띠어터 티칭아티스트는 학생들이 참여하고 실행하고 조사하고 이해하며 음미하도록 영감을 주는 상보적 경험

을 제공하는 전달자로서의 잠재력을 지닌다.

누가, 그리고 무엇이 티칭아티스트 직종을 형성하고 지지하는가?

학교의 티칭아티스트들

20세기 초 이민 정착과 사회복지가 중요한 역할을 하던 시절부터 티칭아티스트 실행은 사회가 그 사회의 사람들, 특히 청소년들의 교육과 창의성을 보는 방식에 따라 형성되어왔다. 지금 21세기에는 세계화와 혁신적 기술이 우리가 교육하는 방법을 바꾸어놓았다(Nicholson, 2011). 드라마/띠어터 분야 역시 상당한 방면에서 바뀌었다. 새로운 매체와 기술은 공연이 만들어지고 다른 사람들과 공유되는 몇몇 방법에 영향을 주었다. 교육 개혁가들은 예술에 기반을 둔 용어들―창의성, 상상력, 혁신, 협력 등―을 '21세기 학습 능력을 위한 파트너십'이라는 교육운동을 통해 채택하기도 했다(Partnership for 21st Century Skills, 2011). 미국 대통령 직속 '예술과 인문학 위원회'의 2011년 5월 보고서는 예술교육과 예술통합을 학교에서 교사들과 학생들의 필요를 다룰 수 있는 비용 대비 효율이 높고 효과적인 방법이라고 추천했다. 여기에서는 티칭아티스트를 특별히 이 분야에서 급변과 혁신의 원천으로 명시하고 있다.

드라마/띠어터 분야의 예술교육 전문성은 이 전문 분야에 대한 높아진 관심에 비해 아직 충분한 혜택을 받지는 못해왔다. 닉 랩킨Nick Rabkin 등의 2011년 연구 보고서는 3500명이 넘는 티칭아티스트들, 프로그램 기획자들, 교사들, 교장들, 그리고 다른 주요 이해관계자들에 대해 다루면서 "예술 교육과 특히 티칭아티스트들은 학교 발전을 위한 국가적 노력에서 숨어 있고, 개발이 부족하며, 충분히 활용되지 못한 자원이다"라는 가정에 입각하여 서술되었다(Rabkin et al., 2011: 27~28). 그럼에도 불구하고 그들의 연구 결과는 티칭아티스트들이 "학교에 혁신적인 교육관과 교육과정을 가져오고 있고, 예술을 배우는 그 본질 자체

에 무엇인가 학생 발달을 이끌어내는 특별한 힘을 지닌다는 폭넓은 믿음"을 확신시켜주었다(Rabkin, 2011: 6~7).

이처럼 연구들은 예술의 위상 및 교실에서 예술을 통합하거나 적용하는 것에 대한 가능성을 더 열어주고 있고, 티칭아티스트는 교실에서의 학습 문화와 급변하고 있는 교수학습 실행에서 중요한 역할을 맡을 수 있으며 그래야만 한다. 미국의 많은 지역에서 티칭아티스트들은 학교와 교사들과 협력하며 예술에 대해, 예술을 통해, 예술 안에서 배우는 것의 효과를 계획하고 실행하며 평가한다. 하지만 이를 위해서는 티칭아티스트들이 교수법에 대한 적절한 훈련을 받아야 하며, 학술적이면서 예술적인 학습 목표를 공통적으로 지원하고 연계할 수 있는 능력을 갖춰야 한다. 티칭아티스트들은 교육 분야에서 그들의 위상을 어떻게 옹호할 것인지를 그들 작업의 잠재적 영향력과 연계하여 이해할 필요가 있다. 그들은 연극 예술가의 도구(예: 특히 목소리, 몸, 상상력)를 사용해야 하고 예술적 과정의 특성이나 습관(예: 참여와 지속, 구상, 표현, 관찰, 반성, 즉흥)을 활용하며, 또한 교수학습의 순환 속에서 순간순간 이러한 생각과 행동을 연결하는 능력(예: 창조, 협력, 분석/합성, 번역)을 지녀야 한다. 이것들이 발생할 때 드라마/띠어터 학습 경험은 아동의 전인 교육에 결정적인 연결고리가 된다.

예술 안에서, 예술에 대해, 또 예술을 통해 배우는 결과와 장점에 초점을 맞추는 최근의 경향에도 불구하고, 전문가들과 예술교육 커뮤니티는 여전히 교육 현장에서 티칭아티스트들에 대한 적합한 역할과 정의에 합의하는 데 고심하고 있다. 현재의 예술교육, 예술통합, 그리고 교육계의 정치적·이념적 환경은 티칭아티스트들에게 어떻게 영향을 미치는가? 티칭아티스트들이 학교에 미치는 긍정적인 영향에 대한 연구가 증가하면서, 교사자격증을 지닌 예술전문가들 중 일부는 학교에서 더 많은 티칭아티스트들을 고용할 경우 자신들의 입지가 줄어들게 된다는 오랫동안 제기된 우려를 다시 표명하고 있기도 하다. 결론적으로 예술과 교육 분야 내에서 티칭아티스트들이 개인적으로 또 집단적으로 그들의 기여도를 (재)조명하고 (재)명시할 필요성이 높아지고 있다.

지역사회의 티칭아티스트들

티칭아티스트들은 구조화된 예술작업이나 예술기반 상호작용을 통해 특정한 목표를 달성하고자 다양한 환경의 참여자들을 연계하는 지역사회 프로그램을 주기적으로 만들기도 한다. 티칭아티스트들이 자원봉사하거나 또는 고용되는 지역사회 환경의 다양성은 다각적으로 적용되는 드라마/띠어터 작업의 지표들 중 하나이다. 교도소, 노인센터, 박물관, 건강 단체, 사업체, 종교 시설, 노숙자 쉼터와 정치 기관 등은 티칭아티스트 작업의 혜택을 받을 뿐만 아니라 그들의 여러 능력들을 필요로 하는 곳들이다. 지역사회 현장의 다양한 작업들은 참여자들이 그들의 삶에서 연극의 가치를 더 크게 느끼고 관심을 갖도록 북돋움으로써 우리의 지역사회에서 연극의 위상을 강화시키는 잠재력을 지니게 된다. 헬렌 니콜슨Helen Nicholson에 의하면, "전혀 다른 기관이나 지역사회 환경에 드라마를 적용하는 것은 이 사회에서 모든 연극 실행의 역할과 의미에 대한 근본적인 질문과 함께, 연극만들기가 어떻게 오늘날의 화두들을 표현하고 그것에 문제를 제기하는지를 조명해준다"(Nicholson, 2005: 4~5).

이런 지역사회 환경 안에서 실행가들은 그들 스스로를 다양한 이름으로 정의했다. 어떤 경우에는 이것이 티칭아티스트들과 커뮤니티 아티스트들 사이의 관계에 긴장을 불러일으키기도 했다. 에릭 부스Eric Booth는 티칭아티스트들의 전문성에 관한 제1회 국제 컨퍼런스를 성찰하며 이러한 문제를 자신의 2010년 티칭아티스트 저널에서 다루었다.

> 티칭아티스트들은 [⋯] 예술작품을 통해 참여자와의 만남을 더 강화하려고 하며, 커뮤니티 아티스트들은 지역사회 생활의 질을 높이려고 한다. 차이점을 명확히 하자면 [⋯] 커뮤니티 아티스트들은 티칭아티스트들이 엘리트 예술기관들의 가치를 받아들여 해당 기관의 선호와 우선순위를 전달하는 매개자들이라고 주장할 것이며, 티칭아티스트들은 예술의 힘을 전달하는 것은 바로 탁월성excellence임에도 불구하고 커뮤니티 아티스트들이 질에 대한 치열한 고민 없이 평범한 예술mediocre

art로 만족하려 한다고 주장할 것이다. […] 그러나] 나는 최근 수년간 이렇게 전통적으로 분리되었던 두 접근이 미국에서 융합되고 있음을 목도하게 되었다(Booth, 2010).

명칭과는 별개로 드라마/띠어터를 지역사회에 기반을 두고 적용하는 작업의 유익한 면은 그것이 초중고 학교교육을 벗어난 여러 사안에 공통적으로 초점을 맞추고 있다는 점이다. 이는 사회적/정서적 학습, 문화, 정체성, 정치 또는 사회의 다른 더 큰 문제들을 연구하는 것을 포함한다. 드라마/띠어터 학습 경험은 적용, 초점, 환경이 어떠하든 간에 참여자들이 그들의 행동, 신념, 삶의 경험, 그리고 그들의 지역사회 및 사회와의 연계에 대해 진지하게 반성할 수 있는 풍성한 기회를 제공해준다. 예를 들면, 지역사회 기반 실천가이자 예술가인 아우구스또 보알Augusto Boal의 영향력 있는 작업은 지역사회 안에서 그리고 지역사회와 협력하는 티칭아티스트들의 폭넓은 영향력을 모범적으로 보여주면서, 지역사회 구성원들이 자신의 목소리를 발견하게 해주고 그들이 사회적·정치적 변화를 향해 그들의 에너지를 집중할 수 있도록 돕는다.

전문 극장의 티칭아티스트들

전문 극장/극단들은 라이브 공연의 전문성과 질을 지속하고자 종종 예술가들의 훈련 및 발전을 위한 환경을 제공하는 한편, 관객들을 함께 참여시키기 위한 효과적이고 정서적인 방법들을 모색한다. 전문 극장/극단들에서 티칭아티스트들의 수적 증가를 구체적으로 보여주는 개괄적 자료는 존재하지 않으나, 이 특정한 분야의 실행은 학교와 지역사회 환경에서의 작업들과 거의 동시에 발전해왔다고 할 수 있겠다. 지난 20세기에 전문 극장 환경에서 티칭아티스트들의 역할에 영향을 크게 미친 프로그램은 다음 세 가지가 있다. 1930년대 대공황 시기에 공공사업촉진국The Works Progress Administration's(WPA)의 연방정부 프로그램은 수천 명의 실직 예술가들을 다음과 같은 프로젝트들에 참여하여 작업하

도록 했는데, '연방 연극 지원사업Federal Theatre Project'와 '니그로 연극 프로젝트 Negro Theatre Project'가 그것이며, 이것이 지금까지 이어져온 예술과 교육의 접목에 영향을 미치게 되었다. '고용종합법The Comprehensive Employment Act(CETA)은 예술가들을 지역 사업계획의 지원을 통해 작업에 참여하게 했다. '국립 예술 기금 The National Endowment for the Arts(NEA)'에서는 지금도 행해지고 있는 학교 상주 예술가 사업을 통해, 지역사회 순회 연극이나 작품을 보러 가는 현장 체험을 재정적으로 지원했다. 이러한 공연들이 관객들과의 직접적인 상호작용을 반드시 포함하지는 않았으나, 이런 예술가들은 티칭아티스트의 한 종류라고 간주되었고 많은 단체들이 이런 작업을 교육적이라고 광고했다.

　　전문 극장/극단들은 자체 교육부서에 "극장의 단원 및 예술 관련 직원들을 끌어오는" 방식으로 티칭아티스트들을 고용하거나 "더 큰 극단들의 경우 교육 행정가들과 직원들을 고용하고자 했고, 그중 상당수는 티칭아티스트로도 근무했다"(Anderson and Risner, 2012: 4). 이러한 프로그램들을 일반화하기는 어려운데, 그 이유는 이런 교육 프로그램들에는 청소년 공연 프로그램, 성인 배우들이 아이들이나 청소년들을 위해 공연하는 유형, 성인 그리고/또는 청소년을 위한 훈련 프로그램, 극장의 작품과 관련된 정보제공적 프로그램, 혹은 다른 지역사회 단체나 학교와 협력하여 만들어진 프로그램 등 다양한 초점이 있을 수 있기 때문이다. 또한 청소년들 그리고/또는 연극을 직업으로 삼고자 하는 초보 경력의 예술가들을 위해 전문적 연극 훈련이 행해지기도 하기 때문이다. 종종 이러한 교육적 프로그램들은 미래의 관객을 잡기 위해서 또는 공연작품을 통해 수익을 증대하려는 목적에서 극장에서 진행되는 지역사회 확장outreach 프로그램으로 취급되기도 한다. 이러한 공간에서 티칭아티스트들은 연극 공연의 이해와 경험에 직접적인 접근을 제공하며, 지역사회 안에서 중간다리로서 일하고 있다.

명칭, 환경 또는 목적?

분명 예술과 교육이 얽혀 있는 실행은 광범위하게 적용된다. 이론적으로건 실행적으로건 티칭아티스트들의 상상력에는 제한이 없다. 그러나 드라마/띠어터에 대하여, 드라마/띠어터를 통하여, 또는 그 안에서 가르치는 실행가들을 정의하는 용어에 대한 논의는 끊임없이 지속되고 있다. 당신은 드라마 교육가인가, 예술 교육가인가, 티칭아티스트인가, 배우 교육자인가, 커뮤니티 아티스트인가, 예술 교사인가 아니면 또 다른 무엇인가? 이 분야가 상대적으로 젊기에 여러 명칭들이 나타나고 진화하는 것은 그다지 놀랄 일은 아니다. 우리 저자들은 티칭아티스트라는 용어를 사용하는데, 이 용어는 실행가가 기술skills을 지녀야 하고, 그리고/또는 교육과 예술 모두에 정통해야 한다는 의미를 담고 있다. 다이켄트(Daichendt, 2013), 부스(Booth, 2010), 매킨(McKean, 2006)을 비롯한 이들이 명확하게 주장하듯이, 티칭아티스트는 예술가와 교육자 사이의 풍부한, 중첩되는 공간에 존재한다.

티칭아티스트 실천을 여러 범위의 환경과 목적을 통해 살펴보면 탐구의 시작점이 여러 개가 존재함을 알 수 있다. 이러한 각 지점들은 티칭아티스트들에게 어떠한 지식과 어떤 구체적인 능력을 요구하는가? 스스로 선택한 직업으로서, 티칭아티스트라는 명칭은 각 지점에서의 '전문화된 지식'의 필요와 전문성을 더욱 각인하는 데 어떻게 기능하는가? 이 작업의 독특한 지원방식들은 우리가 학교, 지역사회 또는 전문 극장 환경에서 일하는 데에 있어 우리의 티칭아티스트 실행을 개념화하고 적용하는 방식에 어떤 영향을 주는가? 티칭아티스트 실행에서 난제의 일부분은 각 작업의 독특한 특성과 체계, 필요에 따라 너무나 많은 맥락들에 맞추어야 할 수도 있다는 잠재적 어려움이기도 하다.

티칭아티스트 스펙트럼은 무엇인가?

언급했던 것과 같이, '티칭아티스트'라는 용어는 교육과 예술이라는 두 풍부한 분야의 혼합체이다. 각각의 분야는 모두 특정한 기능들 및 이해와 결합되어 있고, 모든 연령대와 모든 배경의 사람들에 의해 실행되어왔다. 불필요하면서도 비생산적인 흑백논리를 피하기 위해 티칭아티스트의 작업이 스펙트럼의 중앙에 위치한다고 생각하고 보면 유용할 것으로 보인다.

교육자	티칭아티스트 작업	예술가

그림 1 티칭아티스트 스펙트럼

각각의 티칭아티스트 수업, 워크숍, 프로젝트, 프로그램이 이 연속선상의 어디에 위치해야 하는가는 다양한 요인들로 인해 정해질 것이다. 하지만 이상적으로는, 티칭아티스트 작업은 이 스펙트럼의 중앙에 위치한다. 특정한 맥락—재원을 지원하는 기관과 장소를 포함하는—과 참여자 인적 구성은 바늘을 스펙트럼의 한쪽 끝이나 반대쪽으로 움직이게 할 수 있다. 예를 들면, 자금과 장소의 특정한 맥락(예: 더 안전한 학교 프로젝트와 관련한 연구비 지원으로 학교 안에서 실행하는 3일짜리 과정 드라마 상주 프로그램)에서는 프로그램의 개념화와 평가에서 교육적 목표가 더 우선순위에 놓인다고 볼 수 있을 것이다. 그러나 이는 티칭아티스트가 그들의 과정중심적인 교육 드라마 프로그램 모델을 실행할 때 예술적 목표를 다소 소홀히 해도 된다는 의미는 아니다.

그러므로 비록 이해관계자들이 어떤 프로젝트에서 스펙트럼상 교육적 측면에 초점을 맞추도록 우선순위를 두게끔 선택할 수는 있겠지만, 그렇더라도 티칭아티스트는 작업을 구현하면서 역할극의 예술적 능력을 우선시할 수도 있다는 것이다. 또는 전문 극장에서 티칭아티스트들을 지원하며 청소년과 함께하는 창작 다큐멘터리 연극 작품을 만들어내는 것은 스펙트럼에서 예술적 측면에 더

가깝게 위치한다고 보일 수도 있다. 그러나 만약 프로그램이 자폐증 성향을 지닌 청소년들을 위해 계획된다면, 티칭아티스트는 그 참여자들의 특별한 교육적 목표를 고려할 것이고, 그것이 그의 의도를 다시 스펙트럼의 중앙 쪽으로 끌어오게 될 것이다.

티칭아티스트의 작업이 예술가와 교육자의 정체성 사이의 경계 공간에 존재하기에, 드라마/띠어터 학습 경험learning experience이라는 용어는 이 책에서 스펙트럼의 중앙에 티칭아티스트들의 실행을 두기 위한 방법으로 사용되었다. 우리는 이 용어가 이 직업에 요구되는 교육적, 예술적 능력을 대변하는 특성을 인식시킬 수 있게 되기를 바란다. 우리는 이 다양한 요소들이 연속선상 위의 각 경험에 변화를 줄 수 있다는 것을 인지함과 동시에, 드라마/띠어터 예술 형식을 통한, 드라마/띠어터 예술 형식에 대한, 드라마/띠어터 예술 형식 안에서의 학습 과정을 공통적으로 강조하고자 한다.

독자를 위한 성찰 연습

우리는 이 책이 상호작용적인 책이 될 것이라고 약속했다. 우리는 여기에 당신이 멈추고 당신의 실행을 반성할 수 있게 해주는 첫 번째 기회를 제공하겠다.

반성의 시간: '나의 실행은 티칭아티스트 스펙트럼의 어디에 위치하는가?'

최근의 티칭아티스트 경험에 대해 생각해보자. 그것은 개별 레슨, 워크숍, 단기 혹은 장기의 프로그램, 수업, 공연작품, 또는 당신이 티칭아티스트로서 일하면서 드라마/띠어터 학습 경험이라고 분류하는 또 다른 활동일 수도 있다. 만약 당신이 이 분야에 입문할 것인가 여부를 처음으로 고민하고 있는 신규 티칭아티스트라면, 당신이 참여자로서 겪었던 경험을 찾아보거나 미래에 이끌어보고 싶은 경험의 종류를 고려해보라.

당신의 예시를 정했다면, 여기에 짧게 묘사를 해보자(만약 종이나 연필을 준비할 수 없거나 그룹과 함께 몸으로 작업하고 있다면 말로 해도 된다).

나의 예시:

이제 당신의 드라마/띠어터 학습 경험을 다음의 티칭아티스트 스펙트럼 선상에 점으로 표시해보자. 점에서부터 선을 하나 그려 그 경험에 이름을 붙여보자. 아니면, 이 책을 보고 있는 모든 신체활동을 선호하는 학습자들의 경우에는, 실제로 바닥에 선이 있다고 상상해보고 그 위에 당신을 위치시켜보는 것도 좋겠다(두 끝 지점을 잊지는 말자). 파트너와 협력해서 하면 물론 더 좋을 것이다. 당신들은 선상의 어떤 지점에 그 프로젝트를 위치시켰는가? 종이 위에서든 실제 몸으로 움직이든 빠르게 선택해야 한다. 이 활동은 직관적으로 반응해야 한다.

교육자 예술가

이제 생각해보자. 왜 당신은 이 선 위의 그 지점에 당신을 위치시켰는가? 당신의 생각을 적어보거나, 동료들과 몸으로 움직이고 있다면 누군가에게 말로 해보자.

왜?

만약 당신이 그룹으로 작업하고 있다면, 사람들에게 다른 사람들이 말한 것에 기초하여 그들의 의견을 나눌 수 있게끔 시간을 주어보자. 이제 다른 드라마/띠어터 학습 경험을 골라보라. 이 선상의 어느 위치에 그 경험을 배치할 것인가? 선이 가득 찰 때까지 계속해보자.

나는 왜 티칭아티스트인가?

티칭아티스트 작업의 한 축은 필요에 의해 정의된다. "이게 지금 내가 할 수 있는 일이기 때문에 내가 하고 있는 것이다." 하지만 외부의 맥락에 의해 규정되는 하나의 프로젝트 안에서도 우리는 우리의 경험을 구성할 수 있는 자율성이 있다. 그리고 이상적인 세상에서라면, 우리의 티칭아티스트 실행은 특정한 방식으로, 특정한 장소에서, 특정한 사람들과 함께 작업해야만 하는 깊은 본질적 필요에 의해 결정될 것이다. 그것을 염두에 두고 본다면, 당신은 왜 티칭아티스트로서 작업하는가? 당신은 당신의 실행에 무엇을 담아내며 당신이 하는 일로부터 어떻게 유익을 얻는가? 특히 드라마/띠어터에 대한 당신의 신념과 사람들이 서로를 통해 함께 배우는 것들은 당신이 하는 것과 당신이 그것을 하는 방식에 어떤 영향을 미치는가? 우리의 과거 경험이 우리의 현재 태도와 행동에 영향을 미치는 방법에 대해 많은 사람들이 저술했다. 러시아의 교육 이론가 비고츠키Lev Vygotsky의 사회적 구성주의 이론은 우리가 알고 있는 것의 임시적 성격을 강조한다(Vygotsky, 1978). 우리는 우리의 경험에 기반을 두어 우리가 이해하는 것을 끊임없이 재구성하고 있는데, 그것은 문화와 사회의 영향을 받은 것이다. 간단히 말해, 우리의 바깥 세계와 경험이 우리가 아는 것과 우리가 누구인지에 대한 이해에 영향을 미친다는 것이다.

나는 누구이며 그것이 왜 중요한가?

우리가 하는 일의 중심이 실천에 있다는 것을 굳게 믿고 있음에도, 실천 하나만으로는 우리를 실제로 나아가게 할 수 없다. 우리는 우리 일의 평가자여야 하지만, 또한 철학자와 인류학자도 필요하고, 반드시 실천가는 아닐지라도 우리를 도와줄 수 있는 드라마 전문가도 필요하다(Blei, 2012: 9).

에릭 부스는 티칭아티스트의 성공의 80%는 그 자신이 어떤 사람인지에 달렸

다고 말한다(Booth, 2010). 이 사람이 그토록 기억에 남게 만드는 속성quality은 무엇인가? 부스는 저술하기를, 티칭아티스트로서의 성공은 "완벽한" 지도안이나 수업자료에서 오는 것보다는 "[우리가] 인간으로서 누구인가에 대한 속성"에서 온다고 했다(Booth, 2010: 5). 그렇다면 우리는 어떻게 해야 우리 자신의 최고의 모습이 될 수 있을까? 명확한 의도를 지니고, 존재감이 있고, 치열하게 노력하는 티칭아티스트가 되는 데에는 정체성, 경험과 핵심 가치에 대해 반성할 수 있는 시간을 갖는 것이 핵심이다. 이는 당신이 최고의(또한 가장 기억에 남을 만하고 영감을 주는) 티칭아티스트가 되는 길로 나아가는 좋은 시작점이 될 것이다. 예술과 교육에 대한 호기심과 개인적 신념을 존중하고 발전시키는 작업에 어떻게 집중할 것인가를 이해하는 것은, 그 질quality을 향해 나아가는 강건한 발걸음이 될 것이다. 가장 중요한 것은, 당신이 성취하고자 바랐던 것과 그 이유를 이해하는 것이 당신이 무엇이 잘 되었는지를 축하하고 무엇이 잘못되었는지를 알아내는 방법을 찾게 해줄 것이며, 설령 계속 잘못되어도 자신감을 갖고 다시 시도해볼 수 있게 해주리라는 것이다.

나를 예술가이자 교육자로 정의하는 것은 무엇인가?

우리는 가장 쉬운 관점에서 우리의 반성을 시작해보려고 한다. 우리의 삶을 형성하는 눈에 보이는, 혹은 보이지 않는 표식들로부터 말이다. 우리는 다른 이들의 경험을 상상으로 비추어 보기 위해 우리가 살아온 경험(예: 라틴 인종으로서, 남성으로서, 중산층의 가정에서 자란 사람으로서)에 의지해보려 한다. 티칭아티스트로서, 우리는 '우리 스스로를who we are' 그대로 가지고 교실로 들어간다. 샤론 그레이디Sharon Grady는 개인적 정체성의 표식(인종, 윤리, 계급, 성별, 성적 지향 등)에 대한 더 깊은 탐문이 필요하다고 주장하는데(Grady, 2000), 그것은 특히 이런 것들이 그 사회의 주도권이나 사회적 특혜와 관련되어 있기 때문이다. 그녀는 우리가 가르칠 때 우리의 언어와 행동에서 드러나는 편견bias(예: 로맨스란 남자와 여자가 함께하는 것이라고 말하기, 성별은 고정된 것이라는 것, 모든 사람들은

뛰거나 보거나 들을 수 있다는 것, 우리 모두는 크리스마스를 기념한다는 것)이 미국에서 가장 힘있는 보편적 정체성과 자신이 거리가 멀다고 생각하는 학생을 의도치 않게 소외시킬 수 있다고 말한다. 그레이디는 다원적 접근, 즉 우리 세상의 풍부한 다양성을 존중하고 가치 있게 여기는 가르침으로 나아가야 한다고 주장한다. 이처럼 당신과 당신의 참여자들 모두의 맥락에 대한 깊은 인식은 당신이 누구인가를 더 깊이 정의하는 데 도움이 될 수 있다.

어떤 정체성 표식들이 세상 속에서 당신의 경험을 형성하는가?

만약 백인이고 이성애자이며 기독교인이고 장애가 없고 상류층인 남자들이 대체로 미국에서 더 힘이 있는 지위에서 활동할 것이라고 추정한다면, 이러한 가정과 관련하여 당신의 정체성은 특혜나 접근성의 어떤 층위에 당신을 위치하게 하는가? 당신은 가르칠 때 교실로 어떤 종류의 힘—그것을 인식하든 인식하지 못하든 간에—을 가지고 들어오는가? 다른 이들의 정체성 표식과 관련하여 당신이 가진 힘에 대해 인지하는 것은 당신의 학생들, 동료들, 상사를 대하는 당신의 태도에 어떤 영향을 미치는가? 당신이 가르치는 것들의 종류에 대해 생각해 보라. 당신의 가르침은 어떤 종류의 경험과 지식에 의해 특권을 누리고 있는가? '우리가 누구인지'와 '우리가 무엇을 하는지'에 대해 반성해볼 시간을 가짐으로써 우리는 우리가 누구로서 다른 사람들과 어떻게 지내고 싶은지를 보다 나은 방향으로 발전시킬 수 있다.

반성의 시간: 영감과 영향을 받은 것 목록

잠시 당신이 학습자로서 느꼈던 과거 경험들을 되돌아보라. 당신이 지금의 당신이 되는 데 영향을 미쳤던 삶의 경험들은 어떤 것들이 있는가? 그것들은 당신에게 중요한 사람들일 수 있다. 멘토, 친척, 선생님이나 친구, 당신이 받았던 훈련, 또는 당신이 가르쳤거나 당신에게 가르침을 주었거나 혹은 함께 배웠던

개인이나 커뮤니티일 수도 있다. 다른 예술가들이나 티칭아티스트들, 또는 당신이 읽거나 연구했던 철학자나 이론가일 수도 있다. 이것은 당신이 작업하거나 세상을 사는 방식에 영향을 준 이론의 한 종류이거나 신념일 수도 있다. 저자들로서, 우리는 주어진 각각의 평가 과제들을 하나의 시범이자 예시로 삼아 우리가 우리 자신의 경험들을 어떻게 반성할지를 다룰 것이다.

예시: 댄의 영감과 영향을 받은 것 목록

나의 실행에 영향을 미친 것들	
로럴Laurel과 하디Hardy[4]	그들의 타이밍 감각, 정직성, 직업 정신, 협력적 영혼과 서로에 대한 굉장한 존중(로럴이 더 많은 돈을 받는다는 얘기를 들었을 때, 하디는 "뭐, 그가 더 열심히 일하니까"라는 유명한 말을 남겼다).
중국 베이징 오페라	내가 배운 규율은 예술가로서, 교사로서 또 다른 방식으로의 나의 모든 작업에 영향을 주었다. 나는 무궁무진한 창의성의 가능성을 발견하면서도 엄격한 구조 안에서 작업하는 법을 발견했다.
맥신 그린Maxine Greene[5]	예술의 미학성이 어떻게 우리의 인간성에 스며들어가야 하는지에 대한 그녀의 깊은 신념.
로버트 윌슨Robert Wilson[6]	나는 그가 지닌 연극적 이미지의 색감, 시간과 공간의 찰나들에 대한 강렬한 탐구, 그리고 그가 거대한 전망에서 찾아내는 단순함에 매혹되었다.
구성주의	학습자로서 나는 언제나 목적을 먼저 이해한 후 내가 참여한 경험에 대한 의미를 만들어내려고 해왔다. 티칭아티스트로서, 나는 나의 학생들을 배움의 여정에서 협력자들이자 동료 연구원으로 본다.
로리 앤더슨Laurie Anderson[7]	그녀의 보컬 방식, 반복repetition을 사용하는 방법, 서로 끌어당기기도 하고 밀어내기도 하며 듣는 사람들을 집중하게 하는 그녀만의 언어적 이미지들. 청중들이 넋을 잃고 듣도록 만드는, 무엇인가 미스터리한 것이 존재한다.
포스트모더니즘	개별적 해석은 이해의 필수 요소이다. 각 경험, 각 아이디어는 우리 각자에게 무언가 다른 것을 의미하는데, 그것은 창의적인 노력이 관련된 개인들을 반영해야 하며 그럴 수 있다는 뜻이다. '모든 것에 적용되는 것은 없다'.

유아원	누구도 유아들처럼 생각하지는 않는다. 내가 제일 좋아하는 전위적인 이야기는 네 살짜리가 들려준 것이다. 삶에서 일어난 무작위의 사건들을 결합하는 그들의 재능에 귀 기울이는 것은 위험하지만 창의적인 수업이 된다.
키런 이건Kieran Egan[8]	미스터리. 그게 내가 할 말의 전부이다. 미스터리.
태평양의 섬들	지구의 아주 작은 점 위에서 살아가는 삶은 관계, 의사소통, 시간과 세계가 얼마나 큰지에 대한 이해를 바꾸게 된다.

예시: 댄의 반성

나는 이러한 종류의 영향들을 주기적으로 생각해왔기에 이것을 꽤 빠르고 쉽게 했다. 사실, 난 이것들을 찾아다닌다. 나는 언제나 그 사건이나 순간에 대해 여러 번 생각하게 만들며 나의 주의를 끄는 태도, 접근 또는 순간들을 찾아다닌다. 내 목록을 살펴보면서, 나는 내가 공연하는 예술의 형태나 구조들에서 영향받는 것만큼 리듬이나 논리에도 영향을 받는다는 것을 깨달았다. 우리가 서로와 어떻게 상호작용하는지, 공연에 참여하는 방식에 어떻게 영향을 받는지는 내가 연극에 대해 가르치는 것만큼이나 나에게 유용한 것이 된다. 나는 또한 내가 얼마나 내 작업의 가장 작은 측면에 집중하는지도 알게 되었는데, 내가 한 그 순간적인 결정과 선택들이 내가 가르치는 것만큼이나 전반적인 경험에 기여한다는 것도 알게 되었다.

나는 관습에 얽매이지 않는 것에 매료된다. 나는 나에게 도전을 불러일으키고, 나의 이전 경험과 이해를 매혹적이고 눈이 휘둥그렇게 되도록 새로운 방식

4 1940년대에 인기 높았던 뚱뚱이-홀쭉이 코미디언 콤비.
5 예술교육을 강조한 미국의 대표적 교육철학자.
6 미국 출신의 대표적인 실험적 연극연출가.
7 다양한 음악적 실험과 연주로 유명한 미국의 대표적인 전위음악가이자 영화감독.
8 현대의 대표적 교육철학자로서 상상력을 강조하는 교육을 주장했다.

으로 보게 해주는 경험을 찾는다. 나는 문제가 있는 과제들을 통해 작업하는 것을 좋아하는데, 특히 예상치 못한 결과로 마무리될 것이라고 짐작되는 것들을 좋아한다. 내 생각에는 이것이 내가 학생들과 미스터리를 사용하는 이유인데, 미스터리는 학생들의 주의를 끌고 그들이 참여하고자 하는 마음이 들게 하기 때문이다. 가장 중요한 것은, 내가 다른 사람들의 태도나 접근에 어떻게 영향을 받는지를 알게 되면서, 티칭아티스트로서 나의 태도가 동료나 학생들에게 강한 영향력을 미칠 수 있다는 것을 깨닫게 된다는 것이다.

자, 이제 당신의 차례이다!

반성의 시간: 영감과 영향을 받은 것 목록

당신의 브레인스토밍 목록

3분간 최대한 많은 이름, 사물, 아이디어를 떠올려 보자. 수정하지 말고, 최대한 많은 아이디어들을 쭉 열거해보자.

당신의 탑 10 목록

당신의 목록에서 당신에게 가장 큰 영향을 미쳤다고 생각되는 열 개 이하의 것을 골라보자. 답을 왼쪽 칸에 쓴다. 그리고 그것들이 어떻게 또는 왜 당신에게 영향을 미쳤는지를 두세 문장 정도로 써보자.

영향	나에게 어떻게 영향을 미쳤는가

활동에 대해 반성하기

이 활동 중 당신에 대해 알아차린 것은 무엇인가? 어떤 부분이 쉬웠는가? 어떤 부분이 어려웠는가?

당신이 받은 영향 중 어떤 것들이 사람, 훈련이나 경험, 이론, 또는 다른 영역에 속하는지를 적어보라. 왜 당신이 받은 영향이 주로 그 영역에서 왔는지를 고려해보라. 당신은 왜 그 종류의 범주에서 당신의 예시들이 더 많이 나왔다고 생각하는가?

당신의 삶은 어떤 영향권에 의해 형성되었는가? 이러한 다양한 영향에 대해 당신은 어떤 방법으로, 그리고 얼마나 자주 연계되는가?

당신이 특정한 사람들과 작업할 때, 그들의 경험들은 그들의 영향권과 어떤 관계가 있는가?

어떤 영향들이 티칭아티스트로서 당신의 선택을 형성하거나 그것에 영향을 주는가? 그 이유는?

당신의 반성:

나의 핵심 가치는 무엇인가?

메리엄 웹스터 사전에 의하면, 가치는 "(원칙이나 속성으로서) 본질적으로 가치 있거나 추구되는 어떤 것"이라고 정의된다. 본질적intrinsic이라는 개념은 여기에서 가장 중요한데, 그것은 우리가 무엇을 가치 있게 여기는 것은 필수적이고

그것은 당연히 각 개인에게 속한다는 것을 의미하기 때문이다. 그것은 문자 그대로 우리가 누구인지와 우리가 무엇을 하는지의 핵심이 된다. 핵심 가치란 큰 개념들이다. 그것들은 무게와 힘을 지니고 있다. 그것들은 우리의 복합적인 정체성(나이, 인종/민족성, 성별, 성적 기호, 장애 여부)과 우리의 경험 모두에서 나오는 결과이다. 가치들은 마치 우리의 나침반처럼 작동하며, 우리가 일상적 행동과 결정을 하는 데에 직감, 감정, 이성적 안내를 제공한다. 그것들은 개별적이고 변화가 가능하다. 한 사람의 핵심 가치가 다른 사람에게는 핵심 가치가 아닐수 있다. 오늘 우리가 지닌 어떤 핵심 가치는 내일 우리의 핵심 가치와 비교해 보았을 때 달라 보일 수 있는데, 그것은 우리가 새로운 경험을 했기 때문이다. 혹은 어떤 핵심 가치들은 계속 똑같이 유지될 수 있는데, 왜냐하면 그것은 인간으로서의 우리에게 핵심이기 때문이다. 그것들은 영원하고 굳게 유지되며 시간이나 경험으로 뚫고 들어갈 수 없는 것이다.

티칭아티스트들은 종종 메타포와 재현을 사용하여 작업하는데, 다른 사람들에게 의견과 표현을 가지고 몸과 영혼을 연결하라고 가르치고는 한다(제5장 "예술적 관점" 참조). 티칭아티스트들은 종종 학교나 지역사회에 초청받는데, 대화, 탐문interrogation, 협력과 창의적 과정을 통해 참여자들에게 새로운 이해를 촉진시키기 위한 것이다. 예술가이자 교육자로서, 티칭아티스트들은 일련의 주요 원칙들로부터 더 명확하게 작업할 기회를 얻게 된다. 당신의 핵심 가치들을 명명하는 것은 당신이 티칭아티스트로서 어떻게 기능할 것인지, 또는 기능하고 싶은지를 이해하는 데 도움을 줄 수 있다. 당신이 영향을 받은 것의 목록 10개를 다시 살펴보고 그것이 왜 당신에게 중요한지 살펴보라. 이러한 각각의 개념들은 당신이 누구인지에 핵심이 되는 가치를 어떻게 형성하는가?

반성의 시간: 핵심 가치 활동

다음 활동은 2008 전미연극교육연맹American Alliance of Theatre and Education(AATE)의 리더십 워크숍에서 스티브 바베리오Steve Barberio가 실행한 활동을 차용한 것

이다. 이것은 그가 제임스 섀넌 연구소James P. Shannon Institute에서 수행한 '섬기는 리더십Servant Leadership'에 관한 그의 연구에 기초한 것이다.

예시: 케이티의 핵심 가치들

이 활동에서, 케이티는 그녀의 상위 열 개의 가치를 추려내었다. 그 후 그녀는 상위 열 개에서 다섯 개로 목록을 추렸다. 최종적으로, 그녀는 그것을 상위 두세 개의 핵심 가치로 종합했다.

내가 가장 가치를 두는 것	상위 10	상위 5	상위 2~3
1. 성취감Achievement: 성취감을 느끼는 것	✔		
2. 혁신Innovation: 새로운 방법이나 실행을 창조하는 것, 창의성	✔	✔	
3. 모험Adventure: 탐험, 위험 부담, 신남과 즐거움	✔		
4. 개인적 자유Personal freedom: 독립성, 나 자신의 선택을 하는 것			
5. 진정성Authenticity: 솔직한 것과 진정 나 자신으로 있는 것			
6. 탁월함Excellence: 높은 '질'의 추구, 나에게 중요한 것을 잘하는 것	✔		
7. 서비스Service: 다른 사람들에게 헌신하는 것	✔		
8. 영성Spirituality: 삶의 의미, 종교적 신념			
9. 힘Power: 영향력과 권위를 갖는 것			
10. 책임감Responsibility: 행동의 주체성ownership			
11. 배움Learning: 개인적 성장과 지식의 추구에 대한 헌신	✔	✔	✔
12. 유의미한 작업Meaningful work: 관련성 있고 목적적인 직업	✔	✔	✔
13. 존경Respect: 다른 사람들에게 존경을 표하는 것	✔		
14. 가족Family: 행복하고 다정한 삶의 상태	✔	✔	✔
15. 진실성Integrity: 자신의 신념과 가치를 고수하며 지속적으로 행동하는 것	✔		
16. 지혜Wisdom: 이해하는 것, 통찰			
17. 정의Justice: 모든 사람들을 위한 공정하고 평등한 대우	✔	✔	
18. 인정Recognition: 잘 알려지고 권위를 갖는 것			
19. 보안성Security: 안전하고 안정적인 미래를 갖는 것			
20. 전통Tradition: 역사와 과거의 실행을 존중하는 것			

이 실행이 나에게 보여준 것은 내 목록을 3개로 좁히는 것이 굉장히 어렵다는 것이었다. 나는 위의 **모든** 것들을 가치 있게 여긴다. 오늘날 내가 고민하는 것은 나의 삶과 일의 균형을 어떻게 유지할 것인가이다. 배우자와 두 어린 자녀가 있는 주요 대학의 교수로서, 나는 종종 여러 방향으로 끌려 다닌다. 내 자녀들도 나를 필요로 하고, 나의 학생들도 나를 필요로 하며, 내 남편도 분명 나를 필요로 하겠지만 우리는 종종 이 말을 서로에게 하기에는 자녀들과 씨름하고 일하느라 너무 바쁘다. 나는 내 삶에서 이렇게 다양한 핵심 가치들의 균형을 어떻게 잡아야 할지를 고민한다.

나는 또한 내게 유의미한 작업에 참여하는 사람으로서 평생 학습자로 계속 남아 있는 것이 얼마나 중요한지를 깨달았다. 대학에서 일하기는 하지만 대부분의 시간을 대학 밖 학교와 지역사회에서 티칭아티스트로 일하는 사람으로서, 나는 내가 텍사스를 가로지르며 함께 작업하는 교사들과 학생들로부터 배우는 것들에 대해 얼마나 가치를 두는지를 깨닫게 되었다. 나는 예술가이자 교육자로서 사람들을 위해, 또 사람들과 함께 유의미한 작업을 만들기 위해 노력한다. 나는 예술적 과정과 교육적 과정 안에서 어떻게 의미가 만들어지는지에 대해 깊은 관심을 두고 있다.

반성의 시간: 핵심 가치들

다음 목록을 따라 읽어보라. 당신은 무엇이 가장 가치 있다고 여기는가? 당신의 삶에서 중요한 상위 열 개의 가치들 옆의 첫 번째 칸에 '✔'를 표시하라. 그다음에는 상위 열 개를 다시 돌아보고 가장 중요한 상위 다섯 개가 무엇인지를 나타내기 위해 상위 다섯 개의 칸에 '✔'를 표시하라. 마지막으로, 당신의 삶에서 최고로 중요한 가치들을 나타내기 위해 상위 두세 개의 칸에 '✔'를 표시하라.

내가 가장 가치를 두는 것	상위 10	상위 5	상위 2~3

1. 성취감Achievement: 성취감을 느끼는 것

2. 혁신Innovation: 새로운 방법이나 실행을 창조하는 것, 창의성

3. 모험Adventure: 탐험, 위험 부담, 신남과 즐거움

4. 개인적 자유Personal freedom: 독립성, 나 자신의 선택을 하는 것

5. 진정성Authenticity: 솔직한 것과 진정 나 자신으로 있는 것

6. 탁월함Excellence: 높은 '질'의 추구, 나에게 중요한 것을 잘하는 것

7. 서비스Service: 다른 사람들에게 헌신하는 것

8. 영성Spirituality: 삶의 의미, 종교적 신념

9. 힘Power: 영향력과 권위를 갖는 것

10. 책임감Responsibility: 행동의 주체성ownership

11. 배움Learning: 개인적 성장과 지식의 추구에 대한 헌신

12. 유의미한 작업Meaningful work: 관련성 있고 목적적인 직업

13. 존경Respect: 다른 사람들에게 존경을 표하는 것

14. 가족Family: 행복하고 다정한 삶의 상태

15. 진실성Integrity: 자신의 신념과 가치를 고수하며 지속적으로 행동하는 것

16. 지혜Wisdom: 이해하는 것, 통찰

17. 정의Justice: 모든 사람들을 위한 공정하고 평등한 대우

18. 인정Recognition: 잘 알려지고 권위를 갖는 것

19. 보안성Security: 안전하고 안정적인 미래를 갖는 것

20. 전통Tradition: 역사와 과거의 실행을 존중하는 것

활동에 대해 반성하기

해보니까 어떻게 느껴지는가? 이 과정 중에 당신에 대해 어떤 것을 알게 되었는가? 이 과정이 불편했는가? 쉬웠는가? 당신은 솔직했는가?

당신이 계속 더 적은 선택을 해야 하게 되었을 때, 단어들이 어디서 어떻게 와 닿았는가? 어떤 단어들이 최종 목록에 들지 못한 것 때문에 놀랐는가?

당신의 최종 두세 개의 핵심 가치를 살펴보고 이러한 가치들이 티칭아티스트로서 당신의 실행에 어떻게 영향을 주는지 생각해보라. 이런 가치들은 당신이 어디에서 일하는지, 누구와 일하는지, 왜 일하는지, 어떤 방법으로 일하는지, 어떻게 결정을 내리는지에 대해 어떤 식으로 영향을 주는가?

반성:

가치들을 계획과 실행으로 연계하기

티칭아티스트를 정의하기 위해 영향과 정체성 표식들이 가치를 어떻게 형성했는지를 다시 생각해보자. 매킨[B. McKean]이 말한 것처럼 "교사들이 과거의 경험과 지식을 현재와 미래 상황을 알기 위해 어떻게 사용하는가는 수업이라는 행위를 위해 각 교사가 가져오는 전문적인 이야기의 한 부분이다"(McKean, 2006: 9). 예를 들어, 만약 케이티의 핵심 가치의 어떤 부분이 그녀의 학습자로서의 지위와 유의미하게 연결된다면 케이티는 이런 질문을 할 수 있을 것이다.

나는 어떻게 나의 티칭아티스트 작업 속에서 나 자신을 학습자로서 모델을

삼고 위치할 수 있을 것인가? 나는 어떻게 예술을 통해, 예술 안에서 진정 새로운 이해를 참여자들과 함께 구축해나가는 학습 환경을 만들 수 있을 것인가? 나는 어떻게 매 수업과 프로젝트에서 실제적이면서도 유의미한 연결고리를 우리가 탐험하는 것과 참여자들이 살아온 경험 사이에 만들 수 있는가? 나는 어떻게 각 수업과 프로젝트 전반에 걸쳐 새로운 이해를 만들어내는 데 필수적인 반성의 특권을 활용할 수 있을까? 당신이 최종적으로 선택한 핵심 가치를 계속 따라가라. 우리는 이 책의 제3부에서 이 이야기를 다시 다루게 될 것이다.

마무리하며…

티칭아티스트는 예술가와 교육자 사이의 공간에 존재하며 서로의 능력들로부터 도움을 받는다. 개별 티칭아티스트의 여정은 핵심 가치를 형성하는 영향에 대한 인식을 포함하며, 핵심 가치들은 티칭아티스트의 일상적 실행과 관련된 계획과 선택에 영향을 미친다. 다음 장은 반성적 실행과 관련된 우리의 참여를 더 깊게 하는데, '반성/성찰reflection'과 '반영적 성찰reflexivity'이라는 용어들을 분석함으로써 이 개념에 대한 더 복잡한 정의를 제공하고, 반성적 실행을 통해 우리 자신의 성찰적 능력을 어떻게 키워갈 것인지를 생각해보게 한다.

성찰적 실행

　성찰의 결과는 무엇인가를 해내는 새로운 방식, 사안에 대한 명확한 이해, 기술
이나 능력의 발달, 또는 문제에 대한 해결책 등을 포함할 수 있다. 새로운 인지 지
도cognitive map를 생성할 수도 있고, 새로운 아이디어들을 발견하게 될 수도 있다.
변화는 작은 것일 수도 있고 꽤 큰 것일 수도 있다. 지식의 통합, 입증, 활용은 성
찰적 과정의 한 부분이자 그 결과이기도 하다. 학습에서의 중요한 능력은 자기 자
신의 학습 방식과 필요를 이해하는 것을 통해 발달될 수 있다(Boud, Keogh and
Walker, 1985: 34).

　'성찰reflection'은 빛이 반사되는 표면에서 그 자신에 대해 '뒤쪽으로 구부러지
는'이라는 그리스어에서 유래했다(re는 '뒤쪽'을 의미하고 flectere는 '구부러지는'을
의미한다). 오비디우스Ovidius의 『에코와 나르키소스Echo and Narcissus』에서 나르키
소스는 너무 '몸을 구부리다가' 그 자신의 비춰진 모습reflection에 빠져들고 말았
다. 〈햄릿Hamlet〉에서 셰익스피어William Shakespeare는 '의도'를 통해 성찰을 정의
했다. "연극의 목적은 예나 지금이나 본성을 거울에 비추어 보이는 일이라고 할
수 있지." 나르키소스가 자기 안에 갇혀버리는 함정의 위험성을 경고하고 있다
면, 셰익스피어는 성찰적 실행이 예술가의 도구로서 우리 자신의 작업은 물론
협력자들, 학생들, 관객들과 함께하는 작업을 성찰하기 위해 정신적으로 '뒤로
구부러지는' 것이라고 말한다.

성찰은 예술가의 작업 전반에 스며들어 있다. 최초의 창조적 영감의 불꽃에서부터, 해석과 목적선택에서의 숙고 과정, 수정과 재고의 지속적인 열망, 완성단계의 최종 결정, 그리고 그러한 예술경험이나 결과물의 수용에 이르기까지, 성찰은 예술적 과정 속의 각각의 선택에 자양분이 된다. 예술가와 마찬가지로 티칭아티스트는 예술작품 속에서, 그리고 예술 만들기를 통해 탐구된 아이디어들을 새롭게 사고할 수 있도록 참여자들을 개인화되고 비판적이며 성찰적인 체험으로 끌어들인다. 티칭아티스트는 참여자들이 그 체험을 자신의 삶과 경험으로 연결할 수 있도록 자극한다. 바로 이것이 예술의 원리 중 하나—통찰을 위한 탐구—이다.

존 듀이^{John Dewey}는 우리가 배우기 위해서는 우리 자신의 경험을 성찰해야한다는 점에 주목했다(Dewey, 1993). 듀이에 따르면, 하나의 경험이란 행동과그 행동에 대한 탐문을 아우르는 개념이다. 성찰적 실행은 교사와 학습자, 예술가와 관객 사이의 협력적인 동반자 관계를 강조하는 민주적이고 해방적인 과정이 된다. 따라서 그 경험은 그들의 계속적인 노력에 대한 협력자들 사이의 합의로 생성된다는 장점을 지닌다. 그 경험의 과정은 주인의식과 자기주도적 학습, 그리고 위험을 감수하려는 자유를 독려함으로써 학습자에게 힘을 불어넣는다. 이러한 작업은 티칭아티스트에게 관습적 교육을 넘어서는 선택지를 제공하여참여자들과 성찰적이고 상호적인 경험들을 구성할 수 있는 자율권을 부여한다. 티칭아티스트들이 "이것은 … 무엇이다"라고 가르치는 대신, "만약 … 그렇다면 … ?"이라는 질문을 할 수 있는 자유를 제공하는 것이다. 학생들도 "이게 맞나요?"라는 질문에서 해방되어 "이렇게 하면 … 어떨까요?"와 같은 제안을 하게된다.

이 장을 통해 우리는 성찰적 실행 안에서 '성찰^{reflection}'과 '반영적 성찰^{reflexivity}'⁹을 정의하고 검토할 것이다. 우리는 성찰적 실행 안에서 어떻게 그리고 왜

9 이 책의 가장 주요 개념이기도 한 이 두 용어의 번역은 많은 혼란과 오해의 여지가 존재한다. 연극은

배움이 일어나는지를 살펴보고, 개인적 실천에 대해서, 또 개인적 실천 안에서 반영적 성찰을 어떻게 고려할 것인지도 살펴볼 것이다. 우리는 티칭아티스트들이 다양하게 성찰을 적용하는 것을 포용함으로써 개인적 실천과 학생들의 학습, 그리고 나아가 이 분야 전체를 발전시키고 강화하도록 독려하고 자극하고자 한다. 그리고 앞 장에서처럼, 독자들이 탐구와 자기 성찰을 시도하는 데 도움이 될 활동들로 마무리하고자 한다.

Reflection. 명사. 1. 반성/성찰하는 행위 또는 성찰되고 있는 상태. 2. 어떤 것에 대해 생각을 확고히 하는 것; 신중한 숙고. 3. 숙고나 명상을 통해 떠오르는 생각. 선택, 행동, 노력에 초점을 두며, reflection은 경험을 이해하게 해준다.	Reflexive. 형용사. 1. 자기 자신의 뒤를 돌아보는. 2. 문법. ~의, ~와 관련되어, 또는 동일한 주어와 직접 목적어를 갖는 재귀동사. 개인에 초점을 두며, reflexivity는 신념, 가정assumption과 습관에 의문을 던진다.

그림 2 성찰과 반영적 성찰 비교

물론 예술교육, 또한 비판적 교육학 분야에서도 '성찰reflection'은 그 의미와 스펙트럼이 다양하게 받아들여진다. 많은 학자들과 마찬가지로, 이 책의 공저자들은 기존의 'reflection'의 개념을 이미 익숙해지고 관습적으로 받아들여지는 학습현장에서의 개념(예: 수업 후 소감, '반성'의 의미에 가까움)에서부터, 보다 전문적이고 심도 있는 깊은 사유로서의 개념들(예: 숀D. A. Schon의 reflective practitioner 개념, '성찰'에 가까움)까지 포괄하는 것으로 인식한다. 그럼에도 다소 표피적 사고나 반성의 의미로 통용되는 전자와 대비되는 후자 쪽의 지향점을 보다 명확히 하고자 'reflexivity'라는 새로운 개념을 제안하고 있다. 번역자로서, 이 두 용어의 구분은 '반성/성찰' 혹은 'reflection'을 어느 범위까지 이해하는가에 대한 독자들의 스펙트럼과 가독성을 고려하지 않을 수 없다. 우리말의 보편적 쓰임새를 고려하면 '반성', '성찰', 그리고 보다 깊은 '반영적 성찰'의 순서로 그 사고의 심도와 순환적 층위가 달라진다고 보았다. 따라서 특히 두 개념의 논의가 주가 되어 그 구분이 명확히 필요한 제2장에서는 '성찰reflection'과 '반영적 성찰reflexivity'로 구분하여 표기했고, 나머지 장에서는 'reflection'을 그 문맥에 따라 '반성' 혹은 '성찰'로 표기했음을 밝힌다.

성찰이란 무엇인가?

성찰Reflection은 다양한 측면에서 배움에 아주 핵심적이다. 자신의 작업을 협력적으로 구성하고자 참여자들과 함께 공통의 목표와 기대 효과에 대해 논의하는 과정을 통해, 티칭아티스트는 배우게 된다. 경험의 의미를 이해하기 위해 가능한 한 여러 관점에서 그것을 검토하며 풀어내는 과정에서, 티칭아티스트는 배우게 된다. 반복되거나 새로운 상황들에 그 경험을 어떻게 적용할지를 고민하면서, 티칭아티스트는 배우게 된다. 자신이 무엇을 하고 있는지 단순히 생각하는 것보다, 또는 "오늘 무엇을 배웠나요?"라는 질문으로 수업을 마치는 것보다, 성찰은 더 많은 탐구와 의문을 요구한다. 배움이 진정으로 가치가 있으려면 그것은 그 과정에서 이루어지는 자기 자신, 혹은 다른 이들과의 '의도를 나누는 대화intentional conversation'에서 비롯되어야 한다. 그렇게 되면, 학습자는 명확한 목적성과 의식을 지닌 채 새로운 상황이나 경험에 과거와 현재를 적용할 수 있게 된다. 이러한 탐구 과정을 통해, 티칭아티스트는 어떤 상황에서도 가능한 선택지들에 대한 인식을 발달시키며 그가 가장 바라는 결과를 어떻게 성취할 수 있는지를 인지하기 시작한다. 이것이 '성찰적 실행Reflective Practice'이다. 도널드 숀Donald Schön은 성찰을 서로 얽혀 있는 세 가지로 분류했다(Schön, 1987). 이 책에서 우리는 티칭아티스트 작업의 모든 측면에 대한 성찰의 가능성을 보다 온전히 숙고하기 위해 숀의 이론들을 다섯 개의 핵심 개념들과 연결했다.

행위 속의 앎

'행위 속의 앎Knowing-in-Action'은 훈련, 영감, 모방, 경험, 영향과 환경을 통해 만들어진 티칭아티스트의 구성된 지식과 기술로 구축되며, 선택과 행위를 알려주는 조합이다. 이것은 일상 행동의 무엇, 어떻게와 왜이다. 이 책에서 우리는 이러한 것들을 티칭아티스트의 의도intention, 질quality, 예술적 관점artistic perspective으로 명시했다.

행위에 대한 성찰

'행위에 대한 성찰Reflection-on-Action'은 경험 후post-experience에 발생하는 것으로, 예술가가 그 경험의 효과를 평가하고 보다 나은 선택을 고민하기 위해 앎knowing에 대해 되돌아보며 생각하는 것이다. 대개 계획되지 않고 명확히 정의되지 않은 과정으로, '행위에 대한 성찰'은 의식적인 사유나 수정 검토 등을 통해 강화된다. 학생들에게는 이 과정을 활동, 리허설 혹은 체험과 연계할 수 있다. 이 책에서 우리는 이런 종류의 성찰을 티칭아티스트의 프락시스praxis와 평가assessment의 부분으로 명시했다.

행위 속의 성찰

'행위 속의 성찰Reflection-in-Action'은 어떤 경험의 한가운데에서 예측하지 못했거나 놀라운 것이 '그 순간에' 일어났을 때 발생한다. 이런 순간들이 바로 우리가 우리의 교습이나 예술적 과정 속에서 깨어 있고 주의를 집중하고자 노력하는 순간들이다. '가르침의 순간teachable moment'이라고 불리기도 하는 이런 순간들은 예술과정에서 우리의 아이디어나 행위에 대한 진솔한 반응을 통해 발생되는 '계획되지 않은 발견unplanned discovery'에 해당하며, 우리의 드라마 과정을 다음 단계로 나아가도록 이끈다. 이 책에서 우리는 이런 종류의 사고를 티칭아티스트의 프락시스와 평가의 또 다른 요소로 명시했다.

성찰적 실행은 어떤 형태인가?

기본적으로 성찰의 단계는 크게 세 가지로 구성된다. 참여자들이 무엇이 일어났는지를 묘사하기, 관찰에 기반을 두어 경험을 분석하고 해석하기, 그리고 참여자들이 이해한 보다 거시적인 교육적 목표와 연계하거나 세계와 자신들의

경험에 대한 개인적 이해로 연계하는 것이다. 롤프G. Rolfe와 프레시워터D. Freshwater와 재스퍼M. Jasper는 이 과정을 무엇이[What], 그래서 무엇이[So What], 이제는 무엇을[Now What]로 묻는 지속적이고 반복적인 탐구와 학습의 순환으로 기술한다 (Rolfe, Freshwater & Jasper, 2001).

무엇이 왜 일어났는지를 명명함으로써, 성찰은 우리가 배운 것을 하나의 상황에서 다른 상황으로 전이하고, 우리의 세획과 우리 행동의 결과 사이에 더 큰 연결지점을 만드는 능력을 향상시켜주는데, 이를 통해 우리는 우리의 성찰적 실행 속에 '반영적 성찰'을 적용할 수 있는 역량을 발전시킬 수 있다.

무엇이(WHAT)?

묘사: 도덕적 판단이나 감정적 고려를 배제하고 그 상황이나 경험을 묘사하시오.

• 무슨 일이 일어났는가?
• 당신은 무엇을 보거나, 했거나 경험했는가?

이제는 무엇을(NOW WHAT)?

연계와 적용: 습득한 지식이나 기술을 미래 행동에 어떻게 연계하거나 적용할 것인지 정의하시오.

• 다음번에는 어떻게 다르게 할 것인가?
• 이해한 바를 새로운 방법으로 어떻게 활용할 수 있을 것인가?
• 그것을 수용하거나 이해하는 방법을 바꿀 수 있는 것은 무엇일까?

그래서 무엇이(SO WHAT)?

분석과 해석: 어떻게 그리고 왜 그 경험이 그렇게 진행되었으며 그 효과가 무엇이었는지를 생각하여 그 경험을 분석하고 해석하시오.

• 일어난 일의 결과로 무엇을 배웠는가? 혹은 어떤 도움이 되었는가?
• 왜 그 선택을 했는가?
• 무엇이 그것을 잘 되게, 혹은 잘 되지 않게 했는가?
• 다른 사람들은 그것을 어떻게 해석했는가?

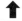

그림 3 성찰적 순환 도표
자료: Rolfe, Freshwater & Jasper(2001)에서 인용.

'반영적 성찰'이란 무엇인가?

반영적 성찰Reflexivity은 내적 숙고introspection로서, 성찰보다 더욱 강도 높은 엄밀함은 물론, 개인적 신념이나 추정을 수정하고 보강하거나 심지어 뒤엎을 수도 있는 자발적 의지willingness까지도 요한다. 반영적 성찰의 사고는 우리가 개개인으로서 누구인가를 보다 깊이 살펴보게 한다. 반영적 성찰은 신념과 가치들, 행동과 태도, 우리가 지닌 직관이 어떻게 선택을 하게끔 만드는지, 동료들과 학생들에게 어떻게 영향을 미치는지, 그리고 우리 자신과 학생들의 경험에 어떠한 중요한 영향을 미치는지를 우리가 비판적으로 검토하게 만들어준다. 반영적 성찰을 하는 개인은 무엇이 가능할지를 생각할 뿐 아니라, 무엇이 내가 알고 믿고 실천했던 것들에 문제 제기를 하는가까지도 고려하게 된다. 반영적으로 성찰하는 사람은 자신이 어떻게 다른 사람들과 관계를 맺는지, 그 자신의 선택과 아이디어를 반대하는 의견에 얼마나 열린 사고를 하는지, 타인들의 일시적이고 변화하는 요구에 그가 얼마나 적절히 반응하는지를 이해하고자 노력한다. 반영적 성찰을 하는 사람은 관점의 렌즈를 자신에게 돌려, 이처럼 깊숙이 자리한 자신의 정체성이 어떻게 주어진 상황이나 경험에 반응하는 자신의 선택에 영향을 주는가를 숙고한다.

반영적 성찰은 어린 학습자들이 '성찰적 실행가'들로 성장하는 데 도움을 준다. 그것은 미래의 성취를 위한 기본이 될 반영적 탐구를 위한 역량이다. 반영적으로 성찰하는 사람은 어떻게 선택과 대안을 면밀하게 탐구할 것인지, 자신과 주위 동료들의 경험을 향상시키기 위해 언제 자신의 선택에 의문을 제기할 것인지를 이해한다.

반영적 성찰의 두 가지 유형을 살펴보기로 하자. 첫 번째로, 티칭아티스트는 자신의 관점을 자신의 작업에 대한 신념과 가정(그 작업의 '왜'에 해당)에 둔다. 티칭아티스트는 왜 특정한 드라마/띠어터 전략들이 학습에 효과적인 도구인지, 왜 참여자들이 드라마 학습 경험으로 친사회적 배움을 얻게 되는지, 또는 왜 더 많은 청소년들이 드라마/띠어터 학습을 경험해야 한다고 믿는지를 고려하게

된다. 이것은 **인식론적 측면의 반영적 성찰**epistemic reflexivity이라고도 불린다. 두 번째로, 티칭아티스트는 자신의 교수 디자인(작업의 어떻게에 해당)에 주목하기도 한다. 티칭아티스트는 자신이 사용하는 활동의 종류, 전략, 지도안, 또는 훈련 방법을 자세히 검토할 수 있고, 학생들이 얼마나 효과적으로 참여하고 이러한 선택들로부터 이익을 얻는지를 점검할 수 있다. 여기에서 핵심은 학생들이 그 경험을 통해 기대했던 결과를 얼마나 명확하게 보여주는지, 그리고 그 경험에 대해 제시한 가정 중 어떤 것이 성공적이었고 어떤 것들이 기대에 미치지 못했는지를 숙고하는 것이다. 이것은 **방법론적 측면의 반영적 성찰**methodological reflexivity이라고 불린다.

반영적 성찰의 대화는 또한 예술적 경험 안에 포함될 수 있다. 크리스토[10] Christo나 보알Augusto Boal 같은 예술가들은 특정한 예술작품에 대한 논의를 촉발하는 것은 물론, 무엇이 예술을 정의하는가에 대한 다양한 방안을 제시하기도 했다. 그들은 예술 그 자체가 반영적 성찰의 실행이라고 주장한다. 예술 경험에 기반을 두어, 반영적 성찰은 예술과의 개인적 교류를 향상시키는 한편 예술과 예술적 경험의 주제에 대한 참여자들의 반응을 보다 깊이 사고하도록 자극한다. 이렇게 참여자들을 깊은 탐구로 연계하는 실천이야말로, 예술이 우리 삶과 사회에서 어떻게 기능하는가에 대한 존중과 주인의식을 향상시킴과 동시에 반영적 실행을 강화하게 된다. 그때 비로소 반영적 성찰은 우리에게 더 넓은 수준의 이해, 새로워진 영감, 그리고 매우 의미심장한 통찰력으로 보상해준다.

10 불가리아 출신의 세계적인 설치예술가로서, 아내인 잔 클로드Jeanne-Claude와 함께 '환경미술environmental art'의 선구자적 인물이다. '러닝 펜스Running Fence', '더 게이츠The Gates' 등의 대표적 설치작품들을 남겼다.

성찰적 실행 안에서 반영적 성찰의 역할은 무엇인가?

 이상적으로, 우리의 작업은 학생들은 물론 우리 자신의 반성과 반영적 성찰의 역량을 배양한다. 아기리스C. Argyris와 숀은 반성과 반영적 성찰 이 둘 사이의 관계와 함께 어떻게 그 둘이 자신들이 제시한 삼중의 순환학습looped learning 속에서 세 번째 형태의 학습을 의미하는지 저술했다(Argyris & Schön, 1974, 1978).

 성찰적 실행은 첫 번째 순환에서 나타나는데, 우리는 더 효율적이고 효과적인 작업을 하고자 반성을 하며 스스로에게 이런 질문을 한다. 우리는 지금 제대로 하고 있는가? 이 성찰에는 '제대로'(제4장 "질" 참조)를 어떻게 규정할 것인지와 그 기준을 실행에 적용하는 문제가 내재되어 있다. 평가의 측면에서 종종 이것은 우리의 각 행위의 결과들을 정리하는 총괄적 반성처럼 보이기도 한다. 반영적 성찰은 두 번째 순환에서 나타나는데, 생각과 행위를 다시 재구성하고 강화시키기 위해 사고유형과 행동유형의 기저에 깔려 있는 패턴들을 확인하기 때문이다. 우리는 여기에서 '단일순환학습Single-Loop Learning'의 행위를 형성했던 주요 충동들과 신념에 대해 반성한다. 평가적 측면에서 이것은, 특정한 결과를 제공한 행동을 야기한 개인적 '가정assumption'을 숙고하는 '형성평가formative assessment'에 해당한다. 아래 도표에서 보이는 것처럼, 이중 순환은 단일 순환에 피드백을 해주고 그 성공에 기여한다. 삼중 순환 학습은 처음 두 순환의 지식을 기반으로 한다. 삼중 순환에서 초점은 어떻게 학습하는가에 대한 이해를 통한 메타인지meta-cognition에 있다. 이 초점은 우리가 어떻게 학습하는지, 우리가 사용한 과정이 무엇이었는지, 그리고 우리가 이런 종류의 학습을 차후에 다른 맥락이나 상황에 어떻게 적용하는지를 규명하는 더 큰 과정과 관련된다. 결국 핵심은 우리가 성찰적 실행을 정기적으로 또 효과적으로 수행할 수 있는 능력을 키우고, 이렇게 배운 것을 새로운 상황에 적용하거나 전이하는 능력을 발달시키는 데 있다.

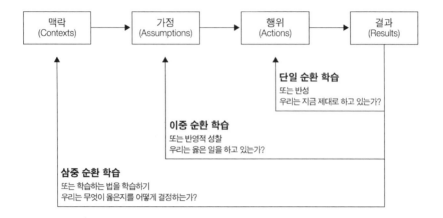

그림 4 삼중 순환 학습

자료: 마스터풀 코칭^{Masterful Coaching}에서 작성한 도표에 기반을 두어 www.masterfulcoaching.com, www.thorsten.org에서 인용.

독자를 위한 성찰 연습

우리는 독자 여러분이 삼중 순환 학습을 자신의 과거 경험에 어떻게 적용할 수 있을지 생각해보기를 권한다. 다음 활동에서, 당신의 성찰적 실행에 관한 당신 자신의 반영적 성찰을 개발해보기 위해 삼중 순환 학습을 도구로 사용하여 과거의 순간을 탐구해보기 바란다. 이 활동을 완성하기 위해, 당신이 조율자^{facilitator}, 교사 또는 참여자로서 수행했던 경험을 고려해보라.

성찰의 순간: 삼중 순환 학습 활동

1. 단일 순환: 드라마 학습 경험 중 자신의 실행에 대한 스스로의 신념에 의문이나 변화를 갖게 되었던 순간을 묘사해보자.
2. 이중 순환: 그 경험을 분석하고 그 경험이 당신의 현재 신념에 어떻게 영향을 미쳤는지를 논의해보자.

3. 삼중 순환: 그 경험으로 당신이 배운 것을 당신이 결정했던 (또는 결정하고자 하는) 선택과 관련지어보자. 당신이 배운 것을 당신의 작업에 대한 새로운 생각으로 어떻게 적용했는가, 혹은 적용하고자 하는가?

예시: 케이티의 반영적 성찰의 순간

단일 순환Single-Loop: 드라마 학습 경험 중 자신의 실행에 대한 스스로의 신념에 의문을 갖게 만들었던 순간을 묘사해보자.

북극권에서 남쪽으로 100km 내려가면 자그마한 알래스카의 원주민 마을이 하나 있다. 대부분 애서배스카 강가의 코유콘Koyukon 족이 외부와 단절된 채 모여 사는 오지 마을이다. 마을에 가기 위해서는 비행기를 이용하거나, 개썰매 또는 눈썰매차를 타거나, 아니면 유콘 강이 흐르는 여름 네 달 사이에 배를 타는 수밖에 없다. 역사적으로, 알래스카 오지의 교육은 원주민들의 삶과 문화의 뿌리를 근절하고 미국식으로 동화同化하는 체계로 수립되어왔다. 2001년, 2주간의 연례 드라마 프로그램의 3년차에, 나와 티칭아티스트 동료(둘 다 미국 본토에서 온 백인 여성)는 그 마을 주민들과의 작업을 위해 다큐멘터리 영화감독을 데려왔다. 우리는 고등학교 학생들이 수업 프로젝트의 일부분으로 그 부족의 원로들을 인터뷰해야 한다고 결정했다. 우리는 인터뷰할 날을 잡았고 마을에서 존경받는 부족 어르신들(학생들의 친척들)을 학교로 초대했다. 우리는 청소년들에게 그들의 과제는 어르신들의 삶에 대해 직접 인터뷰를 하는 것이라고 공지했다. 어르신들이 도착하기 한 시간 전, 학생들은 영화를 만들지 않겠다고 말했다. 그들은 "노인들이 이래라저래라 참견하는 것에 지쳤다"라고 했다.

그 순간 나는 내가 이 지역사회 안에서 수행할 내 작업의 초점을 완벽하게 잘못 잡았다는 것을 깨달았다. 그 마을은 전 세계에서 젊은이들의 자살률이 가장 높은 곳 중 하나였다. 나는 그 마을의 학습 환경을 활발하게 만들고 힘을 불어넣는 데 도움을 주기 위해 온 것이었다. 나의 의도는 학생들을 그들의 문화적 역사와 연계하는 것이었지만, 여전히 나는 그들이 할 일을 이래라저래라 지시

하고 참견하는 또 다른 백인 외부자일 뿐이었다. 나의 동료 교사와 나는 신속하게 결정을 내렸다. 젊은이들을 한 데 모아놓고 우리의 실수를 설명했다. 우리가 그들에게 이 프로젝트 과정에서 그들이 원하는 것이 무엇인지를 묻지 않았음을 인정했다. 우리는 또한 어르신들이 곧 도착할 것인데, 우리가 무엇을 어떻게 해야 할지 잘 모르겠다고 설명했다. 활발한 논의가 시작되었고, 결과적으로 청소년들은 그들이 어르신들과 인터뷰를 하겠다고 결정했는데, 다만 그것은 자신들에 대한 인터뷰여야 했다. 그 대화의 주제가 바로 청소년들이어야 한다는 것이었다. 그들은 영화 속에도 그들의 목소리가 담기기를 원했다. 우리는 청소년들이 그들의 할머니, 할아버지, 고모 그리고 삼촌들에게 마을의 청소년들에 대해 어떻게 생각하는지를 묻는 장면들을 촬영한 다음, 학생들이 같은 질문에 대해 논의하는 것을 촬영했다. 그 결과물은 급속한 전환기를 겪고 있는 한 오지 마을의 복잡한 단면snapshot을 담아내는 다큐멘터리가 되었다. 다큐멘터리 영화 〈성장통Growing Pains〉은 비버 사냥과 낚시를 즐기며, 이메일을 사용하며 랩 음악을 즐겨 듣는 알래스카 원주민 청소년들의 이야기를 담고 있다. 그 영화는 자신들의 전통 기술들과 과거에 대한 이해를 잃지 않으면서도 빠르게 변화하는 미래를 대비하고자 애쓰며 살아가는 십대들과 어른들의 목소리를 담고 있다.

이중 순환Double-Loop: 그 경험을 분석하고 그 경험이 당신의 현재 신념에 어떻게 영향을 미쳤는지를 논의해보자.

나는 이 경험을 통해 내 참여자들의 맥락과 의도를 깊이 고려해야 한다는 것을 배웠다. 그들의 문화적 역사를 존중하고자 하는 바람에만 집중하느라 나는 예전의 실수를 반복했고, 그 마을 청소년들을 무력하게 만드는 악순환을 재현했다. 내 결정에 불복하는 학생들의 선택으로 인해, 오히려 내가 그들에게 필요한 것이 무엇인지를 고려하지 않았음을 인정하게 되었다. 그리고 나의 실수를 인정하고 도움을 요청함으로써, 나는 학생들을 프로젝트의 새로운 방향설정에 참여시킬 수 있었다. 그럼에도 불구하고 여전히 의문스러운 것은, 백인 교사로서의 나의 기득권과 힘이 혹시 그 지역사회가 아직 준비가 되지 않은 이야기를

하도록 강요한 것은 아닐까라는 점이다. 이 과제는 과연 그 지역사회에 적절한 것이었을까? 외부자로서, 이 지역사회가 나누어야 할 이야기를 내가 결정하는 것이 적합한 일이었을까?

삼중 순환^{Triple-Loop}: 그 경험으로 당신이 배운 것을 당신이 결정했거나 혹은 결정하고자 하는 선택과 관련지어보자. 이 배움은 당신의 이후의 사고에 어떻게 영향을 주었는가?

이 배움의 순간은 내가 지역사회와 어떻게 연계할 것인가를 결정하는 데 커다란 전환점이 되었다. 이제 나는 새로운 협력 관계를 맺을 때에 다양한 이해당사자들의 요구를 발견하고자 노력한다. 나는 참여자 개개인의 프로젝트 목표뿐 아니라, 내 작업을 지원해주는 체제(학교, 도시, 주)의 큰 틀에서의 의도 또한 인지한다. 무엇보다도, 나는 내가 왜 프로젝트에 참여하고 있는지, 나의 관점과 내용을 선택하는 동력이 무엇인가를 숙고한다. 나는 나의 의도를 명확히 공유하되, 이해당사자들이 필요로 하는 더 큰 의도를 지원하기 위해서라면 언제든 나의 목표를 바꿀 수 있게 열려 있고자 한다.

성찰의 순간: 삼중 순환 학습

단일 순환: 드라마 학습 경험 중 자신의 실행에 대한 스스로의 신념에 의문을 갖게 만들었던 순간을 묘사해보자.

이중 순환: 그 경험을 분석하고 그 경험이 당신의 현재 신념에 어떻게 영향을 미쳤는지를 논의해보자.

반성과 반영적 성찰을 드라마/띠어터 학습 경험에 어떻게 활용할 것인가?

드라마/띠어터 교육 분야에서, 반성과 반영적 성찰은 학습자들의 교육적 체험을 강화시키는 데 중요한 역할을 할 수 있으며 그래야 한다. 반성과 성찰은 드라마 학습 경험의 도구이자 주제로서 동시에 존재해야 한다. 도구로 사용하는 경우, 티칭아티스트는 예술적 과정 속에서 반성적 질문들을 참여자들의 선택, 경험, 통찰, 그리고 학습을 증진하기 위해 활용한다. 티칭아티스트는 참여자들이 효과적으로 스스로에게 질문을 던지고 반영적 성찰의 역량을 개발하도록 돕는 과정을 통해 언제 그리고 어떻게 성찰이 학습자에게 힘이 되는지 모범을 제시한다. 그리고 이는 자신의 성장과 발견을 위한 참여자들의 주인의식과 책임감을 더욱 향상시키는 선순환적 효과를 수반한다.

현대 교육의 가장 지배적인 난제는, 심지어 예술과 관련한 분야에서조차도, '이것을 따라하고 그것을 외워라'라는 실행에 있으며, 그러한 방식은 풍부한 상상력과 비판적 사고를 지닌 개인도, 능력을 갖춘 학습자나 공연자도 양성해내지 못한다. 그 대신에 그것은 단기적으로 예측가능한 수준의 결과물만을 양산할 뿐이다. 성찰을 하지 않거나 반영적 사고를 할 능력을 발달시키지 않는다면, 그 학습은 오래가지 못한다. 학습자가 자신이 이해한 내용과 기술을 나중에 실제 상황에서 적용하는 능력이 결여되기 때문이다. 마치 셰익스피어가 말한 것처럼, 학생들은 "소음과 분노로 가득하나 아무 의미도 없는" 그런 위험 상태를 맞게 되는 것이다. 티칭아티스트는 정보를 무한반복하거나 교사의 지시만을 그

대로 따라하는 방식을 경계해야 한다. 그들이 무엇을 하고 있는지, 그것을 어떻게 하고 있으며 왜 그것이 효과적인지에 대한 깊은 숙고가 없다면, 그들의 성과는 단지 우연의 일치이자 단기적일 것이며, 거기에 진정한 예술적 이해는 없을 것이다. 이 책의 뒷부분에 나오는 예술적 관점에 대한 장에서는 티칭아티스트가 수업뿐 아니라 그들이 공연을 창작하는 과정에서도 연극에 대한 이해와 향유를 고취할 수 있는 방법들을 제시하고 있다.

드라마/띠어터 학습 경험의 하나의 화두로서, 반성과 반영적 성찰은 우리가 우리의 작업과 다른 사람들의 작업을 어떻게 바라보는지를 새롭게 구축할 수도 있다. 우리의 작업이 드라마/띠어터와 더 가까이 연계되고, 이해와 향유를 고취하며, 그에 대한 다양한 의견들을 제시하도록 이끌기 위해서는, 실행가이자 관객으로서 우리 스스로가 성찰적이고 풍요로운 예술과의 만남을 보다 풍부하게 가져야 한다. 우리가 의논하고 논쟁하고 이론화하고 반응하고 숙고하고 분석하고 재평가할 시간을 갖는 것만큼, 우리는 보고 놀고 행하는 기회를 가져야 한다. 드라마/띠어터 작업을 바라볼 때, 우리는 너무나 자주 성찰적인 것이 아닌 반응적인 측면만을 강조하고는 한다. 우리의 질문은 주로 "너 그거 재미있었니?"와 "그거 좋았니?" 정도이다. 보다 의미 있고, 그래서 궁극적으로 더 효과적인 질문들은 블룸B. S. Bloom과 그의 동료들이 공저한 책(Bloom et al., 1956)이나 앤더슨L. W. Anderson과 그의 동료들이 공저한 책의 개정판(Anderson et al., 2000) 등에서 제시한 분류체계를 참조할 수 있는데, 그 질문들은 과정에 더 초점을 두고 있다.

그들은 무엇을 했는가? 그들은 어떻게 작업했는가? 왜 우리는/당신은 그 의미를 이런 방식으로 받아들이거나 해석했는가?

이러한 성찰적 질문들은 공연자들에게도 해당할 수 있다.

당신은 다음번에는 무엇을 할 것인가? 그 이유는? 당신의 실행이 당신의 동료에

게 어떤 영향을 주었을까? 왜 다른 사람들은 당신이 묘사한 것처럼 반응했을까? 당신이 여기에서 배운 것을 당신은 언제 그리고 어디에 적용할 수 있을까? 당신이 수정한 사항들은 다른 사람들의 반응을 어떻게 바꿀 수 있을까?

한 개인의 반성적 능력과 반영적 성찰 능력을 배양하는 것은 궁극적으로 해박하고 사려 깊으며 열린 생각을 지닌 사람이 되는 데 기여한다. 그러한 사람은 자신의 신념뿐 아니라 미지의 영역에 대한 이해까지도 반영하여 다양한 관점을 고려하고, 취득한 정보를 분석하여 명확한 의도를 지닌 신중한 선택을 할 것이다. 유익한 배움은 이해와 적용, 성찰과 행동이 적절히 조화된 것이라 할 수 있다. 이 유익한 배움은 개인이 자신이 배운 것을 고유하고 독특한 방식으로 적용하는 능력을 발전시킬 때 최고의 정점에 도달하며, 그것은 적용의 기술뿐 아니라 그 기술을 어떻게 효과적으로 활용할 것인가에 대한 이해까지 모두 수반하는 것이다.

마무리하며…

반영적 성찰의 실행가 reflexive practitioner가 되기는 쉽지 않다. 그것은 티칭아티스트가 패배를 받아들이는 것, 성장과 도움의 필요를 깨닫는 것, 그리고 자신이 지닌 이해를 뒤흔들 수도 있는 새로운 아이디어에 귀기울이고 수용하는 것 등에 대한 자발적 의지를 요구한다. 동시에 반영적 성찰은 그 보상으로 실행가에게 영감을 주고 새로운 목적의식을 불어넣어준다. 성찰적 실행과 반영적 성찰은 지속적인 배움과 발전을 위한 자기 자신의 최고의 지원군이 되는 일이다. 반성과 반영적 성찰이 함께 공존하는 자리를 찾는 것은 티칭아티스트와 티칭아티스트라는 전문직의 지속적인 발전에 매우 필수적인 일이다.

이 책의 제2부에서는 우리 연극 분야 현장의 이야기들을 담았다. 다양한 분야와 지역에서 활동하는 티칭아티스트들이 자신들의 작업을 공개하고 어떻게

반영적 성찰이 그들의 실행에 영향을 주었는지를 공유한다. 사례연구들은 성찰적이고 반영적인 실행의 다섯 가지 핵심 개념에 의해 분류되었다. 우리는 드라마/띠어터 학습 경험이 우리의 의도에 의해 구축되며, 그 경험의 과정을 형성하는 질과 예술적 관점은 작업을 이끌어가는 조율자와 참여자들 사이의 명확한 합의를 통해 강화된다는 믿음에 기반을 두어 이 핵심 개념들을 정리했다. 우리는 우리의 작업뿐만 아니라 다른 사람들의 작업까지도 평가할 수 있는 준거를 주장하고자 한다. 이러한 성찰은 우리의 다음 단계의 행동을 제시하며, 프락시스의 지속적인 순환을 시작하게 한다.

현장에서의 지혜 모음

다섯 가지 핵심 개념

성찰적 실행은 단순히 기능적인 기교^{techniques}의 조합이나 명확히 인식 가능한 학문적인 기법^{skills}들의 집합이 아니며, 비판적인 입장을 견지할 때 가장 잘 이루어진다. 좋은 성찰적 실행은 단순한 전문적 숙련도를 넘어, 실천가들 스스로 당연하게 여기던 것들과 그들 자신의 활동들을 객관적이고 진지하게 검토하려는 의지와 욕구를 갖게 한다. 숙련도만으로는 충분하지 않다. 성찰적 실행가는 사람들을 흔들어만 놓는 선동가가 되기보다, 한계점에 이를 때까지 자기 자신과 동료들을 점검하고자 하는 교육적 비판가가 되어야 한다(Johnston and Badley, 1996: 10).

제2부에서 우리는 성찰적인 티칭아티스트 실행 안에서 '반영적 성찰^{reflexivity}'에 접근하는 기반을 제공할 다섯 가지 핵심 개념과 그에 연관된 일련의 탐구들을 논하고자 한다. 각 장에서는 개별 핵심 개념을 상세하게 정의하고 검토하며 그 개념을 실행 속에서 탐색하는 사례연구가 이어진다. 사례연구는 여러 환경에서 다양한 분야의 대상들과 일하고 있는 다각적인 배경과 경험을 지닌 티칭아티스트들의 성찰을 공유한다.

성찰적 실행과 드라마/띠어터 경험의 효과적인 학습에 기여하는 이 개념 목록은 아마 충분히 완전하지는 않을 것이다. 그러나 대화와 숙고의 과정을 통해,

우리는 이 분야의 모든 세부 영역에 종사하는 티칭아티스트들의 성찰적 실행에 필수적이라고 믿는 다섯 개의 핵심 개념을 추려내었다. 각각의 요소는 반성과 반영적 성찰을 활용하여 효과적인 티칭아티스트 교육관과 실행에 필요한 예술적이고 교육적인 요구와 연계된다. 그 요소들의 결합은 누구보다 티칭아티스트가 가장 잘해낼 수 있는 열정적인 가슴과 엄격한 정신을 대변한다. 이는 참여자들과 실행가들이 함께 의미를 만들고, 개별 참여자는 물론 그 집단 전체와의 연관성을 발견하도록 지원하는 것이다. 그 핵심 개념들은 다음과 같다.

- 의도성Intentionality
- 질Quality
- 예술적 관점Artistic perspective
- 평가Assessment
- 프락시스Praxis

비록 개별적으로 제시되었지만, 이 핵심 개념들은 총체적으로 고려되고 접근해야만 가장 효과적이다. 이 공유된 테두리 안에서 그 개념들은 드라마/띠어터 학습 경험의 구축과 인식에 고르게 접목되어야 한다. 비록 하나의 개념이 어떤 특정 시점에 더 눈에 띄는 동력을 제공하기도 하겠지만, 이런 개념들은 함께 모여 우리 작업의 틀이 되고 성장을 뒷받침한다. 이 개념들은 창조적 과정을 통해, 그리고 창조적 과정에 대해 우리의 참여자들을 어떻게 몰입시키는지를 명확히 제시한다. 이 개념들은 성취를 위한 높은 기준을 정의하는 데 도움을 준다. 그뿐 아니라 이 개념들은 우리가 각각의 선택을 신중하게, 그리고 연계된 목적으로 접근하도록 지속적으로 자극해준다. 이렇게 정리된 기준은 우리 서로와 이 분야의 공유된 언어를 도출하고자 하는 우리의 노력을 반영한다. 우리가 하는 일이 무엇이고 그것을 왜 하는지를 정의함으로써, 우리는 우리의 참여자들을 위해 그리고 그들과 함께 성찰의 공간을 더 잘 만들어낼 수 있음을 깨닫게 된다.

파울로 프레이리Paulo Freire는 "인간이라는 존재는 침묵에서 만들어지는 것이 아니라 말에서, 일에서, 행위-성찰action-reflection 속에서 만들어지는 것이다" (Freire, 1993: 88)라고 했다. 따라서 이 책의 사례연구들은 단순히 프로그램에 대한 기술記述을 넘어 반영적 성찰을 드러내는 목적을 지닌 모델들이다. 우리는 사례연구의 저자들에게 이런 방식으로 자신을 들여다보기를 요청했다. 언제, 어떻게, 왜 그들이 추구하고 믿던 것들을 새롭게 이해해야 했는지를 말이다. 우리는 독자들이 반영적 성찰의 태도가 어떻게 각 저자의 핵심 가치들로부터 자라나는지, 그리고 반대로 그 반영적 성찰의 태도가 어떻게 그들의 티칭아티스트 정체성을 강화하고 그들의 교수법 및 프로그램 설계를 향상시켰는가에 대한 통찰을 얻기를 바란다. 각 개인의 실행은 물론 우리 연극 분야 모두의 발전을 위해, 티칭아티스트들이 유사한 실천들을 공유하는 것은 매우 중요한 일이다. 정기적으로, 명확하게, 협력적으로, 그리고 이상적으로, 정규 과정이나 훈련, 글쓰기, 원탁회의, 일상의 논의, 심지어 커피숍 대화를 통해서 배운 모든 것들을 함께 나누려는 자세로 말이다.

그러니 구석구석 훑어보고, 하나의 또는 모든 핵심 개념들과 관련된 사례연구들을 통해 때로는 곧고, 때로는 구불구불한 탐험의 길을 따라가 보자. 각 저자가 그들의 성찰적 여정을 통해 자기 자신에게 묻는 질문들을 곱씹어보자. 동료 티칭아티스트들의 자기 성찰은 당신에게 그와 유사한 반영적 성찰 과정을 격려하고 영감을 줄 것이다. 이 책의 마지막 부분에 제시했듯이, 독자가 이 책을 통한 자신의 여정을 스스로의 실행연구action research에 활용하게 된다면 우리는 더 바랄 것이 없을 것이다.

제3장

의도성

이처럼 다원적인 세상 속에서, 나는 의도성이야말로 저마다의 다양한 집단들이 모두 공통적으로 지니고 있는 것이라고 생각한다. 그들은 연극 양식이 단순히 양식 그 이상의 무엇인가를 전달할 수 있는 힘을 지닌다는 믿음을 공유한다. [⋯] 물론 의도는 저마다 다양할 것이다. 그것은 무언가를 알리거나 해소하거나 통합하거나 가르치거나 혹은 인식을 높이기 위한 것일 수 있다(Ackroyd, 2000: 1).

아메리칸 헤리티지 사전의 온라인 판에서는 의도intention를 다음과 같이 정의한다. "누군가가 따르고자 하는 행동의 과정, 행동을 안내하는 목표, 목적." 이 책은 의도가 성찰적 실행의 핵심 요소라고 주장하는데, 그 이유는 명확한 의도(또는 의도성)를 지닌 티칭아티스트는 자신의 작업에 영향을 미치는 여러 목표들에 대한 이해를 반영하여 선택을 하기 때문이다. 드라마/띠어터 분야의 티칭아티스트가 특정한 프로그램을 특정 대상들과 특정한 실행을 통해 진행하기로 선택하는 데는 수많은 이유가 존재한다. 우리는 티칭아티스트의 작업이 목적에 의해 개발되고 실행되어야 한다고 상정한다. 그 목적은 모든 참여자—조율자를 포함한—뿐만 아니라 그 프로그램이나 해당 프로젝트를 둘러싼 복잡한 시스템(예술기관, 학교, 재원, 공공정책 등)의 필요와 목표에 대한 인정과 이해를 통해서 정리된다.

의도성은 우리의 선택에 영향을 주는 외적, 그리고 내적 요소들을 검토하고

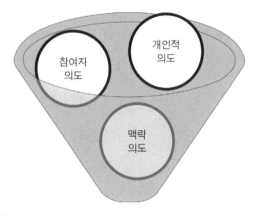

그림 5 성찰적 실행에서의 의도성

명료하게 해야 함을 시사한다. 이 장에서 공유되는 집단적 지혜collected wisdom는 티칭아티스트의 성찰적 실행의 한 부분으로서 의도성에 대해 성찰하는 세 가지의 핵심적 방법을 강조한다. 첫째, 우리는 예술가이자 교육가로서의 경험이 어떻게 개인적 의도personal intention를 형성하는지 살펴볼 것이다. 둘째, 우리는 성찰적 실행의 한 부분으로서 참여자 의도participant intention를 존중하고 지지하는 방법들을 찾아볼 것이다. 특히 우리는 참여자들이 드라마/띠어터 탐험에 아주 중요한 그들의 상황과 경험에 대한 그들 자신만의 고유한 이해가 있음을 인정한다. 또한 어떤 경우에는 참여자 의도가 하나의 집단적 사고나 의도로 나타날 때 가장 성공적일 수 있다는 것도 인정한다. 마지막으로, 우리는 맥락 의도context intention에 대한 더 큰 목표들을 인식하고 성찰하는 것의 중요성을 숙고한다. 특히 티칭아티스트의 작업을 둘러싼 시스템이 어떠한 영향력을 지닐 수 있는가를 구체적으로 살펴보고자 한다. 의도성이 성찰적 실행의 한 부분일 때, 조율자는 과거의 경험이 어떻게 새로운 행동을 야기하는가를 모든 참여자들이 사고하고 공유하고 성찰하는 틈새와 여지를 만들어내게 된다.

개인적 의도: 당신이 하는 일을 왜 하고 있는가?

나를 움직이는 것은 무엇인가? 나는 무엇을 궁금해 하는가? 어떤 핵심 개념들, 학습 이론, 혹은 철학들이 내 접근에 기반이 되는가? 어떤 입증된 실천 혹은 방식들이 나의 실행에 기반이 되었는가?

이 책의 처음 두 장의 대부분은 독자들이 자기성찰self-reflection의 과정에 참여하도록 할애되었다. 핵심 개념들과 영향, 훈련과 경험 간의 관계 탐구를 통해, 성찰적 티칭아티스트는 개인적 의도를 표현하는 어려운 과제를 시작하게 된다. 개인적 의도는 우리가 티칭아티스트로서 왜 이 일을 우리가 하는 방식으로 하는지에 대해 숙고하는 것에서부터 형성된다.

의도를 지닌 티칭아티스트로서, 각 프로젝트나 프로그램을 이끄는 개인적 의도(들)를 이해하는 것은 생산적인 일이다. 티칭아티스트는 하나의 직업이다. 이것은 종종 다양한 장소, 다양한 구성원들로 이루어진 여러 프로젝트들에 동시에 참여하게 되기도 하는 직업이다. 이상적으로는 드라마/띠어터 티칭아티스트가 되는 것은, 그가 먹고 집세를 내고 살아가면서 하고 싶은 다른 일들을 할 수 있는 생활 임금이 보장되어야 한다. 티칭아티스트는 때로는 개인적 목표를 언급하며 자신의 성장과 경험을 위한 과업을 시도하게 된다. 그들은 "나는 정말 이 공동체와 작업하는 방법 또는 나 자신을 새로운 방식으로 확장하는 방법을 배우고 싶다"라는 이유로 일을 결정한다. 티칭아티스트가 그 프로젝트를 하는 이유는 그들이 만나는 사람들이나 그 작업의 과정을 진심으로 소중하게 생각하기 때문이다. 이런 기회들은 종종 가장 뿌듯한 보상을 느끼게 해주는데, 그 이유는 이런 경우에 티칭아티스트는 과거의 유사한 어려움들을 되돌아보며 그 경험의 더 큰 의도나 목적을 향해 나아갈 수 있기 때문이다.

반면, 그처럼 이타적이기보다는 지극히 현실적인 경우에, 티칭아티스트가 어떤 프로젝트를 맡게 되는 이유는 그 과제로 돈을 받게 되기 때문이거나 그 일이 해당 기관의 다른 도움이 되는 일과 연결될 것이라는 희망 때문일 수도 있다.

그 작업이 티칭아티스트의 깊은 소명이나 사명감에 전혀 해당하지 않을 때, 그 일은 엄청난 부담이 되거나 좌절감을 줄 수 있다. 이런 경우일지라도 티칭아티스트는 다음과 같은 질문을 하고자 노력할 수 있다. "어떻게 해야 나의 신념을 지키는 새로운 방식으로 나를 확장시켜 나의 동력과 힘을 찾을 수 있을까?" 어떤 경우에는 일이 그전에 여러 번 했던 것과 같을 때도 있다. 반복되는 작업(혹은 교육과정, 지역, 대상들)은 그 과제에 대한 티칭아티스트의 열정이나 흥미를 반감시키게 된다. 이런 상황들일수록 개인적 의도성에 대해 성찰하는 것이 더더욱 중요해지며 다음과 같은 질문들을 할 수 있다.

나는 이 과정을 통해 무엇을 얻을 수 있는가? 나는 지도안을 수정하여 새로운 기술이나 접근을 시도해볼 수 있는가? 아니면 내가 잘 아는 집단과 작업하게 되므로 그들이 새로운 방식으로 성장하고 발달하도록 도울 수 있는가?

예를 들어, 한 티칭아티스트가 세 학기 동안 어느 방과 후 연극 프로그램에서 작업했다고 하자. 그는 그 교육과정과 대상들을 잘 이해하고 있고 그 시스템이 지향하는 프로그램의 구성이나 취지도 개략적으로 이해하고 있다. 다시 그곳에서 일하게 되는 것에 지루함을 느끼거나 '내가 다 알지'라는 태도를 취하는 대신 티칭아티스트는 이렇게 말할 수 있다.

난 내가 무엇을 하는지 알고 있어. … 그러니 이제 나는 교실에서 이 프로그램의 사회적 정의의 측면에서 좋은 질문을 하는 데 좀 더 집중할 여유가 있지. 혹은 지난번 티칭아티스트 연수에서 보았던 활동들을 시도해보면 나의 예술적 기술과 배움을 더 발전시킬 수 있게 될 거야. 아니면 교실 행동에 대해 학생들과 약속한 사항들이 잘 지켜지도록 교실에서 모든 사람들의 목소리를 소중하게 느끼고 수용할 수 있겠지. 그럼으로써 내 수업에서 공평함이나 책임감에 대해 더 생각해보는 기회가 되겠지.

자신만의 핵심 개념을 되짚어봄으로써, 티칭아티스트는 그 경험을 자신이 원하는 드라마/띠어터 학습 형태로 만드는 기회로 재구성할 수 있다.

비록 명백하지 않거나 접근하기 어려운 상황이더라도, 개인적 의도를 위해 노력하는 것은 티칭아티스트가 교육자, 예술가, 그리고 인간으로서 계속 더 성장하고 발전할 수 있는 원동력이 된다. 모든 프로젝트에서 개인적 의도성을 요구하는 것은 매우 힘겨운 성찰적 실행으로서, 끈기와 헌신을 요하는 반면 엄청난 업무 만족도를 제공

> **곧 하게 될 프로젝트, 수업 또는 워크숍을 떠올려보라**
> 나는 이 경험에서 무엇을 성취하고 싶으며, 나의 목표를 어떻게 달성할 것인가?

하기도 한다. 새 프로젝트가 시작될 때마다 티칭아티스트는 그 과제에 대해 개인적으로 성찰할 또 다른 기회를 갖게 되는 것이다.

참여자 의도: 이 경험에서 나의 참여자들은 무엇을 원하고 무엇을 필요로 하는가?

개인적 의도가 확장되어 가장 성공적으로 영향력이 극대화될 때, 그것은 호혜적인 형태로 되돌아온다. 티칭아티스트가 프로젝트의 실행 과정에서 자신의 의도들을 이해하고 나누고자 할 때, 그는 또 한편으로 참여자들이 자신들의 개인적이고 집단적인 목표와 의도들을 이해하고 나눌 수 있도록 노력한다. 프로그램의 조율자와 참여자의 의도는 동등하게 취급되며, 투명한 과정을 통해 소통되어야 한다. 새로운 드라마/띠어터 학습 프로젝트의 시작 단계에서 주로 활용되는 협동과 관련된 다양한 활동과 기법들은 한편으로는 서로의 의도에 대한 토론을 이끌어낼 수 있다. 간단한 이름 배우기 놀이들에도 이러한 내용을 접목할 수 있으며, 이는 개인적 성찰(예: 이 놀이를 성공적으로 하기 위해 어떤 결정을 해야 했나?)과 집단의식(예: 이 활동에서 사용된 기술들—듣기, 집중하기, 명확한 판단 등—은 우리의 연극만들기를 성공적으로 진행하는 데 어떻게 도움이 되었을까?)에 기

여할 수 있다. '성공적'이라는 의미가 어떤 것인지(예: 기술, 태도, 지식의 변화)에 대해 성찰하고 이해를 공유하는 시간과 공간을 만들어냄으로써, 조율자와 참여자들은 자신들의 협력과정에 대한 공통의 언어와 의도를 만들어내게 된다.

예를 들어, 자신의 의견을 글로써 문제없이 표현할 수 있는 학생들이나 공동체 구성원들과 함께 작업하는 티칭아티스트는 포스터 대화poster dialogue를 통해 그 그룹의 목표와 의견을 가늠할 수 있다(Dawson, 2009: 23). 이 협력적이고 신체적인 대화 기법은 모든 참여자들에게 펜을 나누어주고, 말을 하는 대신 신문지나 전지 위에 생각을 조용히 간략하게 적도록 하는 것이다. 인도네시아의 전통적인 '와양 쿨릿Wayang Kulit' 그림자극 이야기들을 활용해 그림자 인형극 체험을 하려는 티칭아티스트가 있다면, 그들이 접하게 될 드라마 기법과 관련하여 다음과 같은 '포스터 대화'를 사용할 수 있다. 내가 그림자 인형들에 대해 궁금한 것은 ……이다. 내가 그림자 인형극에 대해 배우고 싶은 한 가지는 ……이다. 티칭아티스트는 또한 선정된 이야기들과 관련된 질문을 통해 참여자들이 이야기의 더 큰 주제와 인도네시아 그림자 인형극의 문화적 전통에 대해 생각해보게 하며, 더 나아가 예술적 과정을 시작하기 전에 예술적 결과물의 목표를 설정하게 할 수도 있다. 예를 들면, 좋은 이야기란 ……이다. 용기란 ……을 의미한다. 우리는 ……을 위해 이야기를 공유한다 등이다.

개인과 그룹의 목표 설정을 위한 언어가 합의되고 나면, 의도를 지닌 티칭아티스트는 프로그램의 진행 과정에서 같은 방식으로 성찰을 지속할 수 있다. '참여자 의도'는 종종 개인목표와 집단목표 간의 관계를 부각하게 되지만, 어떤 경우에는 그것들을 융합시키기도 한다. 예를 들어, 공동창작 공연을 발표하는 어느 중학교의 유스띠어터Youth Theatre[1] 극단은 자신들의 첫 공연 20분 전에 모여

1 유스띠어터는 전문적인 연극지도자를 중심으로, 청소년들이 주체가 되어 함께 토론과 활동의 과정을 거쳐 자신들이 원하는 이야기를 함께 연극으로 만들고, 연습하고, 공연을 올리는 연극적 접근을 지칭한다. 따라서 기존의 청소년을 대상으로 하는 '청소년 연극Theatre for Youth'과는 개념적으로 다른 접근이다.

숨을 고르며 하나의 그룹으로 집중하는 데 활용한다. 각 멤버들은 그 공연에 대해 자신이 가진 목표를 한 가지씩 나누게 된다. 모든 학생들이 자신의 의도를 나눈 뒤에, 전체 멤버는 다같이 "우리는 너의 생각을 들었고 그것이 이루어지도록 함께 도울 것이다"라고 말한다. 그 그룹은 각 개인의 목표가 이제는 우리 모두가 함께 지원해주어야 할 과제라는 것을 이해하게 된다. 이처럼 의도를 말하는 의식儀式(예: 너의 의도가 곧 나의 의도이다, 우리는 함께 그것을 이룰 것이다)은

> **곧 하게 될 프로젝트, 수업 또는 워크숍을 떠올려보라**
> 나는 어떻게 참여자들이 우리의 과정을 통해 그들이 달성하고자 하는 것에 대해 반성하고 그것을 공유하게 할 수 있을까? 우리는 어떻게 우리의 개인적 필요를 더 큰 그룹 목표로 종합할 수 있을까?

최고의 공연은 집단적이고 상호간의 노력이 필요하다는 점을 일깨워준다.

맥락 의도: 맥락은 당신의 실행에 어떤 영향을 미치는가?

의도를 지닌 실행은 티칭아티스트의 결정에 불가분하게 영향을 미치는 정체성과 위치—물리적인 위치뿐만 아니라 권력의 큰 체계에 이르기까지—의 위력을 인정하지 않을 수 없다. 성찰적 티칭아티스트는 이런 질문을 할 것이다. "맥락은 내가 무엇을, 어떻게, 그리고 왜 하는지에 어떻게 관여하는가?" 티칭아티스트의 작업은 본질적으로 여러 학문 분야가 접목되어 있다. 티칭아티스트라는 용어 자체도 교육과 예술 실천이 혼합된 것이다. 이 책에서 앞서 논의된 것처럼, 티칭아티스트의 작업은 다양한 장소와 공간에서 각양각색의 정체성을 지닌 참여자들과 함께 이루어진다. 티칭아티스트가 작업하는 각 현장은 저마다 복잡한 역사와 경제적 조건에 의해 형성되며, 그러한 외적 상황들이 프로젝트의 동료나 대상이 되는 개인들의 특성을 규정하고는 한다.

예를 들어, 미국에서 대부분의 티칭아티스트 작업이 이루어지고 있는 공립학교들은 오랜 기간 동안 교육 정책, 규칙, 규제의 영향권 내에 있어왔으며, 이

것이 티칭아티스트의 작업에 매우 큰 영향을 미치게 된다. 근래 들어 강화된 비교기준 제시, 체계 정비, 성취기준 등 획일화에 초점을 둔 전국적인 교육정책은 미국의 교실을 엄청나게 놀라운 형태로 바꾸었는데, 그것은 기존의 주 단위의 테스트 방식에서 전국 단위의 성취도 테스트에 학생들을 우선적으로 준비시켜야 하는 지극히 협소한 교육과정으로의 변화를 야기했다.

맥락 의도는 미국 공립학교에서 일하는 드라마/띠어터 티칭아티스트들에게 학교가 지역 단위, 주 단위, 전국 단위에서 학생들과 교사들에게 무엇을 요구하고 있는지를 이해하는 데 도움을 준다. 만약 예술연계 수업이 학교에서 필요하다면, 티칭아티스트는 교실과 학교의 목표를 자신의 의도 및 과제와 연계해야 한다. 학교에서 활동하는 대부분의 티칭아티스트들은 그들이 거주하는 주州 또는 국가 수준의 성취기준을 잘 알고 있으며, 자신들의 작업을 그 기준에 맞춰 명확하게 연계된 방식으로 조정해왔다. 학교 밖의 지역사회 기관들 역시 티칭아티스트 프로그램이 어떤 방식으로 진행되어야 하는지에 대한 지침을 가지고 있을 수 있다. 따라서, 티칭아티스트의 작업이 어디서 이루어지든 간에, 해당 지역이나 기관의 결정을 좌우지하는 복잡한 생태계를 충분히 숙지하는 준비가 반드시 필요하다. 이러한 규칙들이나 정책들은 해당 기관 그 자체에서 제시될 수도 있고 시나 주, 또는 국가 단위와 같은 더 큰 정부에서 요구하기도 한다.

> **곧 하게 될 프로젝트, 수업 또는 워크숍을 떠올려보라**
>
> 이 프로젝트의 주관 기관, 재원, 그리고 다른 주요 이해관계자들은 우리가 무엇을 달성하기를 바라는가? 그들의 지침은 나의 작업에 무엇을 어떻게 하도록 영향을 주는가?

의도성은 성찰적 티칭아티스트 실행에 어떤 도움을 주는가?

이어지는 사례연구들은 다양한 맥락에서 수행된 드라마/띠어터 학습 경험들과 관련된 개인적 의도, 참여자 의도, 그리고 맥락 의도 사이의 상호관계에 대

한 성찰과 지혜를 제공해줄 것이다. 각각의 글은 의도의 상호의존성을 보여줄 것이다. 그 글들은 종종 개인적 의도가 참여자 의도와 맥락 의도들을 경청하고 지지하고 연계하고자 하는 바람에 근거하고 있다고 말한다. 세라 마이어스Sarah Myers의 첫 번째 사례는 '시민적 실천civic practice'이라는 용어를 사용하여 미국의 소말리아 이민자 커뮤니티에서 진행된 한 대학 프로그램에서의 개인적 의도와 참여자 의도 간의 관계를 묘사한다. 록산느 슈뢰더-아르스Roxanne Schroeder-Arce는 비판적 문화연대와 경계 가로지르기의 한 실천으로서 스페인어를 사용하는 공동체와 함께 작업한 백인 여성 자신의 개인적 의도의 변화에 대해 기술한다. 어맨다 해셔건Amanda Hashagen은 맥락 의도가 예술적 과정에 깊은 영향을 미치게 되는 소년원 시스템의 여성 참여자들과의 공동창작 작업 과정에서 외적 동기와 주인의식 사이의 긴장에 대해 탐구한다. 리사 바커Lisa M. Barker는 지역 학교들을 위한 학부생의 연극만들기 프로그램에서 기존의 오디션에 근거한 모델을 열린 참여방식으로 전환하는 과정에 대해 성찰했다. 바커는 그녀의 시도가 개인적 의도와 참여자 의도를 맥락의 독특한 필요에 의해 조정한 것이라고 분석했다. 마지막 사례에서 미셸 달렌버그Michelle Dahlenburg는 티칭아티스트가 개인적 의도와 맥락 의도가 충돌하는 도시 계획 과정에 참여한 작업의 난관과 잠재적 가능성을 다루었다. 자신의 핵심 가치들과의 재결합을 통해 그녀는 새로운 발견을 했고 어려운 과정 속에서도 개인적 동력을 되찾게 되었다.

§ 세라 마이어스Sarah Myers

세라 마이어스는 현재 미니애폴리스의 오그스버그 칼리지의 조교수이다. 오스틴의 텍사스 대학에서 희곡과 청소년을 위한 드라마/띠어터 전공으로 MFA 학위를 받았고, 공공 실천으로서의 퍼포먼스Performance as Public Practice 전공으로 박사학위를 받았다. 미니애폴리스로 이주하기 전까지 오스틴의 '루드 메커니컬스Rude Mechanicals' 극단의 멤버이자 그 극단의 '여성 운동Girl Action' 프로그램의 공동 감독으로 재직했다. 극작가이자 배우로서 그녀의 작품들은 와일드 프로젝트Wild Project(뉴욕), 블루 띠어터Blue Theatre, 오프 센터Off Center, 하이드 파크 띠어터Hyde Park Theatre(이상 오스틴), 컬럼비아 칼리지 센터Columbia College's Center(시카고), 본더만 전미 극작 심포지엄Bonderman National Playwriting Symposium(인디애나폴리스) 등에서 소개된 바 있다. 2011년부터 미네소타 트윈 시티 지역의 예술가들과 함께 고전 희곡을 공연으로 각색하여 지역 커뮤니티 구성원들과 함께 미네소타 주 전원 지역의 역사적 유적지, 마을 등에서 상연하고 있다.

듣는 법 배우기: 미니애폴리스 이슬람 사원에서 진행되었던 수업에서의 교훈

2011년에 나는 내가 가르치는 미니애폴리스의 오그즈버그 대학에서 지원금을 받아 인근의 시더-리버사이드 지역 소말리아 이민 커뮤니티의 여성들과 함께 개인적 이야기에 기반을 둔 창작 공연을 만들기로 했다. 나는 이 작업을 위한 배경지식으로, 드와이트 컨커구드Dwight Conquergood와 소이니 매디슨D. Soyini Madison의 비판적 문화인류학, 그리고 파울로 프레이리, 벨 훅스bel hooks[2]의 비판적 교육학으로 이론적 무장을 했고, 수년에 걸쳐 젠더gender와 정체성이라는 주

제로 다양한 청소년 연극 프로그램을 수행한 경험을 지니고 있었다. 나는 내가 지닌 지식과 기술을, 대학 강의실의 한계를 넘어, 내 이웃에 살고 있는 생동감 넘치는 공동체와 함께 배우고 나누는 기회를 갖기를 원했다.

이것이 나의 의도에 대한 공식적 이야기이며, 이는 거짓된 것은 아니다. 하지만 공식적 이야기들은 종종 실제로 우리 티칭아티스트들의 동기가 되는 것의 복잡함을 담아내지 못하곤 한다. 공식적 이야기들은 모순과 미묘한 뉘앙스를 담지 못하는 것이다. 나는 나의 공식적 이야기 이전으로 돌아가 이 프로젝트에 참여하게끔 나에게 영향을 주고 영감을 주었던 힘들에 대해 살펴보고자 한다. 그것은 나의 종교적·문화적 정체성에서, 그 작업의 물리적 환경, 그리고 모든 것을 '제대로' 해내고자 했던 나의 욕구에 이르기까지 다양하다. 나의 공식적 이야기를 넘어서 생각함으로써, 나는 티칭아티스트가 되는 것이 어떻게 깊이 듣는 행위가 되며 그 효과로 '시민적 실천civic practice'이 될 수 있는지를 알아보고자 한다.

의도성에 투자하기

내가 몇 달에 걸쳐 시더-리버사이드 지역 공동체의 구성원들을 만나게 되면서 시민의식과 학습을 위한 오그즈버그 지역센터, 베들렘Bedlem 극장, 그리고 궁극적으로는 다르 울-쿠바 이슬람 사원의 보건센터 등을 통해 본래 창작 작품을 만들어보려고 시작했던 시도는 매주 진행되는 발성 워크숍voice workshop으로 바뀌었다. 이 워크숍은 다르 울-쿠바 보건센터에서 진행되었는데, 이곳은 보건 교육, 마사지, 그룹 활동 그리고 시민들을 지역사회와 연계하는 업무를 주로 하는 개방된 시민공간이었다. 페어뷰 병원과 오그즈버그 대학 간호학과의 협력 사업

2 본명은 글로리아 왓킨스Gloria J. Watkins이지만, 벨 훅스라는 독특한 필명으로 널리 알려진 흑인 여성작가이자 사회운동가.

의 일환으로, 보건센터는 소말리아어와 오로모Oromo어 통역자들을 배치하고 지역사회 구성원들의 건강관리는 물론 그들의 교류를 주선하는 기능을 했다. 화초가꾸기부터 영양, 육아, 지역사회 조직까지 다양한 비정규 강좌들이 개설되어 있었고, 내가 진행한 워크숍들은 그 무수히 많은 선택지 중 하나가 되었다.

워크숍이 시작되기도 전부터, 나는 나의 실행에 대해서 가능한 한 나의 의도를 견지하고자 노력했다. 나는 라비아 모하마드Rabia Mohammad(그 기관의 전직 청소년 프로그램 책임자)와 거의 8개월 가까이 긴밀하게 협력했으며, 그 후에는 히바 샤리프Hiba Sharif(미국 빈곤퇴치 자원봉사단의 일원으로 현재는 페어뷰 병원에서 근무)와 케이티 클라크Katie Clark(오그즈버그 대학 간호학과 교수)와 가까이 지내며 정확히 그들이 누구를 위해, 언제, 왜, 그리고 어떻게 일하는 것인지를 알고자 했다. 우리 모두는 보건센터에서의 워크숍 시리즈가(공연보다는) 시더-리버사이드 지역사회의 여성들에게 더 초점을 맞출 수 있다는 데 동의했다. 이 여성들은 공공장소에서 더 편하게 말하고자 하는 욕구를 지니고는 있으나 여러 이유로 그러지 못한다고 느끼고 있었다. 워크숍은 보건센터의 다른 일정들과도 부합했고, 우리가 만났던 이슬람 사원의 편안한 다목적실에서 쉽게 이루어질 수 있다. 또 참여자들이 불가피하게 매주 바뀔 수 있기에 수업 계획을 유연하게 할 수 있을 것이었다. 나는 연극 부전공으로 발성 수업을 수강하는 학부 학생인 아미나 후세인Aminah Hussein을 이 프로젝트의 인턴으로 섭외했다. 그녀는 3개 국어가 가능한 학생으로, 이 프로그램에 소말리아계 미국인인 여성을 공동 강사로 활용하는 것이 중요하다는 것을 알았기 때문이었다. 나는 아미나에게 언제든 편하게 수업을 주도해도 된다고 독려했고, 필요하다면 언제든 통역을 해달라고 부탁했다. 우리는 종교, 문화, 젠더, 공연 등에 대해서 무척 많은 대화를 나누게 되었고, 그 대화는 보건센터를 오고가는 차 안에서, 사원 건물에서, 심지어 문자 메시지를 통해서 이루어졌다.

워크숍이 시작되면서, 지속적으로 출석하며 우리와 함께하는 무리―대부분 젊은―가 생겼다. 그들은 우리와 호흡, 스트레칭, 공연 활동을 해보고, 특정한 목소리들이 어떻게 그리고 왜 사회에서 침묵을 강요받는지에 대한 토론에 참여

했다. 우리의 수업들은 보건센터의 차분하고 회복적인 문화와 잘 맞아 들어가는 것 같아 보였다. 우리는 종종 잔잔히 상기된 얼굴로 떠나곤 했다. 여기서 내가 '우리'라고 말하는 것은, 보건센터에서의 나의 초기 작업이 참여자의 성장 못지않게 상당 부분 나 자신의 만족을 위한 것이었다고 생각하기 때문이다. 나는 그 작업이 그들의 상당수에게 도움이 되었음을 의심하지 않았으며, 확고한 목표를 가지고 진행하기보다는 편안하고 유연하게 접근한 것이 매주 참가자들이 바뀌는 그 그룹에게 효과적이었다고 생각했다. 그런데, 점차 내가 실제로 충분히 수업을 제공하거나, 그들을 돕거나, 그들을 가르치지 못하고 있다고 느끼기 시작했다. 나의 이런 감정은 분명 의심의 여지없이, 과정에 초점을 두려고 시도했음에도 불구하고 내가 결과물에 초점을 둔 프로젝트에 대한 기대를 내재화하고 있었기 때문이었을 것이다. 나는 또한 나 자신의 즐거움과 성장이 티칭아티스트로서의 내 역할에서 두드러져서는 안 된다는 매우 문제적인 신념을 거의 무의식적으로 붙잡고 있었다. 그것들은 사실은 나의 게으름과 실패를 나타내는 지표였다.

의도성과 정체성

티칭아티스트로서 우리는 대체로 우리의 정체성 표식이 우리 작업의 동기로 작동하는 것에 대해 충분히 이야기하지 않으며, 또 우리가 위로와 연대감을 찾는 것이 어떻게 애초에 그 프로젝트를 맡게 되는 원동력이 되는지에 대해 거의 논의하지 않는다. 우리는 우리의 특권을 거명하기도 하고, 우리가 작업에 몰입하기 시작하면 티칭아티스트로서 우리가 지닌 힘을 인식하기도 한다. 그러나 이러한 인식이 우리의 의도를 충분히 대변하지는 않는다. 그리고 그것은 예상치 못한 협력이나 문화를 넘나드는 공통성에 대한 여지를 항상 남겨두지도 않는다.

나의 '공식적 이야기' 관점에서 살짝 방향을 바꿔서 말해보자면, 내가 보건센터에서의 작업에 끌린 이유에는 나의 기술을 공유하고 지역 문화에 대해 배우

고 싶다는 의도만큼이나 내가 동지들을 찾고 싶은 욕구가 컸다는 점을 인정해야만 할 것이다. 유대인 여성으로서 나는 오그즈버그(미국 복음주의 루터 교회의 대학)에서 종교적, 문화적으로 아웃사이더에 해당한다. 그 대학을 집이라고 부르는 소말리아계 무슬림 학생들과 비슷하기도 다르기도 하다. 오그즈버그가 정치적으로 진보적이고, 종종 다양한 관점과 민감한 논의에 열려 있는 학교이긴 하지만, 어전히 유대인으로 자기 정체성을 인식하는 동료교수는 손으로 꼽을 만큼 적으며, 무슬림 학생들의 수가 급속히 증가하고 있음에도 대학 전체에 무슬림 정규 직원은 단 한 명밖에 없다. 우리의 문화적 차이가 크고, 상대적으로 백인 중산층 교수로서 내가 오그즈버그의 소말리아계 미국인 학생들에 비해 더 많은 사회적 특권을 누리고 있었지만, 우리가 공유한 것은 바로 대학이 우리의 종교 축일들을 인정하지 않으며, 우리가 종교적 표현에 대해 부담을 갖고 있다는 것과, 우리가 원하건 원하지 않건 우리의 일상의 삶은 마치 '종파를 초월한' 것으로 보인다는 사실이었다.

종교와 문화에 대한 대화는 무슬림 사원에서 새로운 분위기를 불러왔다. 보건센터는 백인과 소말리아 직원들이 섞여서 운영되고 있었지만, 다 울-쿠바 사원 자체는 명백하게 무슬림 공간이었다. 아미나가 나에게 그녀의 명상 수업들이 이슬람식 기도에 기반을 두었거나 그녀가 스스로 라마단 기간 동안 정했던 목표에 대해 얘기해주었을 때, 그것은 그녀가 그동안 루터교 대학에서 보이지 않는 존재로 지내왔던 '종교적 타자religious Other'가 더 이상 아니었다. 그리고 그녀가 나에게 유대교에 대해 물어봤을 때, 거기에는 진정한 관심을 지닌 구체적인 질문들과 (루터교 방식이 아닌) 우리들만의 방식으로 종교를 초월한 이해를 얻고자 하는 바람이 담겨 있었다.

내가 티칭아티스트가 되었던 동기의 하나는 바로 기존의 힘의 구조를 그대로 다시 받아쓰는 방식이 아니라, 이야기가 전달되는 방식들을 내가 변화시킬 수 있는 맥락에서 일할 수 있다는 점이다. 다르 울-쿠바 사원에서의 작업은 나를 둘러싸고 있는 모든 이야기들을 깊고 다른 방식으로 들을 수 있게 해주었다. 하지만 다름에 대한 인식은 다루기 까다로운 영역이기도 하다. 힘이나 특권의

미묘한 뉘앙스를 이해하지 못하면 자칫 본질주의나 과도한 동일시로 쉽게 변해 버릴 수 있다. 우리는 듣는 것으로부터 어떻게 배우는가? 어떻게 다름에 대한 연계를 만들어내는가? 어떻게 자신의 정체성을 다른 사람들에게 투사하지 않고도 예상치 못한 지점에서 공통점들을 발견하게 되는가? 헬렌 니콜슨Helen Nicholson의 말을 빌리자면, 우리는 과연 어떻게 "이타적 행동과 자기-관심적 행동 사이에서 연결점을 찾고, 그 두 가지는 서로 상반되는 것이 아니라 하나의 연속선상에서 작동한다는 것을 인식하는가?"(Nicholson, 2005: 31). 내가 보건센터 프로그램에서 즐거움을 얻으면서 동시에 지역사회에 확실한 혜택을 주는 작업을 하는 것이 가능한가? 그리고 듣기와 배우기는 충분한 시간이 필요하다는 것을 인정함으로써 어떻게 내가 지닌 실패의 감정과 싸울 수 있는가?

깊이 있게 듣는 법 배우기

6월에 학기가 끝나고, 나의 관심은 그 보건센터의 새로운 여성 그룹에게로 옮겨졌다. 그들은 이미 그 지역 리더십 그룹의 일원으로 선발되어 있는 사람들이었다. 이 여성들은 내가 전에 함께 작업했던 참여자들보다 최소 십 년 이상 더 나이가 많은 참여자들이었다. 이들은 "건강하게 성장하기"라는 명칭의 어린이 및 지역사회 지원사업의 일환으로 후원자들을 대상으로 한 발표회를 하기로 예정되어 있었다. 그 발표회의 목표는 후원금이 어디에 사용되어야 한다는 지역사회의 의견을 전달하는 것이었고, 이미 그들 사이에서는 어린이들이 모여 노는 동안에 부모들이 서로 만나 조언과 지지를 나눌 수 있는 거점센터의 지원을 요구하기로 결정되어 있었다. 히바, 케이티, 그리고 나는 그 그룹이 발표를 준비하는 데 내가 도울 수 있는 방법들을 의논했고, 나는 더 명확한 목표의 수행을 통해 내가 할 일을 충분히 하지 못하고 있다는 그 두려움을 상쇄하고자 남몰래 의욕을 불태우게 되었다.

이 새로운 여성들과 작업을 시작하면서, 나는 그전에 더 젊은 여성들과 작업했을 때 비교적 호응이 좋았던 방식대로 똑같이 호흡과 스트레칭 활동으로 시

작하고, 많은 사람들 앞에서 편안하게 말하게 되는 이유나 방법에 관한 대화를 진행했다. 상당수는 관심과 흥미로운 반응을 보였다. 그러나 내가 그다음 주에 비올라 스폴린Viola Spolin[3]의 작업을 차용한 '횡설수설 활동gibberish activity'[4]을 소개하고 있을 때, 파티마Fatima라는 한 여성이 이것이 '대중 앞에서 말하기'와 무슨 관련이 있는지를 물었다. 나는 비언어적 의사소통을 설명하며 우리가 얼마나 우리의 눈과 몸으로 많은 말을 하고 있는지를 이야기했다. 그런 다음, 나는 그녀에게 혹시 이것 말고 다른 것을 하고 싶은지, 내가 잘못된 접근을 하고 있다고 생각하는지를 물었다. 그러자 파티마는 이렇게 말했다. "우리는 당신이 우리에게 가르치고 있는 것을 이미 알고 있어요. 그리고 우리는 그런 것을 배우러 학교에 다닌 게 아닙니다." 처음에, 나는 엄청난 충격을 받았다. 나에게 최악의 악몽은, 나의 학문적 이력이 내가 엄청난 영향력이나 통찰을 지닌 것으로 착각하게 만들어 마치 진정한 배움은 학문적 영역에서만 가능하다는 식으로 사람들을 함부로 대하게 되는 것이었기 때문이다. 나의 머릿속은 빠르게 회전하기 시작했다. "난 잘못된 접근을 했어. 잘못된 방식으로 시작했어. 나는 실패한 거야." 하지만 그 순간, 나는 바로 내 앞에 서 있던 여성이 아닌, 오직 '나'—나의 철학, 나의 의도, 실패했다는 나의 인식—에 대해서만 생각하고 있다는 것을 깨닫게 되었다. 그래서 나는 생각을 잠시 멈추고 진심으로 그녀의 이야기를 듣고자 했다.

파티마는 '횡설수설 활동'이 소말리아의 청각 장애인들과 의사소통하는 것과 비슷하다고 설명했고, 미국에서와는 달리 소말리아에서는 누구나 그런 소통을 할 수 있다고 했다. 그러자 참여자들은(그중 어느 누구도 청각 장애는 없었다) 나에게 온갖 종류의 몸짓과 신호를 보여주기 시작했다. 방 안에서는 왁자지껄한 소말리아어 대화가 터져 나오기 시작했다. 나이가 많은 한 여성은 나를 한쪽으로 불러 청각 장애를 지닌 자기 이웃에 대해 말해주었는데, 그녀가 사춘기 시절 문

3 다양한 연극게임과 즉흥활동에 관한 저서를 낸 연기코치 겸 연극교육가.
4 '지버리쉬'라고도 하며, 언어가 아닌 말이 안 되는 소리들로 대화하기, 비언어 및 신체언어적 소통을 연습하는 활동.

제 행동을 하는 것을 본 이웃이 그것을 모두 그녀의 아버지에게 일러바쳤다는 것이다. 장애로 인한 장벽이 있으니 아버지가 전혀 알아듣지 못할 것이라고 안심하고 있었다가 혼쭐이 난 셈이다. 아미나는 자의식에 사로잡힌 미국화된 젊은 여성들보다, 소말리아에서 인생의 대부분을 살아온 나이 많은 여성들이 오히려 더 쉽게 소통하는 경향이 있다고 했다. 그룹의 또 다른 참여자였던 루울Luul이라는 여성은 소말리아에서의 학교 교육은 자신감을 **필요로** 한다고 말했다. "만약 반 학생들 앞에서 말할 수 없다면, 그건 낙제감이지요." 내가 루울에게 질문을 하나 해도 되겠느냐고 묻자, 그녀는 "원하는 건 무엇이든 물어보세요! 질문하면서 우리는 배우는 걸요"라고 답했다. 그러고는 루울은 자신이 일하는 병원에서 그녀에게 머리카락이 있는지를 물어보던 어느 백인 여성에 대한 이야기를 들려주었다. 이 일화는 무슬림이 아닌 여성들이 히잡hijab에 대해 얼마나 이해가 부족한지에 대한 또 한바탕의 열띤 대화로 이어졌다.

나는 그날 나의 존재가 이 여성들의 대화를 이끌어내는 촉발제였음을 깨닫기 시작했다. 서로 입장을 바꾸어 그들이 나와 같은 (주류) 사람들이 종종 질문하는 이상하고 공격적인 질문들에 대해 웃게 만드는 기회를 준 것이다. 소말리아 문화의 청각장애인들에 대한 나의 무지가 이 여성들에게 자신들의 전문성을 느끼게 해주고 살아 있는 경험의 중요성을 존중하게 해준 것이다. 그리고 루울의 "원하는 건 무엇이든"은, 한 무지한 백인 여성에 대한 이야기로 이어지면서 루울을 권위 있는 존재로 바뀌게 함과 동시에 그녀의 "원하는 건 무엇이든"이 '아무거나'를 의미하지는 않음을 암시하는 것이었다. 나의 의도는 그전이나 이 대화의 순간 중에도 여전히 듣는 것이었다. 그리고 내가 여기에서 배운 것은, 진정한 듣기는(이 경우에는) 상당한 울분과 좌절, 짜증과 분노를 수반하기도 한다는 것이었다. 듣는다는 것은 비판적 교육학이나 문화인류학적 관점에서의 나의 '실패'에 방어적이 되거나 집착하지 않고, 여러 무지한 백인 사람들을 대신하여 그 자리에 서 있는 일이었다. 듣는다는 것은 나 자신에게 초점을 맞추지 않는 것을 배우는 일에 관한 것이었다.

그 순간의 듣기에 대한 경험은 내 워크숍 계획 과정의 한 부분이었던 듣기에

대해서도 성찰하게 만들었다. 처음부터 문화적 민감성을 가장 우선순위에 두고 있었으면서도, 나는 젊은 소말리아게 미국인 여성들(20~26세)의 의견에 너무나 의존하느라 정작 그들의 생각과 경험이 그 지역사회에서 정체성 확립에 대해 전혀 다른 경험을 한 연장자 여성들과 어떻게 다를 수 있는지에 대해 적절하게 대응하지 못한 것이다. 내가 신중하게 구축했던 의도는 이 경우에는 과녁을 빗나간 셈이었다. 그러나 그것은 결과적으로 매우 중요한 대화를 촉발하게 되었고, 티칭아티스트에게 듣는다는 것이 무엇을 의미하는지를 다시 생각할 수 있게 해주었다.

시민 활동가로서의 티칭아티스트

2012년 7월 마이클 로드Michael Rohd는 그가 포스팅한 글에서 시민적 실천civic practice을 "관계에 기반을 둔 지속적 대화를 통해 연극 예술가의 예술적 자산을 비예술가인 동료들의 요구에 반응하여 활용하는 활동"으로 칭하며 보다 의식적인 관심과 노력을 호소한 바 있다. 그는 연극 예술가들이 지닌 공동의 결정내리기 부터 공공행사 기획에 이르는 모든 경험들이 다른 분야 사람들에게 도움을 줄 수 있는 능력이라고 적시했다. 이러한 모든 실용적 경험의 중심에는 '듣기'가 있으며, 로드가 주장하는 것처럼 "만약 우리가 그것을 보다 큰 의도와 관대함을 지니고 활용한다면 지역사회에서의 우리의 역할을 혁신적으로 바꿀 수 있다"(Rohd, 2012).

내가 보건센터에서 리더십 그룹 여성들의 발표회 준비를 돕는 것도 시민적 실천civic practice의 한 가지로 볼 수 있을 것이다. 그것은 극적 공연도, 심지어 시민연극도 아니었지만, 분명 지역사회의 확실한 필요를 충족시켜주었다. 더 나아가 그것은 활발하고 깊은 듣기의 경험이었고, 내가 티칭아티스트로서 시민적 책임감civic responsibility을 충족시키는(대화 상대이자, 학생이며, 배우의 대역이면서, 제법 쓸 만한 발표 기술을 지닌 그런 사람이 되는) 시발점이 되었다. 결국 니콜슨이 말하듯이, "시민권은 단순히 쉽게 변하지 않는 법적 권리와 의무를 모아둔 것이

아니라, 훨씬 더 유동적이고 유연한 사회적 실천들의 모음이다"(Nicholson, 2005: 22).

최종 발표회만을 남겨둔 우리의 마지막 모임에서, 나는 리더십 그룹에게 그들은 이제 더 이상 나의 지도를 필요로 하지 않는다고 이야기했다. 가장 연장자 중의 한 명인 호단^{Hodan}이라는 여성이 반농담조로 되물었다. "언제나 더 배울 것은 있지요. … 바느질 할 줄 아세요?" 나는 바느질 하는 것을 시민적 실천과 연관 지어 생각해본 적은 없었지만, 많은 연극 예술가들은 이런 일들에 숙련되지는 않더라도 제법 잘하는 편이다. "네!" 나는 대답했고, 모든 여성들은 '정말요? 당신이 바느질을 할 줄 안다고요?'라는 표정으로 나를 돌아보았다. 옷을 짓는 일은 소말리아 문화에서 필수적인 부분이라고 그들이 설명했다. 그러나 이들 중 재봉틀을 다룰 줄 아는 사람은 몇 명 없었다. 나는 내심 우리의 다음 단계는 '억압받는 이들의 연극' 워크숍이나 지역주민 공청회가 어떨까 하고 생각하고 있었다. 분명 나는 아직도 제대로 듣고 있지 않은 것임에 틀림없다. 마지막 발표회를 마친 후, 그들 중 여러 명이 나에게 다가와서는 자신들이 재봉틀들을 구해두었으며, 내가 말만 하면 언제든지 수업을 시작할 준비가 되어 있다고 알려주었다. "라마단 끝나고요"라고 나는 말했다. "다시 시작해봅시다."

§ 록산느 슈뢰더-아르스^{Roxanne Schroeder-Arce}

록산느 슈뢰더-아르스는 현재 오스틴의 텍사스 대학교에서 연극교육 전공 조교수로 재직하고 있다. 그전에는 매사추세츠 주 보스턴의 에머슨 칼리지, 캘리포니아 주립대학교 프레스노 캠퍼스에서 조교수로 근무한 바 있다. 에머슨 칼리지에서 연극을 전공하고 교사 자격을 취득했으며, 오스틴의 텍사스 대학에서 청소년을 위한 드라마/띠어터 전공으로 MFA 학위를 받았다. 텍사스의 고등학교에서 6년간 가르쳤으며, 오스틴의 '테아트로 휴머니다드^{Teatro Humanidad}' 단체의 예술/교육감독으로 수년간 근무했다. 그녀가 출판한 세 편의 이중 언어 희곡은 미국 전역에서 상연된 바 있다. 연구 관심 분야는 연극에서의 문화적·인종적 표현, 예비 연극교사들을 위한 문화감응적 교수법, 그리고 미국 내 라티노 청소년들의 정체성 등이다. 그녀의 학술 논문들은 ≪유스띠어터 저널^{Youth Theatre Journal}≫, ≪티칭 띠어터 저널^{Teaching Theatre Journal}≫, ≪TYA 투데이^{TYA Today}≫ 등의 다양한 연극교육 학술지에 게재된 바 있다.

내 인생 이야기: 문화적 의식을 성찰하는 어느 티칭아티스트

텍사스 주 오스틴 시의 동쪽 세자르 차베스 도로를 따라 처음으로 차를 몰고 지나가면서 나는 그 동네 이야기에 금세 빠져들어 버렸다. 거리를 따라 멕시칸 식당들이 줄지어 있었고 형형색색의 피냐타^{Piñata5}들이 파티용품점 밖에 걸려 있었으며 독특한 모양의 교회 하나가 소박한 주택들 가운데에 서 있었다. 학교 교문으로 걸어 들어가는 길에는 잔디가 있을 법한 곳에 다 자란 나무들과 자갈이 눈에 띄었다. 여기는 미국 다른 지역에도 흔히 있는, 멕시코계 미국인 커뮤니티를 위한 학교이지만, 그들의 삶 곳곳에 배어 있는 풍성한 문화를 충분히 반영하지 못하곤 했다. '열린 마음/열린 생각' 프로그램은 1990년대 오스틴 시의

5 미국 히스패닉 사회에서 주로 볼 수 있는 장난감과 사탕이 가득 든 막대 모양의 종이 상자.

텍사스 주립대학교와 오스틴 동부에 있는 메츠Metz 초등학교의 협력으로 개발되었다. 메츠 초등학교의 학생들은 대부분 히스패닉계의 라티노Latino[6]들이었고, 그중 많은 학생들이 영어를 배워야 하는 학생들이었다. 이 프로그램의 목표는 모든 학년들에 드라마 기반 수업을 제공하고, 학교 교사들을 위한 드라마 수업 연수를 병행하는 것이었다. 민간 지원금이 이 프로젝트를 5년간 후원했고 나는 1994년부터 1997년까지 이 프로그램의 티칭아티스트로서 일했다. 이 사례연구에서 나는 티칭아티스트로서 문자 그대로, 또한 비유적 의미로서 경계를 넘는다는 것의 의미를 성찰하고자 한다. 나의 질문은 "티칭아티스트는 자신이 속하지 않은 지역사회와 어떻게 의도를 견지하며 관계 맺을 수 있는가?"였다.

『문화 감응 교육: 이론, 연구 그리고 실행Culturally Responsive Teaching: Theory, Research and Practice』의 저자 제네바 게이Geneva Gay는 "이야기들은 사람들을 서로 분리하려는 다른 요소들(인종, 문화, 성별, 사회적 계급 등)을 넘어 서로 연결다리를 만들어주고, 막힌 장벽을 뚫어 이해를 넓혀주며, 가족과 같은 동질감을 만들어주는 아주 강력한 매체"(Gay, 2010: 3)라고 설명한다. 따라서 나는 다음의 이야기로 시작해보고자 한다.

"나는 이런 더위를 접해본 적이 없었다. 콘크리트는 작렬하는 태양만큼이나 열을 뿜어낸다. 나는 열기로 이글거리는 계단을 올라 내 생애 첫 수업으로 향한다. 여기는 텍사스 주의 라레도Laredo라는 곳이고 나는 21살이다. 나는 불과 며칠 전에 가방 몇 개랑 상자 몇 개만 들고 이곳으로 이사 왔다. 텍사스에 와보는 것은 처음이며 아는 사람도 없다. 주차장 쪽을 돌아보니 넓은 평지에 선인장 나무들, 그리고 텍사스와 멕시코 국경임을 표시하는 깃발 두 개가 보인다. 모두가 생소하다. 심지어 공기의 느낌과 냄새마저도 이국적으로 느껴진다. 겁이 나기 시작한다. 내가 이걸 할 준비가 된 걸까? 과연 보스턴에서 내가 공부한 것들로

6 본래 라티노는 남미계의 남자를 칭하는 용어였고 공식적으로는 영어식 표현인 히스패닉Hispanic을 사용했으나, 현재는 미국에 거주하는 남미 출신의 시민들과 그들의 문화를 총칭하는 용어로서 라티노/라티나Latino/Latina가 주로 통용된다.

준비가 된 것일까? 텅 빈 학교 건물로 걸어 들어가자 나는 차가운 에어컨 바람을 느끼며 엄청난 충격에서 한숨 돌릴 수 있었다. 나는 안도의 한숨을 내쉬었다. 내가 탈출했던 것은 열기뿐만이 아니라 이국적인 지리환경이었던 것이다. 갑자기 익숙한 모든 것이 보이기 시작했다. 학교 복도가 보이고, 사무실로 통하는 유리문이 보이고, 화장실 표지판들이 보인다. 마치 내가 매사추세츠에 있는 것 같았다. 이건 내가 아는 것과 별반 다르지 않아. 난 괜찮을 거야."

그 학교 학생의 98퍼센트는 모국어가 스페인어인 멕시코계 미국인이었다. 학생들 중 상당수는 최근에 멕시코에서 텍사스로 이민을 왔으며 멕시코는 학교에서 아주 가까운 거리에 있었다. 나는 학교 역사상 최초의 연극교사였고, 학교에서 몇 명 안 되는 백인 선생님 중 하나였으며, 아직 스페인어를 구사하지 못했다.

내가 이 라레도의 고등학교에서 고른 첫 공연작품은 〈타르튀프Tartuffe〉였다. 나는 이 연극의 희곡을 대학에서 읽었고 공연도 보았으며 이 작품을 몹시 연출해보고 싶었다. 어차피 문화적 혜택을 받지 못한 이 학생들은 몰리에르Molière에 대해서 들어본 적조차 없었으니까. 내 임무는 이 학생들에게 연극의 가장 중요한 요소들을 가르치는 것이었으므로, 내 생각에 몰리에르의 작품은 아주 탁월한 선택이었다.

루이스 더먼-스파스Louis Derman-Sparks는 미국의 교실들은 학생들의 고유한 문화, 언어, 경험을 부정하고 그들이 동화되기를 기대하고 있다고 주장한다. 그녀는 "이런 잘못된 접근하에, 교육은 문화적 차이를 제거하는 수단으로 사용된다. 학생과 부모들에게 새로운 문화적 습관을 가르쳐서 그들의 '문화적 결손'을 치료하는 방식인 것이다"라고 말했다(Derman-Sparks, 1995: 18). 라레도에서의 몇 달 동안, 나는 나 자신이 가지고 있던 편견, 가정, 나의 교육관에 대해서 내가 학생들로부터 배울 것이 굉장히 많다는 것을 깨닫기 시작했다. 나중에서야 나는 이것을 '문화 감응 교육culturally responsive teaching'이라고 부른다는 것을 알게 되었다.

라레도에서의 두 번째 주에, 노련한 역사교사인 로저스Rogers 선생은 교사 휴

게실에서 내게 "슈뢰더 선생, 당신 수업에서 학생들이 스페인어를 하도록 허용하지 마세요. 걔네들이 당신 머리 위로 기어오를 거예요"라고 말했다. 나는 그 조언을 깊이 받아들였다. 나는 극적 독백, 장면, 그리고 극본을 영어로만 제공했고, 왜 대부분의 학생들이 극중 등장인물을 이해하는 것을 힘들어하는지 의아해했다. 몇 주 후 내가 강당에서 조명 기기 작업을 하는데, 학생 중 한 명인 기예르모Guillermo가 내가 작업하는 것을 지켜보고 있었다. 그 학생이 관심이 있다는 것을 알아차린 나는 그를 반기며 도와달라고 불렀다. 기예르모는 잽싸게 다가와서는 나에게 손짓발짓과 서툰 영어로 그의 아버지가 전기기사라는 것을 설명하며 자기가 일을 돕고 싶다고 했다. 우리는 함께 아주 빠른 시간 내에 조명 기기들을 달고 작동까지 할 수 있었다. 곧이어 기예르모는 나에게 새 조명 콘솔 작동법을 가르쳐주었다.

며칠 후 교장이 곧 다가올 학교 강당에서의 민속 발레 공연에서 조명을 다룰 수 있는 학생이 있는지 물었고 나는 기예르모를 추천했다. 교장은 나에게 기예르모의 수업 공결을 허락해주겠다고 약속했다. 다음날 오후, 로저스 선생이 복도에서 나를 붙잡고 물었다. "슈뢰더 선생님, '귈레모'가 오늘 아침 내 수업에 빠진 게 선생님 조명작업을 도우느라 그런 것이 맞나요?" 그녀는 내게 기예르모가 그녀의 수업에서 낙제생이라고 귀띔해주었다. 나는 과연 나 같으면 내 이름조차 제대로 발음하지 못하는 선생님을 위해 얼마나 열심히 공부하고 싶어질지 궁금해졌다. 얼마 지나지 않아 기예르모는 방과 후 연극반에 합류했는데, 그 조건은 모든 교과 수업을 다 통과해야 하고 내가 그의 성적을 열람할 수 있다는 것이었다. 그의 성적은 곧바로 나아졌다. 심지어 로저스 선생 수업의 다음 평가도 통과했다.

나는 학생들과 하는 나의 행동들이 얼마나 나의 가치를 드러내며, 경계를 넘어서고자 하는 나의 더 큰 의도들이 반영되고 영향을 미치는지 궁금해지기 시작했다. 나의 첫 학기가 마무리될 무렵, 한 학생이 수업 과제로 쓴 독백을 들고 와서 질문했다. "선생님, 이거 그냥 스페인어로 하면 안 될까요?", "안 돼, 클라우디아Claudia. 미안하지만 이건 영어로 해야 해. 넌 영어 연습을 계속 해야 하잖

니. 게다가 네가 스페인어로 하면 내가 이해하지 못할 거야." 나는 그녀의 대답에 충격을 받았다. "하지만, 선생님, 나는 이미 이걸 영어로 썼어요. 그러니 선생님은 번역본을 바로 여기에 갖고 계세요. 우리는 영어를 배우는 건가요, 연극을 배우는 건가요?" 나는 결국 동의했고, 클라우디아는 그 독백을 스페인어로 공연했다. 나는 그녀가 언어에 깊은 관심과 의미를 갖게 되었다는 것에 감동받았다. 그리고 번역도 필요 없었다. 이미 그 맥락과 그녀의 억양이 모든 것을 말해주고 있었다. 나는 대부분의 학생들이 영어를 학문적인 언어로 본다는 것을 깨달았다. 반면 스페인어는 그들이 더 다양한 감정과 친밀감을 나누는 공간인 집에서 쓰는 언어였던 것이다. 학생들은 모든 것을 영어로 번역하고 있었기에, 그들이 그 내용에 빠져드는 것이 힘들다는 것은 당연했다. 얼마 후, 나는 내 수업에서 스페인어를 사용하도록 권장했다. 자연스럽게 두 가지 언어가 사용되는 장면과 독백들이 등장했고, 직접 자신의 작품을 쓰는 수업을 만들었더니 학생들은 자기 가족과 이웃들을 닮은 캐릭터들을 등장시켰으며, 내가 학생들의 이름을 더 신경 써서 발음하고자 했더니 학생들은 내가 제대로 발음할 때까지 가르쳐주었다. 결국 나는 스페인어를 배우게 되었으며, 그 대부분은 나의 학생들에게서 배운 것이다!

소코로 헤레라Socorro Herrera는 학교가 학생들이 교실로 가져오는 '문화적, 언어적으로 다양한culturally and linguistically diverse(CLD)' 살아 있는 경험들을 인식하고 가치 있게 수용할 필요가 있다고 말한다. 그녀는 "대부분의 경우, [⋯] CLD 학생들이 지닌 자산이 그냥 방치되는데, 그 이유는 교실에서 그 자산들이 교육과정의 한 부분이 될 수 있는 공간을 마련해주지 않기 때문이다"(Herrera, 2010: 17)라고 강조한다. 라레도에서의 3년간의 교사 생활 후, 대학원에 진학하고서야 나는 파울로 프레이리, 레프 비고츠키 등 다른 학자와 교육자들을 접하게 되었고, 그들은 나에게 매개자와 문화적 관점을 고려한 교수철학을 개발할 필요성을 이해하게 해주었다. 그리고 그것은 나의 교사양성과정에서는 제공해주지 못했던 퍼즐의 빠진 조각들이었다.

그로부터 여러 해가 지난 후, 나는 라레도에서의 경험과 기예르모와의 추억

으로 무장한 채 오스틴의 '열린 마음/열린 생각' 프로그램에 참여하게 되었다. 나는 메츠 초등학교에서 특별히 멕시코계 미국인 학생들을 위해 개발한 지도안들과 라티노들의, 라티노들에 의한, 라티노들을 위한 자료들을 의도적으로 챙겨왔다. 나는 스페인어로 탐구하고 말하고 쓰는 것에 열려 있겠다는 의도로 그들에게 다가갔다.

교실을 들어가기 전에, 나는 경력이 많은 라티나^{Latina} 교사인 아코스타^{Acosta} 선생을 만났다. 나는 그녀의 수업 생활지도 방식과 단원 교육과정 목표에 대해 물어보았다. 나는 교실의 아이들의 구성 및 배경을 파악하고 특수교육 학생들이 있는지 물었다. 학생들의 이름을 미리 연습하기도 했다. 내가 수업 첫날 열정 가득한 "올라^{Hola!}"[7]라는 인사로 시작하자 학생들은 나를 멍하니 쳐다보았다. 나는 몇몇 학생들이 명찰에 있는 자신들의 이름을 영어식으로 바꾸어 썼다는 것을 알아차리기 시작했다. 예컨대 '미구엘^{Miguel}'은 '마이클^{Michael}', '마가리타 ^{Margarita}'는 '마지^{Margie}', '로베르토^{Roberto}'는 '바비^{Bobby}'로.

첫날, 나는 "열쇠 꾸러미는 어디 있나요?^{Donde estan las llaves}"라는 활동을 만들었는데, 이 활동은 학생들이 잃어버린 열쇠들에 대해 노래를 부르는 동안 한 참여자가 그 열쇠들을 찾아다니는 것이다. 나는 그 학생들에게 내가 스페인어 단어를 가르쳐주어야 한다는 사실을 깨닫고 매우 놀랐다. 수업이 끝나갈 때쯤, 나는 당혹스러워졌다. 방과 후 회의 때 나는 아코스타 선생에게 학생들의 언어 능력에 대해 물어보았다. 그녀는 학생들이 학교에서 스페인어를 잘 쓰지 않으려고 한다고 설명해주었다. 그들 대부분은 멕시코계 미국인 2세대였고, 그들의 부모들은 그들에게 사회에서 앞서 가기 위한 수단으로 영어를 배우라고 독려한다고 했다. 나는 라레도에서 내가 멕시코계 미국인 청소년들에 대해 알게 된 것들이 이 맥락에서는 전혀 관련이 없다는 것을 깨달았다. 나의 의도에도 불구하고, 나는 모든 멕시코계 미국인 청소년들을 똑같다고 가정한 것이었다.

7 스페인어 인사.

그나마 관련이 있었던 것은 라레도에서의 청소년들과 마찬가지로, 오스틴의 청소년들도 말하고 싶은 자신들의 이야기가 있다는 것이었다. 담임교사는 학생들이 사회적 동화 문제로 힘들어하고 있다고 말해주었다. 그들은 코드 전환code switching[8]을 통해 자신들의 두 가지 정체성 사이를 왔다 갔다 하면서, 주어진 상황에서 어떤 정체성을 앞세우는 게 유리한지를 가늠하는 기술을 키우고 있었다. 그러나 아직 한창 자신의 징체성을 키워나가고 있는 이중 언어 청소년으로서, 그들은 언제 스페인어를 쓰고 언제 영어를 써야 하는지를 판독하는 데 계속 어려움이 있었다. 나는 계획했던 것들을 변경하고 "내 인생 이야기Stories of my life"라고 불리는 일련의 수업안을 개발했다. 목표는 학생들에게 그들 자신의 삶에서 벌어지는 다중 언어적 이야기들을 극화하는 기회를 주는 것이었다. 다원적인 교실을 만드는 데 꼭 필요한 다양성과 다름에 대한 어휘들을 만들어내고자 하는 것이었다.

우리는 데이비드 매키David McKee의 『엘머Elmer』라는 책에 기반을 둔 스토리 드라마story drama로 "내 인생 이야기"를 시작했다. 그 책은 여러 색깔을 가진 코끼리에 대한 이야기를 다루는데, 그 코끼리는 스스로 다른 코끼리와 다르며, 그래서 자신이 열등하다고 느끼고 있었다. 그 수업은 3일에 걸쳐 진행되었고, 학생들은 결국 '엘머(손인형)'를 만났고 그와 함께 다름에 대한 생각을 나누었다. 나는 학생들이 자신의 이야기들을 나누는 데 보다 편안해하기를 바랐기에, 우리는 정체성과 다양성에 대한 언어를 정리할 필요가 있었다. 아코스타 선생과 나는 등장인물이 자신의 자아정체성을 찾는 도전이 단순히 교실에서 '다른 사람을 존중해야 된다'는 교훈을 기억하는 것보다 훨씬 더 의미가 있을 것이라고 보았다. 더 나아가 우리는 코플먼K. Koppelman이 말하는 '문화 다원주의cultural pluralism', 즉 우리가 얼마나 비슷한가에 집중하기보다는 얼마나 다른가에 가치를 두는 것(Koppelman, 2011: 9)에 방점을 두었다.

8 모국어와 제2언어를 상황에 따라 바꿔가며 사용하는 현상.

놀이, 드라마, 스토리텔링, 그리고 다양성을 다루는 여러 가지 기술을 쌓아가기 시작한 지 몇 주 후 학생들은 이야기를 나눌 준비가 되었다. 하지만 그들은 그것을 쓰는 것을 힘들어했다. 텅 빈 종이 앞에서 상당수는 얼어붙어 버리곤 했다. 며칠 전에 이야기를 할 때는 잘하던 아이들이 갑자기 부담감에 압도되었다. 나는 쓰기와 말하기가 특히 다중 언어를 사용하는 학생들에게 얼마나 다른 어려움을 주는지를 절감하게 되었다.

결과적으로, 메츠 초등학교 학생들의 이야기는 다양한 방식으로 공유되며 감동을 주었다. 각 개인이 한 가지씩 모두 24개의 이야기를 경험했는데, 그 이야기들은 각자의 삶을 극화하고 또 다른 친구들의 삶을 감상하는 방식으로 진행되었다. 아코스타 선생은 평소 수업시간에 거의 말을 하지 않던 학생들이 지금은 이야기를 상연하고 있을 뿐 아니라 자신들의 개인적 경험에 대해 이야기하는 것에 대해 감사와 놀라움을 표했다. 이 프로그램이 그 학생들에게 미칠 장기적인 효과는 알 수 없지만, 나의 교육관이 이 경험으로 인해 다시금 다듬어졌다는 것은 분명히 알 수 있었다.

메츠에서 내가 깨달은 것이 내가 그전에 라레도에서 배운 것을 부정하지는 않았다. 오히려 그 경험은 문화 감응 교육에 대한 나 자신의 이야기와 생각의 발전에 더해졌다. 그레이디가 우리에게 상기시켜주듯이, "교사, 드라마 지도자, 연출가라는 우리 자신의 힘의 위치에서, 우리는 우리 자신의 방식을 넘어서서 세상을 보는 능력을 개발해야 한다"(Grady, 2000: xiii). 메츠에서의 학생들, 라레도에서의 교사들과 학생들은 내게 '내가 모른다는 것'을 가르쳐주었고, '내가 절대로 알지 못했을 것'을 가르쳐주었으며, 또한 '알지 못하는 것'이 괜찮을 뿐만 아니라 매우 중요하다는 것을 가르쳐주었다. 이제 나의 의도적 실행은 내가 가정이나 편견에 사로잡혀 행동하지 않도록 듣기와 인식하기의 중요성에 더 초점을 두게 되었다. 우리의 '알지 못함'을 이해하고 우리가 다른 이들의 지식에서 얻는 것을 존중하는 것이 중요하다. 티칭아티스트로서의 나의 실행에서 가장 핵심적인 것은 문화적, 개인적 정체성을 존중할 수 있는 안전한 공간을 만들어내는 것이다. 이 의도는, 그리고 어쩌면 오직 이 의도만이, 나의 실행의 모든 맥

락에서 일관되게 존재한다.

현재 나는 예비 연극교사들과 함께 작업하면서 문화적 감응 교수법을 가르치는데, 이는 글로리아 라드슨-빌링스Gloria Ladson-Billings에 의해 "학습의 모든 면에서 학생들의 문화적 배경들을 포함하는 것의 중요성을 인식하는 교육관"(Ladson-Billings, 1994: 7)이라고 정의된다. 그러나 교사가 문화적 감응 교육관을 이떻게 진정으로 알 수 있게 되며 그것을 어떻게 수용할 수 있을까? 내가 학생들에게 강조하는 것을 실천하는 (혹은 실천하려 노력하는) 방법을 나는 대체 어떻게 배운 것일까?

이론과 실행 두 가지 모두가 문화적 감응 연극교육가로서의 나의 작업에 아주 결정적인 영향을 주었다. 나는 행동과 성찰을 왔다 갔다 하며 이해를 키우게 되었으며, 나의 프락시스praxis는 당연하게도 끊임없이 진화하고 있다. 교육 경력의 대부분을 멕시코계 미국인 청소년들과 더불어 보내면서, 나는 청소년들의 말을 듣는 것과 그들을 각자의 산 경험의 전문가로 인식하는 것의 중요성을 이해하게 되었고, 여전히 이것에 대해 의도적이기 위해 노력한다, 매일같이.

§ 어맨다 해셔건Amanda Hashagen

어맨다 해셔건은 십대 청소년들과 시민연극 및 디지털 미디어 프로그램으로 만나는 비영리 교육 예술기관 '크리에이티브웍스CreativeWorks'의 설립자이자 CEO이다. 그녀의 작업은 전 세계의 소외된 집단들과 연극 및 디지털 미디어를 통해 협력하여 그들의 이슈들을 탐구하고 알리는 데 집중되어왔다. 텍사스 주 오스틴의 '띠어터 액션 프로젝트Theatre Action Project(TAP)'에서 중학교와 고등학교 프로그램 팀장으로, 캐나다 토론토의 '서클 플레이하우스Circle Playhouse'의 부감독으로 근무했다. 영국 맨체스터의 '교도소와 가석방센터 연극Theatre In Prisons and Probation Center(TIPP)' 선임 티칭아티스트로 활동하기도 했다. 맨체스터 대학교에서 드라마 전공으로 MPhil[9] 학위를 취득했으며, 그녀의 연구는 우간다에서의 양성평등 성취를 위한 '계몽 연극'의 활용을 다루었다. 베네딕틴 칼리지에서 영문학과 연극을 전공했으며, 영국 맨체스터 대학교에서 시민연극 전공으로 MA 학위를 받았다.

여성 청소년 보호 관찰 프로그램에서 창작된 공연

청소년 사법시스템에서는 법에 순종하는 것이 아주 중요하다. 많은 소년범들은 우리가 하나의 사회로서 구축했고 (대부분) 동의한 법을 어겼기에 이 시스템의 헤어 나올 수 없는 늪에 빠지게 된다. 이 시스템은 순종을 강요하기 위해 때로는 개인의 개성을 몰살하고자 할 때도 있는데, 그것은 그 아이들이 저지른 불법적 행동의 제재가 아닌 그 아이 전체를 닫아버리는 위험이 있을 수 있다. 나의 개인적이면서 예술적인 여정은 그 균형을 찾는 과정이 되었다. 어떻게 해야 우리가 젊은이의 개성과 강인함과 경험을 축하해주고 바로잡아주어 더 큰

9 철학석사. 박사학위의 직전 학위로 일반 석사와 구분되는 학위이며, 주로 영국 등의 대학에서 수여한다.

지역사회가 그들을 받아들이게 도울 수 있을까? 모든 인간은 그들의 '이야기'를 발견하고 공유하는 경험을 통해 자신과 자신들의 지역사회를 위해 보다 나은 환경을 만들어낼 힘을 지닌다는 믿음이 나의 티칭아티스트로서의 실행에 핵심이 된다.

나는 여러 수감 시설들, 가석방 담당관들, 교도관들, 그리고 교사들과 작업해 왔으며, 이들은 한 아이의 개성을 막아버릴 수 있는 위협에 대해 완벽하게 이해하고 있었고 우리의 청소년들을 긍정적으로 교화시키기 위해 엄청난 일들을 해온 사람들이었다. 그러므로 나는 청소년들의 이야기를 돕고자 하는 티칭아티스트가 청소년 사법제도의 **구세주**는 아니라는 점을 먼저 확실히 해두고자 한다. 나는 이 일을 소년범 교정에 보완적인 수단으로 보고 있다. 굳게 잠긴 시설과 제복들로 둘러싸인 한복판에서 정신적으로, 신체적으로, 그리고 목소리로 자유의 공간을 만들고자 노력하는 그런 수단 말이다. 어떤 경우에는 청소년 사법제도의 구조와 안전성이 실제로 청소년들에게 그들 자신에만 집중할 수 있는 생애 첫 기회를 만들어주기도 한다. 나의 의도는 이런 기회를 통해 청소년들이 그들의 목표와 그 목표를 이루는 과정의 장애물들이 무엇인지를 알고, 그들이 마주하게 될 장애물을 극복하기 위해 자신들이 이미 지닌 힘과 능력들을 발견하며, 그들 지역사회의 기관들과 사람들이 그들의 동료가 될 수 있다는 점을 깨닫게 하는 것이다. 나는 시민연극 기법들을 통해 소외된 청소년들과 작업하는 비영리 단체인 '크리에이티브웍스CreativeWorks'라는 단체를 통해 청소년들이 그들의 이야기를 다른 사람들과 더 큰 지역사회에 알리도록 돕는다. 나는 이런 종류의 상호작용을 통해서 우리가 더 강하고 더 결합된 지역사회가 될 수 있다고 믿는다.

청소년들이 그들의 이야기를 하도록 돕는 작업에서 조율자가 갖는 힘을 기억하는 것은 아주 중요하다. 우리가 함께 작업하는 청소년들은 셀 수 없이 생생하고 고통스럽고 실망스럽고 고무적인 그리고 강렬한 경험들을 해왔다. 나는 "그들의 이야기들을 선택하고 결정하는 일에 조율자로서의 나의 위치를 어떻게 가장 효과적으로 활용할 수 있을까?"라는 고민을 하기 시작했다.

2012년 11월, 잭슨 지방 가정법원은 '크리에이티브웍스'에 보호 관찰 중인 여성 청소년들을 위한 16주짜리 연극 프로그램을 시행해달라고 요청했다. 그 프로그램은 동료들, 가족, 그리고 청소년 사법 관계자들을 대상으로 하여 공연으로 마무리될 예정이었다. 이어지는 사례연구에서는 이 프로젝트의 기획과 진행 과정의 각 단계별 의도, 사고 과정, 그리고 지도 원리를 살펴볼 것이다.

계획하기

이 프로젝트의 계획을 짜기 시작하면서 우리는 관련된 여러 파트너들 모두의, 그리고 각각의 의도들을 고려해야만 했다. 나는 이 프로젝트에 관심이 있던 모든 관계자들과 만났는데, 그중에는 가정법원 프로그램 책임자도 있었고 당시 그 대상들을 담당한 보호 관찰관도 포함되어 있었다. 나는 프로젝트에 대한 그들의 여러 의도들 중 변경의 여지가 없거나, 크리에이티브웍스의 의도와 직접 충돌할 수 있는 요구가 있는지를 끊임없이 알아내고자 했다. 다행히도 나의 목표들이 협력 기관들의 목표와 매우 비슷하다는 것을 발견할 수 있었다. 우리는 그 십대 여성들과 함께 작업하여 그들이 자신의 경험에 기반을 둔 대본을 창작하고 그것을 공연하는 것으로 결정했다. 나는 이 프로젝트의 내용에 대해서는 특별히 바라는 게 없었다. 나의 주요 목표는 반구조화된semi-structured 프로그램을 만들고, 그 구조 안에서 참여자 자신들이 가장 원하는 것을 작업에 담아낼 수 있는 여지를 제공하는 것이었다.

수년간 나는 청소년들을 위한 창작 연극을 고안하는 완벽한 방법론을 찾고자 노력해왔다. 나는 만약 모든 프로젝트에서 활용 가능한 교육과정 매뉴얼들을 만들어낸다면 각 공연의 내용을 만들어내는 시간을 상당히 절약할 수 있다고 생각했다. 그렇게 된다면 나는 최종 결과물의 미적 가치를 높이는 데 더 많은 노력을 쏟을 수 있게 될 것이기 때문이다. 하지만 수차례의 시도를 되풀이하면서, 나는 해당 프로그램에 대한 나의 기획의도를 담아낼 수 있는 그런 전천후 교육과정을 만들 수 없다는 것을 알게 되었다.

나의 작업은 파울로 프레이리의 저서 『억압받는 이들의 교육학Pedagogy of the Oppressed』[10]에서 제시된 이론에 기반하고 있다. 이 브라질 교육학자의 철학은 '의식화conscientization', 즉 비판적 각성에 초점을 맞추고 있다. 그 생각은 바로 조율자는 학생들과의 대화dialogue를 통해 그들 자신의 세계를 이해하게 하도록 안내하고, 그들이 맞서야 할 사회적, 정치적 장애물들을 인식하고 그에 직면할 수 있노록 해야 한나는 것이나. 학생들이 그들 자신의 관점에서 이러한 장애물들을 더 깊이 이해할 수 있게 되었을 때, 그들은 그 난관들을 극복하기 위한 행동으로 이행할 수 있게 되는 것이다. 나는 작업에 임할 때 청소년들이 당장 넘어서야 할 장벽들을 극복할 수 있도록 그들이 이미 지니고 있는 힘과 능력들을 인지하도록 도와주는 데 초점을 둔다. 완전하게 구조화된 교육과정을 통해서는 나의 이런 목표를 달성할 수 없다. 나는 반드시 유기적인 방식으로 접근해야 하며 학생들이 이 프로젝트를 이끄는 가능성과 방향에 열려 있어야 한다. "어떤 이야기들을 해야 할 것인가?" 이것은 이야기를 하는 그들이 스스로 대답해야 할 문제이다. 나는 즉흥, 시, 그림 그리기, 음악에 반응하여 글쓰기 등 다양한 활동과 매체로 구성된 구조를 만들어야 했으며, 이런 활동들은 참여자들이 자신의 관점을 찾고 그것을 소중하게 여기도록 독려하게 될 뿐 아니라 그들의 동료들과의 대화에 참여하는 역량을 배가해주게 될 것이었다.

내가 고안하는 프로그램은 대부분 다음과 같은 기본 구조를 지닌다.

- 팀워크와 신뢰 구축하기
- 생성적인generative 주제를 다루기
- 그 집단이 일상생활에서 마주하는 이슈들을 찾고 우선순위 정하기
- 공연 재료 만들기. 예를 들어 시, 스토리텔링, 대화, 움직임, 음악
- 메시지와 방법 명확히 하기

10 국내에서는 『페다고지』라는 제목으로 번역 출간되어 있다.

• 편집하기

프레이리는 참여자 그룹이 공감할 수 있는 '생성적인' 주제, 보편적인 개념과 관련된 대화로 시작할 것을 제안한다. 그것은 바로 조율자가 대상들이 함께 작업할 화제나 화두를 제시하고, 다함께 논의를 하고, 대화와 즉흥을 하다 보면, 그 그룹이 정말 다루고자 하는 이슈들의 우선순위가 수면 위로 떠오르게 된다는 관점이다. 가석방 담당관과의 사전 회의에서, 그녀는 내 프로그램 수업의 바로 직전에 '걸스 서클Girls Circle'[11]의 교육과정을 가르칠 것이라고 말해주었다. 나는 이 교육과정을 예전에 가르쳐본 적이 있었기에, 그 프로그램이 소녀들의 신체, 친구들, 부모 그리고 남자친구들과의 관계 등을 이해하는 데 초점을 맞추고 있다는 것을 알고 있었다. 나는 그들이 이미 배우고 논의하는 주제를 내 수업의 생성적 주제로 연계하고자 했다. 따라서 나는 다음과 같은 출발점을 정했다. 십대 여성에게 자신의 가족, 친구들, 그리고 사회가 기대하는 것은 무엇인가?

과정

팀워크와 신뢰 구축하기

팀워크나 신뢰 구축을 이끄는 게임이나 활동은 셀 수 없이 많은 선택지들이 있다. 이 프로젝트는 물론, 모든 프로젝트에서 내가 가장 중요하게 생각하는 것은 그중에서도 가장 재미있고 동시에 가장 최소한의 신체적, 언어적 노력을 요하는 게임들로 구성하여 그 활동들이 다른 사람의 개인적 영역을 침범하거나 힘의 역학관계와 같은 심각한 주제들을 분석하는 데 부담을 느끼지 않도록 하는 것이다. 나는 종종 참여자들에게 여러분은 곧 연기를 할 것이지만 그것 때문에 스트레스를 받지 말라고 이야기한다. 우리는 천천히 시작할 것이며 편안하

11 미성년 소녀들과 젊은 여성들을 위한 자존감 및 소통 교육을 제공하는 기관.

게 진행할 것이기 때문이다.

생성적인 주제를 다루기

우리는 젊은 여성들의 외모와 행동에 미디어가 미치는 영향에 대해 생각해볼 수 있는 몇 가지 활동으로 가족, 친구들 그리고 사회가 십대 여성들에게 거는 기대에 대해 알아보기 시작했다. 이 화두와 관련된 대화 및 스토리텔링을 통해, 상당수의 소녀들은 어떤 특정한 방식으로 보이기를 원하는 가족과 학교 친구들의 압박에 대해 이야기하기 시작했다. 그들은 또한 누군가가 이런 주위의 기대에 맞지 않게 될 경우 나타날 수 있는 영향에 대해 논의했고, 이는 집단 괴롭힘에 대한 대화로 이어졌다.

그 집단이 일상생활에서 마주하는 이슈들을 찾고 우선순위 정하기

생성적 주제에 집중된 2회차 정도의 수업을 마치고, 우리는 어떤 종류의 이슈들이 지속적으로 등장했는가를 함께 브레인스토밍해보기 시작했다. 우리는 이러한 문제들을 목록으로 표에 정리해보았다. 각 소녀들은 몇 개라도 상관없이 자기가 원하는 만큼 많은 제안을 할 수 있었고, 모든 제안은 다 기록되었다. 열거된 제안들을 보며 투표한 결과, 우리의 공연의 초점이 될 주제는 '집단 괴롭힘'으로 결정되었다.

공연 재료 만들기

다음 회차에서는 괴롭힘이라는 주제를 개인적 스토리텔링의 시작점으로 활용했다. 참여자들에게 괴롭힘에 대한 실제 이야기를 나누도록 했다. 우리가 한 사람씩 돌아가며 이야기를 하기 시작하면서, 나는 많은 소녀들이 사람들 앞에서 나눌 1분 남짓의 이야기를 생각해내는 데 어려움이 있음을 눈치 채게 되었다. 몇몇 소녀들이 집단 괴롭힘의 대상이 되어 힘들어했던 시절의 이야기를 하는 동안, 다른 아이들은 무관심해보였고 몇 명은 심지어 집단 괴롭힘은 자신들의 학교에서는 큰 문제가 아니라는 말까지 했다. 나는 그것이 좋은 주제가 아니

라고 생각하는 소녀들에게 그렇다면 직접 겪지 않았더라도 주변에서 들은 이야기를 생각해보라고 밀어붙였지만, 결과는 별 감흥 없이 여기저기서 들은 말들만 오가게 되었다.

한 시간의 수업이 끝난 후, 나는 약간 맥이 빠졌다. 분명 집단 괴롭힘은 관련성이 있는 이슈였고 공연을 풍성하게 만들 가능성을 지닌 주제였다. 그 주제를 선택한 것은 바로 이 소녀들이었다. 만약 내 프로그램의 의도가 참여자들이 자신들의 의도와 이야기들을 발견하도록 돕는 것이라면, 나는 그들의 결정을 존중해주어야 한다. 그렇지 않은가? 이 작업에서 나에게 가장 까다로운 지점은 바로 그들 전체가 자신들의 목표가 무엇인지를 확인하게 되는 순간을 인지하는 것이다. 우리의 프로그램 과정은 참여자들이 이슈들을 정하고, 이야기를 나누고, 그 이슈들을 좁혀 들어가고, 다시 더 많은 이야기를 하는 일련의 순환 과정을 통해 참여자들이 꼭 공유하고 싶다고 느낄 만큼 그들에게 정말 절실한 이야기에 다다르는 것이다. 여학생들이 집단 괴롭힘과 관련해서 전혀 절박함과 관련성을 느끼지 못한다는 점에서 나는 이것이 그들의 최우선 관심이 아니라고 믿게 되었다. 이 스토리텔링/좁혀가기 순환은 아직 완료된 것이 아니었다.

나는 나의 생각을 소녀들과 나누었다. 나는 그들에게 우리가 집단 괴롭힘에 대한 공연을 할 수는 있지만 그들이 진짜로 그것을 하고 싶지는 않은 것으로 느껴진다고 말했다. 나는 그들에게 이것은 그들의 프로젝트이므로 그들이 하고 싶은 말이나 해야 한다고 생각하는 말들을 할 수 있는 기회가 되었으면 좋겠다고 했다. 그들 대부분은 이 주제가 진심으로 끌리지는 않는다고 동의했다. 나는 그들에게 다시 물었다.

너희가 언제나 일상적으로 겪는 일이지만, 그걸 잘 다루는 방법을 매번 알지는 못하는 것이 있다면 무엇일까? 너희는 사람들이 무엇을 알았으면 좋겠니? 너희 생각에 사람들이 생각해봤으면 하는 것은 무엇이니?

논의가 뒤따랐고, 한 소녀가 이렇게 말했다. "나는 엄마랑 매일 상대해야 해요. 나는 엄마를 사랑하지만, 엄마는 나를 정말 열 받게 만들어요. 만약 엄마가

나를 그냥 이해해줄 수 있게 된다면 우리는 잘 지내게 될지도 모르죠." 이걸 들으면서, 다른 소녀들도 그들도 똑같이 느꼈다고 말했다. 소녀들은 자연스럽게 서로 이야기를 주고받기 시작했고, 자기 어머니와의 관계에 대한 이야기들을 나누기 시작했다. 이것이 바로 그들 자신의 이야기를 공연으로 만들어서 나눌 필요가 있는 절박하고 열정이 담긴 주제였다. 우리는 드디어 우리의 주제를 발견해낸 것이다!

다음 몇 회차 동안 우리는 스토리텔링이나 즉흥 장면 만들기, 그리고 음악이나 그림과 같은 소재를 통한 글쓰기 등의 활동들을 했다. 이런 활동들은 소녀들이 현재 그들의 어머니와의 관계에 대해 어떻게 느끼는지, 또 그들이 그 관계가 어떻게 개선되었으면 좋겠는지, 그리고 어떻게 해야 그런 관계를 만들어낼 수 있을지를 연계하여 생각하는 데 도움을 주었다.

대부분의 소녀들은 분명 강하게 동기부여가 되었지만, 나에게는 조율자로서 넘어야 할 두어 가지 장애물이 더 있었다. 소녀들 중 한 명이 나에게 오더니 자신의 어머니가 그녀를 아기일 때 버렸으며, 그녀는 자기 어머니와 어떠한 관계도 맺고 있지 않다고 알려주었다. 또 다른 소녀는 나에게 그녀의 어머니가 정신병과 치매를 앓고 있어서 어머니가 있기는 하지만 사실상 '존재하지' 않는 상태라고 말했다. 이 둘에게는 '어머니'라는 단어를 언급하는 것조차 민감한 사안이 될 게 분명했다. 나는 이 과정을 진행하는 동안 내가 그들과 일대일로 시간을 최대한 많이 할애할 것이라는 점을 분명히 밝혔다. 우리는 그처럼 일반적인 모녀관계가 없다는 것 자체도 수많은 관계의 한 종류가 될 수 있다는 것에 대해 이야기했다. 버려진 소녀는 그녀의 할머니가 자신의 어머니가 되어주었기 때문에 이 주제를 그녀와 할머니와의 관계로 쉽게 전이해서 생각할 수 있었다. 다른 소녀의 이야기는 여전히 그녀가 어머니와 갖게 되기를 바라는 관계에 대한 이야기였지만, 한편으로는 그것은 절대로 그녀가 꿈꾸는 이상적인 관계가 될 수 없다는 것에 대한 깨달음이기도 했다. 그녀는 자신의 어머니가 병마에 맞서 싸우는 것을 보며 그녀가 무엇을 배웠으며, 그것이 어떻게 그녀가 장애인들과 일하고 싶게 만들었는가에 초점을 맞추었다. 그녀는 또한 자신의 이야기를 통해

다른 사람들에게 그들의 어머니와의 관계를 당연한 것으로 생각하지 말 것을 당부하기도 했다. 엄마와 시간을 보내고, 엄마가 하는 말을 듣고, 엄마의 안내와 보호에 의지하는 것의 소중함을 느끼라고 말이다.

메시지와 방법을 명확히 하기

이 주제에 대해 여러 개의 산문과 시를 쓰고 나서, 우리는 다시 우리의 초점이 무엇이 되었으면 하는지에 대해 의논했다. 우리는 사람들이 무엇을 알기를 원하는가? 우리는 그들이 무엇에 대해 생각하기를 바라는가? 우리는 그들이 무엇을 도와주기를 바라는가? 나는 그들의 작업을 공연 대본으로 만들 때 이 논의 내용을 참고했다.

편집하기

청소년들과 공연을 고안하고 창작할 때, 대체로 나는 그들이 대본쓰기, 의사소통, 협상 능력 등을 키울 수 있도록 그들 스스로 집단으로 대본을 쓰게 해왔다. 이 방법은 최소 주당 네 시간씩 수개월간 작업할 수 있을 경우 성공적이다. 그러나 이 프로젝트는 총 16시간에 불과했고, 나는 우리 수업에서 어떤 요소에 초점을 맞춰 우리 시간을 써야 할지를 결정해야만 했다. 내가 이 프로젝트의 편집자가 된 것이다. 편집자에게는 그 이야기의 방향을 결정하는 엄청난 힘이 주어진다. 어떻게 해야 내가 이 힘을 그 소녀들의 의도를 존중하는 방향으로 사용할 수 있을 것인가? 나는 내 편집 방향을 잡는 일에 전에 우리가 메시지를 명확화하기 위해 나누었던 그룹 토론을 활용하기로 했다. 나는 오직 그들이 직접 쓴 단어들만 사용했다. 소녀들은 초고를 읽어보았다. 그러고는 무엇이 잘 되었고, 무엇을 바꾸고 싶은지, 초고에 있는 몇 개의 빈틈을 메우기 위해 우리가 해야 할 것들이 무엇인지를 논의했다. 그리고 나는 대본을 수정했다. 우리는 만족할 때까지 이 과정을 반복했다. 몇몇 참여자들은 그들이 원했던 대로 바꾸었다. 대부분의 소녀들이 어머니와 그들의 관계에 대한 이야기를 나누고 싶어 했지만, 이것은 분명 모든 소녀들에게 최우선적인 이슈는 아니었다. 이 점을 고려했을

때, 이 프로그램에서 나의 의도는 실패한 것일까? 나도 잘 모르겠다. 어쩌면 어떤 측면에서는 실패했을지도 모른다. 그럼에도 대부분의 참여자가 선택한 주제의 틀 안에서, 나는 이 두 소녀가 중요한 이야기를 발견하도록 도울 수 있었다고 믿는다.

결론

우리 모두는 우리 안에 수많은 이야기들을 지니고 있다. 우리는 그중 어떤 이야기를 해야 할 것인가? 만약 이야기하는 사람이 듣는 사람과 일대일로 나누게 된다면 이 질문의 답은 달라질 것이다. 또한 만약 한 명이 여러 사람에게 자기 이야기를 해야 한다면 그 답도 또 달라질 것이다. 마찬가지로 만약 한 그룹이 집단적으로 그들의 이야기를 여러 사람들과 공유하려고 한다면 또 달라질 것이다. 나는 모든 참여자들이 그들이 해야 할 이야기들을 나눌 공간을 만들어주면서도 그룹의 이야기들을 연결할 수 있는 프로그램 구조를 만들어나가는 작업을 계속해야 한다.

한 가지 분명한 것은, 소녀들은 그들 개인의 이야기를 나누는 것을 통해서 왜 그들이 사회의 기대에 순응하는 것에 어려움을 느꼈는지를 표현할 수 있게 되었다는 것이다. 그들은 자신이 최근에 했던 행동들이 그들이 얻고자 노력했던 목표와 관계를 성취하지 못하게 할 것임을 깨달았다. 그들의 공연을 통해서 그들은 자신의 엄마와 대화를 시작할 수 있게 되었고, 이해와 협력을 구축할 수 있는 새로운 의사소통 방법을 시도해보고 발견할 수 있게 되었다. 그런 점에서 이 프로그램은 그들의 개별 특성을 유지하면서도 앞으로 그들이 청소년 사법 시스템에 휘말리지 않도록 법에 순응할 필요성을 전달하는 데 성공적이었다고 할 수 있을 것이다.

§ 리사 바커Lisa M. Barker

리사는 뉴팔츠에 있는 뉴욕 주립대학교의 조교수이다. 뉴욕 대학교에서 교육연극학으로 석사학위를, 스탠퍼드 대학교에서 교육과정과 교사교육 전공으로 박사학위를 받았다. 2011년도 위니프리드 워드 학술상 수상자로서, 즉흥 연극 훈련이 교사들의 수업에 미치는 영향을 연구하며 여러 나라의 다양한 기업 의뢰인들을 대상으로 즉흥, 창의성, 리더십 등에 대한 워크숍을 수행하고 있다. 스탠퍼드 대학교 교사교육학과 및 교육우수성 지원센터에서 강의를 했고, '스탠퍼드 즉흥연기 팀' 외에도 '원숭이 무리Barrel of Monkeys', '이야기 해적Story Pirates' 등의 어린이연극 극단과 공연 작업을 했으며, 스탠퍼드 대학교 최초의 어린이 연극 레퍼토리 극단을 설립했다. 시카고의 '어드벤처 스테이지Adventure Stage' 극단의 교육감독을 역임했으며, 뉴욕의 교육연극 기관인 '크리에이티브 아츠 팀Creative Arts Team' 산하의 캐플런 교육연극센터Kaplan Center for Educational Drama에서 근무하면서 미국에서 최초의 '시민연극Applied Theatre' 전공 석사과정(MA)을 설치하는 데 기여했다.

오디션 공지: 단체의 미션mission과 단체 가입admission을 연동하기

내가 교육연극 경력을 시작하게 된 계기는 일정 부분 〈브레이브 하트Braveheart〉라는 영화에 그 공을 돌릴 수 있다. 그 영화 작업에 참여했던 것이 아니라, 좋은 결과를 얻었던 오디션을 보기 직전 여름에 그 영화를 우연히 보게 되었기 때문이다. 노스웨스턴 대학교 2학년생이었던 그해 가을에 나는 '그리핀 이야기Griffin's Tale'라는 극단의 오디션을 보았다. 그 극단은 학생들이 운영하는 어린이 연극 극단으로, 대학생 또래의 배우들로 구성되어 그 지역 어린이들이 쓴 이야기들을 각색하고 공연하고 있었다. 2차 오디션에서 우리는 가족의 저녁식사 장면을 〈브레이브하트〉 스타일로 즉흥적으로 표현하라는 과제를 받았다. 다행히도 나는 오디션 경쟁자들 사이에서 뒤지지 않을 만큼의 대략적인 개요를 알고 있었다. 스코틀랜드 전사들, 멜 깁슨Mel Gibson, '자유'와 관련된 이야기들. 내가 갖고 있지 못했던 것은 오디션 실전에 활용할 수 있을 법한 전략들이었다. 예컨

대 오디션 신청서에 뭐라고 써야 할지, 오디션 장소에 들어갈 때는 어떻게 해야 하는지, 함께 경쟁하는 오디션 경쟁자들과 어떻게 유쾌하고 협력적인 태도로 상호작용해야 하는지 등에 관한 전략들 말이다. 또한 나는 '그리핀 이야기'가 새 멤버들에게 원하는 것이 무엇인지에 대해서도 잘 알지 못했다. 나는 이 극단의 대학공연을 본 적이 있었을 뿐이었다. 그래서 비록 내가 그들의 미적 특성이나 최종 결과물에 대한 대략의 감은 있었지만, 사실 그들의 각색 과정(예: 어떻게 한 아이의 이야기가 연극 작품으로 바뀌게 되는지)에 대해서는 거의 아는 게 없었으며, 그들이 이 과정과 작품에 필요하다고 생각하는 특별한 능력이 무엇인지도 거의 알지 못했다.

오디션 기술의 부족과 '그리핀 이야기'의 배우선정 기준에 대해 잘 몰랐음에도 아마 내가 무언가 잘했던 모양이다. 그리고 감사하게도, '그리핀 이야기'와 다른 유사한 전문단체들에서의 경험을 통해, 나는 이후 20여 년 동안 나의 개인적 삶과 전문가로서의 경력에 큰 영향을 주었던 사회적 인맥은 물론 상호적이고 미학적인 작업들과의 만남을 갖게 되었다. 이러한 앙상블[12] 기반 모델은 내가 청소년 관객들을 위한 공연의 전문가로서 나의 정체성을 발달시킬 수 있는 지속적인 공동체가 있었음을 의미한다. 매주의 리허설은 각색 과정을 이해하는 견습의 과정이 되었고, 나는 '그리핀 이야기' 단원 중 경험이 많은 베테랑 단원을 멘토처럼 의지할 수 있었다. 이 극단의 멤버로서 겪은 경험은 내게 혁신적인 변화였으며, 그것은 오디션이 있다는 걸 알고 신청하고 합격한 사람들만이 누릴 수 있는 경험이었다. 여러 해 동안 나는 다음과 같은 궁금증을 품어왔다.

내가 오디션에서 캐스팅 감독들의 눈길을 끌었던 것은 대체 무엇이었을까? 〈브

12 앙상블ensemble은 본래 음악용어로서 조화를 이루어 하나의 화음을 만들어낸다는 뜻에서 유래하여, 연극에서는 배우들의 연기가 특정 역할이 돋보이기보다는 전체적인 균형과 조화를 이루는 것을 뜻한다. 또한 앙상블은 그렇게 집단으로 함께 협업하여 창작, 연습, 공연하는 것을 지향하는 연극작업 방식을 의미하기도 한다.

레이브하트)를 빗대었던 내 즉흥연기가 오디션의 결과를, 그리고 나아가서 나의 경력이 이렇게 바뀌게 된 것에 여하간 영향을 미쳤을까? 나의 선택과 상호작용들, 혹은 다른 무언가가 극단의 마음에 들었던 것일까?

티칭아티스트이자 연출가 교육가로서 나의 궁금증은 계속된다.

가입 과정의 구성(예컨대 '오디션'의 형식, 과제, 상호작용 등)은 우리의 미션과 잘 맞는 멤버들을 끌어들이고 평가하고 확보하고 유지하고자 하는 우리의 의도를 어떻게 대변하는가? 우리가 가입 과정과 우리의 미션을 일관되게 조정하기 위해서는 어떤 단계들을 밟아나가야 하는가? 다시 말해, 오디션과 같은 과정이 우리 작업의 성격에 진정으로 필요한 능력들을 평가할 수 있기 위해서는 어떻게 준비해야 하는가?

이 사례연구에서 나는 '그리핀 이야기'에서 배우로, 그리고 나중에 스탠퍼드 대학교의 어린이연극 극단인 '날아다니는 나무집Flying Treehouse'의 설립자이자 공동연출자로서 나의 경험들을 성찰하며 이러한 질문들을 되새겨보고자 한다. 나는 각 극단의 미션mission(예: 공식적, 명시된 목적), 가입admission(예: 학생들이 극단의 일원이 되기 위해 거치는 과정), 그리고 추론되는 의도intention(예: 그 가입 과정의 밑바탕에 내재된 극단의 동기와 가치들) 등을 논의하고자 한다. 나는 또한 이 극단들에서의 나의 경험을 비교하면서, 어떤 가입 모델이 더 우월하다고 제시하기보다는 오디션과 같은 가입 과정과 예술 단체로서 우리의 의도 사이의 관계를 성찰하고자 한다.

1990년에 멜리사 체스먼Melissa Chesman이 설립한 '그리핀 이야기'는 어린이연극을 하는 레퍼토리 극단이며 대학생 배우들로 구성되어 있다. 그들은 지역의 초등학교 학생들이 쓴 이야기들을 모으고, 이야기들을 노래극과 촌극으로 각색하고, 이러한 작품들을 직접 그 어린이 작가들의 학교나 대학교에서 공연한다. 이렇게 각색하고 공연하는 과정의 미션은, 극단 홈페이지에 명시된 것처럼, "상

상력과 창의력을 [독려하기] 위함이다." 이러한 목표는 직접 이야기를 만들었고 그 공연을 관람하는 학생들을 위한 것이지만, 나는 이 미션이 이야기를 각색하고 공연하는 대학생 배우들에게까지 확장된다고 주장하는 바이다. 나는 '그리핀 이야기'에서 3년간 앙상블 멤버로 일했던 경험을 통해, 어떻게 극본을 공연 가능한 행위로 각색하고, 이러한 각색 과정을 즉흥을 활용하여 수행해내며, 이를 극장이 아닌 학교 내의 공간(예: 도서관, 체육관, 식당 등)에서 어린이 관객들에게 명확하고 상황에 유연하게 공연해내는 즐거운 견습생 과정을 거칠 수 있었다. 따라서 '그리핀 이야기' 경험이야말로 젊은 성인으로서 나의 상상력과 창의력의 가장 중요한 원천이었다고 말할 수 있다.

내가 '그리핀 이야기' 오디션을 보았을 때는 오디션 과정이 두 부분으로 이루어져 있었다. 먼저 관심 있는 대학생들은 개별적으로 어떤 내용이든 본인들이 원하는 내용으로 2분 분량의 공연을 준비했는데, 그것은 독백일 수도 있고 노래일 수도 있었다. 내 경우에는 어린이들을 위한 동화책을 큰 소리로 읽는 것이었다. 다음으로, 이 1차 오디션의 합격자들이 걸러지고 그들을 대상으로 하는 2차 오디션에서는 극단 멤버들이 오디션을 참관하고 격려했다. 오디션 참가자들은 협력적인 즉흥 활동들에 참여했고, 개별적으로는 널리 알려진 노래들을 특정한 캐릭터가 노래하는 것으로 표현하게 했다(예: "Happy Birthday"를 해적이 부르는 버전으로, "With a Little Help from My Friends"[13]를 탈옥수가 부르는 버전으로).

2차 오디션의 과제들은 그 극단이 즉흥연기(협력적인 환경에서 활발하고 동료를 지지하는) 능력을 지녀야 하며, 과감한 뮤지컬 소화능력과 캐릭터에 기초한 극적 표현에 관심을 지닌 사람들을 새 멤버로 뽑겠다는 의도를 담고 있었다. 이러한 선발 기준은 그 극단의 작업 특성을 고려하여 맞추어진 것이다. '그리핀 이야기'의 각색 과정은 즉흥을 활용하여 아이들의 동화를 연극적 장면들과 노

13 비틀즈가 발표한 노래이며, 90년대 미국의 인기 TV프로그램 〈더 원더 이어스 The Wonder Years〉(국내에서는 "케빈은 열두 살"이라는 제목으로 방영)의 주제가로 조 카커 Joe Cocker가 부른 버전이 사랑받기도 했다.

래를 엮은 작품(순회공연)으로 만드는 과정을 담고 있었다. 최종 결과물은 대략 10개에서 15개 정도의 짧은 이야기들이 연결되는 형태로 구성되어 있었고, 우리는 장면별로 완전히 다르게 보이는 다양한 역할들(예: 체육교사, 사자, 걸스카우트)을 넘나들고 또 빠르게 전환해야 했다. 2차 오디션에서 평가된 능력들은 미적 특성들과 연계되어 있었지만, 나는 그 능력과 명시된 미션이 어떻게 부합하는지에 대해 의문이 들었다. 대체 "상상력과 창의력을 [독려하는]" 능력이란 어떤 것일까? 즉흥 능력은 어느 정도까지 이러한 역량의 대용물이 되는가? 우리는 오디션 과정에서 어떻게 이러한 역량을 자극하고 또 평가할 수 있는가? 우리가 과감하고 활발한 멤버들을 캐스팅하고 난 다음에 극단은 어떻게 그런 능력을 더 키워줄 수 있는가?

나는 그다음 15년간을 다양한 단체들과 일하며 이러한 질문들과 씨름했다. '그리핀 이야기'에서 배우로서 그리고 유사한 전문 단체들인 시카고의 '원숭이 무리Barrel of Monkeys'와 뉴욕의 '이야기 해적Story Pirates'에서, 고등학교 연극교사이자 연출자로서 그리고 2011년에는 스탠퍼드 대학을 기반으로 하는 '날아다니는 나무집Flying Treehouse'의 설립자이자 공동 연출자로서 말이다. '날아다니는 나무집'의 미션은 청소년들의 상상력과 언어 능력을 배양하고 지원하는 것으로서, 지역 초등학교들에서의 창의적 글쓰기 워크숍 활동, 어린이 작가들의 이야기들로 꾸민 학교 발표회, 그리고 이러한 작업들을 매년 대학에서 일반인을 대상으로 공연하는 것 등으로 이루어졌다. 이 미션에 따라, 각색 과정은 4주간의 상주 프로그램을 통해 진행되었고, 그 기간에 우리는 지역의 초등 2학년 학급과 협력수업으로 창의적 글쓰기 수업을 진행하여 거기에서 우리의 작품들에 담아낼 이야기들을 수집했다. 이 교육과정은 '원숭이 무리' 극단의 6주짜리 프로그램을 상당 부분 도입한 것이었다. 이 방식으로, 나는 '원숭이 무리'가 지향했던 지역 기반의 가치체계와 협업 모델을 대학이라는 환경에 도입하고자 하는 의도에서 '날아다니는 나무집'을 설립했다.

비록 '그리핀 이야기'와 '날아다니는 나무집'은 둘 다 대학 캠퍼스 내에 위치하고 있지만, 그 맥락적 환경과 단체의 미션은 서로 달랐다. 그러므로 우리가

어떻게 참여자들을 모집할 것인가를 결정할 때, 공동 책임자였던 댄 클라인Dan Klein과 나는 다음과 같은 질문을 스스로에게 던졌다. "우리의 맥락과 미션이 어떻게 우리의 가입 과정을 만들어낼 수 있는가?" 노스웨스턴 대학교는 미국에서 가장 뛰어난 연극학과가 있는 대학의 하나이며, '그리핀 이야기'라는 극단의 오랜 역사 덕에 오디션 때마다 연극적 역량을 지닌 엄청난 숫자의 참가자들이 지원했다. 정해진 준거(예: 오디션)에 근거한 선발 시스템이 필요하다는 것은 두말할 나위 없이 명백했다. 반면, '날아다니는 나무집'의 설립 당시에 스탠퍼드 대학교에서 활발했던 예술 커뮤니티들에는 이 분야에 전문성을 지닌 학생들보다는 대부분 자기실현이나 취미로 공연에 참여하는 학생들이 많았다. 따라서 우리는 멤버들의 모집에서 스탠퍼드 예술대학에만 의존하기보다는 외부로도 눈을 돌려야 했다. '날아다니는 나무집'이 신생 단체라는 점 역시 우리가 극단의 정착과 미래의 기반이 될 정체성을 확립해야 한다는 것을 의미했다. 그뿐 아니라 우리 단체의 미션은 가르치는 능력이 매우 핵심적이었기 때문에, 우리는 선발 과정에서 공연에 관련된 능력과 가르치는 데 관련된 능력을 모두 평가하고자 했다. 따라서 우리는 친절함, 지적 민첩성, 아동을 전인적이고 복잡한 존재로서 인정하는 관점 등과 같이 통상적인 오디션 과정에서는 측정하기 어려운 성향과 역량들을 우선시하기로 했다. 한 마디로 말하자면, 최소한 '날아다니는 나무집'의 첫해 동안 우리가 오디션 참여자들에게 요구한 사항들은 득보다는 실이 더 많았다고 느꼈다.

댄과 나는 '날아다니는 나무집'의 창립 멤버들은 누구든지 단체에 기여하고자 하는 학생이면 된다고 결정했다. 오디션은 필요 없었다. 관심을 가진 학생들이라면 내가 계획하고 댄과 함께 공동으로 가르치는 "어린이들을 위한 연극만들기" 수업에 등록할 것이라고 생각했다. 우리가 오디션을 건너뛰고 수업을 개설하기로 결정한 배경에 숨은 의도는 두 가지였다. 첫째, 단체에 가입하는 문턱을 낮춤으로써 보다 다양한 능력과 언어적, 문화적 다양성을 지닌 구성원들을 확보하기를 기대했고, 둘째, 학생들을 우리 작업의 구성요소 안에서 훈련시키기 위함이었다. 즉, 이 훈련은 어떻게 협력적으로 드라마를 활용한 글쓰기 워크

숍을 할 것인지, 어떻게 아동들이 쓴 글을 장면이나 노래로 각색할 것이며, 어떻게 이러한 작업들을 효과적으로 아이들과 어른 관객들 앞에서 공연할 것인지 등에 관한 것이었다. 당시 교사교육 전공의 박사과정 학생으로서, 나는 나만의 철학에 기초하여 이 수업과 교육방법을 정리했다. 그것은 바로 좋은 교육, 좋은 각색, 좋은 공연의 특징들은 분명히 식별 가능하며 가르칠 수 있다는 것이었다.

대부분의 결정이 그러하듯이, 어떠한 가입 과정에도 득과 실이 따르게 된다. 오디션 과정을 통해 득이 될 수 있는 것은 오디션에 기본적인 자신감과 경험을 지닌 사람들을 모을 수 있다는 것이며, 그것은 효과적인 공연 능력과 연관될 수 있다. 더욱이 내가 '그리핀 이야기'에서 경험했던 것처럼 상호작용적이고 즉흥 연기를 기반으로 하는 2차 오디션 형식과 같은 사례에서, 오디션에 합격하는 참가자들은 앙상블에 기초한 각색 및 공연 과정에 유용한 협력적 기술에 능숙한 사람들일 수 있다. 이는 나의 '그리핀 이야기' 동료들을 통해 확인할 수 있다. 그들은 내가 만났던 사람들 중 가장 재능 있고 너그러운 공연자들이었다.

오디션 과정을 통해 잃을 수 있는 것은 단체의 멤버들이 보여주는 능력들과 관점들에 다양성이 다소 부족해질 수 있다는 점이다. 이 역시도 '그리핀 이야기'에서의 나의 경험에서 확인할 수 있었는데, 모든 극단의 멤버들은 나를 포함해 백인들이었으며 거의 대부분이 공연 예술을 전공했다(나는 아니었지만). 이러한 구성은 대체로 노스웨스턴 대학교 연극학과가 지닌 단색적인 특성을 대변하는 무작위 샘플이었을지도 모른다. 혹은, 오디션에서 두각을 보이는 학생이, 그 단체의 미션에 관심을 가지고는 있지만 해당 장르의 오디션 경험이나 친숙도가 부족한 학생들과는 (경제적으로, 문화적으로, 언어적으로) 다른 특성들을 지녔을 수 있다는 점을 숙고해볼 가치가 있다. 어쩌면 성공적으로 오디션을 보는 사람은, 예를 들면 고등학교에서 연극 프로그램을 해봤거나 어린이연극 혹은 앙상블에 기반을 둔 공연에 대한 이해가 높았을 수 있으며, 그 이유는 그들이 지역 사회에서 유사한 프로젝트를 보았거나 참여한 적이 있기 때문일 수 있다. 만약 우리가 다양성(연극적 형식, 신체적 외모, 예술적 역량, 언어적 재능 등)이 더 좋은 스토리텔링을 만든다고 믿는다면, 우리는 오디션과 같은 과정을 단체의 미션과

연동하여 조정하는 것을 의도해야 한다. 자칫 우리 예술 커뮤니티의 진입로가 입구가 아닌 방어벽으로 기능하게 되는 그런 위험을 감수하지 않도록 말이다. 더 나아가, 우리가 지역사회 구성원들에게 오디션의 기준을 더욱 명확히 소통할수록, 우리는 우리의 미션에 다가가는 데 더 뛰어난 인적 앙상블을 구성할 수 있을 것이다.

'그리핀 이야기'의 오디션 모델과 마찬가지로, 우리가 '날아다니는 나무집' 수업 등록을 가입 절차로 대체하려 했던 결정은 득과 실이 모두 있었다. 그 수업을 통해 우리는 2시간짜리 수업을 주 3회씩 10주간 시행했고, 총 50시간이 넘는 시간을 함께 했다. 학생들이 보통 한 주에 수업을 6시간씩 듣는다는 것을 감안했을 때(과제를 하거나 공연 관련 과제를 하는 데 시간을 추가로 쓰긴 하지만), 스케줄을 조정하기 힘든 학생들은 자연적으로 배제되었다. 예를 들어, 엄격한 학사 과정이 있는(그래서 선택과목에 대한 재량권이 거의 없었던) 전공의 학생들은 우리 프로그램에 참여하지 못했을 것이다. 하지만 만약 우리가 '그리핀 이야기' 방식─더 자유롭게 일정 조정이 가능한, 정규 교육과정 외의 학생 운영 단체 형식─을 택했다면 이러한 학생들도 수업에 참여할 수 있었을 것이다. 우리가 결정했던 오디션 배제 방식의 또 하나의 부작용은 앙상블 팀의 숫자를 통제하기 힘들었다는 점이다. 모두 22명이 이 수업 과정에 참여했다. 이는 한 개의 학급으로 보면 별로 큰 것이 아니지만, 공연으로 따지면 초대형 캐스팅을 필요로 했다. '그리핀 이야기'가 공연했던 작품들은 대부분 8명에서 14명이 출연했기에, 22명이라는 숫자는 나의 과거 경험과 공연 장소의 크기를 고려할 때 상당한 압박으로 다가왔다. 22명의 '날아다니는 나무집' 출연진 중에 겨우 3명만 스탠퍼드 대학교 연극 및 공연예술학과 전공자들이었다. 비록 아동 발달, 비교문학, 교육학 등 단체의 미션과 관련성이 있는 분야의 전공자들도 있었지만, 대부분의 출연진들은 공학, 경제학, 지구과학 같은 분야를 전공하고 있었다. 그들 중에는 몇몇의 즉흥연기 전문가들과 배우들도 포함되어 있었지만, 일반적으로 오디션 기반 공연과 앙상블 작업을 주로 해왔던 사람들에 비해서 대부분의 학생들은 공연 경험이 턱없이 부족했다.

비록 구성원의 숫자와 공연 경험의 큰 편차가 내게는 새로운 도전이긴 했지만, 우리 단원의 구성은 우리 미션에 부합했다. 우리가 함께 한 지역 초등학교 어린이 작가들 중 대략 절반 정도는 유색인종이었고, 그중 상당수는 집에서 영어가 아닌 다른 언어를 사용하고 있었다. '날아다니는 나무집' 멤버의 삼분의 일 정도는 유색인종의 대학생이었고, 그들은 영어 외에도 프랑스어, 이탈리아어, 중국어, 러시아어와 스페인어 가능자들이었다. 우리의 인종 구성은 우리 지역 사회 구성원들이나 대학 구성원들에 비해 여전히 균형이 잘 맞지는 않았다. 2010~2011학년도 당시, 정규 학위과정 재학 중인 스탠퍼드 대학교 학부생들의 58%는 백인이 아닌 학생들로 구성되어 있었다. 그렇지만 다른 여러 대학 내의 예술 단체들에 비하면 우리 단체의 유색인종 학생 비율이 월등히 높아진 것이라고 볼 수 있겠다. 그뿐 아니라 출연진들은 우리 미션에 부합하는 여러 방면의 기술을 지니고 있었다. 그들은 창의적 글쓰기, 음악(예: 피아노, 기타, 바이올린, 성악), 움직임(예: 무용 안무, 무대 격투, 대학 레슬링 팀) 등에서 우리의 상주 프로그램과 각색 과정을 풍성하게 해주었다. 그들의 바느질, 영화, 사진, 그래픽 디자인 능력 또한 공연 관련 과제들과 홍보 자료 제작에 도움이 되었다.

설립 이후로, '날아다니는 나무집'은 '그리핀 이야기'와 마찬가지로 오디션 기반의 가입 과정을 포함하는, 대학생들이 운영하는 극단으로 변모했다. 나는 여전히 '날아다니는 나무집'의 홍보 리스트에 포함되어 있는데, 2012년 9월의 오디션 공지가 다음과 같이 왔다는 것을 알게 되었다.

> 3분 이내의 시간에 우리에게 가르칠 수 있는 것(당신이 제일 좋아하는 취미, 당신 외에는 그 누구도 하는 법을 모르는 것이면서 당신이 잘하는 것, 또는 우리가 다 알고는 있지만 그것을 더 잘하는 법)과 환한 웃음을 가져오세요. 우리는 수다를 떨고, 아이들의 이야기들을 가지고 놀며, 즐거운 시간을 가질 겁니다.

이러한 오디션 과제들―가르치고, 아이들이 쓴 이야기들을 각색하는 것―은 단체가 참여하고 있는 상호적 실행의 진정성을 담고 있으며, 또한 향후 단체의 일원

이 될 사람들의 효과적인 협력 및 의사소통 능력을 평가할 수 있는 가능성을 열어준다. 이러한 과제들은 또한 미래의 멤버들에게 그 단체의 각색 과정과 미학에 대한 이해를 제공하며, 따라서 그들이 그 단체의 구성원이 되고자 오디션을 볼 가치가 있는지를 결정하는 데 큰 도움을 주게 된다.

'날아다니는 나무집'이 발전해갈수록, 나는 그 단체의 문지기들이 새로운 멤버 가입 과성의 의도를 계속해서 주구하기를 바란다. 나는 이 의도성이 바로 다음 네 가지의 질문 종류들을 관통하는 것으로 보고 있다.

- 우리의 미션과 환경을 이해하기

 우리의 미션은 무엇인가? 우리의 미션은 어떤 핵심 가치들에 기반을 두고 있는가? 우리의 지역사회 파트너들은 누구이며 그들의 가치는 무엇인가?

- 기준을 명시하고 우리에게 필요한 것을 평가하기

 우리의 과정과 작품에는 어떠한 능력이나 기질이 꼭 필요한가? 이러한 능력과 기질 중에 우리 단체의 가입에 전제조건이 되는 것들은 어떠한 것들이며, 또 멤버가 된 후에 배울 수 있는 것은 어떠한 것인가? 우리 현재의 멤버들에게 필요한 자산과 분야는 어떠한 것들인가?

- 가입 과제와 절차를 계획하기

 어떠한 공연 과제들(예: 아이들의 이야기를 소리 내어 읽기, 가족 식사 장면을 즉흥연기로 표현하기, 3분간의 수업 실연 등)이 우리 작업의 본질과 진정으로 부합하며, 이 작업에 필요한 능력들을 평가할 수 있는가?

- 모집과 의사소통

 어떻게 하면 우리는 현재 멤버들과 미래의 멤버들에게 우리의 가입 과정을 더 명확하고 포괄적이며 설득력 있는 방법으로 안내할 수 있는가? 이 과정에 대해 알고 싶어 하는 모든 사람들에게 우리의 가입 과정을 어느 정도까지 공개할 수 있는가?

내가 가르치고 연출하고 공연하는 일을 계속하는 한, 나는 이러한 질문들로

다시 돌아가서 내가 좀 더 의도적으로 미션과 가입을 더 연계하여 맞출 수 있게 되기를 바란다. 그래야만 그저 무작정 씩씩하기만 한brave-hearted 우연에 의존하는 위험 부담을 덜게 될 수 있기 때문이다.

참고할 것

'원숭이 무리'와 '이야기 해적'은 모두 '그리핀 이야기'를 거쳐 간 졸업생들에 의해 설립되었다. 에리카 로즌펠드 할버슨Erica Rosenfeld Halverson과 할레나 케이스Halena Kays는 1997년 시카고에서 '원숭이 무리'를 설립했고, 리 오버트리Lee Overtree, 드루 캘린더Drew Callander, 제이미 살카Jamie Salka는 2003년에 뉴욕에서 '이야기 해적'을 설립했고 2009년에는 LA에 지부를 설치했다.

감사의 글

소피 카터-칸Sophie Carter-Kahn과 댄 클라인, 리 오버트리와 에리카 로즌펠드 할버슨의 조언과 우정에 감사를 표한다.

§ 미셸 달렌버그 Michelle Dahlenburg

미셸 달렌버그는 텍사스 주 오스틴에서 시민연극 실천가이자 연극연출가, 구술사 전문가로 활동하고 있다. 예술과 커뮤니티, 시민활동, 사회변화 등이 연계된 워크숍이나 음향 설치, 공연 창작과 관계된 작업을 한다. 수감 중이거나 수감 이후의 여성들과 연극 프로그램을 진행하는 '컨스파이어 극단Conspire Theatre'의 공동 예술감독이기도 하다. 또한 '해치HATCH'라는 사회적 변화를 목표로 하는 예술가와 활동가 단체의 동인으로 활동하며 텍사스 주립대학교에서 드라마에 기반을 둔 수업을 가르치고 있다. '파라마운트 극단 Paramount Theatre', '텍사스 포크 라이프Texas Folklife', '크리에이티브 액션Creative Action', '아메리칸 띠어터 극단American Theatre Theatre' 등 여러 기관에서 티칭아티스트로 활동해왔으며, 오스틴의 텍사스 대학교에서 '청소년과 커뮤니티를 위한 드라마/띠어터' 전공으로 MFA 학위를 받았다.

'월러 크리크의 유령들' 프로젝트: 하나의 장소가 어떻게 인식되고 경험되는가를 재구성하기

우리 대부분은 무수히 많은 으스스한 장소에 관한 수많은 유령들, 즉 그 특정 장소와 관련된 기억들을 지니고 있다. 심지어 새로운 장소에 가서도 우리는 옛 유령들을 떠올리기도 한다. 예를 들어, 왜 모든 초등학교들은 똑같은 냄새가 날까? 기억은 우리 일상의 공간 및 장소들과 우리를 정서적으로 연결해준다. 하지만 우리가 특정한 장소에서 유령을 보지 않게 되더라도 우리는 그 장소에 여전히 관심과 애정을 갖게 될까? 만약 우리가 다른 사람들이 어떤 장소에 관심을 갖게 하고 싶다면, 우리는 협업을 통해 그 장소에 대한 특정한 추억을 만들어낼 수 있을까? 티칭아티스트로서 나는 연극과 스토리텔링이 어떻게 친숙하지 않은 장소에 대한 새로운 기억들을 만들어내어 사람들을 지역, 시민, 그리고 사회 변혁적 이슈들에 참여시킬 수 있는가를 실천하는 데에 관심이 많다.

월러 크리크Waller Creek는 텍사스 주 오스틴의 한 지역으로, 그 인근 주민들이

긍정적인 기억을 떠올리는 장소는 아니다. 오스틴 시내를 따라 달리다 보면 볼 수 있는 월러 크리크는 도시의 쇠락과 상습 침수구역을 상징할 뿐 아니라 노숙자들의 야영지이자 오랫동안 방치되었던 지역이었고, 현재는 대규모의 재개발이 진행되고 있는 곳이다. 2010년, 나는 오스틴에 있는 텍사스 주립대학교에서 실행 논문 연구를 위해 린 오스굿Lynn Osgood이라는 도시디자인 박사과정생과 함께 "월러 크리크의 유령들"이라는 시범 프로그램을 만들어 실행했다. 린은 프로그램의 공동 진행자이자 월러 크리크의 역사가로서, 오스틴 시의 월러 크리크 시민 자문위원회의 일원이기도 했다. 우리의 의도는 특정 장소와 관련된 장소 특정적 공연site-specific performance 워크숍을 이용해 오스틴 주민들이 그 지역의 유령들(그곳의 과거, 현재, 미래의 시민사회 이슈들)에 대해 알아보면서 그 장소와 연계를 맺고 그들의 인식을 재구성해보는 것이었다.

프로젝트의 목표는 나 자신의 관심사, 내 프로젝트의 동료, 참여자들, 그리고 워크숍 장소의 물리적 특성들을 고려하며 유동적이고 지속적인 진화의 과정을 거쳤다. 이 사례연구에서 나는 이 프로젝트를 형성한 내적 및 외적 영향들을 살펴보고자 하며, 여기에는 워크숍의 초점과 내용, 참여자 선발과 물리적 위치 등이 모두 포함된다. 나는 정부 기관 산하의 업무와 티칭아티스트의 작업이 연계된 이 프로젝트 사례를 통해 우리의 작업이 거시적 사회체계 변화 운동의 일환이었음을 밝히는 결론으로 마무리하고자 한다.

왜 월러 크리크인가?

2010년 봄, 린이 내게 와서 월러 크리크와 관련된 예술 기반 프로젝트를 시험적으로 해볼 것을 제안했다. 린의 박사 연구주제는 '공공 공간에서의 즐거움fun의 역할'에 초점을 두고 있었고, 그녀는 마침 재개발 계획이 제안된 월러 크리크를 오스틴 주민들이 매력적인 곳으로 새롭게 볼 수 있도록 예술을 활용하여 자극을 주고자 했다. 당시 나는 지역사회, 시민사회, 그리고 사회 전반의 변혁에 초점을 둔 논문 프로젝트를 찾고 있었다. 나는 대학의 상아탑을 벗어나 내

가 사는 도시인 오스틴과 관련된, 그리고 오스틴 주민들과의 지속적인 관계를 형성하고 싶었다. 나는 또한 나의 프로젝트를 시민연극과 연극공연, 비판적 교육학과 예술 기반의 시민적 대화가 교차하는, 그런 이론과 실천이 넘나드는 작업으로 구성하기를 원했다.

린의 아이디어는 우리가 추구하는 여러 목표를 동시에 충족할 수 있는 완벽한 기회로 보였다. 비록 그 지역에 대해 잘 알지는 못했지만, 나는 풍성한 역사적·정치적 반향을 담고 있으며, 시민적 대화를 위한 연극을 실험할 수 있는 기회가 있는 그런 옥외 장소에서 일한다는 것에 큰 흥미를 느꼈다. 프로젝트가 어떤 모습으로 진행될지 확신할 수는 없었지만, 린과 나는 열정적으로 협업을 시작하게 되었다.

우리는 왜 이 일을 하고 있는가?

그로부터 몇 주 동안, 내가 프로젝트의 목적에 대해 확신을 느끼지 못하게 되면서 처음의 흥분감은 점점 시들해져 갔다. 과거 티칭아티스트로서 일했던 경험을 돌아보면, 나는 주로 특정한 목표를 지닌 협업기관과 긴밀하게 작업해왔다. 비록 린이 시민 자문위원회의 일원이긴 했지만, 우리는 시와 체계적인 협력관계를 맺고 있는 것이 아니었다. 우리는 이 프로젝트를 미래를 위한 잠재적 시험용으로 보기는 했지만 우리에게 목표와 우선순위를 제시하는 협력기관이 없었기에 우리 스스로 목표를 수립해야 했다.

주례 회의를 갖던 어느 날, 린은 나에게 도시 계획사업 때 대중의 의견을 수렴하는 전형적인 몇 가지 방법, 예를 들어 공청회나 설문지나 회의 같은 것들에 대해 이야기해주었다. 그리고 그러한 방법들은 대개 가장 목소리가 크거나 관심 있는 관계자들에게만 전달되는 경향이 있다고 했다. 이러한 방식은 자신들이 의견을 내봐야 아무것도 달라지지 않을 거라고 믿는 대다수 생업에 바쁜 사람들의 참여의지를 꺾게 되는 부작용이 있다는 것이었다. 나는 물었다. "그럼 우리 목적은 그 지역에서 일어나고 있는 어떠한 일에 대해 사람들이 어떤 결정

을 내릴 수 있도록 돕는 것인가요?" 그녀는 "아니요. 그렇게 되진 않을 거예요. 내 목적은 사람들이 윌러 크리크를 사랑하게 하는 것이랍니다"라고 대답했다. 린은 시가 처음 제시한 터널 개발 프로젝트가 스무 블록이 넘는 침수지역을 매우 유용한 땅으로 바꿔줄 것이라고 설명했다. 하지만 그 지역에 녹지 조성, 공공 예술, 사업 및 휴양 공간 등이 가능한 재개발을 위한 재원을 확보하는 것이 어려운 상황이라고 했다. 그녀는 시가 기업들과 자본을 지닌 사람들의 참여를 필요로 하고 있다고 말했다. 나는 이 프로젝트가 단지 정부 홍보에 불과할 가능성이 있다는 것이 걱정되었다. 나는 이 프로젝트가 주민들의 질문을 불러일으키고 그들 스스로 그 지역에 대해 더 깊이 알게 되기를 원했으며, 단순히 그 공간에 대해 한쪽의 일방적인 이야기만을 제시하는 것은 원치 않았다. 나는 궁금했다. "왜 사람들이 이 일에 관심을 가져야 하는가? 그래야만 그들이 이 재개발을 위한 공채 발행에 찬성할 것이기 때문에?"

도대체 이 프로젝트가 필요한 사람은 누구인가?

나는 프로젝트를 시작할 때, 내 시간의 상당 부분을 참여자들과 협업자들이 필요로 하는 것이 무엇인가를 찾기 위한 질문을 던지고 듣는 데 쓰는 편이다. 나는 또한 아주 극적인 긴장이나 갈등 상황을 끌어낼 수 있는 흥미로운 이슈나 이야기가 담겨 있는 장소를 찾아다닌다. 이러한 장소들은 종종 참여자들 그리고/또는 관객들 사이에서 가장 강력한 변화의 촉매제가 되기도 한다. 그 지역의 상황에 대해 알아가면서, 나는 현재 윌러 크리크의 이해당사자들과 재개발 계획에 대한 반응 사이에 긴장이 뜨겁게 고조되고 있음을 알게 되었다. 이 지역의 주민들과 사업체들은 그 변화가 어떤 형태로 이어질지에 대해 자신들의 의견을 제시하고자 했다. 즉, 부동산 가치가 상승하게 될 경우 음악 연주장 주인들이나 소규모 자영업자들, 집주인들은 터무니없는 가격으로 인해 이 지역에서 내몰리게 될 가능성이 있었다. 게다가 노숙인 보호운동가들은 그 지역의 노숙인들이 쫓겨날 것이라는 우려를 지니고 있었다. 나는 음악 연주장 주인들, 노숙인 보호

운동가들, 도시 계획자들을 만나 인터뷰를 하고, 그들의 허락을 받아 재개발에 대해 그들이 느끼는 감정을 탐구하는 그런 연극을 만들어보면 어떨까라는 상상을 하게 되었다. 연극 후에 관객과의 대화가 이어질 것이고, 서로 다른 이해당사자들이 서로 토론하고 시 공무원들과 평화적인 방식으로 연계할 수 있을 것이었다. 나는 이것이 전통적인 참여 진행방식—모두의 포용, 협력, 대화가 배제된—의 장벽을 허물고 이곳에서 가능한 새로운 스토리를 함께 만들어나가기를 희망했다.

내가 린에게 이러한 아이디어들을 꺼내자, 그녀는 연극 한 편을 만들자는 의견은 마음에 들어하면서도 이해당사자들과 시 사이에 존재하는 긴장을 악화시킬 수 있다며 우려를 표했다. 그녀의 말에 의하면, 시는 이들과 논의를 하고 있었으며 당사자들의 염려는 이미 충분히 들었다고 느낀다는 것이다. 그녀는 이 작품이 너무 정치적이며, 자칫 이미 진행된 일들을 취소시킬 수 있다고 걱정했다. 나는 스스로에게 물었다, "연극의 임무는 무언가를 유발하고 도전하는 것이 아닌가? 변화를 향해 나아가는 작업을 하지 않는 프로젝트는 무슨 의미가 있는가?"

린과 다른 사람들과의 대화를 통해, 나는 연극작품을 만들고자 하는 나의 바람에 이해당사자들의 실제 목적이나 필요보다는 나 자신의 관심사와 내가 그들에게 필요하다고 인식한 것이 더 강하게 작용했음을 깨닫게 되었다. 이런 상황을 처음 겪는 입장이므로, 나는 보다 전문적 식견이 있는 린의 의견에 따르기로 했다. 연극 한 편을 만드는 대신, 우리는 월러 크리크에 대해 잘 알지 못하는 오스틴의 주민들 및 학생들과 함께 재개발에 대한 이해와 인식을 향상할 수 있는 장소 특정적 공연site-specific performance 워크숍을 야외에서 다섯 차례 열기로 결정했다.

이 새로운 방향 선회는 버겁게 느껴졌다. 대체 사람들이 무엇 때문에 월러 크리크와 그 재개발에 관심을 갖겠는가? 마치 우리 프로젝트의 잠재적 참여대상들과 마찬가지로, 나 역시 월러 크리크에 대한 선험지식이 거의 없다는 것을 깨달았다. 다른 사람들이 왜 관심을 가져야 하는지를 고민하기 전에, 나 스스로

관심을 가져야 할 이유를 찾아야만 했다.

월러 크리크 만나기

7월의 어느 무더운 오후, 린은 월러 크리크 중심가를 산책하자고 제안했다. 그녀가 설명해주는 그 지역의 역사를 들으며, 나는 그 공간의 가공되지 않은 아름다움에 감탄하는 한편 그것들이 방치되어 있다는 데에 깜짝 놀랐다. 금이 쩍쩍 가 있는 인도, 더러운 물에 떠다니는 음료수 병들, 허물어진 담장, 다리 밑의 지저분한 낙서들과 무성히 자란 잡초들. 한때 잘나가던 이 지역은 1913년 홍수로 인해 고풍스러운 빅토리아풍의 주택들이 무너졌고 부동산 가치가 폭락했으며, 그 후에 개울 주변의 작은 집들에 저소득층과 유색인종 주민들이 들어와 살게 되었다고 한다. 1976년에 시는 개울을 따라 위치한 워털루 공원을 재개발했다. 이러한 역사적 사실들이 덧입혀지면서, 나는 월러 크리크의 유령들을 직감하게 되었다. 나는 그 재개발 과정에서 남겨진 유물들을 볼 수 있었고 산책, 자전거 타기, 피크닉과 콘서트 등 여러 가지 가능성을 상상해볼 수 있었다. 이 지역은 현재 그러한 활동들에 도움이 되진 않는 상황이었다. 그렇지만 나는 티칭 아티스트로서 예술을 활용하여, 오스틴에서 일상을 보내는 주민들이 이 개울의 역사에 관심과 이해를 갖게 되고 그 미래를 꿈꾸도록 도움을 줄 수 있다고 생각하게 되었다.

위치의 중요성

린과 나는 텍사스 대학교의 학부 디자인 수업에서 할 3시간짜리 워크숍 2회차 지도안을 계획했다. 이는 공연과 디자인의 연계에 관심 있던 내 동료가 담당하는 수업이었다. 처음에 나는 이 개울과 연계하여 진행하는 우리 워크숍의 장소가 참여자들이 그 개울과 정서적 연대를 갖는 데 영향을 준다고 믿지 않았다. 37도가 넘는 폭염 속에, 우리는 첫 번째 워크숍의 대부분을 에어컨이 가동되는

강의실 내에서 하게 되었다. 우리는 이 워크숍의 야외 활동 부분을 월러 크리크 구역 중 텍사스 대학교의 미술과와 연극과 건물 사이로 개울이 흐르는 구간에서 진행하기로 계획했다. 이 개울 구간은 사실 시가 계획하는 재개발 구역에 포함되지는 않았으나, 무더운 날씨와 이동수단이 없는 상황에서 훨씬 용이한 대안이었다.

두 번째 워크숍은 재개발이 진행될 중심가의 구체적 장소에서 수업하는 것의 중요성을 절감하게 해주었다. 참여자들과의 '이미지 연극'[14] 활동을 준비하면서 나는 그들에게 월러 크리크의 역사와 이슈들에 관련된 단어나 문장을 브레인스토밍해보도록 했다. 학생들은 애를 썼지만 잘 풀어나가지 못했고, 짜증을 내기 시작했다. 나는 내가 이 대상들과 실패하고 있다고 느꼈고, 이 프로젝트에 의문을 갖게 되었다. 결국 나는 그들에게 "이게 왜 어렵죠?"라고 물었다. 잠시 정적이 흘렀고 한 학생이 말했다. "왜냐하면 저희는 월러 크리크에 대해 별로 관심이 없기 때문이죠." "우리는 왜 관심이 없을까요?"라고 내가 물었다. "왜냐면 거긴 그냥 개울일 뿐이잖아요. 왜 우리가 관심을 가져야 하죠?" 내가 물었다, "음, 그렇다면 오스틴 시에 있는 여러 강이나 개울들 중에 관심이 있는 건 있나요?" 그들은 잠시 생각하더니, "네! 바톤 스프링스Barton Springs요!" "왜 우리는 바톤 스프링스에는 관심이 있을까요?" "왜냐하면 우리는 거기에서 수영도 하고, 즐겁게 놀 게 많기 때문이죠." "좋아요, 밖으로 나갑시다."

월러 크리크 개울이 지나는 텍사스 대학교 구역으로 나가서, 나는 나머지 워크숍을 진행했고, 그 개울의 특징에 대한 몇 가지 기준에 기초하여 공연을 구성하는 활동으로 마무리했다. 학생들은 처음에는 다소 회의적인 반응을 보였지만, 공연만들기 활동은 그들이 일반적인 방식에서 한 발 벗어나 그 개울에 대해 새로운 방식으로 체험할 수 있는 기회가 되었다. 워크숍이 끝날 무렵, 학생들은 에너지가 넘치는 즐거운 공연자가 되어 춤을 추고 탬버린을 흔들며 "여기가 우

14 보알의 연극 접근방식 중 하나로서 정지 장면을 활용한 표현과 소통을 강조하는 연극방법.

리의 개울이다!"라며 물장구를 치며 놀고 있었다.

비록 설문결과에서는 우리 워크숍이 참여자들과 그 공간과의 관계에 영향을 주었다고 나오기는 했지만, 나는 학생들을 재개발 예정지로 직접 데려가지 않았다는 점이 계속 신경 쓰였다. 애초에 나는 참여자들이 그 개울이 지나는 대학 구역과 관련이 있기 때문에 그 연결고리를 월러 크리크 중심가와도 연결할 수 있을 것이라고 추정했다. 하지만 설문조사 결과에 따르면 그렇지 않았다. 많은 참여자들의 대답에는 '대학 캠퍼스'라는 단어가 담겨 있었고, 이것은 텍사스 대학 캠퍼스에 특정된 공연 경험을 의미하는 것이었다. 월러 크리크의 중심가 구역은 굉장히 달랐고, 나는 학생들이 대학 구역에 애착을 느끼는 것만큼 그들이 방문해보지 않은 장소에 대해 애착을 느낄 것이라고는 볼 수 없었다.

작업 의도를 재고하기

이 시점에서 나는 오스틴 주민들이 월러 크리크의 여러 이슈들을 이해하고 그 지역에 대한 기억들을 형성하게 하고자 한다면 그들을 재개발 예정 구역으로 데려가야만 한다는 것을 깨달았다. 나 자신도 그 중심가 구역을 직접 방문하기 전까지는 그 지역의 미래에 대해 관심이나 의지가 생기지 않았었기에, 분명 다른 사람들도 비슷하게 느낄 것이었다. 린과 나는 텍사스 대학교 학생들, 오스틴 주민들, 도시 계획 전문가들과 함께 중심가에서 세 차례 더 워크숍을 진행했다. 나의 현장일지와 워크숍 녹화 비디오에 의하면, 이 프로그램으로 인해 월러 크리크와 자신들의 관계가 변화되었음을 경험한 참여자들이 있다는 것이 분명했다. 많은 참여자들에게 그 공연 작업은 생소한 '공간space'이었던 월러 크리크를 그들의 미래에 큰 가능성을 지닌, 보다 친숙한 '장소place'로 바꾸어주었다. 우리의 원래 의도는 참여자들이 월러 크리크와 연결고리를 맺는 기회를 제공하고 그들의 인식을 재구성하는 것이었으나, 마지막 세 차례 워크숍에서는 그 외에도 몇 가지 흥미로운 점들을 추가적으로 발견할 수 있었다. 그 워크숍들이 지역 조경, 조명, 신호체계 등에 관한 도시 디자인 관련 논의에도 활용 가능하다

는 점, 공공개발 이슈들에 지역 구성원을 참여시키기 위해서는 관계맺기의 과정이 핵심적이라는 점, 그리고 워크숍의 놀이적 특성이 도시 계획자들과 오스틴 주민들을 하나의 놀이터에서 만나게 함으로써 진솔한 대화를 위한 안전한 공간을 제공했다는 점이었다.

얼마 전 '하울라운드Howlround'라는 블로그 홈페이지에 기고한 글에서 마이클 로드는 연극 예술가들이 "관계에 기반을 둔 지속적 대화를 통해 자신의 예술적 자산을 비예술가인 동료들의 필요에 반응하여 활용하는" 시민적 실천에 적극 참여하도록 독려한 바 있다(Rohd, 2012). 그는 티칭아티스트들이야말로 탁월한 듣기능력, 조율능력, 문제 해결력을 지니고 있으며, 이러한 능력들이 커뮤니티 동반자들의 변화무쌍한 요구들을 반영하는 프로젝트들(지역사회, 시민사회, 사회변혁)을 이끌어내는 촉매제가 된다고 주장했다.

프로젝트를 수행하면서, 나는 개별 참여자들 내면의 변화를 이끌어내고 싶다는 나의 바람이 사회 체계의 변화를 만들어보고 싶다는 내 개인적 목표를 드러냈음을 깨달았다. 예술을 활용하여 전통적인 시민참여 방식의 권력관계를 가로막고 바꿔보고자 하는 것 말이다. 티칭아티스트들이 교실과 연극공연에서 기존의 권력관계를 보다 동등한 형태로 바꾸듯이, 우리는 예술 기반 작업을 활용해 일반 시민들, 도시 계획가들, 다양한 이해관계를 지닌 시민들 간의 수직적 소통체계를 바꿀 수 있다. 나는 나의 의도가 단지 월러 크리크를 방문하는 개인들의 변화를 이끌어내는 것뿐만이 아님을 깨닫게 되었다. 나의 목표가 티칭아티스트 작업을 시 정부와 연계하는 것은 물론, 보다 협력적이고 개방적이며 창의적인 공간과 기회를 제공함으로써 시민참여의 전통적 방법들을 바꾸어보겠다는 데까지 확장되었음도 깨닫게 된 것이다.

우리 프로젝트의 유령들: "당신이 양치기 미셸인가요?"

최근에 한 파티에서, 내가 프로젝트에서 만났던 한 친구가 나를 자신의 부인에게 소개시켜주었다. "잠깐만요, 당신이 '양치기' 미셸인가요?"라고 그녀가 물

었고 나는 웃음을 터뜨렸다. '양치기flocking'는 내가 매 워크숍마다 긍정적 협력을 강조하는 비유로서 진행했던 움직임 활동으로, 참여자들이 그들의 필요에 따라 양치기와 양떼 역할을 바꿔가며 하는 활동이다. 파티 참석자들 중 몇몇은 2년 전 내 워크숍에 참여했던 사람들이었기에, 월러 크리크에서의 추억들과 최근에 관리를 맡게 된 새로운 월러 크리크 관리위원회에 대한 활발한 대화를 이어갔다. "제안된 디자인들을 본 적 있나요? 그중 어떤 게 제일 마음에 드세요?" 나는 이런 대화가 오고가게 된 이유는 바로 린과 내가 의도적으로 평범한 오스틴 거주민들과 작업을 추진했기 때문이라는 것을 깨달았다. 그들은 이제 지역의 사람들, 그리고 월러 크리크와 깊은 관계를 경험한 것이다.

이 글을 쓰고 있는 동안, 관리위원회는 월러 크리크 지역을 재개발할 국제 디자인 대회의 당선작을 막 발표했다. 지금으로부터 몇 년이 흘러 우리가 새로 개발된 월러 크리크를 따라 산책할 때, 나는 우리가 여전히 그곳의 유령들을 만나게 될 것이라고 상상해본다. 1913년의 홍수, 노숙자들의 야영지, 물에서 찰방거리는 학생들, 그리고 워털루 공원에서 했던 우리의 '양치기' 활동까지. 그 참여자들에게 월러 크리크는 완전히 다른 장소로 바뀌었다. 이 프로젝트는 나에게 사람들을 서로 연결하고, 사람과 장소를 연결해주는 스토리텔링과 공연의 힘을 되새기게 해주었다. 나의 바람은 이러한 유령들을 만들어냄으로써, 우리 각자가 그 장소에서 환영받는다고 느끼고 저마다 그 미래를 만들어가는 데 참여했다고 느끼는 것이다. 한 참여자의 말을 빌리자면 "이제 우리는 월러 크리크 친구들을 갖게 되었다".

제4장

질

질Quality: 1. 고유한 성질, 특성. 2. 탁월함에 대한 판단, 가치의 양상(Seidel et al, 2009: 5).

예술가이자 교육가로서, 우리 공동저자들은 '질'이라는 용어가 갖는 다면적인 의미를 포용한다. 이 카멜레온과도 같은 '질'의 측면은 성찰하는 티칭아티스트로서 우리가 어떤 '질적 특성들qualities'이 특정한 경험의 '질적 우수성quality'에 기여하는가를 고민하도록 만드는 과제이다. 그래야만 우리가 충분한 정보를 종합하여 결정을 내리거나, 참여자들과의 수업에 활용하는 과정에서 그들의 공통적 이해를 구축할 수 있기 때문이다. 질은 주관적일 수 있다. 질은 때로는 개인적 경험이나 견해에 기초한다. 하버드 대학에서 실시한 연구인『질적 우수성의 특질들Qualities of Quality』은 '질'을 분류하고 분석하려 했으나 또 한편으로는 장소, 역사, 지리적 특성, 정체성 영향 등과 같은 물질적 조건과 요소들이 우리의 '질'에 대한 정의나 이해, 인식에 영향을 미칠 수 있다는 것을 주목했다(Seidel et al., 2009). 그런 점에서 '질'은 순환적이다. '질'은 끊임없는 대화와 성찰을 통해 존재하며 그에 의해 분류된다.

이번 장에서 우리는 앞에서 '의도성'에 대해 논의했던 전제에 기반을 둔다. 우리는 드라마적 경험의 질은 맥락 속에 자리하며, 그 경험들의 가치는 예술교육가와 참여자들, 그리고 그들과 환경 간의 관계 속에서 결정되는 특정한 요인들

에 의해 발생한다고 생각한다. 우리는 질적으로 우수한 드라마 학습 경험은 그 의도의 명확한 이해와 양질의 작업을 추구하는 노력을 공유함으로써 향상되며, 이는 전체 과정에 걸쳐 함께 구축되고 다듬어지는 것이라고 믿는다. 성찰적 티칭아티스트는 경험의 중요한 목적들에 대해 참여자들을 토론으로 끌어들이고, 그 여정의 성취에 관한 기준을 함께 만들며, 그 최종 결과물을 함께 결정하거나 기술할 수도 있다. 이러한 노력은 모두 성찰적 경험의 질을 높여줄 것이다.

이 장에서는 성찰적 티칭아티스트가 참여자들과 함께 질을 탐구하는 세 가지 구체적인 방법을 자세히 살펴보고자 한다. 우리는 다음의 것들을 어떻게 할지를 고민하려 한다.

- 강렬하고 핵심적인 질문 던지기
- 공통의 목표 설정하기
- 성취의 기준 정의하기

질문을 던지고 기준을 정의하며 목표를 설정하는 것은 목적성과 통찰력을 지닌 양질의 드라마 학습 경험을 가능하게 한다. "교사/예술가, 학부모, 멘토들은 학생들이 결정하는 것을 충분히 시간을 갖고 지켜보고 학생들이 자신들의 선택과 그 선택이 그들의 학습 경험의 질에 미치는 영향력을 숙고하도록 도와야 한다"(Seidel et al., 2009: 85). 명확한 의도는 발견과 배움으로 가는 길을 만들어내는데, 이 과정에서 참여자들은 개별적으로, 또 집단적으로 양질의 실천이 무엇인지 확인하고 특징짓게 된다. 학생들이 학습 경험의 일부로서 성취하고자 하는 것이 어떤 모습인지를 고려하고 목표를 구축할 때, 그 여러 겹의 과정 속에서 학생들은 더 성장하며, 이상적으로는 더 깊은 개인적 이해와 과정 자체에 대한 몰입으로 안내된다.

티칭아티스트와 그 협력자들이 무엇이 양질의 실천인가를 함께 정의하고자 할 때, 그들은 또한 예상치 못한 것들도 대비해야만 한다. 보가트[A. Bogart]와 란다우[T. Landau]는 이렇게 말한다.

하나의 프로젝트는 구조와 함께 방향성을 필요로 한다. 그러나 과연 리더가 자신이 사전에 결정했던 것과 똑같은 결과물을 반복하여 만들어내지 않고서 새로운 발견을 목표로 할 수 있을까? 우리가 "그것은 무엇이다"라고 선언하는 것을 멈추고, 진정으로 "그것은 무엇인가?"를 물을 수 있을까?(Bogart & Landau, 2005: 18).

질문, 기준, 목표는 협력에 침여하는 사람들의 홍미를 유발하고 탐구하고자 하는 욕구를 자극할 것이다. 이 장에서 우리는 각각의 개념들이 어떻게 작동할 수 있는가를 알아보고자 한다.

강렬한 질문: 질문은 탐구 주제에 대한 학생들의 홍미를 어떻게 유발하는가?

단 하나의 강렬한compelling 질문으로 그 경험을 구성하는 것은 어려운 일이다. 어떤 질문이 학생들의 홍미를 자극할까? 어떤 질문이 당신에게 매력적으로 느껴지는가? 어떤 질문이 또 다른 질문을 불러일으킬까? 질문은 어떻게 참여자들의 삶의 경험에서부터 만들어지며 혹은 그들의 삶의 경험과 연계되는가? 어떤 질문이 드라마 학습 경험의 각 단계를 안내하게 되는가? 성공적이고 홍미진진한 질문을 구축하기 위해서는 특정한 과정이 실행되는 이유와 방법에 대한 명쾌한 이해가 필요하다. 그리고 이러한 생각들을 구체적이고 매력적이며 관련 있는 요구들로 종합하여 탐구할 수 있도록 해야 한다. 강렬한 질문은 구성적으로는 단순하지만 그 범주는 매우 광대하다. 강렬한 질문은 개인적이고 관련성 있는 응답을 유도하며 다양하고 깊은 탐구를 가능하게 한다. 예를 들어, 십대 청소년들과 방과 후 연극 프로그램을 실행하는 티칭아티스트는 단원들에게 다음과 같은 질문을 제기할 수 있다. "배우의 도구는 무엇인가요?" 이 질문은 간단명료하지만 그 초점은 지식 습득이나 기억력 테스트에 있다. 그 대신에 이 티칭아티스트는 다음과 같은 질문을 할 수 있다. "드라마는 여러분이 다른 사람들

의 관점을 이해하는 데 어떠한 도움을 주었나요?" 이 질문은 다양한 요인들로 인한 탐구를 독려하고 있으며 드라마/띠어터 양식에 대한 총체적 탐구를 시간이 지날수록 더욱 다면적으로 향상시킬 수도 있다. 강렬하고 흥미진진한 질문은 학습자가 새로운 질문을 이끌어내는 대답들로 인해 얻게 되는 새로운 지식은 물론, 여러 겹의 지식들을 벗겨내고 들어가 근본적인 배움을 발견하도록 돕게 된다.

교육학자 키런 이건Kieran Egan은 학생들을 끌어들이는 학습 경험은 우리의 상상력을 포착하고 담아내는 미스터리를 지니며 그로 인해 더 배우고 싶게 만드는 것이라고 했다(Egan, 2005). 흥미진진한 질문은 더 많은 기회를 불러온다. 프로그램의 구성과 긴밀하게 맞물린 질문은 더 많은 다른 질문들을 끌어내고 탐구의 가능성을 이끌어낸다. 그 과정을 통해 학생들은 더 많은 정보를 찾고자 하고, 다른 사람들의 관점을 탐구하게 되며, 그들이 품은 의문에 대한 적절한 답을 구축하면서 더 깊은 이해에 도달하게 된다. 질문은 학생들의 배움의 여정을 그들의 경험, 관심사, 인생과 연계시키고 반응하게 만들어준다.

강렬한 질문을 개발하는 것은 '거꾸로 교수법 디자인backwards instructional design'의 핵심이다(Wiggins and McTighe, 2006). 강렬하고 흥미진진한 질문은 드라마 학습 경험에 구체적이고 집중된 목적을 제공하며, 그 경험이 추구하고자 하는 큰 그림 속에 학생들을 실질적 중요성을 지닌 존재로 포함하게 된다. 티칭아티스트가 교수방법을 구상할 때 강렬한 질문은 바로 그 질문을 탐구하기 위해 어떠한 전략과 활동들이 필요할지를 결정해주는 잣대가 된다. 학습자들은 성찰적 순간들을 통해 그 질문에 대해 더 깊이 있게 이해할 수 있으며 여러 가지의 가능한 답들을 생각해볼 수 있다. 각각의 질문들은 학생들이 스스로의 독립적인 결론을 형성하도록 독려하게 된다. 아마도 거꾸로 교수법 과정

> **잠시 연습해보자!**
> 당신이 최근에 실행한 수업이나 프로그램을 떠올려보라. 잠시 실행해보면서 간결한 질문을 하나 만들어보라. 그 질문은 당신 수업의 두 개 정도의 핵심 개념/단어들을 포함하며, 동시에 대상들이 생각해볼 만한 다양한 대답을 유발하는 질문이어야 한다.

에 참여하는 학생들이 얻는 가장 큰 장점은 그 깊이 있는 몰입일 것이다. 학생들이 '무엇을 하는가'는 보다 거시적인 목적을 지니게 되는데, 왜냐하면 학생들은 자신들이 '왜' 그 경험에 참여하고 있으며 그 경험으로부터 '어떻게' 도움을 받게 되는지를 명확히 이해하고 표현하게 되기 때문이다.

기준: 우리가 목표를 성취했는지 어떻게 알 수 있는가?

이 질문이 담고 있는 의문은 다음과 같다. "참여자들은 사전에 정해진 표준화된 기준criteria에 도달하고자 노력할 때 더 목표를 잘 달성하는가, 아니면 그들이 얻어야 할, 또는 얻고자 하는 목표가 무엇인지를 함께 정의할 때 더 목표를 잘 달성하는가?" 이 장에서 명백히 알 수 있듯이, 우리는 참여자들이 목표 달성을 위해 노력하는 것뿐만 아니라 목표를 함께 정의하는 데 참여해야 한다고 믿는다. 참여자들 대부분이 필수적인 예술적 기예, 미학적 용어, 또는 과거 예술 경험 등과 같은 전문성이 부족한 예술 양식의 초보자라는 점을 감안하더라도, 여전히 그들이 생각하는 질적 목표가 어떠할지 또는 어떤 느낌일지에 대한 대화에는 참여할 수 있다. 따라서 티칭아티스트는 그 성취를 위한 기준을 논의하는 데 필수적인 기초 이해를 참여자들에게 제시할 수 있는 방법을 고려해야 한다. 경우에 따라서는, 예술적 관점에 관한 장에서 논의할 것처럼, 그들이 연극을 경험할 기회를 주는 것일 수도 있으며 이를 통해 참여자는 미학적 용어들을 익힐 수 있을 것이다. 관객의 관점과 배우의 관점에서의 연극에 대한 지속적인 토론을 통해 학생들은 무엇이 '질적 성취'를 정의하는가를 더 잘 이해할 수 있다. 다른 경우에는, 양질quality을 정의하는 우리의 사전 지식이 우리가 누구이며 우리가 믿는 것이 무엇인지에 대한 이해에 주로 기초하기도 한다. 드라마/띠어터 실행의 핵심은 사람들이 세상 속에서, 서로와 함께, 그들 자신이 누구인지에 대해 어떻게 이해하는가에 있다. 모든 참여자들은 그들 자신의 삶의 경험에 관한 전문가로서, 기본적으로 그들이 무엇을 보고 있으며 그것이 어떤 감정을 느

끼게 하는지에 대한 대화를 조율할 수 있는 능력을 지니고 있다. 그것이야말로 보다 거시적인 보편적 목표나 성취의 지표를 결정하는 필수적 단계이다.

이처럼 우리가 보고 느끼고 믿는 것 사이의 연결고리는 모든 드라마 학습 경험의 심장부에 자리한다. 더 많은 체험과 경험이 제공될수록, 우리가 질문과 토론을 통해 이러한 연결고리들을 더 명확히 인지할수록, 우리의 드라마 학습 기회는 더욱더 풍성해질 것이다. 이상적으로는, 이 과정 속에 무엇을 성취했으며 무엇을 더 개선할 수 있는가에 대한 성찰의 기회들이 켜켜이 내재되어 있다. 예를 들어, 20세기의 주요 과학적 발견들에 대한 무성영화를 작은 모둠별로 만드는 과제를 수행하는 5학년 학급의 경우, 그들 수업의 마지막 단계에서 현재까지의 진행성과를 공연발표의 형식으로 공유할 수 있을 것이다. 티칭아티스트는 학생들에게 각 모둠의 진행 과정을 보면서 그들이 보고 듣고 느끼는 것을 묘사하도록 할 수 있다. 학생들은 그들에게 인상적이었던 이미지들을 찾아보고(예: 토머스 에디슨Thomas Edison과 루이스 하워드 라티머Lewis Howard Latimer를 상징하는 캐릭터들이 백열전구의 시제품을 위한 필라멘트를 실험하면서 좌절감으로 책상에 주먹을 내리치는 장면), 또 어떤 특정한 미적 선택이 기억에 남는 순간을 만들었는지를(예: 배우들의 표정과 몸이 얼마나 인물들이 느끼는 피곤함과 좌절을 생생하게 전달했는지) 논의할 수 있다. 다른 모둠의 발표 중 기억에 남거나 인상적인 것들을 묘사하면서, 학생들은 자신들의 성취에 대한 기준을 정의하게 되고(예: 무성영화에서 자신이 맡은 인물의 의견을 관객과 제대로 소통하기 위해서는 표정과 몸을 크게 활용하는 것이 필요하다), 그 기준들은 그들의 미적 선택을 명확히 표현하고 다듬어줄 구체적이고 실질적인 아이디어들을 통해 도출된 것이다. 이처럼 티칭아티스트의 질문과 자극을 통해 안내되고 형성된 평가와 반성의 시간은 또한 참여자들과 티칭아티스트 사이에 공통의 용어와 소통을 만들어주기도 한다.

수업이 계속 진전되고 관찰 기술과 지식이 깊어지면서, 공유된 기준은 종종 더욱 엄정해지고 세밀하게 된다. 학생들은 자신들의 작업은 물론 다른 사람들의 작업에 대해 더 영민하고 비판적인 미적 전달자가 된다. 양질의 실행에 도달하고자 자신들의 작업을 계획하고 발전시키는 과정에서, 그들은 면밀한 이해를

잠시 생각해보자!

당신은 참여자들의 어떠한 능력을 주로 발달시키는가? 참여자들이 각 능력을 탐구하는 과정에서 어떤 질문을 던지면 그 능력의 장점을 알아차리게 도울 수 있을까?

쌓게 되며, (바라건대) 나중에 보다 명확해질 질적 우수성에 전념하게 될 것이다. 외적 요구는 너무나 많은 학습 경험에 스며들어 있다(예: 당신이 시키는 대로 한다면 난 잘할 수 있다!). 성공에 대한 기준을 만드는 과정에 참여사들을 포함시킨다면 그들의 내적 동기를 독려할 수 있다(예: 나는 이것이 좋다고 결정했으니까 내가 참여하거나 연습하거나 공연할 때 내가 좋다고 '생각하는 것'을 이루고 싶어!).

목표와 결과: 우리가 나아갈 길과 도착점을 함께 구축해나가는 것의 장점은 무엇인가?

드라마 학습 경험에서 목표goal는 우리의 연극적 탐험이 참여자들에게 어떻게 도움이 되기를 바라는지를 명시하는 용도로 사용된다. 결과outcome는 측정도구이면서 성과를 나타내주는 증거가 된다. 목표와 결과, 이 두 가지는 하나의 경험을 정의할 수 있는 길과 그 길을 가는 중에 목적을 확인할 수 있는 지점들을 규정할 수 있게 한다. 목표는 우리에게 여정을 떠나는 이유를 제공해주고, 흥미로운 질문은 우리가 그 여정에 참여하게 만들어주며, 기준은 우리가 더 큰 목표를 달성할 수 있는 단계를 정의해주고, 결과는 바로 우리가 목표에 도달했을 때 그 끝이 어떤 모습일지에 대한 우리의 합의인 것이다. 다양한 요소들이 목표와 성과에 영향을 미칠 수 있다. 학교나 국가 교육과정에서부터 경쟁 가이드라인, 개인 또는 집단의 흥미, 자기 충족 등에 이르기까지 다양할 것이다. 그 요소들은 프로그램의 참여자들에게 쉽지는 않지만 동시에 달성 가능한 것이어야 한다. 목표와 결과는 학생들의 성장을 자극해야 한다. 목표는 우리와 함께 존재해야 한다. 목표를 벽에 붙여두고 늘 마주보고 있는 것처럼 말이다. 질적으로 우수한 목표와 결과는 공통의 용어, 관계, 작업 방식과 공동의 목표를 설정

하게 해준다. 여정을 시작하기 전에, 당신은 당신이 이루고자 하는 것이 무엇인지를 알아야 한다. 트와일라 타프Twyla Tharp는 진행 중인 프로젝트들에서 그녀가 '목표'로 삼고 있는 재료들을 모아놓은 상자에 대한 글을 쓴 적이 있다.

> 그것은 내가 다시 마음을 다잡고 나의 태도를 견지해야 할 때 언제든지 내가 돌아갈 수 있는 곳이다. 그 상자가 언제나 거기에 있다는 사실을 알고 있기에 나는 모험을 하고 대담해지고 실패하여 엎어질 수 있는 자유를 누린다. 당신이 상자 밖으로 나와 생각하기 전에, 당신은 상자에서부터 생각하기 시작해야 한다(Tharp, 2003: 88).

개인이나 그룹이 그들이 바라던 결과를 성취했고 목표를 달성했는지의 여부를 이해하기 위해서는, 참여자들 각자가 기대하는 목표와 그 목표를 처음에 달성하지 못했을 경우에 그 결과를 어떻게 개선할지에 대해 온전히 동의하는 것이 필요하다. 문제는 티칭아티스트나 지원 단체가 종종 참여자들의 의견을 배제한 채 목표를 설정하거나, 때로는 참여자들과 전혀 목표를 공유하지 않는다는 데 있다. 목표에 대한 의식 없이, 어떠한 작업을 왜 해야 하는지, 어떻게 해야 할지를 과연 이해할 수 있을까? 학생들은 최소한 프로젝트의 목표를 알고 있어야 하며, 이상적으로라면 학생들이 경험이 계속되는 과정 속에서 하루하루 노력하며 목표와 결과를 구축하고 다듬어야 한다. 이것은 단순히 목표를 달성하는 것에 대한 것이 아니라, 왜 되었거나 혹은 왜 안 되었는가를 이해하고 결과와 관련하여 다음에는 무엇을 할 것인가를 숙고하는 것이다.

참여자들에게 여지를 만들어주자
드라마 학습 경험 중에 어떤 지점에서 참여자들이 도전적이고 목적이 명확하며 성취 가능한 목표를 구축할 수 있는 충분한 맥락을 가질 수 있을까?

생각해보자…

여기 어딘가에 이런 문제를 제기할 수 있다. "만약 우리가 단순히 탐험하면서 그 여정이 우리를 어디로 데려 가는지 보고 싶다면요?" 마이클 로드는 '희망이 생명Hope is Vital'이라는 그의 비영리단체의 작업과정을 다음과 같이 묘사했다

여정. 다른 모든 여정처럼 그것은 시작, 경로, 일정이 있지만 미리 정해진 종착점은 없다. 그것은 단지 시작할 수 있는 방향만 주는 것이다. [그것은] 개괄적인 지도에 불과하며 당신이 가는 모든 여정에 따라 그 지도도 바뀌어갈 것이다(Michael Rohd, 1998: 3).

목표와 결과는 여정을 정의하고 영감을 제공한다. 목표와 결과는 일상적 활동들을 위한 처방전을 주거나 참여자들이 무엇을 해야 하는가에 대한 대본을 주지는 않는다. 이러한 요소들은 단지 당신의 목적을 명확히 하도록 요구한다. 이 일은 무엇에 대한 것인가? 기예를 발전시키는 것인가? 결과물을 만드는 것인가? 하나의 이슈를 탐사하는 것인가? 이야기를 탐구하는 것인가? 이러한 각각의 변인들이 양질의 실행과 결과물을 만드는 데 어떻게 기여하는가?

질에 대한 티칭아티스트들의 탐구

이어지는 사례연구들에서는 질에 대한 개념과 함께 여러 저자들의 다양한 작업과 프로그램에 그것이 미친 영향을 살펴보고자 한다. 태머라 골드보겐Tamara Goldbogen은 유럽 청소년 연극 공연의 질적 특성을 미국 무대에 옮기는 과정을 살펴본다. 니콜 거글Nicole Gurgel은 텍사스 주의 학교에서 실행한 창작 프로그램을 통해 정치적이고 개인적인 긴장의 순간들을 중재하는 어려움을 공유한다. 게리 미니어드Gary Minyard는 전문 청소년 극단에서 고전 희곡을 무대에 올리

는 과정에서 청소년 배우들이 그들의 지역사회 관객들과 연결점을 찾는 방법을 묻는다. 미셸 헤이퍼드^{Michelle Hayford}는 위탁 가정의 청소년들과 프로그램을 고안하는 데 있어 사전 경험이 어떠한 영향을 미치고 프로그램의 질을 어떻게 높이는지를 숙고한다. 카티 코어너^{Kati Koerner}의 마지막 글에서는 영어 학습자들과의 드라마 상주 프로그램에서 성공의 기준을 정의하기 위한 그녀의 여정을 논의한다.

§ 태머라 골드보겐|Tamara Goldbogen

태머라 골드보겐은 현재 피츠버그 어린이 박물관에서 프로그램 매니저로 근무하고 있다. 최근 6년간 피츠버그 대학교에서 청소년을 위한 연극을 가르쳤으며 연극학과의 지역 순회공연팀장으로 재직한 바 있다. 미니애폴리스의 '어린이연극 극단', 하와이 대학교의 '스폴레토 페스티벌Spoleto Festival' 등에서 작업했으며, '사우스캐롤라이나 청년 극작가 모임'의 창립단장이기도 했다. 피츠버그 국제 어린이 연극축제 및 전미 청소년 연극(TYA/USA)의 이사로 재직하고 있으며, 국제 아동청소년연극협회(ASSITEJ) 세계 총회와 공연예술축제에 수반되는 해외탐방 프로그램을 이끌고 있다. 오스틴의 텍사스 대학교에서 청소년을 위한 드라마/띠어터 전공으로 MFA 학위를 받았다.

어린이/청소년 관객을 위한 양질의 연극이란 어떤 것인가?

나는 피츠버그 대학교에서 연극예술을 강의하며 많은 시간을 작업의 질에 대해 생각하게 되었다. 나의 경우에 이는 내가 지역 학교들에 내보내는 순회연극 작품들, 나의 수업에 활용되는 기초적인 작품들, 그리고 당연히 내가 어린이와 청소년들을 위해 무대에 올리는 작업들도 해당된다. 매년 나의 입문과정 수업인 '어린이연극'을 가르칠 때마다 묻게 되는 근본적인 질문이 있다. "어린이 관객을 위한 양질의 연극이란 어떠한 것인가?" 수업의 첫날은 언제나 똑같은 방식으로 시작한다. 큰 종이를 벽에 붙여놓고 다음과 같은 질문을 적는다. "어린이연극이란 무엇인가?" 또는 "여러분이 기억하는 첫 어린이연극 경험은 무엇인가?" 학생들은 마커를 들고 쓰기 시작한다. 이 간단한 활동으로 학생들의 마음

의 문이 열리고, 질적으로 우수한 어린이/청소년 연극Theatre for Young Audiences(이하 TYA)을 정의하고 평가하기 위한 우리의 집단적 노력이 시작된다.

TYA 실천가로서 성장해온 나의 작업 초기에 나는 관객의 몰입에 매우 주목하게 되었고, 그러한 연극 경험의 요소가 내가 생각하는 양질의 작업quality work을 정의하는 데 중요한 영향을 주었다. 나의 공식적인 TYA 훈련은 오스틴에 있는 텍사스 대학에서 시작되었는데, 거기서 나는 수잰 제더Suzan Zeder[15]가 양질의 작업을 위해 야심차게 신작을 개발하고 탐험하는 과정을 지켜볼 수 있었다. 수잰은 관객 몰입과 참여를 위한 다양한 층위의 실험을 학생들, 예술가들, 극작가들, 청소년들과 실행했다. 극작가이자 선생으로서의 그녀의 능력들이야말로 내삶의 일상에서 따르고자 노력하는 덕목이다. 개인으로, 그리고 전문가로서 말이다. 나의 다음 정차역은 미니애폴리스에 있는 '어린이연극 극단'이었는데, 그곳에서 나는 예술감독인 피터 브로시우스Peter Brocius를 통해 많은 도전과 영감을 받게 되었다. 그는 내가 생각하기에 '비전을 지닌 이상가'라는 정의에 딱 들어맞는 인물이었다. 매주 있던 우리 회의의 어느 하루, 피터는 나에게 최고의 TYA 작업을 하는 사람이 누구인지, 미국뿐만 아니라 세계에서 가장 뛰어난 사람이 누구인지 생각해보라고 했다. "우리는 누구와 함께 작업하고 싶은가?"라고 그는 물었다. 이것은 나에게 '결정적인 순간'이었다. 피터는 TYA를 보는 나의 관점을 세계적으로 넓혀주었다. 나는 더 이상 미국에서의 작업에만 제한되지 않고, 질적으로 우수한 TYA의 새로운 모델을 찾아 전 세계를 다니며 '국제아동청소년연극협회(ASSITEJ)' 축제들에 참여하게 되었다.

국제적 TYA를 접하게 되면서 나는 어린이/청소년 연극 체험의 도입과 마무리에 대한 관심을 갖게 되었고, 예술가들과 실천가들이 어떻게 청소년들을 연극의 세계로 초대하여 경험하게 하는가에 호기심이 생겼다. 나는 관객의 몰입

15 미국의 대표적인 극작가로서 수많은 어린이/청소년 연극을 집필했다. 대표작으로는 〈와일리와 털복숭이 인간Wiley and the Hairy Man〉, 〈디 엣지 오브 어 피스The Edge of a Peace〉, 〈스텝 온 어 크랙Step on a Crack〉 등이 있다.

과 참여가 무대 위에서 제시되는 이야기를 그들이 이해하는 데 어떻게 작용하고 형성하는가를 알고 싶었다.

연극 공연을 관람하는 어린이들에게 이야기는 언제 시작되는 것일까? 관객들이 극장에 도착하여 실 한 가닥을 받게 되고 그 실이 어디로 가는지 잘 지켜보라는 질문을 받았다고 상상해보자. 그 어린이가 그 연극의 경험에 대해 이야기할 때, 그 실을 발견한 것부터 시작하게 될 것인가? 아니면 극중 인물들의 이야기로 시작할 것인가? 그들의 기억은 얼마나 포괄적일 수 있는가? 이러한 생각의 흐름들은 관객 몰입과 참여에 대한 나 자신의 관념과 내 작업의 접근방식에 대해 다시 생각해보게 했다.

나의 사례 탐구는 2008년 5월 호주에서 열린 ASSITEJ 세계총회에서 보았던 두 편의 작품을 중심으로 전개된다. 남호주의 윈드밀 공연예술단Windmill Performing Arts의 〈고양이Cat〉와, 덴마크의 테아테르 레플렉시온Teater Refleksion과 테아트레트 데 로데 헤스테Teatret De Rode Heste의 〈잘 가요, 머핀 씨Goodbye, Mr. Muffin〉라는 두 작품이다. 이 작품들은 풍부한 자료를 제공해주었고 나중에 내가 피츠버그 대학에서 만든 〈토마토 나무 소녀Tomato Plant Girl〉라는 작품에 적용할 수 있었다. 나의 의도는 그 외국 작품들을 통해 내가 접했던 관객 몰입과 참여 기법을 미국 관객들과의 실행에 적용하는 것이었다.

국제적 영감

남호주의 윈드밀 공연예술단의 〈고양이〉라는 작품은 TYA 공연 시작을 위한 도입부의 아주 탁월한 사례가 아닐 수 없다. 여러 갈래로 해석이 가능하고, 열려 있으며 동시에 뚜렷하지 않고 모호한 그런 도입부 말이다. 다음은 나의 경험담이다.

나는 학생들과 그들의 부모들이 앉아 있는 안락한 쿠션들이 놓인 작은 공간으로 안내되었다. 이내 음악이 공간을 가득 채우고 나비들이 나타난다. 아름다운 나

비 모양의 (배우들이 조종하는) 손가락 인형들이 연극을 보러 온 가족들 사이를 훨훨 날아다닌다. 어린이들은 나비가 앉을 수 있도록 그들의 손가락을 내민다(2008년 5월 14일).

나비 손가락 인형들은 안내자 역할을 하며 관객들을 놀이 공간으로 안내하고, 그들이 어디 앉아야 하는지 보여주고, 어디에서 공연행위가 일어날지를 알려준다. 나비 인형들은 전체 연극 내내 관객과 함께하며 이어지는 이야기를 안팎으로 연결해준다.

윈드밀의 〈고양이〉는 그 극단이 설치 연극 작품installation theatre piece이라고 부르는 것으로, 일반적 극장무대가 아니라 보다 유연한 공간에서 상연하는 연극을 말한다. 이러한 접근은 그 공연이 놀이 공간에서 다른 장소로 전환하는 것을 가능하게 해주었다. 『창작의 공간Spaces of Creation』(2005)이라는 책에서, 저자인 수잰 제더와 짐 핸콕Jim Hancock은 공간과 장소의 근본적인 차이를 설명하고 있다. "장소는 경계가 정해진 공간이다 […] 장소는 특정한 위치, 물체, 사물, 사건과 관련된 우리의 친밀감과 기억에 의해 그 의미와 중요성을 부여받는다. […] 우리는 이 장소를 우리의 모든 감각을 통해 기억한다." TYA 관객들의 감각과 연계해야만, 우리는 진실로 공연 공간을 스토리텔링과 발견의 장소로 변형하는 일을 시작할 수 있을 것이다.

윈드밀의 작품 〈고양이〉의 내용 그 자체는 보편적인 참여 연극과 그리 큰 차이가 있지는 않았으나, 그 '공연'의 마무리에 벌어진 광경은 내 관점에서는 내가 미국의 다른 TYA 작품들에서 한 번도 경험해본 적 없던 매우 독특한 형태였다. 배우들은 역할을 벗고 나와 어린이 관객들에게 세 가지의 공연 후속 활동 중 하나를 선택하도록 했다. 첫 번째 옵션은 배우 한 명이 그 연극의 원작 동화를 읽어주는 동안 어린이들이 그 이야기를 몸과 말로 다시 표현하는 것이다. 두 번째 옵션은 연극에 나왔던 노래를 함께 배우고 연극 속에서 연주자가 사용했던 테라코타 화분, 풍경, 금속 실로폰, 리코더와 같은 악기들을 연주해보는 것이다. 세 번째 옵션은 배우 한 명의 안내에 따라 연극에 사용된 소품들과 인형들을 가

지고 놀아보는 것이다.

이런 모든 활동은 공연이 끝나자마자 연극이 행해졌던 놀이 공간에서 동시적으로 이루어졌다. 그 활동 중 무엇을 할 것인가는 학생들의 선택이었다. 나는 학생들이 자신들에게 제시된 선택들 사이를 자신감과 자연스러운 모습으로 찾아가는 광경에 매료되었다. 나는 학생들이 각자의 관심 분야로 이끌려가자마자 곧바로 후속학습 활동에 참여하는 모습을 세심히 지켜보았다. 관찰자로서, 나는 이러한 활동들이 어린 관객들에게 놀이와 연극의 세계를 더 깊이 탐험하는 기회를 열어준다고 생각했다.

나의 관심을 끌었던 ASSITEJ 축제의 또 다른 작품은 덴마크 공연인 테아테르 레플렉시온과 테아트레트 데 로데 헤스테의 〈잘 가요, 머핀 씨〉였다. 주인공인 머핀 씨는 7살짜리 기니피그로서 죽음을 눈앞에 두고 있었다. 그의 이야기는 삶과 죽음에 대한 이야기를 따뜻함, 아쉬움, 존엄으로 담아내어 관객들이 슬픔과 비애를 이해하게 해주었다. 다음은 나의 경험담이다.

내가 블랙박스 극장으로 전환된 공간에 들어서자 작은 객석 공간이 정면의 신발상자가 놓인 테이블을 마주하고 있었다. 어린이용 크기의 벤치에 어른과 아이들이 나란히 앉아 있다. 두 명의 배우가 등장하여 신발상자 양쪽에 선다. 여자는 더블 베이스를 잡고 서 있고, 남자는 동그란 의자에 앉아 관객에게 말을 건다. 더블 베이스에서 선율이 흘러나오고, 남자 배우는 다음과 같은 말로 시작하는 편지를 적기 시작한다. "머핀 씨, 나는 너무 슬퍼요…." 남자 배우는 작품의 내레이션을 전달하고, (머핀 씨의 집으로 변형되는) 신발상자를 조립하고, 인형을 조작한다. 여자 배우는 악기로 이야기의 음악적 내레이션을 전달한다. 신발상자의 작은 문이 열리고 그 문으로 조그마한 기니피그 인형이 머리를 내미는 순간부터 머핀 씨가 땅에 묻히는 순간까지 관객들은 연극에 사로잡혀 있다(2008년 5월 16일).

〈잘 가요, 머핀 씨〉는 단순하고 직설적인 인형극 작품이다. 이 연극에는 관객의 몰입과 참여를 위한 두 개의 중요한 관습이 사용되었다. 친밀한 관람 환경

을 조성하기 위해 극단은 제한된 숫자의 관객만을 입장시켰고, 간단한 세트(신발상자)에는 최소한의 조명만 사용했으며 (관객의 시야를 확보하기 위해) 무대를 높이 만들지 않았다. 이러한 모든 요소들이 그 이야기를 가슴으로 받아들일 수 있도록 해주었다.

이 연극에 사용한 또 하나의 관습은 아몬드였다. 내레이터는 머핀 씨가 제일 좋아하는 음식인 아몬드 봉지를 주머니 옆에 차고 다녔다. 머핀 씨가 기분이 좋지 않을 때면 내레이터는 그에게 아몬드를 주었고 그것은 언제나 효과가 있었다. 머핀 씨가 죽을 때 극장 안은 슬픔으로 가득했고, 관객들은 그의 죽음을 내레이터와 함께 슬퍼할 수 있었다. 머핀 씨가 땅에 묻힐 때, 내레이터는 아몬드 몇 개를 함께 묻었다. 아몬드는 이야기 전체를 엮어나가며 관객들이 이야기를 함께 따라갈 수 있게 해주는 친숙함과 소박함을 제공하는 역할을 했다. 작품의 마지막에 내레이터는 관객들에게 앞으로 나와 머핀 씨의 무덤을 방문하라고 한다. 가족들이 조심스레 무덤가에 접근하면 내레이터는 극중 인물로서 관객들에게 아몬드 봉지를 나누어준다. 내레이터와 관객들 간의 공연 후 대화는 조용하면서도 간략했다. 아이들은 아몬드를 먹으며 그 작은 무덤을 응시했다. 이 순간이야말로 감각적 몰입과 참여가 연극적 공간을 하나의 장소로 전환시킨 성공적인 예시라고 할 수 있겠다.

영감을 실행으로 옮기기

호주의 ASSITEJ 총회에서 돌아온 나는 이러한 몇 가지의 새로운 관객 참여 기법을 나 자신의 작업에 담아내기로 결심했고, 우리 지역사회의 어린이들에게 새로운 극장공연의 경험을 제공할 생각에 들떠 있었다.

이러한 새 접근들을 시도해볼 첫 기회는 피츠버그 대학에서 〈토마토 나무 소녀〉를 순회 공연하면서였다. 텍사스 오스틴 대학에서 〈토마토 나무 소녀〉의 초연을 작업해본 경험이 있었기에, 나는 이 연극이 다양한 어린이들과 가족들이 공감할 수 있는 작품이라는 확신이 있었다. 피츠버그 대학의 〈토마토 나무

소녀〉는 내가 2009년 봄에 가르쳤던 TYA 과정에서 만들어졌다. 이 강의는 다양한 전공에서 온 20명의 학부생과 졸업생으로 구성되어 있었다. 학생들은 역사, 문학, TYA의 최신 동향들에 대해 배웠고, 연극 제작과정에서 연기, 공연제작, 지역사회 연계, 마케팅 등의 역할을 활발하게 수행했다. 하나의 수업과정으로서 우리는 앞서 언급했던 근본적 질문, 즉 "양질의 TYA란 어떠한 것인가?"라는 질문을 제기할 수 있었는데, 그 이유는 우리가 그 과정에 적극적으로 참여했기 때문이다.

내가 연극 세계를 창작하고 새로운 방식의 감각적 관객 참여에 대해 생각할 수 있었던 것은 나의 창작과정의 협력자였던 무대 디자이너 리사 리버링[Lisa Leibering]과 음악가 버디 넛[Buddy Nutt]의 도움 덕이었다.

공연의 무대 디자이너로서, 리사는 관객을 여러 층위로 참여시킬 수 있는 연극 세계를 창조하려는 나의 열망에 함께해주었다. 나의 콘셉트는 극중 인물들이 거주하는 아주 양식화된 세계를 창조하는 것으로서, 토마토 나무 소녀가 땅에서 자라 나오는 표현이 가능한 그런 곳이었다. 리사는 양털 소재로 거의 뒤덮인 무대를 디자인함으로써 이 과제를 달성해주었다.

이 프로젝트는 또한 리사의 연구를 위한 사례탐구이기도 했는데, 그녀의 연구는 어린 관객들을 대상으로 하는 무대 디자인의 독특한 난제들과 그 디자인과 어린이들의 인지기능 간의 연관성을 조사하는 것이었다. 새로운 뇌 기반 연구들은 오늘날의 학생들이 과거에 생각했던 것보다 더 많은 시각적 자극들을 처리할 수 있으며, 이 시각적 정보처리가 입증 가능한 인지적 효과를 지니고 있다고 밝히고 있다. 우리는 이런 새로운 발달이론들을 우리 공연의 연극 디자인에 접목하여 관객들이 더 깊은 인지적 수준의 자극을 얻을 수 있도록 작업했다.

이 연구의 결과, 우리는 관객들이 무대 공간에 들어오면서 바로 천으로 만든 판과 맞닥뜨리게 했다. 이 판은 무대와 의상에 사용된 천과 옷감들의 견본들로 덮인 판이었다. 판의 한가운데에는 "우리 작품에 사용된 천을 만져보세요!"라는 문구가 있었다. 나는 어린이들이 그 천 견본을 만져본 다음, 그 천이 무대 어디에 있는지를 쉽게 찾아내는 것을 지켜보았다. 그 판이 어린이 관객들을 그 장소

에 익숙해지게 하고, 이 새로운 세계에서 무슨 일이 벌어질까에 대한 그들의 상상이 시동을 걸도록 도와주었다는 것은 명백해보였다.

리사의 연구에 보다 실질적인 피드백을 주고자, 우리는 〈토마토 나무 소녀〉 학습 가이드북에 공연 후 피드백을 집중적으로 다루는 부분을 추가했다. 우리는 학생들에게 학교나 집으로 돌아가서 연극의 세계를 그려줄 것을 부탁했다. 우리는 학생들에게 최대한 많은 것을 기억해보고, 그림을 그릴 때 색도 칠해달라고 부탁했다. 우리가 돌려받은 그림들을 통해 질감(구름, 의상), 색깔(녹색 잔디, 분홍 드레스), 인물들(모든 그림에 있었다), 인형들(토마토 나무, 엄마의 거대한 손) 등 모든 것이 이 어린 관객들의 연극 경험에 아주 막대한 영향을 미쳤다는 것이 증명되었다. 천으로 만든 판, 그리고 학습 가이드북 피드백, 둘 다 모두 감각적 참여 기법이 얼마나 효과적인가에 대한 리사의 연구와 나 자신의 커다란 이해에 소중한 근거자료가 되었다.

나는 또 지역의 음악가 버디 넛과도 협력했는데, 그는 디제리두didgeridoo[16]나 연주용 톱과 같이 독특한 악기를 다루는 1인 밴드였다. 우리의 첫 회의에서, 버디는 음악적 사운드스케이프soundscape[17]에 대한 아이디어들을 제시함으로써 그 이야기에 대한 나의 이해를 배가시켜주었다. 〈토마토 나무 소녀〉의 세계는 리사의 직관적인 디자인과 버디의 괴짜 같은 음악 스타일이 함께 결합되면서 완성되었다.

우리는 매 공연의 끝에 어린이들과 가족들이 정원으로 들어와서 인물들과 이야기하고, 질문을 하고, 세트를 만져보고, 가짜 흙의 냄새를 맡아보고, 무대 뒤와 무대 위의 물건들을 구석구석 들여다보도록 하여 연극이 어떻게 작동하는지를 이해하도록 하며 공연을 마무리했다. 나는 이 상호작용이 여러 수준으로 작동하는 것을 관찰할 수 있었다. 제 아무리 수줍음 많은 어린이도 벨벳 느낌의

16 아주 긴 피리같이 생긴 오스트레일리아 원주민들의 목관 악기.
17 소리와 풍경을 따로 분리하거나 접목하는 것으로서, 소리로 풍경을 완성하는 활동.

푹신한 양털 덮개를 밟아보고, 부드러운 봉제 꽃을 만져보는 기회를 포기할 수는 없었다. 매 공연마다 바로 무대 뒤로 달려가 어떻게 무대 세트가 접혀져서 순회공연용 밴에 실릴 수 있었는지를 알고 싶어 하는 부모들이 한두 명씩은 꼭 있기도 했다. 그 작품에 대해 가장 의미 있었던 피드백들은 무대 위로 올라와 연극의 세계에 참여하기를 선택했던 관객들로부터 나왔다.

나는 미국에서의 TYA가 세계의 다양한 작품들에서 사용되었던 관객 참여 기법들을 지속적으로 연구하면서 더 많은 자극을 받을 것이라고 믿는다. 양질의 TYA를 찾기 위한 나의 탐구는 감각을 활용한 관객 참여의 중요성을 이해할 수 있게 해주었다. TYA 예술가이자 실천가로서, 우리는 어린이 관객들을 연극적 경험과 연계하고 그들이 연극적 경험을 계속해나갈 수 있도록 끊임없이 새로운 방법을 찾아야 할 것이다. 매 학기, 이 분야의 미래를 만들어나갈 새로운 학생들을 만날 때마다 나는 다음과 같은 질문을 던지고자 한다. "양질의 TYA란 어떠한 것인가?"

§ 미셸 헤이퍼드Michelle Hayford

미셸 헤이퍼드는 플로리다 걸프코스트 대학교(FGCU)의 부교수이자 예술센터의 부소장으로 재직하고 있다. FGCU 연극학과 학생들 및 비영리 기관들과 협력하여 다양한 대상들과의 창작공연 시리즈를 쓰고 연출하는 작업을 하고 있으며, 〈내 마음과 맞아요Suit My Heart〉, 〈도그 위시Dog Wish〉 등의 희곡을 쓰기도 했다. 사회변혁을 위한 연극, 학제 간 탐구, 공연을 통한 이론과 실천의 접목에 전념하고 있다. 연구관심 주제는 시민연극, 에스노드라마ethnodrama, 일상생활의 공연성, 정체성, 젠더, 지식의 체화 방식 등이며, FGCU에서 시민연극 관련 커리큘럼을 개발했다. 노스웨스턴 대학교에서 공연학으로 박사학위를 받았다. 그녀는 특히 이 책에서 소개된 〈내 마음과 맞아요〉 공연의 기억을 되새기면서 그 앙상블 멤버들에게 감사를 표하고 있다.

내 마음과 맞아요: 가슴을 관통하는 위탁 청소년들의 이야기를 무대에 올리기

내가 이브 엔슬러Eve Ensler의 작품 〈버자이너 모놀로그Vigina Monologue〉 지역 공연을 연출했을 때, 나는 생전 처음 역할을 맡아 연기를 하게 된 어느 패기 넘치는 젊은 배우를 캐스팅했고, 그 기회로 비영리 멘토링 단체인 '미래를 위한 발자국Footsteps to the Future(이하 '풋스텝스')이라는 단체를 만나게 되었다. 아르케다Artkeda는 '풋스텝스'의 멘티였으며 몇 주에 걸쳐 독백 녹음파일을 들으며 자신의 대사를 연습한 후 무대를 완전히 장악하는 멋진 연기를 보여주었다. 꿈이었던 연기를 해내기 위해 그녀는 읽기 장애를 극복해낸 것이다.

나는 또한 풋스텝스의 설립자이자 단장이기도 한 주디Judi도 캐스팅했다. 그녀의 리허설은 대부분 (그리고 즐겁게도) 그녀의 비영리기관에서 봉사하는 '소녀들'에 관한 극본에 없는 독백들로 채워졌다('소녀들'은 풋스텝스의 멘토링 프로그램에 참여하는 멘토들이 그들의 멘티인 젊은 여성들을 애칭으로 부르는 용어이다. "소녀

들이 최고다!'라는 표어에서 따온 것이다). 주디는 위탁 가정의 청소년들을 위한 여행가방을 기부해달라는 요청을 듣고 난 후 풋스텝스를 설립했다. 위탁 가정과 청소년 보호센터를 수없이 오가는 많은 위탁 청소년들이 쓰레기 봉지에 짐을 꾸려 이사 다니곤 하는 일들이 많았기 때문이다. 그녀는 많은 위탁 청소년들이 그들을 보호해야 할 단체들로부터 부당한 대우를 받고 있으며, 종종 폭력에 노출되거나 교육의 기회를 빼앗기고 있다는 것을 알게 되었다. 풋스텝스의 미션은 어린 여성 청소년들에게 자립심을 키워주고, 성년이 되어 위탁 보호가 마감되었을 때(대략 18세가 되면) 안전하게 독립적으로 살아갈 수 있도록 지원하는 것이었다.

주디는 나의 연극전공 학생들과 풋스텝스가 협력하여 플로리다 걸프 코스트 대학(FGCU)에서 풋스텝스의 멘토와 멘티들의 인터뷰를 기반으로 한 앙상블 연극을 만들어보자는 제안을 받아들였다. 작품에 관해 우리가 힘을 합치기로 한 목표는 위탁 청소년들을 대변하고 그들에게 힘을 주는 것이었으며, 그렇게 탄생한 공연 〈내 마음과 맞아요Suit my Heart〉(멘티 청소년 중 한 명인 브리트니Brittany의 시 「내 마음은 마임이에요」에서 따온 제목)는 관객들에게 위탁보호 시스템에 휘말린 위탁 청소년들의 박탈당한 삶을 들여다볼 수 있는 창이 되었다.

〈내 마음과 맞아요〉를 만드는 동안, 나는 내 멘토인 드와이트 컨커구드Dwight Conquergood의 저서 『예술성, 분석, 행동주의Artistry, Analysis and Activism』에서 제시된 공연연구의 '세 가지 A'(Conquergood: 2002: 152)에 기초하여 훈련을 진행했다. 이 '세 가지 A'를 머릿속에 담은 채, 나는 창작과정을 이끌고 관련된 모든 커뮤니티들에 긍정적으로 다가갈 수 있는 예술작품을 만들어내는 작업에 착수했다. 그 프로젝트의 질은 우리가 마지막에 공연하는 연극의 효과뿐만 아니라, 그 작업과정 전반에 걸쳐 내 학생들의 개인적 성장 및 우리 커뮤니티 협력자들의 자존감의 변화 역시도 중요한 판단 근거가 될 것이었다. 나의 권한이 어디까지인지를 깨닫는 것과 나 자신의 고통스러운 가족사를 공개하여 티칭아티스트로서 성장하는 것 역시 이 프로젝트의 원래 목적은 아니었으나 결과적으로 꼭 필요했던 수순이었음을 깨닫게 되었다.

'예술성'이 '행동주의'를 만나다: 서로 익숙해지고 받아들이기

주디는 우리의 협력 여정의 첫 단계로 나와 우리 가족을 캡티바 섬에서의 풋스텝스 연례 휴양회에 초대했다. 나는 그 기회를 이용해 아르케다와 다시 만나게 되었고, 스토리텔링 워크숍을 통해 더 많은 '소녀들'과 그들의 멘토들을 알게 되었을 뿐 아니라, 애초 계획하지 않았던 "함께 깊이 있는 시간 보내기deep hanging out"의 경험, 즉 공동체를 형성하는 데 크게 도움이 되는 비형식적인 "참여자 관찰" 방식(Geertz, 2000: 107)을 경험할 수 있었다. 만약 나 자신이 신뢰할 수 있는 사람이라는 것을 입증하고 의미 있는 스토리텔링 워크숍을 나눈다면 나는 그들과의 인터뷰를 확보할 수 있을 것이었다. "함께 깊이 있는 시간 보내기"는 잘 진행되었다. 초반에 내 남편의 존재로 인해 분위기가 어색해진 것을 제외하고는 말이다. 그는 그 주말에 초대된 유일한 남자였기에 우리가 도착한 순간부터 그의 존재로 인해 대놓고 불편한 표정들과 마주해야 했다. 나는 남자에 대한 그 '소녀들'의 깊은 불신을 곧바로 직감했다. 그리고 그들의 불행한 삶의 경험이 남자들을 폭력과 버려짐의 상징으로 연상하게 만들었다는 것을 감지하고는 가족을 데려온 나의 선택을 후회했다. 하지만 우리의 두 어린 아이들을 열심히 돌보는 내 남편의 모습을 본 그들은 이내 남편을 환영해주었고, 나도 이 새로운 커뮤니티와 쉽게 가까워질 수 있었다. 나도 내가 그들에게 환영받지 못할 첫 인상을 제공했음을 의식하고 있었다. 자신의 가족들로부터 버림받았거나 떨어져서 위탁 가정에서 지내는, 또는 성년이 되어 위탁보호도 없이 상당수가 한부모 가정을 꾸려가느라 고생하고 있는 젊은 여성들의 모임이었다. 그 자리에 애처가 남편과 두 어린 아이들을 거느린 아주 정상적이고 안정적인 가족이 강아지 두 마리까지 데리고(맞다, 우리는 심지어 강아지까지 데리고 갔다) 등장한 것이니 말이다. 내가 가장 조심스러웠던 것은 나의 존재가 사회적으로 소외된 약자인 그들에게 애정을 지닌 척 다가가서는slumming, 결국에는 그들에는 관심 없이 자신에게 필요한 것들만 챙겨가는 위선적인 학자'custodian's rip-off'[18]로 비쳐질까 하는 것이었다(Conquergood, 1985: 5~6).

나의 스토리텔링 워크숍은 어색하게 시작되었다. 참여자들을 호텔 방의 작은 거실에 모두 몰아넣었기 때문이다. 하지만 가구를 옮기고 가볍게 할 수 있는 연극 게임을 통해 어색한 분위기를 깨고 난 후, 무작위로 짝을 이루어 서로 자신의 "개인적인 승리"(Rohd, 2008)에 대한 이야기를 하나씩 공유하게 했다. 이야기를 나누는 데 주어진 시간이 끝난 후, 나는 짝의 이야기 중 가장 인상적이었던 문장을 하나 기억해보도록 했다. 그 후 그들은 자신의 짝의 이야기를 표현하는 5초의 움직임 장면을 만들어보게 되었고, 그 두 요소를 연계하여 짝의 이야기를 말과 움직임이 결합된 짧은 장면으로 재현하도록 했다. 이 활동은 짝이 된 이야기꾼들 간의 깊은 교감으로 이어졌고, 각자 서툴고 어색한 것을 무릅쓰고 자기 짝에게서 들은 이야기를 표현하려는 과정이 진행될수록 눈물을 보이는 관객들도 늘어갔다.

이 스토리텔링 워크숍은 누군가의 개인적 이야기가 다른 이에 의해 변형되고, 단순하지만 꽉 채워진 하나의 작은 공연으로 결정화結晶化되는 것을 함께 지켜보는 감동의 힘을 되새기게 해주었다. 그리고 우리 각자는 서로의 삶의 이야기들의 증인이 되어주고, 우리가 본 장면들이 다시 각자에게 반영되면서, 그 자리에 함께 했던 이들의 자기 회복을 다시 확인하고 함께 승리를 축하하는 순간들을 가슴에 담아갈 수 있었다.

워크숍이 끝난 후 내가 받은 이름과 연락처는 노란색 인쇄용지의 앞뒷면을 가득 채웠다. 나는 그녀들과 멘토들이 나를 예술가로 인식했고, '예술성'과 '행동주의'의 경계를 효과적으로 허물고 그들의 삶이 우리가 함께 만들 예술로서 가치 있는 주제라는 것을 증명하려는 목적을 지닌 예술가로 받아주었다는 것에

18 문화인류학자인 컨커구드의 유명한 표현으로, 'slumming'은 진정성 없이 연구대상인 소외계층의 삶속으로 들어가서 그들에게 관심과 애정이 있는 것처럼 행동하는 행위를 풍자하는 표현이며, 'custodian's rip-off'는 그 연구대상의 맥락과 입장, 정서 등을 고려하지 않고 외부자의 고압적인 시각으로 판단하거나 자신에게 필요한 정보로만 결론내리는 경우에 발생하는 문화인류학 연구의 윤리적 위험성을 지칭한다.

안도했다. 내가 전혀 예측하지 못했던 것은, 우리의 최종 작품에 나 자신의 이야기가 다시 나에게로 반사되어 돌아옴으로써 나 또한 검증의 과정을 거치게 되리라는 것이었다.

'분석'이 '행동주의'를 만나다: 행동을 독려하기

나의 다음 과제는 FGCU의 앙상블 연극 학생들에게 우리가 앞으로 10개월에 걸쳐 진행할 프로젝트에 대해 안내하고, 그들이 우리 풋스텝스 협력자들과 지속적으로 신뢰를 쌓을 수 있도록 하는 것이었다. 나는 이것이 만만하게 다룰 프로젝트가 아니라는 점을 학생들에게 분명히 했다. 이 젊은 여성들은 그들이 신뢰했던 사람들에게 여러 번 실망했던 아픈 경험이 있기에, 적어도 내가 맡은 이 프로젝트에서만큼은 어느 학생도 더 이상 그러한 경험을 해서는 안 된다고 말이다. 천만 다행히도, 학생들의 헌신을 요구한 나의 엄포는 기우에 불과했는데, 그들은 서로의 다름에도 불구하고 뛰어난 공감능력으로 그 '소녀들'과 친구가 되어 프로젝트를 올바로 수행해야 한다는 윤리적 책임감의 무게를 잘 이해했다. 학생 앙상블 팀은 여러 인종과 남녀 성비, 그리고 다양한 사회경제적 환경으로 구성되기는 했지만, 동시에 여전히 상대적으로 특혜를 지닌 대학생들이라는 자신들의 입장도 인식하고 있었다. 우리가 지닌 인종과 계층의 다양성에 주목하여(나 자신도 혼혈 인종이며 우리 가족 중 처음으로 학위를 취득한 사람이었다), 우리는 생산적 대화의 원천으로서 다양성 존중의 필요성을 프로젝트의 초점으로 조정했다.

우리는 공연의 소재를 만들어가면서 여러 보편적인 주제들—가족, 가정, 생존, 초월적 존재, 용서, 사랑 등—을 탐구했다. 많은 요소들이 학생들의 개인적 이야기들에서 나왔고 최종 극본에 반영되었다. 저마다 하나같이 가족과 가정에 대한 이야기가 있었다. 그것이 비록 가족의 부재나 파국과 같이 슬픈 경우라 하더라도 말이다. 그리고 상대적으로 혜택받은 존재인 나의 학생들도 그들이 인터뷰한 이들의 문제가정 이야기들에 공감할 수 있었다. 가정과 가족은 계급, 인종,

교육 정도와 상관없이 우리 삶의 문제덩어리일 경우가 많기 때문일 것이다. 이때 나의 학생들도 자신이 가정에서 겪었던 어려움을 털어놓고, 또래나 동료들 앞에서 자신의 약점을 드러내고 서로에게 마음을 열고자 하는 의지의 정도에 따라 개인적 성장을 이루게 되었다. 이처럼 포용적인 태도는 자연스럽게 매달 열리는 풋스텝스 모임으로 확장되었으며, 나는 로드사이드 극단의 '이야기 모임Story Circle' 방식을 빌어 '이야기 모임' 행사를 주재하게 되었다.

'이야기 모임'은 즉흥적으로 이야기를 주고받으며 완성하는 활동으로, 여기에 적극적으로 참여한 풋스텝스 멘토, 멘티, 그리고 나의 학생들이 동질감과 상호신뢰를 쌓는 데 큰 도움이 되었다. 나의 학생들의 열린 태도는 다른 멘토들과 멘티들이 같은 질문에 솔직하게 대답해도 괜찮다는 편안함을 느끼게 해주었다. 특히 풋스텝스 내에서 신뢰가 확고한 두 소녀들, 아르케다와 플로린다Florinda가 이 프로젝트에 적극적으로 참여하고 배역까지 맡았다는 점 또한 우리가 신뢰를 얻는 데 큰 도움이 되었다. 멘티들 중 상당수는 이 프로젝트에 참여하는 것을 자신의 이야기를 자신의 방식으로 공유할 수 있는 기회로 보았다. 몇몇은 과거에 기자들이나 신문 기사, TV에 의해 자신들의 이야기가 왜곡되어 전달되었다고 느꼈던 경험이 있었기에, 이번에는 자신들의 이야기가 조작되지 않고 가치 있게 다루어지는 기회가 될 것이라 생각했다. 〈내 마음과 맞아요〉를 위해 이야기를 나누는 것은 이전에는 인정받지 못했던 그들의 주인의식을 상당 부분 보장해주었다. 실제로 〈내 마음과 맞아요〉는 브리트니Brittany라는 풋스텝스의 멘티 참여자가 직접 쓴 시의 한 구절에서 따온 것으로, 그녀는 미움보다는 사랑이 더 "내 마음과 맞다"고 그 시에서 고백했다.

나 역시도 내가 진행한 이야기 모임에 참여했으나, 내가 녹음된 이야기들을 옮겨 적는 시점에서 나의 이야기 부분을 건너뛰었다. 녹음된 나의 이야기를 듣는 것은 자기중심적이라고 생각했을 뿐만 아니라, 나의 이야기를 우리의 대본에 포함하는 것은 당연히 적절하지 않다고 생각했기 때문이다. 하지만 나는 티칭아티스트로서 나의 취약점을 자칫 나르시시즘으로 오해해서는 안 된다는 것도 깨닫게 되었다. 어찌되었든, 나 자신의 가족사는 나의 행동주의는 물론이고

애초에 이 위탁 청소년들과 함께 작업하고 싶다고 관심을 갖는 데에 영향을 주었기 때문이다. 잰 코헨-크루즈Jan Cohen-Cruz가 주장하듯이, "예술가들은 지역사회 참여자들과 자신들의 차이점만큼이나 그들과 공유하는 공통점에 관해서도 민감해야 한다"면(Cohen-Cruz, 2005: 95), 티칭아티스트가 지닌 '공통점'을 프로젝트의 소재로 쓰는 것을 거부할 때 우리는 무엇을 잃게 되는가? 다름에 높은 가치를 두고, 나의 특권을 인정하여 개인적 관심사와 위험 요소를 배제해야 한다고 믿었던 나의 직관은 나 스스로 나의 이야기들을 편집하는 것에 대해 다시 생각하게 만들었고, 결국 나의 이야기를 포함하는 것은 자기 과잉이 아니라 상호 욕구에서 기인한다는 것을 깨닫게 되었다. 단순히 특권을 지닌 해설자와 같은 티칭아티스트 역할에서 벗어나는 대신, 나의 고백을 수평적으로 모두와 나누는 결정은 우리 작업과정의 질을 크게 향상시켜주었다.

'예술성, 행동주의, 분석': 윤리를 존중하기

티칭아티스트로서 나의 최악의 실패담은 내가 나의 직감을 따르지 않고, 내가 리허설을 할 동안 내 사무실에서 지역 기자가 아르케다와 단 둘이 인터뷰하도록 허락해주면서 일어났다. 나는 그에 대한 불신을 억누르고 허락했는데, 인터뷰 후에 아르케다는 그녀 가족의 과거에 대한 질문에 대답하는 것이 매우 불편했으나 오직 나와의 약속에 충실하고자 대답했다고 인정했다. 기자의 포악한 인터뷰로부터 그녀를 보호하지 못했다는 것을 깨달은 나는 내 권위의 특권이 주는 고통을 새삼 느끼게 되었다. 나는 다른 배역 멤버와 인터뷰 중이던 그 기자의 인터뷰를 멈추고 그에게 항의했다. 나는 그의 양심에 호소하며 아르케다의 가족사를 싣지 말 것을 부탁했으나, 그는 자신의 유일한 관심은 "좋은 이야기를 얻는 것"이라고 답했다. 내가 그의 방법은 비윤리적이라고 하자 그는 내 말을 자르며 "내가 내 일을 어떻게 해야 하는지에 대해 대학교수한테 강의를 들을 필요는 없습니다"라고 하며 떠났다. 나는 편집장에게 전화하여 그의 행동에 대해 항의했고 아르케다의 인터뷰를 내보내지 않을 것을 다짐받았다. 하지만

이미 피해는 발생했다. 나는 너무나 힘들게도 얻은 그녀의 신뢰를 부당하게 이용한 것이고, 그녀가 내 눈물 어린 사과를 받아주기는 했지만 난 내 직관을 따르지 않은 잘못을 가슴을 치며 후회해야 했다. 나는 내가 생각한 것보다 더 많은 권한을 나에게 맡겨준 이 취약한 커뮤니티 동료들을 위한 문지기의 역할이 절실함을 깨달았다. 내가 가진 티칭아티스트로서의 권한은 특권이자 선물이었지만, 만약 이를 과소평가할 경우 순식간에 저주가 될 수도 있는 것이었다. 전체 출연진 멤버들을 모아놓고 인터뷰의 윤리에 대해서 훈시했던 내가 정작 내 사무실에서 세심하지 못한 기자에 의해 일을 망쳐버린 아이러니에 대해 우리 앙상블 전체도 느낀 바가 많았다. 우리의 안전한 공간에 대한 존엄성이 한 순간에 더럽혀졌고, 그래서 더욱 강화되어야 한다는 것을 느꼈다. 앙상블 멤버들이 나의 실수에 대해 너그럽게 용서해줌으로써 우리는 함께 공유한 성심과 신뢰의 윤리를 더욱 존중하게 되었고 더욱 결속하여 나아갈 수 있게 되었다.

내가 앙상블 멤버들에게 제시한 최종 대본에는 내가 그들의 메시지를 받아들여 나의 개인적 이야기―나와 내 남동생이 어린 시절에 가졌던 트라우마와 그로 인해 서로 떨어져 살아야 했던 일에 대해 화해한 것―를 대화로 극화한 내용이 포함되었다. 이렇게 나의 가장 아픈 상처를 드러냄으로써, 내가 그들의 이야기의 증인이 되어주었듯이 나도 그들이 내 이야기의 증인이 되는 기회를 나누었으며 우리 앙상블이 더 단단한 가족이 되었음을 확인하게 되었다. 나의 학생들과 풋스텝스 협력자들에게 그들의 가정사를 공유하라고 요구하면서 정작 나는 똑같이 행동하지 않았던 나의 선택은 위선이었음을 깨달았다. 물론 대본에서는 개인적인 정보를 제거하고 여러 가지의 이야기를 합성하여 구성함으로써 익명성을 보장하기는 했지만, 공유하는 행위 자체만으로도 큰 용기를 필요로 했다.

나의 배우들과 풋스텝스 협력자들이 가족의 비밀을 공개하는 것에 대해 모두 불편함을 느꼈던 사건은 내게 매우 큰 배움의 기회가 되었다. 과거를 되찾고 재구성하고 치유하는 방법을 통해 가족사를 공유하는 개인의 권리에 대해 그릇된 윤리로 직접 고통을 겪어보았던 경험이야말로, 상호적인 시민연극applied theatre에서 반드시 느끼게 되는 유익한 경험이었다. 자기성찰은 나의 권위를 값

아먹는 것이라 치부하며 안락함에 안주하고 그저 자기중심적 태도를 고집하는 대신, 나는 내 참여자들과 똑같이 내 약점의 노출, 배신감, 갈등이라는 불편함을 직접 경험하는 위험을 감수했다. 그리고 그 결과로 나의 학생들과 풋스텝스 협력자들이 자신들의 이야기가 지닌 정서적 울림을 확인하고 나를 우리 모두가 새롭게 구성한 가족의 '수장'으로서 신뢰하게 되었다.

〈내 마음과 맞아요〉는 우리가 점잖게 논의할 수 없는 것들을 공유하도록 영감을 주었다. 우리 가정의 결점들과 친밀감, 그것들을 넘어서고 성장하는 우리 서로의 힘에 대한 경외심, 그리고 우리가 선택한 가족들에서 찾게 되는 사랑 말이다. 어쩌면 컨커구드가 말한 '세 가지 A(예술성, 분석, 행동주의)'의 동시성은 개인적 성취에 대한 또 다른 이야기로 가장 잘 요약할 수 있을지 모른다. FGCU에서 〈내 마음과 맞아요〉가 성공적으로 공연된 다음, 아르케다는 캐나다에서 열린 커뮤니티-대학 박람회에서 가장 우수한 시민연극 실천의 하나로 선정된 〈내 마음과 맞아요〉의 순회공연 출연진으로 공연하는 감격을 누리게 되었다. 처음으로 비행기에 탑승하고 태어나서 처음으로 다른 나라를 방문하는 날, 캐나다 공항에서 에스컬레이터를 타고 내려가면서 그녀는 외쳤다. "나는 내가 자랑스러워요!" 이 순간은 아르케다의 성취가 '예술성, 분석, 행동주의'가 동시에 가슴을 관통한 우리 앙상블 팀 전체의 것이기도 하다는 것을 일깨워주었다.

§ 게리 미니어드^{Gary Minyard}

게리 미니어드는 유명 극장에서의 전문공연 연출에서 초등학생들과의 소규모 연극 만들기에 이르기까지 거의 250편이 넘는 공연 프로젝트를 작업했다. 티칭아티스트로서, 그는 학생들에게 글쓰기, 연기, 검투, 노래, 안무 및 다양한 공연활동들을 지도했다. 2007년 애리조나 주립대학교에서 청소년 연극 및 연출 전공으로 MFA를 받았다. 또한 휴스턴 대학교와 파리의 자크 르코크 국제 연극학교에서 수학한 바 있다. 최근 전미연극교육연맹(AATE)의 회장으로 당선되었다. 동부 펜실베이니아 예술연합의 공동 설립자이며 아동청소년 연극협회, 연출가협회, 미국 무술감독 협회 등에서 활발하게 활동하고 있다. 배우, 연출가, 티칭아티스트로서 수많은 전문 극단과 함께 미국의 50개 주 중에 48개 주(여기에 한 개의 미국령이 추가된다!)를 순회한 바 있다.

우리는 어떻게 연관성을 찾는가?

내 작업에서 나는 끊임없이 연극, 역사, 지역사회 사이에 관련된 연결고리를 찾기 위해 노력하며, 그다음에는 이러한 연결고리들을 나와 함께 작업하는 젊은이들의 삶과 교차시킨다. 우리 지역사회의 교차점을 위한 풍성한 발견의 길을 만들어냄으로써, 나는 지역사회가 공연자이자 관객으로서 참여하는 모두를 위한 양질의 연극 경험을 만들고자 한다.

이런 경험 중 하나가 예술가로서의 나를 나 자신의 한계점까지 밀어붙이도록 했다. 2009년 봄, 내가 펜실베이니아 유스띠어터^{Pennsylvania Youth Teatre}(PYT)의 예술 감독으로 재직하던 시절, 나는 그해 시즌에 아주 귀한 보석과 같은 작품 하나를 추가했다. 바로 야샤 프랭크^{Yasha Frank}의 〈피노키오^{Pinocchio}〉였다. 1937년에 연방 연극 지원사업^{Federal Theatre Project}(FTP)[19]을 위해 쓰인 바 있는 이 화려

19 미국의 대공황 시기에 연방정부가 일자리 창출을 위한 '뉴딜정책'의 일환으로서 특히 연극 및 음악,

한 뮤지컬은 FTP의 짧은 역사 동안 가장 인기가 높았던 뮤지컬이었다. 미국의 청소년 대상 연극에 사회주의 메시지가 침투했다며 이 사업을 반대한 워싱턴 의회의 정치적 공세에도 불구하고, 수만 명의 관객이 카를로 콜로디^{Carlo Collodi}의 원작을 영리하게 각색한 이 작품을 관람했다. 나는 언제나 이 작품을 좋아했지만, 내게 가장 큰 고민거리는 바로 "야샤 프랭크의 이 멋진 이야기를 어떻게 오늘의 청소년들과 관련지을 수 있을까"라는 의문이었다.

펜실베이니아 주의 베슬리헴^{Bethlehem}은 대공황으로 심각한 타격을 받았던 곳이다. 베슬리헴 제철소는 전 세계에 강철을 공급하는 거대한 강철 공장 중 하나였으나, 1930년대 초에 경제가 추락하면서 많은 가정들도 함께 어려움을 겪었다. 1980년대 초, 리하이 밸리의 이 제철소는 완전히 문을 닫았고, 살길이 막막하고 분노에 가득한 노동자들만 남았다. 30년이 지난 오늘날에도 제철소의 상실은 이 지역에 영향을 미치고 있다.

그 강철 더미들이 바다 둑을 따라 쌓여 있는 것을 처음 보았던 기억은 나에게는 아주 놀라운 이미지였으며 지금도 여전히 그렇게 남아 있다. 추웠던 11월의 어느 날, 나는 버스를 타고 그 지역을 처음으로 방문하는 길이었다. 그 제철소는 말없이 고요했지만, 어떤 이유에서인지 나는 제철 작업의 유령들을 느낄 수 있었다. 우리가 건너는 철교, 전투함, 유명한 빌딩들, 우리의 등뼈와 같은 그 뼈대를 세우고자 매일같이 밤낮으로 일하던 남자들과 여자들 말이다. 그들은 내게 자신들의 이야기를 미국의 과거와 연결해달라고 부탁하고 있었다.

대공황^{Great Depression}과 대침체^{Great Recession}의 유사성은 내가 이 공연을 만드는 데 영감을 주었다. 2007년부터 미국의 경제 상황은 많은 실업자를 양산했고, 가정들은 위기에 봉착했으며, 비영리 단체들은 지원을 받기 위해 쟁탈전을 벌였고, 학교들은 중요한 프로그램을 제공할 수 없게 되었으며, 많은 사람들은 언

무용 등 공연 관련 예술가들의 생계를 보조하는 수단으로 지원했던 사업이다. 이 사업은 1935년~1939년의 4년 남짓 동안만 유지되었고 미국 연극사에 길이 남을 다양한 실험과 시도, 그리고 논란을 남기기도 했다.

제 상황이 호전될 것인지 염려했다. 최근에 있었던 미국 경제 대침체의 영향은 사기와 탐욕이란 개념을 탐구하는 데 강력한 배경이 되었는데, 그것들이 오늘날의 청소년들과 관련이 있기 때문이다. 나의 어려움은 청소년 공연자들에게 제철소의 역사와 현재 펜실베이니아 주 베슬리헴의 경제 상황의 연결고리가 되어줄 연관성을 어떻게 찾을 것인지의 여부였다.

내 첫 번째 과제는 그 연극의 역사를 현재의 지역사회와 어떻게 녹여낼지를 결정하는 것이었다. 나는 여러 목표를 달성하기 위한 리허설 과정을 만들어야 한다고 생각했다. (1) 관객들이 기대하는 높은 질의 작품 가치를 지키면서 동시에 청소년 배우들이 다양한 스타일을 소화하는 공연자가 되도록 훈련시키기, (2) 원작 대본이 지닌 80년 된 탐욕과 사기에 관한 메시지에 현대적 관련성을 추가하기, (3) 청소년 참여자들을 위한 연극 주제에 연관성과 흥미를 더하고자 국가적, 지역적 역사를 리허설 과정에 담아내기 등이 그것이다. 이러한 목표와 함께, 나는 이 연극에서 제시되는 이슈들에 대해 지역사회가 대화할 수 있는 방법을 구축해야만 했다.

이 공연에 대한 나의 콘셉트는 매우 빠른 템포의 진행과 많은 배우들이 익숙하지 않을 정도로 독특하게 신체 움직임을 강조하는 스타일이었다. 나는 현대 관객의 감각으로 작품을 업데이트해야 한다는 점을 고려하여 청소년 배우들에게 다양한 신체연극 훈련을 가르쳐야 했다. 동시에 나는 이러한 방식의 접근이 지닌 위험성을 극도로 경계해야만 했다. 과연 나는 공연에 필요한 수준으로 그들을 훈련시킬 시간이 있는가? 과연 나는 신체적 부담이 큰 기예들을 청소년들에게 안전하게 가르칠 수 있을까? 리허설 과정 동안 일련의 신체연극 활동들을 배치함으로써 나는 55명의 배우들에게 서커스 예술, 정형화된 움직임들, 현대 공연 스타일 등 다양한 양식의 신체훈련을 성공적으로 마칠 수 있었다. 그 훈련 과정 전반에 걸쳐 나는 우리가 하고 싶은 이야기와 동떨어지지 않도록 노력했다. 우리 공연에서 제철소는 어떻게 강력한 메타포로서 작동하는가?

나는 간단하게 '체크인'이라고 부르는 관습적 활동으로 매 리허설을 시작했다. 연습실에서 리허설을 시작하기 전에 모든 출연진이 서로 신체적, 정신적,

정서적으로 자신이 어떤 상태인지를 나누는 것이었다. 이렇게 공식적으로 할당된 시간이 없다면 청소년 배우들이 리허설 중간에 이러한 정보를 나누느라 귀중한 에너지를 써버리게 되고, 이는 우리가 해야 할 작업에 방해가 되기 때문이었다. 팀워크를 쌓고자, 나는 "우글우글 바글바글Milling and Seething"[20]과 같은 놀이 훈련을 통해 '체크인'과 전체 워밍업을 연계했다. 이런 활동들은 청소년 공연자들에게 공간 인식, 신체 조절, 균형, 리듬, 팀워크, 초점, 시선 맞추기 등 다양한 공연 기법들을 가르치는 데 사용되었다.

이런 종류의 리허설 과정의 기반은 특정한 공연 스타일을 훈련하는 것이지만 거기에는 어마어마한 난제가 있었다. 청소년들의 영감을 자극하는 일은 상대적으로 쉽지만, 그들에게 정형화된 특정 양식을 훈련시키고 공연하는 일은 매우 어려운 과제였다. 특히 서커스 예술은 시간과 기술의 한계를 지닌 청소년들을 짧은 시간에 훈련시키는 것이 쉽지 않았다. 하지만 체조, 저글링, 노래하기, 악기 연주 등 청소년들이 저마다 지닌 자연스러운 재능들을 알아가는 과정은 이 공연에서 필요한 서커스 부분을 훈련하는 데 완벽한 출발점이 되었다. 나는 특히 유머와 코미디적인 '짧은 장면들'을 활용해 그들이 지닌 재능을 보여주고자 했다. 또한 우리 공연 언어의 한 부분으로 배우들에게 목각 마리오네트 인형을 활용해 공연하는 법도 배우도록 했다. 이 청소년 배우들에게 서커스 예술, 정형화된 움직임, 마리오네트 인형극 등이 '낡은' 것이 아니라 멋지고 현대적이고 지금의 우리와 관련이 있다는 확신을 심어주어야만 했다.

그 청소년 배우들의 상당수는 결국은 우리 리허설 과정의 서커스 훈련의 '재미난' 측면에 집중하기 시작했고, 정작 그들이 묘사해야 할 캐릭터와 제철소라는 상징의 관계, 그들이 연기하는 장면의 맥락에 대한 초점을 잃어가기 시작했다. 이 공연에 관한 내 의도의 하나는 그 작품에 내재된 탐욕과 사기에 대한 교

[20] 대개 인원이 많은 참여자 그룹들에 유용하며, 참여자들이 정해진 공간 내에서 동시에 서로 부딪히지 않게 걸어 다니면서 진행자의 안내에 따라 눈을 맞추기, 특정 동작으로 만나기, 특정한 공간이나 존재로 인식하기 등의 다양한 지시어와 변형이 가능한 워밍업 훈련을 지칭한다.

훈에 현대적 관련성을 덧붙이는 것이었으므로, 나는 청소년들이 그 연극의 주제와 그 주제가 제철소, 베슬리헴 시, 그리고 이 지역사회 가족들에게 어떠한 영향을 주었는지에 대한 현실과의 상관성을 이해하도록 도와야 한다는 것을 깨달았다. 탐욕과 사기로 인해 그 제철소가 몰락한 것이라고 설명하면 쉽겠지만 진실은 훨씬 더 복잡했다. 나의 목표는 우리 출연자들 각자가 그 역사에 개인적 연결고리를 맺고, 그들이 사는 도시의 과거사와 개인적인 관계를 쌓게 되었으면 하는 것이었다.

우리 배우들이 연극의 주제에 더 개인적 관심을 갖게 하고자, 나는 그들에게 연방 연극 지원사업(FTP), 제철소, 베슬리헴 시에 대한 조사 자료를 제공해주었다. 나는 그들에게 도시의 과거와 현재의 상황 사이의 연결고리를 생각해볼 것을 당부했다. 피노키오 역할을 맡은 한 청소년은 친한 친구의 아버지가 최근에 실직하게 된 이야기를 들려주었다. 그는 그 친구의 가족이 얼마나 돈에 쪼들리고 있는지를 상세히 묘사했다. 그의 친구는 휴가를 떠날 수도 없고, 새 옷도 살 여유가 없으며, 영화관에 가거나 외식을 하러 갈 수도 없었다. 피노키오의 아버지 제페토와 마찬가지로, 돈에 쪼들리는 삶은 힘들었고 희생하는 것은 일상이 되었던 것이다. 리허설 중에 이루어진 이 대화는 다른 청소년들이 자신들의 삶에서 경험하는 이러한 종류의 어려움들―자신의 친구들, 가족들, 심지어 뉴스 기사까지―과 연결고리를 맺게 했고, 저마다의 의견들은 모두 그 대화 속에서 연관성을 지니게 되었다. 결과적으로 그 청소년들은 자신들의 주변에서 겪는 고통들을 동시대의 감성으로 이해하게 되었고, 저마다 역사적 맥락과 자신들을 연결하는 강력한 무엇인가를 찾을 수 있었다. 배우들은 이러한 각자의 관점들을 무대로 가져왔다.

야샤 프랭크는 〈피노키오〉가 초연되었던 LA의 어린이연극 분과의 수장이었다. LA에서의 공연 이후 〈피노키오〉는 그 인기 덕분에 전국을 누비며 다른 여러 도시들에서도 상연되었다. 사실 〈피노키오〉는 워낙 인기가 많았기 때문에 실제로 얼마나 많은 사람들이 그 공연을 보았는지를 계산할 수조차 없다. 프랭크의 판타지스러운 각색이 관객들에게 이렇게 뜨거운 반응을 얻었던 이유 중

하나는 '동전 한 닢의 교훈The Lesson of Penny'이었다. 이것은 연극 전반에 걸쳐 메아리치는 핵심적인 메시지임에 틀림없다. 프랭크는 '푸른 머리 요정'의 다음과 같은 대사를 통해 어린이는 물론 성인까지 끌어들일 수 있었다.

푸른 머리 요정:	피노키오! 언행이 일치했구나!
	네가 인간의 욕심을 이겨냈구나!
	이제 곧 너는 살아 있는, 숨쉬는
	소년이 되는 기쁨을 알게 될 거야.
	너는 동전 한 닢의 교훈을 알게 되었지.
	어떤 이들은 너무 적게 가지고 있고,
	어떤 이들은 너무 많이 가지고 있지
	하지만 하나도 없는 이들과 나누다니!
	네가 인간 소년이 되는 동안
	기쁨의 종소리를 울리자!
	(Frank, 1939: 43)

1937년에 그랬던 것처럼, 2010년에도 돈과 탐욕에 대한 교훈이 스튜디오 연습실에 울려 퍼졌다. 갑자기 '푸른 머리 요정'의 대사가 출연진에게 실질적인 토론의 화두를 제공했고, 그 토론은 여섯 살이건 열여덟 살이건 상관없이 저마다 자신과 관련지을 수 있었다. 돈의 중요함은 그들의 인생에 스며들어 있었지만, 도움이 필요한 누군가를 돕는다는 생각은 부자가 되기를 바라는 그들 모두의 소원마저 눌러 이겼다. 나는 야샤 프랭크도 그의 출연진과 동료들이 돈을 위해 이 연극을 하는 것이 아니라 사람들을 돕기 위해 한다는 것을 깨닫는, 나와 비슷한 감동의 순간을 리허설을 하면서 느끼지 않았을까 하는 상상을 해보게 된다.

나는 다행히도 야샤 프랭크의 아들인 보리스 프랭크Boris Frank를 개막 공연에 초대할 수 있었다. LA의 보자르 극장에서 이 공연이 초연되었을 때 그는 어린 소년이었다. 관객과의 대화 시간에 보리스가 들려준 개인적 회상은 관객과 우

리 출연진들에게 진정성을 담은 목소리가 되었고, 단순한 연구로는 절대 느낄 수 없는 이 나라 역사의 한 순간을 감동적으로 조명해주었다. 그는 우리의 출연자 두 명에게 자신의 아버지가 단지 어린이와 청소년들을 돕자고 '동전 한 닢의 교훈'을 쓴 것만이 아니라 "모두가 참여하자"는 더 깊은 교훈을 어린이와 청소년들이 이해하기를 원했다는 사실도 알려주었다.

대공황 당시 실직 상태였던 수백 명의 전문 배우, 공연자, 디자이너, 음악가, 의상 전문가, 무대 전문가, 기술자들을 고용함으로써 야샤 프랭크는 이러한 예술가들에게 의미 있는 작업을 제공했을 뿐만 아니라 참여에 대한 그의 메시지를 몸소 실천했다. 국가가 위기에 처한 상황에서는 모두가, 심지어 어린이와 청소년들까지도 영향을 받는다. 그때에 이 용감한 예술가는 나무 인형이 진짜 소년이 된다는 단순한 동화 이야기를 훨씬 더 깊고 넓은 이야기로 변형시켰다. 수많은 청소년들이 펜실베이니아 유스띠어터(PYT)의 작품에 직간접으로 참여하여 그 속에 담긴 야샤 프랭크의 메시지를 체득할 수 있었던 것은 참으로 적합한 만남이 아닐 수 없다.

청소년 연기자들에게 그들보다 앞서 무대에 섰던 사람들을 통해 그들 개개인 각자가 용감한 예술가라는 신념을 심어주는 것은 〈피노키오〉와 출연진들을 연계해야 한다는 나의 노력의 핵심이 되었다. 나의 배우들은 저마다 이 공연을 연기하기 위해 어려운 훈련을 참아내고, 자신들의 안전지대를 뛰어넘는 도전을 받았다. 아무도 포기하지 않았다. 이 과정은 '예술가는 무엇이고, 연기자들은 무엇을 하며, 관객들은 의미 있는 메시지에 어떻게 영향을 받는가'에 대한 그들의 생각에 도전장을 내밀었다. 대공황을 몸소 겪던 배우들과 80년 후 펜실베이니아 주 베슬리헴에 사는 청소년 배우들 사이에 연결고리를 만들어줌으로써, 보리스 프랭크는 내가 품고 있던 이러한 관점을 더 굳건하게 해주었다.

나는 이 리허설 과정에 참여하지 않았던 지역사회의 사람들을 위해, 그들도 역시 그 연극의 중요한 이슈들에 관해 대화할 수 있도록 내가 어떻게 이와 유사한 경험을 제공할 수 있을까 고민하기 시작했다. 나는 이 작품을 확장하여 "바로 그거야: 피노키오의 삶의 교훈들"이라는 제목의 지역사회 연계 프로그램을

만들기로 결정했다. 이 참여적 프로그램은 연극에 출연하지 않았던 청소년들에게 탐욕과 사기에 대한 윤리적 질문들을 직접적으로 고민해볼 수 있게 하여, 그들의 의견을 표현하고 동료들의 관점을 들어보는 기회를 제공해주었다. 이 공연 연계 워크숍은 베슬리헴 지역의 공공 도서관들을 순회하며 진행되었고, 지역사회의 지역적, 국가적 경제사를 통해 가족들이 계급과 부에 대한 질문들을 탐구하고 생각해볼 수 있는 기회를 제공했다. 이 프로그램의 질은 PYT가 과거에 했던 어떤 것보다도 월등했다. 각색된 극본과 창의적 드라마Creative Drama 기법, 수준 높은 공연의 가치와 진보적 교육 접근법을 활용하여, 객석의 청소년 관객들은 안전하고 우호적인 공간에서 가족들과 함께 어려운 질문들을 탐구해볼 수 있었다.

예를 들어, 이 프로그램의 첫 번째 공연에서 객석 맨 앞에 앉은 두 형제는 배우들과 연기에 깊이 몰입했고, 질의응답 시간에 형은 그들의 아버지가 직장을 잃었고 그들 역시 경제적 여유가 별로 없다고 고백했다. 함께 공연장을 찾았던 그의 가족은 나중에 이처럼 안전한 환경에서 자신들의 어려운 상황에 대해 대화할 기회가 있었던 것에 얼마나 감사한지 모르겠다고 털어놓았다.

우리의 작업에서 우리는 연극, 역사, 우리가 만나는 지역사회, 그리고 우리와 함께 작업하는 청소년들 사이에 관련성을 잇는 연결고리들을 찾아내야 할 도전을 마주한다. 리허설 과정에서 풍성한 발견의 길을 만들어내고 이러한 이슈들을 논의하는 열린 광장을 만들어냄으로써 나 역시도 중요한 삶의 교훈을 배우게 되었다. 야샤 프랭크의 "모두가 참여하자"의 '모두'에는 나와 내가 일하는 단체들과 지역사회들 또한 포함되어 있다는 것을 말이다.

§니콜 거글Nicole Gurgel

니콜 거글은 오스틴에서 활동하는 공연실행가이자 교육가이자 활동가이다. 미니애폴리스, 인도의 첸나이, 버지니아 주의 로어노크, 텍사스 주의 오스틴과 매캘런 등의 커뮤니티 및 예술기관들에서 연기자, 드라마터그, 연출가, 조율자, 티칭아티스트, 행정가로 일해왔다. 2012년에 오스틴의 텍사스 대학교에서 공공 실천으로서의 퍼포먼스 전공으로 MFA를 받았다.

양쪽 강둑에 서서: 개인적/정치적 거리를 가로질러 가르치기

건너편 강둑에 서서 질문을 외치고 가부장제, 백인, 온갖 관습들에 맞서는 것으로는 부족하다. 반대편 입장은 이 관계를 억압자와 피억압자의 결투로 고착되게 한다. […] 어떤 시점에서, 새로운 인식으로 우리가 나아가기 위해서는 우리는 건너편 강둑을 떠나, 둘로 쪼개져 사투를 벌이던 간극을 어떻게든 치유하여 양쪽 강변에, 동시에, 닿아야 하는 것이다(Anzaldúa, 2007: 100~101).

들어가며

2012년 1월, 나는 오스틴의 텍사스 대학 졸업생 두 명과 함께 국경도시인 텍사스 주 매캘런McAllen에서 "살아 있는 신문 프로젝트Living Newspaper Project"를 실행하기 위해 남쪽으로 500km를 여행했다. 다섯 명의 담임교사, 75명의 4학년과 5학년 학생들, 한 명의 열정적인 교육청 장학사와 함께 작업하며 우리 셋은 6주간의 교사 연수와 예술가 상주 프로그램의 결합프로젝트를 실행했다. 금요일의 학생 수업과 토요일의 교사 연수를 묶어 격주로 방문한 우리의 프로젝트는 참여자들의 조사 연구, 프로그램의 대본 만들기, 상연 순으로 진행되었다.

이 과정에 걸친 우리의 목표는 학생들과 교사들이 해당 지역과 사회적 이슈들에 대해 그들 스스로 "살아 있는 신문"을 만들 수 있도록 준비시키는 것이었다.

살아 있는 신문 프로젝트 실행이 나를 가장 신나게 했던 것은 바로 그것이 비판적, 창의적, 시민적 참여를 통합한다는 것이었다. 이러한 강력한 조합은 참여자들이 복잡한 사건들을 새로운 방식으로 들여다보는 영감을 줄 수 있다. 잘 되었을 때, 살아 있는 신문 프로젝트는 학생들에게 예술을 행동주의로, 자신들을 사회적 변화의 촉매제로 볼 수 있는 힘을 제공하게 된다.

잘 되었을 때. '잘'이란 참으로 성가신 단어이다. **좋은 프로그램. 양질의 프로젝트.** 이러한 묘사는 내가 내 작업에 대해 논의할 때 사용하는 언어에 슬그머니 숨어들어 너무도 자주, 정확히 정의되지 않은 채 머물러 있곤 한다. 도대체 살아 있는 신문 프로젝트를, 혹은 어떤 프로젝트이건 간에, 잘 한다는 것이 무슨 의미인가? 끊임없이 바뀌는 협력자들 커뮤니티와 작업하는 티칭아티스트로서, 나는 어떻게 질 높은 경험을 정의할 수 있을까?

매캘런에서의 프로젝트를 통해, 나는 지역사회 연계 예술작업의 '질'에 대한 새로운 이해에 도달했다. 이 깨달음은 질적 우수함이 의심할 여지없이 확고했던 순간에 나타난 것이 아니라 내가 질이 부족하다고 느꼈던 여러 관련된 순간에 나타났다. 이 글에서 나는 이러한 순간들을 세 가지 질문에 입각하여 성찰했다. 개인적, 정치적 거리를 가로지르며 작업할 때 우리는 어떻게 '질'을 정의하는가? 티칭아티스트로서, 그리고 많은 측면에서 외부자로서 복잡한 개인적, 정치적 영역에 마주했을 때 나는 어떻게 질을 유지할 것인가? 마지막으로 학생 경험의 질에 긍정적 영향을 주기 위해, 한 발은 학교 안에 다른 한 발은 학교 밖에 두고 있는 티칭아티스트로서, 우리의 독특한 위치를 어떻게 활용할 수 있는가?

배경

'살아 있는 신문' 프로젝트는 사회정의와 관련된 이슈들을 드라마에 기반을 둔 교수법과 공연을 통해 탐구하고 실행한다. 대공황 시기의 연방 연극 지원사

업으로 만들어졌던 '살아 있는 신문'을 되살린 이 프로그램은 대학원생들과 티칭아티스트들이 5학년부터 12학년까지의 학생들과 함께 작업하는 것이었다. 이 프로젝트는 텍사스 대학교 오스틴 캠퍼스의 연극·무용학과 산하의 드라마 기반 전문가 연수프로그램인 '학교를 위한 드라마Drama for Schools'와 연계된 사업이었다. 내가 '살아 있는 신문' 프로젝트와 함께 한 3년 동안 이 프로젝트는 광범위하게 확대되어, 오스틴의 고등학생들을 대상으로 티칭아티스트가 주도하는 프로그램에서 초등 5학년부터 12학년까지 적용 가능한 교사 연수 모델에 이르기까지 지역적·광역적으로 확산되었다. 매캘런 시는 이렇게 480km나 떨어진 초등학교 교사들과의 전문적 교사 연수 훈련이라는 세 겹의 실험을 위한 시범 지역이었다.

이는 또한 내가 티칭아티스트로서 지리적으로 멀리 떨어진 거리를 오가야 하는 첫 작업이었다. 최근에 커밍아웃한 퀴어queer 여성으로서, 나는 이 거리가 나에게 미칠 수 있는 영향에 대해 준비되어 있지 않은 상태였다. 오스틴에 있는 나의 퀴어 커뮤니티와 멀리 떨어져, 나의 성적 정체성을 어떻게 받아들일 것인지 알 수 없는 작업 환경에서 나는 사람들이 나를 당연히 이성애자로 간주하고 이 생소한 연수에만 집중하고 지낼 수 있도록 전략적으로 행동하기로 했다.

그렇다고 누군가가 노골적으로 동성애 혐오자homophobia로서 반응하리라고 생각한 것은 아니다. 이제 곧 내가 겪게 될 경험 이외의 부분에서 매캘런의 그 누구도 나에게 커밍아웃을 하는 것은 신체적, 정서적 혹은 다른 어떤 형태로든 안전하지 못하다고 생각할 만한 말이나 행동을 한 적은 없었다. 단지 커밍아웃을 하는 것은 이미 빡빡하게 짜여 있는 3주간의 주말 일정에 추가로 감정적인 소모를 더하게 될 것으로 보였다. 따라서 나는 이를 조용히 비밀로 하기로 했다.

매캘런 시의 레즈비언, 게이, 바이섹슈얼, 트랜스젠더, 퀘셔닝questioning,21 무성애자(LGBTQIA) 커뮤니티를 연구하면서, 그리고 그 지역에서 최초로 '프롬

21 자신의 성 정체성에 대해 아직 불확실하다고 판단하는 사람들을 지칭한다.

prom[22]에 갈 권리'라는 행사를 주최한 활동가들을 만나면서 나의 침묵은 잘한 결정이라는 공감이 생겼다. 이 행사는 지역의 LGBTQIA 학생들이 "그들을 포용하는 공간에서 '그들의 십대'를 즐길 수 있도록" 도와주기 위한 "안전한 환경을 만들어주기" 프로그램으로서 기획된 것이었다(Chapa, 2011). 행사가 끝난 후에야 발표된 기사에 따르면, 이 청소년들의 "프롬을 갈 권리" 프로그램은 "안전상의 이유와 반대시위를 막기 위해" LGBTQIA 연락망을 통해서만 주로 홍보되었다. 행사를 홍보하거나 개별적으로 커밍아웃하지 않고, 수면 아래에서 조용히 진행하는 것은 퀴어 친구들에게는 전혀 새로운 일이 아니었다. 상황과 맥락에 따라 침묵은 우리의 신체적, 심리적, 정서적 안정을 보호하기 위해 필요할 수 있다. 하지만 내가 매캘런에서 경험한 것처럼, 그것은 무거운 짐이 수반되는 전략이기도 하다. 전략적으로 선택한 나의 퀴어 정체성에 대한 침묵이, 글로리아 안잘두아Gloria Anzaldúa가 말한 "반대편 입장counter stance"이라는 개념에 나를 가두었고 결국은 내 작업의 질을 떨어뜨리게 되었다. 매캘런에서의 나의 경험을 성찰함으로써 나는 "양쪽 강둑을, 동시에" 점령해야 한다는 안잘두아의 호소를 더 깊이 체화하는, 보다 영리한 티칭아티스트가 되는 법을 찾고자 한다.

먼 거리를 가로질러 가르치기: 세 부분의 성찰

장면 1

매캘런에서의 두 번째 프로그램 날이었다. 나는 학생 모둠들에게 그들이 수집한 자료에 근거하여 이야기를 표현하는 타블로tableau[23]를 세 개 만들도록 했다. 그 시간이 거의 끝날 때쯤, 각 모둠은 좁은 교실의 앞쪽 공간을 비워서 발표했다. 마지막 모둠이 무대에 올랐을 때 우리는 "셋, 둘, 하나, 액션!"을 외쳤고

22 고등학교 졸업 무도회.
23 어떤 상황이나 감정의 순간을 몸으로 표현하는 정지 장면을 의미하는 용어.

그들은 자신들의 정지 장면을 보여주었다. 하나: 혼자 있는 외로워 보이는 소년을 향해 세 명의 소녀들이 손가락질하고 있고, 그들의 얼굴은 비웃음으로 일그러져 있다. 둘: 혼자인 그 남학생이 컴퓨터 앞에 앉아 있고, 다른 셋은 그를 둘러싸고 마치 그의 머릿속이나 그의 화면 안에 있는 것처럼 여전히 손가락질하고 비웃고 있다. 셋: 괴롭힘 당한 남학생이 의자를 밟고 올라선 채로 머리가 한쪽으로 기울어져 있다. 그는 마치 곧 목을 맬 것처럼 보인다.

나는 앞의 모둠들도 그랬듯이 박수를 보내도록 했다. 박수가 잦아들 무렵 나는 당황했다. 단 한마디의 말도 사용하지 않고 이 5학년 학생들은, 직접적이지는 않더라도, 우리의 양극화된 정치적 환경 속에서 비극적 전염병이 된 문화 전쟁에 기름을 붓는 주제에 뛰어든 것이었다.

불과 1년 남짓 전에 전국적으로 수많은 청소년들이(심지어 11살의 어린 아동을 포함하여) 게이라는(또는 그렇게 추정된다는) 이유로 집단 괴롭힘을 당하다가 스스로 목숨을 끊었던 일련의 청소년 자살사건들이 대서특필되었던 바 있었다. 그 사건은 댄 새비지Dan Savage의 '더 나아질 거야It Gets Better'24 비디오 현상을 촉발함과 동시에 보수주의자들의 비난을 야기하기도 했다. 보수주의 정치인인 토니 퍼킨스Tony Perkins는 LGBTQ 활동가 집단들이 "자신들의 어젠다를 강조하기 위해 이러한 비극들을 이용한다"(Perkins, 2010)라고 주장하기도 했다. 이러한 이슈는 나를 예측불능으로 만들곤 했다. 한순간에는 냉정하고 논리적이다가도 또 다른 순간에는 분노로 논쟁을 벌이다가, 또 갑자기 뉴스를 보며 울음을 터뜨리곤 했다. 만약 내가 그 작업을 이쪽 방향으로 이끈다면 나 스스로의 평정심을 유지할 수 있을지 알 수 없었다. 만약 내가 평정심을 유지하지 못한다면, 나의 반응은 어쩌면 커밍아웃이 될 수도 있을 것이었다.

이 수많은 생각들이 불과 0.5초의 시간 동안에 내 머리 속을 스쳐지나갔고,

24 2010년 미국에서 동성애 혐오로 집단 괴롭힘을 당하던 LGBT 청소년들의 연쇄 자살사건이 벌어지자, 작가인 댄 새비지 등이 유튜브를 통해 LGBT 청소년들에게 희망과 도움을 주는 비디오들을 올리며 시작된 운동으로, 현재는 전 세계에 걸쳐 활발하게 지원과 후원이 이루어지고 있다.

나는 학생들에게 묘사하기-분석하기-성찰하기의 표준과정을 안내했다. 우리는 집단 괴롭힘bullying과 관련된 일반적인 언어의 범주를 넘어가지 않았다. 나는 이렇게 어려운 주제를 작업하기 위해 얼마나 많은 용기가 필요한지에 대한 신중한 한마디를 했고, 수업 종이 치기 전에 모두에게 서둘러 원래의 정돈된 배치로 책상을 돌려놓도록 했다.

장면 2

다음 날, 현재는 폐교가 된 교실에 교사들과 티칭아티스트 그룹이 어린이용 의자에 둘러앉았다. '체크인' 활동에서 우리는 털실뭉치를 활용해 서로 다른 사람들과 섞이면서 일련의 질문들에 대답하는 '성찰 그물'이라는 놀이를 했다. 참여자들은 지난 2주간 각자가 경험했던 성공의 이야기를 하나씩 공유했고, 나는 두 번째 질문을 던졌다. "여러분이 겪고 있는 어려움은 무엇인가요?" 전날 자살로 끝이 나는 타블로를 보여주었던 학생들의 교사가 그 그룹의 주제에 대해 걱정이 된다고 했다. 그녀는 그들이 '그런 생각을 하지' 않기를 바랐고, 그 학생들의 부모들이 어떻게 생각할지에 대해 염려했다.

나는 나와 그녀를 연결하고 있는 털실을 내려다보며, 지금 이 순간에 우리의 반응이 얼마나 비슷하면서도 동시에 전혀 비슷하지 않은지에 대해 생각했다. 그녀와 마찬가지로, 나도 처음에는 그 타블로를 보고 혼란스러웠다. 하지만 그것에 대해 성찰할 시간을 갖고 나서는, 나는 이 5학년 학생들이 자발적으로 이 문제를 다루었다는 사실에 내가 얼마나 흥분되었는지를 깨닫게 되었다. 비록 그것이 직접적이지도, 그들이 '게이 괴롭히기'라는 단어를 전혀 언급하지 않았음에도 말이다. 하지만 내 이러한 생각을 그들과 나누지는 않았다. 나는 여전히 이 교사를 알아가는 중이었고, 이 주제에 대한 우리의 시각이 일치하는지 확신이 없었다. 그리고 집에서 다섯 시간이나 떨어진 곳에 온 퀴어 여성으로서, 나는 만약 시각이 일치하지 않을 경우 무슨 일이 벌어질지도 전혀 알 수 없었다. 내가 화를 낼 것인가? 울 것인가? 이 연수를 이끌지 못할 만큼 좌절하게 될까?

내가 입을 다물고 있는 동안 다른 교사가 입을 열었다. 그녀의 학생들 중 상

당수도 비슷하게 심각한 이슈를 탐구하고 있었다. 그 교사는 학생들의 선택을 격려해야 한다고 말했다. 그녀의 논리는 만약 학생들이 이미 이러한 주제들에 대해 생각하고 있었다면 이 프로젝트는 그들이 학급친구들과 교사의 도움을 받으며 안전한 교실에서 작업해볼 수 있는 공간을 만들어준다는 것이었다. 그 교사는 학부모들의 우려를 불식시키기 위해 가정통신문에 학부모들이 아이들이 하고 있는 연구 주제에 대해서도 친숙해지길 부탁하는 편지를 보냈다고 했다. 그녀는 그 편지를 우리 그룹과 공유하기로 했다. 그 교사의 고마운 반응 덕분에, 나는 이 기회에 그 상황을 좀 더 논의하면 어떨까라고 잠시 생각해보았다. 하지만 첫 번째 말했던 교사가 소외감을 느끼지 않았으면 하는 마음에, 나는 두 사람 모두에게 감사하다고 말하고 다음 활동으로 넘어갔다.

장면 3

2주가 지난 후 우리 프로그램의 마지막 날에 내가 돌아왔을 때, 집단 괴롭힘에 대해 조사하던 모둠은 다시 원점으로 돌아와 있었다. 2주 전 그들의 작업은 명확했고 복합적이었고 감동적이었으나, 지금 그들은 혼란스럽고 좌절했고 해법을 찾지 못하고 있는 것처럼 보였다. 나는 스토리보드 활동을 통해 그들을 이끌어주려고 했으나 그들은 이야기를 정하는 데 동의하지 못했다. 끝날 시간이 다 되어갔기에, 나는 그들이 스스로 해결하도록 두었다. 결국 그 외로운 소년을 연기했던 남학생은 다른 모둠으로 떠나버렸다. 패배감을 느끼며, 나는 학생들을 모아 마무리 활동을 했다.

양쪽 강둑에서: 시스템의 안과 밖에서 가르치기

이 세 개의 순간들을 고려해볼 때, 우리는 개인적이고 정치적인 거리를 가로질러 작업하면서 어떻게 '질'을 정의하는가? 나에게 양질의 작업은 우리가 티칭 아티스트로서 참여자들이 교실로 가져 오는 아이디어와 경험에 비판적으로, 창의적으로, 온전히 참여할 때 만들어지는 것이다. 학생들의 생각, 마음, 몸과 관

련된 직접적이고 심각한 결과를 초래할 수 있는 이슈들이 부상할 때, 양질의 작업은 더더욱 필수적이다. 이러한 순간들에 질적 우수성은 어려운 주제들을 관리하고 억제하고 슬그머니 지나칠 때 발견되는 것이 아니라, 그 주제의 한가운데에 존재하여 그 이슈들을 열어젖히고 그 복합성을 탐구하는 과정에서 생성되는 것이다. 혹은 글로리아 안잘두아의 말을 빌리면, "반대편 강둑에 서서 질문을 외치는 것으로는 부족하다"(Anzaldúa, 2007: 100). 양질의 커뮤니티 참여 프로젝트를 만들기 위해서는 반대편 강둑을 떠나 양쪽 강둑에 동시에 서야만 한다.

어떻게 이것을 할 수 있는가? 우리가 복잡한 개인적·정치적 영역에 있을 때, 우리는 어떻게 이처럼 경계를 넘나드는 질적 우수성을 견지할 수 있을 것인가? 매캘런에서 나는 이것을 하지 못했다. 나는 이 프로젝트 중에 커밍아웃하지 않기로 결정했고, 그것이 내가 이 일을 더 잘하는 데 도움이 될 것이라고 생각했기 때문이다. 나는 새로운 환경에서 커밍아웃하지 않는 선택이야말로, 다른 이들의 말과 행동에서 불편함이나 지지, 차별이나 수용, 혹은 그 중간 어디쯤에 속하는지를 일일이 감지하고 판단해야 하는 피로와 감시의 눈길로부터 나를 지키고, 나의 교육의 질을 더욱 향상시켜줄 것이라고 생각했다. 내가 미처 예상하지 못했던 것은, 내가 침묵을 유지하고 있을 때 감시의 눈길이 두 배로 존재한다는 것이었다. 그것은 바깥쪽과 안쪽을 모두 향하고 있었다. 다른 사람들에 대한 감시에 더하여, 나 스스로 나 자신을 감시하고 있었다. 나 자신의 생각들, 말들, 행위들을 말이다. 나 자신을 감시하면서, 나는 나 자신을 둘로 나누었다. 나는 나의 내적 자아와 외적 자아 사이에 명확한 선을 그었고, 나의 가장 깊은 내적 자아의 일부분만이 공공의(학교) 영역으로 넘어오도록 허용했다. 내가 가장 잘 가르치는 것은 바로 이 내적 자아에서 일어나는 것이었기에, 그것이 감시받고 있는 상황에서 내 작업의 질을 견지하는 것은 그만큼이나 더 어려운 일이었다. 그리고 내 작업의 질이 흔들리는 것은 학생들이 배우는 경험의 질에 직접적으로 영향을 주었다.

여기서 우리는 이 글의 마지막 질문을 꺼내게 된다. 우리는 어떻게 우리의 티칭아티스트로서의 독특한 위치를 활용해 학생 경험의 질에 영향을 끼치는가?

학생들과 겨우 몇 번 보는 것이 전부일 수 있는 방문 예술가로서, 그 방문자라는 신분으로 인해 우리는 학생들의 전체 경험에 아주 적은 영향만 미친다고 생각하기 쉽다. 하지만 이 한시적이고 일상적이지 않은 경험의 질이(우리가 그 기관에 속해 있지 않다는 사실이) 바로 우리의 영향력이 존재하는 곳이다. 티칭아티스트로서 우리는 진정으로 교육 시스템의 양쪽 강변에 있는 존재이다. 우리는 교육시스템 안에 있는 것과 동시에 시스템의 밖에 있기도 한 것이다. 이처럼 경계적인 공간에서 개인으로 또 전문가로 존재하며, 우리는 우리가 일하는 교실에서도 그러한 경계적인 공간을 만들어낸다. 마치 우리가 기존 학교의 물리적 테두리 밖에 속하는 교육 실행을 위해 책상을 재배치하듯이, 우리는 비판적이고 창의적인 공간들을 만들어 제도권의 교육과정이나 문화에 일치하지 않는 질문들, 아이디어들, 이슈들을 탐구할 수 있다. 우리가 떠난 뒤에, 우리가 소개한 활동들과 우리가 나눈 대화들은 교실에서 두 번 다시 논의되지 않을 수 있지만, 그것들은 언제나 그 학생들의 머릿속에 가능성으로 남을 것이다.

여전히 미국의 많은 곳에서 동성애자 괴롭히기에 대응하는 것은 교육과정에 맞지 않는 일이고, 동성애를 수용하는 것은 여전히 많은 사람들의 생각에는 가능한 일이 아니다. 그 대신에 특정한 성적지향에 대한 괴롭힘은 교사들과 행정가들의 침묵, 억압과 공포에 의해 묻히고 있다. 동성애 청소년 열 명 중 아홉 명이 이런 괴롭힘을 겪고 있고, 동성애 청소년은 다른 이성애 청소년에 비해 자살률이 무려 네 배나 높으며, 겨우 11살밖에 안 된 어린아이들이 스스로 목숨을 끊고 있음에도 말이다. 동성애에 대해 침묵하는 문화는 만연해 있고 위험하며 때로는 생명을 앗아간다. 이 프로젝트를 진행하면서, 나는 중요한 대화를 회피하는 것으로 이러한 침묵에 참여했다. 이 글을 쓰면서, 나는 어쩌면 이루어졌을 수도 있을 대화들을 수십 번도 넘게 다시 상상해보았다. 어떤 때는 학생들이 그들 스스로 동성애자 괴롭힘 이야기를 꺼낸다. 어떤 때는 내가 스스로 그 문제를 꺼낸다. 어떤 때는 내 성정체성을 커밍아웃하고, 어떤 때는 하지 않는다. 이러한 대화를 할 수 있는 하나의 모범답안이 존재하지는 않는다. 개인적/정치적 성향을 가로지르는 대화법의 모범답안이 있지 않은 것처럼 말이다. 안잘두아가

우리에게 반대편 강둑들을 떠나라고 말했을 때, 그녀는 우리에게 지도를 주지 않았다. 반대편 강둑에 어떻게 도달할 수 있는지를 알건 알지 못하건 상관없이, 우리가 그 첫발을 떼지 않는다면 우리는 절대로 도달할 수 없을 것이다.

참고할 것

텍사스 대학교의 '학교를 위한 드라마Drama for Schools'에 대한 정보를 더 얻고 싶다면 http://www.utexas.edu/finearts/tad/graduate/drama-schools를 방문하면 된다.

§ 카티 코어너^{Kati Koerner}

§ 카티 코어너 Kati Koerner

카티 코어너는 링컨 센터 극장Lincoln Center Theater(LCT)의 교육감독이자, 예술교육 커뮤니티를 지원하는 뉴욕 시 '예술교육 원탁회의'의 공동의장이다. LCT에 근무하기 전에는 보스턴의 고등학교에서 드라마를 가르쳤으며, 미니애폴리스의 '어린이연극 극단'에서 교육협력 코디네이터로 근무했다. 뉴욕 시 교육청의 「예술교육과 학습을 위한 청사진: 연극분야Blueprint for Teaching & Learning in the Arts: Theater」의 집필진으로 참여했다. 또한 미국의 연극인과 극단들을 지원하는 비영리기관 '띠어터 커뮤니케이션 그룹Theatre Communication Group(TCG)'에서 교육감독들을 위한 일련의 화상회의를 주재했으며, 연극교육평가모델(TEAM)의 일원으로 활동한 바 있다. 미국, 영국, 독일 등에서 연출가, 번역가, 티칭아티스트로 활발하게 작업해왔으며, 2011년에는 전미연극교육연맹(AATE)에서 주는 '린 라이트 특별공로상'을 수상했다.

링컨 센터 극장의 영어 학습과 드라마 프로젝트에서 예술적 목표와 언어 학습 목표의 균형 맞추기

때는 2011년 9월이었고, 최근에 중국에서 이민을 온 린 펑Lin Peng은 고향이 그리웠다. 그는 교실에서 행실이 불량했고 전혀 영어를 배울 생각이 없어 보였다. 그럼에도 불구하고 그의 영어교사는 그에 대해 고등학교 중국 문화 동아리에서 활발히 활동하고 있으며 천성이 착하고 인기 있는 학생이라고 묘사했다 (Akiyama, 2011). 그 학기에 린 펑은 링컨 센터 극장Lincoln Center Theater(LCT)의 영어 학습과 드라마 프로젝트Learning English and Drama Project(LEAD)에 참여했는데, 이는 영어 언어 습득을 돕기 위해 연극을 활용하는 티칭아티스트 프로그램이었다. LEAD에서 린 펑은 그의 학급 친구들과 협력하여 존 스타인벡John Steinbeck의 소설인 『생쥐와 인간Of Mice and Men』의 비공식적인 학급 내 공연을 했다. 그는 프로그램의 사후 성찰에서 다음과 같이 회상했다. "난 자신감을 찾았다. 경험은 나 자신과 내 삶에 정말 의미 있는 일이다."

린 펭의 짧은 반응에 내포되어 있던 것은 우리 LEAD 프로그램을 실행하는 사람들에게 너무나 중요한 것이었다. 양질의 실행에 관한 우리의 이해는 연극 예술가로서의 우리 작업에 기초한다. 프로그램의 초기 단계부터 연극이라는 벽돌을 쌓아가는 것은 영어 학습자들English Language Learners(ELLs)이 영어로 말하는데 능숙함과 자신감을 길러주는 수단이 되었다. 우리는 연극 예술가로서 우리의 작업에 핵심이 되는 과정을 정의하고, 그 과정을 통해 다양한 범위의 영어 학습자들에게 몰입과 지지의 구조를 제공하여 학생들이 영어를 배우는 것을 돕고자 했다. 더 나아가서, 우리가 연극을 만들어낼 때 사용하는 그 탐구과정을 적용하여 프로그램 자체의 지속적인 발전에 접목하고자 노력했다. 우리는 우리의 실행에 대한 연구를 프로그램 디자인에 반영하고, 그 공동의 탐구 과정의 결과에 따라 실행을 다시 유연하게 바꿀 수 있는 기회들을 제공하는 방법을 고민했다.

연극을 언어 학습에 적용해보고자 하는 우리의 직관적 이해로 처음 시작한 작업은 세 명의 베테랑 링컨 센터 극장 티칭아티스트들과 링컨 센터 협력학교의 '제2외국어로서의 영어English as a Second Language(ESL)' 교사 세 명의 도움을 받아 기초적 프로그램 형태로 구체화되었다. 교육감독이었던 나는 2004년에 그들을 한 데 모아 린 펭과 같이 힘들어하는 학생들을 위해 연극을 활용하여 영어 학습 경험을 변화시키는 프로그램을 디자인하도록 했다. 출발부터 양질의 프로그램 구조에 대한 우리의 이해는 LEAD 교사와 티칭아티스트 간의 협력관계에 달려 있었다. LEAD의 질적 우수성은 언제나 예술과 언어 학습의 균형을 맞출 수 있는 능력에 의해 평가되었으며, 거기에 더하여 이러한 결과를 가장 효과적으로 도출할 수 있도록 수업과 평가 실행을 조정하는 능력에 의해 평가되어왔다. 이제 8년차를 맞이하는 LEAD 프로젝트는 10개의 프로젝트 지역에서 15개의 18회차 과정이 진행되며, 매년 700명이 넘는 학생들에게 혜택을 주고 있다. LEAD를 시작한 나의 관심은 뉴욕 시의 공립학교들에 있는 영어학습자들의 긴급한 필요와 나 자신의 개인적 이력에서 출발했다. 나의 부모님과 시부모님들은 모두 이민자이며, 나 자신이 수년간 외국에서 살고 학교를 다니고 일을 하며

보냈다. LCT 작업에 참여하는 대부분의 영어학습자들은 6학년부터 12학년까지였고, 아직 미국에서 산 지 1년이 채 지나지 않았으며, 같은 학년의 학생들보다 나이는 많지만 성적은 뒤처지는 학생들이었다. 이들 영어학습 청소년들은 특히 불리한 상황에 놓여 있었는데, 그들 중 상당수는 자신이 학교에서 필요한 영어 실력을 취득하기도 전에 학교 시스템을 떠나야 할 나이가 되었다. 2011년 기준으로, 뉴욕 시 공립 고등학교 4년 과정을 마치고 졸업한 영어학습자(ELL)의 비율은 겨우 46퍼센트에 불과했다. 모든 중학생과 고등학생들에게 동기부여와 참여는 학업에 매우 중요하기에, 이러한 특질들은 학업 성취를 위한 장벽이 특히 높은 영어학습자들에게 더더욱 핵심이 된다. LEAD는 영어학습자들이 텍스트에 대한 깊이 있는 이해를 증진하게 하고 그 지식을 글쓰기나 표준화된 시험과 같은 형식적 학문 구조로 전이할 수 있는 기반을 닦아준다. LEAD는 새로운 언어와 문화에 대해 우리 학생들이 더 유창하고, 표현력이 풍부해지고, 편안함을 느낄 수 있도록 하는 틀로서 존재한다.

LEAD는 담임교사와 티칭아티스트가 1년 동안 심층적 협업을 실행할 수 있도록 중재하고, 각자가 자신의 전문 분야를 학습 수업에 활용하도록 돕는다. 따라서 LEAD의 질과 효과는 전적으로 이 협업관계의 성공에 달려 있다. LEAD가 질을 측정하는 방법의 하나는 그 협업관계가 학생들의 언어 학습의 어려움—사회적이건, 학문적이건, 또는 문화적이건—들에 대한 공통의 이해를 얼마나 발전시켰는가와 함께 연극이 이러한 어려움들을 어떻게 효과적으로 다루는 데 도움이 되었는가를 살피는 것이다.

LEAD를 처음 구상할 때, 나는 연극의 본질이라고 할 수 있는 협력 작업을 이 프로그램 구성의 핵심원리로 구성했다. 티칭아티스트와 교사는 각 프로그램의 내용을 공동으로 개발한다. 여기에는 획일화된 교육과정은 없으며, 그로 인해 각 프로그램마다 학생들의 필요에 가장 부합하는 텍스트로 수업할 수 있게 된다. 매 수업이 끝난 후에 가져야 하는 계획회의에서 교사와 티칭아티스트들은 개별 학생의 수행 여부, 다음 수업 활동의 세부사항, 그리고 전체 프로그램을 관통하는 목표 등에 대한 체계적인 대화를 갖게 된다. 이러한 회의를 통해 개별

프로그램 각각의 '질'에 대한 기준이 설정된다. 프로그램 전체의 질에 대한 기준 중 하나는 각각의 프로그램 구조가 그 학생들의 필요에 맞게 특화되었는가의 여부이다. 계획회의는 각 프로그램을 이끌어가는 상식적인 탐구의 방향을 설정하는 것이며, 이는 LEAD의 전체적인 발전과 궤를 같이 한다.

LEAD의 전문 연수는 양질의 협력의 기준에 대한 우리의 이해를 보다 강화시켜주는 역할을 한다. 모든 담임교사 연수는 전체 티칭아티스트들과 함께 이루어진다. 어떤 교사들은 팀티칭 경험이 있긴 하지만, 대부분의 교사들은 혼자 수업을 계획하고 혼자 수업을 실행해왔다. 따라서 LEAD의 가장 어려운 과제 중 하나는 예술가로서 우리들이 교사들과 함께하는 협력에 대한 공동의 이해에 도달하도록 돕는 것이었다. 이는 지속적인 실행을 필요로 하는 능력이며, 어쩌면 각각의 협력관계에 따라 끊임없이 새롭게 정의되고 도전해야 하는 것일 수도 있다. 어떤 LEAD 교사들은 수년째 이 프로젝트에 참여해왔고, 어떤 교사들은 한 해만 참여하기도 한다. 10월에 LEAD 연수가 시작되면, 유경험자 교사들과 처음 참여하는 교사들 모두가 그들에게 제공된 LEAD 안내서에 제시된 여러 가지의 계획안들을 활용하여 역할극 계획회의와 연습을 하게 된다. 프로그램의 질에 대한 우리의 비전을 견지하기 위해서는 이러한 협력적 훈련이 지속적으로 이루어져야 한다고 우리는 믿는다. 이는 티칭아티스트들에게 모든 교사와 모든 학생 집단들을 새롭게 고려해야 한다는 것을 상기시켜준다. 교사들에게 이는 프로그램의 구조를 투명하고 접근가능하게 만들어주는 기회가 된다.

참여하는 교사들과 티칭아티스트들에게 제공하는 우리의 공통 연수는 대체로 특정한 텍스트에 기반을 두고 단계적으로 구성된 일련의 대표적인 드라마 활동들이다. 이러한 활동들은 프로젝트 참여자들에게 집단 낭독choral speaking을 적용하는 방법이라든가, 간단한 종이 소도구 만들기를 통해 극중 인물과 맥락을 탐구하는 법과 같은 새로운 교실 드라마 기법을 소개하기 위함이다. 한 해의 중간쯤에 행해지는 후속 연수는 교사들이나 티칭아티스트들이 첫 학기의 프로그램을 통해 특히 필요하거나 관심을 가진 영역에 집중한다. 한 해를 마무리하는 6월에, 교사들과 티칭아티스트들은 그들의 교실 공연 비디오를 공유하거나

핵심적인 활동에 대한 시범을 보임으로써 각 프로젝트 학교별로 결과 보고회를 하게 된다. 양질의 실행에 대한 우리의 이해는 프로젝트 과정에서 필요로 하는 것이 나타났을 때 적절히 대응할 수 있도록 자극을 주고, 저마다의 드라마 기법 레퍼토리를 확장해주며, 무엇보다도 실행자들이 서로를 지지해주는 커뮤니티를 만들어준다.

LEAD 프로젝트에서 배움은 모든 단계에서 끊임없이 지속적으로 이루어진다. 양질의 실행은 온전히 알고 있는 것을 실행하는 것이다. LEAD의 티칭아티스트들에게 연수의 가장 큰 어려움 중 하나는 ESL 교수법에 대한 실용적 지식을 얻는 것이었다. 때때로, 이는 우리가 가르쳐야 하는 영어학습의 우선순위에 따라 예술적 작업을 새로 정의하거나 정당화하도록 하기도 했다. 말로 행해지는 연극 vs. 문자 언어의 대립, 일반적인 학문 용어 vs. 극화된 텍스트의 특정 어휘, 즉흥적으로 자연스럽게 반응하는 학생들을 바라는 마음 vs. 그들의 참여를 구조화해야 하는 필요성 등……. 이러한 지식들을 꼼꼼하게 살펴 추려내고 우리의 작업에 의미 있게 적용하는 것은 끊임없는 도전이 될 것이다. LEAD 프로그램 구조의 유연성은 우리가 배워온 것과 그 배움을 통해 생성된 새로운 질문들에 기초하여 우리의 교육적 실천을 조정할 수 있도록 해주었다.

나는 종종 LEAD 프로젝트 일을 하는 경험을 마치 이상한 나라의 복도에 앨리스가 서 있는 느낌과 비슷하다고 비유하곤 했다. 하나의 문을 열자 다음 문으로 이어지고, 그것이 계속되는 그런 느낌 말이다. LEAD 프로젝트에서 우리가 언어 습득의 복도를 따라 하나의 문을 지나 또 다른 문을 열게 되면서, 우리는 프로그램의 예술적 진실성을 놓치지는 않았는가라는 생각에 불안해하곤 했다. 비록 우리가 LEAD 프로젝트는 예술과 함께 언어학습을 제공하는 시민연극의 형식이라는 관점을 수용하기는 했지만, 우리는 예술가로서의 우리 자신의 진실성에 의구심을 갖곤 했다. 학생들이 개별적으로 또는 집단적으로 말할 수 있는 기회를 만들어주는 것에 대해서는 만족했지만, 우리는 과연 예술 양식을 가지고 어느 정도까지 학생들을 위해 진정성 있는 양질의 참여를 구축해야 하는 것일까? 이 작업은 어느 정도까지 예술가로서의 우리의 열정을 충족시켰는가?

2009년경에, 교실 드라마 기법이 갈수록 더 신선한 메뉴로 채워지지 않고 있다는 한계를 느끼고 있던 무렵에, LEAD 티칭아티스트 팀은 우리 작업을 더 시각적이고 캐릭터 중심으로 만들어 작업의 연극성을 높여보는 방법을 모색했다. 주로 신문지와 테이프로 만들던 LEAD의 방식 대신 실제 의상, 소도구, 가면을 활용하고, 학생들이 동시에 대본을 암송하던 방식 대신 간단한 대화나 독백 구조를 활용하는 변화는 작업에 새로운 활력을 불러왔다. 이 변화는 결과적으로 우리 협력교사들의 열정을 일깨웠다. 교실에서의 양질의 연극 경험을 규정하는 우리의 기준도 바뀌었다. 의상이나 소품의 양식을 통해 인물이나 플롯의 표현을 만들어내는 일은 작업에 신선한 연극성을 더해주었다. 이는 학생들에게 그들의 창작을 표현할 수 있는 기회를 주었고, 그들의 영어 말하기 능력을 활성화할 수 있는 또 다른 기회를 제공해주었다.

LEAD에서 질에 대한 이해는 언제나 예술과 언어학습, 이 두 가지에 초점을 두고 형성되어왔다. 학생들의 배움을 어떻게 측정할 것인가를 결정해야 할 때, 우리는 학생들의 연극 능력을 평가하는 데 초점을 두어야 할지, 언어 능력을 평가하는 데 초점을 두어야 할지를 놓고 고민했다. 그 해법은, 예전에도 그랬듯이, LEAD에 구조화된 협력적 탐구에서 나왔다. 우리는 참여하는 교장들 및 교사들과 그들이 LEAD에서 가장 가치 있다고 생각하는 학생들의 학습결과가 무엇인지에 대해 많은 논의를 가졌다. 학생들의 말하기 능력은 학교가 필요로 하는 결과라고 합의되었고, 이는 연극에도 부합하는 기준이었다.

우리는 협력 학교들의 목표와 우리 자신의 예술적 가치를 저울질해보았고, 우리 프로그램을 새로이 정의한 틀을 도출하게 되었다.

우리가 학생들의 핵심 학습 결과의 준거로 말하기 능력을 선정하기로 합의하게 되면서, 이러한 능력을 평가하기 위한 프로젝트 차원의 구조를 새로이 고안해야 하는 과제가 생겼다. 완전 초보자부터 거의 원어민에 준하는 유창성을 지닌 학생들 간의 광범위한 언어 숙련도의 스펙트럼을 고려해야 하는 것이었다. 그 과제를 더 복잡하게 만든 것은 학생들이 홀로 대중 앞에서 말하는 데 편안함을 느끼는 정도가 여러 문화적 요소에 영향을 받는다는 사실이었다. 우리

의 다양한 프로그램들을 관통하여 일반화할 수 있는 평가 활동은 도대체 무엇일까? 각 프로그램이 저마다의 텍스트와 공유방식의 구조를 결정했기 때문에, 때로는 마치 우리가 하나의 통일된 프로그램이 아니라 수많은 LEAD 프로젝트들을 운영하고 있는 것처럼 느껴졌다.

2006년부터 우리는 학생 평가 계획안을 개발했는데, 이는 특별히 학생 말하기 능력의 발달을 주목하며 프로그램의 사전/사후 주문형 공연 과제를 포함하는 것이었다. 평가 도구는 발성의 전달력, 발음의 정확성, 의사소통의 표현력 등에 중심을 두었고, LEAD가 모든 숙련도 단계와 문화적 배경을 아우르며 학생들의 말하기 능력에 긍정적 영향을 주고 있음을 보여주었다. 이는 LEAD 프로젝트의 모든 이해당사자들에게 양질의 교수 학습에 대한 확신을 주었을 뿐만 아니라 매우 중요한 교육과정 틀이자 목표 설정의 장치로서 기능했다. 이 평가 틀은 모든 학생, 교사, 티칭아티스트가 수업 첫날부터 우리가 작업할 세 가지 영역의 말하기 능력에 대해 숙지하고, 그 프로그램에서 이어지는 모든 수업에 그 렌즈를 적용할 수 있도록 명확한 안내를 제시했다.

여러 측면에서 생산적이었지만, 우리가 오랜 시간 개발하고 정교하게 다듬었던 그 평가 계획안은 이내 그 한계를 드러내게 되었다. 사전/사후 테스트의 실행은 총 9일간의 프로그램 중 이틀이나 잡아먹었다. 그리고 주문형 말하기 과제는 종종 학생들의 진짜 영어 표현 능력보다는 딱딱한 읽기 능력을 시험하는 것과 같은 형태가 되었다. 학생들은 마지막 공연에서 아주 표현력이 풍부한 배우임을 증명해보이고서는 막상 평가에서는 얼어버리곤 했다. 구조화된 계획안은 만약 학생들이 사전 테스트에서 너무 높은 점수를 받을 경우 LEAD 프로그램 동안 그들의 말하기 능력이 어느 정도 성장했는지를 보여주는 것이 불가능했다. 우리가 학생들의 개인과제와 대화하기 과제의 기본으로 활용했던 텍스트들은 항상 너무 쉽거나 혹은 너무 어렵다고 했으며, 이 프로그램을 반복 수강하는 학생들에게는 너무 익숙했다. 우리의 평가 계획안은 결국에는 마치 모래성처럼 무너져버렸다.

우리는 우리의 다음 단계를 안내할 LEAD의 가치 정립과 구조화된 탐구 과정

으로 되돌아왔다. 우리는 이상한 나라의 복도로 다시 되돌아온 것이었다. 우리는 얼마나 멀리까지 왔는지 되돌아볼 수 있었다. 우리가 앞으로 나아가려고 하자, 여전히 열어주길 기다리고 있는 문들이 많이 남아 있음을 볼 수 있었다. 우리는 양질의 실행에 대한 우리의 이해가 진화했음에도 불구하고 우리의 목표를 고수하고 있었다. 우리는 이번 해를 연구년으로 삼고 스스로에게 근본적인 질문을 해보는 기회로 삼기로 했다. 우리의 교수법을 올바로 전달하기 위해 우리가 학생들에 대해 알아야 할 것은 무엇이며, 우리는 그 데이터를 어떻게 하면 가장 잘 수집할 수 있을까? 우리의 효과성을 입증하기 위해 활용할 수 있는 학생 성과는 무엇이며, 그것은 어떻게 측정될 수 있을 것인가? 나이 어린 영어학습자들을 위해, 참여와 자기 효능감과 같이 매우 중요한 사회적 성과와 연극 및 언어학습 성과의 균형을 어떻게 맞출 수 있을 것인가? 우리는 교사들과 티칭아티스트들 간에 신중하게 키워온 협력적 관계를 포함할 수 있도록 어떻게 우리 탐구의 초점을 전환할 수 있을 것인가?

나는 이렇게 오랜 시간이 지났음에도 여전히 나 자신에게 이러한 질문들을 묻고 있다는 사실에 가끔씩 놀라곤 한다. 동시에 나는 이 질문들을 할 때마다 흥분되면서도 묘하게 자유로워짐을 느낀다. 감사하게도, 나는 나와 함께 기꺼이 이런 질문을 던질 비범한 동료 실천가들과 함께 일하는 특권을 누리고 있다.

제5장

예술적 관점

아주 최소한으로 생각하더라도, 여러 예술 양식에 참여적 체험을 제공하는 것은 우리가 우리의 경험에서 더 많은 것을 볼 수 있게 해주고, 보통은 듣지 못하는 소리들을 더 들을 수 있게 해주며, 평범한 일상에 가려져 있거나 습관이나 관습에 의해 억압되어 있던 것들을 의식할 수 있도록 해준다(Greene 1995: 123).

예술적 관점은 연극의 세 가지 'A'를 아우르고 있다. 예술작품Artwork, 예술성Artistry, 미적 인식Aesthetic perception. 이 예술적 관점Artistic Perspective이라는 용어는 예술가의 특성들을 종합하고 있다. 예술을 창조해내는 기술적 기교, 개인적 예술성을 형성하고 나타내는 습관과 성향, 예술가가 자신의 작업과 다른 예술가들의 작업의 목적, 실행, 영향을 인식하는 방식. 예술적 관점은 예술가가 자기 주위의 세계에 대해 관찰하고 참여하고 분석하고 해석하고 자신의 의견을 표현하는 성향을 담고 있다. 자신의 예술 양식을 통해 자신이 통찰한 것이나 자신의 영감에 목소리를 담아내려는 내적 동기를 지닌 예술가는 자신의 예술, 접근 방식, 예술적 표현의 가능성에 대한 이해를 지속적이고 반영적으로 실험하고 탐구하고 수정하고 다듬는다.

이 장에서는 예술적 관점의 'A'들이 개별로, 또는 함께 드라마 학습 경험의 필수적인 요소가 되어야 하며, 그렇게 될 수 있는 방법들을 집중적으로 살펴보려고 한다. 예술적 관점은 참여자들이 그들의 학습과 개인적 예술성에 위험을

감수하고, 손쉬운 대답보다는 질문을 던지며, 고유한 통찰을 제공하는 창의적인 탐구를 추구하는 예술가로서 사고하고 행동하도록 한다. 리 험프리스Lee Humphries는 다음과 같이 말했다.

(예술적 과정)은 본디 미학적이기는 하지만, 예술에만 국한되지 않으며 그 속에서만 늘 존재하는 것도 아니다. 예술적 과정은 교과 영역을 초월한다. 그 과정을 어떠한 분야에든 접목하려 노력한다면, 그 노력은 예술이 될 것이며 통찰을 일깨워주는 수단이 될 것이다(Humphries, 2000: 1).

다른 말로 하면, 참여자들이 예술가로서 사고하고 행동하고 반응하는 법을 배우게 되었을 때, 그들은 자신의 경험에 진정한 주인의식을 지니게 될 것이다. 티칭아티스트는 참여자들이 예술작품을 만들어내면서 어떻게 기술을 익히고, 어떻게 개인적 예술성 발달을 도모하는지, 그리고 어떻게 예술작품을 감상하고 이해할 수 있는 능력인 미적 인식을 기르는지를 성찰하도록 안내함으로써 참여자들의 예술적 관점을 길러준다. 물론, 드라마/띠어터 만들기는 이 훈련에 꼭 필요한 부분이지만, 참여자들이 단순히 그것을 만들어내는 것만으로는 부족하다. 참여자들은 다른 이들의 작업을 공유하고 그에 반응하는 것뿐만 아니라, 그들이 무엇을 어떻게 성취하는지를 성찰할 충분한 기회가 있어야 한다. 그들의 예술창작과 감상 경험에 성찰을 활성화함으로써, 티칭아티스트는 참여자들이 예술 양식과 그들의 개인적 예술성에 대해 명확하게 이해하고 감상할 수 있도록 돕게 되며 그들의 학습에 촉매제를 제공해줄 수 있는 것이다. 따라서 예술적 관점에서의 핵심 질문은 이런 것일 것이다. 드라마 학습 경험을 통해 참여자들은 어떻게 영민하고 해박한 예술가가 되어가는가?

참여자들은 연극 창작을 어떻게 이해하게 되는가?

학생들에게 공연의 요소들과 원칙들을 이해하고 연극 예술가로서의 기술을 개발하도록 안내하는 것은 드라마/띠어터 분야 티칭아티스트가 잘 숙지하고 있는 과업이다. 그러나 티칭아티스트는 분명 그 과정은 물론, 아마도 전반적인 우리 분야를 더 개선할 수 있을 것이다. 구체적인 기술과 그 기준을 명료하게 제시하여 참여자들이 단지 효과적이고 참여적인 예술작품을 만드는 것뿐 아니라, 창작과 공연과정에 대한 이해를 심화하고 숙련도를 향상시키도록 안내할 수 있는 것이다. 후자의 경우, 예술가로서의 지속적인 성장에 매우 중요한 요소이기도 하다. 특정한 예술적 기술이나 접근을 지도하는 기법들은 이미 많이 존재한다. 링클레이터K. Linklater의 발성훈련(Linklater, 2006), '뷰포인트Viewpoints'25의 신체 훈련(Bogart and Landau, 2005), 존스턴K. Johnstone의 즉흥 작업(Johnstone, [2007]1981), 스타니슬라프스키C. Stanislavski(Stanislavski, [1988]1936)의 배우훈련 방법 등은 모두 예술가 훈련에 널리 활용되는 검증된 예시들인데, 그 이유는 현장 전문가들이 그들의 사전 탐구를 통해 이러한 방법들을 정리하고 체계화했기 때문이다.

경험이 아주 없는 초보, 혹은 신진 예술가와 작업할 때, 또는 가장 기초적인 표현기술부터 배워야 하는 비예술가들과 드라마 연계 수업을 해야 할 때, 이러한 기술들과 기준들은 어떻게 정의되며 어떻게 제공되어야 하는가? 댄은 자신이 V.I.B.E.S.라고 명명한 다음과 같은 방법을 제시한다.

나는 학급교사들이 드라마를 그들의 수업에 통합하는 데 도움이 되는 V.I.B.E.S. 차트를 개발했다. 많은 교사들이 간단한 드라마 기법을 성공적으로 실행할 수는

25 뷰포인츠Viewpoints는 본래 안무가인 메리 오벌리Mary Overlie에 의해 창안된 움직임 이론으로, 공간, 이야기, 시간, 감정, 움직임, 형상이라는 6가지 요소에 주목한다. 이후 연극 연출가인 앤 보가트Anne Bogart와 티나 란다우Tina Landau에 의해 무대 연기에도 적용되었다.

있었지만, 그 성과를 측정할 방법은 전혀 없었다. 그들은 늘 "내가 무엇을 기대하거나 봐야 하나요?"라고 질문했다. 따라서 V.I.B.E.S.는 '표현의 도구들'의 목록을 명쾌하게 정의한다. 목소리Voice, 상상력Imagination, 몸Body, 앙상블Ensemble, 이야기Story가 그것이다. 나는 초보 교사, 티칭아티스트, 그리고 참여자들이 이 각각의 '도구'를 활용하여 연극 예술가의 기술을 익혀가거나 실천해나가는 첫걸음을 뗄 수 있도록 기준 목록을 서너 개의 항목으로 압축하여 종합했다.

각각의 도구를 사용하기에 쉽고도 구체적인 기준들을 규정하기 위해, 나는 다양한 자료들을 취합하여 그것들을 초보자도 이해하기 쉬운 용어와 표현으로 종합했다. 예를 들어, 목소리와 관련해서는 발성의 어조, 음색, 역동성과 같이 음악교과에서 사용되는 요소에서 출발했다. 어린 학생들과 경험이 없는 참여자들에게 유용하게 쓰이고 쉽게 이해되어야 하므로, 나는 이 요소들을 세 개의 항목으로 묶어내고 그에 적합한 이름을 붙여보기로 했다. 나는 힘Power, 속도Pace, 열정passion을 생각해냈다. 이렇게 목소리의 기본적인 기준영역을 소개한 다음, 우리 목소리의 힘, 속도, 열정을 캐릭터나 장면의 분위기, 감정 표현을 위해 다양하게 활용하는 방법들을 학생들과 함께 규정하도록 했다. 학생들은 목소리의 크기(큰, 낮은, 침묵)나 높낮이(날카로운, 부드러운)의 묘사처럼 각 항목과 관련해 발견한 기준을 함께 정의하고 용어표현을 확장하는 데 도움을 주었다.

참여자들과 함께 공통의 용어를 공유하고 확장시켜가면서, 티칭아티스트는 참여자이자 협력자들에게 그들이 창작할 때 무엇을 하고 있고, 그들의 작업을 검토하고 개선하기 위해 정확히 무엇을 반성해야 하는지를 이해하도록 하며, 그들 스스로의 작업 과정을 정의하기 시작하는 방법을 제시할 수 있다.

실험
예술가로서 당신의 초기 훈련을 정의했던 기법들은 무엇인가? 먼저 당신이 학습했던 특별한 기술들을 적어보자. 다음으로, 그중 한가지의 기술을 7살의 아동에게, 또는 처음 연기를 배우는 고등학생에게 설명 가능한 언어표현으로 다시 정의해보자.

개인적 예술성은 어떻게 자각할 수 있는가?

누군가에게 학생들이 미술 수업 시간에 배우는 것이 무엇인지 물어보면, 당신은 분명 물감을 칠하거나, 그리거나, 도자기를 만드는 법을 배운다는 말을 듣게 될 것이다. 그것이 사실이기는 하지만, 그것은 그들이 무엇을 하는가를 알려줄 뿐 그들이 생각하는 법을 어떻게 배우는가를 알려주지는 않는다. […] 과연 예술에서의 체험은 예술가가 접근하는 것처럼 세상을 바라보고 접근하도록 학생들의 사고를 변화시켜주는가? 학생들에게는 예술가처럼 생각하는 기회가 반드시 주어져야만 한다(Hetland et al., 2007: 4).

개인적 예술성을 계발하기 위해서, 티칭아티스트는 드라마 학습 경험의 한 부분으로서(그 경험의 핵심 목표 혹은 부가적 목표로) 참여자들을 뛰어난 예술가와 학습자들의 예술적 성향이나 습관들을 성찰하고 그것을 배양하도록 참여시킬 수 있다. 이를 통해 참여자들은 더 많이 알고 인식하는 예술가가 되어갈 수 있으며 또한 그들을 잠재적으로 더 숙련된 학습자, 즉 자기 삶의 다른 측면에까지 이러한 예술적 실천의 습관을 전이할 수 있는 그런 학습자로 성장할 수 있다. 이 책에서 **의도성**과 **질**을 다룬 장에서 제시된 과정들을 활용하여, 성찰적 티칭아티스트와 그 동료들, 그리고 참여자들은 개인적 예술성을 정의하는 데 필수적인 저마다의 특별한 학습 경험과 직결되는 구체적인 예술적 기술이나 행동을 함께 확인할 수 있을 것이다.

비록 연극 분야에 특별히 명시된 성향의 목록이 존재하지는 않지만, 다음의 예시들은 분명 드라마/띠어터 학습 경험과 관계가 있다. 시각예술과 관련된 습성들을 정리한 하버드 대학교 '프로젝트 제로Project Zero'의 연구는 『스튜디오에서 생각하기Studio Thinking』라는 책에 나와 있다. 이 책에 의하면, 스튜디오에서 이루어지는 시각예술 경험은 참여자들이 "예술 세계를 이해하는 것은 물론, 기예를 발전시키고, 몰입하고, 지속하며, 구상하고, 표현하고, 관찰하고, 성찰하고, 확장하고, 탐구하는"(Hetland et al., 2007: 6) 성과를 이끌어내었다. 예술교육

의 권위자이기도 한 에릭 부스는 사고 작용mind work의 복합적인 습성들에 영감을 받아 '창조적 참여의 습관Habits of Creative Engagement'을 개발했는데, 이는 다음과 같은 것들을 포함하고 있다. 다양한 아이디어와 해결책을 만들어내기, 탐구의 내적 분위기를 지속하기, 자신의 목소리를 내기, 자기 자신의 판단을 믿기, 좋은 질문과 문제를 만들기, 즉흥을 활용하기, 유머를 발견하기, 기예를 숙련하기, 다양한 기준에 근거한 결정 내리기, 정교하게 탐구하기, 인내하기, 자기 평가하기, 초인지적으로meta-cognitively 성찰하기, 유추적으로 사고하기, 자발적으로 불신을 유보하기,[26] 의도를 가지고 관찰하기, 부분과 전체 사이를 오가기, 다양한 관점을 시도해보기, 다른 사람들과 함께 작업하기, 내적 동기를 북돋우고 따르기 등이 그것이다.

예술교육 분야에서는 또한 '21세기 학습 능력을 위한 파트너십Partnership for 21st Century Skills'이라는 미국의 교육운동과도 긴밀한 연계를 이루고자 많은 노력을 기울여왔다. 이 교육운동은 인지적, 행동적, 정서적 능력 등을 구성하는 역량들의 목록을 강조해왔는데, 이러한 역량들은 의사소통, 협력, 비판적 사고, 창의성 등의 예술적 실천과 매우 긴밀하게 맞닿아 있기도 하다.

어린 배우들과 연극 리허설을 하면서, 티칭아티스트는 참여자들이 어떤 특정한 순간을 표현하고자 할 때 그 배우의 공연 기술과 선택에 대해 성찰하도록 안내할 수 있다. 또한 티칭아티스트는 그 연극 자체의 맥락과 내용을 연구해보도록 요구할 수도 있다. 참여자들이 그 이야기의 시대 배경, 환경, 문화적 요소에 대해 무엇을 이해하고 있는가? 그 각각의 측면들은 캐릭터들이 반응하거나 연기하는 방식에 어떤 영향을 미치는가? 등장인물 간의 신체적 상호작용과 그 장면의 흐름 및 속도감 중에, 무엇이 그 캐릭터의 정서를 구축하는 더 깊은 동

26 영국의 시인이자 비평가인 콜리지Samuel. T. Coleridge가 언급한 '불신의 자발적 유보willing suspension of disbelief'라는 표현에서 유래한다. 인간의 진실을 탐구하는 문학이나 연극 등의 예술에서 허구적 이야기에 대한 사실적 개연성이나 논리의 판단을 유보하고 그 상황에 공감하고 심취하고자 하는 특성을 지칭한다. 종종 연극의 허구성에 대한 관객의 동의, 감정이입에도 사용된다.

기와 목적으로 작용하는가? 배우의 비판적 분석 능력을 발달시키는 것은 그들의 공연능력을 앞서 언급한 '삼중 순환 학습'에 어떻게, 언제, 왜 적용해야 하는가에 영향을 줄 것이다. 그들은 또한 이러한 능력을, 향후의 드라마 학습 경험과 자신의 삶에(다른 이들의 관점을 이해하는 능력과 그들의 이해를 극적으로 표현하는 효과적이고 효율적인 방법을 탐구하는 데) 적용하고 전이하는 방법을 배울 수도 있을 것이다.

드라마/띠어터의 미학은 어떻게 내재되는가?

미적 인식은 '감각을 통해 인식하는 것'이라는 뜻의 그리스어 '아이스테티카 aisthetika'라는 단어에서 비롯되었다. 우리의 목적상, 이 책에서는 연극이 어떻게 감각에 의거하여 작동하는가에 대해 관객들이 이해하고 그것을 식별할 수 있도록 배우게 되는 모범적인 예술작품과의 상호작용에 집중하고자 한다. 이상적으로 말하자면, 개인에게는 단순히 연극을 관람하는 것뿐만 아니라 그들의 관람한 경험에 대해 숙고하고 토론하고 의견을 교환할 기회가 있어야 한다. 티칭아티스트가 자신의 참여자들을 위해 공연 관람을 주선하거나, 참여자들과 함께 공연을 관람하거나, 혹은 단순히 그들이 관람하는 주변에 함께하든 간에, 티칭아티스트는 참여자들이 공연을 보면서 생각해볼 질문들을 준비해야 한다. 참여자들이 공연에 관심을 갖도록 준비하는 것은 그들이 바라보는 경험에 집중할 수 있게 해준다. "관객이 등장인물의 감정 상태를 이해할 수 있도록 배우들이 자신들의 몸을 사용하는 방법에서 어떤 특성들을 찾을 수 있었나요?" "배우의 움직임과 대사의 속도가 그 장면이나 연극의 분위기를 구축하는 데 어떻게 작용했나요?" 공연 관람 후에 티칭아티스트는 참여자들과 함께 이러한 질문들을 되짚어볼 수 있고, 그들이 발견한 것들을 자신들의 작업에 활용하도록 안내할

수 있다. 이러한 경험들은 잠재적으로 그들이 예술과 예술작품 만들기에 더 큰 통찰을 배워갈 수 있도록 도와주고, 그들 자신의 감정적이고 인지적인 반응을 보다 잘 이해할 수 있게 해주며, 그들의 삶과 사회에서 연극의 존재를 보다 잘 인식하고 감상할 수 있게 해준다.

　연극 분야 전체가 모든 이들이 수준 높고 생생한 연극을 일상적으로 접할 권리가 있다고 강조하지만, 그것이 언제나 가능하지는 않다. 그렇다면 티칭아티스트는 학생들에게 어떤 방식으로 모범적인 공연을 소개해줄 수 있을까? 에릭 부스는 티칭아티스트가 그 본보기를 제공해주어야 한다고 주장한다(Eric Booth, 2009). 티칭아티스트 자신이 흥미롭고 효과적인 예술을 담아낸 모델이 되어줌으로써 학생들이 이해할 수 있게 된다는 것이다. 예술의 본보기를 보여줌으로써, 티칭아티스트는 학생들에게 영감을 주는 것은 물론, 학생들이 탐구하고 발전시킬 수 있는 특정한 기술이나 개념들을 담아낸 하나의 예술작품을 보여줄 수 있게 되는 것이다. 티칭아티스트가 자신만의 개인적 예술성을 공유하는 것으로써 참여자들의 흥미도를 높일 수 있고, 그 경험을 보다 개인적이고 통찰적으로 만들어줄 수도 있다.

　성찰은 미적 인식을 발달시키는 데 핵심적인 역할을 한다. 티칭아티스트가 학생들에게 무엇이 흥미롭고 효과

생각해보자

학생들이 공연을 보기 전에 그 경험에서 더 큰 즐거움을 느낄 수 있도록 하려면 어떤 질문을 할 수 있을까? 학생들이 예술적, 미학적 선택들에 대해 더 자세하게 생각할 수 있게 하는 질문에는 무엇이 있을까?

적인 연극작품을 구성하는가를 분석하도록 안내할 때, 학생들은 무엇이 '미적 aesthetic'이라는 것을 정의하는가에 대한 인식을 얻게 될 것이다. 그다음에, 학생들은 자신만의 개인적 미학을 만들어내기 시작하고, 재료들을 해석하는 법을 배우고, 아이디어를 내거나 선택을 할 때 모험을 감수할 수 있게 되며, 그들의 선택이 다른 사람들에게 미치는 영향에 대해 섬세해지게 된다.

드라마 학습 경험 안에 세 가지 'A'는 어떻게 존재하는가?

창작하기-상연하기-반응하기의 사이클은 참여자들을 예술 만들기의 기본 특성과 연계해주는 간략한 순환적 과정으로, 이는 예술적 실행에 대한 신진 예술가들의 이해를 충족해주고, 개인적 창의성을 위한 역량을 발달시켜주며, 드라마/띠어터 경험에 참여하는 장점을 이해하도록 돕는다. 그 순환과정은 범위나 규모에 관계없이 창조적인 경험으로 활용될 수 있는데, 역사적 사건을 탐구하기 위한 타블로 만들기부터 발표회를 준비하기 위해 동료들과 공유하는 독백 장면들, 그리고 시연회 관객들에게 검증받는 장면이나 전체 연극에 이르기까지 다양하다. 예술적 관점의 세 가지 'A'—예술작품, 예술성, 미적 인식—는 각각 그 순환 고리의 초점이 될 수 있다. 티칭아티스트들이 참여 예술가와 관객들이 무엇에 집중해야 하는가를 안내하고, 그들의 작품을 통해 제시되었거나 연기자들이 선택한 결정에 대해 논의하고 분석하도록 유도할 수 있기 때문이다. 연극의 총체적인 체험에서, 성찰의 주안점은 그 학습의 내용과 창조적 형식을 통해 참여자가 배운 것들을 서로 나누면서 공유될 수 있다.

다양한 규모, 범위, 목적을 지닌 연극만들기를 포함하는 학습 경험을 설계할 때, 티칭아티스트는 다음과 같은 것들을 성찰할 수 있다.

창작하기

- 창작의 주체는 누구인가?
- 창작 과정에서 참여자들은 어떠한 힘과 책임을 지니는가?
- 외부에서 제시하는 조언은 창의성을 증대시키는가, 혹은 억누르는가?
- 아직 자신 스스로의 창조적 과정 개발과 이해가 부족한 초보자에게 어느 정도의 책임을 부여할 것인가?
- 생성적이고 창조적인 과정의 어느 지점에서 성찰하기, 공연하기, 반응하기가 제 역할을 할 수 있는가?

상연하기

- '상연하기perform'는 어떻게 작업을 발전시키는 순환과정의 한 부분으로 내재될 수 있는가? 특정한 소재에서 촉발된 하나의 이미지로도 가능한가, 아니면 하나의 온전한 연극 작품의 창작이어야 하는가?
- 과정 전반에 걸쳐 참여자들과 그들 간에 진행되는 지속적인 작업을 공유하는 것이 예술적 기예를 강화하고, 공연의 관점과 이해를 향상하는 데 어떻게 작용하는가?
- 당신은 공유하기 또는 공연하기가 가장 유용한 시점을 어떻게 결정하는가?
- 공유/공연의 목표는 무엇이며, 그 목표는 어떻게 정의되고 공유되는가?
- 그 공유/공연의 형태와 방식에 대해 관객/관찰자들은 어떻게 준비되어 있는가?

반응하기

- 공유하기는 언제 자기 성찰로 연결되며, 언제 동료의 피드백을 포함하는가?
- 진행 중인 작업을 공유하기에 관한 절차나 규정은 무엇이며, 그것은 공연자와 관찰자 모두에게 어떠한 도움을 주는가?
- 당신은 의견("나는 당신이 ……해야 한다고 생각해요")과 제안("당신이 ……을 성취하고자 한다면, 아마도 ……를 시도해보는 것이 어떨까요?")의 균형을 어떻게 맞출 것인가?

지역 습지 보존에 대해 공부하는 5학년 학급 학생들이 환경보존 대 인류 확장에 대한 교실 내 토론을 하게 되었다. "그 땅은 습지 생물들을 위해 보존되어야 하는가 아니면 주택을 건축할 수 있도록 해야 하는가?" 학생들은 타블로의 형태로 자신들의 주장을 공유했고, 그들의 지지 또는 반대 입장을 대변하는 특정한 행위의 장점과 단점들을 주고받았다. 이 경험을 통해, 학생들은 전체 순환

과정에 참여할 기회를 얻게 되었다. 그들은 그들의 의견을 표현하면서 타블로를 만들었고 그들의 동료들과 창조적 작업을 공유했으며 동료들의 선택을 해석함과 동시에 그 창조적 선택들이 명확하고 예술적이며 관객 참여에 효과적인지에 대한 피드백을 제공함으로써 반응했다. 그들의 동료들이 무엇을 창작했고 그들의 선택을 어떻게 그들이 받아들였는지를 명확히 인지함으로써, 학생들은 단지 수업목표에 대한 이해를 높인 것뿐만 아니라 연극이 생각을 소통하는 데 얼마나 효과적인 수단이 될 수 있는지도 보여준 것이다.

잠시 생각해보자…

드라마 학습 경험은 예술과 예술적 실천에서 출발하여 관련 분야의 기술과 습성을 발달할 수 있는 기회를 제공해준다. 만약 그러한 기술들이 구체적 목표를 위해 설정되고 실행과 성찰을 통해 배양된다면 말이다. 총체적으로 도움이 되는 학습 경험은 구체적이고 개인적으로 관련된 기술의 발달, 그 기술들이 어떻게 작동하며 그에 어떻게 접근하는지에 대한 인식, 그리고 이러한 기술들로 인해 무엇을 성취할 수 있는가에 대한 욕구와 이해 등으로 구성된다.

티칭아티스트가 자신의 작업 목적에 대해 이야기할 때, 강력한 논쟁은 이 내재된 예술적 본질을 배양하는 촉매제가 된다. 자신이 지닌 예술적 관점의 재능, 기술, 습성들을 발전시킴으로써 의도를 지닌 양질의 실천에 힘을 보탤 수 있으며, 이는 그 드라마 학습 경험의 주제가 무엇이든 상관없이 예술적으로 만족스러운 성취로 이끌 것이다.

예술적 관점의 다양한 양상을 숙고하는 티칭아티스트들

여기에 포함된 사례연구들을 통해, 다양한 환경과 목적에서 작업하는 저자

들은 다양한 방식으로 예술적 능력과 태도의 발달을 지원하는 방법들을 살펴본다. 조 베스 곤잘레스Jo Beth Gonzalez는 연극이 은유적인 도구로서 어떻게 그녀와 그녀의 학생들이 추상적인 과학 개념들을 실질적으로 이해하게끔 할 수 있었는지를 연구했다. 마샤 길딘Marsha Gildin은 개인적 이야기에 기반을 둔 공연 프로그램을 통해 청소년과 노인 간에 예술적, 사회적으로 만족스러운 관계를 맺게 되는 주요 특성들을 연구했다. 앤드루 개러드Andrew Garrod는 전쟁 피해를 입은 지역 출신의 문화적 다양성을 지닌 청소년들과의 셰익스피어 연극공연 프로그램을 통해 극작가의 의도를 통찰적으로 해석하는 기회를 제공했던 방법을 소개한다. 캐럴 티 슈워츠Carol T. Schwartz와 킴 바워스-레이-배런Kim Bowers-Rheay-Baran은 학생들에게 극작술을 가르치는 프로그램이 어떻게 예술가이자 관객으로서의 학생들의 경험을 심화하면서 동시에 티칭아티스트들이 자신들의 작업에 대해 더 깊이 있는 이해를 하게 해주었는가를 공유한다. 마지막으로, 카리나 나우머Karina Naumer는 예술과 관련된 기술과 태도가 역할놀이를 활용한 인성교육에 어떻게 효과를 주었으며 동시에 그녀 자신의 예술적 관점을 면밀히 재고할 수 있었는지를 분석했다.

§ 조 베스 곤잘레스Jo Beth Gonzalez

조 베스 곤잘레스는 미네소타 대학교에서 연출전공으로 MFA를, 보울링 그린 주립대학
교에서 연극학 박사를 받았다. 고등학교 연극교육의 베테랑이며, 오하이오 주의 보울링
그린 고등학교에서 교사로서 가르치고 있다. 저서로는『고등학교 연극교육의 전통에서
벗어나기Temporary Stages: Departing from Tradition in High School Theatre Education』(Heinemann,
2006)와『비판적인 드라마 교육Temporary Stages II: Critically Oriented Drama Education』(Intellect,
2013)이 있다. 미국 어린이연극 연맹(CTFA)의 2002년도 고등학교 드라마 교사상을 수상
한 바 있다. 미국 어린이연극 연맹과 전미연극교육연맹(AATE)의 이사로 활동하고 있다.

과학 개념을 가르치기 위한 '드라마적 메타포' 개발하기

나의 뇌는 이미지로 생각한다. 이건 나도 어쩔 수가 없는데, 이미지들이 머릿
속에서 예고 없이 솟아오른다. 나는 이야기로 본다. 나는 움직임을 통해 배운
다. 내가 신체와 상상을 통해 참여할 때 나는 이해가 된다. 메타포metaphor는 나
의 인지를 돕는 동반자이며 나는 교실에서, 또 리허설에서 메타포를 편안하고
자연스럽게 활용한다. 인간을 이해해야 할 때, 이론과 사실 관계를 이해할 때,
그리고 감정을 이해할 때에도.

신체화된 드라마적 메타포는 추상적 사고과정의 복잡성을 세심하게 묘사함
으로써 모든 종류의 맥락에서 다양한 학습자들을 가르칠 수 있다. 메타포는 우
리의 상상력을 활성화시키기 때문에, 메타포를 학습에 담아내는 것은 학생들이
자신들의 억눌린 상상력을 깨우도록 자극하며, 활발한 상상력을 가진 이들은

보다 덜 전형적인 방식으로 배울 수 있도록 독려하게 된다. 두 곳의 다른 기관으로부터 지원을 받아, 나는 5학년 학생들과 9학년 학생들에게 과학적 개념을 소개하는 확장된 메타포를 만들고 가르쳤다.

내가 공립학교 학생이었을 때, 나는 과학수업을 잘 따라가지 못했고 수학도 좋아하지 않았다. 나는 강의를 통해 배우는 것을 잘하지 못했지만, 내가 받은 중학교와 고등학교 수학·과학 수업의 대부분은 강의식이었다. 나는 수학·과학 수업에서 항상 보통 정도의 성적을 받았으며, 그렇게 김빠지는 시험결과로 나는 스스로 '수학·과학에는 바보'라는 믿음을 갖게 되었다.

1990년에 내가 텍사스 A & M 대학에서 가르치고 있을 때, 나는 미국항공우주국(NASA)에서 제공하는 2년 동안의 프로젝트 지원금을 받게 되었다. 그 지원금으로 나는 예비 초등 교사들과 함께 5학년을 대상으로 하는, 드라마를 활용한 천문학 수업을 고안했다. 그중 한 수업에서 우리는 수소가 헬륨으로 변하는 방법과 그 이유를 제시하기 위한 메타포를 개발했다. 아동들은 단어와 움직임을 사용하여 그 과정을 8개의 스텝으로 단순화한 스퀘어 댄스Square Dance[27]를 통해 참여했고, 놀라지 마시라, 나도 그 원리를 이해했다! 이해만 한 것이 아니라 심지어 과학 공부를 하고 싶다는 열정까지 생겼다. 메타포로 인해 마치 잠금이 풀린 것처럼, 나는 과학에 매료되었다. 내 생애 처음으로, 나는 나의 창조적 정신과 과학 내용 사이의 연결고리를 경험한 것이었다. 메타포는 바로 그 핵심 열쇠였다. 나와 같은 학습자들에게 드라마라는 그릇에 담겨진 과학은 의미 있으면서 동시에 흥미로운 음식과 같았다.

하나의 예술 양식으로서, 드라마는 인간 본성에 대한 필수 요소들의 소통을 메타포에 의존한다. 내가 현재 가르치고 있는 고등학교에서 협력수업으로 드라마를 통해 과학을 가르치게 되었을 때, 나는 다음과 같은 궁금증을 지녔다. "내

27 미국의 대표적인 포크댄스로서, 남녀가 짝이 되어 총 4쌍이 한 번에 움직이는 춤으로 정사각형 모양으로 움직인다고 하여 스퀘어 댄스라는 명칭으로 불린다.

가 과학 이론을 다루는 수업에도 나의 상상력을 풀어낼 수 있을 것인가? 그리고 만약 나의 상상력이 과학 이론을 이해하는 데 도움이 된다면, 이러한 이미지들을 잘 다듬어 15세 청소년들에게도 흥미롭고 올바른 과학 수업을 효과적으로 고안할 수 있을 것인가?" 이어지는 설명에서, 나는 메타포와 과학 수업의 결합을 예술적 관점의 관계에서 고민하려 한다. 나는 예술적 관점의 요소로서, 메타포적 사고가 어떻게 교수법에 효과적이며 그러한 이해가 학생들의 학습에 무엇을 시사하는지 점검하고자 한다.

아메리칸 헤리티지 사전에 따르면, 메타포란 "비유적 표현으로, 용어가 그것이 원래 의미하는 사물에서부터 암시적 비교나 유추를 통해서만 설명할 수 있는 사물로 전이되는 것"이다. 많은 여러 요소들 중에서도 예술적 관점은 메타포를 포함하며, 메타포는 하나의 구조물로서 지식과 이해를 형성하는 연결고리를 만들기 위해 다음과 같은 요소들을 통합한다.

- 심상적 이미지
- 창의성과 상상력
- 자기 자신, 세상, 사상과 인간 본성에 관한 통찰과 인식

나는 미네소타 대학의 연출전공 석사 학생이던 시절에 강력한 연관성을 만들어내는 메타포의 잠재력을 발견한 적이 있다. 당시 한 수업에서 나는 셰익스피어의 연극 〈맥베스Macbeth〉에 등장하는 여주인공 맥베스 부인이 하는 독백의 목적을 함축하는 메타포를 생각해오라는 과제를 받았다. 그 독백은 그녀가 남편 맥베스가 왕을 살해하는 데 도움이 되도록 강인함을 지니고자 마녀들에게 그녀의 여성성을 없애달라고 요청하는 내용이다(Shakespeare, 1:5). 몹시 추운 어느 아침 아파트에서 캠퍼스까지 1마일이 넘는 거리를 걸어가며 나는 남자와 달리 여자는 살인을 감행할 본능적인 담력이 부족하다는 엘리자베스 시대의 통념에 대해 곰곰이 생각하고 있었다. 그 순간, 나의 상상력이 번쩍하더니, 맥베스 부인이 남성용 체육관에서 몸을 만들고 있는 이미지가 떠올랐다. 수업 시연

에서, 나는 맥베스 부인의 독백을 하면서 하이힐을 벗고, 테니스 운동화로 갈아 신으며, 운동용 머리띠를 찾느라 헬스 가방을 뒤적거리다가 생리대 따위를 내 동댕이치고, 가상의 아령을 들어 올리는 것으로 표현했다. 교수님과 동료 학생들은 그 비유적 표현이 아주 성공적으로 맥베스 부인의 목표를 강화시키고 증폭시켜 주었다며 피드백을 해주었다. 그 메타포는 나에게 아주 강렬한 인상으로 남아 있으며, 내 학생들에게 〈맥베스〉를 가르칠 때 그 독백 장면을 시연한 적도 있고, 심지어 2009년 국제 연극 축제International Thespian Festival에서 다른 연극교사들 앞에서도 공연하기도 했다.

이 이미지가 내 머릿속에 떠오르게 만든 요인은 무엇이며, 이 메타포는 왜 그토록 효과적이었을까? 첫째, 걷기는 스트레스 해소에 도움이 되며, 따라서 나는 걷는 동안 마음에 여유를 찾는다. 교실까지 걷는 길은 내가 여러 가지의 가능한 해석들 틈을 헤매고 다닐 수 있도록 내 머릿속을 자유롭게 해주었으며, 나는 그 독백의 의미를 곱씹어볼 수 있었다. 신체적·정서적 이완과 지적 도전을 충분히 곱씹어볼 수 있는 시간은 복잡하거나 추상적인 것을 소통하는 메타포를 형성하는 데 반드시 필요한 두 요소이다. 둘째, 맥베스 부인의 메타포가 효과적으로 작동한 이유는 바로 일반적 이해(역기를 드는 행동)를 잘 알지 못하는 지식(여성성을 없애기)으로 효과적으로 전이시켜주었기 때문이다. 맥베스 부인이 남성성을 키우기 위해 역기를 드는 이미지는 그녀의 독백의 핵심을 강조하는 시각적 심상을 만들어내었고, 관객들이 친숙한 맥락 내에서 그녀의 독백과 관련된 중요한 정보를 제공하는 효과가 있었다. 만약 그렇지 않다면 관객들은 셰익스피어의 언어 표현과 극적 분위기로 인해 혼란에 빠졌을 수도 있었을 것이다.

나는 미니애폴리스에서 대학원 공부를 마친 후 수십 편의 연극을 연출했고 그 과정에서 배우들의 캐릭터 분석을 돕고, 무대를 구상하고, 디자인을 개념화하는 데 메타포에 의지해왔다. 만약 나의 연극 학생들이 메타포를 통해 어려운 연극의 함축적 의미와 복합성을 이해하는 데 도움이 되었다면, 내가 이런 메타포적 사고를 과학 수업에 적용하지 못할 이유가 없지 않은가?

자기 스스로를 이해하고 서로와 소통하기 위해 예술가들과 과학자들은 둘

다 알려진 것과 알려지지 않은 것 사이의 연결고리를 형성한다. NASA의 과학자 한 명은 언젠가 나에게 이런 이야기를 했다. 한 대학원생이 긴장한 채 청중들에게 복잡한 수학 방정식에 대해 열심히 설명하고 있었는데, 그 청중들 중에는 알베르트 아인슈타인Albert Einstein도 있었다고 한다. 어느 순간, 아인슈타인이 손을 들어 그 학생에게 설명하는 속도를 따라가기가 힘드니 조금 천천히 설명해달라고 부탁했다. 아인슈타인의 능력은 견고한 지식을 빠르게 처리하는 것이 아니라, 개념들 사이에 창의적 연결고리를 만드는 것이었던 것이다.

맥신 그린Maxine Greene[28]은 양질의 예술이 "비록 잠시일지라도, 우리에게 의미를 생성하고, 연계하고, 존재에 중요한 질서를 정리하는, 전에 없던 힘을 끌어내게 할 수 있다"(Greene, 1995: 98)라고 확신한다. 그린의 주장에 의하면, 상상력이 메타포를 가능하게 만들어준다. 새로운 주제를 가르쳐야 하는 상황에서 교사들은 상상력과 메타포를 실용적으로 활용한다. 그린은 반문한다. 상상력과 메타포를 제외한다면 "도대체 어떤 방법으로 학생들이 배우는 모순된 지식들의 의미를 찾을 수 있는가? (그것 없이) 어떻게 그들이 […] 종종 이해할 수 없는 세상 속에서 […] 살아가는 자기 자신들을 볼 수 있을 것인가?"(Greene, 1995: 99).

나는 2010~2012년에 걸쳐 오하이오 주의 마사 홀든 제닝스 재단Martha Holden Jennings Foundation의 지원을 받아, 우리 학교 강당에서 다섯 개의 9학년 과학 수업을 공동개발하고 가르칠 수 있게 되었다. 매 수업에 나는 드라마적인 메타포를 활용해 개념을 소개했고, 나의 동료 물리교사가 그 개념을 가르쳤으며, 우리의 연극 기술감독이 연극 공연 장비들을 활용하여 실제로 개념을 적용하는 방법을 시범해보였다.

다섯 개의 수업에는 모두 기존의 친숙한 지식을 새로운 것과 연결할 드라마적 메타포의 윤곽을 잡기 전에 먼저 내가 과학 개념들에 담긴 물리학 이론을 숙

28 미국의 대표적인 교육철학자로서 특히 예술교육과 교사교육을 강조한 인물. 컬럼비아 대학교 교수와 뉴욕 링컨센터 예술교육원(현재는 링컨센터 에듀케이션Lincoln Center Education)의 설립부터 40년 가까이 상임 철학고문을 맡아 미적 교육aesthetic education을 강조했다.

지해야 하는 어려움이 있었다. 이 과정은 많은 시간의 사전 공부를 필요로 했고, 다행히도 나는 다소 여유 있는 여름 동안에 색, 광학, 에너지 등 여러 형태의 기본적 물리 과학 개념들을 다시 공부할 수 있었다. 나는 종종 나의 동료 과학교사와 상의했고, 그 과정에서 내가 과학에 대해 많은 잘못된 개념을 지니고 있었다는 사실에 매우 놀라곤 했다.

과학적 개념을 정확히 이해한 후, 나는 물리학 수업자료를 공부했고 이 과정을 통해 이론을 구체적인 메타포로 전이시킬 수 있는 상상력의 나래를 펴나가기 시작했다. 여기서 중요한 것은 내가 개념과 이론을 다 이해한 뒤에 상상을 적용한 것이 아니라, 개념을 배우면서 서서히 상상력이 펼쳐지기 시작했다는 것이다. 그린은 메타포가 영감보다는 기억력에 더 가깝다고 주장했다(Greene, 1995: 99). 메타포의 도움을 받아 지식의 기억이 이루어지는 것이므로, 메타포는 학습의 주요 도구로서 상상력의 가치를 강화해준다. 메타포가 기억을 자극하는 강력한 힘이 있기에, 우리는 메타포가 '잘못된' 과학을 가르치는 것을 원치 않았다. 따라서 우리가 메타포를 수업 활동에 통합했을 때, 나의 동료 과학교사가 그 정확성을 평가해주었고 개선할 점을 제안해주었다. 이제 우리는 수업할 준비가 다 된 것이다.

입을 다문 채 클립보드에서 시선을 떼지 못하는 15명의 눈은 도대체 어떻게 네 개의 조명 기구를 투퍼twofer[29]에 연결할 수 있을지를 주시한다. 투퍼는 조명 기구 네 개가 아니라 두 개만 연결할 수 있기 때문이다. 그러자 나는 투퍼는 전기회로에 더 많은 길을 만들어준다고 나의 과학 동료가 상기시켜준 것을 떠올렸다. 마치 우리가 만든 록 콘서트 메타포에서 출입문을 여는 것과 같이 말이다. 좋았어! 투퍼에 네 개의 조명 장치를 붙이기 위해 우리는 두 개의 투퍼를 다른 하나의 투퍼에 연결해야만 했다. 다시 말해 우리가 세 개의 투퍼를 필요로 한다는 것이었다. 그래. 나는 잠시 멈추고, 가르친다는 압박으로 잠시 뿌옇게

[29] 연극 무대 조명에 쓰이는 양면의 케이블 장치.

서린 머릿속의 안개가 걷히며 내가 배웠던 지식이 떠오르기를 기다렸다. 나는 우리가 수업을 시작할 때 보여주었던 록 콘서트 이야기를 떠올렸다. 그러자 그 이야기에서의 이미지들이 다시 나타났으며, 나는 마치 부표처럼 떠오른 그 메타포의 의미를 붙잡았다. 자신감을 되찾은 나는 학생들의 개념 인지를 강화할 그 메타포의 핵심 포인트들과 연계하여, 여러 개의 투퍼를 안전한 전기회로에 연결하는 방법을 시범해 보였다.

록 콘서트 메타포는 과학 개념의 바다에 나선 나의 구명조끼와도 같았다. 나는 어떻게 이 메타포를 떠올렸을까? 과학교사들은 '압력', '흐름', '저항', '마찰', '힘', '위치 에너지', '과부하'와 같은 용어를 활용해 전기적 용어들인 옴, 와트, 볼트, 암페어, 전자와의 관계를 설명한다. 그런데 이러한 단어들은 인간의 상호작용을 묘사하기도 한다.

이러한 단어들은 내가 연극을 연출하거나 즉흥극을 가르칠 때는 사용하지 않지만, 나는 지금 9학년 학생들에게 전기에 대해 가르칠 준비를 하는 것이다. 내가 내 책상에서 수업준비를 위해 조명의 물리학에 대해 공부하고 있었을 때, 여러 갈래의 길과 문의 이미지가 떠오르며 나의 어릴 적 기억이 밀려들어 오기 시작했다. 십대 시절에, 나는 여름이면 친구들과 오하이오 주 애크런에 있는 블로섬 음악센터의 록 콘서트에 갔었다. 줄을 서서 기다리며 빨리 입구를 통과하고 싶어 발을 동동 구르던 기억이 떠올랐다. 또 입장하는 문이 열리면 수백 명의 다른 관객 무리들을 헤치고 잔디밭의 일반석 자리를 먼저 차지하려고 마구 달려갔던 것이 기억났다. 과학 해설을 다시 읽으면서, 나는 그 메타포를 이야기로 다듬었다. 나의 동료는 이후 이야기의 문구를 더 구체화하여 과학 이론을 더 정확하게 전달할 수 있도록 이야기를 다듬어주었다.

우리가 전기를 매일 사용함에도 불구하고, 전기회로의 과정은 눈에 보이지도 않으며 생각할 수 없을 만큼 빠르다. 록 콘서트 메타포는 전기의 흐름을 인간적인 크기로 실재하게 만들고 그 속도를 우리가 단계적으로 이해할 수 있는 속도로 낮춰줌으로써 추상적인 과학 개념들의 지식 습득에 **입구**를 만들어준다. 다음 이야기는 9학년 물리 학생들을 위해 졸업반 물리학 학생들이 연출한 것이

다. 이 이야기는 전기 흐름과 관련된 7개의 과학 개념을 통합하고 있으며, 전기 흐름이 너무 빨리 흐르게 될 때 전기회로가 정지한다는 사실 이면에 있는 과학의 개념을 메타포를 통해 담고 있다.

"나라 전체적으로 커다란 소동(1. 포텐셜Potential, 잠재되어 있는 위치에너지 = 이 체=體(양전하와 음전하) 사이의 전하電荷의 차이 또는 공연에 대한 기대로 '시끌벅적'한 것, 기대치)이 일었다. 역사상 가장 위대한 로큰롤 밴드가 영원히 해체하기 전 마지막 투어(2. 소스Source = 전압을 생산하는 것, 또는 공연 그 자체)를 한 번 돌기 위해 모인다는 것이다. 표는 삽시간에 매진되었고 암표상들은 도적 떼처럼 달려들었다. 오하이오 주에서는 야외 원형극장에서 콘서트가 행해졌고 도로는 팬들이 탄 차들로 꽉 찼다. 콘서트가 시작하기 수 시간 전, 잔디밭의 입석표를 가진 사람들은 무대를 가장 잘 볼 수 있는 자리를 선점하기 위해 줄을 서기 시작했다. 늦은 오후가 깊어지자 더더욱 많은 팬들(3. 암페어Amps = 전류 흐름의 측정치, 원형 경기장으로 들어가려는 팬들)이 운집하면서, 사람들의 흥분감은 더욱 커져갔다. 원형극장은 5만 명의 팬을 수용할 수 있었다. 그러나 이 투어는 워낙 특별했기 때문에, 2만 명이 넘는 열성 팬들이 더 몰려들어 가격을 세 배나 더 받는 암표상에게서라도 표를 사고자 했다. 입장 게이트(4. 옴Ohms = 전기 저항, 게이트)는 6시에 열렸으며, 안전요원(5. 회로 차단기$^{Circuit\ Breaker}$ = 암페어를 감지하는 장치, 안전요원)들은 입구를 막아서, 어떻게든 빨리 들어가서 무대 가까이에 자리하고 싶은 간절함(6. 볼트Volts = 전압, 공연을 보고 싶어하는 팬들의 바람의 정도)으로 가득 찬 팬들이 밀고 들어오는 것을 막고자 했다. 입구의 게이트들은 1분당 100명의 팬들이 들어갈 수 있을 만큼 넓은 편이었다. 안전요원들은 팬들의 대기 줄을 유지하는 것이 너무 힘에 부쳤는데, 왜냐하면 밀고 들어오려는 팬들의 흐름(7. 와트Watts = 전력Power에 해당하는 것, 팬들이 그들의 자리를 차지하려 달려갈 때 낼 수 있는 초당 에너지의 양)이 너무 강력했기 때문이다. 그들은 팬들이 들어오려고 하다가 자칫 사람들이 깔리거나 밟히는 사태가 날 것을 염려했다. 이러한 잠재적인 위험요소인 과부하overload를 피하고자, 안전요원들은 두 개의 옆 게이트를 열었다. 이는 팬들이 오히려 더 빠른 속도로 들어올 수 있게 해주었다. 더욱 많

은 팬들이 잔디밭에서 더 좋은 자리를 차지하느라 쟁탈전을 벌이고 있었다. 중가된 흐름이 안전에 너무 위험하다는 결정을 내리고, 안전요원들은 모든 게이트들을 닫아버리기로 결정했다. 팬들이 인내를 가지고 자신의 차례를 기다릴 때까지는 누구도 게이트로 들어가지 못하는 것이다. 팬들은 만약 그들이 질서를 지키지 않을 경우, 안전요원들이 그들을 단 한 명도 들여보내 주지 않을 것임을 알았다. 잠시 후, 에너지가 넘치던 팬들은 질서 있게 줄을 맞추어 섰고, 안전요원들은 주 입장 게이트만 열어주었으며, 팬들은 다시 1분당 100명씩 원형극장으로 들어갔다. 현장에 있던 평론가는 우리의 흥분도가 워낙 어마어마했기 때문에 아마도 이 콘서트는 역사에 길이 남을 재결합 콘서트가 될 것이라고 했다. 우리 모든 팬들의 입장 그 자체만으로 하나의 발전소^{powerhouse}와 같았다. 그리고 콘서트가 시작하자마자, 당신도 그 에너지를 느낄 수 있었을 것이다! 정말 짜릿했다!"

나는 연극교사이자 영어교사이며, 과학을 가르치는 방법을 아는 전문가가 아니다. 그러나 나는 과학 개념들을 밝히는 메타포를 만들어내는 것이 내가 과학적 이론의 복잡함을 이해하고 기억하는 데 도움이 된다는 것을 깨달았다. 만약 이것이 나에게 효과가 있다면, 나는 분명 이 과정이 좌뇌형 성향보다 창의적 성향이 더 강한 학생들에게도 효과적일 것이라고 확신한다. 요즘 나는 우리 학교 강당에 들어가 또 새롭게 탐구해볼 만한 과학연계 아이디어가 있는지 찾아보곤 한다. 작년에 우리는 처음으로 무대 위에서 배우들이 공중을 날아다니는 연기를 할 수 있었다. 학생들이 줄을 좌우로 당기는 연습을 할 때마다 줄에 매달린 배우가 뒤로, 또 앞으로, 다시 뒤로 미끄러지듯 움직이며 날아가는 것이었다. 나는 학생들을 지도하는 감독을 향해 "저 위에서 과학이 실제로 보여지네." 라고 말했다. 그는 대답했다. "그렇지. 진자 운동."

마샤 길딘은 '예술을 나누는 노인들Elders Share the Arts(ESTA)'이라는 단체의 선임 티칭아티스트로서, 1974년부터 학교 및 커뮤니티 기관에서 다양한 연령대와 능력을 지닌 대상들에게 드라마, 인형극, 세대소통 예술작업을 가르치고 있다. 개인적인 이야기와 공연을 통해 세대, 문화, 커뮤니티를 연계하고자 하는 그녀의 열정은 여전히 다양하게 뻗어가고 있다. 1997년부터 뉴욕의 플러싱에서 ESTA의 세대 간 연극프로그램인 '역사는 살아 있다!History Alive!'를 이끌고 있다. 2008년에는 대만을 순회하며 세대 간의 연극프로그램 훈련을 공동 진행했으며, 2009년에는 쓰나미 피해를 입은 인도의 타밀 나두 지역을 방문하여 뭄바이의 드림캐처스Dreamcatchers 재단이 디자인한 심리사회학적이고 예술을 기반으로 한 세대 간 커뮤니티 재생 프로그램의 효과를 평가했다. 창의성과 리더십, 노인들의 삶에 대한 탁월한 기여를 인정받아 ESTA의 2012년도 공로상을 수상했다. 뉴욕시립대학교(CUNY)의 퀸스 칼리지 교육대학원에서 예술연계 교육과정 구성과 다중지능 학습이론을 강의했다.

관계의 예술: 세대 간의 연극

삶이란 누가 살았던 것이 아니라, 그것을 회상하는 데 무엇을, 그리고 어떻게 기억하느냐이다(Marquez, 2003).

예술의 기능은 바로 우리의 지각을 새롭게 해주는 것이다. 우리가 친숙한 것들을, 우리는 더 이상 보지 않게 된다.

_ 아나이스 닌Anais Nin(작가, 일기 작가)

노인 한 분이 몸을 가누기 위해 옆에 있는 학생의 어깨를 짚고, 그렇게 두 사람이 마이크 앞으로 다가간다. 또 다른 노인 한 분은 그녀의 어린이 파트너의 큐 사인을 받고 그들의 장면 위치로 움직인다. 세대가 다른 네 명의 배우들이

상상력의 힘에 대한 떠들썩한 대화를 전달한다. 관객 한 명이 그들의 몸짓에 탄식을 내뱉고 다른 이들이 눈물을 닦아낼 때, 나는 우리의 연극 미학이 우리가 나누었던 이야기들에 의미를 담아내었을 뿐 아니라 우리가 함께하는 과정의 진정성을 보여주고 있다는 것을 깨닫는다. 우리의 공연은 일 년 가까운 시간 동안의 관계 맺기, 세대와 세대의 연결, 그리고 돈독해진 배려를 상징하는 메타포가 된다. 이러한 통찰의 경험은 나의 연출 및 방향 결정에 영향을 미쳤다. 나는 예술을 만드는 일에 그 마법이 존재한다는 것을 안다. 하지만 나는 우리 작품이 무엇을 정말 소통하게 될지 또는 그것이 어떻게 받아들여질지는 알지 못한다. 학생들의 최종 자기평가 시간에, 어린 마이클Michael은 이렇게 말했다. "우리는 환상적인 공연을 했어요. 하지만 제게 가장 중요한 부분은 우리가 어르신들과 함께 만들었던 유대감이었어요. 그건 우리의 평생 동안 지속될 거예요."

나는 뉴욕 시에서 가장 문화적으로 다양한 지역 중 하나인 퀸즈의 플러싱에서 티칭아티스트로서 일한다. 그 "역사는 살아 있다History Alive" 프로그램은 '어르신들이 예술을 공유한다Elders Share the Arts(ESTA)', 지역 노인센터, 그리고 인근 공립학교 5학년 학생들 간의 협력 프로그램이었다. ESTA는 브루클린에 자리한 커뮤니티 예술 단체로서 여러 세대들, 문화들, 커뮤니티들이 함께 만나 창조적 표현을 통해 기억을 예술로 변환시키는 작업을 지원하는 단체이다.

내가 중점적으로 해온 티칭아티스트 작업은 관계 맺기의 예술 안에 자리하고 있다. 잘 듣기, 기념하기, 공감, 존중, 영감 등이 모두 핵심 요소들이다. 나는 사람들을 한 데 모아 수용성과 창의성이 최대로 발현할 수 있게 해주는 방법들에 매력을 느낀다. 이 맥락 안에서 나는 자문하게 된다. "어떻게 하면 여러 세대, 여러 문화의 학생들이 무대 위는 물론 무대 밖에서도 진정으로 마음을 열고 교류하여 그들의 작품 만들기와 그들의 삶에 의미 있는 관계를 맺게 할 수 있을까?" 우리의 작품 만들기는 인간의 마음이라는 스펙트럼 속의 삶과 경험에서 우러나는 의미의 순간들에 기초한다. 나는 이야기를 나누고자 하는 의지와 그것을 주저하는 나약함이 서로 균형을 이루고, 그래서 기억하려는 마음을 열게 만드는 그런 환경을 만들고 작업하는 일에 소명을 느낀다. 이 과정에서 나는 어린

이들은 대담함을, 어르신들은 신뢰를 불어넣는 것을 보았다. 이것은 듣기를 통해 생성된 예술적 탐구와 해석의 다정한 조화가 된다.

우리는 살아 있는 역사이다. 청취자로서, 우리는 서로의 경험의 증인이 됨과 동시에 우리 스스로의 경험의 증인이 된다. 어쩌면 우리는 다시 말하기를 통해 우리 자신을 새롭게 보게 되는지도 모른다. 나는 어르신들과 어린이들이 따뜻하고 애정 어린 시선으로 서로에 대해 흥미와 호기심을 쌓아가는 것을 본다. 나는 이 애정이 존중으로, 그리고 존중이 다시 존경으로 진화하는 것을 보았으며, 나의 100세가 넘은 할머니께서 즐겨하시던 말씀처럼 "서로의 팬클럽"이 되는 것을 보았다. 나는 구술사 인터뷰 능력이 밖에서부터 안으로outside in 정보를 수집하면서 향상되는 것을 보아왔다. 하지만 나의 학생들의 변화를 지켜보면서, 나는 그 대화에서 가장 중요한 것이 무엇인지를 깨닫곤 한다. 그것은 바로 우리가 안에서부터 밖으로inside out 우리의 이해를 자극하는 연결고리를 발전시킴으로써 우리의 배움을 더 나아가게 하고, 우리의 자신감을 채워주며, 우리의 포용력을 확대하게 된다는 것이다. 티칭아티스트로서 나의 바람은 극적이고 체화된 배움과 앙상블 구축의 즐거움에서 생겨나는 이해를 통해, 학생들의 삶이 예술 작업과정에서 서로를 감동시키고, 그 경험이 학생들을 애정과 인간미로 채워진 삶의 여정으로 이끌어주었으면 하는 것이다.

나는 ESTA의 살아 있는 역사 예술 방법론을 통해 세대 간의 연극작업을 위한 나만의 접근법을 개발했다. 그 방법론은 구술사, 스토리텔링, 회상, 반추, 그리고 예술 만들기의 독특한 조합이었다. 이 방법론은 개인과 커뮤니티의 변화를 위해 예술로 전달되는 개인의 흥미로운 이야기가 지닌 힘의 가치, 그리고 내 가르침의 감성을 북돋워준다. 나는 청소년들과 어르신들에게 상호 만남과 공연의 경험을 제공하는 프로그램을 만들겠다는 의도로 ESTA 프로그램에 참여했고, 그리하여 그들의 배움에 예술적 영감을 더해주는 한편 단순히 그 프로그램에만 국한되지 않는 그들만의 커뮤니티가 생성되기를 희망했다. 구술사와 크리에이티브 드라마의 유동적인 맥락 속에서, 나는 내 학생들이 그들이 걸어왔던 길을 반추하고, 추억을 다시 기억하여 회상하고, 감정과 인상을 공유하고, 서로

의 이야기를 극적으로 해석하고, 그들이 함께한 발견과 경험들을 자신들이 구성한 연극 작품으로 마무리하도록 안내하고자 한다.

> 왜 누군가 내 말을 들어주면 힐링이 될까? 나는 그에 대한 완전한 답은 모르지만, 듣는 것이 관계를 맺어준다는 사실과 어떠한 관련이 있다는 것은 안다. [···] 커뮤니티가 참으로 아끼는 것이 무엇인지를 발견하는 것보다 더 강력한 힘은 없다 (Wheatley, 2009: 166).

나는 마음을 터놓을 가치가 있다고 느끼기 위해서는 우리가 서로에게 흥미를 느껴야 한다는 것을 발견했다. 나는 자연스러운 곳에서부터 나의 학생들과 나눌 이야기를 만들고자 한다. 우리는 어디에서 시작할 수 있을까? 우리 모두가 말할 수 있는 대상은 무엇일까? 어쩌면 누군가의 이름과 관련된 이야기, 우리 발로 걸어 다녔던 곳들, 나의 눈으로 보기를 즐겨하는 것이 될 수도 있다. 내 학생들은 자신을 남에게 소개할 때 그들의 가족사진을 나누는 것을 아주 좋아했다. 사진에 담겨진 이야기들은 우리가 함께 창의적 놀이 속에서 우리의 신체를 감정의 나침반으로 삼아 탐색하며, 활발하게 사전 타블로 작업을 하도록 이끌어주었다. 그들은 내가 원으로 모여 함께 움직이고 놀고 관찰하고 전략을 짜고 웃을 수 있는 놀이를 고안하도록 영감을 주었다. 그 과정에서 나의 학생들은 그들 스스로의 내적·외적 가치를 확인할 수 있었고, 나는 서로의 공통점과 차이점이 드러나면서 이러한 요소들이 구성원들을 서로 가깝게 하는 것을 보곤 한다.

초기에는 어린이들이 그들이 발견한 것을 나에게 알려준다. 이번 주에는 어떤 어르신이 안 나왔으며, 누가 돌아왔으며, 누가 새로 왔는가? 그들의 관찰력은 나를 놀라게 하고 연결고리가 만들어지고 있다는 징후를 제공한다. 나는 어르신들이 어린이들에게 인식되고 있으며, 그들의 존재를 가치 있게 느낀다는 것을 보게 된다. 나는 그들이 서로를 인식하는 것에 고무되고 깨어나는 느낌을 받는다. 서로 공유된 무엇인가가 인상을 남긴 것이다. 그들은 서로의 기억 속으

로 들어가고 있는 것이다.

사람들이 말하는 이야기들은 그 자체의 존재 방식이 있다. […] 어떤 경우에 누군가는 살아남기 위해 음식보다 이야기를 더 필요로 한다. 그것이 바로 우리가 이러한 이야기들을 서로의 기억 속에 남겨놓는 이유이다(Lopez, 1990: 48).

이 다세대intergenerational 연극 집단의 일원이자 홀로코스트의 생존자인 빌Bill은 자신이 17세 소년이었을 때, 강제수용소에서 4년을 보낸 끝에 탈출한 첫날밤의 기억을 들려주었다. "살고 싶으면 도망쳐라"라고 헝가리 경비병들이 그들에게 말했다. "나치들이 후퇴하고 있지만, 그들은 여전히 너희를 추적할 것이다." 빌은 그의 마을에서 7km 떨어진 넓은 평원에 도착할 때까지 80km를 달리고 또 달렸다. 기진맥진한 채, 그는 큰 건초더미 위에 숨어 쉬었다. 밤하늘에는 보름달이 떠올랐고 바람이 그의 얼굴을 어루만지는 것을 느꼈다. 이것이 '자유'였나? 배우들이 무대 위에서 서로 맞잡은 손을 높이 들고 "희망, 희망, 절대 희망을 버리지 마!"라고 일제히 외치는 노랫소리가 공간을 가득 채웠다. 빌이 몸소 체험했고 칭송했던 이 구호를 외치며, 45명의 어린이들과 어르신들이 쏟아지는 박수갈채 속에서 인사를 하는 것으로 무대는 막을 내렸다.

듣기에 근거한 이 예술적 과정이 발전되면서, 나는 내 학생들이 다른 사람의 이야기의 의미에 가장 정서적으로 연결되는 것이 무엇인가를 숙고하게 된다. 나는 이해를 불러일으키는 공감의 힘에 감명받았다. 2008년에 오바마가 처음 대통령에 출마했을 때 우리는 변화, 전환점, 예측 불가한 것들에 관한 주제를 탐구하고 있었다. 빌의 자유에 대한 이야기는 여기에서부터 나왔으며 사랑, 일, 사회적 변화, 어린 시절 이야기들도 마찬가지였다. 굉장히 부끄러움이 많고 새로 이민을 온 한 학생은 자신의 ESTA 수업일지에 '기다림의 장소The Waiting Place'라는 글을 썼는데, 그 글은 그녀가 매일 밤마다 창가에 서서 이른 새벽의 어둠 속에서 새로 시작한 접시닦이 일을 마치고 집으로 돌아오는 아버지를 얼마나 지켜보았는가에 대한 이야기였다. 나는 변화에 대한 그녀의 개인적 이해가 그

녀가 다른 이들을 더 깊이 이해할 수 있게 해주었다는 것을 볼 수 있었다. 그녀는 자신의 일지에 빌에 대해 썼다.

『히틀러가 분홍 토끼를 훔쳤을 때When Hitler Stole Pink Rabbit』란 책을 읽었을 때, 나는 그게 거짓말인 줄 알았다. 도대체 그게 어떻게 사실일 수 있겠는가? 나는 그냥 상상이 되지 않았다. 하지만 빌에게서 배우게 되면서 나는 그게 사실이었다는 것에 정말 놀랐다. 그 일은 그의 삶에서 벌어진 것이었다. 그가 처음에 그의 이야기를 말해주었을 때 나는 마치 내가 그가 되어 그 끔찍한 장면 속에 있는 것만 같았다. 당신의 기억을 공유해줘서 고마워요, 빌. 정말 많은 것을 배웠어요.

나는 그녀의 글에 담긴 따뜻함에 감동받았다. 나는 그녀가 사람들 앞에서 말할 수 있을지 궁금했다. 나는 그녀에게 다가가 그녀의 이야기를 공연으로 표현할 수 있는 기회를 제안했고, 그녀는 하겠다고 승낙하여 담임교사와 나를 깜짝 놀라게 했다. 우리는 그녀의 표현력과 용기를 북돋워주었고, 빌에 의해 영감을 받은 그녀는 객석의 가족들 앞에서 멋지게 공연을 해냈다.

예술은 온화하며 진정한 안내자이다. 어린이들과 우리 모두에게, 예술은 우리 안에 있는 내면적 보물들을 멋지게 상기시켜준다.

_어빙Irving(92세의 참여자)

비록 그들의 일상생활에서 스스로를 '예술가'라고 생각한 학생들은 몇 명 되지 않지만 매주의 만남을 미학적인 드라마 앙상블로 만들어가는 과정을 통해 그들은 이야기를 생생하게 되살리고, 마음으로부터 우러나오는 듣기를 통해 함께 그것을 예술적으로 창조해내는 자신들의 예상치 못한 능력들을 확인하게 된다. 나는 그들이 작품 활동에서 서로를 알아가고 서로에게 기대는 것을 보곤 한다. 공연을 만들어가면서 서로에게 제공할 수 있는 힘을 조명해내는 것은 나에게 매우 중요하다. 나는 그들끼리 발전시킨 관계와 리더십을 최대한 존중하면

서 그들의 창조적 선택권과 집단 문제 해결력을 발달시키는 데 도움을 주고 싶다. 나는 그들의 연민과 연계성을 강조한다. 내가 학생들의 경험에 대한 생각나 누기를 위해 전통적 거울 활동의 일부를 확장하여 적용하고 난 어느 날, 나는 새로운 발견을 했다. 그들의 표현된 이해가 앙상블 작업에서 살아 있는 메타포가 된 것이었다. 그들은 정의와 가이드라인을 제공해주었다. "우리는 하나가 된 것 같았어요. … 차분했어요. … 우리는 한 팀이었어요. … 우리는 재미있고 창의적이었어요. … 내 짝과 나는 서로 집중했어요!" 이렇게 체화된 동료애를 무대 위로 옮겨가자, 공연 그 자체가 그들의 연결고리를 그대로 드러내 보였다. 그 힘은 관객은 물론 나 역시 놀라게 만들었다.

칼Carl은 그의 기억력이 '오락가락하는' 시기에 이 그룹에 참여했다. 그는 어린이들, 그리고 동료 노인센터 커뮤니티 사람들과 함께하는 것을 아주 좋아했다. 어느 날 그가 수업하는 요일을 헷갈린 후부터, 나는 매주 그에게 전화로 기억을 되새겨주었다. 그는 우리의 모닝콜을 이용해, 어린이들의 창조적 선택과정에서 자신이 눈여겨본 특징들을 나에게 알려주는 일종의 '연출 노트'를 주기 시작했다. 칼의 관찰은 점점 자세해졌다. 공연을 다듬는 과정에서, 나는 칼에게 '익살꾼'이라는 주요 역할을 제안했다. 나는 그가 충분히 해낼 수 있으리라 믿었다. 나는 그에게 당연히 자신의 대본을 이용할 수 있으며, 그래야 한다는 것을 일러주었다. 그의 학생 파트너는 자신의 역할 대사를 모두 외웠고, 심지어 다른 사람들의 대사까지 다 외운 상태였다. 그녀에게 감명받은 칼은 자신도 대사를 모두 암기하겠다고 결정했다. 칼의 공연은 탁월했다. 생기가 넘치고 관객을 몰입시켰으며, 만담에서 보여준 코미디의 타이밍은 배꼽을 잡을 정도였다. 그들은 관중으로부터 환호를 받았다. 그는 자신 안에서 동기부여와 즐거운 결심을 발견해냈고, 그것은 그의 건망증을 이겨낼 수 있었다. 나는 그가 나를 포함해 다른 이들이 미세하게라도 우려했던 한계를 얼마나 보기 좋게 불식시키는지를 볼 수 있었다. 칼의 반응을 통해 나는 내 스스로의 추정을 잠시 멈춰 서서 생각하게 되었고, 자칫 내 아이디어로 인해 학생들의 내면에 있는 창의적 능력의 흐름을 방해하거나 저해하지는 않는지 숙고하게 되었다.

티칭아티스트로서 그룹을 만들고, 무리를 짓고, 협력관계와 그것이 관계 맺기의 예술에 어떤 도움이 되는가 하는 것은 나를 흥미롭게 했다. 나는 여러 세대 간의 상호작용이 뜻밖의 행운으로 멋지게 형성되거나, 진행 과정에서 자연스럽게 정해지거나, 혹은 담임교사와의 협력으로 계획되는 경우도 보았다. 무대에서 안전을 위해 도와드리다가 곧바로 어빙Irving과 도리스Doris를 자신들의 할아버지, 할머니로 받아들인 마이클Michael과 케빈Kevin의 경우처럼 어르신과 청소년이 뭐라 설명할 수 없이 서로에게 끌리는 경우도 있고, 반면 무작위로 짝이 되었지만 서로에게 지지와 열정을 주고받는 영혼의 파트너가 된 로즈Rose와 자스룹Jasroop의 경우처럼 연결고리의 깊이는 그들이 서로에게 주는 관심을 통해 유지된다는 것을 내게 가르쳐주기도 했다. 나는 그들이 서로의 이야기 속으로 들어가는 것을 본다. 그들은 열심히, 온 마음을 다하여, 호기심을 가지되 평가하려 하지 않은 채 듣는 법을 배운다. 그것이 바로 선물이고 유대감인 것이다.

나는 이제 나 자신의 작업에서 '조율의 예술art of facilitation'은 바로 '방해가 되지 않는 것의 예술'이라고 숙고하게 된다. 내가 관계 맺기에 두는 가치를 인식하게 되면서 나는 또한 내가 얼마나 개입해야 하는가라는 질문을 하게 된다. 나는 그들이 함께 창조하고 함께 의사소통하는 예술성으로 내딛을 때 어르신들과 아이들 사이에 과연 어떤 연결고리들이 본질적으로 형성되고 자라게 되는지 궁금하다. 내가 보다 덜 눈에 띄어도 되는 걸까? 나는 스스로에게 얼마나 내가 실행가로서 나의 존재를 덜 드러내면서도 여전히 과정을 안내할 수 있을지를 묻는다. 나는 또한 나 스스로가 예술적으로 그리고 관계적으로 신뢰할 수 있는 능력을 지녔는가를 고민한다.

나는 어린이들과 어르신들이 연습실 안팎에서 발견의 예술성을 경험할 것이라는 것을 안다. 그들은 거리에서, 버스에서, 슈퍼마켓에서 서로를 만났다는 이야기들을 나에게 해줄 것이고, 그들의 학교 친구들과 가족에게 자신의 노인센터 '친구'들을 소개해줄 것이다. 어떤 이들은 그들이 같은 건물에 사는 이웃이라는 것을 발견하고 기뻐하기도 할 것이다. 나는 조율자의 역할을 통해 공간 지킴이space holder, 시금석touchstone, 성찰, 그리고 무언가를 담는 용기로서의 역할을

발달시키고자 고민한다. 나는 우리가 서로에게서 최고를 발견하는, 생성적인 만남의 공간을 주재하는 예술을 하고 탐구하고자 한다. 결국에는, 나 스스로 되새기는 것처럼, 모든 사람이 자신의 삶의 경험을 우리의 대화에 가져오는 것이다. 지구에서 10년을 보냈건 80년을 지냈건 상관없이 말이다. 나는 새로운 시도의 초대장을 받는 순간, 그것에 달려들기보다는 오히려 한발 물러나서 참여자들이 그 과정 속에서 자연스러운 흐름을 찾아내도록 하는 힘을 믿는다. 나는 의도적인 관계가 무엇이 될 수 있는지에 대한 나의 인식을 새롭게 해줄 '과정의 예술성artistry of the process'을 환영한다.

§ 앤드루 개럿Andrew Garrod

앤드루 개럿은 다트머스 칼리지 교육학과 학과장을 역임한 바 있으며 현재는 명예교수로 있다. 캐나다의 뉴 브룬스위크에서 16년간 공립 고등학교 교사로 재직하면서 고등학생들과 만든 셰익스피어 공연으로 여러 상을 수상한 바 있다. 지난 12년간 보스니아-헤르체고비나에서 도덕적 추론과 신앙 발전에 관한 연구를 수행하고 있을 뿐 아니라, 헤르체고비나의 모스타르에서 수 편의 다인종, 다언어 셰익스피어 작품을 연출하여 과거 인종문제로 전쟁을 겪었던 그 지역의 어린이와 청소년들의 화합을 도모하고 있기도 하다. 데이비드 요리오David Yorio와 공동 설립한 비영리 단체 '유스 브리지 글로벌Youth Bridge Global'을 통해 앤드루와 그의 동료들은 드라마와 예술을 활용하여 문화적 소통을 이끌어내고자 하고 있으며, 총 8편의 이중 언어 셰익스피어 작품들을 서태평양 마셜 군도의 고등학교에서 상연한 바 있다. 2013년에 앤드루와 그의 팀은 아프리카 르완다에서 학생연극 〈로미오와 줄리엣〉을 3개 국어로 연출하기도 했다.

셰익스피어로 하나 되기: 보스니아-헤르체고비나에서 실행한 도덕교육으로서의 연극

내가 셰익스피어 작품을 이중 언어로, 보스니아의 학생들과 연출하는 것의 장점은 무엇일까? 학생들이 자신들, 그리고 문화적으로 나뉜 그들의 세계에 대해 보다 잘 이해하는 데 도움이 되는 특별한 작품들이 있을까? 국제적 단체가 연출하는 하나의 작품(또는 몇 편의 작품들)이 그 작품의 생명보다 더 오래 살아남는 사회적 변화를 이끌어낼 수 있을까?

보스니아-헤르체고비나에 있는 모스타르Mostar 남서쪽의 훔 언덕Hum Hill 너머로 해가 서서히 가라앉는다. 1990년대 초 발칸 전쟁 중의 폭격으로 폐허가 된 도시의 낡은 대학 도서관 뜰의 허물어진 윤곽이 어두운 푸른빛을 띤다. 갑자기 폭풍이 천둥과 쏟아지는 빗줄기를 동반하며 몰아친다. 번개 사이로 다급해진 뱃사람들로 가득찬 배가 왼쪽으로, 또 오른쪽으로 흔들리는 모습이 보인다. 혼

돈 속에서 "흩어져Razbismo se! 흩어지라고O Razbismo se!" 하며 사람들이 하늘을 찌를 듯이 외친다. 그리고 정적. 완전한 정적이다. 새벽녘의 분홍빛이 무대를 물들이고 제정신이 아닌 소녀가 관객들을 향해 달려온다. 그녀의 얼굴은 그녀가 보았다고 믿는 것에 대한 공포로 질려 있다. 외투를 입고 장대를 든 남자가 이제는 무릎을 꿇고 있는 소녀의 손을 잡고 어루만져 주며 소녀를 달랜다.

Umiri se!	진정하라
I ne boj mi se, nego milosnom	더 이상의 놀라움은 없다
Svom scru reci da baš nitko nije	너의 가련한 마음에 고하라
Postradao.	아무 걱정하지 말라고.

⟨템페스트The Tempest⟩는 내가 모스타르에서 연출한 네 번째 다민족, 다중언어 셰익스피어 작품으로서, 21세의 보스니아인 (무슬림) 법학대학생 하룬 하사나기츠Harun Hasanagic가 '프로스페로Prospero' 역할로, 14세의 페트라 네조비치Petra Knezović가 '미란다Miranda' 역할로 출연했다. 나는 민족 간의 경계를 넘어 우정을 쌓고 이러한 연극을 통해 지역사회 응집을 도움으로써 불안정하고 양분된 모스타르 시의 화해 과정을 돕고자 하는 나의 목표를 이룰 수 있다고 생각했다.

현재 모스타르는 겨우 고요함을 유지하고 있지만, 이 나라에서 평화를 확신할 방법은 전혀 없으며 민족 간의 반목은 조금도 없어지지 않았다. 헤이그 국제재판소의 라트코 플라디츠Ratko Mladic 장군과 보스니아-세르비아의 정치적 지도자인 라도반 카라지치Radovan Karadžić의 계속되는 재판을 통해, 보스니아 사람들의 머릿속에는 전쟁의 공포가 생생히 남아 있다. 놀랍게도 가톨릭인 크로아티아인들은 도시의 서쪽에, 무슬림인 보스니아인들은 동쪽에 거주하고 있으며 그 사이에 네레트바 강이 대략의 경계선을 제공하고 있었다. 이 두 집단이 서로 어울리는 경우는 거의 없는데, 크로아티아 청소년들이라면 혹여 폭력을 맞닥뜨릴까 하는 공포로 인해 도시의 동쪽으로 연결되는 재건축된 스타리 모스트Stari Most 다리를 한 번도 건너본 적이 없다고 말할 것이다. 모스타르 학교는 보스니

아-헤르체고비나에서 가장 진보적인 학교로 알려진 곳으로 보스니아 학생들과 크로아티아 학생들을 위한 교육과정을 따로 두고 있다. 믿을 수 없겠지만, 두 학생 부류는 절대 서로 어울리지 않고 절대 같이 교육받지 않는다. 한 학생은 나에게 "만약 당신의 아버지를 살해한 사람이 내 옆에 앉은 아이의 삼촌이라면 어떻게 같은 교실에서 수업을 받을 수 있겠어요?"라고 설명했다.

보스니아 상황에서 〈템페스트〉와 셰익스피어가 갖는 장점

만약 당신이 회의론자라면 "왜 셰익스피어인가?"라고 물을 수 있을 것이다, 특히 이 나라의 학교에서는 셰익스피어를 전혀 배우지 않기 때문이다. "왜 보스니아인이 쓴 연극이 아닌가?" 답은 간단하다. 셰익스피어 작품은 내가 제일 잘 아는 것들이고, 가장 사랑하는 작품들이며, 또 가장 중요한 점은, 내가 믿는 바로는 어린 배우들의 도덕적 변화에 영향을 줄 잠재력이 가장 높기 때문이다. 나에게 〈템페스트〉가 갖는 매력 중 하나는 그 주제들이 보스니아의 상황과 갖는 연관성이었고, 거기에다 그 언어 표현의 아름다움과 어려움, 캐릭터의 다양성, 연극이 지닌 품격과 분위기, 많은 숫자의 출연진, 그리고 백스테이지에 많은 스태프를 활용하는 기회를 줄 수 있다는 것이 매력적이었다. 나는 배우들과 함께 캐릭터의 동기를 해석하고 발전시키는 일이 지적으로 자극적일 뿐만 아니라 학생들과의 수없이 많은 대화와 상호작용을 필요로 할 것임을 알고 있었다.

〈템페스트〉는 민족적, 종교적 불화로 인해 상처받은 이 나라와 여러모로 연관시킬 수 있을 것이다. '프로스페로'를 통해 이 연극은 인간성의 발달에 자연과 양육이 미치는 상대적 영향에서부터 (우리 작업의 맥락에 가장 중요한) 복수와 용서를 둘러싼 갈등적인 충동과 같은 주제들을 탐구한다. 우리의 학생 배우들에게 "더 귀한 행위는 복수가 아니라 미덕에 담겨 있다"라는 (사실상 복수를 하는 것보다는 용서하는 것이 더 숭고하다는) 프로스페로의 입장은 유익한 메시지를 준다(Shakespeare, 5.1.27~28). 기억에 남는 어느 그룹 토의에서, 우리 어린 학생 배우들은 프로스페로의 섬 원주민인 에어리얼[Ariel]과 캘러밴[Caliban]이 그들의 외국인

주인과의 관계에서 갖는 여러 권리들에 대해 고민하고 논의하기도 했다.

보스니아 상황에서 셰익스피어 공연을 하는 것의 가치를 설명할 때, 페르디난드Ferdinand를 연기했던 19세의 크로아티아 배우인 일리야 푸이츠Ilija Pujic의 경험이 떠오르곤 한다. 그가 맡은 캐릭터가 아버지의 원수의 딸과 사랑에 빠지는 것을 어떻게 정당화할 수 있는가에 대한 물음에, 일리야는 '용서 대 복수'라는 연극의 주제는 보스니아-헤르체고비나에서의 그 자신의 사회적 관계를 통해 답할 수 있다고 설명했다.

> 아주 어린 나이부터 어린이들은 국가를 대표하는[그렇게 그들의 부모가 믿는] 누군가가 되도록, 또 자신들과 다른 사람들을 싫어하도록 교육받는다. 하지만 나는 새로운 세대가 새로운 세상을 시작할 수 있다고 생각하고, 과거를 잊어버리고자 한다. ⋯ 만약 다른 진영에 좋은 친구가 있다면, 나는 그 우정을 추구할 자유가 있어야 한다(개인 면담, 2012년 9월 16일).

페르디난드의 딜레마를 그 스스로의 사회적 상황으로 일반화함으로써, 일리야는 그가 연극에서 해석한 수업을 그 스스로의 삶과 연계했다. 어린이들은 그들의 부모의 오류나 적의에 갇혀 있어서는 안 되며 과거가 현재와 미래의 관계를 좌우하게 두어서는 안 된다는 것이다. 다시 말해, 일리야는 연극의 핵심인 화해라는 주제를 지지한 것이다.

작품 연출을 위한 나의 접근

나의 의도는 여러 나라(주로 미국, 캐나다, 영국)로 구성된 팀을 낙하산처럼 보스니아-헤르체고비나에 보내어, 그 고립된 공연 한 편이 끝나는 순간 더 이상의 지속력을 기대할 수 없는 그런 작업은 절대로 하지 않겠다는 것이었다. 그 목적을 달성하기 위해서, 나는 지역 사람들(교육가들, 예술가들 등)을 제작자, 안무가, 작곡가, 의상 디자이너로 최대한 구성하는 의도적인 선택을 했다. 나는 이러한

인적 구성이 향후의 지역 작품들이 공연을 지속할 수 있는 가능성을 더 향상시킬 것으로 기대했다. 자신들의 커뮤니티에 연극이 갖는 사회적 가치를 확인한 젊은 세대의 모스타르 시민들뿐 아니라, 공연을 상연하는 데 도움이 될 기술적 능력을 지닌 기성세대를 포함함으로써 말이다.

오디션은 두 가지 언어(영어와 세르비아-크로아티아 변형어)로 이루어졌다. 언어는 이 나라의 정치화된 삶의 요소 중 하나로서, 현재 정부는 세 개의 서로 다른 '언어'(크로아티아어, 보스니아어, 세르비아어)를 공식적으로 인정하고 있다. 우리는 출연진에 약 40명의 배우를 포함시키기로 결정했고, 우리가 할 수 있는 한 최대한 많은 인접 및 외부 지역 커뮤니티까지 최대한 많은 학생들에게 '다가가고자' 했다. 국제 연출팀은 매일의 활동, 게임, 출연진과의 즉흥 장면을 이끌며 참여했고, 각 연출가는 각자 맡은 텍스트와 장면의 동선 설정을 분석했다. 나는 그중 4명의 청소년 팀 멤버들(모두 21~23세 사이)의 젊음이야말로 우리 연출팀과 지역 학생들(14세~24세) 사이의 연결 다리를 놓아줄 중요한 핵심이자, 인종 구분을 넘어 우정을 쌓을 적합한 모델이라고 생각했다. 이러한 '유대감'의 경험들은 이어서 이틀간의 크로아티아 해변 여행에서 수영과 여러 차례의 피자 파티를 통해 더 강화되었다. 그러나 가장 큰 동지애의 발현이 이루어진 것은 우리가 보스니아-헤르체고비나, 크로아티아, 몬테네그로의 유적들을 방문하는 광범위한 공연 투어 도중이었다. 그 투어 동안에 학생 출연진들은 버스에서 많은 시간을 함께 보내게 되었고 호텔 방을 같이 써야 했기 때문이다. 우리는 언제나 우리가 강화하고자 목표했던 사회적 관계에 대해 의식하고 있었다.

연출팀 중 누구도 지역 언어를 잘하지 못했으므로, 우리가 인물, 관계, 동기와 플롯 대사들을 의논하기 위해서는 배우들이 리허설에서 공통 언어로 말해야만 했다(대부분의 출연자들은 영어를 잘했으며 영어 지시를 이해할 수 있었다). 주제들을 검토한 후 연극의 지역 버전─이 경우 크로아티아어로 번역된 텍스트─이 주어졌고, 셰익스피어의 원문 언어로 말해야 하는 구절들은 형광펜으로 강조하여 표시했다. 전체적으로, 아마 텍스트의 85퍼센트는 세르비아-크로아티아어 변형어로 되어 있었고, 나머지 15퍼센트 정도는 셰익스피어의 '약강 5보격iambic

pentameter' 문장으로 구성되어 있었다.

연극이 도덕 교육의 양식으로서의 역할을 할 수 있을까?

내가 〈템페스트〉를 연출하는 동안 겪었던 어려움 중 하나는 학생들이 연극의 도덕적 '메시지'에 대한 그들 스스로의 해석을 발달시키도록 독려하는 방법이었다. 우리 배우 중 누구도 사전에 전문적인 드라마 경험을 가진 사람이 없었고 학교에서 문학을 비판적으로 배운 학생이 몇 명 되지 않았기 때문에, 학생 배우들이 연극의 의미를 창출해내는 일에 적극 참여하기를 기대하는 것이 과연 현실적인지 파악하기가 힘들었다. 그렇지 않다면 나의 연출팀이 우리들이 연극에 대해 이해한 것을 그들에게 일방적으로 알려주어야 할 수도 있었던 것이다.

우리 출연진들과의 회의에서, 우리는 "위대한 예술과 문학은 직접적인 도덕적 판단을 통과하거나 명확한 도덕적 명령을 확인하는 것에 관심을 두기보다는, 규범적이고 평가적으로 정립된 우리의 가정들에 질문을 제기하는 것이다"(Carr, 2005: 148)라는 카D. Carr의 격언에 동의했다. 이러한 고민들 그 자체에 대해 질문을 제기하게 하는 것은 배우들에게 개인적 통찰과 도덕적 성장을 이끌어내는 놀라운 기회를 제공해주었다. 라이머J. Reimer, 파올리토D. P. Paolitto, 허시R. H. Hersh는 인지발달적 관점에서, 학생들이 서로의 정당성에 대한 논리와 도덕적 추론에 맞서는 것이 얼마나 중요한 성장을 이끌 수 있는지를 보여준다. "다른 사람의 관점을 취하게 되면 개인은 자기 논리의 부적절함을 깨닫게 된다. 보다 적절한 단계의 논리를 맞닥뜨리게 되면 개인은 자기 사고의 새로운 균형을 찾아 나서게 된다"(Reimer, Paolitto and Hersh, 1983: 219).

'역할 취득role-taking'이란 배우 자신과는 매우 다른 극중 인물의 과거, 여러 관계들, 감정의 범위 등을 추정하여 자신의 것처럼 취하는 것을 말한다. 연극이라는 예술 양식의 정수는 바로 이 역할 취득에 있으며 이것이 보다 깊은 자기 이해와 도덕적 상상력을 확장하는 데 도움이 되리라는 것은 자명하다. 조너선 레비Jonathan Levy와 같은 학자들은 연극과 도덕 교육과의 관계를 탐구했으며, 다른

관점으로부터 감정을 교육시킬 수 있는 연극의 가능성을 탐구했다. 인간이 우리의 감정에 대한 자기 이해를 얻을 수 있는 최고의 방법에 대해 레비는 다음과 같이 주장한다,

> 그러한 감정들의 표현을 통해, 연극의 깊이, 다양성, 뉘앙스 모두에서 [자기 이해를] 얻을 수 있다. 연극은 감정교육에서 '도덕적 글쓰기'의 최고의 종種이라 할 수 있는데, 그 이유는 우리가 생각을 들여다보고 다른 이들의 행동을 관찰하려는 자연적 욕구와, 모든 인류가 공유하는 '동정적 성향'(다른 이들과 함께 느끼고자 하는 성향)의 조합이기 때문이다(Levy, 1997: 72).

그러므로 레비는 "연극은, 어쩌면 실제 경험까지 포함하여, 다른 어떤 방법보다 더 뛰어나게 우리의 감정을 교육할 수 있다"(Levy, 1997: 72)라고 결론을 내린다.

〈템페스트〉는 이런 양식의 도덕 교육에 특히 잘 어울리는데, 그 이유는 이것이 다면적인 해석과 세밀한 탐구에 잘 부합하기 때문이다. 따라서 나의 연출팀은 우리 출연진에게 다음과 같이 많은 질문에 대한 답을 찾도록 제시했다.

- 프로스페로는 가혹하게 취급된 다정한 노인인가, 아니면 식민지의 억압자인가?
- 프로스페로의 마법은 해로운가 아니면 이로운가?
- 캘러밴은 배은망덕하고 분개하는 잠재적 강간범이자 괴물인가, 아니면 용감한 반역자인가, 혹은 이것들의 혼합체인가?
- 에어리얼이 내심 프로스페로를 경멸하지만 겉으로는 순응하는 이유는 그가 순응하는 것이 그가 결국 자유를 얻는 데 더 도움이 되리라는 것을 알았기 때문인가?
- 안토니오는 캘러밴보다 더 비난받아야 마땅한 악당인가? 만약 그가 단지 자연의 야생적 힘만을 상징한다면, 왜 셰익스피어는 캘러밴에게 이 연극의

아름다운 시와 같은 대사를 그렇게 많이 배분해주었을까?

- '죄 지은 세 남자'에 대한 프로스페로의 용서는 그중 두 명(안토니오와 세바스티안)이 받아들이지 않았으므로 실패한 것인가?
- 연극의 결말은 지금 지니고 있는 가짜의 힘을 그 자신의 것이라고 주장할 수 있는 프로스페로에 한정된 성공을 나타낸 것인가, 아니면 늙고 상처받은 남자가 고독과 죽음을 향해 절뚝거리며 사라지는 것을 암시하는가?

작품을 마치고 일리야가 나에게 쓴 편지에서, 그는 셰익스피어의 주연을 맡으면서 그가 겪었던 개인적 변화에 대해 썼다. 그는 우리 작품을 마치며 이제는 그가 더욱 온전하게 "실제 삶에서 일리야의 역할을 할 수 있다는" 깊은 신념을 가지고 떠나게 되었다고 주장했다. 그는 페르디난드를 구현했던 경험이 자신에 대한 더 온전한 이해를 하도록 해주었고, 그가 일상의 만남들에서 더 높아진 개인적 책임감으로 생활할 수 있는 영감을 주었다고 했다. 그 영감은 그가 우리의 마지막 공연이 끝난 1년 후 〈템페스트〉의 동료 출연자들(보스니아인과 크로아티아인들 모두)과 함께 모스타르에서 거리의 어린이들(대부분은 집시들)을 위한 연극작품을 기획하게 하기에 이르렀다. 나는 또한 일리야―그가 연기하는 것과 무대 위에 서는 것을 좋아하기는 하지만―와 이전의 다른 〈템페스트〉 멤버들이 우리 공연에 대한 개인적 애정보다도 우리 프로젝트 작품의 이타적이고 인간애적인 면의 진가에 대해 더 깊이 감사했다는 것을 알게 되어 기뻤다.

맺으며

예전에 격전지였던 곳에서 불과 몇 미터밖에 안 떨어진 모스타르의 낡은 도서관 폐허에서 있었던 두 번의 공연 후에, 작품은 모스타르 남쪽의 매우 분리된 지역인 스톨라츠Stolac로 순회공연을 떠났고, 그 후 몬테네그로의 닉시츠Niksic로, 다음에는 수도인 사라예보로, 그리고 마지막으로 스레브레니차Srebrenica로 향했다. 배우들과 그들의 부모들의 눈에 가장 논란이 많았던 공연지는 단연 스레브

레니차였다. 이곳은 1995년 7월에 무려 8500명의 보스니아 남자들과 소년들이 보스니아-세르비아인들에게 대학살을 당한 곳이었다. 우리 출연진들 중 몇몇은 그들의 부모가 대학살에 대한 이야기를 전혀 알려주지 않았었기에 우리에게 이 장소를 고른 이유를 물어보았다. 우리가 순회한 모든 도시들의 선정에 대한 나의 확고한 의지는 바로 모스타르 청소년들의 재능을 선보이는 것이었고, 그로 인해 다른 커뮤니티의 어린이들과 청소년들이 더 높은 가치들을 갈망하게 하며, 동시에 나의 배우들이 그들 나라의 역사에 대해 눈을 뜨게 하는 것이었다. 비록 스레브레니차 공연에 관객은 얼마 오지 않았지만, 이 지역으로의 순회 공연은 우리의 기념 묘지 방문에서 많은 학생들이 경험한 의미심장한 반응들만으로도 내게는 충분히 가치가 있었다. 수천수만 개의 묘지가 언덕과 골짜기에 빽빽이 늘어서 있었고, 인근의 배터리 공장에서 자행된 참혹한 사건들을 기록 영화를 통해 볼 수 있었다. 이 모든 것을 담담하게 설명해준 가이드는 그 집단 학살에 아버지와 쌍둥이 형을 잃은 사람이었다.

〈템페스트〉가 그 끝을 향해 달려가는 동안, 나는 이렇게 끔찍한 폭력으로 깊이 뿌리내린 분열이 과연 언젠가 진정으로 봉합될 수 있을지 궁금했다. 그럼에도 민족적 긴장과 차별이 언젠가 보스니아-헤르체고비나에서 과거의 일이 될 것이라는 희망을 품게 하는 것은 바로 미란다와 페르디난드 같은 젊고 어린 세대들이 있기 때문일 것이다.

§ 캐럴 존스 슈워츠Carol T. Jones Schwartz & 킴 바워스-레아-배런Kim Bowers-Rheay-Baran

캐럴 슈워츠는 애틀랜타 얼라이언스 극장Alliance Theatre의 '교육가와 티칭아티스트를 위한 연구소'의 설립자이다. 이 연구소에서 30년간 재직하면서 '학생들에 의한 드라마투르기' 와 '조지아 주 울프트랩Wolf Trap'과 같은 프로그램들을 주도했다. 레크리에이션 치료사, 특수교사, 어린이연극의 연출가/작곡가, 티칭아티스트로 활동했다. 미국 아동청소년연극 협회와 전미연극교육연맹의 이사로 재직했고, 국가교육평가원의 연극성취기준 TF팀 으로도 참여했다. 노스캐롤라이나 대학교에서 여가행정학으로 석사학위를, 코핀 주립대학교에서 특수교육으로 교육학 석사학위를 받았으며, 플리머스 대학교에서 예술통합으로 전문가 학위를 받았다. 연극과 교육 분야에의 공로를 인정받아 2006년 전미연극교육연맹(AATE)의 바버라 솔즈베리Barbara Salisbury 상을 수상했다. 남편 아니Arnie와 함께 뉴욕 주 덴버에서 살면서 '오픈 아이Open Eye 극장'의 컨설턴트로 봉사하고 있으며, 뉴욕 주 록스베리의 지역 라디오에서 영화음악 프로그램을 진행하고 있다.

킴은 얼라이언스 극장 '교육가와 티칭아티스트를 위한 연구소'의 상주 티칭아티스트이자 울프트랩 재단의 티칭아티스트이며 가수, 배우, 그리고 몬테소리 교육자격증을 지닌 교사이기도 하다. 조지아 주립대학교에서 울프트랩의 드라마 기법들을 가르치고, '학생들에 의한 드라마투르기' 프로그램을 주도하며, 조지아 주 애틀랜타 지역의 유치원~5학년 학생들에게 핵심교과들을 드라마와 통합하여 가르치고 있다. 킴은 두 개의 예술모델 확산 기금을 지원받아 활동한 바 있다. 조지아 주 페이엣빌에 소재한 몬테소리 학교의 초등교사이자 창의적 예술 담당자로 근무했으며, 애틀랜타 시 인형극 센터의 교육 부감독을 역임했다. 배우로서 얼라이언스 극장에서 〈맨 오브 라만차Man of La Mancha〉, 〈집시Gypsy〉, 〈지저스 크라이스트 슈퍼스타Jesus Christ Superstar〉, 〈캉디드Candide〉 등의 작품에 출연한 바 있다. 전미 순회공연으로는 로버트 굴레Robert Goulet 주연의 〈캐멀롯Camelot〉, 매들린 칸Madeline Kahn 주연의 〈헬로 돌리Hello Dolly〉 등에 출연하기도 했다.

학생들에 의한 드라마투르기

"학생들에 의한 드라마투르기Dramaturgy30"라는 얼라이언스 극장Alliance Theatre

의 프로그램은 티칭아티스트들이 2학년부터 12학년의 담임교사 및 학생들과 함께하는 프로그램으로, 학생들은 얼라이언스 극장의 연극제작에 '청소년 드라마터그^{Jr. Dramaturg}'로서 활동하게 된다. 학생들은 직접 드라마터그의 업무를 경험하게 되는데, 다음에 초점을 두고 있다.

- 텍스트 분석과 연구
- 연출가/드라마터그/극작가의 관계
- 관객 교육

이를 통해 '청소년 드라마터그'는 연극을 위한 '현실적인 결과물'들을 만드는데, 여기에는 관객 안내책자, 연출자의 연구노트와 배우들을 위한 배우노트, 그리고 관객을 위해 '프로그램 노트'라고 로비에 전시되는 드라마투르기 게시판 등이 포함되어 있다.

5학년 청소년 드라마터그:	연극 한 편을 만드는 데 이렇게 많은 자료 조사가 필요한지는 몰랐다.
캐럴 존스, 교육자와 티칭아티스트를 위한 연구소의 전임 감독:	나도 처음부터 궁금했다. 우리가 어떻게 해야 학생들을 얼라이언스 극장에서의 예술적 작업과 더 잘 연계할 수 있을까? 어떻게 해야 프로그램이 학생들에게 비판적이고 창의적으로 생각하게끔 하고, 그들의 집단적·의사소통적 능력을 풍부하게 해주고, 공감적이고 감정적으로 의식하는 사람으로 발달하는 데 기여할 수 있을까?

30 국내 대부분의 사전에서는 '드라마투르기'를 '극작술', '극작법' 등으로 주로 번역하고 있으나, 실질적으로 현대의 연극에서 드라마투르기는 극작과 구분되는 여러 다양한 임무를 수행하는 전문가로 자리하고 있다. 따라서 '극작술' 등으로 번역하는 것은 적절치 않으며, 합의되지 않은 다른 용어로 번역하는 것도 혼란을 줄 우려가 있다는 판단하에 부득이하게 '드라마투르기', '드라마터그' 등으로 번역했음을 밝힌다.

3학년 　청소년 드라마터그:	우리가 연극의 일부가 될 수 있어서 무척 신나는 일이었다. 연극을 볼 때 우리는 아무도 모르는 세부사항들을 알고 있었고, 우리 아이디어가 작품에 반영된 것들도 있는 것을 보았다!
킴 바워스-레이-배런, 얼라이언스 극장 티칭아 티스트:	처음 이 독특한 학급 교육과정과 예술적 작업의 통합을 관찰할 때까지는 나도 드라마터그가 무엇인지 몰랐다. 하지만 내가 상주 티칭아티스트이자 전문 배우였기에, 이 프로그램은 나에게 정말 잘 맞았던 것 같다.
캐럴:	1990년대 초 예술 교육을 위한 남동부 연극학회에서, 발표자들은 교과 기반 예술교육접근을 통해 연극 분야의 일곱 가지 국가 예술기준(연출, 연기, 극작, 디자인, 관객, 비평과 연구)을 적용하는 방법을 시범해 보였다. 그 세미나는 내가 예전에는 고려하지 못했던 한 예술 분야에 대해 성찰하는 기회가 되었다. 그것은 바로 드라마투르기였다. 드라마투르기에 근거한 프로그램이 어떻게 학생들의 예술적 관점을 구축하고, 연극 한 편을 무대에 올리는 과정에 대한 이해와 참여도를 향상시킬 수 있을까? 　나는 얼라이언스 극장의 드라마터그를 만나 그녀의 예술 작업 과정을 더 잘 이해하고자 했다. 그녀는 대본을 검토하기, 대본 구조를 가지고 연출가와 리허설 작업을 하기, 공연 안내 기사를 쓰기, 공연 전 관객들과의 대화를 진행하기, 신진 드라마터그를 양성하기 등에 대해 설명했다. 그녀는 대본 연구를 해놓은 방대한 분량의 자료를 보여주었다. 나는 드라마투르기 연구와 글쓰기가 학생들이 교실에서 하는 활동과 유사하다는 것을 깨달았다. 만약 학생들과 관련성 있는 방식으로 제시된다면, 학생들은 드라마투르기에 흥미를 느낄 것이었다. 드라마터그와 나는 어떻게 드라마투르기에 관한 난제를 제시해야 학생들이 흥미를 느끼고 연구를 하고자 하는 의욕을 갖게 될 것인지를 논의했다.
3학년 　드라마터그:	드라마터그가 되는 것은 어떤 과목에 대한 연구를 하고 리포트를 제출하는 것보다는, 어떤 친구를 하나 알게 되고 그를 다른 사람들에게 소개해주는 것과 비슷하다고 느껴졌다.
킴:	나는 아이들을 예술과 예술성에 참여하게 하고 음미하도록 영감을 주는 것을 좋아한다. 학생들이 그들의 연구 초점과 연극 사이에서 중요한 연결고리를 찾고, 연극을 만들어내는 예술이 하나의 예술 양식에서 다른 양식으로(연기, 연출, 디자인, 작곡, 안무 등)의 지지대를 구축하는, 얼마나 복잡한 과정인지에 대한 토론을

열어줄 때, 그것은 우리를 일깨워주는 체험이 된다. 나는 학생들이 그들의 연구 중에 무언가 흥미를 발견할 때, 그것이 꼭 직접적인 관련이 없더라도 종종 그들을 따라 '토끼굴'과 같은 미지의 세계로 함께 따라가고픈 충동을 느낀다.

그러나 그러한 순간들에 나는 이렇게 말해야 한다. "그건 좋아, 하지만 그것이 연극이랑 네가 하고 있는 드라마투르기 연구와 무슨 관계가 있니?"라고 말이다. 나는 학생 중심 탐구와 기능적이고 전문적인 결과물 생산의 필요성 사이의 균형을 맞춰야만 한다.

예를 들어, 5학년 청소년 드라마터그들이 〈빵빵!Honk!〉이라는 작품의 관객용 안내책자를 만들었을 때, 그들 중 극작가를 꿈꾸는 한 친구가 안내책자에 짧은 희곡을 포함시키고자 했다. 하지만 그 책자는 거의 8페이지 분량이었다. 우리는 타협할 필요가 있었다. 설명을 들은 그 여학생은 상연된 연극의 주제에 기반을 두어 관객들이 저마다의 창작 연극을 쓰도록 자신이 영감을 줄 수 있겠다고 결론 내렸다. 그녀는 자신의 희곡의 일부분만을 예시로 직접 선정했다. 그녀는 자신의 예술성을 안내책자의 목적에 맞게 적용하는 법을 배운 것이다.

"학생들에 의한 드라마투르기" 프로그램이 12년간 진행되는 동안, 우리는 학생들이 연구와 의견 사이를 상세히 살펴보며 양쪽에서 최선을 찾도록 도와주는 방법을 배우게 되었다. 내가 학생들과 함께 목격했던 가장 인상적인 작업들은 바로 주제에 미치는 정서적 영향력이다. 〈빵빵!〉을 읽은 뒤, 학생들은 연극 작품에서 사용될 총격의 폭력성에 대한 긴 토의를 시작했다. 그 그룹은 총격을 사용하는 것에 대해 서로 너무도 격렬하게 엇갈리는 의견을 주장하여 그것이 전면적인 논쟁이 되어버렸다. 나의 협력 교사와 나는 그들이 핵심 이슈를 결정하도록 감정을 억눌러야만 했다. 결국 그들은 "연극에서 한 번의 총격은 살려두자. 폭력적일 수는 있으나 플롯에 굉장히 중요하다. 총격은 관객들에게 고양이 캐릭터가 정말 나쁘다는 것을 알려준다"라고 결론 내렸다. 청소년 드라마터그들은 총격이 내포한 도덕적 교훈을 정의했고, 하늘에서부터 깃털 하나가 떨어지고 조명이 부드러운 붉은색으로 바뀌어 인물의 죽음을 상징하도록 바꾸자고 제안했다. 학생들이 공연을 보고 그들의 제안이 어떻게 최종 작품에 직접적으로 영향을 미쳤는지를 보았을 때, 그들은 자신들의 예술적 목소리가 인정받았다는 느낌을 받게 되었다.

캐럴:

초기에는, 얼라이언스극장의 드라마터그와 내가 〈아난시^{Anansi}〉를 활용해 학생 드라마투르기 연구의 기본 계획을 세웠다.

나는 5학년의 흥미를 불러일으킬 만한 주제가 있었던 것이 다행이라고 느꼈다. '아난시'라는 아프리카의 사기꾼 이야기의 기원과 의미들은 언어예술 교육과정의 일부분이기도 했다. 우리는 그 연극의 연출가가 제시한 〈아난시〉 이야기에 대한 16개의 연구 질문에 근거하여 두 개의 학급 워크숍을 구성했다.

우리는 얼라이언스 극장 공연을 자주 관람하는 지역의 연방복지 학교(타이틀 원 스쿨^{Title One school})³¹의 5학년 중 선정된 22명의 영재학생들에게 워크숍을 시행했다. 그들은 처음에는 '드라마터그'라는 단어에 낄낄거렸고, 두꺼운 연구 노트를 보며 넋이 빠진 듯 바라만 보았다. 우리는 대본에서 발췌한 부분을 읽었고, 〈아난시〉 이야기에 대한 정보를 조사해달라는 연출가의 도움 요청을 설명하고 질문들을 제시했다. 우리는 학생들에게, 그 극장에서 이 연극을 관람하고 사기꾼 이야기를 잘 알고 있는 학생들로부터 유용한 답변을 얻을 것이라고 연출자가 굳게 믿고 있음을 전했다. 교사가 '드라마투르기 그룹'을 미처 다 배정하기도 전에, 두 명의 학생이 자리에서 벌떡 일어나 컴퓨터를 향해 달려갔다. 그 순간 나는 우리가 제대로 된 방향으로 가고 있다는 것을 알았다. 그 열정적인 학생들은 '전문가'로서의 역할을 받아들였고, 연출가가 필요로 하는 답을 그들이 찾을 수 있다는 것을 증명하려는 것처럼 보였다.

학급은 〈아난시〉에 대한 세세하고 잘 정리된 연구노트를 만들어냈으며, 거기에는 극장 드라마터그를 놀라게 할 만한 정보도 들어 있었다. 학생들이 드라마터그가 찾아내지 못했던 이야기의 기원 중 하나를 발견한 것이다. 교사는 연극에 참여하는 학생들의 흥미가 높아졌다고 보고했다.

"학생들에 의한 드라마투르기" 체험을 통해 학생들은 인터넷, 출판 자료, 과거 작품의 대본과 작가 및 관계자들의 인터뷰 등 1차 자료들을 이용하여 작업 계획을 구성했다. 담임교사들은 학생들이 비판적 사고 능력을 인식하고 활용하고 있다는 것을 발견했

31 타이틀 원 스쿨^{Title One School}은 미국에서 일정 비율 이상으로 저소득층 및 취약계층 학생들이 많은 학교에 추가적으로 연방재정을 투입하여 학생복지와 학업향상 등을 지원하는 프로그램의 수혜를 받는 학교를 지칭한다.

다. 작업을 편집하고 수정하기 위해 협력하고 신중한 결정을 내리기, 바로 예술적 과정의 핵심을 수행하고 있었던 것이다.

학생들의 작업의 깊이는 교사가 블룸의 분류체계taxonomy[32] 스펙트럼을 모두 적용할 수 있을 만큼 성장했음을 깨닫게 해주었다. 학생들은 자신들의 선험 지식과 조직 능력을 적용했고, 자신들의 연구를 분석·평가했으며, 프로젝트 구성요소를 준비했고, 최종 결과물을 창조해내었다.

킴:
프로젝트들은 매년 얼라이언스 극장 시즌과 대상이 되는 연극에서 필요로 하는 특정한 연구에 따라 다르게 진화한다. 연극의 주제들과 제목들이 매해 바뀌기에 나는 티칭아티스트로서 '설계에 의한 이해Understanding by Design'[33] 구조에 의존하여 연구와 연극, 그리고 본질적 질문의 '빅 아이디어'에 초점을 두었다. 나의 본질적 질문은 "나는 그 작품의 연구 요소들에 기반을 두어 어떻게 관객, 연출가, 배우들에게 중요한 정보를 제공해줄 수 있을까?"라는 것이었다.

극단에서 제시한 정례적인 마감일이 다가오면 우리는 종종 학생들이 단순히 결과물을 전달하지 않고 스스로 연구한 자료를 이해하고 숙지할 시간이 있을지를 문의하곤 한다. 우리는 학생들에게 예술가로서의 통찰력과 능력을 효과적으로 얻고 그들 스스로의 예술성을 개발할 시간과 공간을 주어야만 한다. 티칭아티스트로서 나의 임무는 학급과 극장 사이의 소통라인을 열어 원활히 움직이도록 하는 것, 연구와 창작, 글쓰기와 최종 결과물에 대한 기대치 등의 요구를 잘 조정하는 것이다. 그럼으로써 학생의 학습이 기준에 부합하고, 얼라이언스 극장의 마감일자와 요구사항을 맞추어주며, 관객 역시도 학생들의 작품으로 인해 혜택을 받도록 책임을 다하는 것이다.

32 미국의 교육심리학자 벤저민 블룸Benjamin S. Bloom의 이름을 따서 만들어진 교육목표 분류체계를 지칭한다. 인지, 정서, 감각 등 세 가지의 대표 영역별로 복잡성과 난이도를 수직적으로 분류하여 현대 교육과정, 학습목표, 평가 등에 막대한 영향을 미쳤다.

33 맥타이J. Mctighe와 위긴스G. Wiggins가 고안한 교육계획 방법론으로, 결과물을 분석하여 교육과정과 평가, 교수방법 등을 계획하는 접근이며 '거꾸로 교육과정 설계backward design'로도 불린다.

신규 프로젝트 감독이자 문학 매니저인 셀라이즈 칼크^{Celise Kalke}
는 최근 청소년 연극과 가족연극 작품들이 한동안 극장 로비에
드라마투르기 게시판을 두지 않았다는 것을 깨달았다. 이 새 프
로젝트가 교육부서와 예술부서는 물론 마케팅 부서까지 연계되
도록 해준 것이다. 새로운 3학년 청소년 드라마터그들이 프로젝
트를 시작했다. 두 명의 학생이 드라마투르기 게시판에 대한 비
전을 제시했고 스태프와 나는 그 비전을 해석하기 위해 그래픽
디자인 팀과 함께 작업했다.

캐럴:

최초의 프로그램은 전문 드라마터그들에 의해 실행되었으나, 얼
라이언스 극장의 문학부서와 협력하던 다른 연극 예술가들도 이
프로그램을 성공적으로 실행해왔다. 담임교사의 헌신과 참여는
이 프로그램의 효과성에 아주 중요한데, 예술가가 함께하지 못하
는 프로그램 외의 시간에도 학생들이 많은 작업을 해야 하기 때
문이다. 티칭아티스트들의 다음 방문까지는 교사가 바로 이 작업
의 주된 안내자인 것이다. 이러한 협력이 결국 성공의 핵심 요소
가 되었으며, 이는 우리가 바라는 학생들의 학습과정과 우리에게
요구된 마감일 사이의 균형을 맞추는 데 도움이 되었다.

킴:

이 프로그램에서 내가 제일 좋아하는 것 중 하나는 협력교사들과
작업하는 것인데, 이를 통해 우리는 수업의 '경로^{pathways}'를 개발
하게 되고, 나중에 이것을 더 확장할 수 있다. 학생들은 어른들은
상상도 하지 못했을 놀라운 연결고리들을 스스로 만들고 최초 계
획을 개선할 방법을 결정한다. 탐구를 독려하고, 초점을 유지하
고, 순간을 즐기며, 데드라인을 향해 작업하는 것들 사이의 균형
을 맞추는 행위 모두가 과정의 일부분이다.

　　예술 스태프와 청소년 드라마터그들 사이의 연결고리 또한 학
교/연극 협력관계를 심화하는 데 중요한 역할을 한다. 새로운 작
품이 시작하기 전에, 청소년 연극의 예술감독인 로즈메리 뉴콧
^{Rosemary Newcott}이 나에게 청소년 드라마터그들을 위한 그녀의 길
잡이 질문들을 보내준다. 그녀의 바람은 작품을 '어린이의 시각'
에서 보는 것이다. 〈샬럿의 거미줄^{Charlotte's Web}〉이라는 연극의
경우, 로즈메리는 이런 질문을 던졌다, "너의 삶에서 샬럿에 해당
하는 사람은 누구니?" 이는 학생들이 인물에 대해서만 사고의 틀
을 맞추지 않고 가족, 친구들, 교사들이 그들의 삶에 미치는 영향
에 대해 깊이 성찰하도록 자극했다. 이러한 과정은 학생들을 연
극에 연계하는 만큼이나 그들 자신과도 연계시킨다. 학생들은

"그녀는 내 아이디어들을 기억하기 위해 메모를 했어요. 왜냐하면 나의 의견이 정말 중요했기 때문이지요"라고 이야기했다. 지식의 긍정은 그들이 예술과 예술성을 이해하고 감상하는 것뿐 아니라 그들 스스로의 배움과도 연계해준다.

캐럴:　　　돌아보면, 도로시 히스코트Dorothy Heathcote의 '전문가의 망토' 개념을 깨닫게 된다. 그 개념은 학생들이 드라마에서 전문가의 역할을 맡아 연구와 협력을 통해 문제를 해결한다는 것인데, 이는 이 프로그램의 초기 단계에 영향을 주었다고 할 수 있다. 비록 내가 그 잠재 가능성을 온전히 의식하지 못하고 있었음에도 말이다. 히스코트의 접근은 "배움에 대한 유의미하고 목적을 지닌, 매우 매력적인 맥락들을 창조하는 것"이라고 묘사되었다. 그녀의 동력은 일반적으로 교육을 미래의 필요에 대한 준비로 바라보는 시선을 근본적으로 바꾸어, 어린이들의 학습이 그들이 어른이 되고 나서의 삶에 의해 규정되는 것이 아니라, 학생들이 오늘 교실에서 협력적으로 무엇을 하는지의 가치에 따라 보게 하는 것이었다.

킴:　　　실제 공연을 한 번도 본 적 없는 학생들과 종종 작업하다 보니, '교실로 찾아가는 연극theatre-to-classroom'을 통한 통합은 이러한 학생들에게 예술가의 작업에 대해 더 큰 흥미와 감상을 불러일으켜 연극이 활기 넘치고 재미있다고 느끼게 한다. 최근에 어떤 학생이 나에게 찾아와 그녀의 청소년 드라마터그 경험이 그녀에게 "연기하기, 음악하기, 그리기와 같은 내 스스로의 예술을 생각하고 창조하자"라는 영감을 주었다고 얘기해주었다.

　　그들 주위의 전문가들의 영향을 받아, 학생들은 예술가처럼 생각하고 작업할 수 있는 능력을 키우게 된다. 학생들과 함께하는 작업 중 내가 제일 좋아하는 날의 하나는 얼라이언스 극장 무대에서 공연 예정인 대본을 함께 읽을 때이다. 이것 자체가 그들을 작품과 친밀하게 연계해주었고 이 프로젝트의 관객이 '누구'인지에 대한 대화를 시작하게 했다. 그 대본읽기는 학생들이 나이 어린 관객들을 위한 정확한 단어를 찾아다니고 자신들의 연구의 일부분이 될 주제와 토픽들을 발견하고자 노력하게 함으로써, 그들이 창조적이고 비판적 사고자로서의 여정을 함께 시작하게 한다.

캐럴:　　　이 프로젝트는 예술가의 전문적 기능에 대한 학생들의 이해를 높여주면서, 그들이 전문극장의 예술적 과정과 연계를 맺고 또 그 일부분이 되게 해준다. 학생들은 그들의 직접적인 연결고리를 통해 연극을 감상하고 향유하게 된다.

킴:　청소년 드라마터그들이 연극을 볼 때, 그들은 '전문가'로서 들어온다. 그들은 자신들의 예술 작업이 로비에 전시되어 있는 것을 보며 비로소 그들이 구상했던 것을 눈으로 확인하게 된다. 〈빵빵!〉에서, 어느 3학년 청소년 드라마터그는 극중 캐릭터에 기반을 두어 개구리들을 연구했다. 그는 많은 개구리들이 "자가럼 Jagarum!"이라는 소리를 낸다는 것을 발견했다. 그는 개구리를 연기하는 배우에게 보낸 보고서에 이 사실을 알렸다. 공연에서 개구리가 입장할 때, 그 개구리는 "자가럼!"이라고 울었다. 그 청소년 드라마터그는 '그의 단어'를 들었을 때 크게 미소를 지었다. 그 순간 그가 느낀 뿌듯함은 예술적 과정에 대한 그의 주인의식의 하나의 사례가 되었다.

캐럴:　프로그램이 계속 발전해가면서, 우리는 '정보를 위한 읽기'와 '문학', '쓰기', '말하기와 듣기'의 공통핵심기준에서 중요한 연결고리들을 보게 된다. 그리고 우리는 새로운 질문들을 고민하게 된다. 우리는 다른 학년 수준과 학생들에게 이 프로그램을 확장할 수 있을까? 드라마투르기 프로그램은 다른 교과목들의 변화하는 기준과 요구들을 어떻게 뒷받침할 수 있을까? 어떤 종류의 평가 도구들이 이 프로젝트에서 학생 성과에 대한 주장을 지지할 수 있는가? 성공적인 협력자가 되기 위해 학급교사는 어떤 전문적 학습이 필요한가?

　그러나 우리의 원래의 핵심 질문은 여전히 우리의 동기를 자극한다. 프로그램은 어떻게 학생들을 비판적이고 창조적으로 생각하게 하고, 그들의 협력과 의사소통 능력을 풍부하게 하며, 그들이 공감과 정서적 의식을 지닌 사람으로 성장하는 데 기여하는가?

　내가 교실을 방문하고, 학생 비디오를 보고, 연구 보고서와 학습 안내서를 읽고, 학생들이나 교사들과 이야기를 해보면, 교실에서 높은 수준의 비판적이고 창의적인 사고가 일어나고 있다는 증거가 명확함을 알 수 있다. 나는 불과 몇 주 만에 학생의 의사소통 능력이 성장하는 것을 지켜보았다. 자신감이 부족한 어린이들이 그들이 지원하는 연극에 대해 어떻게 느끼고 그 연극에서 무엇을 배웠는지를 공유하면서 흥분으로 가득찬 모습도 보았다. 히스코트는 이렇게 말했다. "'전문가의 망토'는 커뮤니티에 대한 것이다." 연극교육 분야에 종사하는 우리들은 우리의 커뮤니티, 즉 우리의 관객과 진정한 연계를 맺는 것이 바로 우리의 존재 이유임을 알고 있다. 우리가 학습자들의 커뮤니티를 하나로 모아 예술 과정의 일부분이 되게 한다면, 나는 모두가 혜택을 받게 된

다고 믿는다. 나에게 '학생들에 의한 드라마투르기'는 그러한 길을 창조하는 멋진 아이디어의 하나이다. 이 프로그램은 협력적이고, 복잡하며, 인간에 내재된 예술 양식의 진실을 드러내기 때문이다.

카리나 나우머 Karina Naumer

카리나 나우머는 뉴욕을 기반으로 활동하는 교육연극 컨설턴트이다. 전문 분야는 유아 연극교육, 영어학습자들과의 연극이다. 링컨 센터 극장의 '영어와 드라마 프로젝트'를 위한 전문성 강화 워크숍, 여름 강좌, 학교 상주 프로그램 등을 수행하고 있으며, 인성교육 단체인 'HEART Humane Education Advocates Reaching Teachers'에서 예술 기반의 유아프로그램을 가르치고 있다. 미국 전역을 누비며 '얼라이언스 극단', '차일드플레이 Childsplay', '예술을 통한 유아교육 울프트랩 연구소' 등에서 전문 연수와 워크숍을 개발하고 가르쳐왔다. 카리나는 13년 동안 뉴욕의 '크리에이티브 아츠 팀 Creative Arts Team'에서 '예술을 통한 유아교육 울프트랩' 프로그램을 신설하고 팀장으로 이끌어왔다. 탁월한 능력을 인정받아 2001년에는 전미연극교육연맹(AATE)의 크리에이티브 드라마 상을 수상했다. 현재 AATE의 전국 프로그래밍 담당 이사로 봉직하고 있다.

멋진 여왕 물고기에게 무슨 일이 일어난 걸까?: 유아교육을 위한 시민 연극 수업 분석

교실에는 정적만이 가득했다. 25명의 1학년 '물고기 친구들'이 이제 막 멋진 여왕 물고기의 궁전으로 갈 수 있는 반짝이는 초대장을 받았고, 완전히 어리둥절한 친구부터 기대감에 가득한 친구까지 그들의 감정을 온몸으로 나누고 있었다. 건망증이 다소 있는 전령 물고기 역할을 맡은 티칭아티스트는 이제 막 초대장 전달을 모두 마쳤다. 그러나 그들이 안전한 바닷가를 떠나 궁전까지 헤엄쳐 갈 준비를 하려는데, 전령 물고기가 갑자기 마음 상한 표정으로 '바다 바위'에 앉아 아무 말도 하지 않았다. 잠시 후, 물고기 친구들 중 한 명이 말했다, "너 궁전으로 돌아가는 길을 잊어버린 거지, 맞지?" 전령 물고기는 올려다보더니 "유감이지만, 맞아. 이제 난 무엇을 해야 할지 잘 모르겠어"라고 대답했다.

이 정도 일로 멈출 수 없는 물고기 친구들은, 멋진 여왕 물고기의 궁전으로 가는 방법에 대해 세밀한 문제해결 방법들을 짜내기 시작했다. 한 물고기 친구

가 나침반이 있다고 했다. 그러자 나침반을 읽는 법과 누가 그것을 사용할지에 대한 논의로 이어졌다. 또 다른 물고기는 지도를 가지고 있다고 했다. 몇몇은 그들이 과거에 궁전에 다녀왔던 적이 있었다며, 궁전으로 가는 길을 다시 찾을 수 있다고 했다. 그리하여 그들 모두는 그 여정 중간에 여러 위험을 마주할 수 있다는 것을 염두에 두고 궁전으로의 여정을 시작했다.

위에 묘사한 것은 내가 HEART^{Humane Education Advocates Reaching Teachers}(교사들의 인도적 교육을 지지하는 모임)에서 가르친 "멋진 여왕 물고기에게 무슨 일이 일어난 걸까?"라는 예술 기반 인도적 교육수업의 일부이다. 나는 HEART에서 유치원부터 3학년 대상의 8차시 프로그램 두 개를 고안하고 가르쳤는데, 여기에서 역할놀이, 합창, 인형극, 스토리텔링, 팬터마임 등을 활용해 HEART의 고유한 세 갈래의 접근인 인권, 동물 보호, 환경 윤리를 다루었다. "멋진 여왕 물고기에게 무슨 일이 일어난 걸까?"는 "우리 지구를 보호하자"라는 제목을 지닌 프로그램의 6번째 수업이다.

HEART의 미션은 나의 철학과도 잘 부합하는 것으로, 어린이들에게 그들 스스로의 교육적 발견을 하게 해주고, 정규 교육과정에 반드시 포함되지는 않는 그런 삶의 기술들을 습득할 수 있는 기회를 제공해주는 것이다. HEART의 대표인 미나 앨러거펀^{Meena Alagappan}은 'teachhumane.org(인간을 가르치자)' 웹사이트에 다음과 같이 기고했다.

교육가들과 행정가들 사이에 인성교육과 인도적 교육을 학교 교육과정에 포함하자는 운동이 일어나고 있다. 학생들에게 존중, 책임감, 공감을 가르치고, 연민, 관용, 진실성에 기반을 두어 학생들의 비판적 사고와 의사결정 능력 발달을 도울 수 있다.

HEART에서 한 해에 드라마 수업을 15번에서 20번가량 실행했기에, 나는 티칭아티스트로서 내 작업을 평가해볼 많은 기회를 얻게 되었다. 나는 학생들의 참여, 반응 그리고 담임교사의 피드백에 따라 꾸준히 내 수업을 조정하고 있다.

그리고 그러한 시간 동안 나는 내 수업 개발과 수업 실행에 영향을 주고 안내해주는 일련의 평가 기준들을 만들어왔다.

구체적으로, "멋진 여왕 물고기에게 무슨 일이 일어난 걸까?" 수업은 학생들에게 그들 주위에 널려 있는 쓰레기들을 알아차리게 하고, 그 쓰레기가 바다 생태계에 어떤 영향을 줄 수 있을지 고민해보게 하며, 쓰레기 투기와 관련하여 그들이 선택할 수 있는 것들에 대해 생각하도록 한다. 수업은 또한 분리수거, 재활용과 같은 환경 관련 용어들을 강조하여 알려준다. 그러나 티칭아티스트로서 나는 상상력이 풍부한, 바닷속 세상의 공동 설립자들로서 어린이들을 참여시키고 싶은 목표도 있다. 나는 어린이들이 드라마 속 인물들의 관점에서 살아보기를 바란다. 연극적 렌즈를 통해 거리를 두되, 직접 딜레마를 경험하고 문제를 해결해보면서 말이다.

그 첫 단계는 HEART의 교육과정 내용 목표를 달성할 만한 이야기 구조를 디자인하는 것인데, 그러면서도 학생들이 이야기를 함께 만들어갈 수 있을 정도로 열린 결말을 지니게끔 해야 한다. 나는 스스로에게 묻는다. "이 드라마를 위한 나의 이야기 구조는 학생들이 헌신적으로 참여할 만큼 흥미진진한가? 학생들이 그들의 아이디어들을 기여할 수 있을 만큼 아이들에게 충분히 열린 결말로 느껴지는가? 결과들이 진정으로 해결될 수 있을 만큼 이야기의 딜레마들은 실제 삶을 잘 반영하고 있는가?"

제롬 브루너Jerome Bruner는 이야기와 학습 사이의 강력한 연결고리에 대한 나의 생각에 영향을 미쳤으며, 존 크레이스John Crace도 그를 인용하고 있다.

만약 학생들이 어떤 상황들로부터 나타날 수 있는 다른 결과들에 대해 생각하게끔 독려받았다면, 그들은 한 과목에 대한 지식의 유용성을 시험해보고 있는 것이다. 학생들이 이야기를 이해하는 데 논리적 주장의 완결성을 필요로 하지는 않기에, 단지 지식과 사실들을 알고만 있기보다는, 그 지식을 넘어서 상상력을 활용해 다른 결과들에 대해 생각해보는 것이 더 좋다. 이는 학생들이 미래에 직면하는 것에 대해 생각해보게 해주며, 교사에게도 자극이 된다(Crace, 2007: 1).

무엇이 이야기를 흥미롭게 만드는가? 나는 아이들의 상상력이 그 경험의 중심이 될 때 아이들이 신나 하는 것을 발견했다. 우리는 물고기가 이야기를 한다는 것, 그리고 바닷속에 궁전이 있으며, 우리가 제안하는 것들은 무엇이든 이 세계를 더 낫게 만들어줄 것이라는 생각을 받아들이는 것이다. 또한 나는 어린이들이 극적 이야기가 실제 시간에 펼쳐질 때 특히 더 매력적으로 느낀다는 것도 발견했다. 우리가 다른 이들과 함께 커뮤니티에 주어진 상황들을 통해 앞으로 나아갈 때, 우리에게 영향을 미치는 문제들을 해결하고 발견을 하게 될 때, 우리는 그 체험에 몰두하며 성공적인 구성원이 되기 위한 능력들을 보여주고 싶어 한다.

비디오 게임이 이렇게 성공을 거둔 이유 중 하나는 바로 그 게임들이 판타지처럼 매혹적인 설정 속에서 작동하기 때문이라고 생각한다. 게임에는 성공적인 행동에 대한 보상이 내장되어 있고, 아이들은 너무나도 '다음 단계에 이르고' 싶어 하기에 그 경험에 전적으로 몰두하고 다음 단계로 나가기 위해 필요한 기술들을 습득하고자 노력하는 것이다. 기술을 습득하는 것은 그 자체로 목표가 되기보다는 그저 다른 목표로 가기 위한 수단처럼 보인다.

"멋진 여왕 물고기에게 무슨 일이 일어난 걸까?"는 유사한 이야기 구조를 따르고 있다.

- 주어진 상황

 갈팡질팡하지만 마음씨 착한 캐릭터인 전령 물고기가 도착하고 물고기들에게 중요한 메시지를 전달한다. 물고기 친구들은 멋진 여왕 물고기의 궁전에 방문한 적이 있었지만, 전령 물고기가 궁전으로 가는 법을 잊어버렸기에 어떻게 찾아갈지를 알아내야 한다.

- 적합한 행위/숙달하기/발견

 하나의 공동체가 되어 함께 험난한 물길을 항해하며, 여러 위험한 고비들을 만나고 극복한 후 그들은 궁전에 도착하지만, 그곳에 그들을 맞아주는 멋진 여왕 물고기는 없었다. (주의: 어떻게 궁전을 찾을 것이고, 그 궁전이 어떤

모습일지는 물고기 친구들이 결정해야 하므로 여기에서는 물고기 친구들의 아이디어로 이야기의 빈 곳을 채워야 한다. 그들이 여정 중에 마주칠 위험이 무엇인지 뿐만 아니라 그것을 어떻게 극복할지도 그들이 결정하는 것이다.)

- 딜레마/문제 해결의 기회

 멋진 여왕 물고기가 드디어 나타나지만, 그녀는 누군가 버리고 간 투명한 플라스틱 맥주포장지에 갇혀 있다. 물고기들이 그녀를 풀어주고, 멋진 여왕 물고기가 바다 밑바닥에서 수집한 다른 물건들을 꺼내오자 물고기들은 그것들이 쓰레기라는 것을 알게 된다. 이는 쓰레기와 오염으로 인한 영향에 대한 진지한 논의로 이어진다. 인간들을 교육하기 위해, 물고기들은 인간들과 무엇을, 또 어떻게 의사소통할 것인지에 대한 문제를 해결한다.

- 해결

 엔딩 내레이션에서 인간들은 쓰레기 투기에 대한 정보를 받는데, 여기에는 그들의 행동을 다시 생각해보라는 부탁이 담겨 있고, 인간들은 물고기들이 그들에게 매우 중요한 가르침을 알려주었다는 것을 알게 된다.

이야기 구조가 매우 중요하긴 하지만, 나는 교실에서 일어나는 경험을 '만들거나 망치는' 것은 궁극적으로 나의 실행에 달려 있다고 생각한다. 따라서 나는 매 수업 전, 수업 중, 수업 후에 나의 선택들을 끊임없이 평가하고 수정사항들을 반영한다. 나는 나의 역할극 실행이 학생들이 믿음을 가지고 몰입하고, 다른 캐릭터들과 관계를 맺고, 그들의 아이디어를 표현하는 데 도움을 주었는지 혹은 방해가 되었는지에 대해 고민한다. 나는 또한 내가 역할 속에서 만들어내는 구조들이 어린이들이 자유롭고 안전하게 참여하는 데 도움이 혹은 방해가 되는지에 대해서도 숙고한다.

"멋진 여왕 물고기에게 무슨 일이 일어난 걸까?"에서 나는 두 가지 역할을 맡는다. '전령 물고기' 역할과, 나중에 등장하는 인형인 '멋진 여왕 물고기' 역할도 맡는다. 전령 물고기는 드라마의 주요 진행자로서 '물고기 친구들'이 드라마에 들어오자마자 등장한다. 구성은 다음과 같다. 내가 캐릭터로 변신하는 동안 어

린이들은 눈을 감는다. 주머니에 메시지를 넣어둔 채, 나는 내 몸을 포스트잇 메모로 뒤덮고 녹색 물고기 모자를 쓴다. 내가 역할 속에 있을 때, 내 목소리는 거칠고 낮은 소리를 낸다. "셋을 세면 여러분은 눈을 뜨고 모든 다른 물고기들, 그리고 전령 물고기와 함께 바다 속에 있게 될 거에요."

전령 물고기:	물고기 여러분, 안녕하세요! 여기 내 바위에서 나를 만나줘서 정말 고마워요. 만나서 반가워요! (나는 몇 명과 지느러미로 악수하고 다른 친구들에게는 지느러미를 흔들어준다). 아, 맞아요. 여러분은 지금 이 노란 메모지들을 보고 있군요. 이건 제가 여러분들에게 말해주어야만 하는 것들을 잊지 않기 위한 제 비법이에요. (나는 노란 포스트잇 메모를 떼어 하나씩 읽어나간다)
	제가 제 소개를 했던가요? 아, 맞다, 소개는 했구나. 제가 여러분에게 제가 누구인지 말해줬던가요? 아, 이럴 수가, 이것도 했구나. 제 직업은 말해줬나요? 아니라구요? 아, 저는 전령이에요. 그게 무엇인지 아시나요? 설명해줘서 고마워요. 이건 매우 중요한 직업이에요. 제가 누구를 위해 일하는지 말해줬나요? 아니라구요? 저는 멋진 여왕 물고기를 위해 일한답니다. 그녀는 이쪽 바다의 여왕이에요. 사실, 제가 여러분에게 멋진 여왕 물고기가 주신 메시지를 전달해야 한답니다. 그런데… 어, 안 돼, 그 메시지가 어디 갔지? 분명히 가져왔는데. (아이들이 전령 물고기의 물고기 주머니에 있던 메시지를 찾아준다) 여기 있구나! 다행히 안 잃어버렸네.

이 장면은 내가 리허설 하는 한 단면이다. 실행하기까지는 시간이 걸리지만 나는 그것을 예술적 틀을 설립하는 데 중요한 단계로 본다. 교실을 무대로 만드는 것과 같다. 교사가 드라마 속에서 인간적인 약점이 있는 극중 인물로 등장하는 '권위status'의 전환은 '물고기 친구들'이 적극적으로 아이디어를 제공하고 리더십을 발휘할 수 있도록 허용되는 분위기를 형성한다. 또한 나는 그 도입부가 물고기 친구들과 전령 물고기가 관계를 맺고 서로를 배려하게 해준다고 믿는다.

전령 물고기 역할을 명확히 정립하고 나면, 나는 일련의 질문 기법을 사용하여 구체적인 이야기 구조 내에서 자유롭게 언어적, 신체적 반응을 하도록 요구한다. 나는 여러 요인들에 근거하여 어린이들의 몰입도를 측정한다. 그들이 듣고 있는가? 몸으로 반응하는가? 에너지를 가지고 신나게 참여하고 있는가? 비

록 손을 들지는 않았더라도 말하고 싶어 하고 있는가? 나는 종종 부끄러워하거나 조용한 친구들일지라도 그 질문이 흥미롭거나 그들이 알고 있다는 확신이 있으면 참여하려 한다는 것을 발견했다. 극적 설정이 주는 안전에 기초하여, 전령 물고기는 두려운 표정으로 묻는다, "우리의 바닷길을 떠나게 되면 어떤 위험을 마주할 수도 있을까요?" 어린이들의 대답은 빠르고 열렬하게 되돌아온다. "대왕 오징어, 고깔해파리, 망치머리 상어, 수염상어, 거대한 백상아리요!" 물고기 전령이 외친다. "여러분은 진짜로 거대한 백상아리를 보았고 그 얘기를 들려주고 있군요! 그럼, 우리가 그들로부터 안전하려면 무엇을 해야 할까요?" 물고기 친구들은 그들이 알고 있는 바다 생활에 대해 말로, 또 몸으로 알려준다. "우리는 해초 뒤에 숨거나 어두운 동굴 속으로 들어가요. 보호색으로 우리를 위장하거나 조각상처럼 얼어붙으면 돼요, 완전히 가만히 있기."

내가 처음 이 수업을 실행했을 때는 나도 의식하지 못한 채 신나고 굉장히 말이 많은 남자아이들의 의견을 주로 들었다. 그러다 어느 날, 나는 아주 적은 몇 명의 여자아이들이 손을 들고 있다는 것을 발견했다. 그 순간부터 나는 여자아이들에게도 질문을 하게 되었다. 그들이 손을 들었건 들지 않았건 간에 말이다.

나는 역할극의 열린 결말이 지닌 특성이 모든 참여자들에게 습관적인 역할 밖으로 나가서 서로를 새로운 방식으로 보게 해준다는 것을 발견했다. 예를 들어, 어느 학급에서 교사들과 학급 친구들로부터 말썽꾸러기라고 낙인찍힌 한 1학년 소년이(그의 책상은 말 그대로 다른 아이들의 책상과 멀리 떨어져 있었고, 벽을 향하고 있었) 물고기 리더가 되겠다고 자원했고, 결국 우리 모두를 대왕 오징어로부터 안전하게 보호해주었다. 다른 물고기들은 그가 이끄는 대로 따랐다. 두 명의 교사 '물고기'들은 그 소년이 활동에 몰두하며 우리 물고기들의 유능한 일원으로 참여하는 것을 지켜보았다.

나는 또한 어린이들이 스스로 안전하고, 지지받는다고 느끼고, 즐겁게 참여할 때 긍정적인 위험을 감수하려는 의지가 높아진다는 것을 발견했다. 지난 봄, 2학년 방과 후 수업 중에는 몇 명의 학생들이 자발적으로 일어나서 물고기 친구들이 인간들과 상호작용하는 장면을 만들었다. 우리 모두가 보는 앞에서, 그

들은 물고기 대 인간으로 그들의 입장을 나누었고 즉흥적으로 대사를 주고받았다. 두 명의 물고기 친구들이 사람들에게 쓰레기를 무단 투기하는 행동에 대해 따졌고, 그 두 명의 인간은 물고기 친구들에게 사과를 하고 조언을 구했다.

이런 모든 성공과 보상에도 불구하고, 역할극 실행은 많은 잠재적 위험요소들을 지니고 있다. 나는 나의 작업을 보다 안정적으로 수행하는 데 도움이 될 몇 가지 질문과 기준을 고려해야 한다.

- 나의 캐릭터는 믿을 수 있고 인간적인가?
- 나의 캐릭터는 필요한 만큼의 정보를 어떻게 소통하며, 어떻게 그 정보가 이야기 구조를 제공하여 어린이들이 자신의 경험에 따라 이야기의 빈틈을 채우도록 하는가?
- 나는 그룹이 함께 만들어가는 상상적 환경에 어떻게 진실되게 반응하고 그것을 유지할 수 있는가?
- 나는 과연 어린이들이 그 경험을 진실로 믿을 수 있도록 진정한 감정을 담아 소통하고 있는가?
- 우리가 설정한 수업 목표를 견지하기 위하여 나는 학습목표에 적합하게 역할을 실행하고 있는가?

전령 물고기를 연기하는 동안, 나는 인물과 이야기에 유머를 더하는 것과 제시된 딜레마 상황에서 진지해지는 것 사이의 균형을 맞추고자 노력했다. 나는 어린이들이 나에게 반응하는 것에 따라 인물을 조금씩 바꾸었다. 예를 들어, 어떤 경우에는 어린이들은 전령 물고기가 유머를 신나게 늘어놓을 때에도 여전히 드라마를 진지하게 받아들이고 있다. 정말 멋지지 않은가! 하지만 아이들의 장난기가 너무 심해지는 것이 느껴지는 경우, 내가 '유머'에 너무 과도하게 집중해서 극중 딜레마의 진지함이 제대로 무게를 잡지 못하는 것일 수도 있다.

또한 만약 내가 나 자신의 연기에만 너무 몰두하면, 나는 그 체험의 '공동의 도성co-intentionality'[34]을 잃고 아이들을 관객으로 밀어내게 된다. 만약 이런 일이

생길 경우, 나는 잠시 멈추고 내 캐릭터의 성격을 조금 바꾸어 상황을 바로잡는다. 간혹 이 방법이 효과가 없을 경우에는 잠시 역할 밖으로 나와 해설로서 이 딜레마의 결과들을 묘사하여 (예: 여전히 쓰레기가 아름다운 산호초 속에 높이 쌓여 있었다) 우리가 다시 드라마의 본 궤도에 오를 수 있도록 유도한다.

나는 때로 의도치 않게 내 역할을 잠시 잊고 드라마의 정서적 연계를 놓침으로써 가르치는 것을 캐릭터보다 더 우선시했던 경우도 있다. 혹은 아무런 해소 방법도 없이 문제 해결 장면을 너무 길게 끌기도 했다. 이런 일들이 발생할 때 어린이들은 집중력을 잃고 드라마는 밋밋하게 되거나 심지어 설교 모드로 변질된다. 가르치는 것과 연기하는 것 사이의 균형을 잘 맞추는 것은 사실 가장 큰 과제 중 하나이다.

궁극적으로, 나는 정직하다는 느낌이 드는 드라마 경험을 위해 노력한다. 비록 상상의 체험이긴 하지만, 드라마는 여전히 진짜 삶의 경험과 같은 특성과 느낌을 지니고 있다. 이것이 가능하게 하는 일은 오직 내가 스스로 설정한 예술적, 교육적 기준에 진실할 때에만 가능할 것이며, 그래야만 내가 교실에서 어린이들과 함께 구축한 드라마를 실행할 수 있을 것이다.

참고할 것

"멋진 여왕 물고기" 이야기의 최초 버전은 조지아 주 애틀랜타에 있는 얼라이언스 극장에서 내 동료인 앤드리아 디시Andrea Dishy와 내가 함께 구성하고 가르쳤던 교사들을 위한 역할놀이 워크숍을 위해 만들어졌다. 그 후 내가 HEART와 함께 일하기 시작하면서, 나의 프로그램 목표에 부합하도록 다시 이 이야기를 각색했음을 밝힌다.

34 브라질 교육학자 프레이리P. Freire가 주창한 개념으로, 교사와 학생들이 단순히 지식의 전달자-수혜자 관계가 아니라, 서로 상호적인 '공동의 의도'를 지니고 함께 배움의 여정을 떠난다는 의미이다.

제6장

평가

평가란 '정보를 얻기 위해 활용되는 다양한 절차들 중의 어느 것이다'(Linn and Gronlund, 1995).

드라마/띠어터 분야의 티칭아티스트 실행에서 평가의 역할에 대한 혼란이 있을 수 있다. 어떤 이들에게 평가는 교육 분야 고유의 언어이다. 예술을 채점표나 척도로 우겨넣게 될 경우, 자칫 계량화가 불가능한 예술의 가치가 상실되거나 왜곡될 수 있다. 게다가 평가에서 사용되는 언어는 종종 사회과학 연구 패러다임의 용어와 실행을 나타내는 복잡한 어휘 체계에 의거한다. 숫자로 나타낸 데이터를 측정하고 분석하는 양적평가 방법을 훈련받지 못한 사람들에게는 라이커트^{Likert} 척도라든가 T-테스트 같은 용어는 외국어나 다름없게 들릴 것이다. 언어, 이미지, 사물 등을 녹취하고 분석하는 질적 연구는 티칭아티스트에게 더 친숙하게 느껴질 수 있으나, 여전히 마치 현장 실천가의 영역 밖의 일로 느껴질 수 있다. 평가와 관련된 주제로 대화가 넘어가게 되면 티칭아티스트들이 따분하게 먼산을 바라보는 것이 우연이 아니다. "그 일은 연구자, 평가자, 프로그램 기획자가 하도록 남겨두는 게 가장 좋은 것 아닌가요?" 그들

> **잠시 생각해보자!**
> 나의 (수업)과정에서 평가는 도대체 어떤 기능을 하는가? 나는 언제 그리고 왜 누군가를 평가하는가? 나를 평가하는 것은 누구인가? 나는 어떻게 평가받는가? 나는 왜 평가받는가?

그림 6 평가의 순환 과정

은 이렇게 말할 수도 있다. "저는 실행가이며 교사이자 예술가인데, 대체 내가 평가랑 무슨 관련이 있죠?" 마지막 핵심 개념인 평가assesment에서는 이러한 생각들을 탐구하고 도전해보고자 한다.

평가는 반영적 성찰을 하는 티칭아티스트와 어떠한 관계가 있는가? 이 논의를 통해 우리는 평가에 대해서 어떤 특정한 경험의 결과로서의 지식, 기술이나 태도의 변화에 관한 임상연구 이상의 대화로 진전시켜보고자 한다. 이 단원에서 우리는 평가가 피드백과 성찰을 통해 개별 학습과 집단 학습을 향상시키는 것이라는 점을 말하려고 한다. 우리는 다시금 삼중 순환 학습의 힘과 잠재력으로 돌아갈 것인데, 이는 반성이나 반영적 성찰뿐 아니라 우리가 학습한 것을 새로운 상황에 적용하는 방법에 대해 깊이 이해할 수 있게 해준다. 이런 방식으로 평가는 단순히 마무리가 아니라 시작점이자 지속적인 준거의 기능을 하기도 하며, 이는 드라마/띠어터 학습 과정 전반에 걸쳐 새로운 행동, 새로운 배움, 보다 나은 이해를 불러일으킨다.

평가는 이 책에서 논의되었던 다른 핵심 개념들 안에 활성화되어 있는 요소이다. 우리는 성찰적 실행의 한 부분으로 의도성을 다룰 때 목표를 평가한다. 질적으로 우수한 성찰적 실행은 우리가 참여자들 및 이해당사자들과 나누는 대화 안에서 평가를 개발하고 적용해야 함을 시사한다. 우리는 예술적 관점에 대한 고려를 통해 우리의 지식과 미적 적용을 평가한다. '프락시스praxis'는 우리가

평가하고 행동하고 그 행동의 영향을 평가하기를 요구하면서, 우리가 사전 학습과 성찰에 기반을 두어 다시 행동할 수 있게 되도록 독려한다. 평가는 어디 과정에나 존재하지만, 성찰적 실행에 평가가 갖는 특수성, 엄정성, 의도 등을 고려해 우리는 평가에 1개 장을 할애하려 한다.

이 장에서 우리는 복합적인 목적을 달성하기 위한 평가의 잠재력을 탐구해 보려 한다. 먼저 우리는 명확한 의도로 프로그램을 시작하는 데 수요평가needs assessment가 어떻게 활용될 수 있는지를 논의하고자 한다. 다음으로, 우리는 평가가 프로그램을 통해 어떻게 '프락시스'의 부분으로 기능하는지를 알아보겠다. 우리는 형성평가formative assessment가 개인과 집단을 어떻게 예술적 과정의 질에 대한 지속적인 성찰에 참여하게 하는지를 살펴보려 한다. 마지막으로, 평가가 총괄적인 형태로 프로그램을 마치는 방식에 대해 숙고하려 한다. 최종 결과물 안에서, 혹은 최종 결과물을 통해서 반영된 구체적 활동들과 학습 목표들의 잠재적 영향력을 성찰함으로써 총괄적 평가를 이해하고자 한다. 이상적으로라면, 이 최종 성찰은 우리의 발견을 구체화하여, 우리가 배운 것들이 향후 작업들에 도움이 되도록 안내하게 된다.

수요평가: 나는 어디에서 시작하는가?

성찰적 티칭아티스트에게 평가는 여러 형태로 실시될 수 있다. 이상적인 드라마/띠어터 학습과정에서라면, 티칭아티스트의 작업 시작 전에 수업의 맥락(사람들, 공간, 목표)에 대한 정보들이 이미 평가되어 있어야 한다. 우리는 참여자들의 필요와 흥미를 더 명확하게 정리하고 이해하기 위해, 프로그램을 함께 시작하기 전에 해당 커뮤니티나 학급을 평가한다. 이런 종류의 요구평가에는 여러 형태가 있을 수 있다. 어떤 학교의 예술통합 프로그램에서 티칭아티스트와 담임교사는 사전 연수에 함께 참여할 수 있는데, 이때 그들은 곧 시작할 프로그램의 성공을 위해 그들에게 무엇이 필요한지를 함께 훈련하고 생각해볼 수

있다. 그들은 함께 계획안을 작성해보면서 함께 목표를 설정하고, 과정을 정의하고, 그들의 협력이 어떤 영향을 미쳤는지를 평가할 수 있는 방법을 명확히 소통할 수 있다.

또는 어느 전문 극단의 유스띠어터 오디션 과정의 한 부분으로, 티칭아티스트는 청소년들과의 인터뷰를 기획하여 그들이 공연 과정을 통해 얻고자 하는 것과 그 이유를 알아볼 수 있다. 성찰적 티칭아티스트는 사전 평가를 통해 커뮤니티에 대해 더 잘 알 수 있게 되어 그 작업을 사전에 더 잘 준비할 수 있게 될 것이다. 이런 종류의 평가는, 모든 참여자들에게 상호적이고 의도적인 실행을 구성하는 데 직접적으로 관련이 있다. 수요평가needs assessment는 가치 있는 정보를 주기는 하지만, 무엇보다 중요하게 고려할 것은 '수요의 징후symptoms of needs'이다. 그 개인이나 집단이 그러한 '수요'를 중요하게 느끼게 만드는 보다 큰 이슈들을 파악할 수 있기 때문이다. 이는 종종 힘의 구조 혹은 불평등과 같이 다양한 요인들에서 비롯하기도 한다. 대개는, 우리가 이러한 거대한 시스템을 바꿀 수는 없지만 그것이 존재한다는 인식을 갖는 것만으로도 우리의 삶을 형성하는 요인들을 인정하기 시작하는 매우 생산적인 방법이 될 것이다.

지속적인 평가: 나는 형성평가 과정을 통해 어떻게 참여자들에게 더 심화된 배움과 더 큰 책임의 권한을 부여해줄 수 있는가?

예술 속에서 그리고 예술을 통해 평가할 때, 우리는 다양한 범주의 요인들과 관련된 서로 다른 종류의 학습, 기술, 지식, 태도를 측정할 수 있다. 앞에서 핵심 구성요소의 하나로 설명했듯이, 티칭아티스트의 수준 높은 성찰적 실행의 일부는 참여자들과 함께 성장과 학습을 결정하는 요인들을 정의하는 것이다. 그 집단에 의해 기술, 지식, 태도의 '성공'이 무엇인지 결정될 때, 모든 참여자들은 그들이 무엇을 하고 있으며 왜 하고 있는지에 대한 이해를 공유해야 한다. 예술적 관점에 대한 기준, 질적으로 우수한 작업은 어떤 형태여야 하는지, 그리

고 그것을 어떻게 성취할 수 있는지를 결정하는 것은 바로 그 집단이다. 프락시스를 통해 그들은 자신들의 발전을 성찰하거나 평가하며, 그 성찰에 기반을 두어 다음 단계에서 그들이 할 선택이나 행동을 결정한다.

형성평가는 그 과정 자체가 어떻게 일어나고 있는지에 대해 그 길을 따라가며 피드백이 주어지는 과정이다. 형성평가의 필수 요소는 바로 학생들을 그들 스스로의 배움에 참여시키는 것이다. 불가피한 상황이 발생할 때, 학생들은 함께 문제를 해결해나갈 수 있다.

예를 들어, 5학년 학급과 하는 연극만들기 프로그램에서는 연극학 영역의 구체적 역할들을 맡도록 학생들을 참여시킬 수 있다. 연출가, 배우, 극작가, 디자이너, 무대 감독, 각색과 같은 역할 등이 그들이다. 연극학에 기반을 둔 연극 교육 접근에 대해 더 자세히 알고 싶다면, 그 개념을 심도 있게 다룬 조앤 라자루스Joan Lazarus의 저서 『변화의 징표Signs of Change』(2012)를 추천한다. 학생들은 개별적으로 혹은 집단으로 그

> **잠시 생각해보자!**
>
> 나는 학생들이 그들 스스로의 성장과 학습 과정에 참여하게 하기 위해 형성평가를 어떻게 활용할 수 있을까? 나는 어떻게 학생들을 상호 평가에 참여시킬 수 있을까? 나는 나의 반영적 실행에 형성평가를 어떻게 더할 수 있을까?

들의 역할이 최종 연극 결과물에 어떻게 기여하며, '성공'이 그 과정 속에서 어떤 방식으로 그들의 임무와 기여에 의해 결정되는지를 정의하게 된다. 학생들은 주기적으로 그들의 성공을 평가하도록 요구받는다. "당신은 질적으로 우수한 과업을 하고 있나요? 그렇다면 그 이유는 무엇이고 그렇지 않다면 그 이유는 또 무엇인가요?" 또한 교사는 서술적이고 세밀한 형식으로 자신의 생각도 제공한다. 이러한 지속적인 평가는 학생들 자신과 집단의 방향성을 즉각적으로 재고할 수 있게 해준다. 더 중요한 것은, 학생들은 조직, 목표 설정, 책임감, 인내 등과 같은 삶의 기술들을 쌓아나간다는 것이다. 이런 방식의 지속적인 평가는 실제적으로 작동하는 '프락시스'가 된다. 학생들은 잠시 그들의 행동을 멈추고, 자신들이 더 큰 목표를 향해 나아가고 있는지를 성찰하고, 그러고는 이 개별적 성찰과 집단 성찰을 통해 다음 단계의 과제를 설정하고 정의한다. 이러한 행위의

과정을 통해, 학생들은 최종 결과에 대한 그들의 권한과 책임, 그리고 문제가 발생했을 때 도전하고 변화하고 행동할 수 있는 그들의 능력을 인식하게 된다.

총괄평가: 나는 목표에 도달하기 위해 필요한 나의 능력을 어떻게 측정할 수 있는가? 그리고 그 정보로 나는 무엇을 할 것인가?

평가의 가장 보편적인 양식인 총괄평가summative assessment는 대개 프로젝트가 끝나는 시점에 실시된다. 총괄평가는 주로 예술 및 비예술적 내용에 대한 지식, 기술, 태도의 변화를 측정하며, 이는 프로젝트의 목표와 연계되어 있다. 예를 들어, 총괄평가는 2학년 학생들의 드라마 프로그램 첫날과 마지막 날 사이의 협동 및 공동 작업에 대한 지식과 이해의 변화를 볼 수 있다. 티칭아티스트는 4학년 참여자들이 몸으로 표현하는 개별/집단 정지 장면 만들기에 해당하는 타블로 기법을 통해 참여자가 다면적 표현이 가능한지, 전신을 사용하여 참여하는지, 명확한 관점을 표현하는지 등을 평가할 수 있다. 태도에 대한 평가의 예시로는 가정home이라는 테마의 창작 연극을 만들기 전과 후에 자신을 묘사하는 난민 학생들의 언어적 표현의 변화를 알아볼 수 있다. 드라마/띠어터 학습 경험의 결론부에서, 총괄평가는 티칭아티스트에게 그 프로그램의 시작에서 마무리에 이르기까지 영향과 변화를 생각해볼 수 있는 복합적인 방법을 제공해준다.

티칭아티스트 실행의 가장 중요한 본질은 바로 교육과 예술이 함께 어우러져 작동한다는 것이다. 예술영역에서 우리는 종종 우리가 학생들에게 주는 경험은 참여적이며 동시에 도움이 될 것으로 상정한다. 예술 분야는 또한 인과관계 주장, 즉 "나는 A가 B를 유발했다는 것을 입증할 수 있다"라는 주장을 즐겨하는 경향이 있는데, 정작 드러난 데이터는 기껏해야 상관관계 정도에 불과한 경우가 많다. 즉, "나는 A와 B가 어떤 관련이 있을 수 있다고 생각한다" 정도가 정확한 표현일 것이다. 과연 티칭아티스트들은 진정으로 그들의 작업이 미치는 영향력을 주장할 수 있을 것인가? 어려운 과제는 바로 우리의 실행에서 성취하

고자 하는 것 대부분이 순간에 머무르는 성질을 지니고 있다는 점이며, 참여자들 역시 우리의 작업 외에 너무나 다양한 요인들의 영향을 받는다는 점이다.

예를 들어, 어느 예술단체가 고등학교 학생들이 여름방학 동안 연극만들기 프로그램에 참여하면 '더 높은 자아 존중감을 지닐 것이다'라거나 '대학 진학 비율이 더 높아진다'라고 주장하는 것은 흔히 보게 되는 일이다. 또는 초등 3학년 생들이 용감한 목격자가 되는 법을 가르치는 상호작용적인 연극을 본 뒤에 학교에서 학교폭력을 멈추게 될 것이라고 주장하기도 한다. 이러한 사안들의 영향을 측정하는 것은 매우 어려운 일이며, 솔직하게 말하면 적절한 주장은 아니다. 매우 많은 시간과 비용이 소요되는 종단 연구(장기간의 영향이나 변화를 측정하기 위해 수년간에 걸쳐 하는 연구의 한 종류) 없이 '대학 진학률'이나 '집단 괴롭힘 근절'과 같은 장기간의 영향력을 측정하는 것은 사실상 불가능하다. 자아 존중감의 변화를 측정하려면 드라마/띠어터 경험의 사전 사후 설문이 필요하다. 어떠한 새로운 경험으로 인한 변화를 측정하고자 하는 것이 목표라면 그 시작된 지점을 기록으로 남겨두는 것이 꼭 필요하며, 연구자들은 이를 '개입intervention' 이라고 부른다. 또한 그 연구가 진정성을 지니려면 측정도구 또한 검증된 것이어야 하며, 이는 다른 연구자들이 그 조사방법을 엄정한 연구에 활용하여 신뢰성과 정확성이 확인된 것이어야 함을 의미한다. 데이터가 수집되면, 그 발견이 '통계학적으로 정확한지'(정말 의미 있는 발견이라고 부를 수 있을 정도의 유효한 변화가 있었는지)를 알아내기 위한 통계 분석이 이루어져야 한다. 최종적으로, 어떠한 결과를 공유할 때에는 그 결과에 영향을 미쳤을 법한 요인이나 한계 또한 설명할 수 있어야 한다. 예를 들어, 티칭아티스트와 함께 연극만들기 프로그램을 하는 영어 학습반 학생들이 말하기 능력의 향상을 보일 수 있는데, 그 요인은 연극 프로그램 때문일 수도 있고, 그들의 영어교사가 새로운 문해력 수업교안을 활용하고 있기 때문일 수도 있으며, 그들의 학부모들이 학교에서 진행하는 토요 프로그램에서 문해력에 대한 연수를 받고 있기 때문일 수도 있는 것이다. 이 세 가지의 개입이 모두 결론에서 공유되어야 한다. 연극 프로그램은 가정, 교사, 그리고 학생까지 포함된 총체적 개입 접근법에서 중요한 요소의 하나

로 논의될 수 있을 것이다.

이런 모든 학술적 용어들은 그저 좋은 작업을 하고 변화를 만들고자 하는 티칭아티스트들의 입장에서는 큰 거리감을 느낄 수 있다. 이 책에서 우리는 모든 티칭아티스트들이 통계학 세미나를 수강하고 프로그램 평가 기법을 배워야만 한다고 주장하는 것이 아니다. 그러나 우리는 티칭아티스트들이 간단한 예술기반 활동들을 이용하여 유용하고 실용적으로 정보를 평가할 수 있는 방법을 고려해보기를 바란다. 이는 그 작업 속에서 무엇이 일어나는가를 이해하고, 보다 나은 작업을 만들어내며, 그 정보를 다른 이들과 정확하게 나눌 수 있기 위한 것이다.

따라서 학교폭력에 대한 연극을 보는 3학년 학생들에게 티칭아티스트는 연극 후 워크숍을 통해 학생들이 그 연극에서 사용된 언어를 어떻게 기억하고 적용하는지를 알아볼 수 있다. 학생들이 연극에서 배운 것을 워크숍에서 제시하는 다른 상황에 전이할 수 있는가? 이런 종류의 예술 기반 총괄평가의 매력적인 점은 바로 그 측정방법이 설문지일 필요가 없고, 또 그래서도 안 된다는 점이다. 이런 종류의 질문과 평가에는 예술이 교육 연구의 장에 기여할 수 있음을 보여주는 최선의 방식이 필요하다. 이것은 총괄평가적 사고를 예술 실행에 접목시킬 수 있는 기회이다.

예를 들어, 앞에 언급한 학교폭력에 대한 연극을 관람한 후에 티칭아티스트는 드라마를 활용하여 학생들이 그 연극과 자신들의 실제 삶을 연결하도록 할 수도 있다. 학생들은 자신들의 학교에서 학교폭력을 목격했거나 경험했던 이야기들을 익명으로 브레인스토밍할 수 있다. 그다음에 그들은 그 이야기들을 극화하는 짧은 장면들을 만든다. 티칭아티스트는 특정 장면을 멈추게 하고 학생들이 극중 인물에게 조언을 하거나 그들 스스로 용감한 목격자의 역할로 극중에 개입하는 활동 등을 통해, '변화의 언어language of change'를 그 가상의

잠시 생각해보자!
나는 다양한 형태의 증거들을 예술 속에서/예술을 통한 내 작업에 어떻게 접목할 수 있을까? 나는 어떻게 해야 내 작업에 대한 이야기를 정확하게 공유할 수 있을까?

상황에서 리허설해보도록 할 수 있다. 이러한 작업은 학생들에게서 하나의 '정확한' 답을 끌어내기 위한 것이 아니다. 이 작업은 학생들이 개입하여 중재하는 적절한 언어를 찾아내도록 하고, 개입하고 중재하는 결정이 얼마나 복잡한 것인지를 인식하게 하는 것이 초점이다. 이처럼 우리는 연극을 본 다음 그 내용을 탐구하는 과정에서, 학생들이 그 연극에서 사용했던 혹은 사용하지 않은 언어를 통해 우리 작업의 효과를 확인할 수 있다. 우리는 이러한 이야기를 지원기관과 학교관계자들과 정확하게 공유할 수 있으며, 이는 필수적인 예술 기반의 확장과 평가에 더 많은 시간과 재정 지원을 독려하는, 더 큰 그림의 한 부분으로 활용할 수 있다.

그렇지만 배움의 진정한 '증거'는 며칠 후, 몇 주 후, 또는 몇 년 후에야 나타날 것이다. 그 연극관람과 드라마 프로그램이 종료되고 한참이 지난 후에, 교실이라는 설정된 공간 밖의 현실에서 학생이 그 도전적인 상황을 맞이하고 예전과 다른 결정을 내릴 때 비로소 나타나는 것이다. 성공적인 총괄평가의 요건 중 하나는 예술 안에서/예술을 통해, 학습이 진정으로 측정할 수 있는 것은 무언인지를 명시하고, 더 거시적인 평가나 연구조사 팀의 지원 없이 행해진 평가에 내재하는 한계를 인정하는 것이다.

티칭아티스트 평가의 실례

다음에 이어지는 사례연구들은 어떻게 성찰적 실행이 평가를 활용하여 예술과정 전반에 걸쳐 의도, 질, 예술적 관점, 실행 등의 질문들에 관여하는지에 대한 예시들을 다루고 있다. 전 세계의 다양한 맥락에서 작업하고 있는 티칭아티스트들은 평가가 특정 사례연구에서 어떤 기능을 했는지를 성찰한다. 먼저, 라이언 코나로Ryan Conarro는 알래스카 원주민 지역에서 실행한 면담 기반 프로젝트에 담긴 그의 평가 의도와 선택들에 대해 회고한다. 스테퍼니 나이트Stephanie Knight와 헬리 알토넨Heli Aaltonen은 그들의 유럽 대학 간 프로그램의 시민연극 실

행 평가 방법들에 관한 거시적 함의를 논의한다. 트레이시 케인^{Tracy Kane}은 연극 수업에서 학생 주도 평가 도구들의 동력과 힘의 관계에 대해 고찰한다. 코리 윌 커슨^{Cory Wilkerson}과 제니퍼 리지웨이^{Jennifer Ridgway}는 초등 저학년 학생들과의 문 해력 프로그램에서 성찰이 어떻게 프로그램의 구성과 실행 사이의 연결고리 역 할을 했는지를 소개한다. 마지막으로, 브리짓 카이거 리^{Bridget Kiger Lee}는 초등교 사와 중등교사 대상의 연수 프로그램에 사용한 예술 기반 평가 도구들의 득과 실에 대해 논의한다.

§ 라이언 코나로Ryan Conarro

라이언은 알래스카 주 주노에 살고 있으며, 알래스카 주 예술진흥국이 시행하는 학교 내 예술가 상주 프로그램의 티칭아티스트로 일하고 있다. 지역 라디오 방송국 기자로 처음 알래스카에 부임한 해부터 알래스카 지역 마을에서 일하는 것을 즐기고 있다. 남부 커스코큄 지역의 14개 마을 학교들에서 예술통합 프로그램을 가르쳤고, 알래스카 주 교육청의 지역 지원팀에서 근무했다. 또한 알래스카 예술교육 협의체와 알래스카 대학 교육 프로그램을 통해 예술통합에 관한 전문 연수를 제공하는 일을 하고 있다. 주노의 '퍼서비런스 극단Perseverance Theatre'과 뉴욕의 '미투 극단Theater Mitu' 단원이기도 하며, 모차르트의 원작을 각색하여 알래스카 주를 순회했던 〈북극의 마술피리Arctic Magic Flute〉를 비롯한 두 편의 오페라를 연출하기도 했다. 뉴욕대학교에서 연극과 영문학을 전공했고, 고다르 칼리지에서 다원예술 전공으로 MFA 학위를 취득했다.

이야기를 포착하기: 알래스카 마을에서 다큐멘터리 연극을 평가하려던 어느 티칭아티스트의 시도

나는 알래스카 주 유콘 강에 있는 유픽Yup'ik 마을에서의 인터뷰 기반 드라마 프로그램인 "마을 이야기Village Stories"의 사진 앨범을 가지고 있다. 나는 알래스카 교육부가 어려운 지방학교의 교사들을 위한 전문성 연수를 제공하는 주 지원 시스템State System of Support(SSOS)의 드라마 내용 코치Drama Content Coach로 있었다. 한 사진에서 학생들은 움직임 활동에 참여하고 있다. 다른 사진에서는 교사 한 명이 의상을 입고, 역할을 활용한 드라마 수업을 점검하고 있다. 건물 밖에는 가을 툰드라 열매 한 무더기가 수확을 기다리고 있다. 배들은 얼어붙은 겨울

강둑에 정박해 있고, 로널드^{Ronald}라는 한 십대 소년이 눈썰매를 타고 지나간다.

"마을 이야기"는 학생들이 지역사회의 어르신들과 인터뷰하게 했고, 그 후에 청소년들은 이 이야기들을 해석한 공연을 올렸다. 대부분의 알래스카 원주민 정착 지역과 마찬가지로, 이 마을은 수십 년 동안 비원주민들의 영향력과 현금 경제의 유입이라는 문화적 변동의 영향을 받아왔다. 나는 우리의 작업이 엄격한 규칙으로 운영되던 교실의 학습 방식에 대안적 과정을 제공하여, 학생들 사이에 문화적 기억과 문화적 정체성에 관련한 토론을 촉발하기를 희망했다. 에스노드라마^{ethnodrama35} 전문가인 조니 살다냐^{Johnny Saldaña}의 말을 빌리자면, 나는 학생들과 교사들이 "탐구하고 회복하고 자존감을 얻고, 그리고 질문을 하는"(Saldaña, 2005: 9) 경험에 참여하기를 추구한 것이다.

나에게 이러한 의도들은 "마을 이야기"의 핵심이었으나, 정작 프로젝트가 끝났을 때 나는 무언가 충분하지 않다고 느꼈다. 내가 수행했던 평가들은 이 사진들에서 느낄 수 있는 생동감을 반영하지 못하고 있었다. 내가 앨범에서 가장 좋아하는 사진들은 우리가 인터뷰한 어르신들이 웃고 있는 사진들, 그리고 어린이들과 교사들이 이러한 대화에 참여하고 있는 사진들이었다. 나의 평가에서 제대로 잡아내지 못한 것은 바로 학생들, 교사들, 지역사회 구성원들이 그 작업을 통해 발견한 것들이었다. "마을 이야기"는 나에게 세 가지 근본적인 질문을 가르쳐주었으며, 나는 드라마 교육 프로젝트들을 평가할 때 그 과정에서 참여자들의 이야기를 가장 잘 포착하기 위해 이 질문들을 스스로에게 묻곤 한다.

35 ethnodrama 혹은 ethnotheatre는 조니 살다냐가 주도한 개념으로 문화인류학^{ethnography}과 연극 drama/theatre의 합성어이다. 지역사회나 특정 집단의 문화적 상호작용을 깊이 관찰하고 수집하는 문화인류학적 탐구의 결과물을 논문이나 보고서가 아닌 연극적 해석으로 정리하고 공유하는 작업을 의미한다.

의도성 정의하기: 내가 여기에 있는 이유는 무엇인가?

나는 8월에 마을에 도착했다. 비행기에서, 나는 소형 보트들이 드넓은 유콘강을 거슬러 올라가며 카리부caribou[36]를 사냥하는 것을 보았다. 나는 여기에서 내가 머나먼 도시에서 온 백인 이방인이라는 사실을 되새겼다. 내가 교장－그는 원주민이 아니었으며 이 지역에서 생활한 지 2년째에 불과했다－을 만났을 때 그는 내가 마주할 법한 어려움들에 대해 알려주었다. 어떤 마을 주민들은 나를 회의적인 태도로 바라볼 수 있을 것이다. 학생들의 일제고사 점수를 향상하는 데만 집중하는 교사들은, 내가 시간을 소모하는 '부가적인' 드라마 활동으로 그들의 학급을 방해한다는 것에 귀찮아 할 수도 있을 것이다. 어떤 학생들은 관심이 없거나 반항적일 수도 있을 것이다. 자신들의 고유 언어가 아닌 말로 먼 곳에서 구성된 교육과정은 때로는 그들이 고향에 머무는 것보다 마을을 떠나는 것이 더 나은 미래를 보장해줄 것이라는 암시를 주기도 했다. 많은 청소년들은 창밖의 카리부나 열매들에만 관심을 갖거나, 그들 손에 있는 휴대전화와 아이팟에만 관심을 두는 방식으로 이런 관점들에 말없이 반항하고 있었다.

나 또한 교육부에서는 외부인이었다. 그곳의 일부 행정가들은 학교 발전의 촉매제로서 예술에 별 관심을 두지 않았다. 하지만 부서에 있는 예술 옹호가 한 명이 드라마와 시각예술을 SSOS의 '내용 영역'으로 두어야 한다고 투쟁해왔다. 그래서, 교사들을 학급 내에서 지원해야 한다는 나의 계약상 의무와 별개로, 나는 이 프로그램을 통해 예술통합 학습의 잠재적 영향력을 보여주고 싶었고 그 결과를 회의론자들에게 제시하고 싶었다. 교육부 정책 담당자들, 지역 행정가들, 지역사회 이해당사자들에게 말이다.

나는 학교 직원들에게 "마을 이야기"에 대한 아이디어를 설명했다. 나는 그 첫 주에는 근본적인 교실 내 드라마 전략들을 공유할 것이었고, 2월에 다시 돌

36 북미의 순록.

아와서 학생들과 교사들이 듣기와 질문하기 능력을 연습하도록 지도할 것이었다. 각 학급은 '이 커뮤니티의 삶과 역사'라는 주제하에 그들이 선택한 소재에 초점을 둔 어르신 한 분과 인터뷰를 할 것이었다. 나는 그 인터뷰들에 기반을 두고 수업 시범을 보일 것이며, 교사들은 이 프로젝트를 통해 학생들이 어떻게 성취기준에 입각한 학습에 참여하게 할 수 있는지를 볼 수 있을 것이었다. 또한 각 학급은 인터뷰에서 영감을 받은 간단한 공연작품을 만들 것이며, 내가 학교를 세 번째로 방문하는 4월에 우리는 공연 이벤트를 벌일 것이었다. 나의 끈질긴 낙관주의 덕분에, 한 명의 교사를 제외한 모든 교사들이 이 프로젝트에 참여하기로 동의했다. 나는 "마을 이야기"가 그들의 학급에 긍정적인 영향을 끼칠 것이라고 맹세했다.

문제는 여기에 있었다. 나는 나의 협력자들에게서 배우고 그들과 함께 발견을 하기보다는 무언가를 증명해보이려고 한 것이었다. 나는 교사들이 나와 함께 작업하면서 학생들과 만들어내는 "마을 이야기"의 효과를 알게 될 것이라고 열심히 '공유된 과정'을 광고했지만, 정작 우리의 협업을 위해 "가장 실용적이고 가능한 방법들을 함께 찾을" 시간을 충분히 주지 않았던 것이다(McIntyre, 2008: 15). 나는 달력에 마감일을 표시하고 교사들에게도 동의하라고 은밀히 압박을 가했다. 나는 미래중심적인 목표들에 사로잡혀 있었던 것이다(Moffit, 2003: 68). 나는 예술을 통해 학생들이 깊은 질문을 하며 커뮤니티와 성공적으로 관계를 맺을 수 있다는 것을 증명하고 싶었다. 학생들이 예술통합을 통해 학문적 지식도 배울 수 있고, 그들의 경험을 공연으로 해석해낼 수 있다는 것까지도 말이다. 교사들에 대한 나의 기대는 종종 내가 프로젝트의 총괄감독과 같은 역할을 하도록 만들었다. 교사들은 그들의 참여가 '선택에 의한' 경험이 아니라 때로는 '강요'로 더 느껴졌을 것이다(McIntyre, 2008: 15). 돌이켜보면, 나는 첫째 주에 교사들과 열린 결말적인 논의로 시작했어야 했던 것 같다. 그들과 함께 나의 의도를 공유하고, 그들의 아이디어, 우려, 제안을 듣고, 서로가 동의하는 계획을 만들기 위해서 말이다.

평가 계획하기: 어떻게 적합한 성공의 지표를 만들 것인가?

2월 프로그램을 위해 내가 마을에 돌아왔을 때, 유콘 강은 꽁꽁 얼어 있었다. 나의 프로젝트 평가는 지난번과 비슷한 상태에서 진척이 없어 보였다. 교육부의 표준화된 현장방문 양식은 해당 교육구의 개선방안에 대한 학교의 준수 여부를 네모 칸에 체크하고 몇 마디 의견을 첨부하는 것에 불과했다. "마을 이야기" 프로젝트에서 나는 관련된 학생들과 교사들의 관점을 포함하는 보다 총체적인 이야기를 포착해낼 수 있는 평가 접근법을 원했다. 나는 공식적 사례연구나 외부 평가자를 도입해보려고 했으나, 교육구의 행정가들과 SSOS 운영진은 이 목표를 위해 자원을 투자하기를 꺼려했다. 나는 만약 내가 나의 작업을 평가한다면 "다양한 정체성 사이를 오가야"(Silverman, 2007: 2) 하기에 연구자로서의 관점을 정립하는 데 어려움이 있을 것이라고 우려했다. 수업을 계획하고, 교사들을 멘토링하고, 학생들을 가르치고, 지역사회 인터뷰를 실행해야 하기 때문이다. 하지만 결국 나는 나 스스로의 두 가지 평가 전략들을 사용하는 수밖에 없다고 판단했다.

나는 학생들의 예술수업에 대한 반응을 측정하는 라이커트 척도를 담은 설문지를 돌렸다. "(다음 중 하나를 고르시오) 내가 드라마를 할 때 나는 ① 행복하다 ② 괜찮다 ③ 좌절스럽다 ④ 창피하다"와 같은 방식이었다. 나의 목표는 학생들이 학교에서 하는 예술 활동들을 좋아한다는 것, 그리고 "마을 이야기" 경험이 그들에게 긍정적 효과가 있었음을 보여주는 것이었다. 나는 또한 교사들과의 인터뷰도 시행했다.

- 우리가 지난 가을에 설정했던 드라마에 기반을 둔 교수 전략을 사용한다는 목표가 성취되었나요? 만약 그랬다면 어떻게 성취되었다고 보나요?
- 드라마 내용 코치가 방문한 것은 당신의 수업에 도움이 되었나요, 방해가 되었나요, 혹은 어떤 영향도 미치지 않았나요?

나는 교사들에게 나의 질문들은 그들의 참여를 평가하려고 하는 의도가 아니며, 단지 내가 드라마 내용 코치로서 거둔 효과를 가늠해보기 위한 것임을 분명하게 안내했다. 나는 교사들의 답변이 교육부 행정가들에게 학생 참여와 교사의 자기효능감에 미치는 예술 기반 수업의 긍정적 영향을 보여줄 수 있게 되기를 바랐다.

나는 나의 다른 프로젝트 업무를 수행하는 와중에 설문지를 돌리고 인터뷰 약속을 지키는 일이 힘들다는 것을 깨달았다. 나의 제한된 시간과 에너지보다 더 어려웠던 점은, 내 데이터가 내가 바랐던 이야기들을 담아내지 못하고 있다는 깨달음이었다. 설문지에 대한 학생들의 답은 매우 제한적이었다. 상당수가 설문지에 진지하게 답하지 않았다는 것이 명백했고, 설문지는 활동에 대한 그들의 명백한 열정을 반영하는 대신 그들의 무관심을 표현하고 있었다. 라이커트 척도 역시도 학생들의 감정을 명확한 선상에서 측정하지 못했다. 나는 동료에게서 그 척도를 빌려왔는데, 배포하기 전에 세밀히 점검해보지는 못한 상태였다.

교사 인터뷰는 수업 과정 중에 그들이 했던 경험에 대한 다차원적인 것들을 말해주는 좀 더 풍부한 응답을 담고 있었다. 하지만 나는 내가 만약 교사들에게서 얻은 질적 데이터를 분석하는 데 더 시간을 들여 그들이 기대하는 표준화된 보고서 양식 이외의 데이터를 제시한다면, 교육부 행정가들은 별 관심을 두지 않을 것이라고 생각하게 되었다. 나는 인터뷰를 전사轉寫한 자료들을 나의 노트북에 넣어두고 공유하지 않았다.

나는 교육 연구의 실증주의적 관점에 굴복한 것이다. 나는 이 프로젝트에 대한 학생들의 발전된 태도와 참여도를 보여주는 구체적인 숫자를 원했고, 순진하게도 이 수량화할 수 있는 데이터를 공유하는 것으로 나의 자료를 한정지었다. 나는 필립 테일러Philip Taylor가 말했던 "과학만능주의의 게임game of scientism"이라는 함정에 빠져 "예술을 측정가능한 과학적 경험군으로 축소시키는"(Taylor, 1996: 7) 행위를 한 것이다. 내가 학생들의 답들을 숫자와 그래프로 처리했을 때, 그 데이터는 마치 조너선 캐럴Jonathan Carroll이 묘사한 것처럼 "애초에 드라마

를 가치 있게 해주는 인간적이고 예술적인 상호작용"이 상실된 채 "죽어 있는" 데이터처럼 느껴졌다(Carroll, 1996: 72).

설문지와 인터뷰들을 제시하고자 했던 나의 동기는 시들해졌고, 나와 함께 하는 드라마 수업에 고등학생들을 참여하도록 설득해야 하는 계속되는 어려움과 같이 더 시급하게 느껴지는 걱정거리들에 시간을 써야 했다. 로널드Ronald라는 한 고등학생이 높은 관심을 보여주었다. 그는 수업 초반부의 '조각상과 찰흙' 놀이에 첫 번째로 자원한 학생이었다. 그와 같은 반인 알렉시스Alexis는 우리와 활동하기를 거부했지만, 로널드는 그녀를 살살 구슬러 활동으로 끌어들였다. 우리가 고등학교 인터뷰를 마친 후에, 어르신들의 이야기에 기반을 둔 여러 장의 타블로를 만들도록 그룹을 이끈 것도 로널드였다.

만약 내가 "마을 이야기"와 관련한 로널드의 경험들에 대해 인터뷰를 했거나 우리 활동에 참여하기까지의 알렉시스의 여정을 기록했더라면, 그 자료는 그 어떤 라이커트 척도 도표보다도 이 프로젝트의 영향력을 더 유의미하게 보여주었을 것이다. 만약 내가 교사들의 복잡한 답변들을 공유했더라면, 어르신들에게 학교에 와서 학생들과 얘기하는 것이 어떤 느낌이었는지 묘사해달라고 했더라면, 나는 "마을 이야기"의 분위기를 훨씬 더 잘 보여줄 수 있었을 것이다. 정량적인 데이터는 이 프로젝트의 진정한 의도를 측정하고 있지 않았기에 그것을 모으려고 했던 나의 노력은 방향을 잘못 잡은 것이었다. 그리고 외부 평가자를 섭외하려고 했던 나의 시도—테일러가 "개입주의자interventionist"(Taylor, 1996: 31)라고 불렀던 평가 접근법—는 역시 잘못된 방법이었을 것이다. 교육 이론가들은 데이터는 외부에서 관찰되고 보고될 때 가장 신뢰성이 높다고 단정한다(Taylor, 1996: 4). 그러나 "평가의 기능을 수행할 이 분야의 이방인인 외부인"(Taylor, 1996: 31)을 찾기보다는, 우리가 평가하고자 하는 과정 안에 내재되어 있는 교사들과 티칭아티스트들 또한 성찰적 실행가로서 기능할 수 있다. 실행가이자 동시에 연구자로서의 우리의 역할을 숨기고 어떤 결과를 생산하려 하는 대신, 우리는 프로젝트의 모든 참여자들 간의 성찰을 촉진할 수 있고, 또 이러한 대화에 자유롭게 참여할 수도 있다. 우리는 정책 결정자들이 근거를 제시하는 전통적

방식 대신 새롭고 대안적인 방법을 고려하도록 압박할 수도 있다. 이와 같은 참여적 평가 실행은 "마을 이야기"와 같은 프로젝트가 목표로 하는 탐구, 회복, 자존감 성취를 더욱 배가해줄 수 있을 것이다.

미학 결정하기: 우리는 어떻게 함께 공유된 기준을 세울 수 있을까?

내가 처음 "마을 이야기"에 대해 설명했을 때, 어떤 교사들은 대중 앞에서 공연을 하자는 아이디어에 대해 의심스럽다는 반응을 보였다. "우리 아이들은 관객 앞에서 공연할 수 없어요"라고 그들이 말했다. 나는 다른 학교들에서도 이런 비슷한 회의적 반응을 마주해보았지만, 종종 학생들의 잠재된 역량이 교사들을 놀라게 하는 것을 보아왔다. 이 학교에서의 4주를 작업할 수 있었던 덕분에 나는 이 아이들을 안내할 자신이 있었다. 나는 높은 미적 기준을 달성할 이벤트를 만들 방법을 찾았고, 교사들과 커뮤니티 모두에게 청소년들이 자신들의 이야기를 몸과 목소리를 이용하여 말할 수 있다는 것을 보여주고자 했다.

프로젝트의 마지막 주인 4월에, 마을은 폭풍우로 뒤덮였다. 여전히 얼어 있는 유콘 강은 학교에서 거의 보이지도 않는 지경이었다. 체육관 안에서는 내가 모든 학생들을 무대 위로 올려놓고 프롤로그를 리허설하고 있었다. 과거에 내가 했던 프로젝트 경험들을 통해 이렇게 학생들을 모으는 것이 강력한 효과를 준다는 것을 알고 있었으나, 교사들과 학생들이 이 임무를 수행할 준비가 되었는가를 제대로 가늠하지 못한 상태였다. 많은 학급이 이처럼 아주 흥분되는 활동을 감당하지 못해 통제가 잘 이루어지지 않기도 했다. 한편, 나는 몇몇 교사들이 그들이 하기로 약속했던 학급 공연 발표 리허설을 하지 않았다는 것을 깨달았다. 고등학교 팀은 특히 실망스러웠는데, 로널드와 그의 동료들은 학생 리더십 행사에 참석하고 없었다. 어느 누구도 내게 그들이 참여하지 못한다고 알려주지 않았다. 좌절한 채, 나는 학생들의 타블로를 찍은 사진을 이용해 디지털 이야기를 구성하여 그동안 그들이 노력한 것을 공연에서 보여줄 수 있도록 했다.

금요일 저녁, 체육관은 "마을 이야기"를 보러온 관객들로 북적거리고 있었지

만 나는 이 이벤트가 엉망진창이 되었다고 느꼈다. 프롤로그는 내 기대와 달리 앙상블의 집중력이 부족했다. 고등학교 비디오에는 기술적 문제들이 발생했다. 어떤 학생들은 산만해졌고 자기 역할과 상관없는 행동들을 하기도 했다.

공연이 끝난 후, 우리는 인터뷰에 참여해준 어르신들에게 감사의 표시로 사진을 액자에 담아 증정했다. 그들은 환하게 웃었다. 몇몇 어르신들은 나에게 다가와 그들이 아주 기쁘고 만족했다고 말했다. 나 개인의 미적 기준들과 상관없이, 이 커뮤니티 일원들은 "마을 이야기"에 대해 진심으로 행복해하고 있었다. 그들은 그들이 본 것에 감동을 받았다. 어쩌면, 짐 멘차코프스키[Jim Mienczakowski]가 얘기했던 것처럼 "관객들과 공연자들이 그 공간 혹은 강당을 어떤 방식으로든 변화시킨 것"(Mienczakowski, 1997: 166)인지도 모르겠다.

내가 처음 그 작품이 '높은' 미적 기준을 달성하도록 할 것이라고 결심했을 때, 나는 누구의 기준을 사용할 것인지를 명확하게 규정하지 않았다. 나는 탈맥락화된 기대치를 학교로 가져왔고, "예술적 프로젝트는 미적이기만 한 것이 아니라 참여자들과 관객들의 내면에 사회적 변화의 동기를 부여해주는 '해방의 잠재력'을 지니고 있다"는 것을 잊고 있었던 것이다(Saldaña, 2005: 3). 장면과 무대 전환이 깔끔하고 명확하지는 않았을 수 있지만, 그 공간은 내가 즐기는 것을 잊고 있었던 전혀 다른 종류의 아름다움이 감돌고 있었다. 학교에 모두 모여서, 그들의 청소년들이 그들의 유산에 대해 이야기하는 것을 들으며 그 커뮤니티는 하나가 되어 있었다.

다음번에는…

"마을 이야기"의 경험 이후로, 나는 드라마 교육 프로젝트에서 나의 개인적 의도와 전문적 의도를 좀 더 깊게 숙고하려 주의한다. 나는 이러한 의도를 반영할 수 있는 진정한 평가 도구를 만들고자 노력한다. 그리고 그러한 개인적, 전문적 의도와 함께, 참여자들의 의도까지 고려하여 나의 미적 기대치의 기반을 마련하고자 한다. 이러한 세 가지의 관심사는 서로 연계되어 있으며, 각각은 서

로에게 영향을 준다.

내가 마을에서 찍은 사진 중 제일 좋아하는 사진은 2월 포틀래치potlatch의 한 순간을 포착한 사진이다. 포틀래치는 유픽 춤을 추는 전통 페스티벌로서 이웃의 공동체들은 선물과 자신들이 만든 음식을 교환한다. 로널드가 그 사진 속에서 춤을 추고 있었다. 알렉시스도 춤추고 있었는데, 교실에서는 전혀 보여주지 않았던 자신감이 역력했다. 그 공동체의 포틀래치에서, 이 두 청소년이 편하고 강건하게 '자존감을 얻는' 것을 나는 깨달았다.

나는 "마을 이야기"와 같은 프로젝트가 유사한 종류의 정체성과 독립성을 바로 그들의 학교 안에서도 심어줄 수 있다고 믿는다. 어쩌면 로널드와 알렉시스가 4월의 공연 이벤트를 놓쳤다는 것은 별로 중요하지 않을지도 모른다. 그들은 과정에 참여했기 때문이다. 로널드는 리더십을 경험했고, 알렉시스는 그를 따랐고 성장했다. 그들은 각자 조금씩 변했다. 탐구하고, 회복하고, 자존감을 얻고, 질문을 하면서.

§ 헬리 알토넨 Heli Aaltonen & 스테퍼니 나이트 Stephanie Knight

헬리 알토넨은 노르웨이 과학기술대학교의 예술과 미디어학 학부 내 드라마와 띠어터학과 부교수이다. 헬리의 모국어는 핀란드어이나, 그녀의 일상은 여러 언어로 이루어지고 있으며 국제교류와 협력에 많은 경험을 지니고 있다. 시민연극과 퍼포먼스 연구자이자 스토리텔러 공연자이며, 띠어터/드라마 교육가로서는 다문화적인 어린이연극과 청소년연극, 환경비판적인 스토리텔링에 전문성을 지니고 있다. 여러 국제협력 사업들을 주관하기도 했으며, 비정부 기구인 '유러피언 드라마 인카운터 European Drama Encounter (EDRED)'에 관한 박사학위 논문인 「십대 청소년들의 연극적 이벤트의 다문화적 연계: 크리에이티브 드라마 과정을 통한 자신의 공연행위와 문화 정체성 구축」이 2006년에 출판되었다. 2010~2011년에 구술 스토리텔링을 장려하고 성인들과 아동들이 서로의 이야기를 나누는 것을 강조하는 예술교육적 작업인 '북유럽의 목소리 Nordic Voices'라는 다언어 프로젝트의 예술감독 역할을 수행했다.

스테퍼니 나이트는 현재 스코틀랜드의 글래스고 대학교에서 독립 예술가-연구자로 일하고 있다. 시민연극과 예술의 응용에 대해 국제적으로 활발한 출판 활동을 하는 연구자이자 실천가, 작가이며, 사회정의와 인권, 국제 협력 및 화해 문제 등에 전문성을 지니고 있다. 시민연극을 활용한 조직 개선, 국제 리더십, 경영 관리 등을 공동으로 연구하고 있다. 학부 및 대학원에서 시민연극과 예술 실행가의 교수법 및 연구 방법론을 개발했으며 폭넓은 교육과 강의 경험을 지니고 있다. 예술기관의 팀장은 물론 대규모 예술 및 교육 프로젝트와 국제 컨퍼런스를 두루 경험했다. 매년 에든버러 프린지 페스티벌에서 강력한 인권 메시지를 표현한 우수 연극에 수여하는 '앰네스티 표현의 자유상' 심사위원이기도 하다. 국제 학술지인 《저널 오브 아츠 앤 커뮤니티스 Journal of Arts & Communities》의 편집 책임자이다.

교육 및 연구 방법론으로서의 연극 적용: 북해를 가로지르는 탐구적 대화의 물결

장면 1: 프롤로그

헬리Heli와 스테퍼니Stephanie가 소개를 주고받는다. 그들은 각자의 시민연극 작업에서 공통적 주제들과 관심사를 발견한다. 그들은 연극의 적용과 그 적용의 효과성을 연구하는 일에 전념하고 있다. 그들은 북해를 사이에 두고 양쪽 끝에 자리한 서로 다른 북유럽 국가에 살고 있다. 성찰적 티칭아티스트들에게, 시민 연극은 비판적 교육학, 커뮤니티 기반 연극 및 정치적 연극과 이론적이고 실용적인 연결고리를 갖는 연극 실천들을 총칭하는 우산용어umbrella term를 의미한다.

그들의 작업은 관련된 윤리와 원칙들에 기반하고 있지만 맥락에 따라 다양하게 적용된다. 성찰적 티칭아티스트들은 뛰어난 예술가여야 하며, 다른 영역들에 대한 지식을 필요로 하는 복합적 맥락에서 일하는 존재이다. 그 이유는 그들의 창의적 교육과 유연한 사고가 이런 다른 능력들이 예술 실행 안에 녹아들 수 있게 하기 때문이다.

헬리와 스테퍼니는 효과적인 시민연극을 위한 핵심적 영역들─참여, 미학, 윤리, 안전, 그리고 평가 등─을 논의한다. 그들은 평가는 맥락적이며, 프로젝트의 현실적 사안들과 시민연극의 탐사적인 특성이 긴밀히 서로 연계되어야 한다는 데 동의한다.

티칭아티스트들은 때로는 도전적이고 때로는 위험한 많은 상황에서 작업할 것을 요구받으며, 또 준비되어 있어야 한다. 그러면서도 그들은 정의와 민주주의에 대한 믿음, 그리고 모든 시민의 정치적·문화적 권리에 대한 신념으로 자신들의 열정과 헌신을 견지한다. 민주적 권리와 사회적·환경적인 정의에 대한 정치적 신념이야말로 참여적 예술 실천에 비판적 공간을 보장해주며, 그것이 이제는 몇 남아 있지 않은 검열에서 자유로운 교육 공간이다.

헬리와 스테퍼니는 또한 대학에서 학부생들과 대학원생들을 가르친다. 그들

의 학생들은 참여적 프로젝트에서 일하며, 때로는 헬리와 스테퍼니가 개발하는 연극 프로젝트의 상호의도적인co-intentional 학습자이자 연구자이기도 하다. 프로젝트가 행해지는 맥락으로 인해 프로젝트는 실행할 때마다 매번 달라지며, 따라서 비판적으로 연계된 교육의 틀 안에서 학생들이 작업하는 전문 분야의 현실을 숙고할 필요가 있다. 이는 평가가 학생들뿐만 아니라 참여자들의 요구를 충족시키기 위해서는 다른 층위를 지니게 된다는 것을 의미한다.

그들은 첫 번째 만남을 뒤로 하고 스카이프skype 화상통화를 통해 계속 연락하기로 한다.

장면 2: 스카이프 대화

헬리:	안녕하세요, 스테퍼니. 나는 우리 작업에서 흥미로운 대비점들과 유사점들에 대해 생각해봤어요. 나는 작업의 모든 가닥들이 의식적으로 엮었을 때 가장 보람 있는 작업이 이루어진다고 생각해요. 당신은 시민연극 작업과 평가를 어떻게 따로 분리하나요?
스테퍼니:	나는 시민연극에서의 연극과 평가를 서로 분리된 활동이라고 보지 않아요. 이것 자체가 모순이라고 봐요. 나는 비판적으로 연계된 실행의 원칙들을 약화시킬 수 있는 모순들을 제거하는 데 집중하려고 노력해요.

모순의 간단한 예시를 들자면, 참여자들의 힘을 키워주고 싶다고 말하는 것은 아주 쉬워요. 그런 말은 힘이 우리 것이기에 줄 수 있다는 가정에 기반을 둔 것이죠! 여기에서 참여자들의 '비판적 연대'에 대한 더 많은 분석이 필요하고, 그 분석은 '권한 부여empowerment'로 이어지죠.

시민연극에 내재하는 정치와 윤리를 통해 생각하는 것이 중요해요. 만약 그렇지 못한다면, 그것이 작업을 전복시키고 신용할 수 없게 만들죠.

이러한 윤리적 실행에 대한 이해는 맥락에 의해 정의된 평가에 영향을 미쳐요. 의도한 프로젝트에 대해 맥락적 분석이 이루어지기 시작하면, 나는 필요한 평가를 계획해요. 티칭아티스트로서, 만약 프로젝트가 의무교육에 해당된다면, 평가는 이미 실행되고 있는 형성평

가 및 총괄평가의 절차에 따라, 그리고 가르치고 있는 프로그램의 요건에 따라 정의되겠죠.

추가로, 내가 늘 선호하는 평가과정들이 있어요. 그 평가가 학습 경험의 질과 예술작품의 질을 깊이 있게 해준다고 믿기 때문이죠. 나는 나의 성찰적 사고의 질을 끊임없이 평가하려고 노력해요. 여기에는 이 작업의 기반이 되는 윤리에 대한 고찰도 포함되어 있죠.

내가 비공식적 교육 맥락에서 작업할 때는 맥락적 분석이 평가에 대한 나의 접근에 영향을 줍니다. 많은 경우에 이 작업은 참여자들의 열망과 행동주의를 포함할 것이며, 여기서 연극은 그냥 예술작품을 만드는 것 이상의 일을 해야 하죠. 예를 들어, 십년 전에 저는 강제 결혼에서 탈출한 사람들과 프로젝트를 하며, 관련 커뮤니티들을 위한 교육적 도구로서 연극작품을 하나 개발했어요. 그 작업은 매우 철두철미한 맥락적 분석과 윤리적 행위가 요구되었는데, 특히 생존자이긴 해도 여전히 그 경험에 시달리고 있는 참여자들과 내가 작업하고 있었기 때문이에요.

따라서 참여자들이나 학생들과 하나의 맥락 속에서 작업할 때, 나는 프로젝트를 위한 틀을 만들고 학생들의 프로그램 참여 의도를 포함시켜요. 저는 이 틀이 우리의 작업에 잠재한다고 믿는 모든 지식과 창의적 생산성을 생성해내고 있는가를 숙고하고 평가해요.

학습과 창의성에 대해 학생들이 호기심과 즐거움을 일깨우게 되는 것을 보는 것이야말로 티칭아티스트에게 가장 훌륭한 보상 중 하나일 거예요!

헬리: 나는 낸시 킹Nancy R. King의 '비판적-사고-작동-구조Critical-thinking-working-structure'(King, 1981: 3~11)에 영감을 받았어요. 그녀는 30년 전 스톡홀름에서 나의 선생님이었는데, 나는 여전히 그녀의 작업이 모범예시라고 생각해요. 그녀의 방법론 서적 중 한 단원은 "자기평가"라는 제목인데, 여기에서 그녀는 배우가 자기 이해를 발달시키는 방법을 제시합니다. 그녀가 저술한 많은 것들이 현재는 성찰적 실행의 일부로 들어가더군요. 그녀는 비판적 사고가 우리가 우리의 작업을 서로 다른 층위에서 평가할 때 발달된다고 생각했어요. 사적private, 반半사적semi-private, 반공적semi-public, 공적public인 층위들이지요. 이는 우리에게 동료에게서 배우고, 대안을 공유하고 묘사하고 보여주고 제안할 수 있는 가능성을 열어줍니다.

하지만 이러한 원칙들은 고안하는 과정의 다른 단계들과 연결될 필요가 있어요. 우리는 우리가 작업하고 있는 단계에 집중해야 합니다, 지금 여기에! 그렇지 않다면 동료-평가에서 나오는 지적들은 다른 단

계에서 지속되는 데 도움이 되지 않을 겁니다. 집중하는 방법 중 하나는 그 공연의 기본적인 극적 요소들에 대해 지적하는 거에요. 크리스 존스턴Chris Johnston은 동료 평가에 유용한 다섯 가지 제목을 제안했어요(Johnston, 2009). 주제, (미적)세계, 내러티브, 상상, 관계죠.

내가 대학생들에게 그들의 창작 작업을 서로 공유하라고 독려할 때, 나는 그들이 피드백을 하는 것에 얼마나 부담을 갖는지를 의식하고 있습니다. 필 레이스Phil Race가 말하듯이, 피드백의 의미는 "학습자들이 그들이 한 것에 대해 이해하도록 돕는 것"이죠. 그는 "미래의 작업을 개선하고 발달하도록 가리키는"(Race, 2005: 95) 것이라는 의미로 "피드 포워드feed-forward"라는 용어를 사용했지요.

현재 나는 참여자들에게 시각적 방법(Mitchell, 2011)을 사용할 것을, 그리고 그들의 예술작품의 환경적 비용을 고려하는 법을 배우도록 독려합니다(Garrett, 2012). 예를 들어, 몇몇의 대학생들도 포함되었던 유스띠어터 작품의 경우에, 학생들은 그들의 작업과정을 포착한 시각적 증거물들을 통해 성찰적 글쓰기에 대해 더 잘 이해할 수 있었지요. 그다음 유스띠어터 작업에서는 학생들에게 지속가능성에 대해 생각해보고 "환경친화적 연극 선택 도구집"(Mo'olelo Preforming Arts Company, 2007)을 사용하도록 했어요. '줄리의 자전거: 창의성을 지속하기Julie's Bicycle: Sustaining Creativity'라는 웹사이트에는 평가 기준의 한 부분으로 환경적 측면에 관한 자료를 제공하고 있어요. 나는 이것이 학생들과 함께 작업하는 동안 참여자들에게 영향을 준다고 믿어요.

당신은 이에 대해 어떻게 생각하나요? 당신은 기회가 될 때마다 당신의 실행을 연구하는 데 활용하는데, 작업 과정을 어떻게 문서화하나요?

스테퍼니: 나의 연극 실행 초기에 영향을 미쳤던 것들을 돌이켜보면, 이러한 영역들을 통해 사고하는 것이 내 작업의 질에 큰 변화를 가져왔지요. 나의 세대에는 프레이리의 작업, 일리치Ivan Illich, 벨 훅스가 우리 작업에 강한 교육학적 영향을 미쳤고, 나는 이러한 이론들을 시도해보는 것에 갈증과 호기심이 가득했습니다.

그 이론들을 실제 연극 작업에 통합하기 시작하면서, 나는 그 잠재력을 보게 되었고 이러한 비판적 교육학들을 다른 이론들과 함께 계속해서 발전시키면서 다른 사람들도 그런 작업을 하도록 열정과 관심을 불어넣기를 바랐지요.

윤리적 참여의 중요성은 내가 1990년 캘리포니아 샌프란시스코에서 애나 할프린Anna Halprin과 함께 작업하는 기회를 얻었을 때 특히나

깊이 영향을 받았어요. 그 프로젝트는 '포지티브 댄서즈Positive Dancers' 라는 팀과 함께하는 것이었고, 효과적인 작업을 위해 배려와 수행에 대한 철저한 분석을 요했지요. 그 작업은 나의 전문성과 자기평가 능력을 개발해야겠다는 나의 갈증을 다시금 타오르게 했어요. '포지티브 댄서즈'의 참여자들은 HIV나 AIDS를 앓고 있는 남성들이었는데, 1990년 당시만 해도 HIV가 AIDS로 발전하게 될 경우 생존율이 아주 짧았던 때였어요. 그런 대상들과의 프로젝트에 참여한 예술가로서, 나의 역할에 대해 아주 명쾌하고 사려 깊어야 한다는 성찰적 과정이 필요했지요. 나는 그들의 문화를 찾아온 방문자이며 그들과의 만남을 통해 배울 것이 많다는 것도 인정해야 했구요.

예를 들어, 만약 내가 그 시기의 주류 평론가들이 하던 식으로 그들을 비판적으로 재단하는 관점을 하나라도 가져왔더라면 분명 우리의 작업과 신뢰관계에 해로운 영향을 미쳤을 겁니다. 그랬다면 그 프로젝트의 의도와 참여자들의 독특한 문화를 해쳤겠죠.

당신이 말하는 문서화 작업은 참여자들과 프로젝트의 의도 및 목적에 따라 생성된 지식으로 정의되며, 이러한 것들을 잘 포착하도록 해야 합니다. 이것이 결정적인 증거예요.

헬리: 비판적 교육학은 시민연극의 한 부분인데, 당신의 제안은 상당히 혁신적이네요! 실용적인 연극 작업을 비판적 교육학과 함께 섞는 것, 그리고 학습 구조의 틀까지도 문제를 제기하는 것이 굉장히 흥미로워요.

나는 나 자신의 작업 구조의 틀에 대한 지속적인 성찰과 평가의 방법을 더 찾고 알아보려 합니다. 나는 '실행연구action research' 방법론에 관심이 있는데, 시민연극 작업과 연계하여 시도해본 적은 없어요. 매우 흥미로워 보이네요! 그것을 어떻게 실행에 구현하나요?

스테퍼니: 스코틀랜드로 돌아와요, 헬리!

장면 3: 1월, 스코틀랜드의 글래스고에서

헬리는 스테퍼니와 함께 글래스고 대학교에서 에라스무스Erasmus 대학 교환 프로그램37을 진행한다. 스테퍼니와 그녀의 동료인 마틴 베른Martin Beirne 교수가 국제 경영학 전공 석사과정 학생들을 위한 시민연극 조사 워크숍을 구성하여 수업하고 있다. 이 전공의 주요 관심사는 국제 리더십, 외교, 조직 행동 분석 등

이다. 이 프로그램의 교수방법론은 시민연극이며, 문제 해결에 대한 즉흥장면을 통해 비판적 대화를 신체로 표현하는 것이고, 이러한 배움은 조사, 과제, 전문 지식과 연계된다.

이 다국적 학생들은 '실천의 공동체Communities of Practice(C.O.P)'를 형성하며(Wenger, 1998), 각각의 공동체는 전 세계의 각 대륙에서 온 사람들로 이루어져 있다. 이는 문화 간 이해와 협력을 증진시켜준다. 각 공동체는 국제적 리더십에 대한 자신들의 비판적 접근을 발표한다. 이 발표는 연극 관습과 영화를 접목하여, 비판적이고 비억압적인 리더십, 권한 부여empowerment와 혁신을 위한 윤리적 경영에 대한 그들의 이해를 설명한다. 각각의 발표는 비판적 자기 성찰, 그룹 성찰 그리고 동료 및 스태프 피드백을 통해 평가된다.

헬리는 스토리텔링이 어떻게 학생들의 학습과 발표에 통합될 수 있는지를 연구한다. 헬리가 체류하는 동안, 그녀는 스테퍼니의 집을 방문하여 자신의 질문을 논의하는 기회를 가졌다.

| 스테퍼니: | 내가 우리 작업의 평가에 대해 흥미롭게 생각하는 것은 그것이 참여한 모두의 탐구심과 호기심을 일깨워줄 때에요.

이는 학생들이 성찰적 실행을 통한 학습과 지속적인 전문성 능력을 향상하게 해줍니다. 여기서부터 그들이 반영적 성찰의 실행 역량을 키워가게 되죠(Rifkin, 2010).

따라서 학생들을 위한 공식적 평가와는 별도로, 평가는 학생의 일지 쓰기, 문서 기록, 또한 한 프로젝트에서의 발전 단계 표시를 포함할 수 있죠. 프로젝트의 목표에 따라서 말이지요.

내가 하는 시민연극 연구 프로젝트에 대학생들이 참여하는 것이 윤리적인지 평가할 필요가 있어요. 나는 그들의 학위과정 기준에 그것이 얼마나 적절한지를 세심하게 생각해봐야 합니다. 작업의 맥락은 아주 중요하게 고려해야 합니다. 시간이 많이 소요되고 계획을 잘 짜야 할 부분은 바로 모든 평가 지점이 프로젝트의 디자인에 잘 연동되 |

37 유럽연합 국가들 간의 학생교환, 대학교류를 지원하는 프로그램.

어 있어야 한다는 것이죠. 실행연구의 틀 안에서 프로젝트가 반영적 실행이 되는 것이 아주 중요해요. 자신이 연구 도구가 되는 전문성을 키우는 것은 관련된 모든 사람들의 시간과 진심을 필요로 합니다. 이는 내가 자신에 대해 충분히 알고 있고, 따라서 다른 사람들과 나에게 해를 끼치지 않을 것이며, 내가 일하고 있는 집단의 문화에 부정적인 영향을 끼치지 않도록 해주지요.

관건은 말이에요, 헬리. 당신이 언급했던 '큰 질문'이지요. "누구의 이야기를 할 것인가?" 그리고 지금 만들고 있는 협력 예술의 특질은 무엇인가?

헬리:　전통적 교육 시스템의 학생들이 자신들의 자전적인 자료로 작업할 자신감이 없다는 데에 놀랐어요. 사람들은 이야기를 하면서 자신들의 삶을 이해하고 동시에 스토리텔링의 힘을 의식하게 되죠. 시민연극은, 막대한 경제적 힘으로 들려주는 거대한 내러티브에 맞서는 이야기들을 발견해야 하는 중요한 과제를 갖고 있어요. 모든 국가와 세대는 저마다 거대한 내러티브와 함께 전해지지 않고 알려지지 않은 이야기들을 갖고 있죠. 명백한 문제는 바로 '누가 이야기를 하고 있는가?'예요. 저는 삶의 이야기들에 근거한 스토리텔링을 사용하고, 시민연극 프로젝트들은 실행가들이 스토리텔링 접근을 사용할 때 매우 흥미로워져요.

그래요! 사실 이게 바로 우리가 지금 이 순간에 하고 있는 겁니다! 우리의 이야기들을 여러 장면들로 공유하고 평가에 대한 이야기를 하는 거죠!

장면4: 스테퍼니가 노르웨이로 가기 전에 나눈 스카이프 대화

결론과 성찰

스테퍼니:　헬리, 당신의 마지막 말은 정말 적절했어요! 나는 다시금 시민연극에서의 평가 과정이 어떻게 '그 순간에 있기being in the moment'라는 연극 관습을 필요로 하는지에 대해 생각해보았어요. 당신이 예전에 언급했던 '지금 여기the here and now' 말이죠. 이는 현대의 관심사이고, 반영적 실행과도 들어맞는 '유념mindfulness'과도 연계됩니다. 나는 이야기의 존엄성과 그것을 무시하는 시도들에 대해 생각하게 됩니다. 거

대한 내러티브를 위해서뿐만 아니라, 재정 지원을 확보하려고 약속한 결과물로 이야기를 왜곡하는 시도들 말이에요. 우리의 대화가 다시 시민연극 실행의 윤리와 투명성에 대한 문제로 돌아왔네요.

헬리: 그러므로 꼭 대화를 다시 시작해야겠어요! 스테퍼니, 가을에 노르웨이로 오세요.

스테퍼니: 초대해주어 감사해요! 꼭 갈게요.

§ 트레이시 케인Tracy Kane

트레이시 케인은 도시 및 지방 학교의 교사로 근무하면서 6학년부터 12학년에 이르는 학생들을 가르쳐왔고 수많은 연극 공연을 연출해왔다. 공립학교 교사로 근무하기 전에는 '하트퍼드 스테이지Hartford Stage', '호놀룰루 청소년 극단', 뉴욕의 '아메리칸 플레이스 극단American Place Theatre' 등의 전문 극단에서 교육 담당자로 일했다. 하트퍼드 스테이지, 하와이 대학교, 파밍턴 공립학교 등에서는 교사들을 위한 워크숍을 지도했다. 논문「놀라운 출발점: 토니 모리슨의 작품을 교실 드라마의 동력으로 삼다」가 '전미연극교육연맹 (AATE)'에서 발행하는 저널 ≪스테이지 오브 더 아트Stage of the Art≫에 게재된 바 있다. AATE와 '코네티컷 예술교육연맹' 등의 전국 단위 및 주 단위 학회들에서 수많은 워크숍을 진행하기도 했다. 바사 칼리지에서 드라마를 전공했고, 뉴욕대학교 교육연극학과에서 석사학위를 취득했다. 현재 교육 리더십 자격과정을 이수하고 있다.

겉도는 아이들을 참여시키기: 선택, 노력, 자율권 부여를 통해 가장 힘이 드는 학생들에게 다가가려 했던 어느 연극교육가의 여정

내가 하트포드 스테이지 극단Hartford Stage Company과 호놀룰루 청소년 연극 극단에서 티칭아티스트로 일했던 즐거웠던 시절을 회상한다. 학교에 도착하면 교사들과 학생들은 아주 열광적으로 나를 반겨주었다. 나는 일반 교실에서 책상을 한쪽으로 밀어둔 채 수업해야 했지만, 그들이 내게 보여준 존중과 경외감은 절대로 이상적인 것과는 거리가 멀었던 그 공간을 보상하고도 남았다. 공교육에서 드라마가 가진 낮은 위상 때문에, 나는 찾아가는 연극 예술가가 학교에 필요하다는 생각을 해본 적이 없었다. 만약 연극이 그렇게 우선순위로 필요했다면, 학교는 그들이 음악교사와 시각미술교사들을 고용하는 것처럼 정규 연극교사들을 고용하여 1년 내내 수업해야 했을 것이니 말이다. 따라서 내가 공립학교에서 정규로 가르치기 시작했을 때, 연극에 배정된 공간은 언제나 다른 예술 수업 공간에 비해 보잘것없었다. 이 현실은 내가 광범위한 예술 프로그램을 갖

춘 도심의 특성화 학교magnet school38에서 가르치기 시작했을 때 다시 한 번 실감했다. 다른 예술에 비해 연극교사들의 수가 적었을 뿐만 아니라 학교에는 공간이 부족했다. 그 학교는 원래 중학교였으나 고등학교까지 포함하기 위해 확장하고 있었다. 갑자기, 지금까지 교사들에게 필요한 기반 시설을 제공했던, 건물이 비좁게 느껴졌다. 학교에 갓 부임한 신규교사인 나의 입장도 한몫했다. 1년이 넘도록, 나는 매 순간 사람들이 지나다니는 중앙 복도에서 수업해야 했다. 심지어, 엘리베이터가 없어지면서 공간이 생겼는데, 그곳은 훈육문제를 담당하는 교감을 위한 대기 공간으로 바뀌어버렸다. 바닥부터 천장까지 유리로 된 창문을 통해 나와 내 학생들은 그 안에서 일어나는 일을 볼 수 있었다. 아이러니하게도 그 교감실 안에서 벌어지는 온갖 드라마는 우리 연극수업보다도 더 연극적이었으며, 이런 현실에서 비교적 온순한 학생들조차도 집중하기 힘든 상황이었다.

이러한 공간 문제는 학교에서 겉도는 아이들, 즉 '아웃라이어outlier' 상태—마치 학교에서의 연극의 위상처럼—였던 나의 학생들과의 수업에 어려움을 더욱 가중시켰다. 몇몇 학생들은 쉽게 참여하고 동기부여가 잘 되기도 했지만 많은 학생들은 힘들어했다. 그들이 겪는 어려움은 네 가지 종류로 나누어졌다. 낮은 집중력, 무관심과 낮은 동기, 동료들을 향한 악한 행동, 불복종과 수업 방해. 때로는 학생들은 너무나 무관심하여, 연극하는 그룹으로 들어와 "밀랍 박물관wax museum"이나 "이름 결전name showdown"과 같이 학생들이 좋아하는 연극 게임에 참여하지 않고 그냥 벽에 기대 있으려 했다. 물론 서로의 신경을 건드리는 일들도 그들의 동기에 영향을 미쳤다. '닥쳐'라는 말들이 마치 파편처럼 그 공간을 가로질렀다. 가장 속상했던 것은 어떤 학생들이 전체적인 수업을 망치고자 작정한 것처럼 뛰어다니고, 물건을 던지고, 간단한 요구에 반응하기를 거부할 때였다. 모든 수업이 그랬던 것은 아니다. 그해에 학생들은 인상적이고 세련된 작

38 특정한 학습목표와 교육과정을 강조하는 미국의 공립학교.

업을 만들어내기도 했다. 하지만 나는 부정적 태도를 너무나 많이 상대했기에, 학교를 마치면 진이 빠지고 녹초가 되는 날이 많았다. 가끔은 나 스스로가 실패자라고 느껴졌다.

이렇게 국가적으로 인정받는 특성화 학교에서, 필수적인 봉사활동시간과 숙박형 체험학습을 통해 동료 학생들 간의 친절과 유대감을 강조하는 학교에서, 이렇게 협력이 부족하다는 것은 이해하기 어려웠다. 나는 드라마가 모든 아이들에게 가치 있다고 우리가 오랫동안 지녀왔던 가정에 의문을 갖기 시작했다. 특히나, 학습에 핵심이라고 여겨지는 주요 교과목들에서 무력감을 느끼는 학생들에게 드라마가 어떤 의미가 있을지 말이다. 내가 학생들에게 요구한 것들은 어려운 작업이었다. 그 작업은 깊은 협력과, 인내, 창의성 등 21세기에서 성공에 필수적인 정신적 능력과 습관을 필요로 했다. 어쩌면 과제가 너무 어려웠던 것일까? 어쩌면 드라마가 모든 학생들에게 적합하지는 않거나 참여를 자극하지 못하는 것일까? 어쩌면 학생들은 무의식적으로 연극의 '아웃라이어'적인 위상을 감지하고 그에 맞춰 행동하는 것일까? 가장 당혹스러운 질문은, 어쩌면 학교 프로그래밍에서 연극이 처한 '아웃라이어' 위상은 당연한 것은 아니었을까라는 것이었다. 한편으로 생각하면, 나는 운 좋게도 내가 순차적인 연극 프로그램을 만들고 시행하기를 원하는 학교에 고용되었다. 그 현실은 내가 교사와 학생들을 위한 경험의 질을 향상시켜야겠다고 다짐하게 해주었다.

내가 이러한 질문을 숙고하는 가운데, 앨런 멘들러Allen Mendler의 책 두 권이 나의 관심을 끌었다. 『관심 없는 학생들의 동기 유발하기Motivating Students Who Don't Care』(2000)와 『위엄 있는 훈육Discipline with Dignity』(2008). 이 책들에서 멘들러는 많은 문제행동의 근원은 힘power의 부족이라고 밝힌다. 그는 선택과 결과에 대해 아무것도 가르쳐주지 않는 복종을 강요하는 것보다, 학생들이 긍정적인 선택을 할 수 있도록 자율권을 주는 방법을 찾을 것을 강조한다. 힘에 대한 욕구는 내가 가르치는 몇몇 아웃라이어들에게는 명백해보였는데, 예를 들면 그들은 고함을 질러서 발성수업의 준비 활동을 방해하거나, 리듬 게임에서 일부러 그룹이 박자를 놓치게 만드는 식으로 교실을 통제하려고 했다. 나는 때때로

나의 힘을 내어주며 멘들러의 주장을 시험해보았다. 나는 가끔씩 그 '아웃라이어들'에게 몸풀기 활동을 이끌어보라고 하거나 연극 게임에서 리더십의 책임을 맡기기도 했다. 어떤 경우에는 그 전략이 잘 먹히는 것도 같았다.

이 시점에, 나는 내가 학생들에게 하라고 하는 것이 무엇인지를 간략하게 이해하도록 해주어야 했다. 나는 여러 학년을 가르쳤기 때문에 내 수업은 여러 주제와 연극성취기준을 다루고 있었다. 이 글의 목적을 위해, 나는 7, 8학년 학생들을 위한 교육과정의 첫 번째 단원 내용만을 보여주려고 한다. 그 어떤 다른 단원보다도 이 단원을 무대에 올리면서 가장 많은 학생들이 상호작용을 했고, 그러므로 이는 그 과제의 본질을 가장 잘 보여주는 창문이 되었다. '설계에 의한 이해Understanding by Design'(Wiggins and McTighe, 2006)라는 교육과정 설계 모델을 활용하여, 나는 학습 경험의 틀을 만들기 위한 핵심 질문과 길잡이 질문을 개발했다.

핵심 질문:

명확하고 흥미로운 작품을 만들기 위해 나는 어떻게 공연을 위한 선택을 할 수 있을까?

길잡이 질문:

1. 효과적인 타블로를 만드는 것은 무엇인가?
2. 공연을 만들 때, 우리는 무엇인가를 강조하기 위해 무대 공간, 높낮이, 신체 자세, 얼굴 표정을 어떻게 사용할 수 있을까?
3. 타블로를 무대에 올릴 때, 의미 전달을 위해 어떻게 효과적으로 가구를 사용할 수 있을까?
4. 완전히 등을 보이는 자세를 사용하는 것이 효과적인 때는 언제인가?
5. 무엇이 효과적인 전환을 만들어주는가?
6. 공연을 다듬는다는 것은 무슨 의미인가?

나는 공연에 관한 개념들을 소개하고 시범을 보이는 일련의 수업들을 마친 후, 학생들이 그 방법을 탐구하고 이런저런 시도를 해보는 기회를 갖도록 했다. 88분 단위의 수업은 주로 비슷한 형태로 진행되었는데, 몸풀기 활동부터 연극 게임, 그리고 전에 배운 개념을 복습하고 새로운 개념을 소개하는 방식으로 이어졌다. 이어서 리허설이 행해졌고, 소그룹별로 새로운 개념을 반영한 장면을 만들어냈다. 마지막으로, 학생들은 그들의 학습/경험에 대한 반성을 쓰고 그들의 작업을 공유하여 동료들의 피드백을 받았다. 이러한 활동들은 난이도가 낮은 단계였다. 이 단계의 작업은 질을 평가하기 위한 것이 아니었기에, 학생들은 주어진 과제를 시도했다는 것에 대한 '생산성 점수'를 받았다. 궁극적으로, 나는 학생들이 다른 예술수업을 듣는 동료 관객들을 대상으로 하는 발표회 날을 위해 이야기를 만들고 공연하는 과정을 통해 개념들을 종합하기를 기대했다. 과제는 이런 방식으로 제시되었다. "작은 그룹 앙상블이 되어, 하나의 이야기를 7개의 타블로와 장면전환으로 구성된 발표를 통해 관객과 소통한다." 그 출발점으로, 나는 학생들에게 4~5차시 정도의 수업을 통해 무슨 이야기를 만들어 관객들과 나누고자 하는지 고민해보도록 했다. '선택'이 바로 그들에게 부여된 권한이었기 때문에, 앙상블 팀이 그들의 이야기 아이디어를 만들어내는 것이 아주 중요했다. 브레인스토밍, 집단합의 구축하기 등의 방식을 사용하여, 예상대로 학생들은 다양한 범주의 소재를 택했다. 집단 괴롭힘과 같이 심각한 소재들도 있었다. 더 공상적인 다른 소재들도 있었다. 예컨대, 어느 그룹의 제목은 '외계인의 침략'이었다.

멘들러가 말한 또 다른 포인트는 교사와 학생이 힘겨루기에 돌입하게 되면 그 누구도 보기 좋지 않다는 것이었다(Mendler, 2000: 115). 만약 교사가 학생이 복종하도록 하는 데 성공한다고 하더라도, 그 학생은 긍정적인 선택을 하는 것에 대해 여전히 아무것도 배우지 못한다는 것이다. 나는 학습 동기가 낮고 방해하려는 학생들을 대할 때 나의 '교사적인 말투'를 바꾸려 노력했다. 예를 들어, 한번은 8학년 남학생인 호세Jose가 리허설 도중 바닥에 앉아 공처럼 웅크리고 있었다. 어떤 교사들은 그에게 수업활동에 참여하라고 지시했을 것이다. 그런

요구는 분명히 언성을 높이게 할 것이고, 그렇게 되면 훈육담당 교감실로 보내지게 될 것이다. 학생들이 수업에 없는 것보다는 있을 때 조금이라도 더 배울 수 있기에, 적어도 그 학생이 수업을 방해하고 있지 않는 한 나는 '아웃라이어'들을 내 교실에 있도록 하고자 최선을 다해 노력했다. 학생에게 지시를 하는 대신 나는 이렇게 말했다.

호세, 연극이 네가 가장 좋아하는 수업이 아니라는 것은 알지만, 그래도 네가 여기 있다는 게 고맙구나. 만약 모든 타블로에 참여하고 싶지 않다면, 그래도 괜찮아. 더 작은 역할을 선택할 수 있어. 평가표에 의하면 너는 7개 중에 최소 3개만 해도 된단다. 하지만 너의 그룹 친구들은 그 3개에 대해서만큼은 네가 열심히 해주길 바랄 거야.

그러고는 나는 그의 그룹으로 가서 그들이 호세를 필요로 한다는 것을 알려주도록 독려하고는 그 자리를 떠났다. 결국, 나는 호세가 협조하는 것을 보게 되었다. 나는 이런 접근에 대해 수없이 걱정하곤 했다. 나의 의식적인 선택에 대한 논거가 없었다면, 다른 교사들은 내가 너무 관대하다고 생각했을 것이다.

한발 더 나아가, 나는 공연 협력에 관한 그룹 역할들을 모색하며 선택과 자율권에 대한 실험을 계속했다. 그룹 리더, 무대 감독, 기록 담당자, 피드백 조율자 등의 역할을 부여한 것이다. **그룹 리더**들은 나의 지시사항을 그들의 작은 앙상블 그룹에게 전하고, 시간을 점검하고, 기준표를 검토하는 임무를 해야 했다. 나는 그룹들이 리허설 무대를 돌아가며 사용하게 했기 때문에(무대의 여러 구역들을 사용하는 지식과 능력이 더 깊이 몸에 밸 수 있도록), **무대 감독**들의 임무는 그룹을 업스테이지로, 다운스테이지로, 무대 우측 혹은 좌측으로 위치하도록 감독하는 것이었다. 무대 감독들은 또한 큐브와 소도구들을 세팅하고 정리하는 것을 책임졌다. **기록 담당자**는 장면 아이디어를 적거나 무대 아이디어를 그림으로 재현하는 것을 책임졌다. 마지막으로, **피드백 조율자**들은 관객들이 공연에 대해 그들이 무엇을 '좋아했거나, 깨달았거나, 궁금해했는지' 말하도록 함으

로써 현재 진행 중인 그들의 작업을 평가하도록 했다. 이 전략은 피드백 조율자가 교실 토론을 관장하도록 권한을 주면서 동시에 동료들이 건설적인 언어를 사용하여 연극을 평가하는 권한도 부여해주었다.

단순히 역할을 배정해주는 대신, 나는 그룹에게 임무에 대한 설명job description을 제공해주었다. 나는 학생들이 각각의 앙상블 멤버에게 가장 적합한 역할을 고민하고 의논하도록 권한을 주었다. 대부분의 경우, 학생들은 이러한 결정들을 내릴 준비가 되어 있다고 느꼈다. 만약 그 그룹이 산만한 학생을 리더로 뽑았다면, 나는 그때 개입하여 "리더의 임무는 모두가 과제에 집중하도록 하는 거야. 몸풀기 활동 중에 네가 딴짓을 하는 것을 보았는데, 네가 리더를 하는 게 맞는지 고민되는구나"라고 의견을 주었다. 어떤 경우에는 몇 번의 리허설 후에, 한 그룹이 내게 와서 그들의 리더가 집중하지 못하는 것 같으니 그 역할을 바꿔도 되는지 묻기도 했다. 이처럼 자신들이 리더를 바꾸겠다는 그들의 자기주도적 시도는 이 중학생들이 성찰하고 있다는 예시이기도 했다.

내가 학생들에게 권한을 부여해주기 위해 취했던 또 다른 방법은 학습을 위한 평가 틀을 이용하게끔 하는 것이었다. 한 단원의 끝에 작업을 평가하기 위해 평가표를 활용하는 대신, 나는 학생들에게 작업의 시작 단계부터 평가표를 제공했다. 처음부터 학생들은 그들이 학습하는 목표와 요구사항이 크게 세 가지 수준—굉장함awesome, 적합함acceptable, 노력함attempted—이라는 것을 알고 있었다. 그리고 그들은 자기 스스로의 작업과 동료들의 작업 실행의 기준에 이 평가표를 적용함으로써 성장과 성과를 관찰하는 데에 활용했다. 그들은 또한 그들이 얼마나 의욕적인 시도를 해보고 싶은지를 선택하는 데 평가표를 이용하기도 했다. 그 과정에서, 그들은 몇 개의 타블로 장면을 사용할지, 무대 구성을 얼마나 다양하게 할 것인지, 장면 전환을 얼마나 창의적으로 할 것인지 등을 정할 수 있었다. 대부분의 학생들에게 이것이 첫 번째 연극 경험이었기 때문에, 평가표는 그들이 노력했다면 성적이 **노력함** 아래로는 떨어지지 않을 것임을 확실히 보장해주었다.

나는 참여도 평가표가 앙상블의 역동을 향상시키는 데 도움이 될지 궁금했

다. 혼란에 빠졌던 첫 학기 동안, 나는 문제 행동을 관리하기 위한 전략의 하나로 참여도 평가표를 만들었다. 돌이켜보면 나는 그 평가표가 얼마나 처벌 중심으로 구성되었는지를 알 수 있다. 두 번째 학기에 새로이 8개 학급 명단을 받게 되면서, 나는 학생들이 파트너가 되어 스스로를 평가하도록 하는 방법으로 학습을 위한 평가 틀을 보다 적극적으로 실행하기로 했다. 나는 참여도 평가표를 쓰는 대신 학생들에게 협력하도록 요구했다. 나는 핵심질문을 제시하여 긍정적인 연극 문화를 만들고자 했다. 생산적인 연극 앙상블은 어떤 모습이며 어떤 느낌일까? 타블로가 무대 올리기 단원의 주요 사항이었으므로, 나는 학생 그룹들에게 두 개의 타블로를 만들도록 했다. 하나는 생산적인 연극 앙상블을 묘사하고, 다른 하나는 비생산적인 앙상블을 묘사하는 것이었다. 학생들은 두 개의 상반되는 무대 장면을 만들며 즐거워했다. 부정적 타블로에서, 학생들은 뒷담화하기, 구부정한 자세, 휴대전화 사용하기, 껌을 씹기, 저속한 행동 등 누구나 예상했을 만한 것들을 선보였다. 생산적인 앙상블의 이미지는 반대 모습을 보여주었다. 집중하기, 반짝이는 눈, 협력, 참여적인 신체언어 등. 이 타블로는 생산적인 연극 앙상블을 위해 필요한 긍정적 행동 목록을 만들어내는 도약대가 되어주었다. 그 목록은 생산적 참여가 다양한 숙련도 수준－광장함, 적합함, 노력함, 결여됨 등－에서 어떤 모습으로 구현되는지를 표현하는 **참여자 평가표**로 발전되었다. 여러 학급이 저마다 개발하고 또 수정하면서 이 평가표에 기여했으므로, 나는 학생들에게 그들의 참여도 성적은 나의 평가와 그들의 자기 평가 결과의 평균이 될 것이라고 얘기해주었다. 이처럼 과정 전반에 걸친 자율권 부여에도 불구하고, 나는 평가표를 만들기 위한 분석적인 작업에 흥미를 느낀 학생이 몇 명 되지 않았다는 것에 좌절했다. 여기서 나는 참여도가 어떻게 평가되어야 하며 누가 그것을 평가해야 하는지에 대해 그들의 목소리를 낼 수 있도록 해주었지만, 많은 학생들은 자신의 의견을 제시할 기회를 잡으려 하지 않았다. 고른 협력을 얻어내지 못했음에도, 학생들이 만든 평가표는 궁극적으로 다섯 개의 목표를 지니게 되었다. 위험 감수하기, 협력과 집중하기, 다른 사람을 존중하기/관객이 되기, 과제 완수하기, 준비하기.

이제 두 번째 해를 맞아, 여전히 한두 달은 더 중앙 복도에서 가르쳐야 하는 상황이지만, 나는 모든 학생들을 참여하게 할 전략을 계속 찾고 있다. 가장 손길이 닿기 힘든 아웃라이어들까지도 말이다. 그중 한 예는 내가 나 자신과 맺은 약속으로서, 매일 두 명의 학부모에게 전화를 하고 최소한 한 명에게는 긍정적인 얘기를 하는 것이다. 나는 학부모에게 전화해서 "저는 토머스가 연극 수업에 참여해서 기쁩니다. 그는 언제나 예의 바르게 행동해요", 또는 "그레시카가 팬터마임을 할 때 얼마나 표정 연기를 잘하는지 보셨어야 하는데 말이에요"와 같은 말을 할 수 있을 것이다. 학부모들은 이런 전화를 받는 것을 아주 좋아하며, 나도 이런 전화를 거는 것을 아주 좋아한다. 이러한 작은 행동들이 긍정적인 문화를 형성하는 데 도움이 될 것이다. 나의 여러 선택들과 교사로서의 말하기에 대해 성찰하는 과정을 계속하면서, 나는 순환의 여정을 가고 있다는 것을 알게된다. 그 여정은 결코 끝나지 않고, 좋을 때와 나쁠 때가 있을 것이며, 끊임없는 성찰을 필요로 한다. 공립학교 교사로서의 나의 책임감은 내가 티칭아티스트일 때 가졌던 책임감과 달랐다. 매주 새로운 학교에서 가르치는 대신에, 나는 매년 학생들이 중학교에서 고등학교로 진학하는 모습을 지켜보며 여기 머물 것이다. 분명 내가 모든 아이들에게 닿을 수는 없을 테지만, 올해에는 몇 명이라도 더 추가로 닿을 수 있기를 시도하고 염원하는 도덕적 의무감을 갖게 된다.

§ 코리 윌커슨Cory Wilkerson & 제니퍼 리지웨이Jennifer Ridgway

코리 윌커슨은 연극 예술가이자 예술 컨설턴트로서 청소년 연극과 시민연극의 전문가이다. 최근에는 표준 기반의 예술교육과 예술 평가에 주력하고 있다. 국가예술평가연구원의 평가 및 학생 표준 위원회의 펜실베이니아 주 연극 대표자로 선임되었고, 이후 펜실베이니아 주 교육청의 예술평가 및 표준 기반 교육과정을 위한 컨설턴트로 활동했다. 현재 '핵심 예술교과 표준안을 위한 전미 연합'의 일원으로, 예술교육 담당자를 위한 주립 교육지원국의 프로젝트 감독으로 참여하고 있다. 코리는 다양한 경력을 쌓으며 연출가, 연기자, 티칭아티스트, 학급교사, 예술 행정가 등의 일을 해왔다. 어린이/청소년들과 함께해온 작업을 인정받아 펜실베이니아 주 의회가 수여하는 공로상을 수상하기도 했다.

제니퍼 리지웨이는 펜실베이니아 주 랭커스터의 풀턴 극장Fulton Theatre의 지역사회 봉사와 교육 감독Director of Outreach and Education을 맡고 있다. 그녀는 미니애폴리스 '어린이연극 극단'의 '지역사회 연결다리' 프로그램 전미자문위원회 위원이기도 하다. 2009년에 노스캐롤라이나 대학교에서 어린이/청소년 연극 전공으로 석사학위를 취득했다. 대학원에 재학하면서 그녀는 '위니프레드 워드 학술상' 후보에 지명되었고, '케이 브라운 배럿 청소년 연극 학술상'을 수상하였으며, '국제 청소년 공연예술 학술상'을 받았다. 워싱턴 DC 지역에서 활동하면서, 그녀는 케네디 센터, 아레나 스테이지, 유아 예술교육을 위한 울프트랩 연구소, 스미스소니언 박물관의 디스커버리 극장 등 수많은 주요 기관들과 연계하여 작업했다. '유포리아 극단'의 공동설립자이자 단원으로서, 그녀는 문해력에 기반을 둔 드라마 프로그램들을 워싱턴 DC의 '예술과 인문학 교육 협력' 프로젝트에 제공했다.

프로그램 평가와 교수법의 연결다리로서의 성찰

2008년 후반에, 펜실베이니아 주 랭커스터의 풀턴 극장은 미니애폴리스의 '어린이연극 극단Children's Theatre Company(CTC)'이 고안한 비판적 문해력 프로그램인 '지역사회 연결다리Neighborhood Bridges'라는 교육과정과 방법론을 실험하기 시작했다. 동화, 우화, 신화 등에 기반을 둔 이 프로그램은 펜실베이니아 주의 네 가지 유아교육 기준에 맞추어 유아들을 가르치고자 수정되었다. 교육적으로 우

수했던 실천들을 가이드라인으로 삼아, 학생들에 미친 결과와 영향력을 측정하기 위한 전체평가 도구와 학생들의 학습 평가들이 만들어졌다.

그 이후 4년에 걸쳐 이러한 도구들을 만들고 다듬어가는 여정을 통해, 평가가 성찰과 담론을 위한 중추가 되었다는 것이 명확해졌다. 평가는 티칭아티스트, 담임교사, 프로그램 행정가, 풀턴 극장 운영팀, 심지어 프로그램 후원자들 간의 연결다리를 놓아주었다. 어느 비공식적인 대화에서, 풀턴 극장의 지역사회 봉사와 교육 감독Director of Outreach and Education을 맡고 있는 제니퍼 리지웨이, 그리고 예술평가 컨설턴트인 코리 윌커슨이 이러한 연결다리를 구축하는 경험을 묘사한다. 그 연결다리는 궁극적으로 교육철학과 교육과정을 정의·형성했고, 전문성 신장과 프로그램 기획에 관한 결정들에 영향을 미쳤으며, 참여한 스태프들을 성찰적 티칭아티스트들로 변화시켰다.

코리: 나는 내 경력 초반에 연극교사로서 운 좋게도 국립예술평가원의 펜실베이니아 주 대표로 선정되어, 연극예술 교육과정에서 학생들의 학습을 평가하기 위한 예술-평가 도구들을 고안하고 적용하는 집중연수를 받았어요. 그 당시에 나는 지방의 한 학교에서 100명 정도의 중학생들을 가르치는 방과 후 드라마 프로그램을 지도하는 연극교육가로 고용되어 있었죠.

매년 봄에 우리는 뮤지컬을 했는데, 펜실베이니아 주 예술 기준과 연계된 총괄 공연평가 과제의 일환이었어요. 그해에 우리는 일본 전래설화를 다룬 작품을 제작하고 있었고, 나는 일본의 역사적인 에도 시대와 가부키 연극을 중심으로 우리 작품을 신중히 공부하고 계획했지요. 인근 도시의 한 신문사가 기자를 보내 나와 내 학생들을 인터뷰하게 되었어요. 나는 자랑스럽게 학생들의 학습 기회를 설명하고 우리의 증거들을 보여주었지요. 학생들이 디자인한 의상들, 실크 스크린으로 만든 무대장면, 그리고 이 작품에 가부키 연극이 미친 영향 등을 말이죠. 내가 옆에 서서 흐뭇하게 웃는 동안, 기자는 주인공 남학생에게 "가부키 연극에 대해 배우는 것이 어땠는지 말해줄 수 있나요?"라고 물었죠. 그러자 그 남학생이 이렇게 대답했습니다, "그게 뭐예요?"

비록 나의 거품을 터뜨려버리긴 했지만, 이 사건은 나의 교육을 완

전히 전환하는 시작점이 되었어요. 비록 내가 무엇을 가르쳤는지에 대해 아주 상세하게 묘사할 수는 있었지만, 나는 내 학생들이 무엇을 배웠는지를 정확하게 평가할 수 있는 도구를 만들지는 않았다는 것을 깨달았죠.

제니퍼: 나는 내가 평가에 대한 사전 경험이 있다고 생각했어요. 그런데 만약 내가 일했던 단체들이 평가를 사용했다 해도, 나는 거기에 직접적으로 연관되지 않았고 그 결과를 본 적도 없어요. 내 작업에는 프로그램 목표에 대한 학생들의 숙련도와 관련해서 내가 인식한 신체적, 언어적 지표들을 단체에게 제공하는 것이 포함되어 있었어요. 이 성찰은 나 자신의 교수법과 배움의 과정에 큰 활력이 되었죠. 하지만 돌아보면, 그 수업과정과 사용된 도구에는 학생들의 목소리가 반영되지 않았다는 것을 깨달았어요. 그리고 그 평가에는 모든 참여자들, 즉 교사, 예술가, 학생, 기관, 후원자들 간의 연결이 전혀 되어 있지 않았어요.

코리: 내 작업에서, 나는 나의 프로그램 구성과 실제 교실에서 일어나고 있는 일 사이의 연결이 끊어져 있다는 것을 발견하고 정말 혼란스러웠어요. 어쩌다 보니, 나는 고립되어 있던 거지요.

제니퍼: 행정가로서, 나는 교육가들에게 그들의 수업에 대해 성찰하도록 코치했어요. 나 자신의 교육경험을 통해, 매 수업 중의 또 매 수업 후의 성찰이야말로 프로그램의 목표를 위해 학생들이 움직였던 작은 발자국들을 깨닫게 해주었고, 내가 사용한 교수방법이 어떻게 학생들의 구체적인 이해를 이끌어냈는지를 증명해주었거든요. 내가 행정 업무로 옮겨오면서, 나는 성찰적 티칭아티스트를 더욱더 장려했어요. 그들의 수업 성찰을 교육과정과 교수법, 그리고 프로그램 평가에 연계하는 작업을 발전시키도록 말이죠.

코리: 내게 평가는 언제나 중요한 것이었는데, 그 이유는 내가 평가를 학생과 교사 사이의 의사소통 양식이라고 보기 때문이지요. 내게 부족했던 것은 그 의사소통을 대화로 바꿀 수 있는 도구였어요. 성찰과 수정보완의 순환으로 이어지는 평가가 그 답이었어요. 나와 제니퍼는 각자의 방식으로 성찰과 세심한 평가를 통해 학생들에게 무슨 일이 일어나고 있는지를 심도 있게 듣는 것이 얼마나 우리의 교수법을 변혁시킬 수 있는지를 탐구하고 있었지요. 우리의 여정이 풀턴에서 드디어 만나게 되었던 거지요.

제니퍼: 풀턴 극장의 연극 티칭아티스트들은 어린이연극 극단(CTC)의 '지역

사회 연결다리' 프로그램의 위성 거점으로 훈련받았어요. 프로그램의 미션, 목표, 교수 기법들로 충전되어, 그들은 그들이 가능한 곳이면 어디서든 열정적으로 그 프로그램을 실행했어요. PNC 은행과 '그로우 업 그레이트Grow Up Great' 기금의 지원을 받아, 풀턴 극장은 다양한 지역 저소득층 및 서민 아동들을 위한 유아교육 현장에서 무료로 프로그램을 제공하기 시작했죠.

코리: 나는 지금은 전업 예술평가 컨설턴트로 일하고 있는데, 풀턴 극장이 나를 고용하여 후원자들에게 프로그램의 효과를 보여줄 수 있는 프로그램 평가 방식을 구성하도록 했죠. 내 경험을 통해, 나는 학생들이 배우는 것이 무엇인지를 정확히 알려줄 수 있는 도구들을 주의 깊게 설계할 필요를 확실히 느끼고 있었죠.

제니퍼: 가장 큰 어려움은 발달상 적절하고 측정 가능한 평가를 만드는 것이었지요. 그래야만 8개의 학급에 정확히 똑같은 방법으로 적용될 수 있기 때문이었어요. 추가적으로, 우리는 이제 막 문해력이 발달하고 있는 어린 아동들을 평가하는 것이었기 때문에, 지필과제 대신 아직 글을 읽지 못하는 아동들을 위한 방식으로 구성해야 했고, 또한 그 평가가 12~15명의 아동들이 한 시간 내에 끝낼 수 있도록 효율적으로 구성해야 했어요. 코리가 수집한 데이터들은 플로이드 여론 조사 연구소와 마셜 대학교에서 분석하여 평가하기로 했지요.

코리: 나는 프로그램의 학습 목표를 명확히 정의하기 위해 티칭아티스트들의 인터뷰를 먼저 시작했어요. 우리는 함께 학습 목표를 펜실베이니아 주의 유아교육 기준에 맞추었지요. 그다음에 나는 문해력, 창의적 예술, 사회적 성장, 정서적 성장의 네 가지 주요 영역에서의 아동들의 학습을 측정하기 위한 학생 평가를 만들었어요. 아동들은 하나의 이야기를 듣고 등장인물에 대한 이해, 이야기의 배경, 문제 상황 등에 대해 그들의 연령 수준에 맞는 지필평가 과제를 수행했지요. 아동들의 감정을 식별하는 평가는 등장인물의 그림을 이모티콘과 짝을 맞추도록 했지요. 거기에 더해, 티칭아티스트들은 개별 아동들과의 인터뷰를 통해 이야기의 사건들에 대해 그들이 이해했는지의 여부와 다른 결말을 상상할 수 있는 능력을 평가하기도 했어요. 마지막으로, 티칭아티스트와 담임교사가 학생들의 사회적, 정서적 성장을 평가하는 체크리스트를 작성했어요. 수업은 10주 동안 차시당 1시간에서 1시간 반 단위로 진행되었고 사전 시험과 사후 시험은 첫 번째와 마지막 차시 중에 시행되었어요.

이 시점에 풀턴 극장 티칭아티스트 한 명이 일을 할 수 없게 되면

서, 내가 총 10회 중 8번의 수업을 하고, 두 그룹 아동들의 사후 평가를 하게 되었지요. 프로그램을 실행하면서 나는 절망감을 느끼게 되었지요. 도대체 아동들과 고작 일주일에 한 시간밖에 보내지 않는 티칭아티스트가 어떻게 개별 아동들의 사회적, 정서적 성장에 대한 명확한 이해를 할 수 있을 거라고 기대한 걸까요? 또한 아이들과 이렇게 짧은 기간 동안의 상호작용만으로는 우리 프로그램이 학습 목표로 선택한 여러 사회적, 감정적 기준의 성장에 대한 유일한 원천이라고 증명할 방법이 없다고 보였어요. 프랭클린 연구소와 마셜 대학교의 프로그램 분석 평가결과가 여름에 도착했을 때, 그 결과 역시 첫인상과 크게 다르지 않았지요. 가부키 사건이 나를 괴롭히러 다시 돌아온 것일까요?

제니퍼: 내가 2009년 풀턴 극장에 부임했을 때, 직원들은 2008년 첫해의 보고서를 검토하며 '연결다리' 프로그램의 2차년도 계획을 논의하고 있었어요. 그 작업은 제게 여러 번의 "아하!" 하는 깨달음의 순간을 만들어주었죠. 그 프로그램은 제가 '울프트랩 유아 지원 프로그램 Wolf Trap's Early Enrichment Program'에서 티칭아티스트로서 일했던 작업과 비슷했어요. 비록 높은 인정을 받는 단체의 작업이긴 했지만, 나는 CTC가 저작권을 갖고 있는 그 교육과정이 (원래 초등학생과 중학생을 위해 고안된) 부분 각색만으로는 유아교육 환경에 적합성과 효과성이 많이 부족하다고 우려하고 있었어요. 나는 2009년 프로그램 보고서에서 너무 많은 프로그램 목표를 정의하고 있었다는 코리의 지적에 동의했어요. 나는 다음 해의 작업에서는 교육적 목표를 좁히거나 초점을 강조하자고 제안했죠. 나는 드라마 예술에 대한 비중이 부족하다는 게 가장 우려되었어요. 비판적 문해력에 대한 프로그램의 강조점이 풀턴 극장의 미션에 필수적인 연극교육과 지역사회 기여의 중요성 및 가치를 약화시킨 건 아닐까요?

코리: 어느 날 수업이 끝난 후에, 나 스스로 "오늘은 드라마를 할 시간이 없었군"이라고 성찰하는 자신을 발견했던 기억이 납니다. 나 자신이 언어예술교사가 아니라 연극예술교사라는 사실을 잊어버리는 함정에 빠졌던 걸까요?

제니퍼: 그래서 나는 한 발 물러서서, 각각의 티칭아티스트들, 전체 교육과정, 그리고 모든 교실을 관찰했고, 한편으로는 평가 데이터와 연계하여 이 프로그램의 성찰과 개선을 위한 기반이 될 질문들을 구성하기 시작했지요. 나는 이 연극 기반의 발생적 문해력 프로그램이 효과적이고, 또한 전국적인 유아교육기관들과의 협업으로 이 프로그

램이 자리 잡고 있지만, 이 두 세계의 충돌은 이 사업과 관련된 모든 참여자들을 불안하게 만들었다는 것을 알게 되었습니다. 풀턴 극장의 교육 스태프 상당수는 성취기준에 근거한 학습, 수업 지도안 계획, 학급 운영, 유아교육 환경에 대한 경험이 거의 없었거든요. 그 프로그램을 실행하는 것은 사전 훈련도, 경험도 없는 학급교사들에게 이야기를 드라마로 각색하는 실행가의 역할을 기대한 것과 같았죠. 추가로, 그 아동들은 각 수업이 너무 길었던 데다가 평가 활동도 힘들어했어요.

코리: 프로그램의 2년차에 나는 세 개의 학급을 가르치게 되었어요. 이 당시 나는 이미 15년이 넘게 가르치고 컨설팅을 해왔었고, 또한 수년간 교사 연수를 진행하기도 했었어요. 그런데 놀랍게도, 나는 내 교육 방식에 변화를 요구하는 교육과정 개선사항들을 받아들이기를 주저하는 제 모습을 발견했어요. 그러면서 정작 나는 프로그램 예술가들에게 평가와 기준에 근거한 수업계획으로 바꾸라고 요구하고 있었던 거죠. 부끄러운 이야기이지만, 돌이켜보면 나는 제니퍼의 개선안에 저항하던 사람 중 하나였다는 것을 고백해야만 하겠네요.

제니퍼: 코리와 전체 풀턴 극장 팀과 함께 과거를 돌아보고 미래를 내다보며, 이렇게 밀고 당기던 논쟁의 순간들이 우리의 가장 생산적인 성찰 과정의 근간이 되었고 현재도 그렇다고 생각해요. 그 대화들은 함께 성찰하고 이해하고 다듬을 수 있는 기회가 되었어요. 2년차와 3년차에는 그런 반발들이 학급교사들, 학생들 그리고 티칭아티스트들에게서 나왔으며, 나는 그래서 우리 프로그램이 더 나아졌다고 생각해요. 예술가와 교육가, 행정가와 예술가, 예술가와 학생, 학생과 교육가, 행정가와 후원자, 교육과정과 평가, 교사와 평가, 예술가와 교육과정 사이에 일어난 그 모든 대화들이요. 이 대화는 절대 끝나지 않았고, 계속해서 커져가고 있지요. 우리의 예술가들, 우리의 교사들, 우리의 행정가들과 후원자들은 끊임없이 계속해서 성찰하고 있어요. 그 성찰 속에서, 우리는 프로그램, 참여자들(교사, 예술가, 학습자, 행정가, 투자자), 풀턴 극장과 랭커스터 시에 변화를 가져오는 촉매제의 역할을 하게 되는 것이지요.

코리: 저희의 첫 번째 변화 중 하나는 12주의 교육과정 프로그램 구조를 정비하는 것이었고 전문성 향상 워크숍으로 티칭아티스트들을 지지해주는 것이었어요.

제니퍼: 수업 활동을 다시 디자인한 주체는 티칭아티스트 자신들이었습니

다. 이 과정은 예술가들이 코리가 그들과 나누었던 교육과정 개발을 위한 우수한 실행들을 통합하는 데에 도움이 되었어요. 학급교사들과의 수업 후 협의를 마치면, 나는 모든 티칭아티스트들이 성찰 일지를 쓰도록 했습니다. 교수와 평가의 과정에 대해 기본적인 가이드라인에 의해 자유롭게 글쓰기를 하도록 했지요. 처음에는 성찰 일지를 매번 제출하지 않았지만, 나는 계속해서 그들을 독려했지요. 나는 언제나 성찰에 대해 구체적이고 세세한 피드백으로 그들을 지지해주었고, 다소 주저하는 예술가들과 성찰에 대한 이해를 공유했어요. 성찰은 우리의 전문성 향상에 대한 대화를 이어가고 아이디어와 성공담을 공유하는 기반이 되는 그런 기회였어요. 이것 자체가 하나의 과정이었죠. 많은 시간과 인내심을 필요로 했지만, 궁극적으로 모든 관계자들이 참여했어요. 일단 참여하고 나니, 동기와 이해가 즉각적으로 높아졌구요.

코리: 티칭아티스트의 관점에서, 나는 제니퍼가 한 일 중 가장 효과적이었던 일은 바로 우리 모두가 지식과 기법을 공유할 수 있는 공간을 제공해준 것이었다고 단언할 수 있어요. 컨설턴트 역할을 맡고 있던 나로서는, 이런 공유가 의미하는 것이 바로 우리의 평가assessment와 프로그램 전체평가evaluation가 실제로 지속적인 발전의 모델로서 프로그램 형성평가formative assessment가 되었다는 것이었어요. 여기에서 핵심은 우리의 프로그램 목표와 실제 결과의 간극을 이어주는 연결다리로서 성찰을 활용한 것이었죠. 평가는 학생 학습의 스냅 사진으로서 과정에 도구적으로 활용되었고, 티칭아티스트들에게 활발한 피드백의 순환을 제공해주었어요.

제니퍼: 성찰은 갈수록 중요해졌어요. 티칭아티스트들과 교사들은 전체 프로그램에 대해 성찰했고 개선점을 제안했죠. 학급교사들은 오전회의의 한 부분으로 지난 수업에서의 학생들의 학습에 대해 명확히 이해하기 위한 성찰적 질문을 제기하기 시작했지요. 궁극적으로, 학생 평가에서 얻은 양적 데이터로 학생 성취도에서 측정 가능한 결과를 생산해냈을 뿐 아니라, 이런 풍성한 담화가 형성평가가 되어 교육과정과 교수법에 변화를 불러오는 질적 데이터를 생산하게 되었지요.

코리: 그 모든 경험은 내가 전문성 향상 워크숍에서 가르쳤던 것들을 납득하게 만들어주었습니다. 진정으로 성찰적인 티칭아티스트에게 학생 학습을 평가하는 것이 얼마나 중요한 것인지 말이죠.

제니퍼: 맞아요, 그것이 행정가로서 나의 큰 "아하!"였죠. 나의 과거 경험에

서 평가는 격려해주는 것이었어요. 평가 결과가 학생 발전을 눈에 띄게 보여주었기에, 풀턴 극장의 프로그램은 최소한의 개선만으로도 매년 성공적으로 운영될 수 있었을 거예요. 하지만 더욱 효과적인 성찰적 실행을 통해, 우리 직원들은 서로를, 교사들을, 후원자들을, 그리고 가장 중요한 학생들의 목소리를 경청했어요. 그들은 텍스트(평가), 언어(교수법), 힘(교사와 학생으로서의 역할) 사이의 관계를 분석하고 비평했어요. 교실에서의 힘의 관계가 해체되었고, 학생이 예술가를 가르치기 시작했죠. 모든 참여자들은 교수자이자 학습자가 되어, 정보와 지식을 제공하기도 하고 얻어가기도 하며 여정을 함께 이끌었어요. 올해의 초점은 프로그램과 평가 모두에 커뮤니티와 학부모들을 어떻게 포함시킬지에 대한 탐구가 될 거예요. 이전에 학급교사들이, 그 가치에 대한 이유와 방법을 알지 못하는 부모가 집에서 학생들의 학습지와 작품들을 살펴줄 것이라는 기대는 비현실적이라고 지적했었거든요. 교사들은 학부모 워크숍을 제안했고, 우리에게 지역의 이동도서관을 통해 프로그램 관련 자료에 접근할 수 있게 해달라고 권유했어요. 학부모 참여도를 측정할 수 있는 도구는 작품 안에 있어요. 우리의 바람은 가정에서 아동들의 생활을 풍요롭게 함으로써 아동들의 학습을 향상시키게 되는 것이죠. 성찰적인 교수 실행과 혼합된 평가 도구의 과정은, 우리 프로그램을 보다 정확하게 들여다보기 위한 우리의 렌즈예요. 우리 렌즈는 우리교육과정과 교수법의 디자인에 초점을 두고 있으며, 우리의 영향력은 급격히 커지고 있어요. 성찰은 프로그램의 여러 측면들을, 그것이 사람이든 자료이든 간에, 서로 이어주는 연결다리로서의 역할을 계속 해주고 있습니다. 성찰적 실행에 대한 우리의 철학은 모든 참여자들에게 놀라운 "아하!"로 가득한 여정을 제공해주는 것이에요.

코리:

궁극적으로, 교육 안에서의 드라마drama-in-education 프로그램은 예술가와 교사, 예술 양식과 학급 교육과정 사이의 아름다운 협업입니다. 모든 협업은 명확하고 지속적인 의사소통에 달려 있어요. 내게 평가는 단순히 아동들이 배우고 있는 것에 대한 시험이 아니라 아동, 교사, 예술가, 프로그램 행정가들 사이의 의사소통 방법이에요. 좋은 평가란 끊임없이 재고되고 다듬어지는 살아 있는 도구예요. 이렇게 다듬어가는 과정은 수업과 평가 중에, 그리고 데이터가 공유된 후 깊은 성찰을 통해서만 이루어질 수 있다고 봐요. 이러한 성찰이 없이는, 데이터는 그 시기의 의미 없는 정적인 순간에 불과합니다. 제가 제니퍼와의 작업에서 얻어가는 "아하!"는 바로 성찰이 데이터를 보는 데 중요한 렌즈를 제공해준다는 것과 맥락을 만들어준다는

것이에요. 그 맥락은 교실에서 일어나고 있는 일과 프로그램 구성에서 일어나고 있는 일 사이에 평가라는 의미 있는 연결다리를 만들어 주게 되는 것이지요.

§ 브리짓 카이거 리|Bridget Kiger Lee

브리짓 리는 주도적 학습과 교육적 결과물에 대한 교수전략의 효과를 연구한다. 특히 그녀의 관심 분야는 드라마 기반의 교수법이 교사와 학생들에게 미치는 다양한 성과와 심리적 영향력을 연구하는 것이다. 그녀의 연구 결과는 '예술 교육을 위한 남서부 센터', '미국교육학회(AERA)', '전미연극교육연맹', '인성과 사회심리학 학회', '아동연구학회'를 포함한 다양한 학회와 컨퍼런스에서 발표된 바 있다. 브리짓의 연구 논문은 ≪리뷰 오브 에듀케이셔널 리서치Review of Educational Research≫, ≪티칭 앤 티처 에듀케이션Teaching and Teacher Education≫, ≪티칭아티스트 저널Teaching Artist Journal≫ 등의 학술지에 게재되었다. 현재 브리짓은 오하이오 주립대학에서 컬럼버스 시 학교들과 '로열 셰익스피어 극단Royal Shakesphere Company'의 협력 프로젝트인 '셰익스피어를 지지하기Stand Up for Shakespheare'의 박사 후 연구원으로 일하고 있다. 중학교 교사, 티칭아티스트, 극단의 교육감독, 교사 연수전문가 등의 일을 해왔다. 오스틴의 텍사스 대학교에서 청소년과 커뮤니티를 위한 드라마/띠어터로 MFA를, 교육심리학으로 박사학위를 취득했다.

예술 기반 평가를 통한 여정에서 우리가 배운 것을 명명하기

나는 티칭아티스트 작업의 과정을 즐긴다. 함께 예술을 만드는 일을, 새로운 재료를 배우고, 커뮤니티에서 협력하는 것들을 즐긴다. 가끔은 그냥 그 과정 안에 계속 있으면서 "난 아직 배우고 있거든!"이라고 말할 수 있으면 좋겠다. 내게는 아주 편안한 곳이다. 나의 티칭아티스트 작업에서 나는 다른 종류의 즐거움을 결과물, 즉 우리의 최종 예술창작품, 새로이 배운 기법과 내용, 그리고 서로 함께 만든 연결고리들에서 발견한다. 가끔씩 나는 과정을 건너뛰고 바로 작품으로 넘어가 "내가 뭘 배웠는지 보라고!"라고 말할 수 있었으면 좋겠다. 이곳은 내게 활기를 주는 곳이다.

이 사례연구에서 나는 과정 중심의 예술 기반 전략들이 어떻게 학습자 커뮤니티를 위한 결과 중심 예술 기반 평가로서 사용될 수 있는지를 논의한다. 우리

과정은 우리 작품의 일부가 되고 우리 작품은 우리 과정—배움, 그리고 그 여정 중에 배운 것을 명명하는 것—의 일부가 된다. 예술 기반 평가는 배운 것을 명명하기 위한 결과로서 다양한 예술 양식의 과정을 사용한다. 이것이 바로 예술 기반 평가의 즐거움이다. 예술 안에 존재하는 과정과 결과 사이의 상호의존적인 관계 말이다.

내가 예술 기반 평가를 실행에서 사용하는 방법

텍사스 오스틴 대학의 연극/무용학과와 교육학과의 교수들과 대학원생들은 '여름학교: 예술을 통한 학습 활성화하기The Summer Institute: Activating Learning through the Arts'를 구상하고 개발했다. 이 여름학교는 연구를 기반으로 하는 것으로서 드라마 기반 교수법drama-based instruction(DBI) 및 학습 전략들을 사용한 교육철학과 실행에 관한 집중과 몰입의 경험을 2주간 제공한다. 제일 중요한 초점이 드라마이긴 하지만, 우리는 다른 예술양식의 전략을 실행하기도 한다. 지난 3년간, 예비교사와 현직교사, 예술 교육가와 비예술 교육가, 교육행정가, 커뮤니티 기반 티칭아티스트, 연극 연출가, 학부생과 대학원생, 교육심리학자들이 모여 그들의 개별적인 맥락(예: 교실, 치유적 환경 등)에서 DBI 활용의 잠재력을 탐구했다. 여름학교는 어떤 이들에게 드라마 기반 전략들에 대한 소개를 제공해주고, 다른 이들에게는 DBI의 교육이론과 실행에 대한 이해를 심화하는 방법이 되었다.

예술 기반 평가: 3-D 모델에 입문하기

여름학교의 시작은 참여자들이 각자 이미 배운 것들, 혹은 가르치고 있는 것들을 종합하고 명명하는 것이다. 이는 그들의 교육철학을 정리한 원고를 가져와서 그것이 개별적 맥락에서 어떻게 운영되고 있는지(또는 어떻게 운영되었으면 하는지)를 공유하는 것으로 이루어진다. 이러한 방식은 참여자들이 교육에 대

해 현재 지닌 개념이나 신념을 생각해볼 수 있는 기회를 준다. 그들은 다음과 같이 여러 가지의 화두에 응답한다.

① 당신은 어떻게 학생들과 상호작용하는가?

② 교사로서 당신의 핵심 가치는 무엇인가?

③ 당신의 수업 스타일은 무엇인가?

④ 누군가가 당신의 교실에 들어오면 어떤 것을 보게 될 것인가?

어떤 참여자들은 아름답게 구조화된 철학으로 정리해오고, 어떤 참여자들은 종이에 몇 가지 아이디어를 써오기도 한다. 만약 문구들이 충분히 고민한 내용이고 자신들의 철학을 잘 표현하고만 있다면, 두 가지 버전 모두 수용되고 유용할 것이다. 활동의 목표는 참여자들이 가르치는 것에 대해 그들이 이미 알고 있고 믿고 있는 것을 분명하게 확인하는 것이다. 이는 참여자들이 여름학교 프로그램 전반에 걸쳐 이러한 아이디어들에 대해 성찰하도록 해준다.

여름학교의 첫날, 강사들은 참여자들의 교육철학을 3-D 비주얼(몸과 행동으로 표현하기)로 나타낼 수 있게 하는 방식으로 예술 기반 사전평가를 실행한다. 먼저 참여자들은 자신의 철학을 조용히 읽고, 그들의 철학에 가장 중요하거나 철학을 종합해주는 2~5개의 단어나 어구에 동그라미를 친다. 이는 그들의 교육철학에 대한 개인적 성찰과 평가를 위한 시간이다. 그다음에, 우리는 작은 그룹별로 미술용품들을 '한 바퀴' 둘러보며 마음껏 그것들을 사용할 수 있도록 한다. 최종적으로, 그들은 자신들의 교육철학을 3-D 모델로 만들게 된다. 다만 자신들의 철학에서 동그라미 쳤던 단어들을 포함해야 한다. 발표할 모델이 완성되면, 각 그룹은 그 3-D 모델을 '읽어낸다'. 마지막 단계로, 참여한 '예술가'들은 그들의 아이디어에 대한 의도나 설명을 논의할 수 있다.

이 과정은 참여자들과 나 자신 간에 풍성한 대화를 갖게 해준다. 예를 들어, 한 학생이 그녀의 교육철학을 시각적으로 묘사하기 어려워하면서 자신은 창의적이지 못하다고 주장한 적이 있다. 실제로 그녀의 모델은 그룹의 다른 사람들 것만큼 역동적이지는 않았을지 모르지만, 그녀는 매우 잘 구조화되어 있으면서도 탄력적인 그녀의 학급에 대해 유려하게 설명했다. 그녀는 활동에 대해 반성

하면서, 자신이 그 과제를 만드는 데 너무나 많은 자유가 허용되어 오히려 매우 불편했던 것을 깨달았다. 나는 그녀의 이 고백을 활용하여 우리의 토론으로 이끌어보고자 했다.

그녀의 반응에 대한 응답으로, 나는 다음과 같은 질문들을 던지며 비교적 자유로운 그룹 토의를 진행했다. 예술 기반 전략들을 평가에 사용하는 것은 우리와 우리 학생들에게 무슨 의미가 있을까? 다양한 재료를 통한 예술적 표현의 무한한 가능성에 학생들은 어떻게 반응할까? 교육가이자 실행가로서, 예술 기반 전략들을 통해 우리 학생들을 평가함으로써 우리가 얻는/잃는 것은 무엇인가? 이러한 논의를 성찰하며, 나는 내가 이 과정에 어떻게 지지대를 설치해야scaffold 모든 학생들이 최선의 작업을 하고 싶게 만들 수 있는가를 고민했다. 첫째 날에 이 활동을 하면서, 나는 예술 기반 평가를 통해 학생 학습에 어떻게 지지대를 설치해줄 것인지에 대한 대화를 시작했다. 나는 내가 이 대화를 시작하지 않았더라면 무슨 일이 일어났을까 하는 의문이 들곤 한다. 어쩌면 아무것도 달라지지 않았을 수도 있다. 혹은, 이것이 바로 달라진 점이었을 것이다.

여름학교에서, 우리는 교육철학과 3-D 모델 표현을 통해 우리 학습을 명명한다. 그다음에 우리는 이 과정에 대해 질문하고 불편하게 만듦으로써 우리의 학습을 심화시킨다. 참여자들은 그들의 철학에 대한 시각적 표현을 구축함으로써 ('시험하기') 그들의 아이디어들을 종합한다. 추가적으로, 그들은 자신의 아이디어들을 다른 사람들에게 어떻게 설명하고 표현할지에 대한 구체적인 선택들을 하게 되며, 이러한 선택들에 대한 그들의 논리를 나머지 참여자들에게 제공한다('자기 설명').

참여자들과의 이런 대화 중에, 나는 교육과정과 교육과정 평가의 균형을 어떻게 맞출지에 대해 고민했다. 나는 어떠한 형식으로든 평가는 꼭 필요할 뿐만 아니라 학습에도 도움이 된다는 것을 알고 있다. 참여자들은 예술적 표현을 통해 그들의 학습을 명명하고 변환시키는 한 시간 반 동안 더 많이 배웠을까, 아니면 짝과 함께 교육철학에 대해 쓴 것을 대화하는 30분 동안 더 많이 배웠을까? 나는 잘 모르겠다. 나는 그들이 같은 질quality의 정보를 학습하지 않는다고

생각하고 싶지만, 이 시점에서 나는 그 대답 역시도 확신할 수 없다. 도대체 내가 어떻게 예술 기반 평가와 다른 양식의 평가의 영향을 비교할 수 있을 것인가? 나는 할 수 없다. 하지만 나는 학생들의 필요를 충족하기 위해 교육과정 목표와 평가의 양식을 조정할 수 있다. 이것은 혹 내가 애초 계획된 교육과정을 포기하더라도 그들의 3-D 모델에 대해 더 깊은 대화의 시간을 갖는 결정을 내릴 수 있다는 것을 의미한다. 나에게 대화라는 결과물은 배움의 과정에서 필수적이다.

내가 예술 기반 평가를 하는 이유

비록 예술 기반 평가를 유의미한 방법으로 만드는 과정에서 어려움을 겪곤 하지만, 나는 수업 전반에 걸쳐 종종, 그리고 다양한 방식으로 평가를 사용하곤 한다. 교육 연구들은 학생들의 학습을 여러 번 평가하는 것이 실제로 그들의 정보 인출능력을 향상하고, 그 정보에 대한 이해를 깊이 있게 해준다고 주장한다. 일상에서, 사람들은 어떤 단원을 다시 읽는 것이 그 시험에 더 잘 대비하는 것이라고 믿는다. 현실은, 실제 시험을 보기 전에 모의시험을 보는 데 많은 시간을 쓴 학생이 해당 단원과 자신의 노트 필기를 다시 읽는 데 시간을 쓴 학생보다 더 나은 결과를 낸다는 것이다(Carrier and Pashler, 1992). 이런 '시험 효과'는 당신이 물었던 문제가 시험에 나온 문제가 아닐 때조차 유효하다. 그래서, 이것이 예술 기반 평가와 어떤 관련이 있는가?

연구자들은 성공의 기회를 높여주는 것은 사실 '시험'의 형식이 아니라는 것을 발견했다. 성공의 기회를 높여주는 것은 실제로 기억하고, 종합하고, 이전에 학습했던 자료와 연결고리를 맺는 과정이다. 넓은 의미에서, 이것이 바로 예술 기반 평가가 잘하는 것이다. 예술 기반 평가는 참여자들이 학습했던 자료를 기억하도록 하고, 그 후 다른 사람들과 공유할 수 있는 예술적 표현을 만들기 위해 아이디어들 사이의 연결고리를 만들고 종합하게끔 한다. 한 단계 더 나아가면, 평가에서 자신들이 선택한 것에 대한 타당한 이유나 자기 설명을 할 수 있

는 학생들은 미래의 평가에서 가장 높은 단계의 성공을 보여주었다(Chi et al., 1994). 다른 말로 하면, 내가 학생들에게 어째서 그들의 아이디어를 특정한 방식으로 표현하기로 선택했는지를 말해달라고 요청할 때 학생들이 실제로 그 자료에 대한 더 깊은 이해를 얻게 된다는 것이다.

예술 기반 평가: 나를 위한 레시피를 만들기

여름학교가 마무리될 무렵, 참여자들은 DBI의 이론과 실행에 대해 그들이 무엇을 배웠는지 '명명'하며, 여기에는 그 일의 잠재적 기회와 어려움도 포함된다. 평가의 구체적인 형식의 하나는 '나를 위한 레시피Recipe for Me'이다. 이 전략을 통해 참여자들은 각자의 개별적 맥락에서 드라마 기반 전략들을 사용하는, 흥미롭고 상호적인 교사의 '레시피'에 대해 성찰한다. 소그룹별로, 그들은 각자의 목소리를 특정한 방식으로 담아내는 그룹 레시피를 만들어낸다(더 많은 정보는 '나를 위한 레시피' 그룹 대본의 예시를 참고할 것). 이와 같은 수행적인 행위는 그들의 배움에 대한 형성평가의 한 종류이다. 다시 말하지만, 이것은 그들이 학습했던 모든 것에 대한 총체적인 그림은 아니다. 대체 어떤 평가가 모든 이야기를 해줄 수 있겠는가? 그럼에도 불구하고, 이 방법은 참여자들의 아이디어로 가득한 스냅 사진을 보여주기는 한다. 게다가 이는 우리의 경험에 함께하지 않았던 사람들에게 이 작업의 틀을 잡을 수 있게 도와준다.

> 한 컵의 창의성과 약간의 유연성.
> 한 갤런(3.8리터)의 열정과 비장의 기법 몇 개.
> 필요하고 원하는 만큼 양념을 천천히 그리고 지속적으로 더하기.
> 모두가 그들의 잠재력을 전부 발휘할 때까지 구워내기.
> 넉넉하게는 16명이 먹을 수 있고, 조금씩만 먹으면 22명까지 먹을 수 있다네.
> 　　　　　　　　　　　　　　　　_ 나를 위한 레시피, 그룹 대본에서 발췌

여름학교의 마지막 날에 그 목적을 이루기 위해, 우리는 행정가들, 동료들, 커뮤니티 구성원들, 친구들과 가족을 초대하여 지난 2주간 했던 작업을 엿볼 수 있도록 한다. 올해에는 참여자들 중 한 그룹이 그들이 함께 만든 '나를 위한 레시피'를 공유해주었다. 위에 언급했던 레시피를 참조하여, "넉넉하게는 16명이 먹을 수 있고"라는 문장을 말하는 순간, 그 그룹은 서로 몸을 맞대고 비좁게 원으로 서 있었다. 그러고는 천천히 세 걸음을 뒤로 물러났다. 그리고 결의에 찬 목소리로 다 같이, "조금씩만 먹으면 22명까지 먹을 수 있다네"라고 말했다. 그들이 레시피의 이 부분을 계획할 때, 그 그룹은 거의 이 대사를 생략할 뻔했다. 하지만 한 참여자가 나섰다, "아니, 이 대사는 반드시 들려져야 해. 행정가들은 잘 가르치기 위해 필요한 것이 무엇인지를 알아야 할 필요가 있다구." 그 마지막 발표회는 날로 커져가기만 하는 학급당 학생 수의 어려움을 공감하는 사람들 모두의 고개를 끄덕이게 했다. 행정가들과 동료들은 그들도 이해한다는 표시로 웃으며 고개를 끄덕였다.

이 평가를 통해, 교사들과 티칭아티스트들은 교실에서의 실질적 어려움이 무엇인지를 명명하고 그들의 목소리를 전달했다. 이는 학급당 학생 수 규모에 대한 신문 기사를 읽는 것보다 내 기억에 훨씬 큰 영향을 미쳤다. 그 순간 나는 "이것이 바로 예술 기반 평가가 할 수 있는 거야!"라고 생각했다. 참여자들은 그들의 학습을 회상하고 성찰했고, 그들이 배운 것을 레시피의 형식으로 종합했으며, 효과적인 교육에 필요한 그들의 사전 개념들과 연결고리를 만들었다. 그들은 그들의 '결과물'만을 보여주었지만, 이 공연적 행위 덕분에 그 방에 있던 모두가 교사들의 고충에 공감하고 연결고리를 맺을 수 있었다.

그럼에도 불구하고, 이러한 모든 긍정적 가능성을 지닌 결과에도, 어떤 참여자들은 평가에 익숙하지 않은 예술 양식을 사용하는 데에 압박감을 느끼기도 했다. 그들은 동료들과 함께 효과적인 교수의 재료들을 강조하는 대본을 만들고 짧은 공연을 무대에 올려야 했다. 나는 참여자들이 새로운 내용을 학습하기를 기대했고, 그 학습을 새로운 방식으로 평가했다(Perkins, 1991). 하나의 대안으로, 나는 효과적인 교수법에 대한 팁 목록을 제공해주고 참여자들에게 내용

(아주 친숙한 것)에 대한 퀴즈를 낼 수도 있었다. 하지만 나는 이런 대안은 학습을 갑자기 바꾸게 되며, 참여자들의 경험보다 가르치는 사람의 경험에 더 높은 가치를 두게 된다고 믿는다. 추가로, '조금씩만 먹으면'을 표현한 교사들의 아름다운 시각적 재현은 참여자들이 목록을 읽는 모습보다 더 에피소드적이고 의미 있는 기억을 만들어줄 것이다.

참여자들의 편안함의 단계를 고려할 때, 나는 누군가가 예술 양식 안에서 그 작업을 어떻게 하는지에 대해 친숙하지 않을 때 그들이 최고의 작업을 할 것이라고 기대해서는 안 된다고 생각한다. 나에게 이것은 실제로 더 많은 예술 기반 평가를 위한 논쟁거리이다. 그 목적을 달성하기 위해서, 나는 교실 안에서 여러 단원 연구의 예술 전략들을 다시 살펴봐야 한다. 그럼으로써 참여자들의 소중한 시간과 자원을 평가 도구의 예술과정에 사용하지 않고, 새롭게 배운 내용과 연결고리를 만드는 데에만 집중할 수 있을 것이다.

생각을 정리하며

내가 평가를 포함한 미래의 교육과정을 계획할 때, 그것은 느닷없이 예술을 수업의 끝자락에 붙여 넣고는, "봐! 우린 예술 기반 평가를 한다!"라고 우기는 문제가 아니다. 우선 가장 중요한 것은, 나의 학습목표가 나의 교육과정의 방향을 제시해야 한다는 것이다. ① 나는 참여자들이 우리가 함께 배운 시간이 끝난 후에 무엇을 할 수 있게 되기를 바라는가? ② 참여자들을 그 학습에 다다르게 하기 위한 단계는 무엇인가? ③ 어떤 시점에 내가 그들의 학습을 측정해야 하는가? ④ 모두가 참여할 수 있다고 느끼게 하기 위해 나는 어떻게 평가에 지지대를 설치할 것인가? ⑤ 학습 목표와 가장 잘 맞는 형식의 평가는 무엇인가? ⑥ 참여자들이 그들의 학습을 설명하고 그들의 선택을 정당화할 수 있도록 독려하는 평가를 어떻게 실행할 수 있는가? 그다음에서야, 나는 예술 기반 평가 도구가 이러한 목표를 달성할 수 있는가를 종합평가할 수 있다.

나는 예술 기반 평가를 옹호하고 지지하는 글을 충분히 많이 읽었다. 그러나

'예술'을 하는 과정 그 자체로 효과적인 평가가 되지는 않는다. 예술 기반 평가를 사용할 때, 나는 공간과 장소를 포함한 평가를 구축하여 과거에 배운 지식을 되새기고, 종합하고, 연결고리를 맺는 과정을 실행하도록 한다. 그래야만 무엇이 학습되었는지, 어떻게 학습되었는지, 그리고 왜 학습되었는지를 설명할 수 있는 기회가 허락되는 것이다. 이것이 예술 기반 평가의 결과물이다.

나는 참여자들이 자신들의 예술 기반 실행을 활용해 드라마 기반 교수법에 대해 무엇을 배웠는지를 평가한다. 나는 참여자들의 학습에 대해 더 많고 풍부한 이해를 갖게 되며, 참여자들 또한 예술 기반 평가를 실행하는 방법을 배운다. 여름학교 프로그램의 참여자로서, 그들은 다른 학습자들과 함께 드라마 기반 실행들을 '시도해'보거나 '시험해'보며, 그 과정에서 DBI에 대한 그들의 배움과 아이디어가 확인되고, 만들어지고, 부정되고, 혹은 수정된다. 실행가들과 참여자들의 커뮤니티로서 우리는 드라마 기반 작업의 과정과 결과에 의지하며, 그로 인해 우리의 여정 속에서 무언가를 배우고 그 배움을 명명하는 일을 통해 DBI에 대한 이해를 심화하게 된다.

감사의 말

이 프로젝트에 나와 파트너십을 갖고 협력해준 캐스린 도슨Kathryn Dawson, 세라 콜먼Sarah Coleman, 스테퍼니 카우턴Stephanie Cawtohn에게 감사를 전한다. 그들은 여러 대학원생들 및 티칭아티스트들과 함께 여름학교의 과정과 결과에 기여하는 사람들이다. 이 글에서 나는 우리가 함께 한 작업에 대한 나의 성찰을 재현하고 있다.

제7장

프라시스

> 프라시스는 이론과 실행이 포괄적으로 종합된 것이다(Nicholson, 2005: 39).

'프라시스praxis'는 까다로운 단어이다. (약화된 비판 이론이 대중화를 넘어 거의 상품화의 수준까지 이른) 어떤 분야들에서는 '프라시스'라는 단어는 대화에서 '실행practice'을 대체하는 쉽고도 일상적인 단어로 사용되었다. "나는 학생 중심 '프라시스'를 지니고 있어요." "나의 '프라시스'는 몇 년 사이에 많이 변했죠." "그녀는 어떤 종류의 '프라시스'를 하나요?" 이렇게 프라시스는 특히 대학 커피숍과 학술회의 등에서 자신들의 가치를 증명하기 위한 방편의 일환처럼 일상적으로 언급되게 되었고, 프라시스 본래의 진정한 의미로부터 많이 벗어나게 되었다고 할 수 있다. 그렇다면 우리는 가식이나 허세가 아닌, 성찰적인 티칭아티스트를 위한 생산적 도구로서의 프라시스를 어떻게 되찾아올 수 있을 것인가? 이 장에서 우리는 프라시스에 대한 잠정적 정의를 제공하고, 그 용어가 성찰적 티칭아티스트의 실천과 관련하여 의도성, 예술적 관점, 그리고 질적 우수성에 구체적으로 어떻게 영향을 주는가를 탐구하고자 한다. 우리는 프라시스를 협력적 드라마/띠어터 학습 경험에 어떻게 적용할 수 있는지를 살펴볼 것이다. 마지막으로, 우리는 성찰적 프라시스 순환 과정에서 선험 지식이 갖는 고유한 역할에 대해서 살펴보고자 한다.

'프라시스'는 그리스어 동사인 '~를 하기 위해to do'라는 의미에서 비롯되었다.

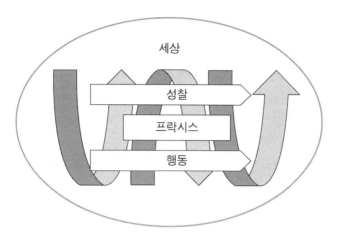

그림 7 프락시스 모델

위에 언급한 것처럼, '프락시스'라는 용어는 20세기와 21세기에 적용되듯이 단순히 '실행practice'이라는 단어를 간편히 대체하는 용어는 아니다. 프락시스는 계속적이고 반복적인 성찰reflection과 행위action의 순환 과정을 지칭하며, 이는 그 개인의 새로운 비판적 인식을 향해 나아가게 한다. 프락시스는 내가 하는 것에 대한 것이지만, 또한 내가 그것을 왜 하고 있으며, 또 나의 선택들이 보다 큰 권력 체계와 그 체계 속의 사람들/정책/구조 등에 어떻게 연계되고 영향을 주는지에 대한 것이다. 파울로 프레이리는 『억압받는 이들의 교육학Pedagogy of the Oppressed』에서 칼 마르크스Karl Marx와 프리드리히 엥겔스Friedrich Engels의 글에 의거하여 프락시스를 정의하고 있다. 프레이리는 프락시스를 "세상의 변혁을 위한, 그 세상에 관한 성찰과 행위"의 지속적인 순환과정이라고 정의한다(Freire, 1993: 51).

이러한 이유로 티칭아티스트 프락시스는 이 책에서 다루는 성찰과 반영적 사고 사이의 관계에 대한 거시적 논의들과 궤를 같이한다. 우리가 제2장에서 논의했던 '삼중 순환 학습'과 마찬가지로, 프락시스는 성찰적이고 반영적인 사고가 이 세상과 우리 자신의 경험이나 행위에 대한 성찰의 한 부분임을 인정하

고 있다.

프락시스의 지속적인 순환 과정은 우리가 단순한 반성(무슨 일이 일어났는가? 그리고 일어난 일에 대해 나는 무슨 생각을 하는가?)을 넘어, 그 행위들의 영향(나의 행동이 다른 이들에게 미치는 영향은 무엇인가? 그리고 내가 무엇을 배웠고 다른 이들에게 어떤 영향을 미치고 싶은가에 대한 성찰이 나의 다음 행위에 어떻게 영향을 주는가?)에 대해 더 넓고 깊게 사고할 것을 독려한다.

프레이리의 '프락시스' 용어 사용은 해방적emancipatory 교육과정을 향한 거시적 소명의 한 부분으로서 어떻게 소외계급의 성인들이 읽고 쓰는 법을 배우게 되는지를 나타낸다. 그의 책에서, 교사는 자신만의 고유한 교육적 의도, 기술, 또는 경험을 부정하지 않으며, 그 대신에 학습자의 지식과 경험에 근거하여 학습을 만들어갈 것을 요구받는다. 이는 앞에서 언급한 성찰적 실행에서의 의도 성과 티칭아티스트 실행에서 개인, 참여자, 맥락적 의도 간의 균형에 대한 논의와도 일치한다. 이러한 논의는 '문해력literacy'에 대한 우리의 사고를 단순히 단어에 대한 이해에 머무르지 않고, 그 말과 행위 간의 관계에 대한 이해를 '읽어내는literate' 보다 심화된 논의로 확장할 수도 있다. 이는 또한 우리 작업에서 예술적 관점과 질의 성찰에 관한 거시적 논의와도 연계되는데, 우리는 드라마/띠어터 기술을 통해 말과 몸, 내적 감정과 외적 표현 간의 소통에 대해 배우게 되기 때문이다. '그것'이 무엇을 의미하는가를 아는 것만으로는 부족하다. 우리는 다른 이들과 서로 공유하거나 연극 공연을 행할 때, 언어와 이미지가 표현하고 변화하고 변형시키는 힘을 지니고 있음을 이해해야 한다. 드라마/띠어터 티칭 아티스트들에게 '프락시스'를 작동하는 것은, 우리의 예술적 과정 속에서, 또한 우리의 결과물을 공유하는 것과 관련하여 일어나는 성찰과 행위의 순환과정을 (우리 자신이, 또 다른 이들과 함께) '읽어내는' 일이다.

프락시스는 어디에서 시작되는가? 행위와 성찰, 무엇이 먼저인가?

프락시스는 말 그대로 닭이냐 달걀이냐의 문제를 제기한다. 프락시스는 '사전성찰pre-flection'(티칭아티스트가 자신과 다른 사람들의 의도를 고려하며 새로운 과정/프로젝트를 시작하기 전에 생각하는 것)로 시작하는가? 그렇다면 이러한 생각은 그의 첫 행위를 형성하고 결정하는가? 이런 종류의 사전 작업pre-work 성찰은 앞서 의도성에 관한 장에서 다룬 것처럼 실행에 앞서 숙고하게 되는 세 가지 형식(개인적, 참여자, 맥락적 의도)을 포함한 여러 이슈와 직접적으로 연계되어 있다.

아니면 프락시스는 티칭아티스트가 자신의 작업 과정에서 결정적 순간critical junctures에 잠시 멈출 때(자신과 자신의 작업, 자신의 참여자들에게 무슨 일이 일어났고 어떠한 함의를 지니는지를 반성하고 평가할 때) 시작되는가? 그리고 그 반성을 활용하여, 자신의 성찰로 구축된 새로운 행위를 성찰하는 것인가? 결정적 순간이란 어떤 과정이 자연스럽게 멈추는 순간을 의미한다. 그것은 예술적 과정 안에서 활동, 접근, 분위기, 목표 등의 전환으로 인해 분명해지는 순간이다. 이러한 종류의 중간 작업mid-work 성찰은 조율자가 극적 학습의 순간에 반응하여 자신의 다음 질문을 머릿속으로 떠올릴 때 발생할 뿐 아니라, 전체 집단과 대화할 때 모든 참여자들이 다음 단계를 결정짓는 성찰적 과정에 온전히 참여할 수 있게 만들어주기도 한다.

> **잠시 생각해보자**
> 나의 작업에서 행위와 성찰 사이의 균형은 어떠한가? 나는 내가 하는 것, 그리고/또는 우리가 함께하는 것에 대해 언제 성찰의 시간을 가져야 할까?

성찰적 티칭아티스트는 이상적으로는 예술 과정의 전반에 걸쳐 프락시스를 작동한다. 티칭아티스트는 새로운 실행 이전에 의도에 대해 성찰하고, 그 실행 속에서 다음 단계의 행위를 더 제대로 결정할 수 있기 위해 결정적 순간들마다 성찰하는 것을 잊지 않으며, 실행의 끝에서 배움을 종합하고 연계하여 예술 양식 속에서/예술 양식을 통해서 세상을 향한 더 큰 질문을 던지게 된다. 성찰적 티칭아티스트는 프락시스를 자신의 성장의 핵심에 두며, 협력적 과정을

통해 참여자들, 이해당사자들과 함께 프락시스를 촉진하기 위해 작업을 하는 것이다.

나는 어떻게 참여자들을 지속적이고 반복적인 행위와 성찰의 순환 과정에 참여하게 할 것인가?

참여자들과 함께하는/참여자들에 의한 성찰은 어떻게 예술 과정의 각 단계에 걸쳐 행위와 연계될 수 있을까? 만약 그 프로젝트가 여러 회기 동안 이루어진다면, 의례적인 순간들을 활용하여 공통의 질문에서 드러나는 중요한 주제에 대해 개인적, 집단적 사고를 할 수 있는 매우 중요한 여지를 제공할 수 있다. 예를 들어, "나는 오늘 기분이 _____합니다"(성찰)와 같은 간단한 참여자 점검check-in 활동을 통해 한 회기를 시작할 수 있는데, 이는 참여자들이 서로 다른 곳에서 왔으며, 그들이 밖에서 경험한 것들이 이 새로운 집단적 공간에 그들이 가지고 들어오는 에너지와 태도(행위)를 형성한다는 것을 인식하는 시간을 준다. 티칭아티스트에게 참여자 점검은 참여자들이 작업하거나 집중할 수 있는 능력에 대한 중요한 정보를 제공하여 티칭아티스트가 그 사람들의 필요에 부합하게끔 자신의 교수법을 수정할 수 있게 해준다. 참여자들에게 참여자 점검은 예술 안에서/예술을 통한 양질의 수업을 위해서는 명확한 집중과 규칙을 필요로 한다는 매우 중요한 사실을 상기시켜준다. 그러한 집중과 규칙을 위해서는 그 수업의 시작점에서부터 의식적이고 명쾌한 분위기 전환이 필요할 수도 있을 것이다.

티칭아티스트는 또한 각 회기의 마지막에 어떤 의례적인 활동을 통해 참여자들이 자신의 경험을 성찰하도록 결정할 수도 있다. 저명한 대학 교수이자 드라마 교육가인 메건 알루츠Megan Alrutz는 그녀의 수업을 마치면서 자주 참여자들에게 각자의 경험을 한 단어로 종합하게끔 물어보고는 한다. 학생들은 다음과 같은 문장을 완성한다. "○○○○. 그것이 나를 생각하게 만들었다"(성찰). 이 활동은 그들이 다음 회기의 잠재적인 목표를 결정하는 데 그 집단과 티칭아티

스트에게 중요한 정보가 된다(행위). 그 활동은 또한 언어에만 기대는 것이 아니라 몸을 통해 이루어질 수도 있다. 참여자들은 각자 하나씩 신체 표현을 나누면서 그날 그들이 배운 것을 '점검하며 마무리check-out'한다(행위). 신체로 나누거나 언어로 나누거나, 혹은 둘 다이건 간에 한 회기의 끝에서 성찰은 참여자들이 그들이 그날 탐구한 것에서 무엇을 얻었는지를 생각해보도록 한다(성찰).

성찰은 드라마 학습 경험의 시작과 끝을 오갈 수 있으며, 그렇게 활용되어야 한다. 앞에서 논의되었듯이, 성찰은 과정 전반에 걸쳐 활용될 수 있는데, 참여자 집단이 다음 단계의 행동을 결정하거나 준비하기 위해 숙고하는 순간들, 즉 결정적 순간들에 활용할 수 있다. 예를 들자면, 연극을 고안하는 과정에서 티칭아티스트가 전체 그룹 피드백을 위해 소그룹별로 작업한 것을 전체와 공유하자고 할 때, 또는 전체 그룹이 그들의 집단 작업을 부분별로 점검하고 개선점에 대해 논의할 때 등이 해당될 수 있겠다. 성찰은 양질의 실행을 위해 필수불가결하다.

역시 앞에서 논의되었듯이, 드라마/띠어터에서 질적으로 우수한 실행을 위해서는 거시적 질문을 통해 극적 탐구를 명확하게 형성해야 한다. 예를 들어, 성찰적인 티칭아티스트가 5학년 학생들과 함께 "룸펠슈틸츠킨Rumpelstiltskin"39이라는 전래이야기를 활용할 때, 그는 연극수업의 포커스를 명확히 제시하기 위해 "언어는 어떻게 사람들을 지배할까?"와 같은 길잡이 질문을 할 수 있을 것이다. 프락시스는 학생들이 짝과 함께 이미지 조각상을 만들며(행위) 캐릭터의 의도를 탐구하면서(성찰) 활성화된다. 각 학생 집단이 그들의 이미지를 공유할 때(행위), 티칭아티스트는 그 그룹이 자신들이 본 것에 대한 관찰과 해석(성찰)을 정리할 수 있도록 토론을 중재한다. 티칭아티스트는 질문을 통해 이야기의 전반에 걸쳐 다양한 캐릭터들이 권력을 행사하는 방식에 대한 학생들의 해석을 연계하도록 돕는다(성찰). 그리고 그 수업의 마지막에, 학생들은 이야기에서 힘

39 독일 민화에 나오는 난쟁이.

이 표현되는 방식에 대해 그들이 이해한 바를 신체적 스펙트럼으로 표현하여 공유한다(행위). 이것은 언어의 힘에 대한 맨 처음의 탐구로 돌아오게 해준다. 결국 이는 힘이 보다 큰 구조에서 어떻게 가해지며(성찰) 그들이 미래에 그것에 대해 어떻게 행동할 수 있을지(행위)에 대한 더 큰 논의로 발전한

다. 바로 여기에 프락시스가 갖는 힘이 존재한다. 집단 성찰은 우리의 개인적/집단적 세계에서 더 큰 아이디어나 개념을 우리의 행위와 연계할 수 있는 방법을 제공해준다.

선험 지식은 어떤 방식으로 프락시스를 통해 연계되는가?

헬렌 니콜슨Helen Nicholson은 "프락시스는 서로 다른 문화적, 개인적, 사회적, 정치적, 예술적 이야기들의 창조적이고 임의적인 구성에 의해 형성되며, 드라마/띠어터의 예술적 실행과 참여자들이 지닌 저마다의 노하우가 만나면서 학습은 교섭되고 조율된다"(Nicholson, 2005: 45)라고 말한다. 니콜슨은 프락시스가 다차원적인 것이라는 것을 상기시켜주고 있다. 우리가 프락시스에 함께 참여할 때, 우리는 성찰을 통해 우리의 실행을 개인적 삶의 경험과 연계하는 것이며, 성찰에 근거하여 개인적/집단적 행동을 하게 될 때 새로운 의미와 이해의 교섭이 이루어지는 것이다. 이러한 개인적 프락시스와 집단적 프락시스라는 이중의 공간은 각 참여자들로 하여금 다른 사람들이 어떻게 세계에 대해 의미를 구성하는지를 더 잘 이해하게 하고, 동시에 그들 스스로의 의미를 만들게 한다.

예를 들어, 로버트 먼치Robert Munch가 동화를 페미니즘 관점에서 재해석한 『종이봉지 공주The Paperbag Princess』에 기반을 둔 역할극에서 7~8살짜리 참여자들은

광고 전문가의 역할을 맡게 된다. 드라마는 책에서 다루는 이야기가 끝나는 마지막 장면에서부터 시작되며, 공주는 그녀가 목숨을 구해준 왕자가 고마워하지 않는다는 것을 깨닫는다. 티칭아티스트는 공주의 역할로 드라마에 들어가 공주들이 할 수 있는 엄청난 일들에 대한 새로운 광고 캠페인을 만들기 위해 광고 회사를 찾는다. 어린 참여자들은 매우 쉽게 역할로 들어와 참여하면서 공주에게 조언을 주기 시작한다. 참여

잠시 생각해보자
참여자들의 다양한 경험을 나는 어떻게 수용할 것이며, 다양한 앎의 방식을 프락시스를 통해 어떻게 독려할 것인가?

자들은 소녀들의 힘을 과시하는 홍보 전단지나 광고에 등장할 만한 활동들을 예시로 보여준다. 자연스럽게, 참여자들은 그들이 다른 사람들을 도와주었던 이야기들을 간간이 섞어가며 이러한 예시들을 그들 자신의 삶의 경험에서 끄집어낸다. 몇몇 학생들이 그들의 경험에서 여학생들은 남학생들만큼 할 수 없다고 주장했으며, 곧바로 활발한 토론이 이어졌다. 결국 티칭아티스트는 학생들에게 공주가 할 수 있는 것에 대한 슬로건을 담은 광고 캠페인을 만들도록 했다. 학생들은 여러 아이디어들을 종합하여 그들의 메인 아이디어를 표현하는 하나의 문구로 압축해야 했다. 즉, 그들은 자신들의 생각을 성찰한 후 그것을 행동으로 전환시켰던 것이다.

프락시스의 현장

이 마지막 지혜 모음에서는 티칭아티스트들이 자신의 개인적 과정과 학교 및 지역사회 시설에서의 작업이라는 두 가지 모두에서 프락시스를 작동하는 양상을 다룬 사례연구들을 소개한다. 등장하는 티칭아티스트들은 각자 그들의 실천에서 성찰과 행위 사이의 관계뿐 아니라, 세상에 그들의 행동이 미치는 더 큰 영향력에 대해 비판적으로 참여한다. 제이미 심프슨 스틸Jamie Simpson Steele은 하와이 원주민 학생들과 함께 하와이의 전래이야기들을 탐구하는 중산층 백인 여

성의 입장에서, 과정드라마에서의 문화적 반응 교수법 culturally responsive instruction 에 대해 고찰한다. 질리언 맥널리 Gillian McNally 는 드라마/띠어터 티칭아티스트로서 연극 기법 습득에 중점을 두었던 자신의 접근이 공동창작 연극 프로젝트에 참여했던 그녀의 초기 학생들에게 어떻게 프락시스를 지원했고 또 모순되었는지를 살펴본다. 메건 알루츠 Megan Alrutz 는 어느 디지털 스토리텔링 프로젝트를 통해 미국 초등학교에서 어떻게 흑인 학생의 정체성이 대변되고 영향을 받는지를 탐구하는 기회를 가졌다. 크리스티나 마린 Christina Marín 은 라틴계 청소년의 자율권에 대한 연례 학술대회에서 보알의 프락시스적 작업인 '억압받는 이들의 연극' 기법들을 활용하여 라틴계 참여자들과 함께, 또 그들로부터 배우는 기회를 가졌다. 마지막 사례는 뉴욕에서 티칭아티스트 피터 더피 Peter B. Duffy 가 연극 만들기 과정에서 프락시스를 만들어내고자 애쓰는 현장으로 우리를 안내한다. 그 과정에서 특정 대상들과 맥락에 대해 그가 상정했던 가정들이 난관을 맞게 되는 체험을 담고 있다.

§ 제이미 심프슨 스틸Jamie Simpson Steele

제이미 심프슨 스틸은 하와이 대학교 마노아 캠퍼스 교육대학의 조교수로서 교사를 희
망하는 학생들에게 교육과정과 예술을 연계하도록 가르치고 있다. 티칭아티스트로서 새
로운 커리큘럼을 개발하고 다른 티칭아티스트들과 교사들을 위한 전문 연수를 제공하는
일을 계속해오고 있다. 연구 관심 분야는 사회정의, 문화 퍼포먼스, 예술통합, 연구방법
론으로서의 퍼포먼스 등이다. 호놀룰루 청소년 극단, 하와이 예술 연맹, 마우이 예술문
화센터 등 대표적 예술기관들과 협력하여 하와이 주 전역의 학교들에서 예술활동이 보
다 잘 이해되고 지속될 수 있도록 노력하고 있다.

방랑자의 딜레마: 손님으로서 주인의 문화를 표현하기

티칭아티스트는 방랑자와 같다. 우리는 명예로운(하지만 거처가 없는) 손님으
로, 교실에서 교실로, 학교에서 학교로 이동한다. 우리는 어디에 주차해야 할
지, 화장실이 어디인지, 점심을 어디서 먹어야 할지를 모르는 것과 같은 소소한
불편을 겪는데, 이보다 더 견디기 어려운 불안감은 우리 스스로의 역사, 계급,
인종, 언어 등이 우리를 반기는 열정적인 학생들과 얼마나 다른지를 깨달을 때
생겨난다. 이 이야기는 문화를 통한 교육이 자유의 행위이고 변화하는 세상의
희망이라는 나의 신념에서 나온 것이다(Freire, 1993). 하지만 이는 또한 깊이 뿌
리내린 가정과 선입견들이 그 이상을 얼마나 가로막을 수 있는지를 드러내기도
한다. 나는 어떻게 나의 학생들에게 잘못된 해석이나 오도, 지나치게 단순화한
표현을 배제한 풍부한 문화적 경험을 제공할 수 있을까? 만약 우리가 가르치는

것의 80퍼센트가 우리 자신에 대한 것(Booth, 2009: 128)이라는 말이 맞다면, 나와 똑같은 이점을 누리지 못하는 학생들을 가르칠 때 중산층 백인이라는 나의 특권의 보이지 않는 힘에 어떻게 맞서야 할 것인가?

후이카우

11년 전, 나는 하와이의 호놀룰루 청소년 극단에서 일하기로 하고 아무것도 모른 채 오하우O'ahu로 이사를 갔다. 착륙하기 전까지, 나는 하와이 원주민이 존재한다는 사실도 몰랐다. 하와이 원주민 혈통의 사람을 단 한 번도 만나본 적이 없었던 데다가 하와이는 너무 비싸서 갈 수 없는 휴양의 천국이라고밖에는 생각해본 적도 없었으므로, 나는 정말로 하와이인들은 잃어버린 신화 속의 종족과도 같이 생각하고 있었다. 나는 그들에 대해 빠르게 학습했다. 하와이인들은 서양 문명과 최초로 접촉했던 1778년 이전부터 이미 고도로 발달된 농업, 문화, 종교, 정부를 지니고 번창하고 있었으며, 서구와의 접촉 이후에는 서양 질병의 광범위한 유입으로 인해 급격한 인구 감소를 겪어야만 했다. 하와이는 19세기 말 사탕수수에 관심을 가진 미국인들에 의해 불법적으로 축출된 군주 왕국이었고, 결국 50여 년 전에 미국의 50번째 주로 합병되었다. 오늘날 하와이인들은 이제는 하와이를 자신들의 고향이라고 부르며 번창하고 있는 다른 많은 민족 그룹들에 비해 불균형적으로 높은 약물남용, 빈곤, 가정 폭력, 자살, 그리고 범죄율에 직면하고 있다(Clark, 2003: 274~275).

식민주의의 상처는 항상 의학 용어와 사회적 통계를 통해 인지되는 것은 아니다. 오소리오J. Osorio는 '후이카우huikau(혼란)'에 대해 저술한 바 있는데, 이는 미국주의Amercanism를 마주한 하와이인들의 정체성 상실에 대한 감각으로서, 근대적 학교 시스템이 하와이인들을 자신들의 정체성에서 분리하는 굴욕적인 과정에 기여했다고 주장한다(Osorio, 2006: 19~25). 1920년에서 1960년대에 이르는 '하파-하울리hapa-haole40(반半외국인)'의 시기 동안 유입된 백인 교사들은 미국의 가치와 애국주의를 학급에서 강조했고, 책임감 있고 효과적인 미국 시민의

식을 독려하고자 하와이의 언어와 문화를 억압했다(Fuchs, 1960: 264~267). 동시에 그림, 문학, 음악, 영화들은 태평양 지역 전반에 거주하는 원주민들의 자아개념을 약화시키는 고정관념을 창조해냈다. 문화적 지식과 사회적 가치에 큰 영향을 미치는 예술적 표현들은 이러한 억압과 식민주의의 역학에서 결코 자유롭지 않다(Hereniko, 1999: 140~141).

쿨레아나

이러한 새로운 지식으로 무장하게 되자, 하와이의 학교들에 만연한 야만적인 불공평성(Kozol, 1991)에 문제를 제기하는 것이 옳은 일처럼 보였다. 나는 여기에 불과 며칠간, 사실상 손에 꼽을 정도의 시간만을 살았지만, 예술가이자 교육가로서 하와이의 고유문화를 아동들과 나의 작업에 포함해야 한다는 두 배의 '쿨레아나kuleana'(책임감과 특권)를 느꼈다. 여전히 나는 예술가이자 교육가로서의 '쿨레아나'가 다른 사람들을 프락시스에 참여시키고, 이 복잡한 세상에서 좋은 사람이 되는 법을 탐구하고 성찰할 수 있는 사람다운 지식을 키워가는 것임을 믿는다. 하와이가 나의 새로운 세계가 되었으므로, 이는 곧 내가 하와이의 역사, 실천, 이야기들을 나의 교육과정에 포함하게 만들었다. 그러나 그 당시에 나는 이 섬에 온 손님으로서 나의 위치를 깊이 숙고하는 데 실패했으며, 지금 돌아보면 분명히 내가 아직 가르칠 특권을 얻지 못한 곳에서 그런 책임을 맡았던 것이다.

에 칼라 마이

옛날 하와이에서는, 누군가가 잘못을 했을 때 잘못한 사람은 그 피해자에게

40 백인과 하와이 원주민 혼혈을 뜻함.

검은 쥐치인 '칼라kala'를 선물하며 사과하는 전통이 있었다. 오늘날에는 용서를 구할 때 "에 칼라 마이E kala mai"라고 말하기도 하는데, 그 문구는 나의 이야기 중에 특히 지금 소개하는 에피소드의 제목으로 적절할 것이다. 반영적 성찰의 과정을 통해 나의 이론이 행위로 적용되는 과정을 지금 되돌아보면, 그것이 실패한 이유는 나의 부족함이었다.

나의 첫 번째 프로그램은 캘리포니아 출신 백인으로 한동안 하와이에 거주했던 브루스 헤일Bruce Hale이 쓴 아동문학에서 따온 '도마뱀 모키Moki the Gecko'라는 캐릭터가 등장하는 것이었다. 이 과정 드라마에서 어린 초등학생들과 나는 하와이의 동물들의 역할을 했다. 인간들은 우리에게 자신들의 '아우마쿠아'aumā kua(영적 수호신)가 되어줄 것을 요청했고, 그들의 가족들과 그 후손들을 보호해줄 힘과 능력을 지닌 동물 '아우마쿠아'를 각각 선정해달라는 편지를 보냈다. 우리가 "아우마쿠아 선정'을 준비하는 과정에서 '도마뱀 모키'는 다른 이들과 나누는 법을 배우고, 자기 스스로를 발견하고, 자신이 상처를 준 이들에게 사과하는 법을 배우게 되며, 다양한 범위의 위험 및 관계 맺기의 실수를 경험하게 되었다. 그 프로그램은 5세에서 7세 사이의 아동들에게 적합한 사회적 가치와 교훈들을 담고 있었다.

이 프로그램에서 나는 '역할 내 교사teacher in role'[41]로서, 다른 동물 친구들로부터 도움을 필요로 하는 약간 멍청하고 엉뚱한 '도마뱀 모키'라는 낮은 지위의 역할을 수행했다. 나는 내가 과거에 연기했던 유사한 인물들의 특성들을 차용했다. 예를 들어, 모키는 언제나 약간 게으르고 조금씩 느렸다. 미국 본토에서 티칭아티스트로 일하면서 나는 어린이들이 이러한 특성들을 매우 좋아하며, 그런 캐릭터들을 보고 웃고 그 행동을 고쳐주는 것을 즐겨한다는 사실을 알고 있

41 교육연극의 대표적 활동가인 도로시 히스코트Dorothy Heathcote가 창안한 접근법으로서, 교사가 드라마 수업을 진행할 때 학생들과 함께 드라마의 극적 상황 속으로 들어가, 자신이 직접 드라마의 중요한 역할role을 맡아 학생들과 함께 드라마 속에서 그 '인물'로서 상황을 체험하고 논의를 이끌어가는 기법을 의미한다.

었다. 하지만 마법사의 견습생이 느리고 게으른 것과 폴리네시아 섬의 인물이 느리고 게으른 것은 별개의 문제였다. 나는 어린이들을 더 자연스럽게 참여시키려는 전략의 하나로 이러한 특성들을 아이 같은 순진함으로 연기했으나, 지나고 보니 그 지역의 원주민을 폄하하는, 아주 잘 정립된 고정관념을 강화하는 일에 가담한 것은 아닌지 궁금해졌다.

놀랍게도, '모키'는 피진어Pidgin(하와이의 공식적인 혼성 영어)를 말하기 시작했다. 피진어에 대한 간단한 배경설명이 이 맥락의 의미를 온전히 이해하는 데 더 유용할 것이다. 피진어는 하와이의 플랜테이션 농장 시대에 영어 사용자와 비영어 사용자들이 함께 일하면서 발달하게 되었고, 하와이, 영국, 중국, 일본, 필리핀, 포르투갈어들의 복합체로서 생겨났다. 이 언어에는 슬랭, 독특한 억양, 외래어, 영어 문법에 맞지 않는 표현 및 영어 문장의 변형된 발음 등이 포함되어 있다. 오늘날 피진어는 종종 공립학교에 입학하는 나이의 아동들이 사용하는 언어로서, 교사가 쉬-쉬shi-shi가 '쉬'를 의미하고 파우pau가 '다 했어요'를 의미한다는 걸 알면 큰 도움이 될 것이다.

피진어는 **지역적** 정체성의 주요 지표이다. **지역적**local이라는 용어는 피진어를 처음 개발한 농장 노동자들과 동일한 인종적 집단의 후손들을 지칭하며, 그들이 함께 하와이의 과거와 문화에 기여했음을 공유하는 공동의 정체성을 지닌다(Okamura, 1994). 이 '지역적'이라는 개념과 질quality을 정의하는 방법은 그들에게 경제적 협박을 가하는 외부인들과 억압자들, 즉 '말리히니malihini(새로 온 사람)'와 '하올레haole'(직역하면 외국인이지만, 일반적으로는 백인들을 지칭할 때 사용)를 대비하거나 혹은 심지어 반대하는 것이다. 따라서 '말리히니 하올레'가 피진어를 말한다는 것은 오만하게 생색내듯이 겸손을 떠는 의미를 지니게 되는 것이다.

피진어가 '모키'의 말에 살살 등장하기 시작하며, 나는 학생들이 '모키'를 건방지고 잘난 척하는 것으로 받아들이지 않을지 걱정되었다. 그것은 지역의 정체성에 부정적인 가치판단을 드러내고, 자기 자신이 아닌 다른 누구의 흉내를 내며, 내가 가르치고자 노력했던 바로 그 사회적 교훈들을 소용없게 만드는 것

이 되기 때문이다.

결국 '아우마쿠아 선정'을 극화하는 것은 문제가 많은 선택이었다. 푸쿠이M. K. Pukui와 하에르티그E. W. Haertig와 리C. A. Lee는 아우마쿠아를 조상신이라고 정의하며, 그들은 예전에는 살아 있었지만 세상을 떠나면서 그들의 오하나'ohana(가족)들에게 지지자이자 보호자가 된 신적 존재라 했다(Pukui, Haertig and Lee, 1972: 123). 아우마쿠아는 동물, 식물, 심지어는 돌의 형태를 띠며, 꿈에 나타나 사람들을 도와 안내해주고, 인간의 형상으로 나타나 벌을 주거나 조언을 해주기도 하며, 때로는 스스로 나타나 피난처나 풍작을 제공해주기도 한다.

오늘날 가족들은 아우마쿠아의 형상을 구분할 수 있을지도 모르지만, 실제 이름에 대한 대부분의 특정한 정보, 역사나 유래된 장소는 잊혀졌다. 현대 하와이인 지도자들은 이처럼 잊힌 것들이 과거의 풍습과 장소에 대한 핵심 연결고리라고 보고 있으며, 많은 이들은 가족과 커뮤니티의 삶에서 아우마쿠아의 역할을 복구하는 것이 치유의 효과를 줄 수 있다고 믿는다(Goldman, 2010). 나의 드라마 프로그램에서, 나는 하와이인들의 영적 세계가 과거의 일부라는 가정을 했다. 오늘날 신화와 전설로 확고히 자리 잡은 신들과 여신들처럼 말이다. 새로운 외부자로서, 나는 어떤 사람들은 여전히 자연계의 힘에 대한 믿음을 지니고 있으며 하와이의 신적 존재들을 유념하고 있다는 것을 깨닫는 데 실패했다. 나는 원주민의 전통이 지닌 영적 중요성을 인식하지 못했으며, 또한 그것을 품위 있게 적절히 다루지 못한 것이다.

이무아

나는 주변에 있는 존경받는 하와이인 교육가들의 의견을 듣기 시작했고, 하와이의 문화가 보편적으로 교실 내에서 사소하게 다루어진다는 주장(Kaomea, 2005)을 고려하여 '모키' 캐릭터라는 선택을 신중히 고찰했다. 나에게 프락시스는 진실을 찾고, 비판하고, 행동하는 순환적인 작업이다. 나는 나의 선택을 자세히 들여다보았고, 그 부족함을 찾아 이무아imua, 즉 앞으로 나아가고자 했다.

고학년 초등학생들을 위한 새로운 과정 드라마에서는, 학생들이 마카아이나나ᵐᵃᵏᵃ'āinana(평범한 일꾼들)의 역할을 맡았다. 그들은 마우카ᵐᵃᵘᵏᵃ(산)에서 마카이ᵐᵃᵏᵃⁱ(바다)에 이르는 영토에 함께 살았던, 신체적으로 활동적이고 역사적으로 정확한 고증을 거친 특정한 사람들이었다. 드라마의 극적 갈등은 하와이를 '발견한' 캡틴 쿡ᶜᵃᵖᵗᵃⁱⁿ ᶜᵒᵒᵏ(실제 역사적 인물)이 출항하면서 실수로 남겨두고 떠난 선원 한 명을(허구 인물) 이들이 마주치면서 시작된다. 그 선원은 자신이 카푸ᵏᵃᵖᵘ(금지된) 땅에 있다는 것을 몰랐으며, 금지된 물을 마시고 하와이의 물품들을 부적절하게 사용했다. 이러한 모욕적이었던 행동들을 만회하기 위해서, 그 선원은 마카아이나나와 거래를 하고자 했다. 그들에게 새로운 언어와 생활하는 데 더 쉬운 방법을 가르쳐주고, 도구와 의약품과 같은 재료를 제공해주는, 서양식 생활 방식을 알려주는 것이었다. 학생들이 이 선택에 대해 토론하고, 5년 후 삶이 어떠할지를 신체적 이미지로 만들어보고, 현재 우리가 살고 있는 세계와 이러한 이미지들 사이에 어떤 공통점과 차이점이 있는지를 생각해보며 드라마는 마무리되었다.

'모키'의 모험과는 반대로, 나는 이 드라마에서 '전통'과 '문화'와 같은 어려운 개념들을 풀어내는 데 더 많은 시간을 할애했다. 나는 또한 사실과 허구, 창의성과 정확성 사이에 적절한 선을 제시하는 데 심혈을 기울였다. 예를 들어, 드라마 속에서 일꾼들은 로이ⁱᵒⁱ(토란을 재배하는 밭)에서 칼로ᵏᵃˡᵒ(토란)를 재배했고, 횃불과 그물을 들고 밤낚시를 갔고, 라우할라ˡᵃᵘʰᵃˡᵃ(판다누스 잎)를 엮어 질 좋은 깔개를 만들었다. 타블로와 팬터마임을 통해, 학생들은 그들 작업의 세부적인 것들을 탐험했고, 300년 전의 삶이 어떠했을지를 상상했으며, 기초적인 생존의 수많은 어려움을 지켜보았다. 이 경우에 학생들은 역사적 사실들로부터 알게 된 상세한 삶의 내용도 직접 구현했다. 그렇지만 우리가 우리 마을의 전통을 설정해야 할 때가 되었을 때, 나는 그들이 그것을 직접 만들어내도록 했다. 나는 이 부분을 명확하게 제시했다. "지금은 우리가 역사적으로 그대로 할 필요가 없는 순간입니다. 우리 마을은 상상 속의 곳이고, 우리의 전통은 오직 우리에게만 존재합니다." 나는 또한 과거에 실제로 존재했으며 현재에도 여전히 성

행되고 있는 전통 중 하나인 훌라hula(하와이 전통 춤)를 어떻게 쿠무 훌라kumu hula(전문 교사)에게 배워야 하는지와 그 기원에 대한 존경심을 갖고 엄격하게 연습해야 한다는 점을 신중하게 설명했다.

이 프로그램의 또 다른 중요한 차이점은 역사적이거나 문화적 사안에 대한 반응이 아니라, 열린 결말로 끝이 난다는 것이었다. 학생들은 종종 토론 중에 서로의 의견이 양분되는 결정을 했다. 어떤 학생들은 현대의 편리함 속에서 편하게 살고 싶어 했으며, 변화하는 세상에서 그들이 살아남는 데 도움이 되는 능력을 키우기를 원했고, 섬에 더 많은 낯선 사람들이 올 수 있는 가능성에 대해 그들이 준비할 수 있도록 최대한 많은 것을 배우고자 했다. 다른 학생들은 세계가 변하고 있기에 그들의 조상을 기억하고 그들의 과거를 기리기 위해서는 그들의 전통을 그 어느 때보다도 더 강하게 붙잡고 있어야 한다고 격렬하게 주장했다. 많은 학생들은 이러한 양 극단의 의견 사이에서 고민했고 그것들을 결합한 접근을 주장했다. 생존은 새로운 것을 배우는 데 달려 있겠지만, 새로 온 사람들에게 하와이의 방식을 가르쳐주기도 하자고 말이다. 이러한 토론의 과정 전반에 걸쳐, 나는 가급적 존재를 드러내지 않고자 노력했고 간혹 그들의 생각을 확인하는 질문만을 제공했다. "너는 무엇 때문에 그런 의견을 말하는 거지?" 그럴 때마다 학생들은 문화에 대한 중요하고 관련 있는 질문들에 활발히 참여했고, 유동적인 문화 속에 온전히 몰입한 발의자와 동조자가 되어 그들의 주장을 지지하는 근거를 대며 논리적으로 토론을 풀어갔다. 학생들은 드라마의 행위를 활용해 그들의 이론적 입장을 시험하고, 그들 자신의 과거를 해석하고, 그들 자신의 미래를 결정할 힘을 스스로 행사함으로써 프락시스의 실천가들이 되었다.

나나 카 마카, 호올로헤 카 페페이아오, 파아 카 와하

눈으로 보고, 귀로 듣고, 입은 다물어라Nānā ka maka; hoʻolohe ka pepeiao; paʻa ka waha (그렇게 우리는 배운다). 나의 여정을 마무리하면서, 나는 내가 최근에서야 받아

들이게 된 유명한 명언을 나누려고 한다. '입은 다물어라'는 서구식 담화의 전통에서 온 사람들에게는 참 어려운 명제이다. 나는 근본적으로 학생들이 질문하는 법과 대화를 통해 함께 의미를 구축해가는 법을 배워야 한다고 믿는다. 그러나 지금 나는 행위의 특권을 행사하기 전에 먼저 조용히 듣고 관찰하는 법을 배웠기에, 이 명언이 나 자신의 프락시스에 어떻게 적용이 될 수 있는지를 이해하게 되었다. 먼저 들음으로써, 나는 이 지역에 원래 거주하던 사람들에게서 중요한 사건들에 대해 배우게 되고, 그것을 이해하게 되었을 때 해롭기보다는 유익한 것을 더 많이 할 수 있는 교육적이고 예술적인 선택들을 면밀히 검토할 수 있게 된다. '입은 다물어라'는 또한 어떤 것들은 전문가들에게 맡기고, 내가 모르는 것에 대해서는 투명하게 솔직해야 한다는 의미이기도 하다. 이는 죄책감이나 자존심을 배제하고 나의 선택들에 대해 성찰하며, 나를 둘러싼 맥락에 적합하게 나 자신이 위치하도록 할 수 있는 하아하아^{ha'aha'a}(겸손)를 필요로 한다. 나는 충분히 듣고 관찰한 뒤에 행동을 취하는 것이 내가 과거에 무작정 시도했던 접근보다 훨씬 더 어렵다고 생각한다. '입은 다물어라'는 교훈과 연계한 프락시스는 자칫 회의적으로 느껴지기 쉬울 수 있다. 마치 이 모든 것이 나의 세계 너머에 있고 나의 방문자로서의 지위로 인해 나는 아무것도 '올바르게^{pono}' 할 수 없는 것처럼 생각될 수 있을 것이다. 나는 실패할 위험성과 상관없이, 행동할 용기를 내는 것이 중요하다고 생각한다. 만약 내가 사람들을 그들 삶의 상황에 맞서게끔 이끄는 데 전념하고자 한다면, 나는 그 안에 살고 있는 사람들과 그곳의 정치적 요소에 참여해야만 할 것이다. 이것이 쉬운 일이라면, 그토록 필요하지도 않을 것이다.

§ 질리언 맥널리|Guillian McNally

질리언 맥널리는 노던콜로라도 대학교의 커뮤니티 연계 및 청소년 프로그램의 학과장이다. 학부 및 대학원에서 교사들의 연극교육 프로그램을 공동으로 주도하고 있으며, 예술과 청소년 및 커뮤니티와의 연계에 전문성을 지니고 있다. 그녀는 이러한 주제로 호주, 멕시코, 덴마크 등에서 발제한 바 있으며, 현재 '미국 아동청소년 연극협회'의 부회장을 맡고 있다. 콜로라도 연극 연맹이 수여하는 2011년도 '올해의 연극교육가 상'을 수상한 바 있다.

커뮤니티 활성화하기: 결과지향적 세계 안에서의 과정 중심 철학

'제3의 공간'이라는 아이디어는, 얼핏 봤을 때는 눈에 보이지 않는 것에 초점을 두자는 의미이다. 이는 배움의 집단 속에 있는 다양한 개인들 사이의 공간으로서, 교사와 학습자 '사이의 공간'이자 학습자들과 교사들, 예술 작품 사이의 공간이다. 이 공간이 바로 하나의 그룹이 생성되면서 그 멤버들에 의해 의미가 협상되고 구축되는 곳이다. 예술가 또는 학생이 창작한 예술 작품을 중심으로 학생, 교사, 또 다른 이들이 모이고 그 작업—그들이 무엇을 보는지, 그들 각자에게 그것이 무엇을 의미하는지, 그것이 그들에게 무엇을 느끼게 하는지 등—을 이해하려고 노력할 때, 그들은 그 작품에 대해 이해하는 것뿐 아니라 그들의 커뮤니티를 만들게 되고 그들 간의 이해를 쌓게 된다. '제3의 공간' 개념의 아름다움은 바로 그것이 우리의 관심을 학습과 커뮤니티 형성을 위한 공간, 즉 연관성이 만들어지는 공간으로 모아준다는 것이다(Deasy and Stevenson, 2005: vii).

이러한 철학은 내가 2004년 펜실베이니아 주 필라델피아 인근의 '피플스 라이트 앤 띠어터People's Light and Theatre'에서 유스띠어터 작품 〈나의 배경은…I Come From…〉의 작업을 시작하면서 나의 핵심 신념이 되었다. 이 콜라주 형식의 연극은 '피플스 라이트 앤 띠어터'의 티칭아티스트들, 그리고 아주 다양한 인종의 청

소년들과 협업하여 만든 연극이었다. 이 프로젝트는 "티칭아티스트는 청소년들과의 공동창작 과정에서 어떤 방식으로 자신의 접근을 협력/공동구성에 절충하는가?"라는 질문을 탐구하는 발판이 되었다.

'피플스 라이트 앤 띠어터'는 필라델피아 외곽에 위치해 있으며, 청소년 및 커뮤니티와 오랫동안 질 높은 작업을 해온 전통을 지니고 있다. 1989년에 예술감독 애비게일 애덤스Abigail Adams에 의해 설립된 유스띠어터 프로그램 '새로운 목소리New Voices'는 펜실베이니아 주의 저소득층이 많이 사는 도시 체스터Chester의 흑인 청소년들과 함께 창조적인 작업을 하고자 노력하는 프로그램이다. 경제적으로 침체된 이 지역의 학생들은 극장의 수업, 리허설, 공연 참여에 전액 장학금을 지원받는다. 2004년 봄, 나는 여러 명의 티칭아티스트 팀과 체스터의 청소년들, 그리고 대부분 백인으로 이루어진 인근 전원지역 커뮤니티의 청소년들과 함께 〈나의 배경은…〉이라는 창작극을 만드는 작업을 하게 되었다. 이렇게 인종적, 경제적으로 다양한 그룹의 십대들은 가정, 이웃, 어머니, 할머니, 커뮤니티 등의 주제들에 대한 그들의 좌절과 자부심의 감정들을 두 달에 걸쳐 탐구하는 공동창작 연극을 작업했다. 한 시간 분량의 연극을 고안하기 위한 도구로서 움직임, 음악, 시, 즉흥연기 등이 활용되었다. 다양한 분야의 능력을 지닌 여섯 명의 티칭아티스트로 구성된 팀이 방과 후 리허설 과정을 실행했다. '피플스 라이트 앤 띠어터'의 교육감독인 데이비드 브래들리David Bradley가 이 프로젝트의 총감독의 역할을 맡아, 이 비단선적이고 콜라주의 형식을 지닌 작품을 위한 전체적 주제와 비전을 만들어주었다.

길잡이 철학

티칭아티스트로서 나는 교사가 교실에서 모든 정보를 전부 다 알고 있는 주인이 아니라, 청소년들과 함께 작업하는 공동의 연구자여야 한다는 확고한 신념을 가지고 '피플스 라이트 앤 띠어터'에 참여했다. 커뮤니티에 관한 창작 연극을 만들기 위해서는 우리 작업 환경이 '제3의 공간' 철학을 포용하는 것이 절대

적이었다. 우리는 인종, 빈곤, 권력과 같은 이슈들을 깊숙하게 파고들며 연구했다. 티칭아티스트로서 우리의 의도는 예술가, 교사, 학생들이 질문하고 논의하고 탐문하고 성찰하며 구체적인 주제에 기반을 두어 함께 고안한 연극을 창작해내는 안전한 공간을 만드는 것이었다.

전문 극장에서 티칭아티스트로서 일하는 것은 유스띠어터 작업에서 전혀 다른 리허설 분위기와 목표를 설정할 수 있게 해준다. 교육감독인 데이비드와 나는 다양한 집단의 청소년들이 커뮤니티 이슈들과 관련한 의미 있는 대화를 하기 위한 수단으로서 예술을 활용하는 데 열정을 지니고 있었다. 우리는 시민연극 학자이자 실행가인 헬렌 니콜슨의 다음과 같은 신념에 동의했다. "드라마는 우리에게 누구의 이야기가 관습적으로 전달되어왔고 누구의 이야기가 주로 진실로서 받아들여져 왔는지에 대한 의문을 제기하며, 대안적인 이야기들이나 다른 관점의 이야기들을 제시함으로써 균형을 바로잡게 해주는 강력한 기회를 제공한다"(Nicholson, 2005: 63). 니콜슨은 우리의 예술 철학의 핵심을 언급하고 있다. 우리의 다양한 학생들과 커뮤니티들을 성찰하기 위해 우리는 다양한 관점의 이야기를 어떻게 전달할 수 있는가? 나는 이런 니콜슨의 신념을 온전히 실행해보고자 했지만, 청소년들과 창작 연극을 구성해내는 일은 나의 강경한 신념이 현실에서의 공연 행위, 그리고 그와 관련된 마감일과 협상되고 절충되어야 하는 과정이었음을 깨닫게 되었다.

티칭아티스트로서 협력적으로 작업하기

내가 '피플스 라이트 앤 띠어터'에서 티칭아티스트로서 일하는 것을 좋아했던 이유 중 하나는 바로 다양한 재능을 지닌 예술가들과 함께 프로젝트를 만들 수 있는 기회가 있었다는 것이다. 우리 팀이 창작한 작품은 사려 깊은 예술은 어느 한 사람의 비전보다는 여러 다양한 목소리들에 의해 만들어진다는 우리의 철학적 신념을 반영했다. 우리는 학생들에게 하나의 견고한 앙상블로 작업하도록 독려했고, 각각의 공연작품을 만드는 과정 안에서 그런 모델을 제시해야 했

다. 우리의 앙상블은 우리 전체의 공통의 비전, 학생들의 계속적인 공연기술 훈련, 시간, 돈, 각종 실행 계획 등 크고 작은 걸림돌들과의 조율을 필요로 했다. 전통적 방식, 수직적 구조, 교수법들은 배제되고, 협력적 집단창작 과정이 우리의 독특한 목표를 이행하기 위해 중용되었다.

창작극을 고안하는 과정에서 티칭아티스트 팀과 작업하는 데는 여러 이점과 어려움이 있었다. 가장 큰 이점은 여러 분야의 전문성을 창작 과정에 더할 수 있다는 것이었다. 이미 여러 프로젝트를 함께 했었기 때문에, 교육감독인 데이비드는 우리 능력에 따라 다양한 역할을 배정했다. 우리 팀에는 극작, 음악, 움직임, 무대 감독, 교육, 그리고 연출을 전문으로 하는 인원들이 있었다.

우리 티칭아티스트들의 전문성 기여에 더하여, 우리는 각자 자신들의 강점이라고 할 수 없는 영역의 작업에도 도전해야 했다. '피플스 라이트 앤 띠어터'에서 내가 가장 좋아했던 것 중 하나는 바로 각 프로젝트마다 우리의 성장과 능력 확장을 독려받았다는 것이었다. 예를 들어, 나는 이 연극에서 비선형적이고 주제에 기반을 두어 고안된 부분을 담당하게 되었다. 나의 머리는 아주 현실적인/선형적인 방식으로 작동하기에, 이 작품은 내가 예술가로서 새로운 방식으로 작업하게끔 도전하게 해주었다.

교사이자 예술가로서 나는 이 공연 팀의 멤버로서는 성공적이라고 느끼기도 했고 동시에 어렵다고 느끼기도 했다. 예술의 창작과 의미가 공동 구축되는 '제3의 공간'에 대한 나의 신념은 두 개의 특정 지점에서 공연제작 과정의 실질적이고 현실적인 어려움에 봉착했다. 첫 번째 난관은 내가 연출을 담당했던 장면에서 나타났다. 이 장면에서, 우리는 크고 작은 갈등을 겪고 있는 독특한 이웃 캐릭터들을 개발했다. 학생들은 사람들이 서로 의미 있게 연계되는 그런 이상적인 이웃마을은 어떤 모습일지에 대해 탐구하는 장면을 만들었다. 나는 우리의 주제에 관해 학생들과 내가 새로운 발견을 할 수 있도록 분위기를 조성했다. 그러나 우리의 과정은 마치 일방적인 테니스 경기처럼 느껴졌다. 내가 활동을 준비하면, 그들은 기발하고 생각이 깊은 즉흥극과 아이디어로 반응했다. 그러면 나의 임무는 그들의 아이디어들을 다시 다듬어 우리의 구성 과정의 다음 단

계를 준비해오는 것이었는데, 나는 예술적 측면에서 벽에 부딪혀버렸다. 내가 확고한 철학적 관점을 지니고 있어도 그 아이디어들을 실행에 적용하기 어려울 때, 무슨 일이 일어나는가?

공연 일자는 다가오고 있었고 나는 결국 내가 과정 속에서 길을 잃었다는 것을 겸허하게 인정해야만 했다. 이것은 나에게는 엄청난 용기를 필요로 했다. 나는 하나의 특정 장면을 배정받았고 그 장면이 내가 뿌듯해할 만한 작품이 되기를 바랐다. 이 장면이야말로 공식적으로 이 연극에서 내가 특별히 공헌했다고 말할 수 있는 부분이었다. 그 장면은 간단한 '기계 게임' 활동에서부터 만들어진 것이었다. 그 장면을 구상하는 시작 단계는 독창적이고 창의적이었으나, 우리가 진행해나갈수록 나는 작품의 비선형적, 비현실적인 구조에 애를 먹게 되었다. 그 장면을 고쳐보려는 많은 시도 끝에, 나는 공연을 위해 내가 할 수 있는 최선을 다해야만 했고 이에 따라 결국 나의 동료들에게 도움을 요청했다. 내 마음의 한편에서는 학생들과의 브레인스토밍 단계에 머물고 싶었다. 그것이 안전하다고 느껴졌고, 자연스럽게 창의적이라고 느꼈기 때문이었다. 그러나 이 프로젝트의 연출가 중 한 명으로서, 학생들이 공연과정의 마지막 지점에 성공적으로 도달하게 해주는 것은 궁극적으로 나의 일이었다. 내가 자존심을 버리고 문제를 해결하는 데에만 집중하자, 나는 그 장면을 성공적으로 만들어줄 수 있는 엄청난 티칭아티스트 팀 전체를 활용할 수 있다는 것을 깨달았다. 나를 불안감으로 뒤흔든 그 최종 작품에 대한 압박은 왜 생겨난 것일까? 남들이 예술가로서의 나를 평가할 것이라는 두려움 때문이었을까? 만약 당신이 수업에서 실패하더라도, 당신은 그다음 날 더 잘할 수 있는 기회를 얻게 된다. 그러나 공연에서 어떤 장면이 실패한다면, 사람들은 종종 예술가들과 그들의 창조적 리더십에 대해 판단하곤 한다. 아마도 내 문제 해결력을 마비시킨 것은 판단받는다는 두려움이었을지도 모른다. 결국 데이비드의 도움으로 몇 가지를 개선했고, 그 장면은 마침내 성공적으로 진행되었다.

'제3의 공간' 철학이 어려웠던 두 번째 순간은 고안하는 과정이 한창 진행되었을 때 찾아왔다. 고안 과정의 난제는 바로 브레인스토밍 단계에서 최종 선택

단계로 전환하는 시점을 알기가 어렵다는 것이다. 『도약하기: 힘을 부여하는 연극Making a Leap: Theatre of Empowerment』에서, 세라 클리퍼드Sara Clifford와 안나 헤르만Anna Herrmann은 공동창작 작업의 연출가들에게 리허설 과정의 브레인스토밍 단계와 공연 단계 사이에서 목적을 지니고 투명하게 전환할 것을 독려한다(Clifford and Herrmann, 1999: 162). 연습 과정의 어느 지점에서 나는 앙상블이 이제 공연과정으로 나아갈 준비가 되었다는 강한 느낌을 받았다. 열린 결말을 지닌, 즉흥극에 기반을 둔 작업을 매일 지켜보는 것은 흥미로웠으나, 나는 "어떤 목표를 위해? 무엇을 위해 이 재료들을 모두 생성하고 있지?"라는 의문이 들었다. 나는 어느 날 우리의 일일 회의 자리에서 이 고민을 꺼냈다. 그 시기에, 우리는 모두 극장의 여러 프로젝트 작업을 하고 있었고 그 작업 중 어느 하나에 시간을 더 쏟아붓는 것은 거의 불가능했다. 우리가 고안한 작품은 보다 세밀한 검토가 필요했고, 데이비드는 나의 조언을 받아들여 며칠 후에 최종 공연으로 우리를 멋지게 안내해줄 계획표를 들고 돌아왔다. 그가 우리 공연의 윤곽을 잡아주자마자, 나는 작품이 어느 방향을 향해 가고 있는지에 대해 우리 모두가 더 확실한 이해를 갖게 되었다고 느꼈다. 학생들과 티칭아티스트들은 마침내 공통의 비전을 향해 협력할 수 있었다. 하나의 팀으로서 우리는 우리 작업에서 프락시스를 활성화시킨 것이다. 어떤 이야기를, 왜 말하고자 했는지에 대한 명확한 이해는 우리가 연극을 어떻게 앞으로 나아가게 할지를 깨닫게 해주었다.

티칭아티스트 앙상블의 멤버로서 이 순간은 내게 매우 힘들었다. '피플스 라이트 앤 띠어터'에 오기 전에, 나는 언제나 고안된 작품을 혼자 연출했다. 나는 전체 작품을 총괄하는 연출자로 있는 것에 익숙했던 것이다. 이번 과정에서 나는 더 보조적인 역할을 맡았기에, 우리 리허설의 다양한 단계들을 조정하는 것은 나의 일이 아니라고 느꼈다.

왜 나는 이 제안을 우리의 작업과정 중에 할 수 있었을까? 데이비드는 나의 상사였고 이 프로젝트의 공식적인 연출자였다. 전통적 제작 과정이었다면, 나의 역할은 연출자의 지시를 따르는 것이었을 것이다. 모든 연극 제작과정과 마찬가지로, 언제 리더의 역할을 하고 언제 지원군의 역할을 할 것인지를 아는 일

은 쉽지 않다. 그것이 가능했던 것은 바로 '피플스 라이트 앤 띠어터'에서는 앙상블 기반의 철학이 있었고 또한 우리가 '제3의 공간' 철학 이면에 자리한 평등주의를 받아들이고 있었기 때문이며, 나는 과정에 대한 나의 생각을 공유해도 된다는 동력을 느낄 수 있었다. 데이비드와 나는 매우 열려 있고 솔직한 관계를 유지하고 있었다. 이러한 신뢰 덕분에, 우리의 논의는 우리 각자의 개인적 문제가 아닌, 학생들의 필요나 프로젝트의 목표에 초점을 두고 진행될 수 있었다. 우리는 여러 프로젝트를 함께해왔고 교사이자 예술가로서 서로를 굉장히 존중하고 있었다. 나의 제안이 비판이 아니라 작품을 앞으로 나아가게 하기 위해 어떻게 할 것인가를 명확히 할 필요가 있다는 관찰이었으므로, 데이비드는 나의 아이디어에 귀를 기울여주었다. 나는 그가 나의 제안을 받아주어서 감사했고, 우리의 연극이 월등히 잘 진전되는 것을 보며 행복했다.

티칭아티스트 집단과 협력적으로 작업하는 과정은 다른 모든 공연제작 과정처럼 롤러코스터를 타는 것과 같다. 경험이 많은 티칭아티스트로서, 나는 드라마에 기반을 둔 교육관이야말로 학생들이 탐구하고, 발견하고, 창조할 수 있게 해주는 민주적이고 평등한 학급을 만드는 데 가장 좋은 방법 중 하나라는 나의 철학을 굳건하게 믿고 있다. 과정과 결과의 연속선상에서, 공동창작으로 고안하는 작업은 그 스펙트럼의 양 끝을 모두 존중하고 고려해야 한다. 이 프로젝트에 참여하는 개인이자 티칭아티스트 그룹으로서 우리는 협력적으로 과정 단계의 아름다움을 수용했고, 공연 단계로 나아가면서는 우리의 핵심 철학으로 되돌아갔다. 우리는 좌절의 순간들과 명확성의 순간들을 통해, 필요한 순간에 서로에게 솔직하고 서로를 지지해줌으로써 우리 학생들과 서로에게 내재된 잠재력을 드러내는 방법을 발견했다. 나는 모든 티칭아티스트들의 기록을 우리 과정의 일지에 취합했다. 우리는 매일같이 우리 활동들, 공연작품을 위해 간직하고 싶은 순간들, 학생들의 발전에 대한 생각들, 과정을 어느 방향으로 나아가게 할지에 대한 아이디어들을 기록했다. 이렇게 바쁜 날들 중에 기록된 대화는 우리가 학생들의 발전, 공연작품, 또 이러한 필요에 우리 작업을 어떻게 가장 잘 실행할 수 있을지에 대해 멈추어 서서 숙고하고, 분석하고, 중요한 결정을 내리

게 해주었다.

　프락시스를 우리의 일상으로 받아들이게 되면서, 이 티칭아티스트 그룹은 예술성, 교육, 학생 발달의 균형을 맞추는 데 필요한 성찰의 시간을 가질 수 있었다. 내가 〈나의 배경은…〉의 과정에서 배운 것은 바로 불편함의 순간들, 즉 내가 완전히 길을 잃고 헤매고 있다고 느낀 때가 우리의 과정을 가장 앞으로 나아가게 해주는 시간이 되었다는 것이다. 나는 최종 작품으로 가는 다리를 건너기 위해서 나의 과정 중심 철학을 버릴 필요가 없다는 사실을 발견했다. 오히려 나의 철학인 과정 기반의 신념들은 최종 작품의 협력적 창조를 여는 열쇠가 되어주었다. 티칭아티스트 그룹으로서 우리는 연극만들기 과정에서 학생들을 협력자로 위치하도록 했다. 그들의 말, 생각, 움직임이 최종 작품을 만들었다. 교사로서 우리가 할 일은 이런 마법과 같은 탐구가 일어날 수 있는 분위기를 조성해주는 것이다. 예술가로서 우리가 할 일은 학생들이 그들의 생각을 더 넓은 커뮤니티와 공유할 수 있는 하나의 작품으로 빚어내도록 해주는 것이다.

메건 알루츠는 오스틴에 있는 텍사스 대학교의 '시민연극과 커뮤니티 연계' 전공 조교수이다. 가르치는 과목들은 시민연극, 디지털 스토리텔링, 사회정의를 위한 연극 등이며, '청소년과 커뮤니티를 위한 드라마와 띠어터' 프로그램의 MFA 학생들을 지도하고 있다. 메건의 창작 및 학술적 관심사는 청소년들을 위한, 청소년들과 함께하는 연극으로서, 시민연극과 디지털 스토리텔링, 예술과 미디어의 연계, 연출과 드라마투르기 등이다. 현재 젠더와 인종 정의의 문제를 주로 다루는 'PIPPerforming Justice Project'라는 커뮤니티 기반 프로그램의 공동감독으로 일하고 있다. 그녀의 연구는 ≪리서치 인 드라마 에듀케이션Research in Drama Education(RiDE)≫, ≪유스띠어터 저널Youth Theatre Journal≫, ≪티칭아티스트 저널Teaching Artist Journal≫, ≪저널 오브 커뮤니티 인게이지먼트 앤 스칼라십Journal of Community Engagement and Scholarship≫, ≪TYA 투데이TYA Today≫ 등의 저명 저널들에 발표되었다. 『연극 실천 이론을 활용하기Playing with Theory in Theatre Practice』(Palgrave Macmillan, 2011)의 공동 편저자이며, 자신의 저서 『디지털 스토리텔링, 시민연극, 그리고 청소년들: 가능성을 상연하다Digital Storytelling, Applied Theatre, & Youth: Performing Possibility』(Routledge)가 출간 예정이다.

프락시스로 놀아보기: 청소년들의 목소리를 역사 속에 담기

> 우리는 우리 부모님보다 더 나아지기를 희망한다.
> 희망. 희망. 희망…(Alrutz, Reitz-Yeager and Brendel Horn, 2008).

이것은 시작에 불과했다. 그리고 내가 3, 4학년 학생들과 함께 아프리카계 미국인의 역사를 다루는 사회교과 단원의 확장으로 일련의 디지털 스토리들을 준비하고, 공연하고, 생산하는 몇 개월 동안 이 대사는 내 머릿속에서 반복되어 떠올랐다. 이 작품을 위해, 몇 명의 어린이들이 우리가 임시로 만든 녹음 스튜디오에서 마이크에 대고 그들의 이야기를 노래했다. 녹음된 이야기 전체는 나중에 디지털 스토리를 위한 보이스오버voiceover가 되었으며, 이 작업의 경우 학

생들은 시적이고 개인적인 이야기들을 스틸 사진 및 배경 음악과 함께 편집하여 1분짜리 디지털 영화나 공연 콜라주로 꾸몄다.

티칭아티스트로서 나의 현재 작업은 학교와 커뮤니티들에서 중시되는 이야기와 경험들을 다양화하기 위한 노력의 일환으로 디지털 스토리텔링(Lambert, 2009, 2010 참조)과 시민연극을 결합하고 있다. 나는 기술에 대한 청소년들의 흥미와 연계하고, 단순히 소비하기만 하는 것이 아니라 그것이 오늘날의 청소년들에게 어떤 의미가 있는지에 대한 아이디어들을 표현하기 위한 도구로서 그들이 참여하도록 해주는 디지털 스토리텔링에 전념하게 되었다. '확장된 연구 교실Extended Research Classroom(ERC)'이라는 프로젝트를 위해, 나는 트레이시 라이츠Traci Reitz, 엘리자베스 브렌들 혼Elizabeth Brendel Horn, 제니퍼 애덤스Jennifer Adams, 빅터 랜들Victor Randle 등이 포함된 티칭아티스트 팀과 함께 작업했다. 우리는 아프리카계 미국인의 역사에 대한 사회교과 단원에서 창의적 글쓰기, 연극 고안하기, 디지털 스토리텔링을 결합하여 유색인종 학생들이 적극적으로 과거를 표현하도록 하고 새로운 이야기를 구축할 수 있는 과정이 되도록 했다. 학생들이 로자 파크스Rosa Parks, 마틴 루터 킹 주니어Martin Luther King Jr., 버락 오바마Barack Obama와 같은 유명한 아프리카계 미국인의 삶을 연구하는 동안, 우리는 공연과 미디어 도구들을 사용해 이 인물들이 왜 역사적 관점에서 중요한가에 대한 것뿐 아니라, 이러한 역사가 학생들의 삶과 어떻게 관련되어 있는지를 생각해보도록 했다. 그 결과로 만들어진 디지털 엽서, 디지털 스토리, 녹음된 인터뷰들은 디지털 장면들이 되었고, 우리는 그것들을 〈더 나은 미래를 바라며Hoping for a Better Future〉라는 제목의 30분짜리 디지털 비디오로 편집했다.

이 프로젝트는 우리가 의도한 여러 목표를 달성하기는 했으나, 한편으로는 프락시스에 대한 우리의 접근이 역사에서 가치 있게 여겨지는 사람들과 대상들을 확장시킬 수 있는 다각적인 방식들에 대한 의문도 제기했다. 학생들의 산 경험을 교실로 불러들임으로써, 그리고 학생들이 그들의 이야기를 유명한 아프리카계 미국인 지도자들의 '공식적' 역사와의 대화 속에 배치하도록 도움으로써, 나는 청소년들이 역사에 참여하는 방식을 바꾸고 있다고 믿었다. 결국 우리는

창의적 선택의 내용 및 '질'에 대한 책임 있는 표현과 대화를 만들어낸다는 개념에 대해 성찰하면서, 사회수업 교실과 교육과정을 민주화하고 있었다. 여러 해가 지나 이 프로젝트를 재검토하면서, 나는 ERC 내에서 프락시스를 향한 나의 접근에서 놓쳤던 연결고리들을 깨닫게 되었다. 성찰적 실행과 청소년들의 목소리를 역사에 담고자 했던 우리의 노력에도 불구하고, 우리는 궁극적으로 청소년들이(그리고 그들의 경험이) 역사에서 의미가 있는지 또는 어떻게 의미가 있는지 여부를 결정짓는 보다 큰 맥락과 사회구조와 항상 연계하지는 못했던 것이다. 이 사례에서, 나는 ERC 프로젝트의 여러 단계에 대해 성찰하고, 티칭아티스트 프락시스에 대해 비판적으로 연계하는 접근을 정리해보고자 한다.

프락시스로 놀아보기: 티칭아티스트 교육관에서의 행위와 성찰

시민연극 학자 헬렌 니콜슨은 프락시스를 행위와 성찰을 통합하는 역동적인 과정이라고 묘사하고 있고(Nicholson, 2005), 교육가 파울로 프레이리는 프락시스를 세계를 변혁하기 위한 과정이라고 강조하고 있다(Freire, 1993). 성찰적 티칭아티스트로서, 나는 의식적으로 나의 사고(인식과 안목을 구축하기)와 행위(실행과 공연 만들기)에 대해 성찰하고 수정함으로써 나 자신만의 교육학적 프락시스로 작업한다. 그럼으로써 나의 실행을 개선하고 조금이라도 청소년들의 삶을 향상시키고자 하는 것이다. 나아가, 나는 학생들 스스로의 능동적이고 성찰적인 공연 실행을 지원해주는 방식으로 학생들을 참여시키는 것을 목표로 삼는다.

ERC의 초반에, 나는 포괄적이고 참여적인 교수법을 개발하는 데 집중했다. 우리 티칭아티스트 팀은 두 명의 학급교사들과 함께 협업했다. 우리는 학생들이 그들의 삶을 반성할 수 있을 뿐만 아니라 디지털 스토리텔링 과정 안에서 그들의 창의적 선택에 대해 성찰할 수 있도록 함께 지원했다. 이를 위해 프락시스는 우리의 교육학적 과정의 기반이 되었다. 티칭아티스트 팀은 행위와 성찰의 순환적 과정에 참여했고, 이는 우리의 실행이 학생들의 흥미, 경험, 연구에 반응하도록 유지해주었다. 우리가 매일 하는 활동들의 대부분은 학생들과의 경험

에 직접적으로 반응하면서 발전했다. 매번의 디지털 스토리텔링 수업 전반에 걸쳐, 나는 학생들의 희망이나 더 나은 미래를 향한 욕구와 같이 그들의 작업에서 반복적으로 나타난 주제는 물론, 가족, 차, 자연과 같은 개인적 흥미에 대한 그들의 반응을 유념하며 기억했다. 또한 나는 학생들이 어떻게 연극 게임과 몸풀기 활동에 참여했는지에 대해서도 성찰했는데, 예를 들면 경쟁요소가 학생들의 동기에 (긍정적으로 또한 부정적으로) 영향을 미쳤던 지점이나, 다양한 활동의 구조가 어떻게 학생들의 스토리텔링과 협업 능력에 도움이 되었는지 같은 것이었다. 우리가 한 팀으로서 학생들의 아이디어와 능력에 대해 주목했기에, 우리는 학생들이 그들의 개인적 이야기와 경험들을 학교에서 학습한 역사에 기초한 이야기들과 연계할 수 있도록 도울 수 있었다. 학생들의 작업과 우리 스스로의 실행 과정에 대한 정기적인 성찰은 우리가 학생들과 함께 만들어가는 프로젝트의 형성에 직접적으로 영향을 주었고, 우리가 수업에서 탐구한 내용, 학생들의 동기를 부여하고 학생들의 참여를 안내한 방법들도 포함할 수 있었다.

ERC 작업 전반에 걸쳐, 티칭아티스트 프락시스를 향한 우리의 접근에 대해 내가 몹시 고무되었던 것이 기억난다. 나는 참여자들과 함께 우리의 작업을 성찰하고, 또 우리의 교육관을 발전시키고 수정하는 데 우리가 투자한 시간의 양에 큰 영감을 받았다. 프락시스를 둘러싼 우리의 의도 또한 내가 학생들과 연결되어 있고 책임이 있음을 느끼는 데 도움을 주었다. 학생들은 언제, 그리고 어떻게 우리의 실행이 그들의 아이디어에 반응하는지(또는 반응하지 않는지)를 알아차렸으며, 우리의 창작과정의 접근방법에 대한 그들의 생각을 언제나 기꺼이 공유했다. 동시에, 작업에 대한 학생들의 책임감이 전환되는 것이 보였다. 프로젝트가 진척될수록, 학생들은 각 회차마다 더 준비되고 더 노력하는 모습을 보였다. 그들은 가끔은 지루하기 짝이 없는 디지털 스토리의 편집 과정 전반에 걸쳐 계속 집중했고, 그들의 프로젝트에 대한 형식과 내용 문제에 대해 진지하게 토론했다. 그 순간, 나는 티칭아티스트 프락시스를 향한 우리의 접근이 반응적이고, 책임 있고, 참여적이라는 확신을 가질 수 있었다.

학생들의 프락시스 지지하기: 청소년들의 목소리를 역사 속에 담기

나는 또한 학생들의 프락시스를 염두에 두고 이 프로젝트를 시작하기도 했다. 나는 학생들이 학교에 기반을 둔 사회교과 교육과정 내에서 그들 자신(그들의 삶, 이야기, 이미지, 관점 등)을 찾아내고 자신들의 자리를 찾을 수 있도록 해주는 성찰적이고 생성적인 틀을 만들어주고자 했다. 우리 티칭아티스트 팀은 학생 그룹을 창조적 행위와 개인적 성찰을 반복하는 과정으로 안내했다. 우리는 학생들이 그들의 역사 교육과정에 대해 연구하고 반성하도록 초대했으며, 그 교육과정을 그들 스스로의 경험과 관련짓도록 했고, 그 후에는 디지털 사진, 신체화된 이미지 작업, 이야기 쓰기를 포함한 다양한 예술적 작품을 만들고 성찰하도록 했다. 특히 학생들은 그들의 신체를 활용하여 아프리카계 미국인 지도자들의 연구에 대한 신체적 이미지를 만들어내었다. 학생들은 이야기 만들기 활동과 즉흥극 연습에 참여하여 그들이 학습한 것과 연계되는 그들의 삶의 순간들에 대해 반성했다. 이러한 신체적이고 언어적인 성찰 기법들을 통해, 학생들은 가치 있는 지도자를 만드는 특질들과 함께 특정 개인들을 역사에서 중요한 인물이 되게 하는 것이 무엇인지에 대해 고민하고 토론했다. 이러한 각각의 성찰적 실행들의 상당수는 동시에 창작 행위이기도 했으며, 학생들이 우리의 디지털 스토리텔링 작업의 방향을 제시하는 주요 주제들을 명명하고 이를 시각적으로 표현할 수 있도록 이끌어주었다. 심도 있는 개인 작업과 그룹 작업은 학생들의 창조적 프락시스의 기반이 되었다. (학생들이 그들의 디지털 스토리텔링 과정 안에서 행위와 성찰을 어떻게 통합했는지에 대한 예시는 다음의 표를 참고하기를 바란다.)

우리 작업과정의 이 단계에서, 나는 학생들의 프락시스를 둘러싼 우리의 의도에 매우 고무되었다. 우리는 학생들이 역사 기반 학습의 맥락 안에서 새로운 작업을 만들고 그들 자신과 그들의 창조적 실행에 대해 성찰하도록 안내하고 있었다. 학생들은 의욕적으로 작업에 참여했고, 우리의 수업에 기꺼이 그들의 개인적 이야기, 경험, 관점을 가져와주었다. 그들은 그들 자신의 삶과 학교 교

육과정상의 더 '공식적'인 일대기 사이의 유사점에 대해 성찰했다. 학생들은 자신들의 창작 디지털 자료 및 공연 자료들을 개발하면서 자신들의 삶을 포함한 방식으로 학교가 인정한 역사들을 기록한 것이다. 내 생각에는 학생들의 프락시스가 역사와 교육과정에 대한 전통적 접근을 보다 확장하는 데 효과적으로 작동했다고 보인다. 그리고 이는 '역사 만들기'에 청소년들이 참여할 수 있는 성찰적 틀을 제공해주었다.

학생들의 창작 과정의 프락시스 요소	학생들의 창작 작업에 대한 묘사
성찰(부분적 창작 행위와 함께)	다양한 드라마 기법을 사용하며, 학생들은 아프리카계 미국인의 역사에 대한 그들의 연구와 교실에서 학습한 주제들을 분석하고 논의했다. 이러한 성찰로부터, 학생들은 그들의 첫 번째 디지털 프로젝트에서 탐구할 주제를 결정했다. 그것은 '희망'이었다.
창작 행위(자기 자신에 대한 부분적 성찰과 함께)	학생들은 희망에 대한 생각을 시각적으로 표현했다. 그들은 자기 자신의 희망 중 하나를 의미하는 디지털 이미지들을 포착하고 편집했다. 희망에 대한 그들의 감정을 성찰하면서, 학생들은 희망과 관련된 디지털 이미지들을 만들었다. 이러한 이미지들은 디지털로 변환된 자신들의 사진들을 포함했는데, 멋진 스포츠카를 탄 모습, 가족이나 종교지도자와의 모습, 해변이나 산처럼 다양한 휴양 풍경 속의 모습 등이 포함되었다.
성찰(자신과 타인의 창작 행위에 대해)	이어서 학생들은 그들의 작업에 대한 비공식적 발표를 하며, 전체 그룹에게 왜 그리고 어떻게 디지털 이미지가 그들의 희망을 나타내고 있는지를 설명했다. 예를 들어, 몇몇 학생들은 자신이 멋진 스포츠카에 탄 모습은 미래에 경제적인 성공을 바랐기 때문이라고 했다. 한 여학생은 오바마가 대통령이 되고, 그녀의 아버지가 교도소에서 나오길 바란다고 했다. 　이 단계에서, 우리는 학생들에게 희망에 대해 그들 스스로가 내리는 정의를 성찰해보도록 했다. 이는 성공과 돈 사이의 관계뿐 아니라, 욕구와 희망 사이의 관계에 대한 메타성찰meta-reflection로 이어졌다.

| 창작 행위(부분적 성찰과 함께) | 학생들은 그들 작업의 특정 부분에 대한 질문과 함께, 희망이라는 주제에 대한 전반적인 질문들에 대답했다. 그들의 피드백에 대해 성찰하면서, 학생들은 자신들에게 희망이 무엇을 의미하는지를 명확하게 명명하기 위한 짧은 해설voiceover을 추가하거나 언어적 텍스트를 추가하기 위해 디지털 이미지를 편집했다. |

선의의 프락시스로는 충분치 않을 때

ERC에서 성찰적이고 반영적인 실행에 대한 나의 헌신에도 불구하고, 프로젝트가 끝난 후 나는 이 프로젝트에서 프락시스에 대한 나의 접근에서 몇 가지 문제점들을 볼 수 있었다. 학생들의 산 경험을 교실에서 끌어내고 그것을 공식적으로 인가된 역사들과 나란히 위치하도록 하는 것과 같은 포괄적인 교육적 목표에 대한 나의 포커스에 다소 한계가 있었고, 따라서 역사를 (다시) 만드는 것에 참여하고자 했던 우리의 목표 역시 제한되었음을 알 수 있었다. 여러 측면에서 (학생들의, 그리고 나 스스로의) 프락시스에 대한 나의 접근법은 우리 프로젝트의 형식과 내용을 통해(마찬가지로 역사의 형식과 내용에서), 권력이 그 속에서 어떻게 작동하고 기능하는지에 관해 청소년들을 연계하는 데에 실패했다. 우리는 우리 개인적 이야기들의 책임 있는 표현에 대한, 또 외부의 관객에게 우리의 경험을 보여주고 말하는 것이 어떤 의미가 있는지에 대한 성찰을 하는 데 상당 부분을 할애했다. 우리는 또한 학생들의 산 경험이 역사의 경험들과 어떻게 만나고 어떻게 어긋나는지에 대해서도 성찰했다. 불행하게도, 우리의 대화와 성찰은 인종차별이나 성차별, 다른 숨은 교육과정들과 같이 학생들의 산 경험과 그들이 학습하는 역사에 직접적으로 영향을 주는 비판적이고 시스템적인 맥락들은 거의 언급하지 않았다.

웬디 헤스퍼드Wendy Hesford는 비판적 교육학자 헨리 지루Henry Giroux를 인용하여, 비판적 교육학은 "학생들이 그들의 자기 위치self-positioning와 세계관의 한계를 인지하고 [⋯] 권력 담론에 묻히는 것이 아니라 그에 대한 비판적 의식을 개

발하도록 도와야 한다"라고 주장한다(Hesford, 2009: 60). 다른 말로 하면, 청소년들의 목소리를 역사의 맥락에 배치하는 티칭아티스트 작업만으로는 충분치 않다는 것이다. 공연의 프락시스를 위한 비판적 접근은, 구체적으로 역사를 만들고 공연하는 것이 어떻게 과거, 현재, 미래와 우리의 관계를 형성하는지에 대한 지식 생산을 둘러싼 학생들(그리고 우리 자신)의 의식consciousness의 명확한 발달을 필요로 한다. 우리의 디지털 스토리텔링 프로젝트가 청소년 경험의 가치를 인정하고 교사와 학생들 사이의(그뿐 아니라 역사/지식의 구축과 전수에 관한) 전통적인 힘의 역학을 흔들어 놓았지만, 나는 어떻게 학생들의/우리의/나 자신의 정체성 표식—인종, 계층, 성별과 같은—이 개인적 이야기, 역사, 넓게는 권력 구조를 구축하며 또 그것들에 의해 형성되는지에 관해서는 거의 논의하지 않았다. 내가 학생들에게 강조했던 성찰의 유형과 '질'은 제한적인 접근, 즉 역사에 대한 관점과 비평만을 제시했다. 프락시스에 대한 우리의 접근은 역사, 즉 과거와 현재에 대한 공식적 이야기들이 어떻게 만들어지고 강화되거나, 혹은 그것이 궁극적으로 우리 자신과 우리를 둘러싼 세계에 대한 우리의 이해를 형성하는지에 관한 성찰은 포함하지 않았던 것이다.

비판적으로 연계된 프락시스

비판적 교육가 조 킨첼로Joe Kincheloe는 "교사들이 교육관을 형성하는 매 순간마다 그들은 동시에 정치적 비전을 구축하는 것이다"(Kincheloe, 2004: 9)라고 주장한다. 다른 말로 하면, 우리 티칭아티스트 프락시스의 과정과 결과(형식과 내용)는 바로 공식적이거나 가치 있는 지식으로 취급될 이야기들이 무슨 이야기이고 누구의 이야기인지를 구체화한다는 것이다. 이는 또한 교실에서 의미와 권력이 어떻게 만들어지고 어떻게 공유되는지도 구체화한다. 만약 내가 누구의, 무슨 이야기들이 전체 역사에서 나타나는지를 진심으로 바꾸고 확장하고 싶다면, 나는 우리의 창작 공간에서 공연되는 대안적인 역사를 개발하고 기록하고 퍼뜨리는 새로운 방법을 생각해내야만 할 것이다. 나는 비판적 공연 프락

시스critical performance praxis를 향해 작업해나가야 할 것이다. 이것이 우리가 바꾸고자 하는 바로 그 관습과 가치를 형성하는 권력 구조에 주목하는 행위와 성찰의 창작 과정인 것이다.

이 프로젝트와 프락시스에 대한 나의 검증되지 않은 아이디어들에 대해 성찰하는 것은 내가 비판적 맥락과 개인적 성찰 사이의 관계에 대해 더 깊이 탐구하게 하는 기회가 되었다. 현재 나는 디지털 스토리텔링 프락시스가 우리 자신과 다른 이들의 역사를 단순히 표현하거나 확장하는 것이 아니라 어떻게 비판할 수 있는지에 주목하고 있다. 나는 나 스스로의 정체성과 특권이 프락시스를 향한 나의 접근을 어떻게 형성하는지에 점점 더 관심을 두고 있다. 또한 나는 학생들의 개인적 이야기들을 역사의 맥락 속에 배치하는 것에 수반되는 추가적인 책임의식에 대해서도 고려하고 있다. 나는/우리는 또 어떤 다른 방법으로 비판적 공연 프락시스를 활용하여 왜 그리고 어떻게 특정 이야기들(그들의 이야기들)이 애초부터 이러한 역사에서 배제되는지를 다룰 수 있을까?

이제 앞을 내다보며, 나는 역사와의 비판적 연계가 어떻게 청소년들과 다른 소외된 사람들의 대안적 역사의 영향력과 파급력을 넓힐 수 있을지에 대해 상상해보고자 한다. 나는 나의 교육관과 실행을 책임감을 지니고 재고해보고자 한다. 나는 단순히 프락시스를 실행하기보다는 비판적 공연 프락시스를 실행하고자 한다.

나의 머릿속에 울리는 청소년들의 목소리가 또 들린다.

희망. 희망. 희망.

이것은 단지 시작일 뿐이다.

크리스티나 마린|Christina Marín

크리스티나 마린은 매사추세츠 주 보스턴에 소재한 에머슨 칼리지 연극교육학과의 조교수이다. '억압받는 이들의 연극', 교육으로서의 드라마, 연극에서의 인권, 현대 교육의 이슈들, 질적 연구 등을 가르치고 있다. 국제적인 '억압받는 이들의 연극' 실천가로서 미국은 물론 싱가포르, 컬럼비아, 터키, 남아프리카공화국 등에서 워크숍을 진행하고 논문을 발표했다. 그녀의 논문들은 ≪젠더 포럼Gender Forum≫, ≪스테이지 오브 디 아트Stage of the Art≫, ≪유스띠어터 저널Youth Theatre Journal≫ 등의 학술지에 발표되었고, 『성장 중인 어린이들: 교육과정으로서의 놀이에 대한 비판적 에세이들Children under Construction: Critical Essays on Play as Curriculum』(Peter Lang, 2010), 『청소년과 억압받는 이들의 연극Youth and Theatre of the Oppressed』(Palgrave Macmillan, 2010) 등의 책에도 필자로 참여한 바 있다.

'리데라스고Liderazgo'[42]의 실행: 드라마 프락시스와 라티노 리더십의 교차점

2006년에 나는 미국 히스패닉 리더십 기관United States Hispanic Leadership Institute (USHLI)에서 "사회 변화를 위한 라티노 연극"이라는 제목의 프로그램 세션을 이끌어달라는 초대를 받았다. 시카고에 위치한 이 교육 리더십 기관은 전국 단위의 컨퍼런스를 주최하여 라틴계 청소년들에게 중요한 능력을 배울 기회를 제공한다. 여기에는 그들의 커뮤니티 내에 정치적 기구를 조직하기, 취업을 위한 면접 능력, 그들의 교육을 위한 장학금 지원 등과 같은 것들이 포함된다. 내 수업 세션을 통해 그들이 기대한 것은 배우들과 대본을 활용하여 라틴계 커뮤니티에 영향을 주는 사회정의 문제들을 연극으로 묘사하는 전통적, 상연적 방식의 연극이었다.

42 스페인어로 '리더십'을 의미한다.

그 무렵, 나는 막 호세 카사José Casa의 에스노드라마ethnodrama 〈14〉를 애리조나 주 피닉스에서 연출했고, '에스노연극ethnotheatre과 사회정의를 위한 연극'을 주제로 한 뉴욕대학교 포럼에 참여하고자 연극의 발췌본을 준비 중이었기에 USHLI의 대상 관객들에게 아주 잘 맞겠다고 생각했다. 이 연극은 인터뷰와 조사에 기반을 두어 만든 독백을 통해 미국-멕시코 국경을 둘러싸고 논란이 많은 이중 국적의 이민 문제들을 조명하는 것이었다. 나는 라틴계 여학생 배우가 여러 개의 독백을 연기하도록 연출했고, 우리는 컨퍼런스에 참석하기 위해 시카고로 이동했다.

그 프로그램은 매우 호평을 받았다. 참석자들은 관객석에 앉아 연극을 관람했고, 연극이 끝나자 박수를 보내었으며, 연극이 끝난 후 사회정의 문제들에 대해 활발하게 토론하기도 했다. 그런데 나는 왜 무엇인가가 빠졌다는 느낌을 받았을까? 이 프로그램에서 부족한 것은 무엇이었을까? 작품의 연출가로서, 나는 관객들이 연극을 보고 반응하는 모습을 관찰할 수 있었다. 그들은 연극에 몰입해 있었는가? 그렇다. 하지만 그들의 수동적인 위치는 그들이 그 순간에 어떠한 영향을 주지도 받지도 못하게 막고 있었다. 우리는 그 이슈들에 대해 이야기를 할 수는 있었지만, 나는 그들이 말뿐이 아닌 행위에 더욱 깊이 참여할 수 있게 되기를 바랐다. 나는 무엇이 보다 나은 방법이 될 수 있을까에 대해 성찰하고, 그 기관의 다음 해 컨퍼런스를 주관하는 담당자들에게 제안을 해야 할 필요가 있었다. 연극을 공부했던 나 자신의 경험이 성찰의 양식이 되어주었고, 나는 라틴계 연극교육가로서 나의 성장에 무엇이 가장 영감을 주었던가를 되돌아보았다.

박사과정 동안, 나는 아우구스또 보알의 '억압받는 이들의 연극Theatre of the Oppressed' 기법을 접했고 이 작업이 파울로 프레이리의 해방적, 교육적 이론과 실천에 근거하고 있다는 것을 발견하게 되었다. 사람들은 누구나 자신의 세계에 대해 성찰할 힘을 지니고 있으며 그 세계를 변화시키기 위해 행동할 수 있다는 프레이리의 주장에 대해 보알은 그 가능성을 인식하여 '억압받는 이들의 연극' 기법들을 개발했다. '억압받는 이들의 연극'을 통해 우리는 프락시스적 접근

을 연계할 수 있었고, 연극을 활용하여 세상의 현재 모습에 대해 성찰하고 그것을 우리가 바꾸고자 하는 모습으로 변혁할 수 있도록 했다. 나의 방식으로 표현한다면, 프락시스는 우리가 참여하는 행위들 사이에 공생하는 관계로서, 대화를 통해 이러한 행위들에 대한 비판적이고 이론적인 성찰이 뒤따르며 그 성찰의 결과로서 우리가 추구하는 행위들로 귀결되는 것이다. 이러한 이론과 실행 사이의 상관관계를 통해 우리는 우리가 사는 이 세상에서 우리의 존재 목적에 대한 고양된 자각을 얻게 된다. 프락시스를 통해 우리는 우리 스스로의 교육의 적극적인 동력이 되고, 사회적 변화를 위한 촉매제가 되어간다.

시카고에서의 경험에 대해 성찰하면서 나는 대학원 과정 동안 내가 참여했던 '억압받는 이들의 연극' 작업이 그 컨퍼런스의 참석자들에게 더 적합할 것이라고 깨닫게 되었다. 왜냐하면 연극적 행위에의 몰입을 통해 그들의 커뮤니티에서 중요하다고 판단되는 이슈들을 제기하고 다룰 수 있기 때문이다. 프레이리와 보알의 저서에서 내가 얻었던 변혁적 통찰의 기회를 그들에게 제공하는 데 있어서 이러한 대화적인 틀 안에서 이론과 실행에 참여하는 것보다 더 나은 방법이 무엇이 있겠는가? 그리고 운 좋게도 나는 내가 그 방법을 새롭게 재창작하지 않아도 된다는 것을 깨달았다. 나는 이미 작업할 수 있는 모델이 있었다. 2002년에, 나는 마이애미에서 열렸던 전국 라틴인종 위원회National Council of La Raza's(NCLR)[43] 산하의 '리데레스 청소년 리더십 정상회담'에서 연극 워크숍을 발제하는 제안서를 제출한 적이 있었다. 이 연례회담의 목표는 USHLI의 목표와 매우 비슷했는데, 리더십과 팀워크 능력을 제공하고, 커뮤니티 참여와 권한 부여의 제고 방안을 논의하며, 전국의 다른 라틴계들과 네트워크를 형성하는 것 등이 포함되었다. 나의 프로그램의 제목은 "여러분은 지금 보는 이미지를 바꿀 수 있나요?: 아우구스또 보알의 이미지 연극을 사용하여 정체성 문제에 관한 라

43 미국 내에서 가장 규모가 큰 라틴계 민족들의 교육과 인권을 옹호하는 비영리 기관. La raza는 인종, 혹은 민중을 지칭한다.

틴계 청소년들의 대화를 만들어내기"라는 것이었다. 이 워크숍은 라틴계 청소년들의 정체성 구축을 탐구했고 나의 논문 연구의 초석이 되었다.

'라티나Latina'로서, 나는 이 프로그램에서 대상 관객들이 흥미를 가질 수 있는 분위기를 조성하고 싶었다. 내가 과거에 참여했던 수많은 학술적, 전문적인 컨퍼런스들은 대부분 배타적이고 다양한 인종 구성이 부족하다고 느껴졌으며, 이는 이제 막 고등교육과 직업전선에 입문하고자 하는 유색인종의 청소년들에게 중요한 의미를 지닌다고 생각했다. 나는 '리데레스 회담'의 젊은 라틴계 청소년들이 내가 과거 다른 컨퍼런스에서 절대로 경험해보지 못했던 방식으로 자신들이 환영받는다고 느끼기를 바랐다. 나는 또한 연극 게임을 하도록 하기 위해서는 청중들의 몸을 풀어주어야만 한다는 것도 깨달았다. 따라서 참석자들이 들어오면서 나는 CD 플레이어의 전원을 켜고 프로엑토 우노Proyecto Uno의 노래인 「라티노스Latinos」의 볼륨을 높였다. 이 도미니카계 미국인 메링랩merenrap 그룹의 리듬은 메렝게merengue,[44] 랩, 테크노, 댄스 홀 레게, 힙합 등의 음악이 어우러져 있었다. 자리에 앉은 참석자들 중 일부는 혼란스러운 표정을 지은 반면, 다른 이들은 이 수동적인 상태를 거부하며 가볍게 복도에서 비트에 맞추어 움직이며 시작 시간을 기다렸다. 나의 목표는 이 청소년들이 그들의 진심 어린 신체적·정서적 정체성을 이 세션에 가져오는 것이었으며, 그 목표는 잘 되어가는 것 같았다. 이 회담에서도, 그들이 참석한 대부분의(전부가 아니라면) 다른 세션에서 그들은 꼭 전통적 교실에서처럼 앞에 선 발표자를 보고 앉아 있어야 했고, 발표자들은 대개 그들이 제일 정통한 전문지식의 내용을 PPT를 통해 강의식으로 공유했다. 나는 우리가 전통을 깨고 우리 식으로 해보기를 원했다. 나는 맥신 그린의 "[우리의 워크숍은 언제나 불완전한 대화를 하고 있는 청소년들의 또렷한 목소리로 울려 퍼져야만 하며, 대화가 불완전한 이유는 언제나 더 발견할 수 있는 것이 남아 있으며 더 말할 것이 남아 있기 때문이다"(Greene, 1995: 43)

44 카리브 해풍의 활기찬 춤. 또는 그 춤곡.

라는 제안에 영감을 받았다. 이렇게 많은 청소년들에게 익숙한 전통적이고 일방적인 교육학에서 탈피하기 위해, 우리는 함께하는 작업을 통해서 의미를 공동으로 구축할 수 있는 공간을 열어주어야만 했다.

우리는 여러 가지의 연극게임을 통해 청소년들이 자리에서 일어나 방안을 돌아다니게 만들며 몸을 풀었다. '이미지 연극Image Theatre'45 기법들을 통해 우리는 오늘날 세상이 라티노의 정체성에 부정적인 고정관념을 드리운 것들을 몸으로 표현했다. 이 젊은 라티노 리더들은 그들이 살고 있는 세계를 거침없이 읽어냈다. 그들은 많은 사람이 라티노들은 학교를 자퇴하거나, 갱단에 들어가거나, 임신하거나, 마약을 하거나, 일찍 죽을 것이라고 예상한다는 것을 알고 있었다. 하지만 그들은 그들 스스로의 목소리로 쓰고자 하는 다른 버전의 세상을 지니고 있었다. 파울로 프레이리와 도날도 마체도Donaldo Macedo가 우리에게 상기시켜주듯이, "한편으로는 학생들은 그들의 역사, 경험, 그들을 둘러싼 환경의 문화에 대해 잘 알아야 한다. 다른 한편으로는, 그들은 또한 지배층의 규범과 문화를 자신들의 것으로 만들어야만 하는데, 그래야만 그들 스스로의 환경을 넘어설 수 있기 때문이다"(Freire and Macedo, 1987: 47). 나는 '억압받는 이들의 연극'이 이 젊은 라틴계 리더들에게 이처럼 복잡한 지형을 헤쳐 나갈 수 있는 문을 열어준다고 믿는다.

이 작업의 '조율자'로서 나의 역할은 바로 참여자들이 이 과정에 주인의식을 갖는 경험을 이루어내는 것이다. 그들의 아이디어, 질문, 고민이 무엇보다 중요하다. '이미지 연극'은 참여자들이 그들의 몸을 사용해 추상적인 개념과 사실적인 투사를 신체적으로 표현할 수 있게끔 한다. 그들은 소그룹으로 협동 작업을 하여 현실 세계에 대한 이야기를 하기 위해 말없이 시각적 이미지를 만들어낸다. 마이애미 해변의 리데레스 회담에서, 참여자들은 청소년의 임신과 그로 인

45 보알의 '억압받는 이들의 연극' 접근법의 하나로서, 정지된 신체 이미지를 활용하는 기법이다. 조각상, 혹은 타블로tableau라고 불리는 정지 이미지로 표현하는 다양한 기법이다.

해 가족에서 일어날 수 있는 긴장감을 묘사하는 이미지, 갱단의 폭력성의 이미지 등을 보여주었다. 전체가 모여 이미지들을 서로 발표한 뒤, 우리는 참여자들이 본 것에 대한 대화를 진행했다. 이는 프레이리와 마체도가 묘사한 것(Freire and Macedo, 1987)처럼 세상을 읽어내는 형태의 문해력을 반영하는데, 이로써 워크숍의 참여자들은 이미지를 통해 묘사된 메시지에 대한 저마다의 인식을 공유하게 된다. 논의가 진행될수록, 참여자들은 그들이 똑같은 현상을 보고 있었음에도 불구하고 모두의 해석이 일치하지는 않는다는 것을 깨닫게 되었다. 이는 대화를 무한히 흥미롭게 만들어주었다. 그 순간 나는 이 워크숍의 제목을 상기시키며 참여자들에게 물었다. "여러분은 지금 보는 이미지를 바꿔볼 수 있나요?" 그러고는 우리는 이미 존재하는 이미지들을 다시 바꾸어보기 위해 작업했는데, 이는 그들이 정지 장면들에서 묘사되었던 억압적인 구조에 의도적이고 성공적으로 맞서 싸울 수 있는 세계를 반영하기 위한 것이었다. 고정된 것처럼 보이는 상황을 변화를 암시하는 역동적 순간들로 전환하는 것. 이러한 행동, 성찰, 변혁의 상호적인 연속성은 '억압받는 이들의 연극'의 협력적 특성에 내재되어 있으며, 프레이리가 묘사한 해방적 프락시스를 반영한다. 이 프로그램을 통해 우리는 연극을 교육적 체제로 사용하여 사회가 우리에게 주입해놓은 진부한 이미지들에 대해 성찰하고, 우리 스스로가 작가가 되어 우리 자신의 삶을 써나갈 변화된 미래를 다시 그려볼 수 있었다. 연극은 내가 이 미래를 이끌어갈 젊은이들에게 프락시스의 개념을 그릴 수 있게 해준 도구였던 것이다.

나는 그다음 해인 2003년에, 이번에는 텍사스의 오스틴에서 열린 리데레스 청소년 리더십 회담을 다시 찾아 "진짜 라티나 여성들은 일어서 주시겠습니까?: 사회 변화를 위한 연극Theatre for Social Change 기법을 활용하여 라티나 여성들이 경험하는 사회적 억압의 형태를 탐구하기"라는 제목의 프로그램을 하게 되었다. 나는 마이애미에서 청소년들이 이미지 연극에 반응하던 방식을 보았고, 더 많은 라틴계 청소년들과 함께 이러한 상호적인 형식을 더 개발하여 그들의 세계에 대한 주인의식을 갖게 해주기를 원했다. 이 워크숍은 포럼연극의 부정적 모델anti-model[46] 시나리오들을 활용했으며, 관객들에게 무대에서 제시된 부

정적인 상황들에 다양한 전략과 전술로 개입하여 현실을 새롭게 써보도록 했다. 첫 번째 시나리오인 "백인의 그늘"은 멕시코계의 두 사촌지간을 보여주었는데, 한 명은 그녀의 라틴계 정체성에 대해 더 전통적인 이해를 하고 있었고, 다른 한 명은 자기 자신에 대해 더 진보적인 이해를 하고 있었다. 장면이 진행되면서, 전통적 라틴 소녀는 그녀의 사촌이 스페인어를 잘하지 못하고, 라틴 여성답게 굴곡진 몸매를 갖지 못했으며, 스패니시 록rock en Español을 듣지 않는다는 점을 들면서 업신여긴다. 이 장면에서 두 번째 사촌을 대신하여 개입한 관객은 개성에 중시해야 한다고 반응했고, 라틴계 정체성을 표현하는 방식에는 다른 여러 가지가 있다는 사실을 강조했다. 두 번째 장면, "누구의 탓인가?"는 십대 딸의 방에서 피임약과 콘돔을 발견한 엄마를 묘사했다. 그녀는 엄청난 충격을 받았고 딸에게 해명을 요구했다.

포럼연극에서 참여자들은 장면 안에서 억압자에 맞서기 위해 개입하여 여러 가능한 전술들을 리허설해보면서 사회 변화를 향해 나아갈 수 있는 능력을 지닌다. 어떤 전략들은 특정한 참여자들에게는 실현 가능한 것으로 보일 수 있지만, 우리가 꼭 알아두어야 할 것은 다양한 렌즈를 통해 우리가 해석한 많은 이미지들처럼 각각의 전략은 저마다 다르게 받아들여질 수 있다는 것이다. 어떤 전략들은 어떤 사람들에게는 잘 활용될 수 있지만, 다른 이들에게는 장면 안에서 묘사된 문제를 더 악화시킬 수도 있다. 우리가 살면서 마주하는 수많은 억압에 대해 완전하거나 정형적인 해결책은 없다는 것을 인지하기에, 각 참여자는 개인적 프락시스를 통해 자신 스스로 결정해야만 한다.

"누구의 탓인가?" 장면에서 가장 놀랄 만한 개입은 한 젊은 남성이 제공한 것이었다. 나는 순간적으로 판단을 내려야만 했는데, 그 제안이 성gender 이슈를 건드리고 있으며, 그것이 라틴계 커뮤니티가 지닌 마치스모machismo(남성 우위

46 포럼연극의 가장 고전적인 모델로서, 주인공이 억압자와 부정적인 충돌을 거듭하다 결국 파국을 맞는 시나리오를 의미한다. 관객은 그 연극 시나리오가 부정적인 결말로 다시 귀결되지 않도록 중요한 순간이나 전환점, 대안들을 찾아내고 개입하여 그 가능성을 함께 타진한다.

론)라는 문화적 구축으로 인해 매우 중요한 사안이 될 수 있음을 감지했다. 나는 직감적 본능으로 이 젊은 남성을 무대로 올려 딸의 역할로서 그의 전략을 연기해보도록 했다. 초반의 키득거리던 웃음이 잦아들고, 이 젊은 남성은 역할에 몰입했고 '그녀의' 어머니에게 왜 '그녀의' 오빠는 여러 명의 여자 친구들과 성적 상대들을 거느림으로써 그의 남성다움을 입증하는 것이 허용되고, 심지어 독려받기까지 했는지를 물었다. 대부분의 관객들과 함께, 내 입이 떡 벌어졌다. 이 참여자는 우리에게 성 정치학의 복합적인 층위와 이중 잣대가 어떻게 우리의 가족과 커뮤니티 안에서 작동하는지를 보여주었다. '억압받는 이들의 연극'이 우리에게 제공해주는 잠재력에 대한 나의 이해는 이 경험으로 인해 더욱 강화되었다.

2007년에, 내가 USHLI에 되돌아와 사회 변화를 위한 라티노 연극 프로그램을 수행했을 때, 나는 마이애미와 오스틴에서 청소년들과 했던 나의 경험을 성찰했고 '억압받는 이들의 연극' 기법에 기초한 이중 언어의 상호적 연극 워크숍을 제안했다. 지난 6년간 나는 USHLI에서 이러한 워크숍들을 실행했고 내가 그곳에 갈 때마다 정말 많은 것을 배우게 된다. 연극 활동과 비판적 대화를 통해, 우리는 참여자들이 그들의 커뮤니티와 이 나라 안에서 그들 자신을 리더로서 어떻게 구상하고 있는지를 살펴보았다. 내가 그들에게 선생이었던 것만큼(또는 더 많이) 그들은 나에게 선생이 되어주었다. 내가 그들을 자극했던 만큼 그들도 나에게 자극을 주었다. 우리는 매년 우리에게 주어진 제한된 시간 안에서 오늘날 우리가 '라티노/라티나'로서 여전히 마주하는 수많은 문제들을 조명한다.

마지막으로, 이 컨퍼런스들에서의 나의 실행에 대해 성찰하면서, 나는 이러한 맥락 안에서 나의 작업이 갖는 큰 어려움도 인식하게 되었다. 하나의 워크숍이 75분밖에 안 되었기에, 나는 우리가 각각의 실습, 그리고 각 활동 후에 참여하는 대화를 통해 프락시스에 사용하는 시간을 주의 깊게 안배해야 하는 어려움이 있었다. 나는 참여자들이 제공하는 반응, 참여자들의 숫자, 심지어 그들의 성별 비율에 따라서 매 순간 끊임없이 선택을 해야 한다. 나는 서로 다른 그룹의 역학에 따라 더 잘 맞는 특정한 게임이나 활동이 있다는 것을 알게 되었으

며, 만약 하나의 방법이 잘 맞지 않을 경우 곧바로 선택할 수 있는 수많은 대안들을 가지고 있다. 궁극적으로, 라틴계 청소년 리더십 회담에서 '억압받는 이들의 연극' 워크숍들을 실행했던 경험은 나에게 아주 중요한 교훈이 되었으며, 이 프로그램들을 매년 개선하고 개정해나가며 계속해서 배워가고 있다. 나는 언제나 예측 못한 것들을 대비하지만, 나의 경험을 교실로 함께 지니고 들어간다. 나는 언제나 우리가 각 게임이나 활동에 참여하고 있는 동안 참여자들은 그 활동이 우리가 현실 세계에서 마주치는 환경과 상황들을 어떻게 반영하고 있는지를 비판적으로 의식해야 하며, 그들 또한 방안에 있는 모든 사람들이 그 경험을 같은 방식으로 해석하지는 않을 수도 있다는 사실을 존중해야만 한다고 강조한다. 나는 참여자들의 마음과 머리를 활발히 참여시킬 수 있도록 워크숍을 구성하며, 내가 가진 모든 기회에 열려 있음으로써 더 많이 배우고자 한다!

§ 피터 더피|Peter B. Duffy

피터 더피는 사우스캐롤라이나 대학교(SCU)의 연극교육학과 석사과정 학과장으로 재직하며 시민연극, 청소년을 위한 희곡, 크리에이티브 드라마, 드라마와 어린이연극 교수법 등을 가르치고 있다. SCU에 재직하기 전까지, 뉴욕 주 브루클린의 '아이언데일 앙상블 Irondale Ensemble'에서 교육감독 겸 커뮤니티 연계 팀장을 맡아 드라마 교수법 및 공연 평가와 관련한 교육과정을 개발하고 티칭아티스트를 훈련하는 일을 했다. 중학교와 고등학교에서 10년간 독일어, 영어, 드라마를 가르쳤으며, 뉴욕 시의 학교들에서 티칭아티스트로 일하기도 했다. 연구 관심 분야는 교실에서의 드라마 실행을 통한 실험적 신경과학 연구, 성찰적 실행으로서의 예술, 문화감응적 교수법, 청소년들과의 '억압받는 이들의 연극' 작업, 비판적 문화기술학, 그리고 예술의 질적 연구방법론 등이다. 전미연극교육연맹(AATE), 국제교육연극협회(IDEA), 세계예술교육연맹(WAAE) 회원이기도 하다.

혼자서 단정지은 프로그램: 억압받는 이들의 트로피를 수집하기

내가 사우스캐롤라이나 대학에서 가르치기 전에, 나는 뉴욕 브루클린에 소재한 '아이언데일 앙상블 프로젝트Irondale Ensemble Project'라는 기관의 교육 및 커뮤니티 확장Education and Community Outreach 팀의 팀장으로 있었다. '아이언데일'은 미국에서 가장 오래되고 지속적으로 운영되고 있는 앙상블 연극 극단의 하나이다. 교육팀장으로서, 나는 더 이상 학교에서 가르치는 데 많은 시간을 보내지 못했기에 가르치는 것을 그리워하고 있었다. 따라서 사우스 브롱크스South Bronx에서 고등학교 영어교사와 함께 작업할 기회가 생겼을 때, 나는 잠시도 망설이지 않고 참여하기로 했다. 사우스 브롱크스에서 일하게 된 흥분이 안겨준 그 고통은 내가 이해하는 데 참으로 긴 시간이 걸렸던 어떤 기억을 상기시켜주었다. 바로 우리가 어디에서 가르치는지가 우리를 규정하는 것이 아니라는 것을 말이다. 티칭아티스트가 되는 일은 흥미로운 일이지만, 우리 작업의 질은 언제나 우리가 청소년들과 무엇을 하는지보다는 대개 우리가 어디에서 작업하는가에 의

해 판단되고는 한다. 사우스 브롱크스에서 작업하고자 했던 충동은 내가 그로부터 수년 전에 한 컨퍼런스에서 얻었던 깨달음과 모순되는 것이었다. 그 컨퍼런스에서 목격한 두 참석자 간의 괴상한 대화는 마치 자아과시적인 말싸움 게임을 진행하는 것 같았다. 그들의 대화는 이런 식으로 진행되었다.

> 저는 소년원 아이들과 함께 작업해요.
> 좋네요, 저는 경비가 삼엄한 교도소에서 재소자들과 함께 작업해요.
> 멋지군요, 저는 또한 성폭행 피해자들과도 작업해요.
> 우와, 그거 정말 가치 있는 일이네요. 저는 고아가 된 수단 난민들과 작업해요.

이렇게 두 사람은 그들의 작업이 얼마나 가치 있는지를 과시하기 위해 부정적인 고정관념과 문제적인 커뮤니티들을 언급해가며 한동안 대화를 이어나갔다. 이는 마치 재능과 선의를 지닌 두 명의 티칭아티스트들이 자신이 여러 해에 걸쳐 실행해온 훌륭한 작업들을 통해 수집한 억압받은 이들의 트로피들을 자랑하면서 자신의 작업의 가치를 입증하려는 것 같았다. 그때 나는 우리의 작업이 커뮤니티 안의 개개인들과 협력관계를 만들어내기보다 실행가의 정체성에 대한 비중이 커지는 순간, 그 작업은 영향력을 잃는다는 것을 깨닫게 되었다.

비판적 교육가이자 문화 교육가인 파울로 프레이리는 교사들에게 자신의 교수과정을 변혁하기 위해서는 그것에 대해 성찰해야 한다고 독려했다. 프레이리는 이 변혁적 과정을 프락시스라고 불렀다(Freire, 1993: 68). 레인스[P. Raines]와 섀디오우[L. Shadiow]는 가르치는 것과 성찰하는 것 사이의 차이점을 성찰적 실행 reflective practice과 일상적 행위routine action라는 용어로 묘사하고 있다(Raines and Shadiow, 1995: 271). 티칭아티스트들이 맥신 그린의 "나는 아직 안 됐어I am not yet"(Greene, 1998: 253)라는 생각을 잊어버릴 때, '성찰적 실행'은 곧바로 '일상적 행위'로 변해버린다. 우리는 성찰적 실행가들이 되어 있는be 것이 아니다. 우리는 성찰적 실행가가 되어가는becoming 것이다.

나의 경력 초반에, 나는 이러한 '되어가는 것'에 대한 생각을 종종 잊어버리

곤 했다. 나는 모든 옳은 철학을 지니고 있었고 적합한 책들을 읽었으며 적절한 '억압받는 이들의 동네'에서 작업했을 뿐 아니라, 뉴욕에서 가장 우수한 TIE theatre-in-education 기관 중 하나에서 티칭아티스트로서 훈련받았다. 나는 '좋은 일을 할 수 있는' 완벽한 이력을 지녔던 것이다. 하지만 그 이력들이 내가 이 일을 더 잘해내는 데 도움이 되어야 했음에도 불구하고, 나의 연구과정은 실행 수준에서 머물러 있었고 나의 실천을 변혁시키기 위해 필요했던 깊은 성찰로 넘어가지 못했다.

브롱크스 프로그램

브루클린의 내 아파트에서 지하철로 브롱크스의 롱우드Longwood 지역까지 가는 길은 1시간 20분쯤 걸렸다. 지하철 안에서 보내는 그 시간은 계획하고 준비하고 연습하고 검토하고 반성하는 데 아주 이상적이었다. 하지만 나의 성찰은 프락시스와 상당히 거리가 있었는데, 그 이유는 내가 나 자신에게 솔직할 때는 다름 아니라 지난 일들과 씨름하고 있을 때였기 때문이다. 기차에서의 시간은 점차 그날 무엇이 잘되었는지(나를 칭찬하기)와 무엇이 잘 안 되었는지(누구를 탓할 것인지)를 되새기는 시간이 되어갔다. 분명 다른 결과를 만들어낼 순간들이 있었음에도, 그것들에 대해 내가 '일상적 행위' 수준에서 생각했기 때문에 그 프로그램의 출발은 매끄럽지 않았다.

수업 첫날, 나는 만원 지하철 열차 안에서 영어교사인 저스틴Justin(가명)과 내가 학생들과 함께 수업할 희곡을 다시 읽었다. 저스틴은 윌리엄 웰스 브라운William Wells Brown의 희곡인 「탈출: 또는 자유를 위한 도약The Escape: Or a Leap for Freedom」을 골랐다. 그 희곡은 노예제도의 압제하에 살았던 브라운의 경험을 반영하는 내용으로, 잔혹성, 성적 폭력, 그리고 가정과 종교는 물론이고 자신의 신체, 교육, 갈망에 대한 권리를 철저하게 무시하는 내용으로 가득했다. 그 이야기는 남북전쟁 이전의 미국 노예주인들 사이에 존재했던 노예제의 비인간성과 위선에 대한 날카로운 비판을 담고 있다. 극중 인물들의 대사를 읽으면서,

나는 교실에 있는 남녀 학생들이 그 대사 안에서 자신들의 목소리를 듣는 것을 상상해보았다. 나는 그들이 극중 인물들을 억압하는 불공평한 경제적·사회적 힘을 해석하여, 자신들이 살고 있는 현재 맥락과의 유사한 구조를 인식하게 될 것이라고 생각했다. 나는 그들이 가난, 착취, 교육받을 기회의 부족, 그리고 사랑에 대한 엄격한 관습과 같은 주제에 관심을 집중할 것이라고 생각했다. 나는 그들이 이러한 문제들을 그들 스스로의 일상에서 맞서보고 싶어 못 견딜 것이라고 생각했다. 기차가 억압된 동네의 땅속을 덜컹거리며 지날수록, 연극이 현대에 던지는 메시지의 메아리가 더욱 커지는 느낌이었다. 나는 이 연극이 미국에서 가장 경제적으로 불이익을 받고 있는 동네 중 하나인 이곳에서 활용하기에 완벽한 맞춤형 작품이라고 확신했다. 내 머릿속이 다양한 연극적 가능성으로 가득 차오르는 것을 느낄 수 있었고, 프로젝트를 알게 된 바로 그 순간부터 나는 이 연극을 통해 학생들이 그들에게 내재된 억압들을 어떻게 해체하도록 도울 것인지를 계획했던 것이다.

그러나 이런 나의 계획은 교실에서 십분 만에 꼬여버렸다. 학생들의 반응은 내가 숟가락으로 쥐구멍이라도 파고들어 가고 싶을 만큼 민망할 정도로 차가웠다. 돌이켜 생각해보면, 나는 '브롱크스의 아이들'과 함께 이러한 아이디어들을 풀어내는 기회에 너무나 취해버린 탓에, 그것이 실제로 무엇을 의미하는지 제대로 고려하지 못했던 것이 분명했다. 나는 학생들에게 '이걸 배워야 해!'라는 식으로 가르치고, 또 그들에게 그 텍스트와 나 사이의 의미만들기와 관련된 대화적 상호작용을 들려주겠다는 준비를 하고 있었다. 나는 프레이리가 말한 것처럼 "교사가 자신의 가르침에서 배우게 되는 일은, 겸손하고 열린 마음을 견지하여, 지속적으로 이미 생각해온 것을 다시 재고하고 자신의 입장을 수정할 준비가 되어 있는 수준까지 이를 수 있다"(Freire, 1998: 17)라고 말했던 것과 정확히 반대되는 수업을 준비하고 있었던 것이다. 내가 학생들을 위해 계획하고 개발한 해방적인 수업은 사실상 학생들이 얼마나 억압받고 있는지를 그들이 눈으로 보도록 만들기 위함이었던 것이다.

분명 롱우드는 고난이 무엇인지를 잘 알고 있고, 사회적으로 소외된 상처를

감내하고 있는 동네이다. 그렇지만 초등학교 운동장에서 놀고 있는 아이들은 소외된 아이들처럼 놀지 않는다. 그들은 소외된 아이들처럼 소리 지르고 달리고 뛰고 웃지 않는다. 서로 손을 꼭 잡고 학교 앞에서 슬쩍 입맞춤하는 청소년들이 소외된 사람들의 사랑을 하는 것도 아니다. 이 지역의 오랜 빈곤과 어려움에도 불구하고, 판자로 대충 막은 초라한 건물들이나 깨어진 창문, 벽에 그려진 그래피티 낙서만큼이나 미래의 희망적인 모습들, 아름다움의 흔적, 너그러운 사람들의 모습도 쉽게 찾아볼 수 있었다. 무관심, 가난, 인종차별, 열악한 학교, 실업률 등의 문제들이 벽돌처럼 쌓여 롱우드와 같은 커뮤니티를 제약하는 장벽을 만들어낸다. 하지만 모든 장벽들은 넘어설 수 있다.

나는 한 시간가량 일찍 도착하여 동네를 둘러보면서, 이 동네에 사는 학생들이 견뎌내고 감수해야 하는 것이 무엇인지를 직접 찾아보고자 했다. 내가 둘러보는 잠시의 시간 동안에 물론 나는 이 가여운 아이들이 겪는 경험을 한 마디로 단정지을 수 있었다. 나는 쓰레기가 널려진 거리를 지나며 분개했고, 교회의 일일 무료 급식소를 향한 긴 줄을 보며 안타까워했다. 식료품점에 신선한 과일과 주스는 별로 없고 아이들에게 설탕 덩어리 소다와 케이크 스낵만을 팔고 있는 것을 보며 혀를 끌끌 찼다. 나는 결론으로 건너뛰었고 학생들의 경험을 내 멋대로 판단했다.

그날 아침, 나는 아우구스또 보알의 '억압받는 이들의 연극'의 한 과정인 '이미지 연극'을 할 계획으로 교실로 들어갔다. 이는 참여자들이 그들의 신체를 이용해 아이디어, 생각, 감정, 이야기 등을 정지 장면으로 만드는 활동이다(Boal, 1992). 나는 우리가 이 동네에서 그들이 경험한 것에 대한 '타블로'를 만드는 것으로 첫 수업을 마쳐야 한다고 생각했다. 이는 「탈출」의 개념들을 각자가 내재화하기 쉽도록 만들어주는 출발점이 될 것이라고 보았기 때문이었다.

학급교사인 저스틴이 학생들에게 나를 소개해주었고, 한 주에 두 번씩 함께 연극을 할 것이라고 알려주었다. 우리는 연극을 글쓰기의 영감을 주는 과정으로 활용할 것이고, 다 같이 연극을 직접 표현하여 만들어보면서 그 안에 담긴 주제, 문제, 역사에 대해 더 깊은 이해를 만들어나갈 것이었다. 학생들은 대부

분 그들의 휴대폰이나 2008년 당시에 유행했던 '사이드킥Sidekick'이라 불리던 개인용 통신기기에만 열중하고 있었다. 그들은 자신의 교실에 들어온 이 '티칭아티스트'를 아주 잠깐 고개를 들어 힐끗 훑어보고는 곧바로 전화기나 게임에 시선을 돌렸다. 나는 이 시점까지 오랜 기간 동안 티칭아티스트로 지내왔기에 그들의 성대하고 따뜻한 환영을 예상하지는 않았으나, 이처럼 완전한 단절에는 상당히 놀라지 않을 수 없었다.

나는 몇 가지 이름 배우기 놀이들과 서로를 알아가는 활동들을 하기 위해 학생들에게 참여할 것을 부탁했다. 교실에는 명백하게 못마땅해하는 분위기가 감돌았다. 분명히 기억나는 것은, 만약 내가 이러한 이슈들을 그들과 함께 나누고자 얼마나 열심히 몰두해 있는지를 그들이 안다면 훨씬 더 적극적으로 참여하고자 할 것이라고 내가 생각했다는 것이다. 내가 깨닫는 데 한참 걸렸던 것을 학생들은 곧바로 알아차렸다. 나는 그들을 위해 온 것이 아니라 나 자신을 위해 온 것이라는 사실을 말이다. 마침내 세 명의 학생이 안쓰러운 마음에 자리에서 일어났다. 우리 네 명은 한동안 그렇게 서 있었고, 학급 반장이 다른 학생들을 잡아끌자 두 명이 마지못해 참여했다.

나는 참여하지 않으려는 그들의 의지를 읽어내는 대신, 그것을 이해의 부족이라고 해석했다. 그들이 점차로 이해하고 따라올 것이라고 확신하며, 나는 그들과 함께 「탈출」을 바로 시작하겠다는 의욕에 차 있었다. 더 나은 방법을 고려해야 했음에도 불구하고, 내 안의 또 다른 목소리는 이 연극이 노예제와 인종차별에 대한 것이기에 당연히 학생들이 연극 속으로 마치 셔먼William T. Sherman 장군[47]처럼 진격하여 작품이 다루는 인종차별에 대한 깊은 분노를 가슴에 담게 될 것이라고 추정했던 것이다. 학생들은 연극으로 들어오지 않았다. 그들이 그 희곡을 읽기는 했지만, 그것은 읽어야 했기에 읽은 것일 뿐이었고 연극은 내가 상상했던 변혁적인 경험이 되지 못했다. (누군가가 변하고 있었지만 그게 학생들은

[47] 미국 남북전쟁 당시 북군의 장군.

아니었다.) 나는 프락시스가 반복되고 또 반복되는 일상적 행위일 뿐이라고 생각했던 것이다. 형편없는 아이디어를 반복하는 것은 프락시스가 아니다. 그것은 단지 제대로 작동하지 않는 결과물의 목적을 다르게 다시 포장하는 것일 뿐이다. 변혁이 일어나기 위해서는 나 스스로의 책임을 인식해야만 했다. 내가 '좋은 일을 하기'를 원한 것만으로는 충분하지 않았다. 나는 그들과 대화해야만 했다. 프레이리는 이렇게 말했다.

> (대화는) 사람들 사이의 만남으로, 세상을 매개로 이루어지며, 세상을 명명하기 위한 것이다. 따라서 세상을 명명하고자 하는 사람들과 이러한 명명을 원치 않는 사람들 사이에서는 대화가 일어날 수 없다. 다른 이들이 말할 권리를 거부하는 사람들과 다른 이들에 의해 말할 권리를 거부당한 사람들 사이에는 대화가 일어날 수 없는 것이다(Freire, 1993: 69).

대화도 없이, 나는 그들에게 별로 중요하지 않고 그들의 삶과도 관련이 없는 수업을 고집하고 있었던 것이다. 과연 비판적 교육학(혹은 형편없이 시도했던 비판적 교육학)이 이렇게 억압적일 수도 있다는 것을 누가 알았을까? 머리로는 잘 알고 있었음에도 불구하고, 나는 나의 자아를 채우기 위한 만족감에 혹해 있었던 것이다. 사우스 브롱크스의 대안 고등학교에서 작업했다는 트로피를 수집하겠다는 욕심이 동료애를 가지고 일하는 능력보다 우선시되어 버리면서, 나는 학생들이 나의 작업에 함께하도록 끌어들이지 못했던 것이다.

이제는 이 경험에서 충분한 시간적 거리를 갖게 되었으므로, 내가 당시 이 작업에 관심이 있었던 것은 그것이 나의 티칭아티스트로서의 정체성을 정당화해 줄 가능성을 지녔기 때문임을 말할 수 있다. '어려운 지역'에서 성공적인 경험을 갖는 것은 나의 전문성과 재능의 위상을 올려줄 것이었다. 내가 뉴욕 시의 부유한 교외 지역에서 성공적인 드라마 수업을 했다는 것과, 수감된 청소년들, 노숙자 가정, 사우스 브롱크스의 대안 고등학교 학생들 같은 대상들과 작업할 수 있다는 것은 매우 다른 무게를 가지기 때문이다.

성찰에 행위를 더하기

우리 동네와 롱우드를 오가는 1시간 20분가량의 지하철 통근은 결국 성찰적 실행을 숙고하는 시간이 되었다. 여섯 명 정도의 학생들과 둥글게 서서 여전히 자리에 앉아 참여하지 않으려는 열 명 남짓의 학생들을 바라보며, 나는 내가 무슨 짓을 했는지 깨닫게 되었다. 나는 그 지역을 위에서 내려다보면서 그것을 깨닫지 못했던 것이다. 롱우드의 학생들이 노예제도라는 렌즈를 통해 그들의 억압을 들여다보기를 바라는 것은 마치 내가 아일랜드의 감자 기근을 가지고서 나 스스로의 억압을 이해하겠다는 것과 마찬가지였을 것이다. 그 실이 커다란 직물 융단을 엮어낸 것은 맞지만, 그건 단지 한 가닥의 실에 불과할 뿐이었다.

성찰적 실행에는 자아를 위한 여지는 존재하지 않는다. 자아는 보호받고 돌봐주고 먹여주기를 바란다. 만약 티칭아티스트의 실행이 자아에 의해 이끌린다면 그 과정에 대한 성찰은 답이 정해진 결론으로 귀결될 것이다. 프로그램이 형편없게 시작했기 때문에, 나의 자아는 학생들, 학교, 또는 그 동네나 그 밖의 수많은 이유를 탓할 수도 있었다. 나의 경력 동안 내게는 성찰적 실행과 희생양 찾기를 혼동하던 순간들이 있었다. 지금, 나는 내가 성찰적 실행가가 되어가고 있다는 것, 그리고 공감하기와 단정짓기는 절대 혼동될 수 없다는 것을 기억하고자 노력한다. 공감은 동지애에서 생겨난다. 단정짓기는 프로그램을 하러 가는 한 시간 반의 기차 여정에서 시작하며, 그 동네의 사람들을 만나면서도 바뀌지 않는 것에서 비롯된다.

여전히 나는 이른바 소외된 커뮤니티들에서 많은 작업을 하지만, 그들의 삶을 바꾸거나 억압을 해체하기 위해서 작업하지는 않는다. 나는 듣기 위해서 일한다. 나는 나 자신의 교육 실천에 대해 배우기 위해 일한다. 나는 나와 비슷하거나 다른 학생들과 함께 현존할 수 있고, 도전할 수 있으며, 나약해질 수 있는 방법을 배우기 위해 일한다. 여전히 나는 비판적 교육학의 힘을 믿고 있지만, 지금 청소년들과 함께 현존하며 솔직해지는 데에서 오는 힘을 더 믿는다. 나는 가르치고 배우는 일이 참으로 어렵다는 것, 그리고 다른 사람들과 함께 공통의

의도를 지니고 일하는 것이 얼마나 두렵고, 감정적으로 힘이 들고, 답이 보이지 않는 일임을 인정한다. 진실성과 탐구심을 지닌 티칭아티스트로서 청소년들과 함께 작업하기 위해서, 나는 학생들이 이끄는 방향을 따라감으로써 그 커뮤니티를 읽어내는 법을 배워야만 했다. 너무나 많은 경우에 나는 내가 생각한 목적지로 학생들을 끌고 갔다. 하지만 그것은 나의 자아가 트로피를 수집하는 방식이었을 뿐, 그럴 때의 나는 내가 속한 세상을 인간답게 만드는 법을 배우는 티칭아티스트가 아니었던 것이다.

반영적 성찰의 실천가

참여적 실행연구

연구는 단지 일회성의 탐구가 아니라 한 생애의 프로젝트이다. 그 탐구가 얼마나 거대한 것일지의 여부와는 상관이 없다. 예술가는 자신의 작업으로 돌아와 맨 처음 가졌던 질문을 더 멀리, 또 더 깊이 파고드는 것이다(Jones, 2008: 206).

나는 어떻게 반영적 성찰의 실천가가 되어갈 수 있는가?

티칭아티스트들은 그들의 작업에 대한 공식적 평가를 할 수 있는 시간과 지원이 제한되어 있는 구조에서 주로 혼자서 작업한다. 그러나 제6장에서 논의했던 것처럼, 평가는 어떤 실천가이건 자신의 작업과정 안에서 여러 번 활용할 수 있다. 모든 티칭아티스트들은 참여적 실행연구, 즉 "연구의 참여자이자 중요한 학습 동료인 다른 이들과 함께하는 경험 속에서 자신이 수행하는 자신에 대한 탐구"를 할 수 있는 자신만의 실험실을 지니고 있다(McNiff and Whitehead, 2002: 15).

실행연구action research는 자신의 실행과 연구에 체계적인 탐구법을 활용하는 것이다. 실행연구에서 교사는 자신이 발견한 것들을 활용해 자신의 실행에 대한 더 깊은 연구로 나아가게 된다(Riel, 2010). '참여적 실행연구Participatory Action Research(PAR)는 교육연구자인 스티븐 케미스Stephen Kemmis와 머빈 윌킨슨Mervyn

Wilkinson이 설명했듯이, 교사가 직접 개인적 실행을 연구할 것을 제안한다. 하지만 그 연구는 동시에 교사가 보다 거시적인 시스템, 작업 장소 등이 어떻게 그들의 실행에, 또 발견한 시사점들을 다른 이들과 나누는 것에 영향을 미치는가를 주목하도록 요구한다(Kemmis and Wilkinson, 1998: 21~36). 참여적 실행연구는 여러분 스스로가 더 나은 실천가가 되고 이 분야에서 티칭아티스트 작업의 질을 제고할 수 있는 좋은 기회이다.

참여적 실행연구 과정은 상주 프로그램이나 프로젝트 등을 티칭아티스트와 그 참여자들을 위한 목적성이 분명한 학습 경험으로 바꾸어줄 잠재력을 지니고 있다. 참여적 실행연구의 각 단계는 일반적인 티칭아티스트 프로젝트의 사전 준비, 흐름, 결론 부분 등에 자연스럽게 포함될 수 있다. 참여적 실행연구는 또한 티칭아티스트들이 이 책에서 논의되었던 핵심 개념들을 자신의 작업에 고려해볼 수 있는 방법을 제시할 수도 있다. 우리가 제안하는 참여적 실행연구의 적용을 통해 티칭아티스트들은 다음과 같이 적용해볼 수 있을 것이다.

- 맥락을 확인하고 의도성을 고려한다. 무엇을, 어디에, 누가, 왜?
- 질과 예술적 관점과 관련된 질문을 구축한다. 내가 알고 싶은 것은 무엇인가?
- 제시된 질문에 대한 답을 질적 평가 도구를 활용해 수집한다. 나는 나의 질문에 어떻게 답할 것인가?
- 발견한 것들을 실행 변화에 적용하기 위해 성찰하고 종합한다. 나는 그것에 대해 어떻게 생각하는가?
- 새롭게 얻은 지식을 향후의 작업에 적용하여 프락시스를 활성화하고 다음 단계의 탐구를 시작한다. 나는 내가 배운 것으로 무엇을 할 것인가?

이 과정을 시작하기 위해서, 독자들은 필기도구, 메모를 할 수 있는 몇 장의 종이와 큰 백지가 필요할 것이다(컴퓨터 화면도 아주 유용하다). 또 다른 영감을 얻기 위해 동료 티칭아티스트 한두 명과 함께 참여적 실행연구 연습을 해보기를 권한다.

1단계: 맥락과 의도를 정의하라

내가 고려하고자 하는 구체적 맥락을 형성하는 요인들은 무엇인가?

무엇

드라마/띠어터 학습 경험을 하나 선정한다. 이상적으로는 여러 회차에 걸친 프로젝트나 프로그램을 선택하는 것을 권한다. 그래야만 그 프로젝트의 기간 동안 여러분이 태도, 기법, 지식의 잠재적 전환을 관찰할 기회를 가질 수 있기 때문이다. 또한 친숙한 요소들을 지닌 프로젝트를 선정하는 것도 유용한데, 무슨 일이 일어날지에 대해 당신이 어느 정도의 예상을 할 수 있기 때문이다. 예를 들어, 그 프로젝트는 다음과 같을 수 있다.

- 친숙한 장소에서 행해진다(예: 학교, 방과 후 프로그램, 전문 극장, 청소년 연극 프로그램)
- 익숙한 과정을 따른다(예: 단편 소설을 각색해 무대로 올리거나, 과정 드라마를 통해 산업 혁명에 대해 탐구하거나, 청소년 즉흥연극 팀을 만들거나)
- 혹은 친숙한 대상들을 포함한다(예: 도시 지역의 십대들, 영어 학습자, 3학년, 젊은 여성들, 유치원생들, 지역 쉼터의 성소수자 청소년들 등)

프로젝트를 선정했다면, 그 드라마/띠어터 학습 경험에서 당신이 무엇을 할 것인지에 대해 가급적 상세한 목록을 작성한다. 그 프로젝트의 전체 완성까지 ─이 프로젝트 준비 단계의 한 부분인 이해당사자들, 참여자들, 담당자들과의 회의에서부터 프로젝트의 마무리까지─의 단계는 어떻게 되는가? 하나의 예시로서, 이 장에서 우리는 한 초등학교에서 있었던 티칭아티스트 프로젝트를 가지고 탐구해 볼 것이다.

예시

나의 드라마/띠어터 학습 경험은 **무엇인가**?

프로그램명: 나의 정체성을 공연하기

프로그램 설명: 4~5학년 학생들과 학교에서 6회차 동안 진행한 프로그램, 학교 담임교사 1인
과 지역에 거주하는 티칭아티스트가 함께 실행함.

활동 개요 목록:

1) 교사와 만나 공동으로 프로젝트 계획을 짜고, 수업 시간과 목표, 그리고 같이할 최종 발표
회 날짜/시간을 정함. 정규 티칭아티스트 수업 이외에 행해져야 할 작업들에 대한 예상/요
구 등을 설정함.
2) 1회차: 살아 있는 신문Living Newspaper48 형식 소개, 자기 소개, 앙상블 연극 게임, 첫 번째 탐
구 과제 안내－신문에서 지역사회에 관한 기사를 찾아오기. 1회차에 대한 성찰.
3) 2회차: 앙상블 연극 게임 실행과 반성－신체 중심. 타블로를 배우고, 조사한 기사를 공유하
고, 선정된 텍스트로 타블로 이미지를 만듦. 각자의 작업을 공유하기 위한 비판적 반응 방
법을 알려줌. 2회차에 대한 성찰.
4) 3회차: 앙상블 연극 게임 실행과 반성－듣기 중심. 인터뷰 방법에 대한 논의. 인터뷰하기
연습. 지역사회 인터뷰 과제를 제시함. 3회차에 대한 성찰.
5) 4회차: 앙상블 연극 게임 실행과 반성－발성과 발음 중심. 지역사회 과제들을 공유하고, 과
제를 활용하여 앙상블 공연을 무대화하기. 비판적 반응 나누기. 4회차에 대한 성찰.
6) 5회차: 목풀기와 몸풀기. 현재까지 만들어낸 작업들을 점검하고, 최종 공연 계획 구상. 각
자의 과제를 제시하기. 그룹별로 연습. 소도구 목록 작성. 5회차에 대한 성찰.
7) 6회차: 목풀기와 몸풀기. 부분 리허설. 피드백 제시. 교사와 함께 할 최종 리허설 과제 제
시. 6회차에 대한 성찰.
8) 부모/보호자, 교사, 그 외 프로젝트 이해 관계자들이 최종 공연에 참석.

48 신문의 기사를 활용해 연극적 장면이나 표현 수단으로 만들어보는 활동으로, '신문연극'이라고도
불린다.

어디

의도성을 중심으로 작업하기 위해서, 당신은 당신 작업의 맥락에 대한 전체적 그림을 가지고 있어야 한다. 우리는 얼마나 다양한 장소와 사람들이 우리가 티칭아티스트로서 하는 일과 그 방식에 영향을 주는지를 깨닫지 못하는 경우가 많다. 참여적 실행연구는 우리가 우리 작업을 둘러싼 더 큰 시스템을 인식하게 한다. 우리의 행위가 어떻게 다른 이들의 영향을 받았고 그로 인해 형성되는지를 보기 시작했을 때, 우리는 우리가 발견한 것들을 활용해 우리 세계를 만들어 나갈 수 있을 것이다. 우리 작업의 관계들을 보는 방법 중 하나는 바로 실행이 어디에서 일어나며, 장소와 상호작용의 각 단계에 누가 관여되는지에 대한 지도를 그려보는 것이다.

여러분의 활동 목록을 살펴보라. 참여자들과의 작업 대부분은 어디에서 행해졌는가? 빈 종이를 하나 꺼내어 여러분 종이의 중앙 지점에 핵심 위치를 적고, 그 주위에 모양을 그려보라(원, 네모, 하트 등 여러분이 원하는 것 아무거나). 이 것이 여러분의 구체적 위치 지도의 시작점이다. 다음에는 방금 그린 장소의 바깥쪽에 있는 좀 더 큰 작업 환경을 기술하라. 같은 방식으로 그려나가며, 각 층위마다 새로운 모양을 부여하라. 모든 위치를 명명하여 그것들이 어떻게 상호 관련되어 있는지를 볼 수 있게 하라. 이 단계에서는 최대한 확장적으로 사고하는 것이 도움이 된다. 관련되어 있을 가능성이 있거나 이 드라마 학습 경험에 관련될 수 있는 장소는 모두 적도록 한다.

<u>예시</u>

이 프로젝트는 **어디**에서 행해지는가?

나는 주로 학교 교실에서 작업하는 티칭아티스트입니다. 내가 프로젝트를 하게 될 교실은 학교 내에 있으며, 자격증을 지닌 연극교사 없이 진행되었던 연극교육을 지원해주기 위한 예산을 받은 초등학교였습니다. 이 학교는 새롭게 전체 교육구 대상 예술지원사업에서 예산 지원을 받게 된 학교 교육구에 속해 있습니다. 그 예술지원사업은 예술을 학생 참여, 출석률, 그리고 시험 성적을 향상할 수 있는 방법으로 보고 있습니다. 이 교육구에서는 예술과 비예술 내용 영역에서 주립 및 국가 교육과정 기준을 활용하며, 그 기준에 따라 내가 교실에서 무엇을 할 수 있는지가 정해집니다. 나의 작업은 구술역사 연구 요소를 포함하고 있는데, 학생들은 자신의 이웃과 지역사회의 이슈들에 대한 기사 및 인터뷰를 모으고 이를 연극으로 만들어 학교와 가족들 앞에서 공연하게 됩니다.

다음에 제시된 '어디' 지도는 학교, 교육구, 지역사회를 추가적 외부 영역들로 보고 있는데, 각각은 저마다의 요구와 목표를 지니고 있기에 학교 교실에서 나의 실행에 다른 방식들로 잠재적인 영향을 미칩니다.

그림 8 '어디' 지도 예시

누구

다음으로, 그림의 각 층위마다 누가 있는지 브레인스토밍을 해보라. 각각의 위치에 나열된 이해 관계자들—어떤 방식으로든 영향을 미치고, 일원이 되고, 참여하는 사람들—은 누구인가? 여러분의 활동 목록을 다시 살펴보라. 어떤 사람들이 나타나 있는가? 그들은 여러분의 지도에서 어디에 위치하고 있는가? 여러분이 방금 만들었던 목록에는 없었지만, 또 어떤 사람들이 추가로 여러분의 작업에 관련되는가? 개별 존재 혹은 집단을 각 위치에 적을 수 있다. 그 목록을 가능한 한 확장하는 것이 중요하다. 여러분의 작업과 관련이 있는 사람들이나 직책을 최대한 많이 포함시켜보라.

예시

이 프로젝트에는 **누가** 관련되어 있는가?

내가 작업하는 교실의 학생들은 초등 영어 학습자들이고 거의 대부분이 유색인종입니다. 내가 수업하러 가면, 교실에는 담임교사와 보조교사가 한 명씩 있습니다. 학교 단계에서 나는 가끔 교육과정 담당자와 일하거나 학교 운영진, 즉 교장, 교감은 물론 이 프로젝트의 구성을 돕는 학부모운영위원회 회장 등과 일하기도 합니다. 나는 또한 학교의 미술교사와도 일하는데, 그분은 우리 공연을 위해 디자인을 해주고 무대 배경막을 그려주기도 합니다. 그 교육구의 미술 분야 장학사가 이 프로젝트를 관리합니다. 담임교사는 이 프로젝트의 일부분인 지역 센터의 노인들과 학생들의 인터뷰를 담당합니다. 그 노인들은 우리의 최종 공연에 초대합니다. 학생들은 그들이 고안한 구술사 연극을 부모, 학교와 교육청 관계자들, 그리고 지역사회 구성원들 앞에서 공연할 것입니다. 지역의 비영리단체 후원자들 역시 공연을 보러 올 것입니다.

방문객(관객)

학부모

40명의 학생,
학급교사,
보조교사

교장, 교감,
미술교사,
학부모위원회 회장

지역사회
후원자들

해당 교육청의
미술교과 장학사

커뮤니티 프로그램 책임자,
지역의 다른 어른들

그림 9 '누구' 지도 예시

왜

이제 바로 이 특정 프로젝트를 여러분의 실행이나 여러분의 개인적 의도에 관한 보다 큰 목표, 가정, 이해와 연결할 시점이다. 참여적 실행연구의 이번 부분에서 우리는 여러분의 지도와 거시적 목표들과의 관계를 도표로 만들어보려고 한다. 우리의 예시에 등장하는 티칭아티스트가 관련성 있는 학습과 연계하여 의미 있는 작업이라는 핵심 가치를 선정했다고 가정해보자. 그 티칭아티스트는 자신의 도표를 그 프로그램 구조 안에서 자신이 달성해야만 하는 것들, 즉 주요 활동에 근거하여 만들었다. 그리고 만약 관련성에 더 많은 관심을 쏟는다면 자신이 참여자, 협력자, 지역사회 등의 요구와 의도를 맞추는 데 도움이 될지에 대해 궁금해했다.

예시

| 핵심 가치: 관련성 | | | | | |
| --- | --- | --- | --- | --- |
| | 어디 | 누구 | 무엇 | 만약 '관련성'이 중요하다면, 나는 ······할 것이다 | 왜? 왜냐하면 ······ 하지 않을까 궁금해서 |
| 1 | 교실 | 학생들 | 학생들은 인터뷰를 통해 지역사회에 대한 연극을 창작하여, 지역사회와 공유할 것입니다. | 학생들에게 지역사회의 역사를 극화하기 위한 더 큰 조사의 한 부분으로 서로를 인터뷰하게 합니다. | 학생들은 주제와 개인적 연결고리를 만들게 될 때 과정에 더 몰입하여 참여하게 될 것입니다(그건 자신들의 이야기이기도 하구요!) |
| 2 | 교실 | 교사 | 교사는 교실에서 나의 프로젝트에 도움을 줄 것입니다. | 내 수업의 전기biography, 자서전과 관련된 영어/언어예술 교과 기준을 포함하는 데 초점을 두도록 합니다. | 교사는 프로젝트가 의무 교육과정이 요구하는 것과 부합할수록 더 많이 동기부여 될 것입니다. |
| 3 | 지역사회 | 학부모/ 보호자들 | 학부모와 보호자들은 학교에서 마지막 공연에 참여할 것입니다. | 공연이 끝난 후에 토론을 포함하여 학생들이 연극 만들기 과정에 대해 토론하고 관객의 질문에 답할 수 있게 합니다. | 학부모는 학생들이 과정 속에서 예술가로서 했던 결정들을 묘사하는 것을 들음으로써 프로젝트의 어려움을 더 잘 이해하고 감사함을 느낄 수 있을 것입니다. |

자, 이제 여러분의 차례이다!

만약 여러분이 이 책을 따라 읽으며 함께 연습을 했다면 여러분은 제1장에서 각자가 정의했던 핵심 가치 목록을 갖고 있을 것이다. 참고로 여러분은 이 자료를 59~61쪽에서 찾을 수 있을 것이다.

- 여러분의 작업을 이끄는 핵심 가치를 하나 선정하라.
- 여러분의 도표에서 그 범주 안에 있는 특정한 '어디'와 '누구'에 대해 생각해

보라. 그리고 여러분의 프로젝트 설명에서부터 '어디'의 '**누구**'와 관련된 '**무엇**'과 같은 프로젝트의 특정한 실행이나 요소에 대해 생각해보라. 아니면 여러분은 또한 '**무엇**'으로 생각을 시작할 수 있다. 예를 들어, 여러분이 탐구할 이야기나 어떤 드라마 기법을 어떤 방법으로 실행할지, 또는 여러분의 과정 중에 예술적 결과물을 공유하는 방법을 어떻게 정할지에 대해서. 여러분의 '**무엇**'은 티칭아티스트로서 여러분의 작업과, 학교, 지역사회, 예술 단체들의 다른 이해 관계자들 사이의 거시적 관계와도 연결되어 있을 수 있다. 여러분이 '**무엇**'을 선정했다면, 이제 '**누구**'가 포함되고 '**어디**'에서 그게 일어나는지를 생각해보라. 어디에서부터 시작하든지, 핵심 가치와 관련되어 여러분의 흥미를 가장 끄는 요소로 시작하라. '**어디, 누구, 무엇**'과 관련된 두세 가지 가능한 예시를 생각해보라.

- 이제 '**왜**'로 돌아가보자. 여러분이 선정한 핵심 가치를 생각해보라. 여러분의 핵심 가치가 여러분의 목록에 있는 '**무엇**'을 여러분이 어떻게 할지에 어떤 영향을 줄 수 있을지를 생각해보라. 그 후 여러분의 핵심 가치와 여러분이 이 변화 때문에 보고 싶은 결과 사이의 관계에 대해 숙고해보라. 이 변화는 왜 일어날 수 있을까? 다시 말하지만, 하나의 정확한 정답은 없다. 초점은 단순히 티칭아티스트가 자신의 실행에 대해 성찰하고 발전시켜나가는 데 핵심 가치를 '**어떻게**' 활용하느냐에 있다.

<u>당신의 예시</u>

나의 핵심 가치 :				
어디	누구	무엇	만약 ○○○○ 이 중요하다면, 나는 ⋯⋯할 것이다	왜? 왜냐하면 ⋯⋯ 하지 않을까 궁금해서

2단계: 질 혹은 예술적 관점과 관련된 질문을 구축해보자

어떻게 연구 문제를 구축하는가?

연구문제를 구축하는 것은 이 과정에서 가장 중요하다. 참여적 실행연구의 응용 버전에서 우리는 간단한 형식으로 연구 문제 양식을 구축하여 티칭아티스트 연구자가 성찰적 실천가 연구의 아주 기본 단계의 탐구를 다룰 수 있도록 했다. 질문은 특정한 '무엇'과 관련된 '누구'에 초점을 두고 있다. 연구문제는 의도적으로 열린 질문이며 다소 광범위하기 때문에 미래의 연구를 위한 정보를 수집하는 데 활용될 수 있게 된다. 이 질문은 단순히 티칭아티스트에게 어떤 것이

어떤 특정한 결과를 유발하거나 무슨 일이 일어나게 하는지를 증명하라고 하지 않는다. 그 대신에 이 질문은 단지 "무슨 일이 일어났는가?"를 묻기 위해 구축되어 있다. 이러한 관찰자적 접근은 자신의 핵심 가치에 기반을 두어 새로운 접근의 영향을 추적하려는 티칭아티스트에게 특히 유용하다. 핵심 질문은 연구자가 새로운 선택에 따른 영향에 대해 성찰할 수 있는 정보를 수집할 수 있게 해준다. 이는 또한 성찰적 실행에 참여하기 시작하는 생산적인 방법이기도 하다. 비록 당신이 아직 나의 실행에서 무엇을 바꿀지, 또 어떻게 바꿀 것인지 잘 모르더라도 말이다.

질문 양식

(어떤 수업/리허설/공연 과정의 특정 부분) 중에서/동안에/속에서 (누구)가 경험하는 것은 무엇인가?

이런 질문을 구축하기 위해 필요한 모든 정보는 핵심 개념 도표에 있다. 질문-양식 형식을 우리 도표의 각 예시 줄에 적용해보자.

만약 여러분의 도표가 다음과 같다면

어디	누구	무엇	만약 ○○○○ 이 중요하다면, 나는 ……할 것이다	왜? 왜냐하면 …… 하지 않을까 궁금해서
교실	학생들	학생들은 인터뷰를 통해 지역사회에 대한 연극을 창작하여, 지역사회와 공유할 것입니다.	학생들에게 지역사회의 역사를 극화하기 위한 더 큰 조사의 한 부분으로 서로를 인터뷰하게 합니다.	학생들은 주제와 개인적 연결고리를 만들게 될 때 과정에 더 몰입하여 참여하게 될 것입니다.

그렇다면 여러분의 질문은 다음과 같을 수 있다. "인터뷰 및 인터뷰를 극화하는 과정 동안에 학생들이 경험하는 것은 무엇인가?"

목표: 이 질문은 티칭아티스트에게 인터뷰 과정 중에 학생들을 관찰하고 학생들에 대한 정보를 수집하라고 요구하고 있다.

만약 여러분의 도표가 다음과 같다면

어디	누구	무엇	만약 ○○○○ 이 중요하다면, 나는 ······할 것이다	왜? 왜냐하면 ······ 하지 않을까 궁금해서
교실	교사	교사는 교실에서 나의 프로젝트에 도움을 줄 것입니다.	내 수업의 전기biography, 자서전과 관련된 영어/언어예술 교과 기준을 포함하는 데 초점을 두도록 합니다.	교사는 프로젝트가 의무 교육과정이 요구하는 것과 부합할수록 더 많이 동기부여될 것입니다.

그렇다면 여러분의 질문은 다음과 같을 수 있다. "프로젝트가 진행되는 과정에서 담임교사가 경험하는 것은 무엇인가?"

목표: 이 질문은 티칭아티스트에게 프로젝트의 진행 과정 중에 담임교사를 관찰하고 담임교사에 대한 정보를 수집하라고 요구하고 있다.

만약 여러분의 도표가 다음과 같다면

어디	누구	무엇	만약 ○○○○ 이 중요하다면, 나는 ······할 것이다	왜? 왜냐하면 ······ 하지 않을까 궁금해서
교실	학부모/보호자들	학부모와 보호자들은 학교에서 마지막 공연에 참여할 것입니다.	공연이 끝난 후에 토론을 포함하여 학생들이 연극만들기 과정에 대해 토론하고 관객의 질문에 답할 수 있게 합니다.	학부모는 학생들이 과정 속에서 예술가로서 했던 결정들을 묘사하는 것을 들음으로써 프로젝트의 어려움을 더 잘 이해하고 감사함을 느낄 수 있을 것입니다.

그렇다면 여러분의 질문은 다음과 같을 수 있다. "마지막 발표회 동안에 학부모와 양육자들이 경험하는 것은 무엇인가?"

목표: 이 질문은 티칭아티스트에게 마지막/최종 공유 도중에 학부모와 보호자들을 관찰하고 학부모와 양육자들에 대한 정보를 수집하라고 요구하고 있다.

자, 이제 여러분의 차례이다!

잠시 여러분의 프로젝트를 위한 연구 문제를 다듬어보도록 하자.

양식	(어떤 수업/리허설/공연 과정의 특정 부분) 과정에서 (누구)가 경험하는 것은 무엇인가?
여러분의 질문	＿＿＿＿＿＿＿＿＿ 과정에서 ＿＿＿＿＿가 경험하는 것은 무엇인가?
여러분의 질문	＿＿＿＿＿＿＿＿＿ 과정에서 ＿＿＿＿＿가 경험하는 것은 무엇인가?
여러분의 질문	＿＿＿＿＿＿＿＿＿ 과정에서 ＿＿＿＿＿가 경험하는 것은 무엇인가?

3단계: 질적 평가 도구를 통해 답을 수집해보자

나의 질문에 대한 답을 어떻게 찾을 것인가?

앞에서 언급되었던 질문 중 여러분이 더 깊이 탐구해보고 싶은 질문을 하나 고르라. 다음 단계는 여러분이 그 질문에 대한 답이 되는 정보를 어떻게 수집할 것인지에 대해 생각해보는 것이다. 정보/데이터를 수집하는 데 어떤 종류의 측정 방법을 사용할 수 있을까? 이 책에서 우리는 질적 연구 방법을 중심으로 알아보려고 한다. 질적 도구는 우리에게 다음과 같은 것들을 생각해보게 한다.

- 무엇이 관찰 가능한가?
- 우리는 누구에게 물어볼 수 있는가? 그 사람은 우리에게 무엇을 알려줄 것인가?
- 우리의 예술적 과정을 통해 어떠한 증거를 수집할 수 있을 것인가?

질적 연구는 '심층적 기술thick description'을 포함할 수 있는데, 이는 무슨 일이 일어나고 있는지에 대한 완전하고 세밀한 묘사이거나, 하나 혹은 여러 개의 질

문에 대해 짧게 쓴 글이나 구두로 응답한 것들을 의미한다. 이는 또한 공연을 만드는 과정, 과정에 대한 예술적 성찰, 예술적 작품 그 자체에 대한 대상물을 포함하기도 한다.

질적 연구자료는 다음과 같은 방법들을 통해 수집될 수 있다.

- 참여자들이나 이해당사자들이 관련된 질문들에 반응하는 사전, 사후 면담, 개별 혹은 실험집단 면담을 통해서.
- 연구자가 만든 구조화된 관찰 도구를 활용하여 수행하는 외부 관찰자를 통해서.
- 티칭아티스트 자신의 관찰－비디오 녹화 및 음성 녹취 등의 수단을 활용한－을 통해서. 윤리적으로, 녹화나 녹취에는 참여자들뿐만 아니라 학부모/보호자들의 동의서를 받는 것이 중요하며, 특히 연구 목적을 지닌 경우는 더욱 그렇다.
- 참여자들의 능력, 태도, 지식 등의 수준에 대해 더 깊은 통찰을 제공하는 예술 기반의 결과물 분석을 통해서.

앞서 살펴본 우리의 예시 티칭아티스트가 다음의 연구 문제를 설정했다고 가정해보자. "프로젝트의 진행 과정에서 담임교사가 경험하는 것은 무엇인가?"

이 질문에 대한 답을 찾기 위해, 티칭아티스트는 각각의 가능한 도구들을 생각해보고 어떤 것이 담임교사의 경험을 이해하는 데 도움이 될 것인지를 결정한다. 우리의 예시에 등장하는 티칭아티스트는 그 수업들을 관찰할 사람을 구하는 것이 불가능했기에, 그가 스스로 수행할 수 있는 것들로만 목록을 만들었다. 그는 연구의 도구, 형식, 그리고 관련 대상들을 설정한 다음, 자신이 주목하고 싶은 사항들에 대해 메모했다. 이는 특히 자신의 핵심 가치, 기대하는 변화, 그 프로젝트를 통해 연구하고 싶은 것들에 관한 것이다. 마지막으로, 그는 어느 시점에서 그 도구를 사용할 것인지를 숙고하여 그에 맞추어 자신의 실행을 준비했다.

데이터 수집 도구	도구 사용법	도구의 장점	도구의 단점
관찰	• 티칭아티스트가 실행하고/수업 중 혹은 수업 후에 그 경험에 대해 혼자 성찰한다. • 티칭아티스트가 실행하고/외부 관찰자가 그 경험에 대해 성찰하고 데이터를 공유한다.	• 티칭아티스트가 참여자들과 함께 그 순간을 경험한다. • 티칭아티스트는 정보 발생 시에 바로 그것을 기록할 수 있다. • 외부 관찰자는 상호작용의 전체 그림을 볼 수 있다.	• 실행과 관찰을 동시에 하는 일이 어렵기에, 티칭아티스트가 중요한 세부사항을 놓칠 가능성이 있다. • 관찰할 수 있는 사람이 없거나, 교실에 외부인을 들이는 것이 적합하지 않을 수 있다.
면담	• 면대면 일대일 면담. • 면대면 집단 면담, 종종 실험집단으로 불린다. • 이메일 면담.	• 참여자들을 관찰할 수 없을 때 유용하다. • 참여자들이 자신들의 경험이나 관점에 대한 더 깊은 배경지식을 알려줄 수 있다. • 연구자가 질문을 통제할 수 있게 해준다.	• 정보가 인터뷰 대상자를 통해 걸러질 수 있다. • 정보가 그 순간에 직접적으로 전달되지 않으며, 수업으로부터 분리되어 있다. • 티칭아티스트의 존재가 공유된 정보에 편견을 유발할 수 있다. • 참여자들의 연령이나 능력에 따라 정보의 정확한 공유가 영향을 받을 수 있다.
예술 기반 결과물	• 작업 중의 사진들 • 작업 중의 영상 • 극중 역할로 쓴 학생의 글 • 대본 • 그 외 무궁무진한 아이디어……	• 작업의 한 부분으로서 쉽고 빠르게 수집할 수 있다. • 참여자들이 서로 공유하여 자신들의 관점을 작업에 포함할 수 있다. • 예술적 과정에 초점을 둘 수 있다.	• 기록을 위한 카메라가 흐름을 방해하거나 수업에서 시선을 분산시킬 수 있다. • 해석하는 데 어려움이 많을 수 있다.

자료: 티칭아티스트를 위한 질적 도구들의 참여적 실행연구 예시. 『질적 데이터 수집 종류, 선택권, 장점과 한계Qualitative Data Collection Types, Options, Advantages, and Limitations』(Creswell, 2000: 179~180)에서 인용함.

도구	양식	언제 수집되는가?	무엇을 포함해야 하는가?
나의 관찰	나의 개인 일지에 적힌 현장 기록	교사와의 지도안 회의 후마다, 매 수업 이후 마다	교사가 말하는 구체적 문구들, 프로젝트와 관련된 신체 언어나 태도에 대한 관찰
나의 면담	나와 교사 사이에 오간 대화 녹취와 이메일 기록	프로젝트 사전에, 프로젝트 도중에, 프로젝트 사후에	프로젝트의 개인적 목표 논의 및 태도에 대한 근거, 예술 및 비예술 내용 기법 사이의 관련성에 대한 메모, 학생들에 관해 프로젝트를 통해 생성된 새로운 지식 제시
예술 기반 결과물	프로젝트와 관련된 교사의 모든 작업: 대본에 대한 성찰일지, 소품이나 배경막, 학생들과 함께 한 반성적 활동 참여 등	과정 전반에 걸쳐 수집된다	예술적 과정에 참여하고 몰두할 수 있는 명확한 안내와 다양한 기회, 과정과 결과물에 대해 함께 성찰하는 시간

연구문제: 프로젝트의 진행 과정에서 담임교사가 경험하는 것은 무엇인가?

자, 이제 여러분의 차례이다! 여러분 스스로의 목록을 만들어보라.

도구	양식	언제 수집되는가?	무엇을 포함해야 하는가?
나의 관찰			
나의 면담			
예술 기반 결과물			

연구 문제:

예시에 등장한 티칭아티스트는 그다음으로 면담의 구체적 언어에 초점을 맞추기로 결정했는데, 이는 사전에 준비할 필요가 있기 때문이다. 그는 사전·사후 인터뷰를 시행하고 매 수업 후에 짧은 성찰의 시간을 갖기로 결정했다. 그가 각 회차 이후에 짧은 성찰의 시간을 갖기로 결정한 이유는 그 프로젝트에 대한 교사의 태도의 변화를 추적해보고 싶었기 때문이다. 따라서 티칭아티스트는 성찰 및 수업계획 과정의 한 부분으로 교사와 만날 때마다 물어볼 수 있는 포괄적인 질문들을 만들었다. 티칭아티스트는 그 프로젝트가 교사와 관련성을 갖도록 만드는 데 관심이 있었기에, 작업 과정 전반에 걸쳐 그 프로젝트에 대한 교사의 태도를 기록할 수 있는 질문들이 필요하고, 교사를 특정 답변으로 '유도하는' 것을 피하기 위해서는 가급적 열린 질문을 제시해야 한다는 것도 깨달았다. 그는 또한 연구에 대한 설명을 제공한 후 교사의 연구 참여 동의를 받았다. 그들은 프로그램 기간 중 면담 시간을 우선적으로 배정하기로 합의했다.

과정 초반에 프로젝트 계획을 위해 사용할 수 있는 인터뷰 도구 예시

날짜:　　　　회차 #:　　　　위치:

교사를 위한 질문:

1. 당신은 이 협력 프로젝트를 통해 무엇을 얻고 싶은가요?
2. 당신은 이 협력 프로젝트를 통해 학생들이 무엇을 얻었으면 하나요?
3. 당신은 첫 회차에서 어떤 것을 성취하고 싶은가요?
4. 당신은 첫 회차에서 어떤 역할을 맡고 싶은가요? 제가 어떻게 그 역할을 도울 수 있을까요?
5. 이 프로젝트에 대해 저에게 궁금한 질문은 무엇인가요?

각 회차가 끝난 후 사용할 수 있는 인터뷰 도구 예시

날짜:　　　　회차 #:　　　　위치:

교사를 위한 질문:

1. 당신은 오늘 우리가 어떤 것을 성취했다고 생각하나요?
2. 당신은 오늘 수업 중 당신의 학생들에 대해 어떤 것을 알게 되었나요?
3. 당신은 다음 회차에서 어떤 것을 성취하고 싶은가요?
4. 당신은 지금까지 이 과정에 대해서 공유하고 싶은 다른 것들이 있나요?

날짜: 회차 #: 위치:

교사를 위한 질문:

1. 당신은 이 프로젝트에서 무엇을 얻었나요?

2. 당신의 학생들은 이 프로젝트에서 무엇을 얻었나요?

3. 우리가 서로 공유하는 것을 통해 무엇을 성취했다고 느끼나요?

4. 이 프로젝트에서 당신의 역할/노력에 대해 당신은 어떻게 생각하나요?

5. 당신은 우리가 이 프로젝트에서 함께 한 것들을 미래에 어떻게 활용할 수 있을까요?

여러분이 필요한 답을 찾는 데 도움이 될 만한 자신만의 연구 도구를 개발할 시간을 가져보라.

4단계: 발견된 것에 대해 성찰하고 종합해보자

내가 수집한 데이터를 어떻게 분석할 것인가?

프로젝트를 끝마치고 데이터를 수집했다면, 다음 단계는 여러분의 정보가 여러분의 작업에 대해 무엇을 알려주는지를 생각해볼 때이다. 질적 분석에서 우리는 종종 한 번 이상 등장하는 공통된 문구나 아이디어를 찾기 위해 데이터/정보를 읽고 또 읽는 데 많은 시간을 할애한다. 이러한 공통 아이디어나 문구들은 우리의 큰 질문이나 탐구와 관련되어 있고, 우리 작업 중에 무슨 일이 일어났으며 무엇이 변했는지를 이해할 수 있게 도와준다.

우리의 예시에 등장하는 티칭아티스트는 그의 연구문제들 중 하나에 대한 답으로 여섯 번의 성찰 인터뷰에서 나온 모든 답변들을 묶어내려 할 수도 있다. 그 후에 그는 그 프로젝트에서 교사의 참여도와 '질'에 관련된 언어들에 주목하며, 특히 프로젝트와 관련한 교사의 태도, 지식, 기법에 초점을 두게 된다. 다음은 우리 예시에 등장한 티칭아티스트의 질적 분석기록 발췌문의 일부로서, 그는 여섯 차시에 걸쳐 한 가지의 인터뷰 질문에 대한 답변을 추적했다. 그는 핵

심 단어나 문구를 강조하여 기술했으며, 이 프로젝트에서 교사의 참여 노력에 기여한 것으로 보이는 요인들에 대해 간단한 성찰을 기록했다.

예시

질문: 당신은 우리가 오늘 성취한 것이 무엇이라고 생각하나요?	프로젝트에서 교사 참여도의 질과 깊이에 대한 기록	
1회차:	나는 학생들이 프로젝트가 어떻게 진행될 것인지 이해하는 데 당신이 대부분 도움을 주었다고 생각합니다. 학생들은 어떤 연극을 당신이 만들려고 했는지에 대해 혼란스러워하고 있었습니다. 당신이 한 게임들을 통해 학생들은 배우들이 어떻게 **집중해야만** 하는지를 이해하게 되었습니다. 그들은 몇 개의 게임은 어려워했습니다. 그들은 학교에 대해 좋아하는 것이 무엇인지에 대해 점심 때 친구들에게 질문하곤 했습니다.	교사는 별로 참여하려 노력하지 않았다. 프로젝트에 대해 '우리'나 '우리의'가 아니라 '당신'이라고 부르고 있다. 교사는 우리가 의논했던 '초점'이라는 용어를 사용했고, 그 중요성을 인식하는 듯하다. 교사는 긍정적이지만 다소 경계하고 있다.
2회차:	오늘은 좋았습니다. 학생들은 당신이 오는 것에 대해 아침 내내 이야기했습니다. 학생들은 바로 수업에 참여했고 몸풀기 게임에 대한 모든 규칙을 기억하고 있었습니다. 학생들은 오늘 더 잘 했습니다. '후안Juan'은 오늘 박수치기 게임에서 아주 빨랐고, 당신이 후안에게 그 게임의 지도자라고 얘기해주신 덕분에 수업태도가 더 좋았습니다. 보기 좋았어요. 학생들은 학교에 대한 그들의 연구를 공유하는 데 아주 몰두했습니다. 나는 인터뷰와 극작가처럼 생각하기의 연결고리가 좋았습니다. 다음 달에 창의적 글쓰기 수업을 할 때 나도 활용할 생각입니다. "'극작가는 어떻게 행위와 세부묘사를 통해 이야기를 전달할까 생각해봅시다.' 아주 좋아요!"	이번 회차에 긍정적이었다. 학생들에게서 성장과 향상점을 보았다. 학생들의 긍정적 태도에 대해 인지하고 있다. 연구에 대한 학생들의 노력에 긍정적으로 연계했다. ※ 큰 전환점! 교사가 자신의 실행과 연계를 하고, 내가 말한 것을 인용하기도 했다. 프로젝트에 더 깊이 들어왔다는 신호이다.

4회차:	우리는 오늘 아주 많은 것들을 다루었습니다.	긍정적 행동들을 포착한다.

4회차: 우리는 오늘 아주 많은 것들을 다루었습니다. 그들의 장면과 독백을 마무리하는 데 학생들이 매우 집중했습니다. 나는 다음 수업의 읽기 시간 중 일부를 그 과제를 마무리하도록 할애해주었고 학생들은 과제에 매우 몰두했습니다. 나는 지난번에 의논했던 학교 물품을 몇 가지 모아왔습니다. 나는 학교 설립자의 사진도 찾아냈어요. 이것을 아주 크게 만들어서 우리의 마지막 장면에 이걸 추가할 수 있겠어요. '재니스Janice'는 대사도 또박또박해지기 시작했고, 정말 노인처럼 몸을 움직이고 있어요. 나는 그 애가 이렇게 수업에 적극적으로 참여하는 것을 본적이 없어요. 그녀는 그 역할에 완벽할 거예요.

긍정적 행동들을 포착한다. 교사는 자신의 시간을 프로젝트에 사용했다. 그는 그럴 만한 가치가 있으며 흥미롭다고 보고 있다. 교사는 프로젝트 시간 이외의 작업을 했고, 프로젝트를 하고 공유하는 데에 더 주인의식을 지니게 되었다. 학생들의 성장을 논의하면서 구체적인 예술적 기술(예: 목소리와 신체)을 언급하는 등 교사의 발전이 보였다.

티칭아티스트는 이 정보로부터 교사의 참여 노력에 영향을 미치는 가장 큰 요소는 바로 시간, 학생들의 연극 능력 발전과 수업 몰입도, 그리고 티칭아티스트가 잘하고 있다고 판단하는 교사 자신의 인식 등이라는 결론을 내릴 수 있다. 또한 교사는 티칭아티스트의 작업을 자신의 다른 수업과제나 필요성과 연계할 수 있을 때 더 긍정적으로 받아들이는 것처럼 보였다. 가장 중요한 것은, 연구 과정 그 자체가 교사의 참여도를 향상하는 것으로 보인다는 점이다. 교사는 연구에 동의했고 따라서 티칭아티스트와 만나고 작업에 대해 성찰하는 일에 추가적인 노력을 기울이게 되었다.

5단계: 앞으로의 작업에 새로운 지식을 적용하여 프락시스를 활성화하고 다음 단계의 탐구를 생각해보자

내가 배운 것을 다음 프로젝트와 연구에 어떻게 적용할 것인가?

여러분이 수집한 근거에 기초하여 어떠한 결론을 도출했다면 이제 배운 것

들을 다가오는 실행에 적용해볼 때가 되었다. 당신은 무엇을 발견했고 당신이 배운 것에 기반을 두어 어떻게 더 '나은' 선택을 할 수 있을까? 만약 당신이 새로운 실행을 시도했다면, 수집된 정보/데이터는 그 새로운 접근이 당신의 핵심 가치를 지원하는 것으로 나타나는가? 만약 그렇다면 어떻게 해야 이러한 변화가 당신의 일상적 실행의 한 부분으로 정착될 수 있을까? 또한 당신이 발견한 것들을 어떻게 다른 사람들과 공유할 수 있을까? 동료와 커피를 한잔 하면서? 훈련이나 연수에서? 전문 학술지의 논문으로? 지역, 광역, 혹은 전국 학술대회에서?

만약 당신의 참여적 실행연구 탐구를 통해 당신의 전략이나 기법, 또는 접근이 여러분이 바랐던 변화를 만들지 못했다고 드러난다면, 그 이유가 무엇인지를 생각해보기를 바란다. 여러분이 하고자 했던 것을 방해하는 요인들이 더 큰 시스템에 있었는가? 그 주제는 당신이 드라마/띠어터 학습 경험에서 달성하고자 했던 범위 너머에 있는가, 또는 당신이 영향을 미치고자 했던 것이 정확하게 평가하기에는 너무 어려운 것이었는가? 아니면 혹시 당신의 특정 분야에 대한 전문성을 더욱 신장해야 할 필요를 느꼈는가? 당신의 실행을 가장 잘 뒷받침해줄 전문적 연수나 자원의 유형이 무엇인지에 대해 당신의 연구는 어떤 제언을 제시하고 있는가? 어떤 결과가 나오든, 모든 정보는 유용한 정보이다. 이것이 바로 결과 평가evaluation와 대비되는 연구의 특별한 특성이다. 여러분이 할 일은 '만약'이 아니라 '어떻게', '왜'에 대해 탐구하고 성찰하는 것이다. 성공을 입증해야 한다는 강박적인 필요를 조금 느슨하게 풀어놓음으로써, 티칭아티스트는 그들의 실행을 보다 큰 지속적 가능성과 성장의 여정으로 열어젖힐 수 있게 된다. 참여적 실행연구의 순환이 완료되었다면, 그때가 바로 새로운 정보를 활용하여 새로운 행동을 시작할 때이다. 행동을 빚어내는, 세상에 대한 더 커다란 지각과 그 세상을 빚어내는 당신의 잠재력을 지니고서 말이다.

지금이 바로 새로운 질문을 결정하고, 행동을 시작하고, 성찰의 순환을 다시 시작할 시간이다.

마지막 성찰

교육은 빈 통을 채우는 것이 아니라, 불을 지피는 것이다

_ 저자 미상(종종 윌리엄 버틀러 예이츠William Butler Yeats라고 인용됨)

지금은 바로 티칭아티스트들의 시대이다.

어떻게 우리의 집단적, 개인적 잠재력을 모두 포용하고 채울 수 있을까?

우리 각자의 작업과 우리 분야 전반에 걸쳐, 우리는 어떻게 더 깊은 참여와 성찰을 이루어갈 수 있을까?

성찰reflection과 반영적 성찰reflexivity의 여정은 멀고도 힘든 길이다. 이는 시간, 집중, 노력, 겸허함, 그리고 위험부담을 요하는 여정이다. 이는 또한 전적으로 가치 있는 여정이기도 하다. 성찰적 실행은 여러분을 더 나은, 더 몰입된, 그리고 궁극적으로는 더 만족스러운 티칭아티스트로 만들어주는 잠재력을 지니고 있다. 성찰은 당신의 실행에서 때로 좌절하고픈 날들을 버텨낼 힘을 주고, 최고의 날들에는 당신의 소명에 빛을 더해준다. 이 책은 의도성, 질, 예술적 관점, 평가, 프락시스가 보다 나은 실행을 이끌어내도록 반영적 티칭아티스트가 늘 성찰해야 함을 제시하고 있다. 이 책은 티칭아티스트가 그들의 실행을 더 잘 이해하고 그들이 세상을 새롭게 바꾸어갈 수 있다는 힘을 지각할 수 있는 방법으로서 참여적 실행연구의 중요성을 강조한다.

이 책을 통해서건 혹은 다른 방식으로건, 당신이 스스로의 실행에 대해 성찰할 때 과연 어떻게 동료들과 학생들을 그 과정 속으로 들어오게 할 수 있을지를 생각해보기 바란다. 어떻게 당신의 발견들을 서로 나누고, 지역사회, 그리고 이 분야의 동료들과 함께 공유할 것인가? 이 책에 실린 발견들을 통해, 우리 공동 저자들은 우리 자신의 작업과 신념에 참으로 거대한 변화가 생겨났음을 인정한다. 이 책에서 공유된 우리 동료들의 집단적 지혜의 사연들은 다양한 논의, 논쟁, 화해의 길로 우리를 안내하여 우리에게 새로운 이해를 제공해주었고, 우리가 배우고 확장할 여지가 아직도 많음을 깨닫게 해주었다. 우리는 이 책이 티칭 아티스트로서 나는 누구이며 왜 티칭아티스트인가를 성찰하도록 여러분에게 자극이 되었기를, 그리고 앞으로도 지속적으로 자극이 되기를 진심으로 바랄 뿐이다.

지금은 바로 티칭아티스트들의 시대이다.

모두 와서 반영적 성찰의 불을 지피고

가능성으로 함께 불타오르자.

참고문헌

Ackroyd, J. 2000. "Applied theatre: Problems and possibilities." *Applied Theatre Researcher*, 1. http://www.griffith.edu.au/_data/assets/pdf_file/0004/81796/Ackroyd.pdf. Accessed January 20, 2013.

Akiyama, Y. 2011. LEAD Project Teacher Evaluation, Fall [online survey], January 11.

Alagappan, M. 2007. "Why we teach humane education." teachhumane.org/heart/about/. Accessed October 12, 2012.

Alrutz, M., Reitz-Yeager, T. and Brendeal Horn, E.(Producers) 2008. *Hoping for a Better Future.* Informally published digital video from the Extended Research Classroom project. Orlando, Florida.

Anderson, L. W., Krathwohl, D. R., Airasian, P. W., Cruikshank, K. A., Mayer, R. E. and Pintrich, P. R. 2000. *A Taxonomy of Educational Objectives.* Boston, MA: Allyn and Bacon.

Anderson, M. E. and Risner, D. 2012. "A survey of teaching artists in dance and theatre: Implications for preparation, curriculum, and professional degree programs." *Arts Education Policy Review*, 113. pp. 1~16.

Anzaldúa, G. 2007. *Borderlands/La Frontera: The new mestiza.* San Francisco, CA: Aunt Lute Books.

Argyris, C. and Schön, D. 1978. *Organizational Learning: A Theory of Action Perspective.* Reading, MA: Addison-Wesley.

_____. 1974. *Theory in Practice: Increasing professional effectiveness.* San Francisco, CA: Jossey-Bass.

Beirne, M. and Knight, S. 2007. "From community theatre to critical management studies: A dramatic contribution to reflective learning?" *Management Learning*, 36(5), pp. 591~611.

Blei, M. 2012. "'Which way TYA?' A discussion with Tony Graham." *Incite/Insight*, 4(2), pp.

8~10.

Bloom, B. S., Engelhart, M. D., Furst, E. J., Hill, W. H. and Krathwohl, D. R. 1956. *Taxonomy of Educational Objectives: The Classification of Educational Goals; Handbook I: Cognitive Domain.* New York: Longmans.

Boal, A. 1992. *Games for Actors and Non-Actors.* New York: Routledge.

_____. 1995. *The Rainbow of Desire.* New York: Routledge.

Bodrova, E. and Deborah, J. L. 1996. *Tools of the Mind: The Vygotskian Approach to Early Childhood Education.* Englewood Cliffs: Prentice-Hall, Inc.

Bogart, A. and Landau, T. 2005. *The Viewpoints Books: A Practical Guide to Viewpoints and Composition.* New York: Theatre Communications Group.

Booth, E. (n.d.) The Habits of Mind of Creative Engagement. http://www.sense.no/default. aspx?menu=151. Accessed October 23, 2012.

_____. 2010. *The History of Teaching Artistry: Where We Come From, Are and Are Heading.* https://docs.google.com/document/d/1sK3D2CIgJOdSJVX_heV25iT-z_r6PAahjtTvdU GVGGE/edit?hl=en. Accessed May 20, 2012.

_____. 2009. *The Music Teaching Artist's Bible: Becoming a Virtuoso Educator.* New York: Oxford University Press.

Boud, D., Keogh, R. and Walker, D.(eds.) 1985. *Reflection: Turning Experience into Learning.* New York: Kogan Page Ltd.

Buechner, E. 1993. *Wishful Thinking: A Theological ABC.* San Francisco, CA: HarperCollins.

Carr, D. 2005. "On the contribution of literature and the arts to the educational cultivation of moral virtue, feeling, and emotion." *The Journal of Moral Education,* 34(2), pp. 148~149.

Carrier, M. and Pashler, H. 1992. "The influence of retrieval on retention." *Memory and Cognition,* 20. pp. 632~642.

Carroll, J. 1996. "Escaping the Information Abattoir: Critical and Transformative Research in Drama Classrooms." in P. Taylor(ed.). *Researching Drama and Arts Education: Paradigms and Possibilities.* London: Falmer Press, pp. 72~84.

Center for Digital Storytelling. "Stories." http://www.storycenter.org/stories/ Accessed June 2, 2011.

Chapa, S. 2011. "McAllen-based group holds valley's first 'gay prom'." ValleyCentral.com, May 31. http://www.valleycentral.com/news/story.aspx?id=624496#.UGpdAxgfpCY Accessed September 24, 2012.

Chi, M., de Leeuw, N., Chiu, M. and La Vancher, C. 1994. "Eliciting self-explanations improves understanding." *Cognitive Science,* 18. pp. 439~477.

Clark, H. P. 2003. "Ka maka hou Hawaii: The new face of the Hawaiian nation." *Third Text,* 17(3), pp. 273~279.

Clifford, S. and Herrmann, A. 1999. *Making a Leap: Theatre of Empowerment, a Practical Handbook for Creative Drama Work with Young People*. London: Jessica Kingsley Publishers.

Cohen-Cruz, J. 2005. *Local Acts: Community-Based Performance in the United States*. New Brunswick, NJ: Rutgers UP.

Conquergood, D. 2002. "Performance studies: Interventions and radical research." *The Drama Review*, 46, pp. 145~156.

_____. 1985. "Performing as a moral act: Ethical dimensions of the ethnography of performance." *Literature in Performance*, 5, pp. 1~13.

Crace, J. 2007. "Jerome Bruner: The lesson of the story." *The Guardian*, March 26. www.guardian.co.uk/education/2007/mar/27/academicexperts.highereducationprofile Accessed September 24, 2012.

Creswell, J. 2009. *Research Design: Qualitative, Quantitative, and Mixed Methods Approaches*. Thousand Oaks, CA: Sage.

Daichendt, G. J. 2013. "A brief, broad history of the teaching artist." In N. Jaffe, B. Barniskis and B. H. Cox(eds). *Teaching Artist Handbook*. Chicago: Columbia College Press, pp. 200~231.

Dawson, K. 2009. *Drama-Based Instruction Handbook*. Unpublised. Austin, TX: The University of Texas, p. 23.

Deasy, R. J. and Stevenson, L. M. 2005. *Third Space: When Learning Matters*. Washington, DC: Arts Education Partnership.

Delpit, L. 1995. *Other People's Children: Cultural Conflict in the Classroom*. New York: The New Press.

Derman-Sparks, L. 1995. "How well are we nurturing racial and ethnic diversity?" In D. Levine, R. Lowe, B. Peterson and R. Tenorio(eds). *Rethinking schools an agenda for social change*. New York: The New Press, pp. 17~22.

Dewey, J. 1933. *How We Think: A Restatement of the Relation of Reflective Thinking to the Educative Process* (Revised Edition). Boston: D.C. Health.

Dumbleton, M. 2007. *Cat*. Illustrations: Craig Smith, South Australia: Working Title Press. Denmark: Teater Refleksion. Accessed July 2009.

Egan, K. 2005. *An Imaginative Approach to Teaching*. San Francisco, CA: Jossey-Bass.

Frank, Y. 1939. *Pinocchio*. WPA Federal Theatre Project Production Script.

Freire, P. 1993. *Pedagogy of the Oppressed: 30th Anniversary Edition*. Trans. by M. Bergman Ramos. New York: Continuum.

_____. 1998. *Teachers as Cultural Workers: Letters to Those who Dare to Teach*. Boulder: Westview.

Freire, P. and Macedo, D. 1987. *Literacy: Reading the Word and the World*. Westport, CT:

Bergin & Garvey.

Fuchs, L. H. 1960. *Hawai'i Pono: A Social History*. New York: Harcourt, Brace & World, Inc.

Garrett, I. 2012. "Theatrical production's carbon footprint." In W. Arons and T. J. May(eds). *Readings in Performance and Ecology*. New York: Palgrave Macmilan, pp. 201~209.

Gay, G. 2010. *Culturally Responsive Teaching: Theory, Teaching and Practice*. New York: Teachers College Press.

Geertz, C. 2000. *Available Light: Anthropological Reflections on Philosophical Topics*. Princeton, NJ: Princeton UP.

Ginsberg, M. and Clift, R. 1990. "The hidden curriculum of preservice teacher education." In W. R. Houston(ed.). *Handbook of Research on Teacher Education*. New York: Macmillan, pp. 450~465.

Giroux, H. 1992. *Border Crossings: Cultural Workers and Politics of Education*. New York: Routledge.

Goldman, R. 2010. "Hawai'i's spirit guardians." *Nō Ka Oi Maui Magazine*. December. http://www.mauimagazine.net Accessed July 15, 2012.

Grady, S. 2000. *Drama and Diversity: A Pluralistic Perspective for Educational Drama*. Portsmouth, NH: Heinemann.

Greene, M. 1995. *Releasing the Imagination: Essays on Education, the Arts and Social Change*. San Francisco, CA: Jossey-Bass.

_____. 1998. "Toward beginnings." In W. Pinar(ed.). *The Passionate Mind of Maxine Greene: I Am ⋯ Not Yet*. New York: Routledge, pp. 253~254.

_____. 2001. *Variation on a Blue Guitar: The Lincoln Center Institute Lectures on Aesthetic Education*. New York: Teachers College Press.

Griffin's Tale. (n.d.) "Home." http://www.griffinstale.org Accessed April 4, 2013.

Hereniko, V. 1999. "Representations of cultural identities." In V. Hereniko and R. Wilson(eds). *Inside Out: Literature, Cultural Politics, and Identity in the New Pacific*. Lanham, MD: Rowman & Littlefield, pp. 137~166.

Herrera, S. 2010. *Biography-Driven Culturally Responsive Teaching*. New York: Teachers College Press.

Hesford, W. 2009. *Identities: Autobiographies and the politics of pedagogy*. Minneapolis, MN: University of Michigan Press.

Hetland, L. Winner, E., Veenema, S. and Sheridan, K. M. 2007. *Studio Thinking: The Real Benefits of Visual Arts Education*. New York: Teachers College Press.

Howard, V. 1991. "Useful imaginings." In R. A. Smith and A. Simpson(eds). *Aesthetics and Arts Education*. Chicago: University of Illinois Press, pp. 339~346.

Humphries, L. 2000. "Artistic process and elegant action." http://www.thinkingapplied.com/ artistic_process_folder/artistic_process.htm#.US2XU6Wp0YA Accessed February 19,

2013.

Improve Group, The. 2012. 'Executive Summary.' *Any Given Child Final Evaluation Report.* John F. Kennedy Center for the Performing Arts. July 10, pp. i.

Johnson, R. and Badley, G. 1996. "The competent reflective practitioner." *Innovation and Learning in Education: The International Journal for the Reflective Practitioner*, 2(1), pp. 4~10.

Johnstone, K. [2007]1981. *Impro: Improvisation and the Theatre* (Revised Edition). London: Methuen.

Jones, J. and Olomo, O. 2009. "sista docta, REDUX." In M. Cahnmann-Taylor and R. Siegesmund(eds). *Arts-Based Research in Education: Foundations for Practice.* New York: Routledge, pp. 194~207.

Kaomea, J. 2005. "Indigenous studies in the elementary curriculum: A cautionary Hawaiian example." *Anthropology & Education Quarterly*, 36, pp. 24~42.

Kemmis, S. and Wilkinson, M. 1998. "Participatory action research and the study of practice." In B. Atweh, S. Kemmis and P. Weeks(eds). *Action Research in Practice: Partnerships for Social Justice in Education.* New York: Routledge, pp. 21~36.

Kincheloe, J. 2004. *Critical Pedagogy Primer.* New York: Peter Lang Primer.

King, N. R. 1981. *A Movement Approach to Acting. Englewood Cliffs.* NJ: Prentice-Hall Press.

Koppleman, K. 2011. *The Great Diversity Debate: Embracing Pluralism in School and Society.* New York: Teachers College Press.

Kozol, J. 1991. *Savage Inequities: Children in America's Schools.* New York: Crown Publishers.

Ladson-Billings, G. 1994. *The Dreamkeepers.* San Francisco, CA: Jossey-Bass.

Lambert, J. 2010. *Digital Storytelling: Capturing Lives, Creating Community* (3rd Edition). Berkley, CA: Life on the Water Inc.

_____. 2009. "Where it all started: The center for digital storytelling in California." In J. Hartley and K. McWilliam(eds). *Story Circle: Digital Storytelling Around the World.* Malden, MA: Wiley-Blackwell, pp. 79~90.

Lazarus, J. 2012. *Signs of Change: New Directions in Secondary Theatre Education.* Bristol, UK: Intellect.

Leider, R. J. 2010. *The Power of Purpose.* San Francisco, CA: Berrett Koehler Publishers, Inc.

Levy, J. 1997. "Theatre and moral education." *The Journal of Moral Education* 31(3), pp. 65~75.

Linklater, K. 2006. *Freeing the Natural Voice* (Revised and Expanded Edition). New York: Drama Publishers.

Linn, R. L. and Gronlund, N. E. 1995. *Measurement and Assessment in Teaching* (7th Edition). Englewood Cliffs, NJ: Prentice Hall.

Lopez, B. 1990. *Crow and Weasel.* New York: North Point Press.

Mcintyre, A. 2008. *Participatory Action Research.* Thousand Oaks, CA: Sage.

McKean, B. 2006. *A Teaching Artist at Work: Theatre with Young People in Educational Settings.* Portsmouth, NH: Heinemann.

McNiff, J. and Whitehead, J. 2002. *Action Research: Principals and Practice.* New York: RoutledgeFalmer.

Marquez, G. G. 2003. *Living to Tell the Tale.* New York: Vintage Books.

Mendler, A. 2000. *Motivating Students Who don't Care: Successful Techniques for Educators.* Bloomington, IN: Solution Tree Press.

Mendler, A., Mendler, B. and Curwin, R. 2008. *Discipline with Dignity: New Challenges, New Solutions.* Alexandria, VA: Association for Supervision and Curriculum Development.

Mienczakowski, J. 1997. "Theatre of change." *Research in Drama Education,* 2(2), pp. 159~172.

Mitchell, C. 2011. *Doing Visual Research.* Los Angeles: Sage.

Mo'olelo Performing Arts Company. 2007. *Green Mo'olelo.* http://moolelo.net/green/ Accessed April 6, 2013.

Moffitt, P. 2003. "The heart's intention." *Yoga Journal,* 176, pp. 67~70.

Neelands, J. 2006. "Re-imaging the reflective practitioner: Towards a philosophy of critical praxis." In J. Ackroyd(ed.). *Research Methodologies for Drama Education.* Stoke on Trent: Trentham, pp. 15~39.

Nicholson, H. 2005. *Applied Drama: The Gift of Theatre.* Basingstoke, UK: Palgrave Macmillan.

_____. 2011. *Theatre, Education and Performance.* New York: Palgrave Macmillan.

Norris, J. 2009. *Playbuilding as Qualitative Research: A Participatory Arts-Based Approach.* Walnut Creek, CA: Left Coast Press.

Okamura, J. 1994. "Why there are no Asian Americans in Hawai'i: The continuing significance of local identify." *Social Process in Hawai'i,* 35, pp. 161~178.

Osorio, J. 2006. "On being Hawaiian." *Hūlili,* 3(1), pp. 19~26.

Osterman, K. and Kottkamp, R. B. 1993. *Reflective Practice for Educators.* Newsbury Park, CA: Corwin Press.

Partnership for 21st Century Skills. 2011. *Framework for 21st Century Learning.* http://www.p21.org Accessed June 9, 2012.

Perkins, D. N. 1991. "What contructivism demands of the learner." *Educational Technology,* 31(9), pp. 19~21.

Perkins, T. 2010. "Christian compassion requires the truth about harms of homosexuality." *Washington Post,* October 11. http://onfaith.washingtonpost.com/onfaith/guestvoices/2010/10/christian_compassion_requires_the_truth_about_harms_of_homosexuality.html Accessed September 28, 2012.

President's Committee on the Arts and the Humanities. 2011. *Reinvesting in Arts Education: Winning America's Future through Creative Schools*. Washington, DC.

Pujic, I. 2012. E-mail conversation (Personal Communication), September 16.

Pukui, M. K., Haertig, E. W. and Lee, C. A. 1972. *Nana I ke kumu: Look to the Source, II*. Honolulu: Hui Hānai.

Rabkin, N. 2011. "Teaching artists and the future of education." *Teaching Artist Journal*, 10(1), pp. 5~14.

Rabkin, N., Reynolds, M. J., Hedberg, E. C. and Shelby, J. 2011. *Teaching Artists and the Future of Education: A Report on the Teaching Artist Research Project*. Chicago: NORC at the University of Chicago.

Race, P. 2005. *Making Learning Happen: A Guide for Post-Compulsory Education*. London: Sage.

Raines, P. and Shadiow, L. 1995. "Reflection and teaching: The challenge of thinking beyond the doing." *The Clearing House: A Journal of Educational Strategies, Issues and Ideas*, 68(5), pp. 271~274.

Reimer, J. Paolitto, D. P. and Hersh, R. H. 1983. *Promoting Moral Growth: From Piaget to Kohlberg* (2nd Edition). Oxford, UK: Longman.

Riel, M. 2010. *Understanding Action Research, Center for Collaborative Action Research*. Malibu: Pepperdine University. http://cadres.pepperdine.edu/ccar/define.html Accessed September 1, 2010.

Rifkin, F. 2010. The Ethics of Participatory Theatre in Higher Education: A Framework for Learning and Teaching. Palatine, the Higher Education Academy, Lancaster: Lancaster University. http://78.158.56.101/archive/palatine/development-awards/1407/index.html Accessed April 6, 2013.

Roadside Theater. 1999. "Story circle guidelines." http://roadside.org/asset/story-circle-guidelines Accessed April 10, 2013.

Rohd, M. 2008. *Devising New Civic Performance through Ensemble*. Workshop at Southeastern Theatre Conference, Chattanooga, TN, March.

_____. 1998. *Theatre for Community Conflict and Dialogue: The Hope is Vital Training Manual*. Portsmouth, NH: Heinemann.

_____. 2012. "The new work of building civic practice." HowlRound.com[Journal blog]. July 8. http://journalism.howlroudn.com/the-new-work-of-building-civic-practice-by-michael-rohd/ Accessed October 3, 2012.

Rolfe, G., Freshwater, D. and Jasper, M.(eds) 2001. *Critical Reflection for Nursing and the Helping Professions*. Basingstoke, UK: Palgrave Macmillan.

Saldaña, J. 1998. "Ethical issues in an ethnographic performance text: The 'dramatic impact' of 'juicy stuff'." *Research in Drama Education*, 3(2), pp. 181~196.

Schaetti, B. F., Ramsey, S. and Watanabe, G. C. 2009. "From intercultural knowledge to intercultural competence: Developing an inercultural practice." In M. A. Moodian(ed.). *Contemporary Leadership and Intercultural Competence: Exploring the Cross-Cultural Dynamics within Organizations.* Thousand Oaks, CA: Sage, pp. 125~138.

Schön, D. A. 1987. *Educating the Reflective Practitioner: Toward a New Design for Teaching and Learning in the Professions.* San Francisco, CA: Jossey-Bass.

_____. 1995. "Knowing-in-action: The new scholarship requires a new epistemology." *Change.* November/December, pp. 27~34.

Seidel, S., Tishman, S., Winner, E., Hetland, L. and Palmer, P. 2009. *Qualities of Quality: Understanding Excellence in Arts Education.* Cambridge, MA: Project Zero, Harvard School of Education.

Shakespeare, W. 1992. *Macbeth.* In P. Werstine and B. A. Mowat(eds). Folger Shakespeare Library. New York: Washington Square Press.

Silverman, D. 2007. *A Very Short, Fairly Interesting, and Reasonably Cheap Book about Qualitative Research.* London: Sage.

Stanford University Communications. (n.d.) "Stanford University Common Data Set 2010~2011." http://ucomm.stanford.edu/cds/2010 Accessed April 4, 2013.

Stanislavski, C. [1988]1936. *An Actor Prepares.* London: Methuen.

Taylor, P. 1996. "Rebellion, reflective turning and arts education research." In P. Taylor(ed.). *Researching Drama and Arts Educations: Paradigms and Possibilities.* London: Falmer Press, pp. 1~22.

Tharp, T. 2003. *The Creative Habit: Learn It and Use It for Life.* New York: Simon and Schuster.

http://www.thorsten.org/wiki/index.php?title=Triple_Loop_Learning Accessed April 4, 2013.

UNESCO. 2006. *Road Map for Arts Education.* The World Conference on Arts Education: Building Creative Capacities for the 21st Century, Lisbon, March 6~9.

_____. 2010. *Seoul Agenda: Goals for the Development of Arts Education.* The Second World Conference on Arts Education, Seoul, May 25~28.

Vygotsky, L. 1978. *Mind in Society: The Development of Higher Psychological Processes.* In M. Cole, V. John-Steiner, S. Scribner and E. Souberman(eds). Cambridge, MA: Harvard University Press.

Wenger, E. 1998. *Communities of Practice: Learning, Meaning, and Identity.* Cambridge: Cambridge University Press.

Wheatley, M. 2009. *Turning to One Another: Simple Conversations to Restore Hope to the Future.* San Francisco, CA: Berrett-Koehler.

Wiggins, G. and McTighe, J. 2006. *Understanding by Design* (2nd Edition). Alexandria, VA:

Association for Supervision and Curriculum Development.

Williams, C. 2011. "New census data: Minnesota Somali population grows." Star Tribune, http://www.startribune.com/132670583.html October 27, Accessed August 1, 2012.

Zeder, S. and Hancock, J. 2005. Spaces of Creation: The Creative Process of Playwriting. Portsmouth, NH: Heinemann.

찾아보기

용어

ㄱ

개인적 의도 personal intention 86~89, 93
거꾸로 교수법 디자인 backwards instructional
　　　design 147
결과 평가 evaluation 388
공공사업촉진국 The Works Progress
　　　Administration's(WPA) 43
교육연극 123
국제 아동청소년연극협회(ASSITEJ)
　　　154~156, 158~159
권한 부여 empowerment 278, 282

ㄷ

동료-평가 279
드라마 drama 24, 28
드라마투르기 Dramaturgy 237~241,
　　　243~246
디지털 스토리텔링 320, 338~342, 345~346
띠어터 theatre 24, 28

ㅁ

맥락 의도 context intention 86, 91~93
메타포 metaphor 57, 174, 210~218, 220,
　　　225
문화 감응 교육 culturally responsive teaching
　　　106, 111
문화적 반응 교수법 culturally responsive
　　　instruction 320

ㅂ

반성 reflection 18
반영적 성찰 reflexive 15, 20, 32, 65, 68,
　　　70~73, 76~78, 83~84, 257, 282,
　　　324, 367, 390
반영적 성찰 reflexivity 18, 62, 64, 69, 82,

389
비판적 교육학 65, 101, 136, 277, 280~281,
　　　344, 362~363

ㅅ

사전 평가 259
사후 평가 298
살아 있는 신문 Living Newspaper 180~182,
　　　370
삼중 순환 학습 313
성찰 Reflection 18~19, 27, 63~67, 389
성찰적 실행 Reflective Practice 27~28,
　　　63~72, 78, 82~89, 257~259, 264,
　　　279, 282, 301, 314, 340, 342, 357,
　　　363, 378, 389
성찰적 실행가 69, 272
수요평가 needs assessment 258
순환학습 looped learning 71~72, 75, 257
스토리텔링 111, 116~120, 129, 134, 143,
　　　157, 165~166, 221, 248, 276,
　　　282~283, 341
시민연극 applied theatre 113~114, 134~136,
　　　123, 163, 170~171, 194, 247,
　　　276,~278, 281~283, 294, 338~340,
　　　356
시민적 실천 civic practice 93, 95, 102, 142
실행연구 action research 16, 84, 281, 283,
　　　367

ㅇ

양질 quality 148~149, 181
양질의 실행 194
어린이연극 극단 Children's Theatre Company
　　　(CTC) 154~155, 190, 294, 296
어린이/청소년 연극 Theatre for Young
　　　Audiences(TYA) 155~157, 160,
　　　162

편저자 소개

캐스린 도슨Kathryn Dawson

오스틴에 있는 텍사스 대학교 연극무용학과 조교수이자, '드라마 포 스쿨Drama for School' 프로그램 책임자이다. 주요 연구 분야는 예술통합, 박물관 연극, 티칭아티스트의 실천 및 예술 기반 교육연구 등이다. 캘리포니아 과학센터에서 '살아 움직이는 과학Science Comes Alive'이라는 상호적 연극프로그램을 주도한 바 있으며, LA에서 전업 교사로서, 또 연극예술 전문가로도 일하기도 했다. 티칭아티스트로서 케이티는 미국과 호주 등의 학교, 전문 극장, 커뮤니티 등 다양한 곳에서 작업을 수행하기도 했다. 미국은 물론 세계의 유수한 학회에서 기조발제 및 워크숍을 진행하기도 했는데, 그 주제들은 드라마 기반 수업, 예술통합, 박물관 연극, 커뮤니티 연계, 티칭아티스트의 교육학 및 실행 등이다. 한 편의 희곡과 두 편의 TV 어린이 프로그램을 집필했고, 미국과 국제적인 연구저널에 학술논문을 게재해왔다. 그 공로로 2005년 전미연극교육연합(AATE)의 위니프리드 워드 학술상 Winifred Ward Scholar을, 2013년에는 크리에이티브 드라마 상Creative Drama Award을 수상하기도 했다. 가장 최근에는 텍사스 대학교 평의원 총회에서 수여하는 '탁월한 교수 상Outstanding Teaching Award'을 수상한 바 있다.

대니얼 A. 켈린Daniel A. Kelin, II

열정적이고 직설적인 티칭아티스트 대니얼은 호놀룰루 청소년 극단의 드라마 교육감독으로 오랫동안 근무하고 있다. 2011~2013년 전미연극교육연합(AATE)의 회장으로 재직했다. 2009년에는 풀브라이트-네루 기금 연구지원자로 선정되어 인도 전역의 여러 극단들과 협업하기도 했으며, 미국의 청소년 연극 기금의 '앤 쇼 지원금Ann Shaw Fellowship'을 받아 인도의 폰디체리에 있는 아지Aazhi 어린이 극단과 협업하기도 했다. 캘리포니아 몬탈보 아츠센터 Montalvo Arts Center의 티칭아티스트 장학금, 미국 어린이 연극 연맹의 '오랜드 해리스Aurand Harris 극작 장학금'을 지원받기도 했다. 존 F. 케네디 공연센터의 티칭아티스트 명단에 등재되기도 한 댄은 미국령 사모아와 마셜 제도의 '크로스로드 청소년 극단Crossroads Theatre for Youth' 연극 훈련 감독으로 재직한 바 있다. 중국에서 베이징 오페라를 공연하고, 수많은 태평양 제도에서 춤을 추기도 했으며, 인도의 북부와 남부를 오가며 여러 극단과 작업했고, 어린이와 유아들을 위한 희곡들을 창작하기도 했다. ≪관용을 가르치기Teaching Tolerance≫, ≪다문화 연구Multicultural Review≫, ≪티칭아티스트 저널Teaching Artist Journal≫, 전미사회과교육학회의 ≪사회과 교육과 어린이 학습자Social Studies and the Young Learner≫, ≪인도 민속 저널 Indian Folkore Journal≫, ≪유아교육저널Early Children Education Journal≫ 등 다양하고 많은 저널들에 기고했으며, 세 권의 단독 저서를 포함해 여러 서적에 필자로서 참여한 바 있다.

역자 소개

김병주

뉴욕대학교에서 교육연극학으로 석사학위와 박사학위를 취득했다. 뉴욕의 대표적 교육연극 전문기관인 CAT^{Creative Arts Team}에서 드라마 티칭아티스트^{Actor-Teacher}로 활동하며 유아, 노인, 교사, 행정가, 예술가 등 다양한 대상들과 작업했다. 2005년 귀국해 교육연극연구소 PRAXIS를 설립하여 다양한 드라마 연수 및 전문 워크숍을 이끌었고, 장애인식, 학교폭력, 노인 문제, 세대 문제 등을 다룬 TIE 작업들을 만들어왔다. 특히, 아우구스또 보알 워크숍을 가르치며 육아문제, 청소년 경쟁, 학교 폭력, 교사 문화 갈등, 세대 갈등, 노인 및 노숙인과의 시민연극 등 수많은 포럼연극 작업들을 병행하며 티칭아티스트로서의 정체성을 놓지 않으려 한다. 국내외 다양한 학술지 등에 여러 논문을 발표했으며, 역서로는 『시민연극』(2009), 『문화예술교육의 도약을 위한 평가』(2012) 등이 있다. 현재는 서울교육대학교 교육전문대학원 교육연극과 부교수로 재직하며 새로운 후배, 동지들을 만나고 있다. PRAXIS 예술/교육감독으로 불리고 티칭아티스트로서 작업하는 것이 가장 행복하며, 이론과 실천, 행위와 성찰의 균형을 찾아가는 '프락시스'를 삶의 철학으로 생각하며 산다.

한울아카데미 1973

성찰하는 티칭아티스트
연극예술교육에서의 집단 지혜

지은이 | 캐스린 도슨 · 대니얼 A. 켈린
옮긴이 | 김병주
펴낸이 | 김종수
펴낸곳 | 한울엠플러스(주)
편집책임 | 김영은

초판 1쇄 인쇄 | 2017년 2월 20일
초판 1쇄 발행 | 2017년 2월 28일

주소 | 10881 경기도 파주시 광인사길 153 한울시소빌딩 3층
전화 | 031-955-0655
팩스 | 031-955-0656
홈페이지 | www.hanulmplus.kr
등록번호 | 제406-2015-000143호

Printed in Korea.
ISBN 978-89-460-5973-3 93600

* 책값은 겉표지에 표시되어 있습니다.